新世纪戏曲研究文库

江巨荣 主编

国家出版基金项目
NATIONAL PUBLICATION FOUNDATION

从礼乐到演剧：明代复古乐思潮的消长

李舜华 著

复旦大学出版社

　　李舜华，江西广昌人。华东师范大学中文系教授，文学博士。主治元明清文学，现方向为乐学与诗（曲）学。已出版专著《礼乐与明前中期演剧》（2006年）、《明代章回小说的兴起》（2012年）两种，发表论文《魏良辅的曲统说与北宋末以来音声的南北流变——从〈南词引正〉与〈曲律〉之异文说起》（《文学评论》2016年）、《从诗学到曲学：陈铎与明中期文学复古思潮的滥觞》（《文学遗产》2013年）等若干篇。

　　本书曾获2011年度国家社会科学基金一般项目、2011年度上海市教育委员会科研创新项目资助

序
廖可斌

2006年,李舜华教授在上海古籍出版社出版《礼乐与明前中期演剧》一书,曾引起学界广泛关注,同行们无不眼睛为之一亮。我想这主要是因为如下两个原因:一是明前中期戏剧的发展,一直是中国古代戏剧发展史研究中相对晦暗不明的一个段落。金元时期是中国古代戏剧发展的第一个黄金时代,明代中晚期以后戏剧又迎来再一次的繁盛,这都有众多剧作家、剧论家及其作品和大量相关记载为证。而在这两者之间,是至少长达一个半世纪的明前中期。关于这一时期的戏剧,仅有少量传世文献、个别出土文献和别集、笔记、方志中的零星记载留存,根本无法串联起完整的纵向链条,拼合成清晰的平面格局,更不用说构筑立体的图景。李舜华教授的这部著作,知难而进,力图补充中国古代戏剧史研究中的一个薄弱环节,其胆识和成果自然引人瞩目;其二,关于明前中期戏剧的研究之所以薄弱,正是因为相关研究资料匮乏。如果沿用惯常的研究方法,就戏剧论戏剧,肯定难有新的开拓。李舜华教授的这本著作另辟蹊径,打破了文学史与政治史、艺术史、文化史的学科界限,从当时的礼乐制度和礼乐风尚与戏剧的关系入手,这就为观察当时戏剧的发展开辟了一个可能的角度。而在明前中期,因为朝廷专制权力的加强及其对社会文化生活的强大干预,朝廷的礼乐制度确实对当时的戏剧活动产生了重要影响,因此这也是一个合理的观察角度。李舜华教授这本著作在研究角度和方法上具有鲜明的创新性,自然令人耳目为之一新。

现在,李舜华教授又奉献出十年磨一剑写就的新著《从礼乐到演

剧——明代复古乐思潮的消长》，该书在前一本著作的基础上进一步拓展，体现出更宽广深邃的学术视野和更大的学术雄心。我以为，一个学者从自己已有的研究成果出发，由点到线再到面，在相关的学术领域中持续开掘，既不是在一个不太大的范围里不断重复，也不是东打一枪西打一枪，散漫无序，可能是一种最可取的学术发展路径。从时间跨度看，该书将考察的范围由明前中期扩展到了整个明代。但该书所作的新的拓展，主要还不是体现在考察时段的延长，而是思维空间的扩大。前书具体考察明前中期礼乐与演剧的关系，该书则力图在中国古代传统的乐学体系及其演变这个大框架内，以明代乐学复古思潮的演进及其影响为线索，来观察明代的戏剧以至整个文学艺术的发展。

"乐学"是中国古代文化中一个具有鲜明民族特色的概念。蒙昧时代和野蛮时代的先民还没有形成思想，就有了"乐"，"乐"是当时先民感知人生和世界的主要载体。进入文明时代以后，世界上其他几大文明逐步形成以宗教为核心的文化体系，中华民族则建立起具有鲜明人文主义特色的"乐文化"体系。因此"乐"既是中国传统文化的源头，也是中国早期文化的核心。在中国古代文化特别是作为其开端的先秦文化的学术谱系中，"乐学"不同于现代意义上的音乐学，不仅包含乐律、乐舞、乐器等，也统乐歌（诗歌）、乐仪、乐制、乐理、乐道等，是一个包孕深广的知识体系、制度体系、思想体系和价值体系。所以清人俞正燮说："通检三代以上书，乐之外无所谓学。"（《癸巳存稿》卷2）虽然秦汉以后，中国古代文化和学术的各个方面日益分化发展，但在长达两千年的时间里，中国古代社会的生产方式、政治制度等变化有限，思想文化学术体系也就保持相对稳定的状态，传统的乐学体系一直若隐若现。

金元时期少数民族入主中原，以汉民族文化为主体的中国传统文化受到巨大冲击。于是明代特别是明前中期的思想文化学术，便逆向兴起了一种强烈的复古主义思潮。上至统治者，下至学者文人，都以恢复汉唐文化之盛、重睹三代礼乐之制为最高理想。于是从明初到明

末,朝廷持续进行重订礼制(含礼仪)、乐制(含乐律)的工作。文学领域诞生了声势浩大的复古运动。明中后期戏曲小说的繁荣,本质上是一种新兴市民文学,但通俗文学的作家和理论家,仍以观民风、化民俗的传统乐学理论为它的合法性张目。总而言之,传统乐学的幽灵仍在明代思想文化学术的上空盘旋,乐学领域的复古思潮对明代文学(包括诗词文、戏曲、小说、民歌等)确实产生了深刻影响。李舜华教授的新著,力图避免因借鉴西方现代学术分类体系而造成的对中国古代文化的割裂,回到明代特定的历史语境,还原当时思想、文化、学术、文学本来的生存形态,重构囊括音学、律学、诗学、词学、曲学、礼学等在内的乐学体系,将之视为一个整体性的文化系统,揭示明代礼乐文化与戏剧以至整个文学之间的内在联系,这种思路无疑是新颖的,也是合理的。于是,该著就打开了观察明代戏剧以至整个明代文学的一扇新的窗户,长期为我们所忽略和遗忘的一幅幅历史场景和其间的关联便在我们眼前次第展现。

当然,如前所述,秦汉以后,中国古代思想、文化、学术日益分化发展,传统的乐学概念逐步分崩离析,礼制、乐制、文学等日趋独立,彼此之间的关系日渐疏离。本书力图重构明代乐学体系,将各种要素都纳入这个体系中进行考察,这无疑面临巨大的挑战。本书考察了从明初到明末朝廷恢复古乐和古礼的种种努力,包括考订古音、制定乐律、更张礼制等,甚至包括教坊的设置、伎乐的盛行等,涉及面非常广,信息非常丰富。但要重建这些因素之间的相互联系,特别是揭示这些因素对明代戏剧以及整个文学发展的影响,殊非易事。作者为此作出了艰巨努力,进行了非常有益的探索。换言之,即使明代乐学已不复具有囊括性,明代乐学复古思潮等对包括戏剧在内的文学的影响,只是明代戏剧以至整个文学发展所受到的外在影响的一个侧面,那么,对长期被忽视和遗忘的这一侧面进行系统观照,对完善我们关于明代戏剧以至整个明代文学的认识,也是大有裨益的。再进而论之,即使通过探索发现,明代乐制、礼制的演变,对明代戏剧以至整个文学的发展影响甚微,那么,对作为明代学术的一个重要组成部分的明代乐学和作

为明代社会生活中的一个重要内容的明代乐制、礼制的变迁,进行复原性的考察,难道就没有意义吗?我曾提出,我们的古代文学研究,有必要回归生活史和心灵史的研究。凡是古代社会生活中曾经存在的现象,我们都可以从文学的角度进行研究,都很有意义,完全不必在意研究成果的主体内容是否属于所谓文学研究。

李舜华教授兰心蕙性,孜孜于学术研究与教学,方当强仕之年,而成果丰硕。尤其令人敬佩的是,她具有独特的学术个性,为文著书,均别具手眼,决不剿袭陈言。承她不弃,谬许为同道,值其新著问世,兹略述数言,以当旗鼓。

<div style="text-align:right">2018 年 6 月 26 日于燕园</div>

目 录

序 …………………………………………………………… 廖可斌

绪论 ……………………………………………………………………… 1
 引 传统曲学研究新路径的提出 ……………………………… 1
 一 重辨复古(乐)思潮与师道精神的文学史意义 ………… 3
 二 明代乐制的更变与复古乐思潮的消长 ………………… 12

第一章 明代教坊制度的兴衰 ……………………………… 21
 第一节 明初教坊制度的构建 …………………………… 22
 第二节 南教坊的兴衰 …………………………………… 43

第二章 洪武时期的考音定律与元以来复古乐思潮的衰微 … 68
 引 从洪武初制到洪武定制 ………………………………… 69
 第一节 灵璧石考——从朱元璋击磬考音说起 ………… 75
 第二节 冷谦律考——兼论洪武暨有明制作的雅俗
 之争 ……………………………………………… 90

第三章 永宣以来的礼乐变化与成弘复古乐思潮的兴起 …… 110
 第一节 永宣时期的礼乐升平与正统以来的礼乐
 废弛 ……………………………………………… 112
 第二节 君师矛盾与成弘复古乐思潮的兴起 ………… 126

第四章 南京与吴中：弘正以来第一次复古乐思潮的消长 …… 147
 第一节 陈铎：一代乐王与南京的礼乐军政之变 …… 149

　　　　第二节　南教坊、武宗南巡与南京士林思潮的变迁…… 166
　　　　第三节　从复古到性灵到会通：明中叶吴中曲学的
　　　　　　　　兴起……………………………………………… 177

第五章　嘉靖万历初的礼乐变更与复古乐思潮的困境………… 193
　　　　第一节　嘉靖朝的锐意更制与诸家乐书的蔚兴……… 195
　　　　第二节　隆庆、万历初年的礼乐新政…………………… 218

第六章　"典乐"梦醒与嘉万间第二次复古乐思潮的消长…… 227
　　　　第一节　刘凤与汤显祖的论乐五书——从嘉万政治的
　　　　　　　　复杂变局说起…………………………………… 230
　　　　第二节　一代典乐的归隐：沈璟生平与嘉靖以来的
　　　　　　　　政治………………………………………………… 244

第七章　万历十年后的礼乐失修与复古乐思潮的苍凉………… 260
　　　　第一节　一代典礼的焦灼：沈鲤的锐复古制与不得
　　　　　　　　其时………………………………………………… 261
　　　　第二节　从万历荒礼怠乐到崇祯欲重建而不能……… 275

第八章　明教坊制度的解体与宫廷俗乐的大兴………………… 287
　　　　第一节　礼乐机构的日益内廷化与皇家梨园的兴起
　　　　　　　　……………………………………………………… 288
　　　　第二节　从豹房、无逸殿到四斋、玉熙宫：内廷天下与
　　　　　　　　皇家梨园………………………………………… 308
　　　　小结……………………………………………………………… 335

主要征引文献……………………………………………………………… 338

后记………………………………………………………………………… 354

绪　论

本书所研究的对象为明代礼乐与演剧,贯通始终的则是有明一代复古乐思潮的消长。究其实质,却是源于对重构有明一代文学,尤其是复古思潮兴衰异变的强烈兴趣。然而,治有明一代文学,何以将礼乐与演剧,复古乐思潮与文学复古思潮关联起来,关于这一新的研究路径笔者十余年来早有文章加以探讨,这里,尚有若干曲折未明,不妨先自概念的辨析入手,略作集中①。

引　传统曲学研究新路径的提出

(一) 礼乐与演剧——新路径的源起

笔者旧有《礼乐与明前中期演剧》一书,对此阐述已明。首先是聚焦于演剧,所谓"剧",实际包括百戏、杂剧、院本与戏文(传奇)等各种表演形态,然而,"曲"唱——其实元明时期的曲唱实际也大可视为戏剧(曲)表演中的一环,也相应囊括其中;②而且,笔者所要考察的最终指向是以(新)传奇为代表的晚明戏曲的复兴,及其后来的嬗变轨迹,而一应形式的曲唱与搬演都不过作为与之相关的环节来加以考察。

① 其中一些叙述已散见于若干文章中,此番以概念为引,略作集中,以求证于四方。
② 这不仅体现在曲唱之曲,往往是散曲与剧曲相互混杂的,剧曲也单摘了唱,散曲也可以偷入戏文;更指向元明时特殊的宴乐形式,并非只是搬演大戏,或者聚合几出折子戏,而是将不同表演形式——或百戏、或院本、或乐舞、或曲唱、或单折——聚合在一起,因此,即使是将最单纯的曲唱也可以视作宴席承应最简省的形式罢了。这一宴乐形式,其实源于宴仪中的进盏仪式,而大量散曲剧曲的混杂也正是源于这一特殊的宴乐形式而来。李舜华《礼乐与明前中期演剧》,上海古籍出版社,2006年,第298—314页。另外,除却最简省的曲唱(譬如徒唱、弦索弹唱、箫笛伴唱)外,那种有故事的说唱、装扮了唱,或是分角色唱(如毛奇龄所记载的连厢),便已具备几分演剧的形态了。

换言之,笔者视"曲唱"为戏剧表演的最高(雅)形式,曲辞的增益是科诨小戏向抒情大戏发展——或者说由(戏)剧向戏(曲)发展——最显著的表征之一。其次是聚焦于"礼乐"。特称作"演剧",便是主要着眼于联系当时的演出背景来考察戏曲的发展,也即将"剧(曲)"置放于演剧环境中,始能折射出社会结构变动下不同因素的交织,并由此来追溯晚明戏曲复兴的深层原因;而演唱之剧,一旦与环境相联,便绝非单纯歌弹唱演之娱戏,而实为礼乐制度的一环。说演剧实为礼乐制度的一环,至今犹然。因此,有关演剧的发生、发展,以及其形式与内容的变迁,也必定与礼乐制度的变迁相关联。围绕着这一礼乐制度,呈现作种种世相的,往往为礼乐风俗,而裹含其中的则为社会上下的礼乐关怀,包括礼乐思想与礼乐精神。"礼乐"二字,所涉实大,一应演剧皆在其间。因此,研究中以礼乐与演剧并,演剧是目的,礼乐则是路径,是我们深入探讨戏曲史的新路径。简言之,早在十多年前,笔者即明确提出,"近代以来,传统演剧主要是在文学史、政治史和社会史等西学东渐之后的学科分类体系下作为研究对象而受到关注的。相关研究尽管都取得了一系列可喜的成绩,但是在总体把握中国传统以礼乐为核心的文化建制方面,尚未能尽如人意。传统演剧与其说是一个可以孤立地被抽绎出来的、为知性所界定的文学及政治社会现象,毋宁说是中国传统礼乐文化总体的一个不可或缺的环节,对演剧的理解必须植根于对这一整体的把握"。①

(二) 从乐学到诗(曲)学:新路径的拓进

一代有一代之政治,一代有一代之思想,一代有一代之文学。一应文学的大变,确切说,雅俗文体的嬗变,关键都在于新兴文人的参

① 正是因此,《礼乐与明前中期演剧》特以明代前中期演剧作为研究对象,在礼乐制度的总体视野之下,在经唐宋以来不断嬗变,并在明代得以确立的以教坊司为核心的演剧制度的基础上,具体地研究了在雅俗之争的名义下,明代前中期官方及民间演剧实践及内在精神的变迁,同时以此为背景考察了演剧文本在内容与形式等方面的一系列重要变化。该书原为作者2000—2002年所撰博士后出站报告,较早发表的文章为《南戏中"贴"的分化与"老旦"的形成》《教坊宴乐环境影响下的明前中期演剧》《论元杂剧旦色的发展》等。本段引文见该书题封。

与,而新兴文人的崛起,之后必然是社会与政治的大变动,其核心是新思潮的飙起。因此,将演剧重返礼乐制度,由此来发明晚明戏曲复兴的历史轨迹,只是第一步;晚明戏曲何以复兴,根本还在于,如何将戏曲的复兴置入当时整个政治、历史、思想与学术的大变动中——复古(乐)思潮的意义便因此而凸显。也正是因此,继"礼乐与演剧"之后,笔者明确标举"从乐学到诗(曲)学",假此进一步拓展传统曲学研究的新思考。此一"曲学"殆就学科而言,并非狭义的曲律学;这一"传统",殆即相对现代学科体系的戏曲(剧)研究而言;这一新路径,即力图重返中国传统以经学为核心,以经史子集为分类法的学术体系,来发明具有近世意义的曲学(小说学亦然)的发生与发展。简言之,曲学的兴起——肇始于元而发达于晚明清初——正是曲学得以脱离经学(乐学)与诗学而独立的过程;相应,也是元明北曲与南曲递相嬗变及词曲得以分体发展的过程。曲学的独立,遂成为晚明文学暨以四部分类为基础的传统学术格局发生剧烈变动的显著特征之一。因此,也只有将曲学的嬗变,置于元明以来整个学术格局之中,联系有关政治思想背景,重加探讨,方能真正发明曲学兴起的根本原因及其意义所在,而其间曲论的真义与曲史的真相方能进一步呈现出来。① 这一径路,所涉实大,不妨稍作发覆。

一 重辨复古(乐)思潮与师道精神的文学史意义

历来论中唐以下文学史的变革,多标举复古(文学)思潮的消长,唐宋又有古文运动,明代又有三次复古运动之说;② 然而,尚需进一步

① 这一新路径的明确提出,最早见于《传统曲学研究》专栏撰写的"主持人语",《文艺理论研究》2014年第2期。
② 廖可斌《明代文学复古运动研究》在讨论中晚明文学的复兴与嬗变时,特别标举三次复古运动说。认为复古运动的第一次高潮兴起于弘治末,取得实绩则主要在正德中,至嘉靖前期趋于低落,以前七子为代表;第二次高潮兴起于嘉靖中期,在万历二十年左右消歇,以后七子为代表;第三次高潮在天启末、崇祯初兴起,随着复社、几社人士的抗清斗争结束而结束,以复社、几社成员为代表。上海古籍出版社,1994年。

提出的是,这一文学领域的复古思潮,从根本上来说,与经学领域的复古乐思潮密切相关,而后者正是以唐玄宗教坊大兴俗乐相应。以下详而论之。

(一) 复古(文学)思潮——兼及"晚明"与"近世"的提出

若论有明一代文学,复古思潮的消长,实为第一要义。然而,关于明代复古思潮的意义,百年来的研究还真是一波三折,这还得从中国文学史的分期,尤其是对"近世"的划分以及"晚明"的界定说起。

一般论文学史,先秦为一大变,中唐以来为一大变,晚明为一大变;进而论明代文学史,一般分为三期,自洪武至成化为前期,自弘治至正德或嘉隆为中期,自嘉靖或隆万至明末为晚期,并特别重视晚明文学的复兴。早在郑振铎《插图本中国文学史》(1932)便将"明初"定义为弘正以前,而以嘉靖初为近世文学复兴的开始,并兴奋地称嘉靖是一个黄金时代。① 这一时期的划分实际与当时史学界关于明史分期的主流说法相近,大抵也将晚明的开始追溯到嘉靖时期(当然,关于晚明起始的具体年限在史学界也还是有争议的,不赘)②。治有明历史,所重在晚明,这一"晚明",在经济上是新经济形态的起来,当年聚焦于所谓"资本主义萌芽"(后来则谨慎地定义为新经济形态的兴变、城市的发达与庶民的起来);在思想上则是新文人思潮的起来,并聚焦于左派王学,尤其是左派中异端之尤者李贽的出现;在文学上,则是以公安派之诗文、汤显祖之戏曲为代表的性灵思潮的飙起。可以说,长期以来,"晚明"已成为中国历史由古代向近代嬗变的一大变革时期,

① 郑振铎《插图本中国文学史》,北京出版社,1999年,第843页。
② 简单说来,早在赵翼《廿二史札记》即道:"论者谓明之亡不亡于崇祯,而亡于万历。"中国书店,1987年,第502页。在此之前,万斯同则认为明之亡始亡于嘉靖,道是嘉靖初年以来大礼议一事即是"有明一代升降之会"。万斯同《石园文集》,上海古籍出版社,2002年,第485页。今人晚明的界定大抵即源于这种种"明亡之始"说。而"晚明"这一概念,确切而言,始出现于20世纪二三十年代,当时各种文学选本与文艺评论,纷纷以"晚明"为题。不过,关于这一晚明的具体起始很少做明确界定,大抵各家兴趣原不在此,倒是朱剑心在《晚明小品选注·叙例》(1936)中曾道:"明自神宗万历迄于思宗崇祯之末,凡七十年,谓之晚明。"商务印书馆,1954年,第16页。然而,同时史学家吴晗所著《晚明仕宦阶级的生活》(1935)一文中,却将"晚明"之始判定为嘉靖初年。《大公报》《史地周刊》1935年第4期。后来,史界多有折衷,晚明一般指嘉靖末至崇祯末。

以至于"晚明文学"一旦提及便有璀璨怒放之感。进而言之,我们对明代文学史的分期,对整个中国文学史的分期,种种争议,其实都源自如何界定近世文学的兴起。

关于中国历史"近世"的起来,若真的追溯,倒真有几分复杂。简单来讲,早年论中国的近世,倒是倾向于宋代,自日本学者内藤湖南倡唐宋变革论以来流播益广;因此,史学界论资本主义萌芽,也首先聚焦于宋,一时宋代经济研究大热。细按,内藤湖南在谈及宋代种种经济与制度的新质,包括庶民的起来、精神的大变,固然强调的是唐宋变革,却也明确提出宋代的新变,实际肇始于唐末,譬如,他曾明确道,"唐代是中世的结束,宋代则是近世的开始,期间包含了唐末至五代一段过渡时期";①而这一唐末,内藤氏其实又追溯到中唐——譬如,在讲及唐末文学之变时,便特别提到韩柳的文学复古运动。那么,也就是说,内藤湖南以宋代为近世说,这一近世实际却肇始于中唐,并以韩柳复古思潮的兴起为标志,使用唐宋变革说,不过是为迁就一般朝代分期法。②

当以宋代为近世说起来不久,甚或几乎同时,便有"明"说与"晚明"说;后来,尽管我们仍将"安史之乱"以来视作中国传统历史的重要分界点,却逐渐将有关资本主义萌芽的探讨集中在晚明,以晚明为近世说也逐渐占据主流。也正是因此,郑振铎在撰写中国文学史时,便直接将嘉靖元年作为近世文学的开始。③需要提出的是,于早期中国

① [日]内藤湖南撰,黄约瑟译《概括的唐宋时代观》,刘俊文《日本学者研究中国史论著选译》第1卷,中华书局,1993年,第10—18页。内藤此文最早发表1910年日本《历史与地理》第9卷第5期。
② 这里,只是就近世说开始的时间节点而加以概述,不涉及内藤氏以及其他研究有关近世内涵的具体概括。至于日本京都学派与东京学派主张的差异,唐宋是否存在变革,较之于春秋战国,唐宋变革的意义如何,种种问题皆非本书所关注。需要说明的是,中国学者,以陈寅恪为代表,对中国历史的演进与分期,同样关注到了中唐以来的变革,以及对宋世的标举,只是由于二战以来,中日学者不可避免地为马克思主义史观所席卷,内藤氏的唐宋变革说,遂影响日巨罢了。关于近世说种种,可参华瑞《20世纪中日"唐宋变革"观研究述评》,《史学理论研究》2003年第4期;以及李华瑞《唐宋变革论的由来与发展》,天津古籍出版社,2010年。
③ 实际上,早在谢无量所撰《中国大文学史》中,便以弘治与嘉靖为分界点,明中叶始于弘治,而晚明始于嘉靖。中华书局,1940年,第26页。不过,文学批评界关于晚明也有两说,与史学界相似,例如钱基博在1933年的《中国文学史》将整个明代文学譬喻为欧洲中世纪的文学复兴,即以明建为近世之始,具体以弘治为中期之始,万历为晚明之始。参钱基博《中国文学史》,上海古籍出版社,2011年,第773—776页。

学界而言,虽然同样是受西方影响,无论持"宋说"还是持"明说",仍然偏重于对中国历史传统——从制度到文学——自身演进的思考;然而,愈到后来,却不可避免地在"五四"新思潮的推波助澜下,日益将目光投向新社会、新市民、新思潮、新文学,并日益为马克思主义史观所席卷。或许,也正是因此,较之于"宋"说"明"说,"晚明"一说遂日益发达,对文学分期也影响深远,1949年以来更因进入文学史教材而一枝独秀。直到 90 年代,在日益飙起的重写文学史思潮中,"晚明"的意义仍然占据主导地位。1998 年,袁行霈主编《中国文学史》仍以嘉靖之后为近古文学,文学变革犹如狂飙突至,迅猛异常,而将元初至明中叶期间,视为中国文学中古期的第三段;但同时也认为,元初是一个新的阶段的开始,明初则进入相对沉寂的时期。① 不过,就在同一年,章培恒、骆玉明主编《中国文学史新著》已明确提出异议,②而将金元时期视为近世文学的萌生期,将洪武元年(1368)至成化末年作为中国近世文学受挫期;并将弘治元年(1488)至万历三十年(1602)左右,视为近世文学的复兴期,以前七子复古文学思潮的兴起为序幕;而以万历三十年至乾隆初期为近世文学的徘徊期。③ 也即章、骆所编《中国文学史新著》正式突破原有的晚明说,而将近世文学的开始定在金元。同时,将中唐以来的文学视为中世文学的"分化期",以为中国文学自中唐起开始分化,"明显地出现了两种足以对峙的倾向",其中,雅文学的分化,其抒情的一支,与同时俗文学如传奇、词的起来遂成为后来近世

① 袁行霈《中国文学史》第 4 卷,高等教育出版社,2005 年,第 1 页。袁版文学史初版于 1998 年,作为教材广为流传的则为 2005 年修订版。也是 2005 年,傅璇琮、蒋寅主编的《中国古代文学通论・明代卷》以成化前为前期,成化至正德为中期,嘉靖元年至明末为晚期,辽宁人民出版社,2010 年,第 11 页。
② 早在章著 1998 年版总论中就已经提出这一分期法。参见章培恒、骆玉明主编《中国文学史新著》,上海文艺出版社,1998 年,第 26 页。稍晚,郑利华《论中国近世文学的开端问题》一文,在肯定章氏分期法的同时,便指出郑振铎的文学史分期,其"依据则完全出于作者自己的标准,例如他对此三期特点的解释说:古代文学是'纯然为未受有外来的影响的本土的文学','纯然为诗和散文的时代';中世文学处于'印度文学和中国文学结婚的时代';近代文学则是'活的文学'。至于这些特点为何可以分别作为划分中国文学不同发展阶段的根据则没有任何说明"。《复旦学报》(社会科学版)2002 年第 2 期。
③ 章培恒、骆玉明《中国文学史新著》(第二版增订本),复旦大学出版社,2011 年,第 3、54、209 页。

文学的先声。① 可以说,这一文学分期,正可以看作是近世说中由"晚明"向"宋"在新情境下一定程度的回归,力图重新思考中国文学传统自身的演进历程。

当研究者将"近世"的开端定义在晚明,这一晚明又界定在嘉靖或更晚时;这一近世文学的兴起及其内涵,如前所说,便直接彰显了性灵思潮的意义,同时,这一性灵思潮更是作为复古思潮的反动而存在的。② 早在晚明性灵思潮起来时,时人便以指摘前七子复古模拟之弊为口号,清初钱谦益对李梦阳的批评尤为尖锐,可以说,钱氏对复古与性灵的定义,以及对有明文学史的建构直接影响了 20 世纪以来的文学史书写,并流播至今。③ 然而,近百年来持异议者也不绝如缕。譬如,早在 30 年代,郭绍虞《中国文学批评史》中便说到:李梦阳所谓学古,又是标举第一义之格,则正属情文并茂之作。因此,主格调与主情,非惟不相冲突,反而适相合拍;④1986 年,章培恒发表《李梦阳与晚明文学新思潮》一文,特别提到以袁宏道为代表的性灵思潮与以李梦阳为代表的复古思潮之间的关联,⑤可以说,后来研究界对复古运动的重新探讨正是发轫于此。90 年代初,廖可斌的《明代文学复古运动研究》便是其中典型。⑥ 2006 年,李舜华《礼乐与明前中期演剧》,更以师道精神的消长来涵摄复古思潮以来明代文学的演变,尤其是作为近世文体戏曲的兴起。其中,便有专节讨论李梦阳。书中所述虽然侧重

① 章培恒、骆玉明《中国文学史新著》(第二版增订本),复旦大学出版社,2011 年,第 19 页。
② 前揭朱剑心《晚明小品选注·叙例》在界定"晚明"时,便道"此七十年间,政治腐败,学术庸暗,独文学矫王、李摹拟涂饰之病,抒发性灵,大放异彩",直接将性灵与复古对立起来。商务印书馆,1954 年,第 16 页。
③ 参钱谦益《列朝诗集小传》丙集"李副使梦阳",上海古籍出版社,1983 年,第 311 页。今人持相似议论的,可参王运熙、顾易生《中国文学批评史》,上海古籍出版社,1979 年,第 253—263 页。
④ 郭绍虞《中国文学批评史》,商务印书馆,2010 年,第 859 页。值得提出的是,若论研究界有关性灵思潮与复古思潮之关系的争议,李梦阳"真诗乃在民间"说便是一个具体而微的例子,郭氏虽自持"真诗乃在民间"乃空同晚年悔悟之论,然于空同诗论之分析时见精辟处,尤可参考。郭绍虞《中国历代文论选》第 3 册,上海古籍出版社,2001 年,第 57—58 页。
⑤ 章培恒《李梦阳与晚明文学新思潮》,《安徽师范大学学报》(哲学社会科学版)1986 年第 3 期。
⑥ 当时影响最大的便是廖可斌著《明代文学复古运动研究》,上海古籍出版社,1994 年。这部专著是廖先生所撰博士学位论文(浙江大学,1989 年)的修订稿,可以说正是风气变化下,最早集中论述明代文学复古运动,并重新衡定其意义的一部专著。

的是李梦阳在明中期曲学复兴中的先声作用,然而,其中对李梦阳诗论"真诗乃在民间"说的重新辨析、"七情之中尚哀"等议论的提出,以及从其志向在"风"与"雅颂"之间的两难来理解复古而不能的执着与沮丧,最终发明其慨然以师道自任的文学史意义,都是对李梦阳诗学及其于整个明代文学复兴之精神意义的重加探讨,因"真诗乃在民间"说讨论的出发点便在于当时北音的复兴,也只有重新发明李梦阳的诗学意义,方能真正讲明当时北曲究竟是在何种理论背景下勃兴的。①

(二) 复古(乐)思潮

到今天,有明文学的剧变以文学复古思潮的起来为标志,这一观点已逐渐为学术界所认可;然而,尚需提出的是,这一复古思潮断非仅仅存在于文学领域,从诗艺上鼓吹"诗必盛唐""文必秦汉",而是席卷了整个明代学术史体系的大变,而经学领域的复古乐思潮恰为其中最核心的部分,其实质是一代士林对自我性命思考的重新体认,也即士林精神的大裂变。李梦阳的意义,首先是作为当时一代士林精神的先驱者而在历史上大放异彩的,明乎此,方可以真正理解李梦阳对晚明文学的深刻影响。

笔者首倡复古乐思潮,究其根本,都在试图重新理解中唐以来文学史暨学术史的变迁,或者说,自复古乐思潮切入,可以更为深入地探讨一部文学史与学术史嬗变的隐微所在。说到中唐以来传统学术的大变革,若与制度变革相呼应,也不妨概略为唐宋变革。唐初孔颖达等奉诏编撰的《五经正义》等,以集大成的方式最终宣告了汉学"一天下"的官学地位,同时,极盛而衰,也肇示了汉学后来的衰微;殆至中唐以来,官学渐微,诸子并起,逐渐开启后来宋学的端倪。说到宋学与汉学,笔者曾指出,二者之间的根本歧异,体现在诗经学上,便是两宋以来强调诗乐相合,并将矛头直指汉学如何将诗乐相分,只知自训诂章句入手来发明义理,等等。② 需要指出的是,从诗乐相分到诗乐相合,

① 李舜华《礼乐与明前中期演剧》,第 224 页。
② 同上书,第 118—120 页。

绝不仅仅是诗经阐释学在方法上的不同,而是从根本上隐喻了儒者对自我文化身份的重新认同——前者以帝王师自居,种种训诂说理,皆意在为帝王作史鉴;①后者却逐渐将目光转向了民众,而以天下师自居;也就是说,主张诗乐相合的精神根本在于诗教天下,这一折变正是具有近世意义的启蒙思潮的滥觞。需要指出的是,这一新学术新思潮的起来一开始同样也是以复古的姿态出现的。可以说,自中唐以来,复古乐思潮便开始萌生,北宋立朝以来,在乐制上的六次大变革实际都是由复古乐思潮推动而来,而这一时期正是我们所熟悉的复古思潮下唐宋文学大变革的时期。

历史的发展往往有着惊人的相似性。明代成弘以来,以复古思潮为先导,同样出现了打破官方程朱理学一统,而诸子百家蔚兴的局面,而文学,包括诗学、词学、曲学、小说学等,与(音)乐学、音韵学、历学等,都不过诸子之一。② 尚需提出的是,这一文学复古思潮的大兴,实际可以上溯至元代以"宗唐得古"为号召的文学思潮,明初宋濂等人是其绪余。③ 在笔者看来,与其说明代复古思潮,不如说元明复古思潮,一如唐宋复古思潮一般——也正是从这一意义上讲,"近世文学"的开始不妨断自金元。我们可以看到,自元一统以来,复古乐思潮渐兴,士大夫纷纷拟作古今诗体,尤尚古乐府,甚至以为诗三百以下无诗,其立意莫不在师道自任,而积极以仿效孔子等先贤删诗正乐相鼓吹;甚至折而开始关注"今之乐",并鼓吹"大元乐府"以绍继唐诗宋词,成一代之文学,其实也都源出于此。④ 明代立朝,朱元璋的制礼作乐,正是在一定程度上认可了元以来士林的礼乐诉求,只是这一锐复三代之制最

① 但这一帝王师,最终仍是以匍匐于帝王之前,或者说远离于庙堂之外为姿态的。早在孔子的不遇,便已说明了师道的不彰。
② 李舜华《礼乐与明前中期演剧》,第 277 页。
③ 钱基博《中国文学史》即道,明初宋濂、刘基已开李梦阳复古思潮之先声。上海古籍出版社,2011 年,第 775 页。而章培恒早在为《明代文学研究》第一辑作序时,就曾简略地回顾自元以来迄"五四"期间文学发展的态势,指出,晚明文学已包含着某些"五四"文学萌芽,这一萌芽还可以上溯至元末明初的文学,可惜的是,自洪武帝统一后,文坛在死气沉沉中挨过了一百几十年,直到明代中叶,才逐渐恢复了生机。章培恒主编《明代文学研究》第一辑,江西人民出版社,1990 年,第 1 页。
④ 参李舜华《礼乐与明前中期演剧》,第 121—123 页。

终成了一种姿态;直到成弘以来,士大夫复古乐思潮重新大炽,并在阳明心学的影响下,日新而月异。

近世乐学滥觞于(晚唐)两宋,兴于金元,至晚明心学出,更辟一新局,诸家学说几乎无不以乐学为核,因此,有关乐献也相应繁盛;传统文学,至晚明也辟一新局,无论诗、词、曲,诸体文学蔚兴,最初也无不笼于乐学之下。也正是因此,晚明后七子之首,当时文坛盟主王世贞,但以诗乐离合来勾勒历代诗体嬗变的轨迹,如何自诗三百而骚赋,而汉魏乐府,而唐诗,而宋词,而元北曲,而明南曲,这一文学史的勾勒已成为当时人的共识。① 由此可见,一代有一代之文学,"曲学"作为与"古之乐"相对的"今之乐",它的兴起在当时人眼中已是最值得重视的现象——随着复古(乐)思潮的消隐与性灵思潮的萌生,晚明曲学最终脱离诗(词)学而独立,曲也因此被推誉为元明一代文学的代表。

(三) 师道精神——师道自任与礼乐自任

当晚明之时,曲,作为今之乐,最终被推誉为元明一代文学的代表。然而,为什么中晚明的文学复兴——或者说文学复古思潮的兴起——肇始于诗文,最终却是戏曲(小说)大放异彩? 个中原因自然极为复杂。然而,一旦我们将这一场飙起于前七子、以诗文为核心的复古运动,置入当时整个文学格局、甚至整个经史子集的学术变迁中,历史的脉络便渐次分明,而贯穿始终,并最为彰显的便是文人士大夫师道精神的消长;也只有从精神史的角度切入,我们方能更为有利地把握时代的整体脉动,来发明曲学何以大兴。

我们说,汉学与宋学,从诗乐相分到诗乐相合,从根本上隐喻了儒者对自我身份的重新认同;可以说,主张诗乐相合的精神根本在于诗教天下,这一折变正是具有近世意义的启蒙思潮的滥觞。换言之,这一对自我身份的重新认同,便是师道精神在新历史情境下的勃发,以

① 王世贞《曲藻》,《中国古典戏曲论著集成》第 4 册,中国戏剧出版社,1959 年,第 27 页。

师道自任,其核心便是慨然以礼乐教化天下为己任。

尽管师之道由来已久,关于儒者以师道自任的精神也由来已久,然而,秦汉以来师道不彰,却是事实,如此方有韩愈《师说》振聋发聩,"师道之不传也久矣",可以说,以韩愈、柳宗元为鼓吹,中唐以来复古思潮的飙起,其精神的根本内核便是师道复兴。① 进而言之,儒以师道与君道相抗衡,首先便体现在帝王与士大夫在礼乐天下上的权力博弈。帝王有道,则礼乐自天子出;帝王无道,则礼乐自士大夫出。帝王不能礼乐天下,文人士大夫遂起而以孔子自任,以礼乐天下自任;也就是说,师道复兴,首先是由士大夫礼乐自任的姿态体现的。这样,我们对唐宋制度变革,之所以首先聚焦于礼乐制度便有了新的阐释。自唐玄宗时期立教坊而俗乐大兴以来,朝野上下请革(变)俗乐的呼声始终不绝如缕——以至于仅北宋一代便六更其制——其意义显然不仅仅指向俗乐本身,而恰恰在于帝王与儒臣于礼乐制作上对文化话语权的争夺,也即君道与师道之间的争竞。一切学术之变,均导源于此。因此,我们正可以在梳理一代乐制(学)变迁的基础上,以师道精神的复兴为切入点,来观照中唐以来复古思潮下学术格局的大变动,其中,最为突显的表征便是文学领域从诗学到曲学的一系列变化。

"曲者,乐之支也"(明王骥德语)。元明以来将曲与礼乐联系起来,从乐辞系统的演变来考察南北曲的兴起,绝非空穴来风,而是传统声辞学的延续与变异。从诗三百,经汉魏乐府、唐诗、宋词,到元北曲(乐府),再到明南曲,所谓"一代有一代之文学",这样一种声辞系的叙述,它所依据的并不是各文体实际发生的次序,而是各文体进入礼乐文化系统,或者说被尊体与被雅化的先后次序,②而直接体现了历代士夫礼乐自任的精神。

中国近世文学的兴起肇始于唐宋制度变革,而百制之中礼乐为

① "师道"二字连用大概始见于《汉书·匡衡传》,道是"(萧)望之奏(匡)衡经学精习,说有师道,可观览也",不过,这一师道实等同于汉儒的师法概念,我们今天所说的"师道",其实大彰于中唐以来复古思潮的勃发,韩愈《师说》也因此而流播天下。

② 也正是因此,王圻在万历年间编撰《续文献通考》时即提出"宋元以来,因金人北曲变为南戏"说,《续文献通考》卷160乐考,现代出版社,1991年,第2465页。

先;一旦自礼乐的角度切入,我们发现,中唐以来,尤其是元明以来文学复古思潮的消长,这一过程实与经学领域复古乐思潮(表现于文学领域中则为诸家对诗乐观念的重新阐释)的嬗变互为表里,贯通其间的始终是师道精神的消长——可以说,一代知识人的师道精神,是传统中国政治与学术交融互动最根本的内驱力。

中唐以来学术的大变,唐宋为一阶段,元明为一阶段,元明时期的复古思潮不过是唐宋复古思潮在新历史情境下的重新勃发。然而,如果说,唐宋时期的制度变革,是士大夫修齐治平理想展开的一部正剧;那么,元明时期的变革,自一开始便成为一部荒诞的悲剧,而透露出几分英雄末世的情怀。这也是同样标举复古文学,唐宋时期偏重于文章,而元明则偏重于诗(曲),具有近代意义的曲学,随着性灵思潮的大张,最终脱离乐学与诗学而独立的根本原因所在。

二 明代乐制的更变与复古乐思潮的消长

从上面论述来看,我们已经能够基本把握住,曲学的兴起与以经学为核心的整个学术体系的裂变有着如何密切的关联;然而,20世纪以来的曲学研究却日益远离诗学与词学,与乐学暌隔得也便更远。个中原因,正在于深受西方影响的现代学科体系的起来,原有传统学科体系的核心——经学备受冲击,甚至有声音鼓吹经学当死,乐学因此日益式微,现代意义的音乐与文学研究相应而起,并各自取径,其中,传统曲学也日益强调表演的意义,而成现代戏曲(剧)学。不过,近年来有关诗(词)学,或演剧史的研究,已开始关注一代乐制的变迁;只是,其间雅乐与俗乐如何混杂,相应,诸家乐论的雅俗古今之辨,又如何与诗(曲)论相互发明,又如何从学术体系的整体大变,来观照子学分支的各自嬗变,仍然举步维艰。

早在李舜华《礼乐与明前中期演剧》一书中,便明确指出,当成弘

以来,明代同样出现了学术下移①,也即打破了官方程朱理学一统,而诸子百家蔚兴的局面;并试图用"师道复兴"这一概念,来重构复古运动的兴起以及后来文学领域的一系列变化,而直指中晚明学术格局的大变动。第一,随着成化以来士大夫师道精神的渐次复苏,弘治末正德初,在北方,以李梦阳、何景明为首,以反台阁文学为职志的复古运动首先在诗文领域迅速飙起,一代士林精神从此走向一场空前的裂变。② 第二,从诗学转向曲学,由北曲折向南曲,正是这一复古思潮嬗变的必然。换言之,戏曲领域继诗文之后,也卷入了这一场声势浩大的复古运动。第三,这一戏曲领域的复古运动,率先以北曲为标帜,并通过康海、王九思、李开先的推演进一步通向晚明演剧(以南曲为代表)的繁荣,相应是性灵思潮的勃发。第四,自明中期文学的复古,到晚季性灵思潮的泛滥,这一过程实与经学领域复古乐思潮(表现于文学领域中则为诸家对诗乐观念的重新阐释)之嬗变相表里,并隐括了师道精神自高涨至消解的整个过程。尚需提出的是,该部著作虽以明前中期为考察对象,实际已上溯中唐以来乐制(论)的变迁,而下衍晚明传奇的大兴,元明文学的变革均涵摄其间。③

一代文学的变迁实与一代经学(乐学)的变迁互为表里,如此而言,不了解历代乐制或乐理的变迁,实不足以了解一部中国文学史。然乐为六经之一,实非数年间可以通贯之。旧著《礼乐与明前中期演剧》下部侧重于文本,暂且不论。上篇侧重在史,史又以师道精神下复古思潮的消长为重,来勾勒演剧的变迁,也即以演剧为重,礼乐不过是路径,并以理论建构为根本,因此,有关明代乐制的变更不过揭其大势而已;同时,既以明前中期为主要考察对象,则对有明一代乐制于文学

① 早在1997年,郭英德先生在论及中晚明传奇戏曲的兴起时,也提到了文化权力的下移。参见郭英德《传奇戏曲的兴起与文化权力的下移》,《中国社会科学》1997年第2期。
② 前揭廖可斌《明代文学复古运动研究》一书认为李、何复古运动真正开始于弘治末,此前尚覆于茶陵派羽翼之下,第67页。
③ 另,李舜华撰有《从四方新声到线索官腔——"中原音韵"与元季明初南北曲的消长》,《文艺理论研究》2014年第2期;《魏良辅的曲统说与北宋末以来音声的南北流变——从〈南词引正〉与〈曲律〉之异文说起》,《文学评论》2016年第2期。这两篇文章,论元明南北曲的嬗变,前者以元代诗文复古思潮的嬗变为背景,后者则直接追溯到北宋灭亡以来文学的南北分野,也正是相关思考的进一步拓展。

的影响,止于嘉靖时期;于复古思潮,则主要发明北方诸子——即以北曲复兴为表征的戏曲领域的复古运动——的曲学意义;于复古乐思潮的发明,尚只是散见于若干章节之中,也即具体人物文学精神的分析中。这样,具体到本书,便有意作更为系统、更为深入的考察:第一,直接考述整个明代三百年乐制的变迁,期间对史实的考辨也更趋于具体化;第二,择选典型人物、典型事件,由此勾勒复古乐思潮的消长,并以此折射整个明代乐制的变迁,及其影响下演剧的变迁;第三,无论在制度方面还是文学方面,在地域上,都突出了江南的意义,以南京为主,以吴中为辅,来考订诸子的礼乐自为,不仅在乐制变迁上特别突出作为留都的南京的意义,同时,在复古(乐)思潮上,也特别突出成弘以来以南京为核心的文学思潮的嬗变,相应是整个思潮大变动下吴中的自觉。需要提出的是,本书以考为主,不仅是更深一层考辨明代乐制的变革,同时,对诸子乐(曲)学思想的发明,也更侧重于诸子生平、家世、往来论学、后世书写的具体考辨,无他,欲由此详细发明诸子思想与一代政治(尤其是礼乐更制)的关联,也即由此发明复古乐思潮何以兴、何以歇、何以变的深层原因。

　　朱元璋定都金陵,他务未遑,首开礼乐二局,广征耆儒,分曹究讨,重视礼乐制作可谓极矣。就其精神而言,洪武一朝革新礼乐始终未放弃接续三朝乐统的努力;然而,事实上乐与辞始终处于古今雅俗的嬗变中,因此观念上的复古尚雅必然为现实所囿。因此,有明一代礼乐,一方面锐志雅乐,一方面又俗乐杂出,这一矛盾直接可以追溯到洪武立朝对礼乐官署的革新,其根本则在于太常地位的下降与教坊司的升格;而后来南(京)教坊更成为当时南北雅俗消长的聚焦所在。因此,本书第一章首考制度,以官署为本,详辨教坊司的沿革、富乐院的普化、丽春院的有无、南京御勾栏与十六楼的隆衰;并专立一节讨论南教坊——这一南教坊特指正统以来南京的教坊,与北教坊相对——的沿革,以为全书论述的基础。然后方是洪武建制至明末废制,整个乐制变迁的历史,及其间复古乐思潮的消长。

　　如前所说,朱元璋的制礼作乐正是在一定程度上认可了元以来文

士的礼乐诉求,只是"锐复三代"最终成了一种姿态,洪武朝的乐制,迅速从效法周制折向兼法唐制,也就是说,洪武制度的确立实际上经过了洪武初制与洪武定制两个阶段,这一变更直接体现了朱元璋与以宋濂等浙东士子为代表的廷臣之间的微妙冲突。历来雅乐的制作,第一重石,以石定音,第二重律,以考求元声,成中和之音;因此,本书第二章考洪武乐制法周法唐外,特别择选了灵璧石与冷谦律二事,来发明洪武一朝围绕着制礼作乐,是复古(雅),还是务今(俗),其间帝王与廷臣之间矛盾的隐微所在。其中,围绕着制磬取泗洲灵璧的讨论,直接可以上溯至中唐以来的复古(乐)思潮,白居易歌讽华原石便是一个典型;而洪武朝的冷谦,其人其律,似乎早在定律之后便迅速湮没,却又在晚明清初备受关注,显然是晚明复古乐复兴的显征,它直接折射了晚明士夫有意跻宋濂之上,上溯吴澄,最终绍继朱熹的乐学统绪,其核心思想便是对北宋徽宗改制所定大晟府律的反动。冷谦及其冷谦律在明初的迅速湮没,直接折射了元一统以来迄明建初年复古乐思潮的消解;其实质正是随着朱元璋对君权的隆升,以宋濂为代表的浙东士子渐次退出历史舞台。元末以来士大夫的礼乐自任,实以复古为表征,以师道为内核,这一精神至此备受折挫。

永宣时期教坊演剧的繁荣,同样是以宋濂、继之以方孝孺为代表的浙东士人集团进一步被打压为前提的;相应,则是以三杨为代表的江西士人集团,开始登上舞台,台阁制度也因此而兴起。究其实质,恰恰反映了帝王与儒臣相互为用,暂时携手共治的政治形势,理学遂以一种新的面目——官方新朱学而一统天下,朝野鸣盛之音从诗文到演剧,遂蔚然而兴。然而,所谓盛极而必衰,宣德四年的禁官妓与正统初即位的大放乐工,最终标志了一个全盛时代的结束。正统景泰天顺三朝,国家乃多事之秋,文人士大夫临危受命,号令天下,而帝王因私欲误国,也多不敢与外廷公然相抗,君臣相安,朝廷礼乐但效南宋故事,清净无为而已,教坊演剧也因此走向前所未有的冷落。成化以来却不然,以翰林四谏为序幕,君师矛盾日趋尖锐,一方面士大夫锐复古制,假此隆师道而抑君道,复古乐思潮因此而大炽;另一方面,帝王怠政,

实质是开始倚近臣与内侍——体现在礼乐上,便是直接倚太常(道流)与钟鼓司(内宦)——而与外廷相抗,则俗乐也因此而渐兴于内廷。第三章历述永宣时期的礼乐升平与正统以来的礼乐废弛,而归结到成化以来复古乐思潮的渐兴——尤其是弘治时期,一时名臣有丘濬、王恕、马文升、刘大夏等人,都积极引导帝王重订礼乐诸事,以成新政之美;然而,或者事与愿违,或者所议多不能行,至正德初年反刘瑾事件以来,终至礼崩而乐坏。

值得提出的是,自成化至正德初年,第一次复古乐思潮大兴,南京是为焦点所在;而当时的乐王陈铎,史称南京文学复苏的代表人物——实际上陈氏早在李梦阳之前,便标举诗尚盛唐,词尚北宋,曲尚金元,而标志了江南复古思潮的滥觞。因此,第四章第一节特以陈铎为典型,详考其生平、家世、及其家世兴衰之根由,其实质在于由此发明南京复古文学思潮,或者说复古乐思潮,何以兴起的深层原因;第二节并以武宗南巡来勾勒南都乐制的衰微与南教坊俗乐的兴起,以及南都诸子的礼乐自为,来彰显南京士林的精神演变——一边是朝廷礼乐不修,一边是在野士夫的礼乐自任,南京也因此成为士夫或议论或躬行的渊薮,隐隐与北京相抗。

南京之外,更有吴中。如果说,李梦阳等人鼓吹复古,正是元末明初以来师道精神又一次强烈迸发,是欲有所为而不能,遂不得已假文章以抒愤;那么,在吴中,王鏊与沈周等人虽亦标榜得复古,却已渐趋通脱;而桑悦、祝允明诸子更率先以纵任性情的方式开始了对师道的消解;继祝唐诸子纷纷谢世之后,文徵明独以清名长德主吴中词坛数十年。一代士林精神于消解师道之后,渐趋圆融会通,一时大江南北彼此呼应。因此,第四章第三节论吴中曲学时,则于复古与性灵外首次标举"会通"思潮,并发明这一会通精神对复古思潮的消解意义,而重新诠释了性灵一派。可以说,晚明之时,后七子之首王世贞,实以会通之精神重张复古之旗帜;继之遂有公安一派大兴,而曲坛也随之日新月异。文徵明及其领袖下之吴中词坛,可谓得风气之先,而南曲之雅化,即昆曲之兴,首先集于吴中,殊非偶然。

自嘉靖元年至万历十年左右,因政治变革日益动荡,帝王与廷臣,或廷臣与廷臣之间,矛盾亦日益激烈,因此这一时期素来为史学界所关注,其中礼乐更制尤为突显。正德时期,自刘瑾秉权以来,近内侍而远外臣,俗乐因此而大兴。嘉靖即位之初,以杨廷和为首,一时廷臣如李锡、汪珊等于礼乐上多有建白,欲一革弊政。然而,嘉靖帝锐意制作,一自大礼议之变驱逐众臣之后,自嘉靖九年起便大肆更定祀典,其实质则在于彰显"礼乐征伐自天子出",也即张扬君权而贬抑师道,因此嘉靖更制的形式远远大于内容,所变者多在仪文及乐章,至于乐本身的雅俗与否倒是其次。可以说,嘉靖帝锐意礼乐的结果,一方面是加剧了礼乐机构的分崩,即太常与礼部的隆杀(隆太常以直接听命于天子)与雅俗职能的混淆;另一方面则是加剧了士大夫的离心,以至于朝廷之上日益成为小人争竞的场所。不过人人纵谈礼乐,却是大量乐书的出现,这都不妨视为对嘉靖大肆制礼作乐的一种反动。复古乐思潮至此,无不充斥了一种迂远、甚至悲壮的意味。万历初年的张居正改制更是这一悲壮与荒诞的聚焦所在。张氏为推行其改革而集权于一身,不惜以毁书院、禁讲学而公然与天下清流相抗,实以法家之手段裁抑儒学之精神;因此,后来反弹益为激烈,以至于张氏一旦身死便立即被追夺官阶,子孙罹难。此后,言官与政府之间日相水火。正德去世,复古乐思潮再次勃兴,然而这一复古镜像却是光怪陆离。因此,第五章专论嘉靖至万历初年的礼乐更制与复古乐思潮的困境。

礼失而求诸野。明代曲学大变中,汤沈之争最为关键,而汤沈之前其实又有刘汤论乐。第六章则以"典乐梦醒"为主旨,择选万历刘汤论乐一事与沈璟其人其事作为典型,指出,约在万历十四年至十五年间(也正是万历怠政之始),原南院御史刘凤致书新南京太常博士汤显祖,孜孜以重兴南都礼乐为求。作为吴中复古巨子、当时与王世贞齐名的刘凤,在乐学上却对韩邦奇(与前七子之一的康海志趣相投)颇为质疑,体现在文学上,抑北音而尚南音,也正是对李攀龙辈继承李梦阳文必秦汉、诗必盛唐说的质疑;其神解说,在某种程度上,也是将王阳明与唐顺之学说中的性灵倾向推向极致的一种体现;而一向被推为性

灵派的豫章汤显祖,年轻时耽溺六朝文风,所尚却在北音,在认同刘凤岁差说,质疑器数后,更直接上续三代"声依永"说。这样,复古之中有新变,新变之中有复古,论南音者不让北音,论北音者不废南音,隆万以来文学格局的变动远较我们所想象的复杂,这方是刘汤论乐的真实背景,也是我们理解刘汤之争的关键。相应,详考吴江沈璟的家世、生平、思想,及其与祖父三代出处的选择,也同样彰显了嘉靖万历初一代士林对政治的离心,以及当时第二次文学复古思潮的复杂性。万历十七年,沈璟辞官,号词隐生,此后二十年专力于曲学,力倡复古,却由北曲折向南曲,并标举以宋元为格,重撰《南曲九宫十三调谱》——一代典乐梦醒,最终走向了闭门考谱的冷淡生涯,而曲学,作为学术史之一门,遂因此而大兴。

张居正没,朱翊钧亲政,年轻的皇帝在一开始其实也颇有励精图治之意;而当时朝廷也自有人,一代典礼——时任礼部尚书的沈鲤,但以讲礼学为急务,慨然以议复古制,抑奢禁浮,力振颓风为己任。而万历对曾经的太子师沈鲤也十分推重,这一君臣遇合原是不易;然而,沈鲤任春官,自万历十二年冬至万历十六年,前后不过四年,其志在典礼,却终不得行。理想之阔大与现实之逼仄,在沈鲤心中盘旋日久,最终形成了极为强烈的焦灼感,汇作了一篇痛陈"世教衰、古礼废"的奇文《典礼疏》,成为万历一朝士人心态的缩影。从锐意复古到不得其时,沈鲤与朱翊钧君臣之间的遇合,也正是万历朝局纷繁复杂的一种折射,个中关键或即在万历十四年春开始的立储事件,而一代典礼沈鲤与一代典乐沈璟恰恰也因这一事件而交集。是年,沈璟因疏立储,立贬行人司司正。万历十六年,沈璟返朝,同年,沈鲤辞归,次年,沈璟因卷入顺天府案,也辞官返乡。于沈鲤而言,朝堂典礼,复古自任,最终不过修得一部《大明会典》;于沈璟而言,辞官后却开始以典乐自任,其于南曲锐意复古,以考宋元旧曲为式,最终撰就《南词新谱》一种。

当沈鲤有意求去之时,也是神宗对朝臣纷争日生倦心并有意疏远的开始;不过数年,万历便开始前所未有地荒礼怠乐,朝局也因此而大变。论其实质,不过是由于帝王的不合作,以礼部统摄太常与教坊而

礼乐天下，这一制度的运转遂完全停置；当然，作为对嘉靖一朝锐意制作的反动，自沈鲤执掌礼部以来，虽锐意复古，却以实学相尚，以抑奢勤政为急务，以礼顺人情为根本，更以知乐者难求，遂搁置乐事，也是万历时期制作渐趋无为的根本原因之一。万历之后，朝局日益动荡。其实，备受挫折的文人士大夫，在天启时期，便已渐渐开始期待新的制作，但为魏忠贤当政所沮。待到崇祯即位，第一便是重举祀典，凡天地、宗庙等，无不亲祀，第二便是明令耕籍田礼不得以谐戏为乐。一时文臣，也往往效前代贤臣，纷纷谏疏，请敕修雅乐、禁淫声；崇祯十五年，帝王更与礼部携手，有意寻访知乐之人，重考朱载堉与黄汝良所著乐书，全面改制。然而，当此之时，距离亡国之日，不过二年罢了，末世理想，欲力挽狂澜而不能，终归于泡影罢了。

遂设第七章，以朝政动荡为背景，专书一代典礼沈鲤的精神沉浮，以及万历十年以来三朝礼乐不修的故实，并末世君师之间相生相忌的无奈，随着明代的灭亡，复古乐思潮最终谱就的不过是一出易代苍凉的尾曲。

一方面是文人士大夫日益以激越的态度来反对宴乐或俗乐，而锐意以复古相号召；另一方面，却是帝王开始与外廷相抗，而日益沉溺于内廷演剧之中。一般说及宫廷演剧的变迁，都会提及如何肇始于成化，大兴于正德，而大变于万历；同样，于正德时期会提及钟鼓司与豹房的存在，于万历时期也会特别提到明神宗新设四斋与玉熙宫，以至于外戏大炽。然而，于明代演剧机构何以发生如此变化，宫廷演剧何以起来，其意义如何，却甚少讲明；因此，于演剧史的勾勒也基本上停留在对宫廷演剧史料的大略梳理。确切说，明代宫廷俗乐发展的过程，论其实质，正是明代礼乐机构内廷化的过程，这一内廷化，首先便从原有以教坊司为核心的礼乐机构——明制，教坊司总其号令，听命于礼部，属外廷机构——的衰变，以及与内廷职能的杂糅开始，大约可以分为四个阶段，其标志也有四：第一，成化时期教坊俗乐大兴，相应，是大量地方乐工的征选入京；第二是正德时期，随着刘瑾专政，钟鼓司大兴，内廷乐署一度取代教坊司而一天下，教坊司更日益与钟鼓

司合流。并新设豹房（"新宅"）以处地方乐工，而俗乐大炽，论其实质，正是有意远离外廷，而自设"朝堂"，并自构礼乐，以自述功业；第三是嘉靖时期，明世宗锐意制作，而大肆扩建西苑，实质是于内廷之中别立社稷，以至雅乐与俗乐之间界限日益不明，从而隐伏了俗乐大兴于内府的契机；第四是万历时期，明神宗于四斋、玉熙宫内新设演剧，选近侍数百名，以习外戏宫戏，从礼乐变迁的角度来看，如果说正德朝以钟鼓司与唐玄宗时期设教坊相似，那么，择四斋与玉熙宫以习演剧则大约等同于唐玄宗的亲设梨园。以上种种，其实都是帝王为与外廷相抗，而不断将礼乐私有化的结果。可以说，至万历后期，随着四斋与玉熙宫的大张伎乐，原有以教坊司为核心宣化天下的礼乐系统，在制度上彻底崩溃，而内廷演剧也与宫外演剧渐次趋同，这方是真正的俗乐新声大炽于（宫）庭。遂设第八章论教坊制度的衰变与宫廷演剧的兴起。

综观有明一代乐制的变迁，始终以一代儒林的师道精神为最根本的内在驱动力，以君道与师道的交竞为表征，贯串其间的则是复古乐思潮的消长。明初以宋濂、刘基、冷谦等人为代表的乐学主张，正不妨视为后来中晚明复古乐思潮的先声；成弘以来，士大夫复古乐思潮重新大炽，而以嘉靖万历初更制为终结；同时，早在正德期间，王阳明"元声说"的直指本心，也肇示了复古乐思潮的消解。这一过程也正是我们所熟悉的明代文学复古思潮下文学大变革的时期，至于明末复古乐思潮再次起来影响的便已是清初礼乐制作了。

从乐学到曲学，这一新径路所涉实大，不得不以实证为先，因此，本书始终以考为主体，史为其次。以乐论与曲论相互发明，或者说，以乐论与文论相互发明，重证一部曲学史暨文学史的变迁，尚有待将来学界的共同努力。本书之撰写，不过抛砖引玉而已，尚祈往来师友，不吝赐正。

第一章
明代教坊制度的兴衰

所谓一代有一代之政治,一代有一代之思想,一代有一代之文学;实际上,一部文学史,抑或具体到某一文体,最终发生质的变化,始终与文人士大夫的参与密切相关,换言之,与精神史的变迁相表里,而把握一代精神史的实质,又不能脱离同时之政治。一代政治,以制度为先,百制复以礼乐为先。因此,在礼乐视域下重审有明一代演剧的变迁,也即所谓明代礼乐与演剧,这一礼乐断非只指官方所构建的雅乐,而演剧也断非局限于宫廷之演剧。简言之,这一礼乐既涵括制度层面——上则官方之制度,下则地方之风俗,也涵括思想层面——上则文士之精神,下则社会之思潮。而考察明代礼乐与演剧,不过有意发明礼乐制度及其精神变迁下,演剧如何摆脱官方控制走向文人自为、市场自为的变化过程罢了,这方是有明一代文学代表——传奇全面兴起的前提。传奇的兴变如此,词的兴变亦然,再往上溯,唐绝句、汉魏乐府、楚辞、诗三百,历代文(诗)体的嬗变也大抵如此,换言之,一部文学史,各代文体雅俗的嬗变,方最终追溯到礼乐根本上来。

所谓礼乐制度者,自是庞大,初不知从何说起;然而,个中关键只在于统领一代礼乐系统上宣下化的核心机构。中唐以来,便是太常之外教坊(司)的兴起,及其在明代的升格。因此,本章首先考查明初教坊制度的设立及其意义,其次,则为南教坊。这一南教坊特指永乐迁都以后、两京对峙期间,正统以来更明确将金陵教坊司称作南(京)教坊。至于永乐迁都以后的(北)教坊,在分别论述各朝礼乐兴变时自然还会提及。

第一节　明初教坊制度的构建

元灭明兴后,朱元璋定都金陵,他务未遑,首开礼乐二局,广征耆儒,分曹究讨,厘定祀典,诏修礼书,重定雅乐,重视礼乐制作可谓极矣。就其精神而言,洪武一朝革新制度、重定礼乐始终未放弃接续三朝乐统的努力;然而,事实上乐与辞始终处于古与今、雅与俗的嬗变中,因此观念上的复古尚雅必然为现实所囿。因此,有明一代礼乐,一方面锐志雅乐,一方面又难免俗乐杂出,这一矛盾直接可以追溯到洪武立朝对礼乐官署的革新,其根本则在于太常地位的下降与教坊司的升格。

教坊上升为乐署,始于金;教坊司之名,始于元,然而,笔者以为教坊司的真正确立乃在于明:至明代,教坊与太常始严格分离,并别设钟鼓司专掌宫中鼓吹导引,辽金元以来乐署职司的冗杂与音乐的雅俗混杂乃肃然划一。同时,教坊与太常并隶于礼部,又括天下乐工,著立在籍,隶教坊司。如此,以教坊司为核心,以乐籍制度为基础,京师并设富乐院以为乐工居所,建十六楼以利歌妓侑酒往来,立勾栏以备乐工搬演,又自京师至地方——地方也有相应教坊司、乐院与酒楼——建立起一套严密的礼乐系统。教坊司始正式取代太常,成为一代礼乐机构的核心。

太常的衰微及教坊司的升格,正是历代乐制随时损益的必然,并集中反映了乐制改革中的雅俗之争。关于这一点,《礼乐与明前中期演剧》一书中设有专章探讨,是章开篇以教坊为核心,侧重于梳理中唐以来礼乐制度的变迁过程,并与当时礼乐思想相互参证,考其厘略,抉其隐微,由此界定明代乐制的革新意义,以为全书探讨明前中期演剧变迁的纲领[①];因而对具体乐署的建革,未加详考,加之明初富乐院、十六楼、勾栏等史料的记载极为零散,以至于今人尚有诸多不明之处。此处不揣谫陋,补考如下。

① 关于明代教坊司的考述及其在明初乐制革新中的意义,《礼乐与明前中期演剧》一书已设有专章详细讨论,详参是书上篇"制度史第一"第一章,第66—91页。

一　教坊司　附太常司(寺)、钟鼓司

历代开国帝王均重礼乐，所谓"治定功成而作乐"，以教化天下。明兴，朱元璋驱除胡虏，重建汉室，慨然以复三代礼乐为旨归，其礼乐建设较之前代焕然有异。早在初克金陵时，即立典乐官：

> 其明年置雅乐，以供郊社之祭。吴元年命自今朝贺，不用女乐。先是命选道童充乐舞生，至是始集。……是年置太常司，其属有协律郎等官。……又置教坊司，掌宴会大乐。设大使、副使、和声郎，左、右韶乐，左、右司乐，皆以乐工为之。后改和声郎为奉銮。①

永乐北迁后，于北京重新设立教坊，故南北两京各有教坊。洪武二十八年(1395)又设钟鼓司。其中太常与教坊均属礼部，系外廷。《明史·职官志》称："太常掌祭祀礼乐之事，总其官署，籍其政令，以听于礼部。"教坊司"掌乐舞承应，以乐户充之。隶礼部"；钟鼓司则属内府，为宦官二十四衙门之一，"掌管出朝钟鼓，及内乐、传奇、过锦、打稻诸杂戏"。②

太常司置于吴元年(1367)七月，洪武三十年(1397)乃改"司"为"寺"，下设卿、少卿、丞，其属有典簿厅典簿、博士、协律郎、赞礼郎、司乐诸职。洪武初置各祠祭署，又设署令、署丞二职，后于二十四年(1391)改各署令为奉祀，署丞为祀丞。洪熙元年(1425)置牺牲所，又设吏目一职。太常职属虽经建文、永乐朝两次反复，但大体保持洪武间制，至嘉靖时始大为更张，史称"世宗厘祀典，分天地坛为天坛、地坛、山川坛、籍田祠祭署为神祇坛，大祀殿为祈谷殿，增置朝日、夕月二坛，各设祠祭署，又增设协律郎、赞礼郎、司乐等员"③。此外，太常下

① 《明史》卷 61 乐一，中华书局，1974 年，第 1500 页。
② 其实，钟鼓司明初即有，最初只是佐更漏、钟鼓之事；洪武二十八年始定为专掌祭乐及御乐并宫内宴乐与更漏、钟鼓诸事，司掌夺戏大约已在明后期。
③ 以上四条分见《明史》卷 74 职官三，第 1796、1818、1820、1797 页。

尚隶有两个特殊部门：一曰提督四夷馆，掌译书之事，初设于永乐五年(1407)，其时隶翰林院，因弘治七年(1494)增设太常寺卿(嘉靖中革)、少卿各一员为提督，乃改隶太常。另一曰神乐观，以太常乐舞生居之。出于对祭祀礼乐的重视，朱元璋对乐舞生的择选十分谨慎，"洪武初命选道童为乐舞生，后以古制文、武生俱用公卿子弟，乃令乐生用道童，文舞生于教官学生内、武舞生于军职舍人内选用"①。后于十二年(1379)专建神乐观以处之，下设提点一人、知观一人(嘉靖中革)②。《明史·职官志》虽将其列于道录司之下，但强调"神乐观掌乐舞，以备大祀天地、神祇及宗庙、社稷之祭，隶太常寺，与道录司无统属"。③ 以非乐籍中人的太常乐舞生承应祭祀，可见洪武对祭祀礼乐之重视；但与前代相比，太常寺在明初礼乐体系里的地位实际是有所下降的。自中唐迄元，太常的职权已逐渐让归于礼部，但始终未改变其作为独立乐署的性质；直至明代，才完全隶于礼部祠祭司之下④。太常职能有二：一是承担具体的考音定律、制造并校定乐器等职责。洪武礼乐制作之初，即招冷谦为协律郎，命其"协乐章声谱，令乐生肄习之"，同时"校定音律及编钟、编磬等器"。此外，神乐观承担有教习雅乐之责，如洪武十七年(1384)尝命神乐观选乐舞生五人，往各王国教习⑤。二是承担具体祀典。据《续文献通考》载，礼部"祠祭掌祭享、献荐、天文、国恤、庙讳、术艺、佛道之事，以赞尚书。凡祭有三，曰天神、曰地祇、曰人鬼，辩其大祀、中祀、小祀而敬供之……稽诸令甲播有司，以时谨其祀事"⑥。可见其时一应礼乐制度，均由礼部参订、呈进、实施，太常诸职不过参与并执行其事而已。宣德就曾明言："国家祭祀，掌之礼部，而复置太常，尤重其事也。"⑦

① 佚名《太常续考》卷7"神乐观"，《景印文渊阁四库全书》第599册，第252—253页。
② 其事见《明太祖实录》卷122、128，《明实录》第3册，第1975、2031页。
③ 以上俱见《明史》卷74职官三，第1817—1818页。
④ 洪武元年(1368)设礼部，命其掌天下礼仪、祠祭、宴飨、贡举之政，下设祠部掌祭祀，后于二十九年(1396)改称祠部为祠祭司。
⑤ 《明太祖实录》卷24、26、165，《明实录》第1、4册，第357、393、2544页。
⑥ 王圻《续文献通考》卷88，第1324—1325页。
⑦ 林尧俞纂修、俞汝楫编撰《礼部志稿》卷3"祭祀之训"，《景印文渊阁四库全书》第597册，第52页。

与太常寺地位下降相对应的是教坊司的升格。教坊司置于吴元年(1367)十二月,稍晚于太常寺,下设和声郎、左右韶舞、左右司乐等职,后于二十五年(1392)重定百司职名时,乃改和声郎为奉銮①。明代祭神与娱人严格有别,所谓"其雅乐备八音、五声、十二律、九奏、万舞之节,俗乐有百戏承应、队舞承应、讴歌承应。祭祀用雅乐,太常领之;宴享朝会兼用俗乐,领于伶人。奉銮、韶舞、俳长、色长、歌工、乐工、舞人,各专其业而籍用之"②。教坊司特强调"以乐户充之",即从人员配置上将乐籍中人与太常乐舞生区分开来。如此,教坊司与太常职属分离,从原属内务部门转列于礼部祠祭司之下,二者地位实一升一降。并且在教坊承应的方为乐籍中人,则乐籍由太常转归教坊就成必然之势,所谓"乐户统于教坊司,司有一官以主之"③。不过,需要指出的是,虽然教坊司隶于礼部祠祭司,但其为具体职司,礼部不过总其大概而已,故不妨说天下乐籍归于教坊。同时,地方上亦设有教坊司④,如此,洪武初搜求四方乐工,著立在籍,从京师到地方,一应用乐俱由乐籍中人承应,一应乐籍俱由教坊司管理,从而保证了乐籍的管理并礼乐的上下一统性。

历来认为,所谓礼者,"仅鬼神祠祀而已"⑤,然明礼部下仪制、祠祭、精膳、主客四司职属却远远大于前代。一些史籍在论及礼部沿革时都特别强调这一点,认为明代礼部"掌天下礼仪、祠祭、宴飨、贡举之政令,凡典乐典教,内而宗藩,外而诸蕃,上自天官、下逮医师、膳夫、伶人之属,靡不兼综,职任綦重。成化以后,率以翰林诸臣为之,其由此登公孤、任辅导者最多,盖冠于诸部焉"⑥。总而言之,太常与教坊的职属严格分离,并一统于礼部,礼部之权由此冠于诸部,正是洪武君臣

① 《明太祖实录》卷222,《明实录》第5册,第3257页。
② 王圻《续文献通考》卷88,第1325页。
③ 余怀《板桥杂记》上卷,上海古籍出版社,2000年,第8页。
④ 如《亘史钞》"贾扣传"称:"贾扣,赵王府教坊司妓女,以善琵琶供内侍。"又"薛姬张重传"称:"张重,号玉如,楚府教坊司妓,称薛姬。"详参潘之恒《亘史钞》,《四库全书存目丛书》子部第193册,第650、693页。
⑤ 《明史》卷72职官一,第1758页。
⑥ 《钦定续通典》卷27职官五,《景印文渊阁四库全书》第639册,第404页。

在建制上欲复三代之治的一次精心结构,史称"我太祖众建诸司最得周官精义,而尤垂神于礼"①。

钟鼓司于洪武二十八年(1395)重定内府官秩时始真正设立②,其时宦官设十二局、四司、八局,统称二十四衙门,钟鼓司即为四司之一。初置时下设司正一人、左右司副各一人,后渐更易,设掌印大监一员,佥书、司房、学艺官无定员③。朱元璋制礼作乐,每以天下为念,于内廷宴乐不甚提倡,虽于内廷专设钟鼓司,但从其命名来看,最初可能只执掌出朝钟鼓,至于《职官志》所言掌"内乐、传奇、过锦、打稻诸杂戏"事,当是后来方流变至此。但其究竟于何时开始兼掌内府杂戏,史载不明,较早提及的已是景泰间事。可以推知即使钟鼓司承应宫中演剧,在明初时亦当不甚发达。至正德间,政局大变,钟鼓司乃势力大炽。当时,教坊司与钟鼓司已无大界限,二者一同承应宫中乐舞,一同择选天下乐(伎)人入宫,钟鼓司不只兼掌内府演剧而已,教坊之权、甚至一应司乐之权原属礼部外官者,均日益转移至钟鼓司,以至于外廷哗然。④ 如此,相应钟鼓司及俗乐的兴起,以神乐观、教坊司为代表的雅乐逐渐趋于衰落,而明初以教坊司为核心、集权于君主的演剧制度则就此全方位地衰落了。

二 富乐院　附丽春院(园)

洪武初又立有富乐院,为教坊司乐工居住的场所,同时,往来商人可以入院宿妓。对此,刘辰《国初事迹》有较为详细的记载:

> 太祖立富乐院于乾道桥,男子令戴绿巾,腰带红搭膊,足穿带毛猪皮靴,不容街道中走,止于道傍左右行。或令作匠穿甲,妓妇皂冠,身穿皂褙子,出入不许华丽衣服。专令礼房典吏王迪管领,

① 林尧俞纂修、俞汝楫编撰《礼部志稿》卷7"建官小序",《景印文渊阁四库全书》第597册,第104页。
② 《明太祖实录》卷241,《明实录》第5册,第3511—3512页。
③ 《明史》卷74职官三,第1820页。
④ 关于钟鼓司的考述,具体史料详参李舜华《礼乐与明前中期演剧》一书,第183—194页。

此人熟知音律，又能作乐府。禁文武官及舍人不许入院，止容商贾出入院内。夜半忽遗漏，延烧脱欢大夫衙，系寄收一应赃物在内，太祖大怒，库官及院内男子妇人处以重罪，复移武定桥等处。太祖又为各处将官妓饮生事，尽起赴京入院居住。①

从"复移武定桥等处"，可知自富乐院失火后重建当不止一处，增建的缘故或者就是为了收纳各地入京的官妓。

富乐院初设于何时，并无明确记载；可以推知的是，失火后重建当在洪武二十八年(1395)以前，朱元璋于是年敕修成书的《洪武京城图志》已载有两处富乐院：一在武定桥东南旧鹿苑寺基，一在聚宝门外东街②，与《国初事迹》的记载正相吻合。

永乐迁都北京后，同样建院以处教坊乐工。《静志居诗话》言："明制南、北都各立教坊司，北有东、西二院，南有十四楼。其后南都旧院特盛。"③详考旧院实富乐院也。王骥德校注《古本西厢记》时于卷六附刘丽华题辞一篇，末云："嘉靖辛丑岁上巳日金陵刘氏丽华书于凝香馆。"后有王氏按语："刘丽华，字桂红，金陵富乐院妓也。"④则起码到嘉靖时，南京尚有富乐院的称谓。又《板桥杂记》云"旧院人称曲中，前门对武定桥，后门在钞库街"，其位置正与移富乐院于武定桥处相吻合，且余怀言"旧院则南曲名姬、上厅行首皆在焉"⑤，亦正与朱氏所谓"南都旧院特盛"相映照，则南都旧院或即富乐院。明中后期史籍与文集中还经常提及"三院"(也作"两院""六院")，且往往与教坊并称，如：

正德三年……礼部乃请选三院乐工年壮者，严督肄之，仍移

① 刘辰《国初事迹》，《四库全书存目丛书》史部第46册，第12页。
② 《洪武京城图志》"楼馆"，收入《南京稀见文献丛刊》，南京出版社，2006年，第50—52页。根据书前所附《洪武京城图志序》可知该书乃礼部奉敕纂修，敕修时间无考，成书时间在洪武二十八年(1395)十二月。
③ 朱彝尊《静志居诗话》卷23，人民文学出版社，1990年，第761页。
④ 王骥德《古本西厢记》卷6，明万历四十一年香雪居刻本。
⑤ 余怀《板桥杂记》，第8、3页。

各省司取艺精者赴京供应。①

今京师城内外不隶三院者,大抵皆大同籍中溢出流寓,宋所谓路歧散乐者也。②

御史胡鳌言:"京师优倡杂处。请敕五城,诸非隶教坊两院者,斥去之。"③

凡过年终……教坊司将六院乐户男妇户口,各造册送部,差人类送礼部收查。④

关于三(两、六)院的记载,前引资料在正德年间,其中六院指南教坊,两院、三院则皆在北京。富乐院建于洪武间南京,永乐迁都北京后,是否富乐院也移至北京,目前史籍并无明确记载;那么,富乐院是否为三(两、六)院之一,尚有疑问。所谓"三院""两院""六院"之说,始于何时,又是哪几院;或者,两院即东、西二院,三院则东西二院外,加上富乐院,或者教坊司——明代文献中往往教坊司与院并称,或者流变传闻中,这一教坊司已与富乐院混称,这种种均难以稽考。不论如何,可以确定的是,自洪武起,即设富乐院以处乐工,以后南北两京的两院、三院,乃至于六院诸称,均由此发展而来。

除南、北两都之外,各藩国亦设有富乐院,以处地方乐妓。据《如梦录》记载:周藩开封"大街路东,有皮场公庙。向南,三间黑大门,匾曰'富乐院'。内有白眉神等庙三四所,各家盖造居住,钦拨二十七户,随驾伺候奏乐。其中多有出奇美色妓女,善诙谐、谈谑,抚操丝弦,撇画、手谈、鼓板、讴歌、蹴圆、舞旋、酒令、猜枚,无不精通。每日王孙公子、文人墨士,坐轿乘马,买俏追欢,月无虚日"⑤。洪武时规定亲王之国例赐乐户27户,但这仅指初封之时,此后,人口繁衍,所籍乐户数量

① 《明史》卷61乐一,同上,第1509页。
② 沈德符《万历野获编》卷24"口外四绝",中华书局,1959年,第612页。
③ 《明史》卷207谢廷蒨传,第5478页。
④ 申时行等修《大明会典》卷117"南京礼部",《续修四库全书》第791册,第179页。以下若无特别说明,《大明会典》皆用万历间这一版本。
⑤ 钱曾撰,孔宪易校注《如梦录》,中州古籍出版社,1984年,第49页。

亦日增,景泰以来渐成流弊,以至朝廷不得不屡颁禁令。弘治九年,时任兵部尚书马文升上疏《选辅导豫防闲以保全宗室事》,内中提及藩府郡王、将军不端之行,"有呼唤乐妓入府奸用者,甚至宫闱不肃致生外议者,其他将军有潜入富乐院宿娼者,或与市人饮酒赌博者"。① 马氏所谓"致生外议者",亦可从其他材料上得证:

> 弘治八年六月内,晋王奏称世子奇源宫人马氏生有一子,其马氏曾祖马得乔原系民籍,至伊祖马王瞽目唱词,报生乐户,其父马亮又经告明改正等,因本部驳行,山西布政司查勘,保结相同,合行分豁覆题。奉孝宗皇帝圣旨:是,钦此。
> 正德元年十二月内,晋府宁化王府辅国将军钟忾奏生子。妾张氏,祖张俊,原在富乐院地方居住。伊男张玺,迁居在乡,乞要改正,该本部行。据山西布政司勘过,张俊止在富乐院前居住,张氏不系娼优等,因前来覆题。奉武宗皇帝圣旨:是,钦此。
> 正德四年,该本部议得马氏虽经查勘无碍,然以天潢支派而求婚于唱词微贱之家,诚为不当。张氏虽已保勘明白,然富乐院乃淫贱之处,在彼邻住,亦涉嫌疑,后各王府选择婚配如马氏、张氏者,不许滥选,违者罪在辅导官员。奉武宗皇帝圣旨:是,钦此。②

各大藩府倚地方而望朝廷,似乎天然就隐藏着逾情越礼的因素,除朝廷颁赐乐户外,还私蓄乐户,将地方乐妓收归私有,甚至有纳女乐为姬妾、生下子嗣者,以至于朝廷为继嗣事不得不勘辩乐籍。随着朝廷对乐籍制度管理的松懈,各王府所隶乐户,尤其是女乐,其实已有相当的家乐色彩。隆庆年间,吏科都给事中何起鸣在《条议宗藩至切事宜疏》中言:"近如辽府收乐工张绍之女,生子川儿,朦胧请名,希图承袭,若非该省御史相继纠察,不几于冒乱宗统乎?亲王如此,郡王而下,从何

① 马文升《端肃奏议》卷6,《景印文渊阁四库全书》第427册,第768页。
② 《礼部志稿》卷76"勘辩乐籍",《景印文渊阁四库全书》第598册,第322页。

究诘?此乐工所当尽革,而收买子女之禁,尤当严也。合无敕下该部,通行各王府及各该巡按御史,原设立富乐院,尽数变卖入宫,乐工编籍当差,乐妇从良改嫁。"①既然所革除藩乐需另行编籍入官,可知其时藩府乐籍实已趋私有化。

另有史料提及"丽春院"一名,但相关记载极少,可以说明确提及丽春院为明初教坊的所见仅《朴通事谚解》一书。《谚解》卷上"勾栏胡同"条注中道:"书言故事云:勾栏,俳优棚也。质问云:丽春院乐人搬演戏文杂剧处也。又云:丽春院即教坊司也。……今按北京有东勾栏、西勾栏。俗谓宿娼者曰'院里走'。质问云:是京师乐工住处。"对此,伊维德解释说:"这条混乱的注似乎显示,继富乐院在北京设立的即是丽春院,一个以处教坊司乐工之所,并包括(或接近)两座勾栏。朱有燉《香囊怨》中的'院里'用法,可证'院里走'此语为明初特有。因为它只有在富乐院及相似之院建立之后才可能出现。……'丽春院'无疑源出'丽春园',但应该和'丽春园'加以区别,丽春园在元代常指青楼。"②然而,伊氏的解释同样有些混乱,丽春院源出丽春园,但与丽春园有何区别,似非一"应该"二字即可笼统言之,且有关"丽春园在元代常指青楼"的解释也并不确切,丽春园在元代散曲、剧曲中往往泛指伎乐人家,与鸣珂巷、平康巷等同,元代伎乐也源于乐籍,因此伎乐所居可能也包括男女乐,很难说就是单纯意义上的青楼,这一点元之丽春园与明初之丽春院并无太大区别。问题是,继富乐院之后,永乐在北京确实设有丽春院一地,以聚乐工,还是丽春院在明初仍属虚指,仍难以断定。另外提及丽春院的,据笔者勾稽,尚有如下材料:

(1)据《词谑》载,李开先曾与王渼陂谈及元末明初人所制北套【商调·集贤宾】,以为气韵上终输于元词,其中《后庭花》一支道"丽春院曾惯经、教坊司也惯行"③。

① 陈子龙《明经世文编》补遗卷1,《续修四库全书》第1662册,第689页。
② 参[荷]伊维德撰,赖瑞和译《中国的戏曲与宫廷——洪武御勾栏考》,收入王秋桂编《中国文学论著译丛》,台北学生书局,1985年,第725—743页。
③ 李开先《词谑》,《中国古典戏曲论著集成》第3册,中国戏剧出版社,1959年,第277页。

(2)《雍熙乐府》卷 2 收有【正宫·端正好】《忆美妓》一套,中有一句"莫不是丽春院苏卿的后身,多管是西厢下莺莺的影神",不注撰人;《词林摘艳》则易"丽春院"为"丽春园",并注云"元吴昌龄散套"。

(3)《雍熙乐府》卷 14 收有【商调·集贤宾】一套,言"莺花寨近来谁战讨,这儿郎悬宝剑、佩金貂,燕子楼屯合了凯甲,鸡儿巷簇拥着枪刀,丽春院万马萧萧,鸣珂巷众口嗷嗷,将一座玩江楼等闲白占了",不注撰人①;《词林摘艳》则题为《悔悟》,并注云"皇明王子一散套"②。

(4)嘉靖间《风月锦囊》收《新增联字山坡羊》一套,曲中有"知他在长春院、富春院、丽春院里,朝欢暮乐,与谁人欢乐"③句。

(5)正嘉间传奇《绣襦记》第二十一出有一支【忆莺儿】,中有末云:"这是崔尚书老爷的百花开,又不是教坊司丽春院。"④

(6)万历间孟称舜《柳枝集》中收有【快活三】一支,中有末云:"你是一个丽春院里的柳盗跖。"⑤

(7)成书于嘉靖万历间的《金瓶梅》曾详赡地描绘了一个丽春院,是李桂姐、李铭、李娇儿、吴银儿、郑爱月、郑奉等教坊司乐工居住的地方。

从以上七则材料来看,丽春院究竟属元、属明,是实指、是虚指,尚比较模糊,尤其是其多出现于小说、曲子中,作为史料的凭证略显不足⑥。且"丽春院"字眼,在明散曲中仍属少见,相反,"丽春园"才是一个经常出现的代语词,如汤式《笔花集》中《悼伶女》四首,即有"丽春园长夜漫漫"句⑦。由此可见,即使丽春院一词始见于明,也无法完全排

① 以上《雍熙乐府》曲辞分见郭勋《雍熙乐府》卷 2、14,《续修四库全书》第 1740、1741 册,第 378、220 页。
② 以上《词林摘艳》曲辞分见张禄《词林摘艳》卷 4、6,《续修四库全书》第 1740 册,第 178、213 页。
③ 徐文昭辑,孙崇涛、黄仕忠笺校《风月锦囊笺校》,中华书局,2000 年,第 92 页。
④ 薛近兖《绣襦记》下,毛晋《六十种曲》第 7 册,中华书局,1958 年,第 59 页。
⑤ 见孟称舜《柳枝集》所收之《月明和尚度柳翠》第三折,《古本戏曲丛刊》第四集,文学古籍刊行社,1953 年。
⑥ 至清代仍有"丽春院"之称,如华广生《真可叹》:"俱是红颜玉美人,为何落在丽春院?"华广生《白雪遗音》卷 2"马头调",《续修四库全书》第 1745 册,第 75 页。
⑦ 此四首曲子亦收入郭勋《雍熙乐府》卷 17,题为《挽妓》,《续修四库全书》第 1741 册,第 309 页。

斥虚指的可能,《朴通事谚解》毕竟只是一例孤证。① 宋之杂剧有"行院"一说,一般以为,"院"多指称乐工住处,并引申为对乐工(妓)的称谓②,明代建富乐院以为乐工住处,因此称"院里走"正合事实,至于富乐院之外是否另有丽春院(园),就不可知了。不过,伊维德称"院里(走)"之谓乃明初特有,却可以反证明初官妓的盛行。明初于教坊司下设院,院中所居乐工原是男女俱有;不过,因院中也供子弟出入宿娼,明代后期提及南京旧院,也多追忆其时名妓风流,所以近人在提及富乐院时常常误以为妓院。

三　十六楼

洪武间又于南京大建酒楼,以蓄歌妓往来。据《实录》载:洪武二十七年(1394)八月"庚寅,新建京都酒楼成。先是,上以海内太平,思欲与民偕乐,乃命工部作十楼于江东诸门之外,令民设酒肆其间,以接四方宾旅。其楼有鹤鸣、醉仙、讴歌、鼓腹、来宾、重译等名,既而又增作五楼,至是皆成。诏赐文武百官钞,命宴于醉仙楼"。③《洪武京城图志》于"酒楼"下作:

> 江东楼在江东门西,对江东渡;鹤鸣楼在三山门外,西关中街北;醉仙楼在三山门外,西关中街南;集贤楼在瓦屑坝西,乐民楼南;乐民楼在集贤楼北;南市楼在三山街皮作坊西;北市楼在南乾道桥东;轻烟楼在江东门内,西关南街,与淡粉楼相对;翠柳楼在江东门内,西关北街,与梅妍楼相对;梅妍楼在江东门内,西关北街,与翠柳楼相对;淡粉楼在江东门内,西关南街,与轻烟楼相对;讴歌楼在石城门外,与鼓腹楼相对;鼓腹楼在石城门外,与讴歌楼相对;来宾楼在聚宝门外来宾街,与重译楼相对;重译楼在聚宝门

① 当然有一种可能,就是当洪武在南京设富乐院时,北京仍沿元俗,有丽春园,而因明制遂改称丽春院。
② 参严敦易《论"行院"》,《国文月刊》1948 年总第 71 期,另郑振铎《行院考》与胡忌《宋元杂剧考》也有讨论。
③ 《明太祖实录》卷 234,《明实录》第 5 册,第 3417—3418 页。

外,与来宾楼相对;叫佛楼在三山街北,即陈朝进奏院故址,宋改报恩光孝观,今即其地为叫佛楼。①

共十六座,与《实录》所言十五座略有出入。对此,《二续金陵琐事》于北市楼后注云:"在城内乾道桥东北,太祖时回禄不存。"②之后《明诗纪事》《明诗综》及《静志居诗话》更直言:"酒楼本十六,其一北市楼建后被焚,此《实录》止言增建五楼也。"③据北市楼在南乾道桥东的位置推测,当邻近最初建于乾道桥的富乐院,《客座赘语》言:"今独南市楼存,而北市在乾道桥东北,似今之猪市,疑刘辰《国初事迹》所记富乐院,即此地也。"④顾氏将北市楼直接误为富乐院虽不确,却正反证了二者位置十分靠近。以此度之,北市楼建后被焚,或正是富乐院失火之时。

然而,关于洪武间酒楼的数目及名称,后世记载颇有出入。或称十六楼:《金陵琐事》载洪武进士李公泰《咏十六楼集句诗》⑤,名称与《洪武京城图志》略有不同,易江东、叫佛二楼为石城、清江。或称十五楼:《万历野获编》云:"太祖所建十楼,尚有清江、石城、乐民、集贤四名,而五楼则云轻烟、淡粉、梅妍、柳翠,而遗其一。"⑥或称十四楼:永乐中晏铎《金陵元夕》诗有"花月春风十四楼"句,是故十四楼之数多见于明中后期史料中,如《南畿志》所载与《咏十六楼集句诗》相比,但少清江、石城二楼⑦。或称十楼:《雍熙乐府》收有一套【仙吕宫·点绛唇】"洪武天开"和一套【仙吕宫·点绛唇】"岁稔时丰"⑧,均作十楼,名为轻烟、淡粉、乐民、集贤(宾)⑨、讴歌、鼓腹、翠柳、梅妍、醉仙、鹤鸣。

① 《洪武京城图志》"楼馆",南京出版社,2006年,第50—52页。
② 《二续金陵琐事》卷下"十六楼基地",南京出版社,2007年,第330—331页。
③ 以上分见陈田《明诗纪事》甲签卷14、朱彝尊《明诗综》卷8、朱彝尊《静志居诗话》卷3"揭轨"。
④ 《客座赘语》卷6"十四楼",南京出版社,2009年,第175页。
⑤ 《金陵琐事》卷1"咏十六楼集句",南京出版社,2007年,第28—29页。
⑥ 沈德符《万历野获编》补遗卷3"禁歌妓",第900页。
⑦ 闻人佺修、陈沂纂《南畿志》,顾炎武《肇域志》卷5有引,顾氏按语以为应为十六楼,《南畿志》少清江、石城二楼。
⑧ 以上两套曲见郭勋《雍熙乐府》卷4,《续修四库全书》第1740册,第421—422、443页。
⑨ 《洪武开天》作"集宾楼",恐抄写有误。

《(正德)江宁县志》也作十楼,只名称稍异,较前二曲多来宾楼、重译楼,而无讴歌楼、鼓腹楼①。然时人考证仍以十六为数,《二续金陵琐事》言:"杨升庵《艺林学山》少南市、北市二楼。陈石亭《金陵世纪》少清江、石城二楼。石亭金陵人,纪金陵事,何可遗此二楼乎?"②种种讹误,大抵皆因其多为文人歌诗吟咏,久而失其本,所谓"因曲就十四楼之目而误"③者也。

十六楼之设与明初官妓制度直接挂钩,《万历野获编》称所建酒楼"皆歌妓之薮也"④,《明诗纪事》亦云"当日诸楼皆有官妓,不独轻烟、淡粉、梅妍、柳翠为然"。⑤ 洪武更是数次设宴与臣同乐于其上⑥,所谓"以修书巨典,而令之歌馆为欢,非开天圣人无此韵致"。⑦ 永乐北迁以后,酒楼之制当亦移往北都,且永宣之世,世风较之洪武朝已趋奢靡,官妓侑酒之风日恣,史载"宣德初,臣僚宴乐,以奢相尚,歌妓满前"。⑧ 就连贤相三杨在明人笔记中也有挟妓饮酒的记载:

> 三杨学士当国时,有一妓名齐雅秀,性最巧慧。一日被唤,众谓之曰:"汝能使三阁老笑乎?"对曰:"我一入,就令笑也。"进见,问何以来迟,对曰:"在家看些书。"问何书,对曰:"《列女传》。"三阁老闻之果大笑,乃戏曰:"我道是齐雅秀,乃是脐下臭。"盖因其姓名之声而讥之,应声曰:"我道是各位老爹是武职,原来是文官。"以文为闻也。三公曰:"母狗无礼!"又答曰:"我是母狗,各位老爹是公侯。"侯者,猴也。⑨

① 《(正德)江宁县志》卷6"楼阁",凤凰出版社,2014年,第628—629页。
② 《二续金陵琐事》卷下"十六楼基地",南京出版社,2007年,第331页。
③ 朱彝尊《静志居诗话》卷3"揭轨",人民文学出版社,1990年,第63页。
④ 沈德符《万历野获编》补遗卷3"禁歌妓",同上,第900页。
⑤ 陈田《明诗纪事》甲签卷14,上海古籍出版社,1993年,第301页。
⑥ 譬如前引《实录》道"新建京都酒楼成……命宴于醉仙楼";其二为:"(洪武二十七年九月)癸丑,定正《蔡氏书传》成……赐名曰《书传会选》,命礼部刊行天下,赐诸儒宴及钞,俾驰驿而还。"《明太祖实录》卷234,《明实录》第5册,第3421—3422页。时参与校订者揭轨另有《宴南市楼》二首。
⑦ 沈德符《万历野获编》补遗卷3"建酒楼",第900页。
⑧ 《明史》卷151刘观传,第4185页。
⑨ 李诩《戒庵老人漫笔》卷1"妓巧慧",中华书局,1986年,第11页。

是则当时官吏之聚妓纵饮可想而知,诚如小说家所言:"百官退朝之暇,都集于妓家,牙牌累累,悬于窗楣,终日喧哗,政事废弛。"①与此相应,朝野上下禁官妓之声亦日益高涨。宣德四年(1429),宣宗准右都御使顾淮奏,下诏礼部出榜禁约官员挟妓饮酒②。六年之后,英宗继位,汰奢尚俭,摒宴乐以示天下,第一个措施便是大放乐工。明初演剧的繁荣随着一个"全盛"时代的渐逝而黯淡下来,宣德官妓之禁与正统释放乐工作为一个信号,标志着洪武以来以教坊司为核心、集权于帝王为一身的教坊演剧制度开始处于一种失控的状态。③

随着官妓制度的衰落,十六楼也逐渐失去原有的繁盛而日益凋敝。嘉靖至天启年间,周晖在《二续金陵琐事》中详细记载十六楼基地,于"南市楼"后注云:"在城内斗门桥东北,此楼独存。"又于《续金陵琐事》"宴南市楼诗"条下注:"今此楼(南市楼)虽存,不过屠沽市儿之游乐而已。"④可见大致到隆庆、万历时,十六楼皆废,仅存南市楼一座,且已不复初建时景象。

洪武帝禁止朝廷用女乐,在朝臣的监督下也不敢私召女乐入宫承应⑤,史称一革前朝弊政;另一方面,则沿袭唐宋旧制,百官酬酢,俱以官妓祗应,酒楼便是重要的宴集场所。个中原因,还有待进一步考索。据王书奴考证,国家"官卖酒"制度与"娼妓"发生关系始于北宋神宗时期王安石变法,当时,为诱回小民手中青苗钱,官"设一酒厅而置酒肆于谯门……命娼女坐肆作乐,以蛊惑之……名曰'设法卖酒'"⑥。王安石以妓设法卖酒,不过是从经济着眼,非鼓励民众耽溺声色,于官吏纵妓督责犹严。这一设置与明人所谓"管子之治齐,为女闾七百,

① 周清原《西湖二集》卷20"巧妓佐夫成名",浙江古籍出版社,2017年,第196页。
② 《明宣宗实录》卷57:"祖宗时,文武官之家不得挟妓饮宴,近闻大小官私家饮酒,辄命妓歌唱,沉酣终日,怠废政事,甚者留宿,败坏礼俗,尔礼部揭榜禁约,再犯者必罪。"《明实录》第11册,第1366页。
③ 宣德官妓之禁与明初演剧史之意义,参李舜华《礼乐与明前中期演剧》,第165—182页。
④ 分见《二续金陵琐事》卷下"十六楼基地"、《续金陵琐事》卷上"宴南市楼诗",南京出版社,2007年,第330、196页。
⑤ 事见《明史》卷139,同上,第3983—3984页。
⑥ 王栐《燕翼诒谋录》语。清人沈钦韩注《王荆公诗文沈氏注》,引中华书局上海编辑所,1959年,第141页。

征其夜合之资,以佐军国"①似有相通之处。至南宋时,教坊渐废,而侑饮之风却花样出新,有妓女乘马迎酒之故事,又有官库内设官妓卖酒,往来风流才子可径点花牌,惟意所择②。朱元璋效仿有宋故事,于南京大建酒楼,论其初衷应该也与经济有关。从整个教坊制度而言,朱元璋之所以籍天下乐人入教坊司,又设富乐院以为居处,正在于广纳四方宾客,以乐妓迎送,而官征其税,意在经济,这点从院中止容商贾出入,却对官员纵妓督责甚严也可以看出,这也正是王安石遗意。

然而,关于酒楼侑饮,晚明以来的材料却往往强调朱元璋设酒楼与宋有别,其意不在于榷课,而在于鼓吹升平、怀柔天下。譬如,《实录》即云:"上以海内太平,思欲与民偕乐……令民设酒肆其间,以接四方宾旅。"③沈德符又补充道:"盖仿宋世故事,但不设官酝,以收榷课,最为清朝佳事。"④清人则视为怀柔之道,清初顾炎武云:

> 以上十楼,皆洪武初建,楼每座皆六楹,高基重檐,栋宇宏敞,各颜以大书名匾,与街坊民居,秩秩整饬。四方客旅,以公事至者,居以驿馆,以贾贩至者,居以客店。又置诸楼,各在市阛辏集处,以为客旅游乐憩息之所。柔远之道,备至无遗焉。⑤

所谓"柔远之道",姚莹《康輶纪行》里有更详细的解释:"昔明太祖既定天下,思以销兵革之气,于金陵设十四楼,出官钱贳酒食,实以官妓接待四方之士,而草泽英雄之气遂以潜消,帝王大略如此,虽儒者之所

① 谢肇淛《五杂俎》卷8,中华书局,1959年,第226页。
② 吴自牧《梦粱录》卷10"点检所酒库"载:"(酒楼和诸库)皆有官名角妓,就库设法卖酒。此郡风流才子,欲买一笑,则径往库内点花牌,惟意所择,但恐酒家人隐庇推托,须是亲识妓面,及以微利啖之可也。"商务印书馆,1937年,第85页。
③ 《明太祖实录》卷234,《明实录》第5册,第3417—3418页。
④ 沈德符《万历野获编》补遗卷3"建酒楼",第900页。
⑤ 顾炎武《肇域志》卷5,上海古籍出版社,2004年,第124页。

讥,非通智之所善欤?"①大抵以此诏示对文武百官的宠遇及对科举功名的鼓舞,销兵革之气于轻烟淡粉之中。

综合来看,第一,十六楼非一般人物往来之所,而是专供士夫、大贾及其他四方客旅因公事往来者,因此,某些庆典,官方,甚至帝王会亲自设宴于十六楼。第二,酒楼不设官酤,即不由官妓卖官酒,而是由民设酒肆其间,当官方设宴时,则官方尚得出官钱贳酒食,以享宾客。可见,明初酒楼制度较之宋元酒楼已有很大不同。一方面,尽管是由民设酒肆,但官方设宴毕竟并非常事,平时四方宾客往来酒楼,招饮官妓,本身即有促进经济之作用。另一方面,则突出了怀柔四方、礼乐天下的功能。可以说,洪武设酒楼以利歌妓往来,也是其官妓制度,或说控制天下乐籍不可或缺的环节之一。

明初官妓之盛,屡为儒者所讥。然而,至明代中期,尤其是嘉靖以来,文人士夫深痛文网渐密、盛世不再之时,却往往追忆洪武之治,一步步突出了十六楼怀柔四方、礼乐升平的意义。如此,十六楼作为一个特殊的升平之象,频繁出现在晚明清初文人的吟咏中,为其所艳赏,并以唐宋盛况作比,个中情怀其实都寄寓了他们对于承平都会之盛、君臣相遇之隆的构想。

四 勾栏 附瓦舍

《洪武京城图志》紧接"富乐院"后提到两座勾栏,"一在武定桥东,一在会同桥南"②,并专门附有勾栏图一。这两座勾栏在《洪武京城图志》中被提到,本身即意味着它们是由官府所管理的。其中一座在武定桥东,正与富乐院相邻,似乎更可说明,这两座勾栏很可能主要是供教坊乐工搬演戏文杂剧的场所。永乐迁都后,北京也设有勾栏。上引《朴通事谚解》卷上注就明确提到,北京有东勾栏、西勾栏,乃教坊司丽春院乐人搬演戏文杂剧的处所。汤式《笔花集》中有一首《新建教坊勾

① 姚莹撰,刘建丽校笺《康𬨎纪行校笺》上册,上海古籍出版社,2017年,第280页。
② 《洪武京城图志》"楼馆",南京出版社,2006年,第50—52页。

栏求赞》套曲,其中写道:

> 【六煞】上设着通风月玲珑八向窗,下布着摘星辰嵯峨百尺梯,俯雕栏目穷天堑三千里。障风檐细粼粼檐牙高展文鸳翅,飞云栋磣可可檐角高舒恶兽尾。多形势,碧窗畔荡悠悠暮云朝雨,朱帘外滴溜溜北斗南箕。
> 【五煞】门对着李太白写新诗凤凰千尺台,地绕着张丽华洗残妆胭脂一派水,敞南轩看不尽白云掩映钟山翠。三尺台包藏着屯莺聚燕闲人窟,十字街控带着踞虎盘龙旧帝基。柳影浓花阴密,过道儿紧拦着朱雀,招牌儿斜拂着乌衣。①

从汤式受朱棣宠遇甚厚推断,这很可能是永乐登基后于南京新建教坊勾栏时的应制之作。② 此外,从曲辞华丽的铺陈排比中,亦可窥见这一新建勾栏的规模极大,且有后来酒楼的形制。

关于明初京城勾栏的具体形制及演出情况疏于文献记载,但明人小说《南宋志传》第十三、十四、十五回中曾提到御勾栏及赵匡胤大闹御勾栏一事,从其叙述来看,勾栏邻近教坊司,教坊司属下的男女乐工,不只御宴时在宫中演出,也在勾栏中做场,同时皇帝及其随从也会亲临勾栏观赏,故这一勾栏又称御勾栏。勾栏中的乐女大小雪白天作场,晚上落榻御院,或者入宫侍寝。这一描写究竟是小说家言还是明初的事实,一时难以断言,但从勾栏所处的地理位置及勾栏与教坊司之间具有如此密切的隶属关系来看,这里关于御勾栏的描写很可能是以明初敕建的勾栏为范本的。③

我们不妨联系宋元间勾栏的设置予以证明。由于城坊制度的限制,隋唐戏场大多设在寺庙内,宋代随着城市制度的改革,瓦舍乃可随

① 《全明散曲》第一卷,齐鲁书社,1994年,第90—91页。
② 因曲中有"都会金陵佳丽"字样。
③ 这一点,或者小说中勾栏乐女小雪唱李煜词也可证明,而赵匡胤勾栏遇韩素梅故事也是明代妓曲中经常提到的典故。伊维德也曾作过这种猜测,但未能说出其所以然来。

意设在商业区内,一般以为,瓦舍勾栏兴起于北宋仁宗(1023—1063)中期到神宗(1068—1085)前期的几十年间①,据《东京梦华录》云:"崇观以来,在京瓦肆伎艺,张廷叟、孟子书主张。"②廖奔从宋王明清《挥麈后录》卷4考证出孟子书为宫廷教坊乐官③,不过,廖氏因此遽尔断定张、孟二人为汴京瓦舍的总管理人或管理瓦舍勾栏事宜者,却未免率易④。宋代遍布京城的瓦舍勾栏,即使有由教坊乐官主张的记载,但具体隶属关系仍然是不明确的,从当时演艺的繁盛来看,勾栏自主经营的色彩颇为浓厚,与官方的隶属关系即使有,也是相当松散的。南宋的记载稍见分明。《咸淳临安志》载:"故老云:'当绍兴和议后,杨和王为殿前都指挥使,以军士多西北人,故于诸军寨左右,营创瓦舍,招集伎乐,以为暇日娱戏之地。其后修内司又于城中建五瓦,以处游艺。'今其屋在城外者多隶属殿前司,城中多隶属修内司。"⑤由这则资料可知,南宋临安瓦舍为殿前司所建,殿前司与侍卫司分统禁军,营创瓦舍,召集伎乐,以供所辖军人娱戏,显然最初只是殿前指挥使杨和王个人的行为;后来瓦舍隶属殿前司,修内司又于城中构建五瓦,以处游艺。但此则材料仅明确说明"今其屋……隶属……",也即殿前司与修内司拥有的是瓦舍的房产权与管理权,但并不直接管辖乐人和主张伎艺。⑥ 以上材料都总论瓦舍,而不及勾栏,所谓瓦肆伎艺,恐怕不仅包

① 隋代都城仿照北魏以来的坊里制度,唐代亦因之,并施行宵禁制度。宋代初期仍然沿用了这一城坊制度,据考证,汴京城坊制度的废弛是在仁宗朝的庆历、皇祐年间(1041—1054),这以后,隋唐以来棋盘式平面结构的城市布局被临街道热闹处随处开设商业活动中心的情况所代替。与此相应,瓦舍勾栏和许多通俗文艺品种也大约都起自仁宗朝或以后,这应该是城坊制度的废弛给这些通俗文艺的兴盛提供了条件所带来的结果。详参廖奔《中国古代剧场史》,中州古籍出版社,1997年,第42页。
② 孟元老《东京梦华录》卷5"京瓦伎艺",古典文学出版社,1956年,第29页。
③ 参廖奔《中国古代剧场史》,中州古籍出版社,1997年,第54页。
④ 薛瑞兆《宋代瓦舍勾栏》亦是据此条材料论断两宋京师瓦舍勾栏均受官方的辖制,与廖氏一样,未免失于笼统。见薛瑞兆《宋代瓦舍勾栏》,载于周华斌《中国剧场史论》(上),北京广播学院出版社,2003年,第203页。
⑤ 潜说友《咸淳临安志》卷19,《景印文渊阁四库全书》第490册,第232页。
⑥ 修内司是宫廷内务部门,属将作监,掌宫殿、太庙修缮事务,但其下设有教乐所,管官府所属乐人。南宋废教坊,往往由教乐所按习市井艺人,以为承应。如灌圃耐得翁《都城纪胜》"瓦舍众伎"条记载:"绍兴三十一年,省废教坊之后,每遇大宴,则拨差临安府衙前乐等人充应,属修内司教乐所掌管。"收入《东京梦华录》外四种,古典文学出版社,1956年,第96页。

括勾栏中作场,也包括一应路歧散乐。关于元代勾栏的构建记载也不详,不过,元代后期已出现教坊司掌管乐籍的记载,同时,元曲中又常见"丽春园"字样,为当时官妓迎送往来的居所,与明代富乐院相似。《元史·星吉传》载,吉使湖广行省平章政事时,威顺王起赵广乐园,"多萃名倡巨贾以网大利,有司莫敢忤"。这一赵广乐园的功能与丽春园颇为相似,然而,问题在于,这则材料明确指出是威顺王自建乐园,萃集名倡,供巨贾往来其间,以网收大利,也即威顺王从中征收税利,而从"有司莫敢忤"来看,元代官妓本应由官府征税,只是一些藩王不遵制度而已①。乐园中不管有无勾栏,显然也归威顺王所有。由此来看,待到明初,帝王在京师教坊司畔敕建勾栏,专供教坊司乐人作场,洪武时又专门标注在京城图志中,永乐间又敕作赞曲,这种种也未尝没有昭示将天下乐人籍归国有以礼乐天下之意。由此可见,《南宋志传》关于御勾栏的描写很可能是以明初勾栏为范本的,着一"御"字,亦正突出其由官方所建并管理的事实,或者也正如小说所述,帝王及其随从还可能会亲临勾栏观赏,而汤氏的笔下勾栏也正体现出这样的富贵气象。

此外,从朱有燉的杂剧作品里还可探出一点地方勾栏的痕迹。朱氏撰写了京城之外另外两座城市里的市井勾栏杂剧演出活动,其一是开封。《宣平巷刘金儿复落娼》里,汴梁城宣平巷艺人刘金儿说:"我在宣平巷勾栏中第一个付净色。我那发科打诨,强如众人。"其二是保定。《美姻缘风月桃园景》里,老艺人橘园奴说:"老身姓李,名橘园奴,是这保定府在城乐户……老身年小时,这城中做构栏内第一名旦色。"②不过就明代瓦舍勾栏疏于记载的事实推测,即使是在明初,京城内外的勾栏演出情况,可能也已远远不及元时"内而京师,外而郡邑,皆有所谓勾栏者。辟优萃而隶乐,观者挥金与之"那般兴盛了。③

明中期以后不再见到任何有关勾栏演出的记载,唯沈朝宣于嘉靖

① 《元史》卷 90 百官六,中华书局,1976 年,第 2286 页。
② 廖立、廖奔校注《朱有燉杂剧集笺注》,黄山书社,2017 年,第 508、410—411 页。
③ 夏庭芝著,孙崇涛、徐宏图笺注《青楼集笺注》,中国戏剧出版社,1990 年,第 43—44 页。

二十八年(1549)纂修的《(嘉靖)仁和县志》尚录有"北瓦"之名,其后注言:"今惟北瓦犹有酒肆一二存焉。"①可见到嘉靖时期,瓦舍勾栏在曾经最繁盛的杭州地区都已风云流散,不成气候了。因此研究者在考订瓦舍勾栏的历史时,也大都将其下限定在明代中期以前。其衰竭的原因,因缺乏文献记载,细考实颇为复杂,然而就其根本而言,仍需追源到制度本身。一方面,明初以教坊司统一管理和调配天下乐籍,严禁文武官及舍人宿娼及娶乐人为妻妾,严禁军家子弟习演杂剧诸娱戏,实际从根本上抽空了演艺业的消费群,而在很大程度上阻碍了伎乐文化进一步发展的可能性。出入勾栏的只能是商贾和一般读书人,且在洪武"务生产、戒游惰"为先的治国政策下,他们虽不在严禁之列,却也不在鼓励之中。如此,其时一应所听、所制、所弹、所唱都不免受制于特定的情境,勾栏演剧的萧条已是必然。另一方面,与整个演剧环境被纳入官方礼乐系统相应,明初剧坛被朱权、朱有燉及其周围一批文人垄断,不同于代表广大平民族群的元代剧作家队伍,其创作均在以教坊司为核心的官方系统内部流通,勾栏已不再是最主要的演剧场所,伊维德也说:"御勾栏的设置,似乎对剧本的题材与编撰,没有什么影响。……再者,典型的教坊戏(宫廷祝赞贺节等无情节的剧本),要到成化年间才撰作或重编,那时御勾栏早已不存在,而且宁献王朱权和周宪王朱有燉也早已撰作出他们那些华丽的作品。"②

　　勾栏在入明之后声势渐熄,相应,则是弦索弹唱的起来。大约教坊乐妓穿梭于官府、乐院、茶房、酒肆之中,亦多以弹唱为业③。这一点从元曲的流传也可以看出,笔者曾经指出,今存元代杂剧戏文的版本大多是明代的刊本,而且往往有赖于晚明人的搜集与发现,而大量曲选的存在,以及散剧之间的混杂,恰恰证明南宋金元以来的杂剧戏

① 沈朝宣《(嘉靖)仁和县志》卷1,成文出版社,1975年,第87页。
② [荷]伊维德撰,赖瑞和译《中国的戏台与宫廷——洪武御勾栏考》,台北学生书局,1985年,第725—743页。
③ 明初朱有燉杂剧《宣平巷刘金儿复落娼》里说歌妓"担着个女娘名器,迎新送旧觅衣食。止不过茶房赶趁,酒肆追陪"。这一酒肆追陪与宋时所谓"打酒座"(孟元老《东京梦华录》卷2"饮食果子",古典文学出版社,1956年,第16页)类似,不过是助饮的清唱场所而已。

文长期以来便是以散唱的形式流传于两京教坊的弦索弹唱中,大量剧作佚失,或者仅存单折零曲,也正是因此①。待到明中期戏曲渐次繁兴之后,首先是家乐的起来②,其次酒楼式戏园的发展③,再次神庙戏台的繁盛。④

明初,洪武帝以教坊司为中心重建礼乐系统,置富乐院、建十六楼、起勾栏,从中我们可以触摸到一种真实,即:明代以"宫廷/藩府/州府——酒楼——勾栏——院"为一体的演剧场所,与前朝制度有着本质上的差异。南宋以来,酒楼、勾栏、院是在城市中随着商业的发展自然生长起来的,虽然听令于官府,但彼此之间的隶属关系相对松散。明代则不然,它实际上是将乐工们自宋元以来形成的一应演剧方式都加以制度化,从而置于朝廷严格的控制之中,成为朝廷礼乐制度的一个环节。也即,朱元璋本意并不在于张伎乐,这一系列行为不过在客观上、在一定程度上鼓励了演剧在一定范围内的发展罢了。

在洪武时,酒楼、院、勾栏,这些原本兴起于民间的剧场转由官府直接控制,这就从根本上限制了演剧的商业性发展,其直接表征就是元代大盛的勾栏演出在入明之后迅速地走向衰竭。但另一方面,洪武的礼乐制度,也带有很大的乌托邦色彩,当官方失去对礼乐的控制之后,以教坊司为核心的演剧制度亦随之走向衰落,乐籍管理出现松动,严密的礼乐系统与繁盛一时的十六楼也就此风流云散,空留后人在无限追忆中怀想万千。

① 有关明初演剧概况及弦索弹唱与元曲的流传,可参李舜华《礼乐与明前中期演剧》相关章节。
② 李舜华《礼乐与明前中期演剧》,以为家乐的起来,始于藩府宗室,再则贵勋、皇亲、权宦,又次则豪门富室,终则士绅(由处士而致仕/削籍者而在任僚属),并与当时时政与士风的变迁密切相关,第195—222页。
③ 据载,"其东西廊皆有酒楼,东楼自东郭桥至接官亭,西楼乃今山川坛基。唐宋元以来,皆为戏台。台之四面为楼,妓者居之,南北百戏歌鼓之声,日日不断,楼前商舸百货云屯,往往于楼上取米"。李逢申《(天启)慈溪县志》卷12,明天启四年刊本。从中可见其时的酒楼戏园,大体以酒楼四面环绕中间的戏台,虽然演出仍是助饮的一种方式,但这种众楼围绕戏台而建,把戏台包在中心的剧场建制,实已接近后来的正式剧场形制,可视为其滥觞。
④ 周贻白《中国剧场史》道,宋、元以降,戏剧的演出"除了私人设有小型舞台和内廷的专门建造外,一般人要看戏,便得到神庙或逢有祀祭的其他地方"。沈燮元主编《周贻白小说戏曲论集》,齐鲁书社,1986年,第468—469页。

第二节　南教坊的兴衰

明建以来,以南京为都,设教坊司一统天下演剧,即一统各地之教坊、乐院、勾栏等,后来永乐迁都北京,为遵祖制,以南京为留都,并继续保留了相关的建制,教坊遂有南北两教坊司。也就是说,所谓"南教坊",实为明代两京制度的产物,因此,南教坊指的并非是字面意义的南京教坊。当明初之时,教坊原无南北之别,"南教坊"作为一个特定的称谓,始于英宗正统时期,也即北京教坊司明确确立为天下教坊之首时,原在南京的教坊司最终退居次位。这样,官方制度,以北京教坊司为重,以中央而统地方,因此,"教坊"之称或为统称,或其实指代北京的教坊司——而无需"北教坊"之称,原有南京教坊司,则别称作"南教坊",也恰恰地位的变化,位处留都的"南教坊",逐渐成为江南歌吹之地,也是南北士林、四方商旅往来风雅之地。再者,南京旧为六朝古都,其间曲事沉浮,与文学往来,更往往成为晚明,尤其是明亡之后,文人墨客的追忆所在,也是我们窥探晚明清初曲变的关键。

本节专考南教坊的演变,也即明英宗以来南京城教坊机构的演变。当然,这一"南教坊"与英宗之前南京城的教坊机构,其间沿革流变,也在考虑之中。

一　南教坊制度的兴建

元至正十六年(1356),朱元璋纳陶安议,下集庆路,改名应天府。二十六年秋(1366),改筑应天城,作新宫于钟山之阳,括江淮之南北十有三府四州为畿内以统御万邦,有逾丰镐。次年即吴元年(1367),始召天下贤士制礼作乐,于礼部下设立教坊参与其中。永乐十九年(1421)明成祖迁鼎于燕,迁都前一年(1420)诏天下曰:"昔朕皇考太祖高皇帝,受天明命,君主华夷,建都江左,以肇邦基。肆朕缵承大统,恢弘鸿业,惟怀永图,眷兹北京,实为都会,惟天意之所属。实卜筮之攸

同,乃做古制,狗舆情,立两京,置郊社宗庙,创建宫室。"①但迁都后相当一段时间,朝廷仍举棋不定,并未明确都城即在北京,洪熙元年(1425)三月二十八日,仁宗将还都南京,诏令北京诸司悉称行在,恢复北京行部及行后军都督府,都城之名又冠于南京②。直到正统六年(1441)十一月初一日,英宗才又定都北京,"改给两京文武衙门印。先是北京诸衙门皆冠以'行在'字,至是以宫殿成,始去之。而于南京诸衙门增'南京'二字,遂悉改其印"。③自此"南京"之名才正式确定,设立"南京"的原因正如闻人诠所言:"太宗迁鼎于燕,而宣皇犹以储君监国,迨至英圣始改顺天为京师,以应天为南都,台省并设,不改其旧,夫岂能忘惟艰之业哉。"④自明代设两京制度后,京师(即北京)、南京附近地区不设布政使司,各府、州直隶于朝廷,为畿辅,两京制度下的南京虽为陪都,仍然设有宗人府及吏、户、礼、兵、刑、工六部,故而礼部下的教坊司亦得以保留,正式改称为"南京教坊",与京师教坊相对。

(一)南教坊之隶属

洪武建制,教坊与太常同属礼部,也即具体承应礼乐的教坊司在明代正式隶属礼部,如前所说,这实际是教坊司发展史上的一次重大变革。⑤教坊司隶属礼部,一应事务俱归礼部管理,相应的,后来的南教坊隶属南京礼部,日常诸事便都由南京礼部全权定夺。

首先,南教坊的官员由南京礼部任命。据《大明会典》记载:"凡南京教坊司官,及俳长色长名缺,本部查勘明白,咨礼部奏补。"⑥南京教坊官员有缺,即由南京礼部查勘,奏补充,可见南京礼部掌管南京教坊官员的任命权。

其次,南京礼部通过对乐籍管理,严格控制了南京教坊乐人。乐人入院造籍需南京礼部收查,而造籍的主要目的除了便利管理以外,

① 《明太宗实录》卷231,《明实录》第9册,第2235页。
② 《明仁宗实录》卷8,同上书,第9册,第272页。
③ 《明英宗实录》卷85,同上书,第15册,第1696页。
④ 闻人诠修,陈沂纂《南畿志序》,见刘兆佑主编《中国史学丛书》第三编第四辑,台北学生书局,1987年,第7—8页。
⑤ 李舜华《礼乐与明前中期演剧》,第82页。
⑥ 《大明会典》卷117,《续修四库全书》第791册,第179页。

便是收税。对造籍收税之事,《大明会典》有详细记载:

> 凡遇年终……(南京)教坊司将六院乐户男妇户口,各造册送部,差人类送礼部收查。①
>
> 凡南京教坊司,各该事因,随即具报本科,每月仍具甘结。②

明代官方规定乐人需造籍入册,南京教坊司须将六院乐户户口,编册,送到南京礼部查收。而造籍的作用,便是报丁口以纳赋税。明人谢肇淛曾言:"今时娼妓布满天下,其大都会之地动以千百计……两京教坊官收其税谓之脂粉钱。"③除此之外南教坊还应每月甘结。甘结即指交给官府的一种字据,表示愿意承担某种义务或责任,如果不能履行诺言,甘愿接受处罚。

而南教坊的乐人出籍亦由礼部管辖。明代乐人想要脱籍是十分困难的事,《广志绎》曾言:

> 旧院有礼部篆籍,国初传流至今,方、练诸属入者皆绝无存,独黄公子澄有二三人,李仪制三才核而放之。院内俗不肯诣官,亦不易脱籍。今日某妓以事诣官,明日门前车马无一至者,虽破家必浼人为之居间,衮马子弟娶一妓,各官司积蠹共窘吓之,非数百金亦不能脱。④

该段记载首先说明脱籍之事不易,且衮马子弟也不能违籍娶妓,因为这样会招致官方处罚,非数百金不能脱。同时该段材料亦表明,旧院乐人的簿籍在礼部管辖,当乐籍中人落籍归良,则需要礼部官员核查。材料中办理黄子澄亲属脱籍事务的"李仪制"即是礼部官员,据沈家本

① 《大明会典》卷117,《续修四库全书》第791册,第179页。
② 《大明会典》卷213,《续修四库全书》第792册,第542页。
③ 谢肇淛《五杂俎》卷8,中华书局,1959年,第225—226页。
④ 王士性撰,吕景琳点校《广志绎》卷2,中华书局,1997年,第23页。

《历代刑法考》"赦六"记载:"永乐二十二年十一月,仁宗已即位,诏礼部,建文诸臣家属在教坊司、锦衣卫、浣衣局及习匠功臣家为奴者,悉宥为民,还其田土,言事谪戍者,亦如之。"亦可佐证李仪制即为礼部之官员。具体说来,仪制即为礼部下设四部之一仪制司的主管,据《大明会典》卷2载:"国初设(礼部)子部四,曰仪部、祠部、主客部、膳部,设郎中、员外郎各一员。洪武二十九年,改四部为仪制、祠祭、主客、精膳四清吏司,改首领官主事为司官,司各一员。"①而崇祯年间,在张公亮为董小宛、冒辟疆所作传中,记录了冒辟疆为身在乐籍之中的董小宛赎身,也是"移书与门生张祠部为之落籍"②,则由礼部祠祭司之主管管理。司掌乐籍者如何是仪制,又是祠部,具体不明,但不论如何,南教坊乐籍的管理权始终归礼部。

再者,国家对乐籍中人的婚姻、服制、日常行为等都有严格的规定,而南京教坊的日常,例如乐人生活、播调承应、乐器修造之事皆由南京礼部管辖:

> 凡供应乐器,遇有毁坏,本司申礼部题请,咨工部造办其弦线等料。南京教坊司三年一解,南京礼部咨礼部验给。③

相应的,南教坊乐人若不服拘唤,或违反法令,礼部并有权发落,对于违规僭越的行为亦由南京礼部裁定。明代法律就曾明确规定:

> 教坊司官俳,精选乐工,演习听用。若乐工投托势要,挟制官俳。及抗拒不服拘唤者,听申礼部送问。就于本司门首,枷号一个月发落。若官俳狥私听嘱,放富差贫,纵容四外逃躲者,参究治罪,革去职役。④

① 申时行等修《大明会典》卷2,《续修四库全书》第789册,第62页。
② 张明弼《冒姬董小宛传》,张潮辑《虞初新志》卷3,文学古籍刊行社,1954年,第39—47页。
③ 申时行等修《大明会典》卷104,《续修四库全书》第791册,第73页。
④ 申时行等修《大明会典》卷161,同上书,第792册,第700页。

这些规定应该同时也适用于京师、南京及各王府之教坊司系统。据载，当时名噪一时的南教坊女妓马湘兰遭讼，正是经由当时钦慕她的南京礼部尚书维护，才得以释放。①

值得一提的是，到万历时期，由于南都官员严重缺乏，礼部之事竟由他部尚书兼管，甚至一部尚书兼管数部事务。据孙居相于万历三十年十月上《请补南都大臣疏》所载：

> 迩年以来，嗜好少偏，登用弗广，以猜疑成壅滞，以壅滞成废格。在皇上方谓慎于用人，在诸臣亦且澹于用世。或缺而不补，或补而不来，或来而辄去。有一署缺至数官者，有一官缺至数年者。凡官皆然，大臣尤甚，两京皆然，南京尤甚。以南京大臣之缺而历数之：如吏部缺矣，总督仓场缺矣，礼部缺矣，兵部缺矣，工部缺矣，都察院掌院缺矣，通政使缺矣，大理寺正卿缺矣。即其间有一、二已点已任者，又屡辞未至，久归未旋矣。……优游家园者，尚抵任之无期，迁延不补者又悬缺而废事，徒使一户部尚书张孟男也，既管本部矣，又管仓场矣，又管吏部、礼部矣。一刑部侍郎王基也，既官本部矣，又管兵部、工部矣。一操江佥都御史耿定力也，既管操江矣，又管都察院矣、大理寺矣。夫设官分职各有司存，圣明之朝原不乏士。今乃使一官而兼数官，一人而摄数篆。纵使诸臣之才力固足以胜之，然事非专制，官属代庖，能保人心之不玩，政事之不弛乎？②

由此可知，由于万历皇帝长期废政，在上者不肯用人，在下者也便淡于用世，以至于两京官署往往缺员，又以南京最为严重。当时南京礼部之事一直都由户部尚书张孟男兼管，这个户部尚书兼管礼部之外，又管吏部、仓场，所谓"一官而兼数官，一人而摄数篆"；如此，礼部暨整个南京官署实际已经不能保障政事的有效处理。也就是说，官方对南教

① 冯梦龙《古今谭概》，《冯梦龙全集》第 6 册，江苏古籍出版社，1993 年，第 528 页。
② 朱吾弼辑《皇明留台奏议》卷 10，《续修四库全书》第 467 册，第 516—517 页。

坊乐工的管理基本已处于半瘫痪状态,南教坊之事,不过向礼部报备而已,这方有了晚明教坊乐工的种种脱籍、僭越、不法行为,也方有了四方音声在南京的大兴。前章所说,在任官员优游园林,终日啸歌,也正是以此为背景的,南教坊也因此成为文人与乐工往来考音,从复古到新变,南北雅俗交融最为剧烈的场域。

(二) 南教坊之乐官

《明史·乐志》载:"吴元年……又置教坊司,掌宴会大乐,设大使、副使、和声郎、左右韶乐、左右司乐,皆以乐工为之,后改和声郎为奉銮。"①可知明太祖初定南京,草创教坊司时,教坊司的官制为大使、副使、和声郎、左右韶乐、左右司乐组成。

洪武二十五年十一月,"上以中外文武百司职名之沿革、品秩之崇卑、勋阶之升转、俸禄之损益,历年兹久,屡有不同,无以示成宪于后世,乃命儒臣重定其品阶、勋禄之制,以示天下"②。其公布的百司官职中,教坊司由奉銮、左右韶舞、左右司乐组成。另据《明史·职官》云:"教坊司奉銮一人正九品,左右韶舞各一人,左右司乐各一人并从九品,掌乐舞承应。"③可见自洪武二十五年后,明代教坊司乐官系统大致确定,奉銮、左右韶舞、左右司乐组成了北京教坊司的乐官体系。改和声郎为奉銮的原因不可考,但奉銮在古代是侍奉銮舆的意思,魏晋南北朝至唐代都有奉銮肃卫这一机构,属于皇帝护卫,唐代有拱宸奉銮军,亦属于皇帝内侍护卫军,至明代时奉銮才开始用于乐官系统中。

而南京教坊司所设官员只有"右韶舞一员,左右司乐各一员"④,可见南教坊并未设奉銮,最高官员只是韶舞、司乐。虽然明代之奉銮相较元代之和声郎,其品秩有所降低,但在具体的宴乐仪式中,奉銮承担的职责为举麾、唱盏等,实际引导了整个仪式的乐舞流程,责任重大。南教坊不设奉銮,即有意区别于京师教坊司。

① 《明史》卷 61 乐一,第 1500 页。
② 《明太祖实录》卷 222,《明实录》第 5 册,第 3249 页。
③ 《明史》卷 74 职官三,第 1818 页。
④ 《大明会典》卷 3,《续修四库全书》第 789 册,第 78 页。

南京教坊设有右韶舞一员,左右司乐各一员,是最高官员。与京师教坊司相比,南京教坊少左韶舞一名。韶舞与司乐都是明代新设立之乐官,韶舞原本即是舜时乐舞名,从其命名来看当是负责舞事之职,但据文献所载其职司似乎并不仅及舞事①;司乐一官疑衍自周朝的音乐机构——大司乐,韶舞与司乐的职责大约皆作为教坊司之副官分管具体事务。

南京教坊还设有俳长、色长数名,与京师教坊同。《大明会典》载"凡南京教坊司官及俳长色长名缺,本部查勘明白,咨礼部奏补"②,又邓之诚在南京古物保存所曾看见万历辛亥教坊司题名碑记,上有俳长、色长、衣巾教师、乐工等称谓③,这些都是为南京教坊司的下层管理者。

二 教坊六院的衰落与旧院的兴变

南教坊(司)以来,与之相辅的,又有乐院与酒楼——前者为六院,供教坊乐户居住与接客,又以旧院最著;后者为官酒楼,为教坊乐户往来承应的场所,当时主要是南市楼。乐院与酒楼早在洪武时期便已设立,数百来兴衰异变,却也一直延续到明末,成为我们透视明代乐事沧桑变化的重要风景。

(一)"六院"

"六院"本为居住乐户而设,这一词最早出现于万历间所修《大明会典》中:"(南京)教坊司将六院乐户男妇户口,各造册送部,差人类送礼部收查。"④修于天启元年的《南京都察院志》又有更明确的解释,"六院:旧院、和宁院、陡门院、会同院、南城之南院,西城之西院,以上六院太祖高皇帝设立,贬罚为乐户娼贱,设教坊司奉銮等官统辖"⑤。

① 在具体的乐舞承应中,其职名亦各有不同,且人数亦似不仅二人,从目前材料来看,确知的韶舞职名有侍班韶舞与领乐韶舞,详见《大明会典》卷104。
② 《大明会典》卷117,《续修四库全书》第791册,第179页。
③ 邓之诚《骨董琐记》卷5,北京出版社,1996年,第135页。
④ 《大明会典》卷117,《续修四库全书》第791册,第179页。此条不见于弘治间修《大明会典》,参该书卷105,第957—959页。
⑤ 《南京都察院志》卷21,《四库存目丛书补编》第73册,第605页。

这条记载叙述六院名目甚详,只是说六院皆"太祖高皇帝设立"尚有疑问,据目前文献所载,都只有太祖于教坊司外设富乐院事,而不闻设立六院事,六院大约也只是后来衍变,只是具体始于何时,已难以考定。

六院地址具体设于何处并未见明确记载,唯正德间陈沂所撰《金陵古今图考》中略及一二。陈沂述及陡门院在斗门桥(又称陡门桥)附近,和宁院在升平桥以北①,另据陈沂所作《金陵古今图考》之《国朝都城图考》所示,西院在西城外石城门与三山门间,而其他三院并未提及。

陡门院之所以在陡(斗)门桥附近,可能因为陡(斗)门桥的特殊地理位置:

> 陡门桥、体字东桥,马头渡船系民间私渡,南通常平仓,北接陡门桥,往来稠密。②
>
> 南都大市为人货所集者,亦不过数处。而最夥为行口,自三山街西至斗门桥而已,其名曰"菓子行"。它若大中桥、北门桥、三牌楼等处,亦称大市集,然不过鱼肉、蔬菜之类。③

可见于水路而言,陡门桥南通常平仓,这一段水道乃民间私渡的稠密地段;于陆上而言,自三山街西至斗门桥的"菓子行"则是人货集中的"大市"。明政府在此地设置乐院,招待四方来客,不难理解。

会同院,考其命名,当与会同馆有关。洪武时,于应天府设立会同馆,以供四方夷使接引送别,都有宴饮。据《明会典》载:

> 旧设南北两会同馆,接待番夷使客。遇有各处贡夷到京,主客司员外郎主事轮赴会同馆,点视方物,讥防出入,贡夷去,复回部视事。……凡贡使至馆,洪武二十六年定,凡四夷归化人员,及朝贡使客,初至会同馆,主客部官随即到彼点视正从,定其高下房

① 陈沂《金陵古今图考》,南京出版社,2006 年,第 89 页。
② 《南京都察院志》卷 21,第 601 页。
③ 《客座赘语》卷 1"市井",南京出版社,2009 年,第 21 页。

舍铺陈,一切处分安妥,仍加抚绥,使知朝廷恩泽。……量其来人重轻,合与茶饭者,定拟食品卓数,札付膳部造办,主客部官一员,或主席,或分左右,随其高下序坐,以礼管待,仍令教坊司供应。①

于会同馆外,又别设会同院,大约是专门为便利承应会同馆宴事而设的。不过,从文献记载来看,陛门院与会同院似乎在英宗以后的南教坊系统中影响并不大。

而和宁院因何而立,不可稽考,但至万历十三年以后和宁院仍然存在,潘之恒《亘史钞》中曾提及:

余友张季黄每为余言,和宁院之康生也,是虽最少,而姿首耀目,精彩摄人,曲中之艳,无出其右者……(郝公琰)问年。何字?曰藥生;何行?曰四而班小;见几岁?曰癸卯初,见年十二。能擅新声,登场令坐客尽废。丙午再见,为破瓜。时艳发长干倾六院。②

后来郑明选《为循例举刺存恤官员以肃军政事疏》在谈及讼事时,提到"和宁院"与"旧院"同存的情况:

南京武德卫右佥书指挥使徐应文,贪淫无似,刁恶有声。管屯而私验户田,每户索银一钱,当被刘荫爵之讦告,旧案可查;收租而多求常例,每甲科银五钱,时被辛坚等挟制,人言足据。与同寅吕文兆、吴日强互骂于公堂,体面安在?招识字周询妻王氏共饮于私家,廉耻奚存。运江西则嫖李三,屯六合则宿金九,在在滛风;入旧院则结张六,在和宁则交马五,处处狂荡。③

据清陈田《明诗纪事》所记:"明选,字侯升,归安人。万历己丑进士,除

① 《大明会典》卷109,《续修四库全书》第791册,第112页。
② 潘之恒《亘史钞》"康小四传",《四库全书存目丛书》子部第193册,第571页。
③ 郑明选《郑侯升集》卷26,《四库禁毁书丛刊》集部第75册,第466页。

安仁知县,擢南刑科给事中"①,可知郑明选为万历十七年进士,而《郑侯升集》现存最早为明万历三十一年郑文震刻本,那么,这封政事疏至少在万历十七年至万历三十一年间,而此时和宁院尚存。

另外,南院与西院沿革时间也比较长。永乐年间,建文帝时黄子澄的四个女儿没籍后,即在南京西院,事载《建文朝野汇编》:

> 黄子澄,江西袁州府分宜县人。洪武十八年会试第一,少年有文采,伴读东宫。建文时为太常寺卿,建议削诸王之权,大见信用。已而坐赤族,妻入浣衣局,生子名舜,家儿郑氏养为子,冒姓郑,今尚在。生女四,见在南京西院。②

正德时有名妓赵丽华,"字如燕,小字宝英,南院妓,自称昭华殿中人,如燕父锐以善歌乐府奉康陵。如燕年十五籍隶教坊,能缀小词,被入弦索"。③ 另据沈德符记载,隆庆中云间何元朗还曾觅得南院王赛玉红鞋④。到万历年间十年左右,顾起元又闻:

> 余犹及闻教坊司中,万历十年前,房屋盛丽,连街接弄,几无隙地。长桥烟水,清泚湾环,碧杨红药,参差映带,最为歌舞胜处。时南院尚有十余家,西院亦有三四家,倚门待客。其后不十年,南、西二院遂鞠为茂草,旧院房屋半行拆毁,近闻自葛祠部将回光寺改置后益非其故矣。歌楼舞馆化为废井荒池,俯仰不过二十余年间耳,淫房衰止,此是维风者所深幸,然亦可为民间财力虚赢之一验也。⑤

从文中来看,万历十年前教坊司尚自繁盛,当时南院、西院也尚有数

① 陈田《明诗纪事》庚签卷16,上海古籍出版社,1993年,第324页。
② 屠叔方《建文朝野汇编》卷11,见徐宁主编《金陵全书》乙编史料类,第11册南京出版社,2013年,第78页。
③ 朱彝尊《静志居诗话》"赵丽华",人民文学出版社,1990年,第433页。
④ 沈德符《万历野获编》卷23"妓鞋行酒",第600页。
⑤《客座赘语》卷7"女肆",第201页。

家倚门待客,不过十年,也即万历二十年,南、西二院渐次荒芜,旧院也仅存一半罢了。由此可见西院、南院在南教坊的历史上沿革较久,与城中旧院一起促进了为明代南都伎乐的发达,也见证了南教坊的衰微。

简言之,洪武建制,明确提及教坊司外别设富乐院以处乐工,而后来记载却只说南教坊六院。从富乐院到南京六院,其间沿革已难以考清。而六院之中,大约旧院第一,次则南院、西院,又次则和宁院、会同院、陡门院,后三者或专奉诸国来使,或专奉口岸行旅,终不及旧院与南院、西院,为色艺尤佳者所在。

(二)旧院

城中四院以旧院为上,影响也最远。《板桥杂记》曾记载"若旧院则南曲名姬、上厅行首皆在焉"。所谓上厅行首,原指官妓承应官府,参拜或歌舞,以姿艺最出色的排在行列最前面,后为名妓的通称,可知旧院以名妓著称。其时,金陵名妓,如马湘兰、傅灵修等,许多都是旧院中人。

值得留意的是,旧院与富乐院之间似乎尚有些踪迹可寻。据刘辰《国初事迹》载,朱元璋初立富乐院于乾道桥,专令礼房典吏王迪管领,禁文武官及舍人入院,止容商贾出入院内。后来因失火,复移武定桥等处。同时,又为各处将官妓饮生事,尽起赴京入院居住,云云。① 富乐院初设时间已不可考,失火后重建当在洪武二十八年(1395)以前。因为这一年,朱元璋敕修成书的《洪武京城图志》上,便标有两处富乐院,一在武定桥东南旧鹿苑寺基,一在聚宝门外东街,都已不是乾道桥处。可见,《图志》上的富乐院已经是重建以后的富乐院了。旧院与富乐院,皆在武定桥附近,然而,前者是否即是富乐院演变过来,并因此而规模最盛呢? 其实,两家地址细看来令人有些疑惑。陈沂《金陵古今图考》说旧院在武定桥东北②,而《洪武京城图志》标富乐院却在武定桥东南,后来《板桥杂记》也道:"旧院人称曲

① 刘辰《国初事迹》,《四库存目丛书》第46册,第12页。
② 陈沂《金陵古今图考》,南京出版社,2006年,第89页。

中,前门对武定桥,后门在钞库街。"①据今天南京遗存的钞库街与武定桥可知,《板桥杂记》所言旧院亦在武定桥东南。因此,旧院在武定桥畔无疑。然而是否即是富乐院后来向北扩张的结果,尚待进一步确证。关于旧院地理,潘之恒《亘史钞》记录更详:旧院有后门街、纱帽街、鸡鸣巷、长板桥、道堂街、旧院后门、旧院大街、厂儿街、旧院红庙,石桥街,旧院有琵琶巷②。可见旧院包含多条街巷,其规模实远在其他五院之上。

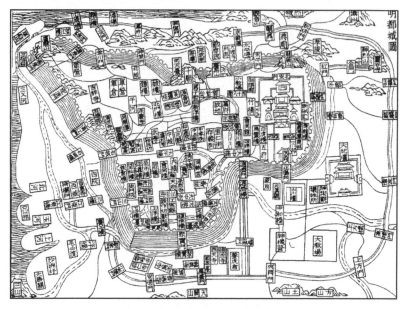

陈沂《金陵古今图考》之《明都城图》

此外,万历以后的文献中,"旧院"又往往与"教坊"混称:

> 小刹回光寺古刹在都城南隅,中城地。东北去所领鹫峰寺一里。梁天监间创,萧子云飞白大书寺额,名萧帝寺。唐保大中,改法光寺。宋太和中,改鹿苑寺。一云鹫峰是其址,今互存之。国

① 余怀《板桥杂记》,上海古籍出版社,2000年,第9页。
② 潘之恒《亘史钞》,《四库全书存目丛书》子部第193册,第523、565页。

朝永乐间,有回光大士自西域至,重建,改今额。寺在教坊内,道所必由,今为另辟他途。复有孔雀、道堂、宝塔诸庵,悉移徙之,而净秽于此始别云。①

回光寺在旧院内,旧院,国朝设教坊于此。②

东花园在金陵闸东,明旧院地。有桥曰月明,相传为名妓马湘兰望月处,自明末乱后教坊无存,今比屋多禅院。③

按《洪武京城志》所绘,教坊司初设于宫城外西南方向,即西华门外;④后来《新京备乘》道,"据考教坊司,初在西华门外,明都北迁,至嘉靖间,始移于东花园旧演乐厅,旧院在东花园之右",⑤则后来教坊司改址,与旧院毗邻。而在《尺木楼诗集》中,已视东花园为旧院所在地,所说教坊,实指旧院。而《金陵梵刹志》所言"寺在教坊内",《肇域志》又言"回光寺在旧院内",都表达了旧院与教坊所指为一。由此来看,第一,教坊司为官署,乐院为乐人居所,原不相属;嘉靖时移教坊司与乐院毗邻,草蛇灰线,正是正德以来教坊司逐渐与钟鼓司合流,礼乐职能日衰,而娱乐功能日增,即官署日益市场化的结果;第二,教坊司与旧院毗邻,也可见六院之中,旧院与教坊司关系最密,往来皆上层子弟,更酬酢百官,出入禁中,这也是旧院名声最著,皆上厅行首所在的缘故;也正是因此,时(后)人往往直接称旧院为教坊。可以说,明代教坊的繁盛,首先是旧院的繁盛。

但旧院的颓败晚明已成不可阻挡之势,如前引《客座赘语》所说,旧院在万历二十年左右被拆毁近半,而回光寺改造后,"益非其故"。可以说,改造回光寺是旧院愈发荒废的重要契机。当时南京人易震吉所作词《旧院长桥》前的小序亦记载:

① 葛寅亮《金陵梵刹志》卷22,南京出版社,2011年,第419页。
② 顾炎武《肇域志》卷4,上海古籍出版社,2004年,第145页。
③ 《尺木楼诗集》卷3"凄凉匼匝竟如何"诗小序,清乾隆二十五年程志隆刻本。
④ 参《洪武京城志》"官署图",南京出版社,2006年,第29页。
⑤ 陈乃勋辑述,杜福堃编纂《新京备乘》,东南大学出版社,2014年,第165页。

 教坊司中大街回光寺之东，陂水沦涟，垂杨掩映，桥联亘百余步，红板绿波，光影荡漾，为勾阑游赏佳境，近年祠部将回光寺以东分置院外，此桥遂断歌舞之迹矣。①

而前引《金陵梵刹志》载：

 国朝永乐间有回光大士自西域至，重建改今额，寺在教坊内，道所必由，今为另辟他涂，复有孔雀道堂，宝塔诸庵，悉移徙之，而净秽于此始别云。

该书刊刻时间在万历三十五年前，至此我们可初步断定回光寺的改造约在万历二十五年至三十五年间，旧院盛况不再。经历易代变革后，清初"旧院则废圃数十亩而已。中山东花园仅存其名故址不可复睹，回光、鹫峰两寺亦金碧剥落香火阙如。至长板桥，尤泯没无迹询之"②。

（三）南市楼

 洪武时，官方于南京建酒楼十六，以蓄往来官妓，宴饮四方宾客，朱元璋并数次设宴与臣同乐。据《洪武京城图志》载，计南市、北市、叫佛③、来宾、重译、鼓腹、讴歌、鹤鸣、醉仙、集贤、乐民、梅妍、翠柳、轻烟、淡粉、江东。十六楼之设与明初官妓制度直接挂钩。

 永乐北迁以后，酒楼之制当亦移往北都，且永宣之世，世风较之洪武朝已趋奢靡，官妓侑酒之风日恣，与此相应，朝野上下禁官妓之声也日益高涨。宣德四年（1429），宣宗准右都御使顾淮奏，下诏礼部出榜禁约官员挟妓饮酒。六年之后，英宗继位，汰奢尚俭，摒宴乐以示天下，第一个措施便是大放乐工，宣德官妓之禁与正统释放乐工作为一个信号，标志着洪武以来以教坊司为核心、集权于帝王一身的教坊演

① 易震吉《秋佳轩诗余》卷9，《续修四库全书》第1723册，第678页。
② 珠泉居士《续板桥杂记》，南京出版社，2006年，第63页。
③ 《洪武京城图志》"楼馆图"未标明叫佛楼，但图下文字中有所记载，南京出版社，2006年，第2页。

剧制度开始处于一种失控的状态,随着官妓制度的衰落,十六楼也逐渐失去原有的繁盛而日益凋敝。

明后期,十六楼仅存南市楼。万历间周晖《二续金陵琐事》卷下曾详细记载十六楼基地,于"南市楼"后注云,"在城内斗门桥东北,此楼独存";①同时期的顾起元《客座赘语》卷6道,"今独南市楼存,而北市在乾道桥东北,似今之猪市。疑刘辰《国初事迹》所记富乐院即此地也";②周晖又于《续金陵琐事》卷上"宴南市楼诗"条下注:"今此楼(南市楼)虽存,不过屠沽市儿之游乐而已。"③可见至迟到万历晚期,十六楼皆废,仅存南市楼一座,且已不复初建时景象,成为"屠沽市儿"游乐地。

这一南市楼至清代康熙年间为陈鹏年改建讲堂,《养默山房诗稿》记载:

 十六楼明初建以处官妓,为游人憩息之所。曰南市、北市、来宾、重译、集贤、乐民、鹤鸣、醉仙、轻烟、淡粉、柳翠、梅妍、石城、讴歌、清江、鼓腹,后皆废,惟南市楼在陡门桥东北。康熙中太守陈鹏年改建讲堂。④

因为南市楼的"狭邪"性质,陈鹏年还因此被治罪,据《清史稿》载:

 陈鹏年,字沧洲,湖广湘潭人。康熙三十年进士。……寻擢江宁知府。四十四年……鹏年尝就南市楼故址建乡约讲堂,月朔宣讲圣谕,并为之榜曰"天语丁宁"。南市楼者故狭邪地也,因坐以大不敬,论大辟。⑤

① 周晖《金陵琐事·续金陵琐事·二续金陵琐事》,南京出版社,2007年,第330页。
② 顾起元《客座赘语》,第175页。
③ 周晖《金陵琐事·续金陵琐事·二续金陵琐事》,第196页。
④ 谢元淮《养默山房诗稿》卷21,湖北人民出版社,2014年,第545页。
⑤ 《清史稿》卷277,中华书局,1998年,第10094页。

可知入清以后，南市楼别作他用，大概康熙后，南市楼便弃而不用了。清人郑澍若《虞初续志》卷11记载，"明初于聚宝、石城、西关诸处，建轻烟、澹粉、梅妍、柳翠等十四楼……今诸楼皆废，遗址无存"①，或可作为证明。

南市楼原为十六楼之一，其性质为酒楼，只是院中乐伎往来弹唱之所。然而，又有记载将南市视为乐伎居住宿客之所。余怀《板桥杂记》序言载：

> 南市者卑屑所居，珠市者闲有殊色，若旧院则南曲名姬、上厅行首皆在焉。②

这里的南市已经与珠市、旧院并提，皆为乐伎居所，只是身份有别，居南市者皆地位相对轻贱罢了，大约容貌不足，才艺不足，所往来者不过下层商旅而已，如《万历野获编》就道"今南市楼虽在六院之一，而价在下中"③。不过，如果居住此处的乐伎容貌才艺最终能脱颖而出，也有机缘迁至专贮名姬的旧院，有"马如玉，字楚屿，本张姓，家金陵南市楼，徙居旧院"。④

余怀仅称"南市"，其子又称作"南市院"，"凡金陵曲中有和宁院、有猪市，有南市院，而旧院最盛"；沈德符又直接称作"南市楼"，并视之为六院之一，不知是否当年南市楼畔，原有乐院，俗称作南市院，简称南市，而后人又混作南市楼，或者这一南市院即南院，沈德符直接视南市楼为六院之一；⑤只是这一切已无从证明，在历史变换中，南院、南市、南市楼、南市院所指恐怕也难免混淆之处。

（四）珠市

明代材料虽记载"六院"，可后来与旧院并称的，只是珠（猪）市、

① 《虞初续志》卷11，中国书店，1986年，第108页。
② 余怀《板桥杂记》序，第3页。
③ 沈德符《万历野获编》补遗卷3"建酒楼"，第900页。
④ 厉鹗《玉台书史》，教育科学出版社，2013年，第67页。
⑤ 这种可能并非没有，酒楼为乐伎往来弹唱之所，其居所在酒楼附近也是自然。

南市：

> 南市者卑屑所居,珠市者闲有殊色,若旧院则南曲名姬、上厅行首皆在焉。①
> 凡金陵曲中有和宁院,有猪市,有南市楼,而旧院为最。②

南市楼作为十六楼之唯一遗存,已于上文详细考辨,现着重考辨与旧院并称的珠市。

关于珠市,顾起元《客座赘语》卷 6 记载：

> 十四楼则知相沿已久,今独南市楼存,而北市在乾道桥东北,似今之猪市,疑刘辰《国初事迹》所记富乐院即此地也。③

顾起元认为珠(猪)市楼可能是之前的北市楼,而北市楼所处地点是富乐院的遗址。但值得推敲的是珠市在内桥,非乾道桥,两桥距离并不近(参考图一),所以顾起元的说法并不准确。

珠市地处内桥周围当是无误,据余怀《板桥杂记》载：

> 珠市在内桥傍,曲巷逶迤,屋宇湫隘。然其中有丽人,惜限于地,不敢与旧院颉颃,以余所见王月诸姬,并着迷香神鸡之胜,又何羡红红举举之名乎,恐遂湮没无闻,使媚骨芳魂,与草木同腐,故附出于卷尾,以备金陵轶史云。④

清人胡承珙《求是堂诗集》卷 15 赏春集,亦记载："白门与王微波姊妹皆居珠市,近内桥。"⑤而今人注人余宾硕《金陵览古》时更给出详细的

① 余怀《板桥杂记》序,第 3 页。
② 余硕宾《金陵览古》,南京出版社,2009 年,第 283 页。
③ 顾起元《客座赘语》卷 6,第 175 页。
④ 余怀《板桥杂记》,第 49 页。
⑤ 胡承珙《求是堂诗集》,《续修四库全书》第 1500 册,上海古籍出版社,2002 年,第 136 页。

地址:"明朝中、后期,金陵曲中以旧院为最,余则珠市(即猪市,一名石城坊,清时称珠宝廊,地在今内桥西至建邺路口)。"①

另外,光绪间有记载,"《板桥杂记》谓明季歌姬旧院为最,次则旧内,次则珠市,其后旧院少衰,与贡院前牛市鼎峙而三,无所轩轾,而东西钓鱼巷次之"。② 这条文献提及旧内与牛市,却不见于今存《板桥杂记》,暂不可考。

三 南教坊制度的衰落

教坊司因承应国家朝会、大小宴享等乐舞,得隶礼部祠司,南教坊作为官方乐署的一种,本为礼乐所设,承担朝会宴享乐舞,所谓"祭祀用雅乐,太常领之;宴享朝会兼用俗乐,领于伶人。奉銮、韶舞、俳长、色长、歌工、乐工、舞人,各专其业而籍用之"③。明政府曾对金陵教坊有严格的管理,据清咸丰朝成书的《桐荫清话》记载:

> 秦淮旧院教坊规条碑,余尝见其拓本。略云。"入教坊者,准为官妓,另报丁口赋税。凡报名脱籍过三代者,准其捐考。官妓之夫,绿巾绿带,着猪皮靴,出行路侧,至路心被挞勿论。老病不准乘舆马,跨一木,令二人肩之。"④

可见礼部通过对乐籍的管理,严格控制南京教坊司乐人的入籍、出籍、日常生活等各个方面。但自英宗正统六年(1441)立南京以来,南教坊制度本身则愈发松动,至明末呈崩溃之势。

(一)正德朝之前南教坊制度的松动

到明中后期,南教坊乐籍制度渐趋松弛,买良家入籍愈发普遍,《大明会典》卷105礼部六十三记载:

① 余硕宾撰,岌庵注《金陵览古》,《金陵百咏 金陵览古》,大众文艺出版社,2006年,第223页。
② 金和著,胡露校点《秋蟪吟馆诗钞》卷7,上海古籍出版社,2012年,第327页。
③ 王圻《续文献通考》卷88,第1325页。
④ 况周颐《眉庐丛话》,《民国笔记小说大观》第一辑,山西古籍出版社,1996年,第259页。

> 弘治九年又令，私买私卖良家子女及媒合人等，俱于三院门首枷号一个月，满日照依律例发落，该管色长并邻佑人等不首告者，与同罪。官俳查提，从重问拟（南京及各王府同）。①

弘治九年(1496)不仅加重了对参与买卖良人入乐户人惩戒，且特标注南京及各王府同，这说明了弘治年间买良人乐籍之事已渐趋严重，且此时南京教坊与王府乐籍的松动已为政府关注。

明初政府对乐户的妻妾等也有规定，《板桥杂记》曾言"乐户有妻有妾，防闲最严，谨守贞洁，不与人客交言。人客欲强见之，一掷之外，翻身入帘也"②。弘治朝南京户部尚书郑纪便上疏请朝廷：

> 着令礼部查其名籍，开豁从良，男子仍充乐工，妻女不许接客，则民俗以正，风俗以敦，而礼乐之道实不外是也。③

从郑纪的疏请，我们可以看出弘治朝乐工妻女已经出现了接客的情况，早已不是"防闲最严"的状况。

而且在正德朝之前，南教坊是乐人已经受到外来乐人的影响。据陈铎散曲【北吕朝天子】"川戏"、套数【北般涉调耍孩儿】"嘲川戏""嘲南戏"记载，明中叶外来路岐人在南京在市井与富士豪民都颇受欢迎，也至教坊乐人也争不过他们。④笔者曾撰《陈铎生平与家世发微》考辨，陈铎约生于正统七年(1442)至十三年(1448)间，⑤卒于正德二年(1507)，其描述的路岐乐人的情况，乃正德以前之事，可以说正德以前，冲州撞府的路岐乐人渐盛，并影响到南教坊。

（二）正德至万历初年间南教坊制度渐趋无序

南教坊在武宗朝大盛，明人汪汉阳曾言"金陵教坊司当肃宗皇帝

① 《大明会典》卷104，《续修四库全书》第791册，第73页。
② 余怀《板桥杂记》，同上，第66页。
③ 郑纪《东园别集》卷3《修明祀典疏》，《景印文渊阁四库全书》第1249册，第752页。
④ 《全明散曲》一，齐鲁书社，1993年，第542、617、619页。
⑤ 李舜华《陈铎生平与家世发微》，《中国文学研究》第21辑，复旦大学出版社，2013年。

末年为全盛,一时名姝才技绝伦者不下十余曹"①,而武宗南巡直接促进了南教坊伎乐的发展②。但与南教坊伎乐发达相左的是,正德至万历年间南教坊便处于无序状态。首先,买良人入籍之事愈发严重,至嘉靖十五年(1536)以后,身为南京礼部尚书的霍公韬在南都严惩败坏风化之事,其中便有罪乐户之买良人:

> 霍公韬在南都禁送丧之设宴饮,绝妇女之入庵院,罪乐户之买良人,毁淫祠,建社学,散僧尼,建祠表岳武穆、何尚宝之忠节,给田表蘗谷王都宪之清贫,甄别应天乡饮之宾介,援恤忠臣花云之弱孙,此皆关系风化之要者也。禁诸司之强买货物,除夫役之守宿私衙,查坊长之供办酒席,省地方之赁倩卓椅,革乐工之日办茶果,核开读之恤老实惠,此皆关系民隐之切者也。③

可见此时南教坊以良人充乐籍之事已十分严重。

而此时政府对乐人日常生活的管理也已不再严格。嘉靖三年(1524),因言事贬官南部的何孟春曾记载此时对南都乐人服饰上不合规矩的情况:

> 洪武二十四年,定生员巾服之制。……教坊司伶人,制常服绿色巾,以别士庶之服。女妓冠褙,不许与庶民妻同。庶民妻女用袍衫,止黑、紫、桃花及诸浅淡颜色,其大红、青、黄色悉禁勿用,带以蓝绢布为之。女妓无带,所以别良贱也。伶人妇不许戴冠、着褙子;乐工非承应日,出外不许穿靴。所以贱之如此,而今有遵此制者乎?④

① 潘之恒《亘史钞》"金陵丽人纪",《四库全书存目丛书》子部第 193 册,第 533 页。
② 李舜华《南教坊、武宗南巡与金陵士风的渐变》,《文化遗产》2009 年第 2 期。
③ 焦竑《玉堂丛语》卷 2,中华书局,2007 年,第 48 页。
④ 何孟春撰《余冬序录》,周光培编《历代笔记小说集成·明代笔记小说》,河北教育出版社,1995 年,第 11—13 页。

从中可见教坊司管理十分松弛,不别良贱。《板桥杂记》更记载旧院李大娘,"所居台榭庭室,极其华丽。侍儿曳罗縠者十余人,置酒高会,则合弹琵琶筝瑟;或狎客沈元、张卯、张奎数辈,吹洞箫笙管,唱时曲,酒半,打十番鼓"①,其生活方式是僭越规定的,毋庸置疑。

此时南教坊更多的是服务留在南都的大臣贵戚,至迟到嘉靖年间,南教坊国家乐署身份已被破坏,对此何良俊曾有过记载:

> 教坊乐工虽至贱隶,然朝廷所设本以供祭祀朝会,其他大臣燕,非赐教坊乐,不得擅此役,此祖宗旧制也。南京则旧制凡大臣燕会,以手本至祠祭司拨送,今则诸司擅自差役,而勾摄乐工之使旁午于道。君曰:"凡是,是无祠祭司也。夫天下至大,朝廷所以能连属而纲维之者,徒以法制在耳。余蹇劣无状,于政事无所裨益,但欲坚守祖宗之法,持此以报朝廷。苟必圜转俯仰曲法以保名位,余不能复为祠祭郎中矣"。②

此为何良俊为其弟——南京礼部祠祭郎中何良傅所作行状,嘉靖时祠祭郎中所面对的情况是:诸功臣之家朵颐于此,素以燕乐馈赠,能役使部寺诸大臣,祠祭官不与主张,即公肆陵侮,加以骂詈,官府的管理虚废至此,南教坊此时俨然已变成了南京王公大臣的私乐,余怀《板桥杂记》曾评价:

> 金陵为帝王建都之地,公侯戚畹,甲第连云;宗室王孙,翩翩裘马,以及乌衣子弟,湖海宾游,靡不挟弹吹箫,经过赵、李。每开筵宴,则传呼乐籍,罗绮芬芳。行酒纠觞,留髡送客,酒阑棋罢,堕珥遗簪。真欲界之仙都,升平之乐国也。③

① 余怀《板桥杂记》,第27—28页。
② 何良俊《弟南京礼部祠祭郎中大塈何君行状》,《何翰林集》卷25,国家图书馆出版社,2014年,第200—201页。
③ 余怀《板桥杂记》,第7页。

无论宗室王孙、乌衣子弟,还是湖海宾游,每开筵宴,就一定要命南教坊乐籍中人行酒纠觞。

此段时间内南教坊甚至成了盗贼的藏身之处,而官方则对此毫无有效措施。万历六年张友舜上《严禁令弭盗贼疏》言:

> 再照南京地方广阔,居民麟列,商贾蝟集,寇贼奸宄,本难悉办。故四方劫掠者亦潜入京,假装贵游豪杰宿妇饮酒,一入乐院,重门委巷,穿室高楼,任其自乐。本房乐工只图厚利,兵番缉捕动辄拒阻,即便拏获,一时证不明,事过之后又告称吓诈财物,以致不敢轻动。①

乐工只图厚礼,完全不配合官兵的缉捕工作,甚至拒阻,事后还告称"吓诈财物"。至此南教坊乐人不仅不服从规定,甚至成为盗贼犯人的帮凶。

(三)明末南教坊制度崩溃

正因为正德至万历初年间南教坊制度渐趋无序,其颓败已成不可阻挡之势,据上文考证,可知南教坊的荒废时间当在万历二十年至三十五年间。自此以后南教坊制度已然崩溃。

万历后期南教坊逃籍之事变得十分频繁,万历中旧院姜宾竹便从里士方林宗"举空棺而逃籍,居荆州数年,乃归里中"②。据钱士升《赐余堂集》记载万历后期的状况:"独教坊司四院萧条已甚,逃移未复,而岁办器,各衙门差役繁苦如故,夫此独非皇上赤子,而忍其流亡失所也。"③

到明末脱籍之事,也大幅增多。如琵琶顿老孙女顿文"生于乱世,顿老赖以存活,不能早脱乐籍"④,言语之间有不得已才不脱籍之意,

① 朱吾弼《皇明留台奏议》卷6厘正类,上海古籍出版社,2002年。
② 潘之恒《亘史》"姜宾竹传",《四库存目丛书》第193册,第526页。
③ 钱士升《赐余堂集》卷1,《四库禁毁书丛刊》集部,第429页。
④ 余怀《板桥杂记》,第40页。

反观来看,脱除乐籍亦非难事。崇祯年间,在张公亮为董小宛、冒辟疆所作传中,记录了冒辟疆为身在乐籍之中的董小宛赎身,虽言"未易落籍",后也仅仅是"移书与门生张祠部为之落籍"①,而晚明时名妓嫁士人之事不胜枚举,许多发生在南都,才子佳人,成为美谈,而脱籍已不算难事很可能是这一风气隐含的条件。《板桥杂记》所言:

> 曲中女郎,多亲生之母,故怜惜倍至。遇有佳客,任其留连,不计钱钞;其伧父大贾,拒绝弗与通,亦不怒也。从良落籍,属于祠部,亲母则所费不多,假母则勒索高价。谚所谓"娘儿爱俏,鸨儿爱钞"者,盖为假母言之也。②

从良落籍,虽然属于祠部,但"亲母所费不多,假母勒索高价",可见就官方制度而言,对于乐籍中人落籍并不十分限制。

旧院乐人四处流动也渐次普遍。明初乐籍私自流动,属于违律,而明后期则变得十分普遍:

> 马四娘以生平不识金阊为恨,因挈其家女郎十五六人来吴中,唱《北西厢》全本,其中有巧孙者,故马氏粗婢,貌奇丑而声遏云,于北词关捩窍妙处,备得真传,为一时独步,他姬曾不得其十一也。四娘还曲中即病亡,诸妓星散,巧孙亦去为市妪,不理歌谱矣。③
>
> 王桂容由旧院徙居淮扬,岁余矣。辛亥七月既望,程定于舣旅髯于云中君仙丹,载王姬为侑。请髯字,字曰月修。见其婉弱,甚易之,勿强以酒。座上酒人陈山甫与之角,不能胜,颓然矣。姬惺惺自若,若沾醉者。虽马髦采以豪夸,乃不动声色而能制人,则月修为酒圣矣。征其歌,不欲奏吴音,以金陵艳声度小调,曲其溜

① 张明弼《冒姬董小宛传》,张潮辑《虞初新志》卷3,文学古籍刊行社,1954年,第39—47页。
② 余怀《板桥杂记》,第13页。
③ 沈德符《万历野获编》卷25"拜月亭",第646—647页。

亮，如飘云漠上听飞仙缥缈歌也。人之静好无闻，抑至此哉。①

上述诸材料中，马湘兰由旧院去吴中为王穉登过七十大寿在万历三十三年，王桂由旧院迁居淮扬在万历三十八年左右，可见到万历后期，乐人的私自流动已经是十分频繁之事，也未见官方对此进行过特殊管理。

从晚明旧院诸姬的自由程度，亦可看出南教坊对于自身基本义务已不复履行。正德朝，选教坊司乐妓十人备供奉，宝奴为首，姿容瑰丽出众，数持巾栉。武宗回銮，宝奴还旧籍，咸以贵人呼之。宝奴自供奉归后，即闭阁不出，尝叹曰："婢子获执巾天子前，安得复为人役。"遂长斋诵佛，为道人装以老②。王宝奴因侍奉御前，才得以不为人役，而万历时旧院诸姬，自隐不待客的情况屡有发生，如苗姬"益自匿不求侵暴，移栖旧院，门常闲，未尝以艳招人"③。可见南京教坊其官署的性质已渐趋减弱，沈德符《万历野获编》甚至记载万历末年，南教坊中存在满足男同性恋而存在的男妓：

> 至于习尚成俗，如京中小唱、闽中契弟之外，则得志士人致娈童为厮役，钟情年少狎丽竖若友昆，盛于江南而渐染于中原。至今金陵坊曲有时名者，竞以此道博游婿爱宠，女伴中相夸相谑，以为佳事，独北妓尚有不深嗜者。④

据此可知，在万历时"年少狎丽竖若友昆，盛于江南而渐染于中原"，而南教坊中的名妓，为了博得游婿宠爱，豢养男妓，而女伴甚至还戏谑为佳事。

另外据《南京督察院志》记载，此一时间段南京外来娼妇亦很多：

① 潘之恒《亘史钞》"王月修传"，《四库全书存目丛书》子部第193册，第568页。
② 同上书"王眉山传"，第519页。
③ 同上书"苗姬传"，第562页。
④ 沈德符《万历野获编》卷24，第622页。

> 内桥、淮清桥路连三山街之鹰贼掴抢,砂朱巷之客寓多奸……三山门里之茶府湾及水关地方多外来娼妇,饭店窝歇流来强盗,诸如此类之奸宄出没,真莫可方物者,惟有编葺保甲,严督稽核,庶奸宄潜踪。①

《南京督察院志》记载乃为万历末年至崇祯初年的情况,此时外来乐人、娼妇,即为私娼十分猖獗,"所谓私字,只在于不设门户上,所谓不设门户,即不注册在官,其意义便是不受官府的管理,最重要的恐怕是不纳脂粉税"②。

因为明代的两京制度,作为留都的南京在有明一代政治格局的地位素来微妙,有着相对自由的空间,亦往往为士大夫舆论的中心。同样,位居留都的南教坊,自正统以来,亦在明代乐制与演剧中扮演着颇为微妙的关系;成弘以来,南教坊伎乐渐趋繁盛,在新声迭起的同时,复古乐之声也渐次兴起,当时南京陈铎、徐霖辈,吴中祝枝山、唐伯虎等人,往来南都,纷纷以考音定律相鼓吹。正德时期,一方面因了武宗的好乐与荒嬉,官方乐制渐趋崩塌;另一方面,武宗南巡却又成为一个新的契机,进一步促进了南教坊伎乐的繁盛。或许,也正是对南教坊伎乐大兴的一种反动,复古乐思潮也以南都为核心,而广为流播,一时士大夫礼乐自为,汲汲于复古复雅,只是这一议复古乐最终成了一种实验,一时风会,也一时云散。万历后期以来,南教坊制度日趋无序,而当时曲坛,古乐与今乐、北音与南音的复杂交会,更成为明末最特殊的一道风景。

① 《南京都察院志》卷21,《四库存目丛书补编》第73册,第592页。
② 李舜华《礼乐与明前中期演剧》,第198页。

第二章
洪武时期的考音定律与元以来复古乐思潮的衰微

孔子在研读三代文献时,曾慨然而叹"郁郁乎文哉,吾从周",由衷体现了对周朝礼乐文明的向往。元以来儒者绍继夫子精神,慨然以师道自任,以礼乐自任,复古乐思潮遂因此而大兴,最核心的精神,便是跻唐宋以上,锐复三代之制,以周制为核心。当时,虞集等人复古文学,锐意跻苏(东坡)、黄(庭坚)之上,标举宗唐得古,待到元末,以宋濂为首的浙东士夫,更进一步标举诗三百以下无诗。这一文学复古的主张与复古乐思潮恰相呼应,确切而言,都源于一代士夫慨然师道自任的精神。这一师道精神的发抒,以复古乐为核,以复古文学为表,其根本则在于抑君道——即限制君权,也就是说,洪武朝的礼乐制作,其实是朱元璋与以宋濂为首儒臣的一场权力的博弈,直接体现了君道与师道的消长。一方面,是洪武制作迅速从锐复三代之制向沿袭唐宋之制发展。另一方面,洪武制作不重考音定律,而以乐章仪文为重。同时,朱元璋反复否定儒臣乐章的撰写,甚至亲撰乐章,也正是当时文风变化的一个重要契机,儒者撰写乐章,意在效诗三百,以四言为主;而朱元璋标举平易晓达,最后,却使金元曲子辞喧嚣于朝廷之上。这样,一代洪武制作,仪文规制以唐宋为则,乐章乐舞则续金元之旧,此后,文人士大夫批评的声音始终不绝如缕。不能立于朝堂之上锐复古制,遂折而鼓吹复古文学以革新天下士风,这从一开始便潜隐着士人以礼乐自任、教化天下的梦想。有明一代,复古(乐)思潮遂一波接续一波,直到清室开辟;可以说,清初制作,锐意复古,以雅为上,正是在一定程度

上认可了明以来文人士大夫的礼乐诉求。

明初制作,宋濂始终参与其间;然而,君臣之间从一开始似乎便貌合神离。洪武四年,当制作初成时,宋濂便因论孔子庙堂礼不以实奏,贬安远知县。朱元璋这一次贬宋濂,不过是个小惩戒而已,后来便迅速召回;但是,是对天下士林一次严重警告。从此,朱元璋将制礼作乐的主动权掌握在一己之手,真正彰显了"礼乐征伐自天子出"的意义,宋氏假礼乐以隆师道抑君道的意图终成泡影。早在元末隐居深山时,宋濂四十六岁,曾特撰《白牛生传》,极写一己不仕时于穷道明理、制礼作乐的迂痴:

> 生当情意调适,辄悬特磬于簴,亲击以铁䉼,瞑目侧耳而听,自以为达制乐之原。或笑之。生曰:此黄桴土鼓之遗声也,五音繁会,则未矣。

料得贬谪之后,亦只能空悬特磬,以寄不甘而已。"吾文人乎哉?天地之理,欲穷之而未尽也;圣贤之道,欲凝之而未成也。吾文人乎哉!"①《白牛生传》最终成了一则寓言,随着洪武一朝制度的改定,元以来文人士夫南北呼应的复古乐思潮至此暂时消隐了。

有关洪武制作,以及帝王与儒臣之间的礼乐相争,或者说,复古乐思潮的消隐,自然有多种路径切入。不过,锐复古(雅)乐,首先在于定乐律,其次在于备乐器。八器之中,以石定音,因此,历来考音者最重石音;相应,择选什么材质来制作石磬,往往便是诸家讨论古今雅俗的根本所在。因此,本章特别择选灵璧石考与冷谦律考来反观洪武制作及其有明一代礼乐的雅俗嬗变。

引　从洪武初制到洪武定制

欲明了洪武建制的委曲,以及帝王与廷臣之间矛盾的隐微所在,

① 宋濂撰,黄灵庚点校《宋濂全集》,人民文学出版社,2014年,第294页。

我们首先还得对洪武制作,是如何从最初的锐复三代之制变为杂唐宋、甚至金元之制这一轨迹作一简单追溯。

百制之中,以礼乐为先。朱元璋自定国以来,便积极制礼作乐,并著之于典籍,以为永世垂训:

> 明太祖初定天下,他务未遑,首开礼、乐二局,广征耆儒,分曹究讨。洪武元年,命中书省暨翰林院、太常司,定拟祀典。乃历叙沿革之由,酌定郊社宗庙仪以进。礼官及诸儒臣又编集郊庙山川等仪,及古帝王祭祀感格可垂鉴戒者,名曰《存心录》。二年,诏诸儒臣修礼书。明年告成,赐名《大明集礼》。其书准五礼而益以冠服、车辂、仪仗、卤簿、字学、音乐,凡升降仪节,制度名数,纤悉毕具。又屡敕议礼臣李善长、傅瓛、宋濂、詹同、陶安、刘基、魏观、崔亮、牛谅、陶凯、朱升、乐韶凤、李原名等,编辑成集。且诏郡县举高洁博雅之士徐一夔、梁寅、周子谅、胡行简、刘宗弼、董彝、蔡深、滕公琰至京,同修礼书。在位三十余年,所著书可考见者,曰《孝慈录》,曰《洪武礼制》,曰《礼仪定式》,曰《诸司职掌》,曰《稽古定制》,曰《国朝制作》,曰《大礼要议》,曰《皇朝礼制》,曰《大明礼制》,曰《洪武礼法》,曰《礼制集要》,曰《礼制节文》,曰《太常集礼》,曰《礼书》。若夫厘正祀典,凡天皇、太乙、六天、五帝之类,皆为革除,而诸神封号,悉改从本称,一洗矫诬陋习,其度越汉、唐远矣。又诏定国恤,父母并斩衰,长子降为期年,正服旁服以递而杀,斟酌古今,盖得其中。①

总体而言,洪武建制的第一步集中于洪武元年到二年之间,这期间各项祭祀礼仪及乐舞之制一一有所设立,洪武三年《大明集礼》告成,也正是对这一礼乐初备的总结。不过,需要说明的是,当时诸种祀仪不过是初备制度,并非定式,到后来,不论是礼仪抑或乐章都有

① 《明史》卷 47 礼一,第 1223—1224 页。

一定程度的修订,只是《明集礼》一书因为完成太早,所以对洪武三年之后的种种变动并未编入罢了。此外,清人《明史·乐志》的记载,自郊社宗庙之仪起,往下列举诸祀,一一言明所定乐舞之数与奏曲之名,只是诸祀仪行文列举之序,与明代实际举行的先后次序并不完全相合。

我们说,洪武朝的礼乐制作,基本奠定了有明一代制度的规模;然而,有意味的是,从洪武初制到洪武定制,其间却发生了几乎根本性的变化。简捷而言,洪武初制以《大明集礼》《存心录》为代表,反映了上追成周、式法先王的特征,遂与《周礼》相通。其后明朝历代继承的祖制是经过改革的洪武定制,它以继承唐、宋礼制为主,礼仪从简,体现法后王的特征。以祭礼为例:

祭礼名称	洪武初制	洪武定制
郊礼	天地南北分祀	天地合祀于圜丘大祀殿
庙礼	都宫之制	同堂异室
社稷	中祀,以句龙、周弃配	大祀,以祖宗配

那么,这一变化是如何发生的呢?

朱元璋立国在蒙元统治之后,本身即有"驱逐胡虏、恢复中原"之意,君臣于其时草创诸礼,皆慨然以续三朝正统为旨归,譬如当时君臣议论,便明确标举越两汉之上,直追三代:

> (元至正二十四年甲辰五月)丙子,上朝罢,退御白虎殿,阅《汉书》,侍臣宋濂、孔克仁等在侧。上顾谓濂等曰:"汉之治道不能纯乎三代者,其故何也?"克仁对曰:"王霸之道杂故也。"上曰:"咎将谁执?"克仁曰:"责在高祖。"上曰:"高祖创业之君,遭秦灭学之后,干戈战争之余,斯民憔悴,甫就苏息,礼乐之事固所未讲。独念孝文为汉令主,正当制礼作乐,以复三代之旧,乃逡巡未遑,遂使汉家之业终于如是。夫贤如汉文而犹不为,将谁为?帝王之

> 道贵不违时,有其时而不为,与无其时而为之者,皆过也。三代之王,盖有其时而能为之,汉文有其时而不为耳,周世宗则无其时而为之者也。"①

加之其时制度多出于文人、儒士之手,故而洪武初制以周礼为准则,体现复古礼的礼乐思想。

但是在具体实践中,观念的复古必然为时所囿,而周礼的繁文缛节更是与洪武务实的礼乐理念相冲突,于是改革势不能免。如:

> (洪武七年五月)甲午……礼部尚书牛谅上所考定进膳礼,奏云:"古礼凡大祀斋之日,宰犊牛为膳,以助精神。"上曰:"大牢非常用,致斋三日而供三犊,所费太侈,夫俭可以制欲,澹可以颐性,若无节制,惟事奢侈,徒增伤物之心,何益事神之道?"谅曰:"周礼是古人所定,非过侈也。"上曰:"周官之法,不行于后世多矣,惟自奉者,乃欲法古,其可哉?"②
>
> 洪武七年十一月壬戌朔,《孝慈录》成。先是,贵妃孙氏薨,敕礼官定丧服之制,礼部尚书牛谅等奏曰:"《周礼》《仪礼》父在为母服期年,若庶母则无服。"上曰:"父母之恩一也,而丧服低昂若是,其不近于人情甚矣。"乃敕翰林学士宋濂等曰:"养生送死,圣王之大政;讳亡忌疾,衰世之陋俗。三代丧礼节文尤详,而散失于衰周,厄于暴秦,汉唐以降,莫能议此。夫人情有无穷之变,而礼为适变之宜,得人心之所安,即天理之所在。尔等其考定丧礼。"③

可以看出,朱元璋已经在具体的礼乐实践中敏锐地注意到了时易世变,法古不能一味遵古,因而针对文臣援引《周礼》提出的一些礼仪制

① 《明太祖实录》卷15,《明实录》第1册,第195—196页。
② 《明太祖实录》卷89,同上书,第3册,第1578页。
③ 《明太祖实录》卷94,同上书,第1631页。

度,主张不能拘泥于古,而应该礼顺人情,随时损益,道是"得人心之所安,即天理之所在",从而开始了对初制的反思与改革①。

另一方面,洪武制礼的核心观念是"致诚敬":

> (元至正二十六年丙午四月)乙卯,上阅《古车制》至"周礼五辂",曰:"玉辂太侈,何若止用木辂?"詹同对曰:"昔颜渊问为邦,孔子答以乘殷之辂,即木辂是也。孔子以其朴素浑坚,质而得中,故取焉。"上曰:"以玉饰车,考之古礼,亦惟祀天用之,若常乘之车,只宜用孔子所谓'殷辂'。然祀天之际,玉辂或未备,木辂亦未为不可。"参政张昶对曰:"木辂戎车也,不可以祀天。"上曰:"孔子万世帝王之师,其斟酌四代礼乐,实为万世之法,乘木辂何损于祭祀?况祀事在诚敬,不在仪文也。"昶顿首谢。②

> 洪武六年二月癸酉朔,上谕太常司臣曰:"……夫祀神之道在诚敬。孔子曰'祭如在',祭神如神在,苟有一毫诚敬未至,神必不格,而牲醴庶品皆为虚文,又焉用祭?朕自即位以来,于祀神之道不敢怠忽,常加警惕,务致其诚。尔太常职专祀事,宜益加修谨,以副朕事神之意。"③

在"致诚敬"而又基于务实的礼乐理念指导下,制礼作乐注重的是教化人心,而非礼节繁文,相反,过于繁缛的礼节反而会与此制作观相冲突:

> (洪武十二年春正月)己卯,合祀天地于南郊大祀殿。……礼成,敕中书省臣胡惟庸等曰:"立纲陈纪,治世驭民,斯由上古之君立,至今相承而法则焉。凡有国者,必以祀事为先,祀事之礼,起

① 此处仅引礼制为例说明,关于明初乐制方面的务实重今,详参李舜华《礼乐与明前中期演剧》上篇制度史第二章"乐在章不在律——明初乐论的变迁及其渊源"。
② 《明太祖实录》卷20,《明实录》第1册,1962年,第275页。
③ 《明太祖实录》卷78,同上书,第3册,第1437页。

于古先圣王,其周旋上下,进退奠献,莫不有仪。然仪必贵诚,而人心叵测,至诚者少,不诚者多,暂诚者或有之。若措礼设仪,文饰太过,使礼繁人倦,而神厌弗享,非礼也。故孔子曰:'禘自既灌而往者,吾不欲观之矣。'朕周旋祀事十有一年,见其仪太繁,乃以义起更其仪式。"①

明代与周代已大不相同,周代以宗法立国,制度尚礼,战国之后政体大变,宗法衰落,秦汉之后制度尚法,礼的作用大大萎缩②。正如欧阳修所论:"由三代而上,治出于一,而礼乐达于天下;由三代而下,治出于二,而礼乐为虚名。"所谓"治出于一",即一于礼治;而"治出于二",就是法主礼辅,在这样的情形上试图恢复古礼,结果只能是"习其器而不知其意,忘其本而存其末"。③ 朱元璋正是在礼乐实践中看到了礼之繁文虚名,才开始从初制到定制的改革,如其所述,与其"礼烦人倦,神厌弗享",不如删繁就简,一趋于实。而《明史·礼志》首列前欧阳修语:

《周官》《仪礼》尚已,然书缺简脱,因革莫详。自汉史作《礼志》,后皆因之,一代之制始的然可考。欧阳氏云:"三代以下,治出于二,而礼乐为虚名。"要其用之郊庙朝廷,下至闾里州党者,未尝无可观也。惟能修明讲贯,以实意行乎其间,则格上下、感鬼神,教化之成即在是矣。安见后世之礼,必不可上追三代哉。④

又谓"安见后世之礼,必不可上追三代哉",实正是洪武改制的最佳脚注,朱元璋制礼作乐的理念,正是"修明讲贯,以实意行乎其间,则格上

① 《明太祖实录》卷122,《明实录》第3册,第1971页。
② 关于社会分化与礼制变迁的关系,详参阎步克《士大夫政治演生史稿》第三章,北京大学出版社,1996年。
③ 欧阳修等《新唐书》卷11礼乐一,中华书局,1975年,第307页。
④ 《明史》卷47礼一,第1223页。

下、感鬼神,教化之成即在是矣"。

第一节　灵璧石考——从朱元璋击磬考音说起

是锐复古制,还是务实从今,洪武制作中,帝王与廷臣之间的矛盾几乎是一开始便不可避免地发生了。

> 太祖初克金陵,即立典乐官。其明年置雅乐,以供郊社之祭。吴元年,命自今朝贺不用女乐。先是,命选道童充乐舞生,至是始集。太祖御戟门召学士朱升、范权引乐舞生入见,阅试之。太祖亲击石磬,命升辨五音,升不能审,以宫音为徵音。太祖哂其误,命乐生登歌一曲而罢。是年,置太常司,其属有协律郎等官。元末有冷谦者,知音,善鼓瑟,以黄冠隐吴山,召为协律郎,令协乐章声谱,俾乐生习之。取石灵璧以制磬,采桐梓湖州以制琴瑟,乃考正四庙雅乐,命谦较定音律及编钟、编磬等器,遂定乐舞之制。乐生仍用道童。舞生改用军民俊秀子弟。又置教坊司,掌宴会大乐,设大使、副使、和声郎、左右韶乐、左右司乐,皆以乐工为之,后改和声郎为奉銮。①

百制以礼乐为先,早在太祖初克金陵不久,即立典乐官,②次年十月,道是"戊午,考正四庙雅乐,命协律郎冷谦校定音律及编钟、编磬等器"。③ 大抵八音之中,以石为先;弦音之中,又以琴瑟最雅;因此,诸器之中,特别标举石磬与琴瑟的制作。那么,又为什么制作磬必得取石灵璧,而制琴瑟又必得采桐梓湖州呢?

八音之中,以磬为主。重磬音,或者说重石声,由来已久。《尚书》

① 《明史》卷61,第1500页。
② 朱元璋初克金陵,在元至正十六年丙申(1356),据此,设立典乐官,当在此后一两年间。此外,也有持乙巳说(1365)者,见傅维鳞《明书·乐律志》,《四库全书存目丛书》第38册,第561页。
③ 《明太祖实录》卷26,《明实录》第1册,第393页。

道:"夔曰:于!予击石拊石,百兽率舞。"①据此,陈旸便特别阐释了何以八音之中,以石磬为重,其《乐书》道:"有虞氏命夔典乐,击石拊石,至于百兽率舞,庶尹允谐者,由此其本也。盖八卦以乾为君,八音以磬为主,故磬之为器,其音石,其卦乾。又云:古人论磬,尝谓有贵贱焉,有亲疏焉,有长幼焉,三者行然后王道得,王道得然后万物成,天下乐之。故在庙朝闻之,君臣莫不和敬;在闺门闻之,父子莫不和亲;在族党闻之,长幼莫不和顺。夫以一器之成而功化之敏如此,则磬之所尚,岂在夫石哉,存乎声而已。"②八音以磬为主,乃君主之象征,以磬声寓贵贱、亲疏、长幼有序,而王道兴,万物成——帝王制礼作乐,意在化成天下,而特别标举磬声如何功化最敏,也正是以石磬为礼乐之核心象征的意思。因此,在具体的乐声协奏中,石磬实际起到定音与始音、并始终节音的功能,遂为一部乐声——八音齐奏——的纲领。如朱载堉《律吕精义》道:"呜呼,古之圣君能兴乐教者莫如舜,古之贤臣能明乐事者莫如夔。然舜命曰'八音克谐',而夔惟以'击石'为对,则石乃八音纲领可知矣。"③这样,只有石声和,方能八音齐和。清秦蕙田便道:"宋儒谓石声难和,石声和则八音无不和矣;故诗曰'既和且平,依我磬声',先王所尤重焉。"④可以说,明初,洪武君臣考音定律,承继宋儒之说,也必然最重磬声。嘉万间唐枢撰《国琛集》下卷冷谦传便特别提到,朱元璋向冷谦询问八音之重如何,冷谦对曰"闻磬声关系本朝大臣廉节"云云。

洪武制乐,欲复古道,遂以磬为先。据《实录》卷2载,五年九月,命于泗州灵璧取石制磬,湖州采桐梓制琴瑟;后来《钦定续文献通考》有更为详细的记载:"曹昭《格古要论》曰:'灵璧石,出凤阳府宿州灵璧县,在深山中掘之乃见,其色黑如漆,间有细白纹如玉者,有卧砂不起

① 阮元《十三经注疏》,中华书局,1980年,第131页。
② 陈旸《乐书》卷112,《中国古代音乐文献集成》第2辑第4册,国家图书馆出版社,2011年,第163—164页。
③ 朱载堉撰,冯文慈点注《律吕精义》卷9"石音之属·总序",人民音乐出版社,1998年,第716页。
④ 秦蕙田《五礼通考》卷75,黄山书社,2013年,第8页。

峰者,亦无岩岫。洪武初年取其石作磬,给赐各府文庙,其色灰白,其声清逸,吉安南昌府学皆有之。'"① 由此来看,洪武初确曾从凤阳府宿州灵璧县取灵璧石制磬,并颁发各府府学,置于文庙之中。

洪武一朝,取泗州灵璧石作磬,这一泗州灵璧又指实为出自凤阳府宿州灵璧县,似乎只是就地取材;然而,详考历代议论,我们却发现,灵璧石究竟出自何处,说泗州,而泗洲又指何处,不取石泗州,又当取石何处,其实一直聚讼不已。对洪武君臣来说,对宿州灵璧石的选择,自有其礼乐取向,并直接体现了洪武制作介于锐意复古与权宜从今之间的尴尬;而后来,随着灵璧采石的客观变化,朝廷开始起意用玉磬,而石磬也主张不妨用其他石磬来取代泗州磬,于是,士林议论再次蜂起。

一 泗滨浮磬——论取磬之地

古人取磬,几乎都会提及"泗滨浮磬",明初制磬必取石泗州,便是因此而来。所谓"泗滨浮磬",这四字语出《尚书·禹贡》:

> 海、岱及淮惟徐州。……厥贡惟土五色,羽畎夏翟,峄阳孤桐,泗滨浮磬,淮夷蠙珠暨鱼。厥篚玄纤、缟。浮于淮、泗,达于河。②

在《禹贡》一篇中,泗滨浮磬与峄阳孤桐,杂于诸物之中,都不过地方所进贡的物品,因此,茅氏道,此不过记录制贡大略而已,并强调,这些物品主要供礼乐之用。③ 因此,后世制礼作乐,在儒家锐复三代的心态下,往往强调制石磬必取"泗滨浮磬",制琴必用"峄阳孤桐"。"峄阳孤桐"好解,峄阳,乃峄山之阳,而峄山,即今山东邹城,即孟子故里。问题是,取磬之地,《尚书》只说"泗滨",书传与《正义》也只是说泗水之

① 《钦定续文献通考》卷103"历代乐制",《景印文渊阁四库全书》第629册,第40页。
② 阮元《十三经注疏》,中华书局,1980年,第148页。
③ 参见胡渭著,邹毅麟整理《禹贡锥指》,上海古籍出版社,2006年。第132页。胡氏于《禹贡》一篇集诸家注释,考订最详,以下如无特别注明,皆出于此。

涯,并未说明具体在何处所:

> 传曰:"泗水涯水中见石,可以为磬。"《正义》道:"泗水傍山而过,石为泗水之涯,水中见石,若水上浮然。此石可以为磬,故谓之浮磬。"①

因此,这一泗滨究竟指的是何处,并不分明,遂令后世儒者议论纷纷。

泗水,又名泗河,素来为儒家发祥之地,宋人蔡沈曾释泗水,言简而意赅,道:"泗,水名,出鲁卞县桃墟西北陪尾山,西南过彭城,又东南过下邳县,入淮。卞县,今袭庆府(今兖州)泗水县也。"②也即,泗水源出卞县(今山东兖州泗水县),途经彭城(今江苏徐州),至下邳(今江苏下邳),汇入淮河。细按,蔡氏独标这三处,饶有意味。第一是卞县(邑),鲁之卞县乃周汉古称。隋时因泗水源出此县,遂易名泗水县。宋时属袭庆府,后袭庆府名废,金以来属(济宁)兖州。泗水县与曲阜隔水相邻,元时曾一度并入曲阜县。第二是彭城,即今徐州,古称涿鹿,是黄帝初次立都所在,后来也为西楚国都。第三是下邳,今江苏邳州。邳地,古属徐州之域,战国时,齐威王封邹忌为成侯于其地,始称"下邳"。汉定天下,置东海郡,治所于下邳。后来汉明帝置下邳国,封子衍为王,治所于下邳。也即,如此三地自先秦以来,或是国都所在,或是儒者所在,或是争战要冲,皆渊源久长;而蔡沈于"泗水之滨"专门标举这三地,也正是因其与"取磬之地"密切相关。

今考诸家议论,泗滨浮磬所在之地,大约有三:

一说出于吕梁之水。《水经注》云,泗水,自彭城又东南,过吕县南,水上有石梁焉,故曰吕梁。晋《太康地记》曰:水出磬石,《书》所谓泗滨浮磬者也。《括地志》亦云,泗水至彭城吕梁,出磬石。高诱《淮南子注》云:"吕梁在彭城吕县,石生水中,禹决而通之。"盖即磬石之所出也。这一彭城吕县,即今江苏徐州吕梁乡。

① 这一"传曰",指旧题孔安国传。
② 徐文靖《禹贡会笺》卷4引,《景印文渊阁四库全书》本。蔡沈,号九峰,有《书集传》。

一说出于磐石之山。《隋志》载,下邳县有磐石山。陈师凯曰:"《舆地要览》云,磐石山,在下邳县西南八十里。"《寰宇记》云:"泗水中无此石,其山在泗水南四十里,今取磐石上供乐府,大小击之,其声清越,恐禹治水之时,水至此山矣。"①蔡传曰:"今下邳有石磬山,或以为古取磬之地。"②《明一统志》卷13淮安府曰:"磐石山,在邳州城西南八十里,与泗水相近,山有石,其声清亮可为磬,禹贡'泗滨浮磬'即此山所出者。"③又曰:"磐石山,在灵璧县北七十里,山出磐石。"南宋赵希鹄《洞天清录》曰:"灵璧石,出绛(虹)州灵璧县,其石不在山谷,深山之中,掘之乃见。"④《续考》卷103又云出"凤阳府宿州灵璧县"。⑤

一说峄山。据清胡渭《禹贡锥指》再考,取磬之地或出峄山,"秦刻峄山以颂德,曰'刻此乐石',或云峄山近泗水,乐石即磬石也"。这一峄山,又名邹峄山,邹山,东山,在今济宁邹城东南,北依曲阜,而亚圣孟子即为邹人。

以上三说,峄山说,其地邻近卞县;吕梁说,其地在彭城;磐石山说,其地邻近下邳;也就是说,胡渭释泗水,于泗水之滨专门标举三地——源出卞县,途经彭城,至下邳而入淮——都与对取磬之地的思考有关。

值得提出的是,关于磐石山所在之地,似乎有两说,一说在下邳县(邳州)西南八十里,下邳乃今江苏邳州市;一说在灵璧县北七十里,而灵璧则为今安徽灵璧县。然而,仔细查考,二说其实为一。据谭其骧主编《中国历史地图集·明代卷》⑥,磐石山的位置,恰好位于邳州之西南,灵璧县之北。邳州属淮安府。灵璧县西有宿州,东南则有虹县、泗州,俱在汴水之滨,属凤阳府。凤阳府,治所在今安徽凤阳县,元时,称濠州,属安丰路。吴元年,改临濠府;洪武七年,改为凤阳府。另外,

① 乐史撰,王文楚等点校《太平广记》,中华书局,2007年,第337页。
② 蔡沈《书经集传》卷2,《景印文渊阁四库全书》本。
③ 李贤《大明一统志》卷13,台联国风出版社,1977年,第892页。
④ 《洞天清录》本云"绛州",诸家转引则俱云"虹州"。按,绛州,今山西,辖下无灵璧县,"绛"当为"虹"之误。
⑤ 《钦定续文献通考》卷103,第40页。
⑥ 谭其骧《中国历史地图集》第7册,地图出版社,1986年,第47—48页。

《明一统志》记载道:"灵璧县,本隋虹州地,唐为虹县之零璧县镇,宋元祐初置零璧县,政和中改曰灵璧,属宿州,元省入泗州,后复置,属宿州。又云:虹县,隋属虹州,唐因置虹县,属泗州。"①则零(灵)璧县,唐以来曾属虹县,曾为虹州地,又属泗州、宿州。如此,所谓灵璧石或出下邳县,或出灵璧县,其实只是方位指向不同,磬石山其实为一;而说灵璧在虹州、泗州、宿州,其实都指代同一地方,也即地名虽然纷纷,磬石山却只是一座。只是不知这一磬石山,是否原属下邳,后来划属灵璧,又何时划归灵璧;唯一知道的是,据明人考订,有关灵璧石的记载最早出现于北宋,只是何时用来制磬却已不明。②

历代取磬,往往标榜所采为"泗滨浮磬",却出处各一,那么,泗滨浮磬究竟出自何处? 或者说,为什么,历代取磬之地不一,以至于对"泗滨浮磬"的解释不一? 隋时始有磬石山之名,宋时更明确记载从此山取磬石上供乐府,③然而,磬石取之山中,又与磬石出于水中("泗滨")不符,因此,当时人便开始疑惑,试图从水道变迁来加以诠释,道是当大禹治水之时,泗水可能曾至磬石山所在之地,只是后来水道更改罢了。清人对此作了进一步考证。胡渭道:"磬石盖实出吕梁水中,历年已久,水上之石采取殆尽,余皆没水中,吕梁湍激,艰于采取,灵璧石声亦清越,乃改用之。但不知始于何时,隋志有磬石山,疑隋以前改用。后人见吕梁水上,不复有可用之石,遂疑《地记》为虚,而以灵璧石为禹贡之浮磬矣。焦弱侯云:今泗滨绝无磬石,惟灵璧县北山之石,色苍碧,琢之可为磬,或当时泗滨石,取之已尽,若今端溪下岩之石者,亦未可知。此说是也。"胡渭认为泗滨浮磬,实出于吕梁之水——这方是泗滨,这方是浮于水上之浮磬;而后来,吕梁开采殆尽,遂改用磬石山的浮磬,这样,灵璧石并非是禹贡所说的泗滨浮磬,焦循便斩钉截铁地说:"今泗滨绝无磬石。"焦循与胡渭等人是从磬石的开采历史来推衍

① 李贤《大明一统志》卷18,台联国风出版社,1977年,第567页。按谭其骧地图集,隋为夏丘县,似尚无虹州,至唐武德初析出虹、龙亢县,六年,原夏丘县废。
② 王守谦《灵璧石考》,《(乾隆)江南通志》,凤凰出版社,2011年,第397页。
③ 据《太平寰宇记·淮阳军·下邳县》,磬石山"在(下邳)县西南八十里,今取磬石上供乐府。《禹贡》'泗滨浮磬'即此"。参见《太平广记》,中华书局,2007年,第337页。

取石变换的客观原因,最终否定了灵璧石是泗滨浮磬的旧说。

此外,胡渭又以秦刻为证,指出峄山也出乐石,因为峄山邻近泗水,或者这一峄山乐石才是真正的泗滨浮磬。此说恰好与《禹贡》"峄阳孤桐"相互呼应,如果从磬石与琴桐都出自峄山来看,或者,秦时,甚至更早,泗滨浮磬原出于峄山,后来随着地理的变迁,峄山乐石尽,遂转而取吕梁之石,吕梁石尽,又转而取灵璧之石。说"泗滨浮磬",说吕梁磬、灵璧磬都是《禹贡》所载古泗滨磬,都不过是后世锐意制作时的标榜,同时,也寄寓了儒者锐复三代的志趣;可以说,八音之中,以石为上,而乐石必取自"泗滨浮磬",最终成为复古乐思潮的核心象征之一。

二 前人取磬,不独泗滨矣

在古与今的历史变迁中,为现实所囿,真正的泗滨浮磬已是难求,甚至不可求;因此,官方在制礼作乐中,取磬之地也不严格。然而,"泗滨浮磬",这一源出《尚书·禹贡》的记载,早已成为一种理想的寄寓,体现了历代制作者锐复古乐的志趣;因此,一旦官方取磬不出泗滨,往往被儒者认为是乐变的征兆,影响深远——其中,为后世儒者议论最多的便是唐代的华原石,有关华原石的聚讼集中于唐以来迄北宋及晚明迄清乾隆间;这两个阶段的变化,恰恰标志了中唐以来,雅俗乐的两次大变,而当时俗乐的大兴,或者说,戏曲(弄)的兴起正是以此为背景的。

(一)废泗滨磬而用华原磬——唐玄宗时期的雅乐之变

民间流传,往往以唐明皇为戏曲之祖;如此,戏曲之源起,便可以追溯至唐明皇时期。这一说法如何,在于我们如何定义戏曲,因此,还有待于进一步的辨析;更确切的说法是,唐玄宗时期教坊俗乐的大兴,标志了传统乐制在历史上最重要的一次雅俗大变,后来戏曲的兴起便肇始于此。然而,这一乐变的征兆,首先体现在雅乐本身,即唐明皇在重考音律时,废泗滨磬,用华原磬——这一行为往往被视为唐室制作兴郑去雅的重要表现,而为后人所讥;其次,才是唐明皇大设教坊,最

终促成了俗乐的大兴。也就是说,唐玄宗时,华原磬取代泗滨磬,其意义丝毫不亚于教坊的设立。据载,华原石,出唐京兆府华原县,唐末于县置茂州,旋改耀州,辖华原一县,即今陕西铜川市耀州区。州东有磬玉山,出青石,扣之铿然有声。白居易为此专门写了一首《华原磬诗》,在序中简略叙述了唐明皇以华原磬取代泗滨磬的史实,"天宝中始废泗滨磬,用华原石代之,询诸磬人,则曰,故老云泗滨声下,调不能和,得华原磬考之乃和,由是不改";接下来,在诗中却对这一制作极尽伤悼之意,"磬襄入海去不归,长安市人为乐师。华原磬与泗滨石,清浊两声谁得知"。① 当玄宗之时,真正的乐师已入海远遁,不过以长安市人为乐师,这才导致音律上的清浊不辨,最终华原磬取代了泗滨石。白居易正是假此来寄寓复古(雅)乐而不能的伤感。北宋陈旸《乐书》也道:"唐天宝中,废泗滨磬而以华原石代之,卒致禄山之祸。元白赋诗以讥之,诚有意于去郑存雅矣。自时而后,有取华阳响石为七县焉,岂亦得泗滨浮磬之遗乎。"② 由此可知,唐玄宗废泗滨磬而用华原磬,一直为唐宋儒林所议,认为这一行为直接标志了雅乐的衰微与俗乐的大兴,同时,这一乐变更直接导致了政治上的大变,唐室因此而走向衰落。

唐宋改制时,一方面,时人往往因唐玄宗用华原磬而废泗滨磬,而深慨雅乐衰微;但另一方面,北宋末以来的议论便渐趋通脱。例如,陈旸在重石磬的同时,却特别强调"磬之所尚,岂在夫石哉,存乎声而已";又道"古之为磬,尚象以制器,岂贵夫石哉,尚声以尽意而已"。也就是说,用磬之道,首在功化,磬的意义首在于声,以声尽意,石不过是形而已。这一通脱与唐太宗时期主张"乐在人和不在声"时的态度颇有相似之处,并为后来用磬,不一定用石磬,也不一定泗滨磬诸说,也为后人纷纷考求石声之美,以资赏玩,兆启了端倪。

(二)取石灵璧与独重石磬——用泗滨磬与明代的锐复雅乐

一旦了解到华原磬的曲折,我们便可以对明太祖特别标举用灵璧磬有新的理解,究其实质,正是对唐玄宗以来雅乐衰俗乐兴的反

① 白居易《白香山诗集》卷3,世界书局,1935年,第121页。
② 陈旸《乐书》卷112,国家图书馆出版社,2011年,第164页。

动,而试图绍继宋儒主张,重新恢复用泗滨磬。自元一统以来,儒者锐复三代之制的声音日益高涨,复古乐思潮也正是以此为核心的;正是因此,洪武君臣锐意制作,自一开始便标举用泗滨磬。同时,这一泗滨磬的取磬之地磬石山隶属凤阳府,也正是明代帝王朱氏发祥之地,因此,洪武君臣标举用泗滨磬便更多了一层王权或文化正统性的意义。

从诸家记载来看,终明一代,始终重视石磬。据《续考》载,辽金元三代俱有玉磬,只有明代始终未恢复使用玉磬[1]:

> 谨按明自太祖初克金陵,其明年即定雅乐,亲击磬声,命取泗州灵璧石为之。弘治中,以礼官言,欲制玉磬而不果。嘉靖九年,尝发内府所藏金铜玉石钟磬,命神乐观考正音律,而玉磬卒未闻施用。后张鹗请设特钟特磬,帝谕辅臣亦惟以特磬难得巨石为言,是明代未尝用玉磬,故乐志无金钟玉磬之文。

这段文献所载弘治间事,在《明会要》中有更为详细的记载[2]:

> (弘治)十五年六月,礼官言:"近闻皇上命官于内府造大祀乐,以纯金为钟,西玉为磬。夫自尧舜以来,造乐制器。钟必用青铜,磬必用灵璧石。若更以纯金、西玉,恐未可以谐众音,神感格。"

只是,这两件事,一发生在弘治时期,正是明中叶以来第一次复古乐思潮再次飙起之时;一发生在嘉靖时期,又是大更祀典之时,也是第二次复古乐思潮兴发之期。而乐志所载也主要为洪武朝与嘉靖朝乐事。因此,并不能完全否定明朝是否完全不曾用过玉磬,但儒者以锐意复古乐的姿态始终标举石磬,并对帝王形成了一定的监摄作用,却是不容怀疑的。

[1]《钦定续文献通考》卷109,第175页。
[2]《明会要》卷21,中华书局,1956年,第348页。

如前所说,有明一代,伴随着复古乐思潮的消长,在古与今、雅与俗之间,帝王与儒臣始终存在着微妙的矛盾,明初朱元璋用泗滨磬,标志着对长期以来文人士大夫议复古乐这一诉求的认可;然而,随着宋濂、冷谦等人的纷纷离去,也就是复古乐思潮的渐次消隐,只怕这一泗滨磬,也同冷谦律一样,是极为冷落的。也就是说,即使有泗滨磬在,也不过是礼乐的一种形式罢了。这也是弘治间与嘉靖间重考乐制时,是用玉磬还是用石磬,石磬是否又必用泗滨磬等,再次引发热议的根本原因。

三 灵璧难求——晚明复古乐思潮的消解

明中叶以来的复古乐思潮,正是绍继元末明初复古乐思潮而来,始终以锐意复古为己任,甚至以锐复三代为上,因此,用泗滨磬与重灵璧石的呼声始终不绝。待到嘉靖时期,嘉靖帝大更祀典以重彰"礼乐征伐自天子出",复古乐思潮至此备受挫折。万历以后,聚焦于灵璧石的种种,遂迅速折变,这一变象大体呈现出两种趋势:一方面,儒者论乐,著述纷出,对历史的考订日趋精实;另一方面,却是以文人墨客为主导,收藏与把玩灵璧石之风大兴。前者与会通思潮有关[①],后者则与性灵思潮相通。

(一)关于灵璧石与泗滨磬的考辨

晚明以来,对磬石的考辨主要集中于三点:第一是对取磬之地——所谓"泗滨"的考辨;第二是对前人取磬,不独泗滨的考辨;第三是用石磬还是用玉磬的考辨。这种种考辨肇始于晚明,而大兴于清。

关于明清人对泗滨浮磬的考订,上文论述已详。当历代帝王锐意制作时,无论取磬于彭城,还是下邳(灵璧),都视作《禹贡》所说的"泗滨浮磬",这一"泗滨浮磬"实质寄托后世锐复三代之制的礼乐诉求,也

① 李舜华《复古、性灵与会通——明中叶吴中曲学的兴起》,《曲学》第一卷,上海古籍出版社,2013 年。该文于复古、性灵思潮之外,别举会通思潮,意指以会通的态度重审古今、南北、雅俗之异,并因此而成史。

即,成为唐宋以来儒者复古乐思潮的核心内容之一,而日趋寓言化。也正是因此,明清人对"泗滨磬"的考辨,不过是逐渐剥离"泗滨浮磬"的神话色彩,而最终消解了复古乐思潮。

一旦发明灵璧磬、吕梁磬都不是真正的《禹贡》所载的"泗滨磬",随着地理的变迁,古泗滨磬早已不可求不可得;进而言之,其实古人取磬,也不只取泗滨磬。因此,也不妨采取通脱的态度,但择选石之佳者皆可制磬,那么唐玄宗用华原石便也在情理之中。

早在北宋陈旸《乐书》便指出自古以来便有不同的取磬之地,"小华之山,其阴多磬;鸟危之山,其阳多磬;高山,泾水出焉,其中多磬《山海经》,则磬石所自固虽不一";尽管如此,陈氏仍然认为泗滨磬的音质是最佳的,"要之一适阴阳之和者,泗滨所贡浮磬而已,盖取其土少而水多,其声和且润也"。也正是因此,陈氏对唐玄宗改用华原磬仍然颇有微词。① 然而,明万历间朱载堉的态度却迥然不同:②

> 若夫出产磬石之处,考诸《禹贡》,则徐州有浮磬,而梁州有璆磬,雍州有球琳,豫州有磬错,及《山海经》所载出产磬石处,未能遍举,似不拘于灵璧一处而已。唐制,采华原石为磬,正与《禹贡》之义相合,而迂儒反讥之,盖未之详考耳。今怀庆府河内县地方太行山诸处,亦产美石,殊胜灵璧之磬。磬之所产,不拘何处,惟在人择之耳。

朱氏道,据《禹贡》诸书所载,取磬之地已不仅是泗滨,因此,唐玄宗用华原石并不违背《禹贡》本意,磬石出自何处并不重要,只需美石即可,视用华原磬为雅乐衰微之兆不过是迂儒之言罢了。③

① 陈旸《乐书》,第163—164页。
② 朱载堉《律吕精义》卷9,人民音乐出版社,1998年,第716页。
③ 明末李之藻以为灵璧所产,为古泗滨之石无疑;却道,"然今河内大行诸山产石颇胜灵璧,则磬石随处有之。唐制采华原县石为磬,固亦仿之《禹贡》,而宋人讥其淫声召乱,迂矣",这一说法显然与朱载堉颇有渊源。参见李之藻《頖宫礼乐疏》,国家图书馆出版社,2013年,第259页。

朱载堉又道，《禹贡》所载既有石磬又有玉磬，《禹贡》言磬之地，不徒泗滨浮磬；梁州厥贡璆磬，璆者，即玉磬也。故云："夫玉也，石也，一类之物耳，故其用无异。以贵贱之等言之，则诸侯以上用玉，以下用石，宜矣。"又云："盖大夫士之器惟石磬欤。"①这一主张，可以说，正是对弘治、嘉靖间用石磬不用玉磬说的反动。

（二）灵璧石难求与晚明的收藏风

同样，也是在万历间，收藏与赏玩灵璧石之风大起，以至于灵璧难求。当时王守谦有一篇《灵璧石考》，提到了这一风气的兴起。文章开篇即道"石之堪作玩者，吾灵璧石称最"②，然后，历数灵璧石始兴于宋，如何由米芾、苏东坡、宋徽宗等人推波助澜；然而，这一风气至明前中期却消沉下来，直到万历后期方始重兴：

> 国朝垂二百六十余年，寥寥无闻，即问之土著者，亦竟不知灵璧石为何物。迨万历己酉，南台侍御眉山鸿岘张公访此石甚殷，乃好事于磬石山涧壑中，乘雨后觅之，稍稍见一二。于是习兹山者，凡牧竖樵子，莫不求石，有力者遂发坑取之，而石渐出矣。岁庚申，庠师吴兴长组先生、天中浚源先生亲往采石，而郡侯竟陵别凤藻先生单骑往视之，金称南宫之后，再睹此举，亦稍稍获有佳者。其人情好尚之极，即山灵亦终难秘其珍，遂为此石之复兴与？此后掘石者日益伙，苏人不爱善价，买舟载去，一入灵境，莫不侈口谭石，突然风尚，良可骇异。走南中贩者，踵相接而格价顿减，惟睹有峰峦洞穴而清润有声者，亦取狂狷之意，求所谓研山蟠螭与尽天划神镂之巧者，则绝不可复得矣。盖物之尤者，多见于始出，而其后渐销落也。端溪下岩发于宋而竭于宋，安知今日之石不将为广陵散乎？海内王元美之祇园、董元宰之戏鸿堂、朱兰嵎之柳浪居、米友石之勺园、王百穀之南有堂、曾莲生之香醉居、刘际明之悟石斋、刘人龙之梦觉轩、彭政之之啬室，清玩

① 朱载堉《律吕精义》卷9，人民音乐出版社，1998年，第724页。
② 《（乾隆）江南通志》，凤凰出版社，2011年，第397页。

充斥,而皆以灵璧石作供,果得未曾有乎?而诸公之韵,固均足以敌之矣。

从王守谦的记载来看,明代灵璧石收藏风的兴起,其经过大体如此:万历三十七年(1609),南台侍御史张鸿蚖开始寻访得此石,后来周围以此山为衣食者纷纷求石,以至于有力者开始发坑采石,灵璧石才开始广为世间知晓。人情好尚,一时莫不侈口谈石,从采掘到买卖、到收藏,蔚然成风,以至于奇石难求,王氏喟然感叹,只怕灵璧石将来也要作广陵散了。尤其值得提出的是,在王氏的记载中,明之前灵璧石收藏风的起来,初始于北宋米芾等人,正是唐宋复古运动渐趋消解之时,而明代则始于万历后期王元美等人,也正是元明复古运动渐趋消解之时,由此也可见晚明风气变化的根源所在了。

明太祖取磬于灵璧,有明一代也始终重视石磬,然而不知何故,王守谦却道,明建二百六十余年来,知道灵璧石的人却很少。以此推想,取石灵璧以制磬不过是官方作为,一旦官方无意于礼乐,不过依违旧制,或者囿于儒者所议,遂始终以石制磬,这样,制石磬也不过官方之作为、礼乐之形式而已。迨至明代后期,从正德到嘉靖,出于各种原因,朝廷礼乐不修,也就是说,文人儒臣一直以来的复古乐思潮最终受到了全面的挫折——取石灵璧以制磬一直以来成为复古乐思潮的核心追求,一旦消解,考音定律以复雅乐的理想,便转向了赏玩灵璧石的音形之美,这也是性灵思潮开始鼓荡的结果。可以说,赏玩灵璧石,与当时园林之兴相互呼应,大兴于万历后期,大兴于吴中;同时,论其人物,则始于南台侍御、吴兴与天中之庠师①,终以王世贞、朱之蕃(兰嵎)、王穉登(百穀)等人为代表,显然并非偶然,而隐约折射了复古思潮向性灵思潮的嬗变。

① 天中,汝南(今河南驻马店下辖有汝南县)有天中山,古属中原豫州。据《重修汝南县志》载,"豫州为九州之中,汝南尤在豫州之中",天中或因此而来。南台侍御与庠师都是一代礼乐制作与授受中关键人物,而所举庠师一为中原人,一为吴兴人,恰是当时复古(乐)思潮中南北嬗变的代表性区域,因此,从王守谦勾勒的灵璧石风尚之兴应该与当时整个文化思潮的变动有一定关联。

明万历以来,灵璧石大兴,以至于佳石难求,就是贵为宗室的朱载堉,也不能得,"尝得数枚,叩之不清,亦无漆色,盖伪者耳";并道,"伪者多以太湖石染色为之,盖太湖石微有声,亦有白脉,然以利刀刮之,则成屑"。①

(三) 清制石磬玉磬并用与清儒的尤重石声

在朱载堉笔下,对用玉磬还是石磬,以及用何种石磬,态度已经颇为通脱;甚至明确指出太行山诸处,所产美石,有胜于灵璧者。这一主张直接影响了清建以来的礼乐思想与礼乐制作。

据载,康熙五十四年(1715),改造圜丘坛,金钟玉磬,各十有六,是年乐器告成。② 乾隆二十六年特磬,均由和阗玉琢制,表面呈墨绿。③《清史稿》又载,"特磬,以和阗玉为之";又道"编磬,以灵璧石或碧玉为之"。④ 清刘启端道:"编磬用灵璧石,惟圜丘祈谷坛用碧玉。"⑤清吴振棫又道:"乾隆间曾命江南依画样十二采灵璧石解京为特磬,或在和阗玉特磬之前。"⑥可见,清制玉磬与石磬并用,一般编磬用灵璧石,惟圜丘祈谷坛用碧玉,而特磬则初用灵璧石,后用和阗玉。

乾隆间秦蕙田《五礼通考》道:

> 昔人言磬有二,玉磬在堂上,石磬在堂下,不知古时凡石之美者皆以玉名,岂必蓝田夜光竞为华饰哉?《书》云戛击鸣球,又云击石拊石,总归于金声玉振,始终条理而已。又《乐记》云石声磬磬以立辨,宋儒谓石声难和,石声和则八音无不和矣,故诗曰:既和且平,依我磬声,先王所尤重焉。至于取材之地,载于《禹贡》,徐州则泗滨浮磬,雍州则贡璆铁银镂砮磬,《图书编》谓泗滨磬,后世以其声下而不和,以华原所出易之,则雍州之产也,延及近世多

① 朱载堉《律吕精义》卷9,人民音乐出版社,1998年,第724页。
② 《钦定大清会典则例》卷98"乐部",《景印文渊阁四库全书》第623册,第8页。
③ 芝加哥艺术馆所藏太簇磬上铭文有"和阗我疆,玉山是甃。依度采取,以命磬叔"句,参见方建军《乾隆特磬、编磬与中和韶乐》,《黄钟》2008年第1期。
④ 《清史稿》卷101,中华书局,1977年,第2986、2987页。
⑤ 刘启瑞《大清会典图》卷37,光绪石印本。
⑥ 吴振棫《养吉斋丛录》卷21,中华书局,2005年,第277页。本页4以下数条材料均由学生刘薇补充。

用灵璧石,则仍徐州境也,要之不必拘于所出,惟期应律谐声以成大乐,庶几神人上下涵泳太和,而不失古圣人制作之微意焉耳。①

在这段文字中,第一,秦氏试图重新绍继宋儒之说,推重石磬;道是,古人虽然玉磬与石磬并称,然而,古时凡石之美者皆以玉名,言下之意,所说玉磬与石磬,其实都是石磬;以磬定音,故先王尤为推重,因此,方有宋儒"石声和而八音和"之说。第二,秦氏于取磬之地却以音声为重,以为不拘所出,"惟期应律谐声以成大乐,庶几神人上下涵泳太和",便不失古圣人制作的微意了。以秦蕙田的礼乐思想与清廷制作相比照,却已隐约暗示了当时官方制作与儒者主张之间微妙的冲突来,当然,这已是后话,不赘。

古者,取磬之地不一。不知何时起,始独重泗滨浮磬。玄宗之时改用华原石——器者,假以寓声者也,儒者曰定雅乐,必先考器以定声。玄宗弃灵璧而用华原,一如闲太常而置教坊,都可视为雅乐丧而俗乐兴的表征——唐宋儒者对此颇有不满,甚至视为唐室灭亡的征兆。宋室改制,议论纷纷,或者主张复用古泗滨磬,或者以为乐不在器,因此,制器不贵乎石,但尚声以尽意而已。元代袭宋代旧器,至中叶时始取灵璧石为磬。② 明代甫立,太祖即择泗州灵璧以制器,其锐复雅乐的志向由此可知,然而,必以石磬为祀则未必然。至弘治、嘉靖间,曰祀必以石磬,实因洪武制度渐次衰落,而儒者欲重建礼乐,遂极力主张,持论不可谓不苟;然而弘治改制终成画饼,嘉靖改制也只是一时,后人遂对当时儒者所议颇以为不然。且嘉靖帝锐意制作,以彰显"礼乐自天子出",也使文人儒士纷纷改弦易辙,或以考辨史实为本。朱载堉等人论古者玉石俱用、玉石无别,又云石磬不专泗滨,不妨易以他石,也皆有感而发而已。此外,晚明文人墨客更将灵璧石从祀器降为玩器,以飨性情,私人赏玩与收藏之风因此大兴,复古(雅)乐思潮至此彻底消解。有意味的是,如王守谦所述,灵璧石收藏之风,始于北宋

① 秦蕙田《五礼通考》卷75,黄山书社,2013年,第8页。
② 《御制律吕正义后编》卷91,《故宫珍本丛刊》第29册,海南出版社,2000年,第166页。

后期苏东坡、米芾之时,正是中唐以来迄北宋复古乐思潮渐次消解之时;而明代则始于万历后期王世贞等人之时,也正是明代复古乐思潮渐次消解之时。相应,元明复古乐思潮的再兴,也正是有意接续唐宋复古乐思潮而来,或者说,其对泗州石磬的重新推崇,不过是对北宋后期以来灵璧石彻底降为玩器的反动。

古乐难复如此,嘉靖时韩邦奇即慨然叹曰:"三代之乐既坏于秦汉,汉至成帝尚未有金石之乐,及晋武破苻坚之后,而四厢金石始备焉。后世复以泗滨石其声下而不和,而以华原所出者易之,信乎审一以定和,难哉!"①

第二节 冷谦律考——兼论洪武暨有明制作的雅俗之争

如前所说,明建伊始,朱元璋设礼乐局,召集冷谦、宋濂、陈昧、詹同、王祎、熊太古等,共定雅乐;然而,君臣之间从一开始就存在着微妙的冲突。其实,朱元璋得天下,最关键的便是得到了以宋濂等浙东学派为代表的东南士林的支持。因此,在制礼作乐上,朱元璋最初有意认可元末明初以来文人士大夫的礼乐诉求,以复古复雅为己任,然而,后来却迅速转入明达务实,弃重定乐律而以礼文、乐章为先,黜雅颂而以讽谕为先,当时文臣所制乐章亦往往因"文深而过藻丽"而受责,洪武最终"亲制易之",而杂剧、小令等俗曲日渐喧哓于朝廷之上。因此,有明以来,士林对朝廷礼乐制作的批评始终不绝如缕;最终,清朝确立,新一代帝王与朝臣在重建礼乐时便直斥明代礼乐之俗,而将重构雅乐推向极致。相应,有关明代乐制的核心所在——即由冷谦主持制定的乐律,三百年来始终褒贬不休,以至于冷谦的生平事迹、什么是冷谦律及其理论渊源、冷谦律的制定过程及其影响,等等,至今不明。

其实,明建伊始,制礼作乐,是恢复古乐,还是取当下音声,是一个

① 韩邦奇《苑洛志乐》卷9,国家图书馆出版社,2014年,第177页。

极为微妙的变化过程,隐喻了帝王与廷臣之间复杂的政治博弈;可以说,洪武时期的礼乐制作,其实质是元末文人士大夫不同的礼乐诉求与新朝以大一统为根本的礼乐制作——也即师道自任与张扬君道,彼此之间相互妥协与相互矛盾的过程,而争论的焦点便是雅俗与南北之争。

朱元璋锐意复古乐,遂召协律郎冷谦定雅乐,而学士宋濂为乐章。我们说,明代的文学复古思潮,实与经学领域里的复古乐思潮相表里,那么,有明文学以宋濂为始,乐学也自当以冷谦为始。这里,我们也不妨勾辑有限的文献,加以解读,来追溯当时冷谦律的制作与流传,究竟如何体现了有明乐制更立中的雅俗之争,由此发明当时的政治走向以及后来南北文学的变迁。

一 冷谦其人与元末明初士大夫复古尚雅的礼乐诉求

冷谦,字起敬,一曰启敬,①号龙阳子。杭州人,一曰武陵人,一曰嘉兴人。② 史称,与元初刘秉忠同出于海云法师门下,元末以黄冠隐于杭州吴山顶上,并以擅琴瑟、工绘画著称于世。明初,召为太常协律郎,与宋濂等共同考定礼乐诸事。一时乐律、乐器、乐舞、乐章之制,多所撰定。有琴谱《太古正音》一种,已佚,有宋濂序;③并存诗一首,题

① 明初如宋濂、刘基、朱同、乌斯道、张宇初皆作起敬,其余多作启敬。
② 明初文献未曾说明冷谦是何处人,中叶以来记载不一。早在万历间何乔远《名山藏》卷103 外记中就三说并存,道是:"冷谦,字起敬,一曰启敬,号龙阳子。武陵人。一曰杭州人,一曰嘉兴人。善鼓瑟,工绘画,元末以黄冠隐居吴山顶上,飘然有尘外之趣。国初召为太常协律郎。"检点诸家记载,大约以正嘉间都穆《都公谈纂》卷上为最早,作杭州人,嘉万间陈建《皇明通纪法传全录》卷5、郎瑛《七修续稿》辨证类,也作杭州人;正嘉间祝允明《野记》万历间焦竑《国朝献征录》卷118"释道"、王圻《续文献通考》卷243"仙释考"与过庭训《本朝分省人物考》卷82 等作武陵人;明季陆应旸《广舆记》卷10 作嘉兴人,清初朱彝尊《静志居诗话》卷4与沈季友《槜李诗系》卷7 也作此说,沈氏并云,"春波门内人也,游于湖湘间",而朱、沈皆以为嘉兴人。由此可见,杭州说最早,且明人记载最多,武陵说其次,嘉兴说最晚。同时,嵇曾筠《(雍正)浙江通志》卷199,虽持嘉兴说,却指出嘉兴不过侨居之地,其小注道,"谨按谦本武陵人,侨居嘉兴春波门内,今府治东北碧漪坊有谦祠,里人祈梦多验。明季,楚中傅汝为未第时,辄梦谦,通名造之,后任秀水县令始悟,为葺冷仙亭"另清人盛枫在《嘉禾征献录》"外纪一·仙道流"又道:"冷谦,字启敬,本钱塘人。祝允明《野记》作武陵人,陵字讹"清钞本。祝氏《野记》原本即因下笔不慎,为后人所议,且冷明与都穆同时,都穆持杭州说,那么,祝氏笔下"武陵"为"武林"讹写,可能性极大,姑以杭州说为准。元末以黄冠隐居吴山,吴山即在杭州。
③ 此书早在永宣间杨士奇《文渊阁书目》便有著录,不过,今已佚失,仅存宋濂序一篇。冷氏今存著作,唯《修龄要旨》一种,收于《四库全书存目丛书》。

曰《题燕肃山水卷》，诗云："依稀庐岳高僧舍，仿佛商山隐者家。我亦抱琴酬素愿，白云深处拾松花。"①极写隐遁之意。后世以神仙视之，附会日踵，真实行迹反而为历史所湮没。今存傅维鳞《明书》有冷谦传记，但多据小说家言，或者正是因其过于荒诞不经，后来官修《明史》便未再保留，冷谦因此在正史中无传。然而，冷谦其人与宋濂共成有明一代礼乐制作，私下亦成莫逆之交，后人追溯，又指出冷谦与刘秉忠同出海云法师门，不过一仕一隐罢了。如此说来，元初制作皆出秉忠之手②，明初制作皆出宋濂之手，换言之，刘秉忠开有元一代文治，宋濂则开有明一代文治；那么，冷谦一生，独独与此二人关联最密，已足以证明冷谦在当时儒林中的意义。那么，冷谦为什么元末要隐居吴山，又为何会被召为协律郎，宋濂为何会为冷谦写序，为何这样一个在有明制作中不可忽视的人物，最终却成为神仙式的人物？透过这些小说家言，以及零星的史家所载，真真假假，我们或许可以触摸到一些历史的精神实相是什么。一旦说及明初的乐制更张，恐怕还得从北宋灭亡以来音声的南北变迁说起。

自北宋灭亡以来，金元与南宋隔江对峙，朝野上下正统之争始终不绝。一方面，金元以胡人入主中原，更汲汲以绍继中原（北宋）正统自诩，体现在礼乐上，便是积极括北宋礼乐人与诸乐器等北上，由此展开新一代制作，文学上也大都继承苏黄遗风，尤以苏学为正。另一方面，随着北方混一日久，南北士夫在逐渐认同金元政权正统性的同时，更往往以恢复中原道（文）统为己任，甚至"治统在北、道统在南"一说渐次盛行；相应，复古之风渐起，这一风气肇始于金末，而大兴于蒙元一统。元一统以来，南北士夫以师道自任，复古思潮

① 沈季友《槜李诗系》卷7，《景印文渊阁四库全书》第1475册，第158页。
② 刘秉忠（1216—1274），邢州（今河北邢台）人，字仲晦，号藏春散人。初名侃，后皈依佛门，易名子聪，居官后始名秉忠。世祖在藩邸之时，便召为顾问，即位后，一应制作，多出秉忠之手。死后追赠太傅、太师，封赵国公，又进封常山王，元代汉人为三公者，仅秉忠一人。秉忠在元以事功称，著述亦丰，计有《藏春集》六卷、《藏春词》一卷、《诗集》二十二卷、《文集》十卷、《平沙玉尺》四卷、《玉尺新镜》二卷等。故阎复《藏春集序》称其"当云霾草昧之世，天开地辟，赞成文明之治"，"至于裁云镂月之章，阳春白雪之曲，在公乃为余事"，见刘秉忠《藏春诗集》卷首，《景印文渊阁四库全书》第1191册，第634页。

大兴,在乐学领域里,纷纷以雅颂为尚,考其器数,辨其音律,论其根本,始终在于礼乐所寄寓的政治理想,希望开辟一代盛世,大统天下,这一盛世可以跻北宋以上,继唐绍汉,最终以三代之治为旨归;体现在文学领域里,便是深薄江西诗派之余风,而有意跻苏黄以上,鼓吹雅正,标榜"宗唐得古"。一般以为,元代文学复古思潮肇始于元初刘因、姚燧、卢挚三子,而大兴于虞集等延祐四大家之时;然而,尽管文人士大夫以天下为己任,积极介入朝廷制作,却始终未能真正实现君师之间的合作,以汉家雅正之风来轨范天下。署名虞集的《中原音韵序》,也正是典型地表达了元末文人士大夫理想不克实现的怅然。旧朝将亡,新朝未立,正是历史最为幽暗的时候,新一代士人遂纷纷隐遁于野,艰难地等待着一个历史大变革的来临。至正十年,宋濂四十一岁,入仙华山为道士,实际也不过入山著书,由此穷道明理、以待天时罢了。期间,特别为自己写下《白牛生传》道,山中岁月,当情意调适时,便悬特磬于簴,亲以铁籈击之,瞑目侧耳而听,以为此即黄桴土鼓之遗声,不妨假此以体悟得制乐之本原。宋濂等人隐居山中,却积极以考音为己任,究其内心,都是在等待着新一代礼乐大制作的来临。同时隐居吴山的冷谦,也就是在这样的背景下,开始走入元末明初士人的期待视野中。

细检文献,元明之季,刘基有《泉石歌为冷起敬作》《秋夜听冷协律弹琴分韵得夜字》,乌斯道有《大雅歌为冷起敬先生》,宋濂有《太古正音序》,朱同有《题冷起敬如此江山亭》,等等,或作于元末,或作于明初。

天下纷纷,有志于古乐,以雅颂相尚,而雅音又以琴音为代表。当时冷谦以黄冠之身隐于吴山,以知音善琴著称,一时天下嘱望,趋其门庭者无数。……至正十五年,乌斯道聆琴之余,特为制《大雅歌》:[1]

[1] 乌斯道《春草斋集》卷2《大雅歌为冷起敬先生》,《景印文渊阁四库全书》第1232册,第137页。明初,宋濂、刘基辈亦常聆冷氏鼓琴,并形于文字。刘氏有《秋夜听冷协律弹琴分韵得夜字》《泉石歌为启敬赋》等,见沈季友《槜李诗系》卷39,《景印文渊阁四库全书》第1475册,第904—905页,第704页。亦见《诚意伯文集》卷16,《景印文渊阁四库全书》第1225册,第382页,题目有异;宋氏则有《太古正音序》,见《宋濂全集》,第666页。

冷先生,鼓大雅,乌生听之双泪下。双桧堂前良夜深,霜华照月发好音。太羹玄酒忽在御,无怀葛天殊慰心。一弹明月不复动,再弹飒飒风吹襟。林神耆缩真宰泣,江流喷激苍龙吟。众客方鼓舞,乌生泪汍澜。乌生所思在古道,耿耿不寐灯影寒。周室东迁黍离作,桑闲胜似钧天乐。乾坤莽莽千余年,谁把深心寄弦索。

　　冷先生,鼓大雅。适不遭其时,十载风尘暗。关塞满城戎马苦,乱离吴山深处一茅宇。五弦独对天门挥,天门荡荡隔沧海。海上干戈故相待,片帆欲发空归来。只有宫商袖中在,两鬓萧萧意惘然。又将归住吴山巅,人生万事多龃龉,几时得似羲皇前。

　　冷先生、鼓大雅,且勿生愤惋,愤惋心不和,愤惋思不远。只今驿骑燕山通,此调可献明光宫。声音之感疾如影,圣心即使超鸿蒙。一人唱于万人和,天下尽荷雍熙风。乌生有泪不复洒,融融泄泄无声中。

第一解极写坐中琴声之慨与聆者之悲,都只是因为鼓琴者与聆琴者,皆于琴声别有寄托,"所思在古道";第二解则极尽天下乱离,徒抱大雅,无处寄售之痛,生不逢时,只能抱琴隐遁而已;至第三解,复振而劝之,以为燕山可通,此调便可上达,终有一日,感动圣心,化成天下,雍熙盛世将临……"乾坤莽莽千余年,谁把深心寄弦索",历代考音定律,都以复古复雅为正,其实都从根本上寄托了士人希慕三代之治、以礼乐化成天下的政治诉求,只不过,历胡元之世,其情愈为迫切罢了;然而,从"燕山通"三字可知,已是至正十五年,元亡在即,乌斯道等人却仍然将渺茫的希望寄托在北方摇摇欲坠的元朝统治者,其情愈激,其志愈悲。一人鼓琴,满座泣下,一首《大雅歌》,写尽了元末文人士大夫师道自任下慷慨与悲凉的意绪。

　　当时诸路兵马并起,朱元璋欲得天下,积极结纳浙东士人,以制作为己任。至正十六年,即乌斯道、冷谦等鼓吹大雅的第二年,朱元璋攻克金陵,即立典乐官。至正二十年(1360),宋濂与刘基、章溢、叶琛被

朱元璋召至应天府。吴元年(1367),冷谦被召为协律郎,与宋濂等人一起,考定雅乐。对此,宋濂在为冷谦所制琴谱《太古正音》作序时,①便有记载:

> 余少时则学琴,尝学之而患无善师与之相讲说,虽时按书布爪,涤堙郁而畅懑愤,心弗自是也。后闻冷君起敬,以善琴名江南,当时学琴者皆趋其门。余尤慕之,以为安得一听以偿夙昔之好乎。及入国朝,余既被命起仕,而冷君亦继至,时天子方注意郊社宗庙之祀,病乐音之未复乎古,与一二儒臣图所以更张之。冷君实奉明诏定雅乐,而余预执笔制歌辞,获数与冷君论辨。冷君闲抱琴为余鼓数曲,余瞑目而听之。

此序于冷谦其人着笔甚少,仅文末道"冷君,名某,某郡人,今为协律郎",通篇但叙其善琴而已矣。

因此,开篇便从旧日有志于琴,遂对冷谦心生向慕,以及今日相与考音,欲复古道,以更张一代制作写来。接着,摹写其琴声道:"凄焉而秋清,盎焉而春煦……恳恳乎如虞夏君臣上规下讽,而不伤不怒也;熙熙乎如汉文之时,天下富实,而田野耄乘车曳屣,嬉游笑语,弗知日之夕也。"在宋濂意中,听冷谦鼓琴,仿佛当年孔子在齐国闻《韶》一般,"不自知心气之平,神情之适,阅旬日而余音绎绎在耳"。因此,当冷谦出示琴谱请序时,遂慨然有感道:"乐之为教也大矣,古之人自非居丧服,有异故,则乐未尝违……后世古乐寖久寖亡,今之所存若琴者无几,士大夫又鲜能而寡听之,虽如余之有志于学,犹有耄老无闻之悔,况不若余之质固,诚以有其器而无其谱,有其谱而其制不全故也。今冷君独不自私其艺,将使人人可按谱而学,岂非古人之用心哉?然余恐人见其易而忽之也,故道愿学之意,以见其为术之难,述所闻者以告之,使人知冷君之用志于琴甚久,非特空言而已也。"可见,宋濂对冷谦

① 宋濂《太谷正音序》,《宋濂全集》,第666页。

琴音的推许，根本在于乐教，直接寄寓了恢复虞夏、汉文之治，上则君臣谐和，下则百姓雍熙的礼乐诉求；因此，其论乐，以琴音为上，欲假此以追溯三代之雅乐，其论诗，便主张诗三百以下无诗。冷谦琴谱以《太古正音》为名，也直接体现了当时士夫锐意复古，必得太古元音，以正天下的乐学主张；表现在文学领域里，便是推崇诗三百诗乐相和的自然之音，宋濂更直接标榜诗三百以下无诗。

宋末元初以来，尚雅颂之声大起，琴派也渐起，当朱元璋注意雅乐时，欲征求知音善律的贤士，便曾广招琴人，冷谦不过是其中最为著名的一位。洪武间张宇初曾道："近代之以是名者，惟晓山徐氏、子方袁氏、敏仲毛氏、伯振杨氏，学于徐袁而鸣一时者，起敬冷氏，是有江浙二操之辨，后皆徐袁为宗焉。闽士朱宗铭氏，师于袁，冷其友也。我朝国初首以荐赴京，力辞。"① 由此可见，风气所及，冷谦以琴游于文士之间，而天下士夫也以协音律、复雅乐寄望于冷谦，所谓《大雅歌》《太古正音序》及刘基《泉石歌为冷起敬作》二诗②等，同前后虞集作《中原音韵序》、高启作《送钱塘施辉修太庙乐器序》③、陈谟撰《赠乐正刘本和序》④、倪岳撰《赠阙里宣圣庙司乐杨君序》⑤等，其精神寄寓皆复相似。这才是冷谦最终受召为协律郎，与宋濂等一起考音的根本原因，于元明士夫而言，欲重建礼乐，典乐一职虽微，其教则大，冷谦之名也因此而日益远播。而冷谦"如此江山亭"被时人并后人反复咏叹，便也是因为这一"如此江山亭"，烘托出了一个独立苍茫的意象，而隐喻了先行者忧患时艰、有志难伸的精神内涵。

据载，冷谦"元中统初，与邢台刘秉忠从沙门海云游，无书不读，尤

① 张宇初《岘泉集》卷2，《道藏》第33册，文物出版社、上海书店、天津古籍出版社，1988年，第213页。
② 刘基"泉石歌"本作于元末在杭之时，但今存版本为后来补做。其序道："旧在杭时为冷起敬赋泉石歌，乱后失之。今起敬为协律郎，邀予写旧作，已忘而记其起三句，因更足之。"不过，刘基与宋濂精神气质不同，通篇只是赞赏泉石之志与琴声之美，末了方提一句"否往泰来逢圣明"，以夔挚为喻，期待冷谦有所制作而已。"秋夜听琴"一首，则作于明初，则唯写雅音出尘而已，道是"太音信希声，余美甘如蔗。持此涤尘心，永与筝笛谢"。《诚意伯文集》卷16，第382页。
③ 高启《高青丘集》，上海古籍出版社，2013年，第873页。
④ 陈谟《海桑集》，《景印文渊阁四库全书》第1232册，第594—595页。
⑤ 倪瓒《青溪漫稿》，《杭州文献集成》第22册，杭州出版社，2014年，第612页。

深于《易》,及邵氏经世、天文、地理、律历,善鼓琴至元间,秉忠仕元为丞相,谦亦修儒业……"。① 在后人的叙述中,将冷谦与元初的刘秉忠联系起来,同出于海云禅师门下,不过,一仕一隐,一个奠基了有元一代的制度,一个却冷眼旁觑——这一黄冠道人,仿佛与张三丰一般——看尽了蒙元百年的兴衰异变,而最终选择了隐居吴山。明初应召为协律郎,与宋濂、刘基往来歌哭,不过是仙人偶然游戏尘寰罢了。冷谦其人其事的仙化,最终淡化了士人有志不能伸的易代之痛。

二 复古与从今:冷谦律的消隐与洪武制作的"君""师"矛盾

王者治定功成而兴礼乐。朱元璋倚东南士人而得天下,一开始也锐意雅乐,《明史·乐志》道:

> 太祖初克金陵,即立典乐官。其明年置雅乐,以供郊社之祭。吴元年,命自今朝贺不用女乐。先是,命选道童充乐舞生,至是始集。太祖御戟门召学士朱升、范权引乐舞生入见,阅试之。太祖亲击石磬,命升辨五音,升不能审,以宫音为徵音。太祖哂其误,命乐生登歌一曲而罢。是年,置太常司,其属有协律郎等官。元末有冷谦者,知音,善鼓瑟,以黄冠隐吴山,召为协律郎。令协乐章声谱,俾乐生习之。取石灵壁以制磬,采桐梓湖州以制琴瑟,乃考正四庙雅乐,命谦较定音律,及编钟、编磬等器,遂定乐舞之制。乐生仍用道童。舞生改用军民俊秀子弟。又置教坊司,掌宴会大乐,设大使、副使、和声郎、左右韶乐、左右司乐,皆以乐工为之,后改和声郎为奉銮。

此处,清人在叙述明建伊始,朱元璋有志雅乐时,特别标举冷谦为太常

① 《罪惟录》列传卷26,浙江古籍出版社,1986年,第2510页。按,元史记载,刘秉忠实为天宁虚照禅师弟子,为掌书记;世祖未即位前,召海云禅师,海云禅师知子聪(秉忠)博学,遂邀共往,后来海云南还,独子聪留于藩邸之中,以野服侍世祖左右,顾问天下,时称"聪书记"。参柯劭忞《新元史》卷157刘秉忠传,等等。说冷谦与秉忠同出于海云之门,则为佛门弟子,后却以黄冠隐于吴山,不知孰真孰假。只是,有元一代,三教混一,便宋濂也以佛门弟子自居,自以弥勒转世,则冷谦亦儒亦僧亦道,亦属正常。

协律郎,其职属在于协定乐章声谱,教习诸乐生。第一件事,便是考正宗庙社稷雅乐,包括校定音律、乐器,定乐舞之制等。① 可见,太常协律一职,职在典乐,实是乐律考定中最关键的职位,而冷谦于有明一代礼乐制作也其功甚伟。然而,仅隔数年,竟因事忤旨而去,俗传以画鹤之诬,隐瓶仙逝,从此"白云深处拾松花"耳。个中原因究竟何在呢?

宋元以来,南北文人士夫积极鼓吹复古复雅,渴望由此新一代制作;而朱元璋也积极呼应,明建伊始便大开礼乐二局,集宋濂、冷谦、陈昧、詹同、王祎、熊太古等人共定雅乐,俨然以续三代乐统为己任。可以说,这一姿态本身便是对元末文人士大夫礼乐诉求的一种认可。然而,在制礼作乐上,是从古还是从今,君臣之间似乎从一开始就存在着微妙的冲突。其实,这一点早在吴元年试乐一事,便初露端倪。当时,学士朱升领乐舞生试乐,击磬为引,以宫音为徵音,朱元璋颇为不满,甚至欲加诸刑法以为严惩。起居注熊鼎在旁道"八音之中,石最难和"云云。"上曰:'石声固难和,然乐以人声为主,人声和则八音和矣。'因命乐生登歌一曲。上复叹曰:'古者作乐以和民声、格神人,与天地同其和。近世儒者鲜知音律之学,欲乐和,顾不难耶?'鼎等对曰:'乐音不在外求,实在人君一心,君心和则天地之气亦和,而乐亦无不和矣。'上深然之。"②试乐一事,最终以命乐舞生登歌一曲而罢,对学士朱升也未再加以惩治。然而,这件事却是我们理解洪武礼乐更张种种复杂现象的契机。第一,直接彰显了洪武制作中帝王与儒臣的矛盾,朱元璋实际借试音一事直接打压了儒臣,道"近世儒者鲜知音律之学",而将制礼作乐的话语权收归己有,而熊鼎也心有灵犀地推尊君王,道是君心和则天地之气和则乐和,朱升最终被释无罪倒真是熊鼎善于揣摩圣意而解救下来的;第二,试音的失败,再次彰显了古乐的难复,一方

① 冷谦考正宗庙雅乐,《明史·乐志》有明确记载;考正社稷雅乐,见《钦定续文献通考》卷103,引高岱《鸿猷录》道"丙午(至正二十六年)冬,建宗庙社稷,得冷谦,命制乐,谦深明音律,今乐器乐舞皆谦所制",第629册,第40页。吴元年为至正二十四年。
② 关于此事,诸家多有记载,只是有关具体细节稍异。宋濂《故岐宁卫经历熊府君墓铭》并提及当时洪武曾立执朱升,欲置율法,赖熊氏之语始解,释升不问诸情事。《宋濂全集》,人民文学出版社,2014年,第1551页。

面,善音之士难求,这才有了后来召冷谦为协律郎一事,但另一方面,在试音之后,朱元璋实际已经否定了儒臣从声律入手复位雅乐的复古主张,而以通达的态度迅速转向务实从今。

因此,明建伊始,朱元璋的礼乐制作,实以礼为主,以乐为辅,于乐,又重乐章而轻乐律;这便是为什么明初史籍虽然也提及冷谦考音,却很少记载具体的讨论,而只是充斥着大量有关修改礼文与乐章的文献。以洪武四年为例:

> 四年,宴乐九奏乐章成。上厌前代乐章率用谀词,或鄙陋不雅,命尚书詹同、陶凯及冷谦等制宴乐九奏乐章,其曲一曰本太初,二曰仰大明,三曰民初生,四曰品物亨,五曰御六龙,六曰泰阶平,七曰君德成,八曰圣道行,九曰乐清宁,上之。上命协音律者歌焉,谓侍臣曰:"礼以导敬,乐以宣和,不敬不和,何以为治?元时古乐俱废,惟淫词艳曲更唱迭和,甚者以古帝王祀典神祇饰为舞队,谐戏殿庭,殊非所以导中和、崇治体也。今所制乐颇协音律,有和平广大之意,自今一切喧哓淫荡之乐悉屏去之。"①

从这里可以看到,宴乐更制中,朱元璋最重乐章与乐舞的内容,认为元时古乐俱废,其实主要是两点,一是淫词艳曲,二是以帝王神祇为舞队,都只为娱乐而设,不足以导中和、崇治体。在礼乐之间,以礼为先,以礼导敬,当心存诚敬后,所发之音自然和平广大,这便是"人和而乐和",而礼乐相须为用,根本则在于崇治体,联系上文试音事来看,所崇治体便是君臣上下有序,如此,便能君和而天下和。需要说明的是,朱元璋所要摒除的是"喧哓淫荡之乐",这一喧哓淫荡,大抵是指内容与音声而言,因此,并不曾废止原有杂剧小令,当时所制乐章,有不少是用北曲曲牌来歌颂的。也就是说,杂剧小令喧哓于元代宫廷之中,而朱元璋并未摒而弃之,只是有意识地将之雅化,并纳入新朝的礼乐系

① 《御制律吕正义后编》卷91,第192—193页。

统中来;甚至在肯定南曲伦理内容的同时,也开始纳南曲入弦索之中,这才有了广为流传的将《琵琶记》打入弦索的典故。

当然,更为重要的是机构的变革。这一变革可以追溯到北宋的大晟府改制。宋徽宗时,新制雅乐,赐名大晟,并于太常外别立大晟府,令与教坊一起按习;并令二者以复"雅"为号召,共同参订燕乐,从而模糊了太常与教坊、雅乐与俗乐的界限,其结果便是大量词乐开始纳入官方的礼乐系统。[①] 待到北宋灭亡,文人士大夫往往对大晟府乐颇不满,甚至视之为亡国之音,复古乐思潮因此而渐兴。于儒者而言,锐意复古(雅)乐,所重在琴音,以琴音为雅音之最,欲由此考音定律,以还古音,越赵宋而跻汉唐,直接绍继三代之乐统;因此,所重在太常,强调太常与教坊职属分离,而以太常为主,太常司雅乐,教坊兼俗乐,并特重太常协律郎一职,必得知音善乐者方可真正考音定律。然而,洪武制度实际上却进一步推进了北宋大晟府以来的改制,继宋徽宗设大晟府混淆雅俗之后,却在太常与教坊严格分离的基础上,抑太常而隆教坊,最终将教坊司隆升为天下礼乐的中心。相应,在文学上,于主张复古的儒者而言,复三代之乐统,便是复三代之治,复三代之文学,因此,所重在诗文,强调三代以下无诗(独尊"诗三百"),三代以下无文;然而,洪武制度以复汉唐衣冠为上,但客观上,却已体现出对今之乐犹古之乐也的认同。因此,洪武制度从初制到定制、从锐复周制到汉唐宋元杂陈,最终以教坊司为核心,将北曲引入庙堂,重加修订,其实质是开始将北曲(偶兼南曲)纳入新朝的礼乐系统;大元一统以来四方诸调大兴,尤其是北杂剧与南戏文并盛的局面从此消歇,取代而起的是弦索官腔的一统天下。迨至永宣之时,明代由官方一统的教坊演剧遂臻于极盛,而文人士大夫反对之声也不绝如缕。

然而,若只从复古与从今的差异,来看帝王与廷臣的矛盾远远不够。进而言之,朱元璋锐意制作,其根本在于崇治体,所崇治体又根本在于隆君权;因此,在制作中,往往从今务实,但以彰显"礼乐征伐自天

[①] 李舜华《礼乐与前中期演剧》,上海古籍出版社,2006年,第72页。另外,关于围绕着大晟府改制的雅俗之争,以及明代乐署改制及教坊司意义,参该书"制度史第一"。

子出"为根本,上引试音一事,四年谕乐章一事,都不过是其中一例罢了。而文人士大夫志在考音,接续三代之乐统为己任,遂以琴音为复古(雅)之阶;其根本则在于隆师道,即绍继孔子为己任,慨然以恢复三代之治来规箴当代帝王,这一以帝王师自任方是礼乐自任的核心所在。所谓是复古,还是从今,其实隐喻了道统与治统间极为微妙的矛盾与冲突。明初礼乐制度的确立,最终远离了文人士大夫的梦想。可以说,南北士夫在元末日益高涨的复古精神,其实质是师道精神,待到新朝建立,却受到了前所未有的挫折。

同样是洪武四年,宋濂《孔子庙堂议》,通篇言礼文配享诸事,以为今不如古。尽管宋濂措辞十分委婉,然而,一句"礼固非士庶人之所敢议,有人心者孰能默默以自安乎"①,篇末又专言如何续道统一事,又一句"道统益尊",已颇为触目了。朱元璋一读之下,龙心不悦,当下便将宋濂贬作了安远知县。更不知何时,也不知何事,冷谦也远离朝廷,坊间广泛流传冷谦如何以仙家身份游戏南京,以术获罪,也以术隐遁——不过以其幻术来嘲弄人间帝王罢了——最后不知所终。

天下甫定,朱元璋即广召知音贤士,慨然以复三代之乐自任,一时杨维桢、宋濂、冷谦、陶侃、乐韶凤、陈昧、詹同、王祎、熊太古等,俱集于朝廷之上。然而,杨维桢、熊太古、梁寅不仕而去,宋濂因议孔子庙礼而遭贬,冷谦亦因事获愆,一时洪武制作,风流云散。宋濂跋《太古遗音》,喟然叹曰:"千载之下,正音寥寥失传,安得知有虞孔子之遗音者,相与论斯事哉?"②而冷谦在委巷传说中的日益仙化,其实正曲折表达了对洪武制作的不满,尘寰不可留,帝王其奈我何!

三 "冷谦律"的复炽与晚明清初乐学统系的南北嬗变

洪武制作,一时人物,俱风流云散。那么,当时冷谦如何改定音律,其音律如何,待冷谦去后,有明一代大晟乐是否用其新律不变?有意味的是,有关冷谦律种种,在正嘉以前几乎绝少文献提及;直到正嘉

① 《宋濂全集》,人民文学出版社,2014年,第1866页。
② 同上书,第982页。

以后,复古乐思潮再次兴起,在上更有嘉靖大改制,朝野儒者纷纷考音论律,这样,明建以来朝廷所用乐律,究竟是旧有大晟律,还是冷谦新律,方才聚讼不已。问题在于,个中原因究竟是什么呢?或者说,这一聚讼又呈现出怎样的政治图景与士林精神?仔细推衍,正嘉以来复古乐思潮的兴起,究其原因,直接可以追溯至北宋灭亡以来音声的南北嬗变,同时,也是当时锐意雅乐者对北宋灭亡以来——更进一步言,则是唐玄宗大立教坊以来——乐音俗变暨相关改制的重新审视。具体而言,无论明初的礼乐兴作,还是正嘉以来的礼乐重构,都以冷谦律的制作与相关聚讼为前提,也都为当时席卷南北的复古乐思潮所裹挟。

(一)论明袭用大晟律不变还是用冷谦新律

锐意雅乐,第一便在复古乐律。元代大儒吴莱曾历数汉以来迄今古乐的衰微,尤其是北宋末大晟府改制以来俗乐的大兴,道:"盖古之论乐者,一曰古雅乐,二曰俗部乐,三曰胡部乐,古雅乐更秦乱而废,汉世惟采荆楚燕代之讴,稍协律吕以合八音之调,不复古矣。晋宋六代以降,南朝之乐多用吴音,北国之乐仅袭夷虏,及隋平江左,魏三祖清商等乐存者什四,世谓为华夏正声,盖俗乐也,至是沛国公郑译复因龟兹人白苏祇婆善胡琵琶而翻七调,遂以制乐,故今乐家犹有大石、小石、大食、般涉等调,大石等国本在西域,而般涉即是般瞻,华言羽声,隋人且以是为太簇羽矣。由是观之,汉世徒以俗乐定雅乐,隋氏以来,则复悉以胡乐定雅乐。唐至玄宗,胡部坐,俗部立,乐工肄乐,坐技不通,然后发为立技,立技不精,然后使教雅乐天下,后世卒不复知有古雅乐之正声矣。自唐历宋大抵皆然,是犹未能究夫乐律之元,而仅拳拳于黍尺指尺之同异。及乎大晟乐府之立,吾殆未知其尚有胡俗之杂耶,抑果雅乐之正也?"[1]吴莱这一段话,直接体现了北宋灭亡以来,在野士夫慨叹古乐衰微、锐意复雅复古的礼乐诉求,而大明甫立,洪武君臣即究讨音律,希图成一代完乐,也正是以此为背景的。具体而言,自唐玄宗立教坊以处俗乐以来,便为士大夫所指摘,因此,北宋建立以

[1] 张文澍点校《吴莱集》,吉林文史出版社,2010年,第135—136页。

来,一连六次乐制改革,欲复古乐而不得,最后一次大晟府改制及其所定大晟律(即魏汉津律),更往往为后来儒者反对所在;待到南宋时朱熹弟子蔡元定出,便汲汲于重考律吕,所撰《律吕新书》有朱熹序,对之推誉备至。元明儒者绍继道统,以朱熹为大宗,锐复古乐,几乎都曾参详蔡氏新书而来,以反对北宋末大晟律为根本。

洪武四年,宋濂上书,发挥宋人议论,明确指出宋徽宗改制时、魏汉津所制的大晟律实为乱世之音,如若继续袭用,是为不妥;①可以说,洪武六年,冷谦重定乐律,以协乐舞乐章,正是针对大晟律而来。然而,后世的记载却是两说并存,或称洪武以来始终袭汉津所制大晟律不变,或称有明皆用冷谦新律。有明一代,究竟是沿袭旧律,还是已改用冷谦新律,歧说纷纭,个中似乎别有寄托。

譬如,万历间朱载堉《律吕精义》曾历数金元以来乐制之沿革:"谨按:金史元史乐志所载,历代乐律制度因革损益,来历甚明。然则宋大晟乐,即方士魏汉津之所造,取徽宗指寸为律者也。朱熹所谓'崇宣之季,奸谀之防,黩涅之余,不足以语天地之和',指汉津而言也。其乐器等,汴京破,没入金,改名大和;金亡入元,改名大成;元亡,乐归于我。国初斟酌元乐用之,虽更制章造器,而未尝累黍验律。见今太常雅乐及天下学宫所谓大成乐者,盖汉津之律也。夫汉津之杜撰自不能服宋人之心,而金元以来反遵用之,无敢议其失者,理不可晓。"②这段文字,第一是援引朱熹之说,批评大晟乐非中和之音,"不足以语天地之和",第二是叙述了北宋灭亡后大晟乐流传于明的轨迹,大抵由北宋而入金,由金入元,由元入明,而最终落足于对明袭汉津律不变的惆怅。

值得注意的是,在同书却又称誉冷谦所撰乐谱,道:"臣闻国初冷谦深知撰谱之理,至今神乐观人人皆能之,惟攻儒业者未暇考耳。"③如果冷谦谱尚在,且神乐观人人皆能之,那么,是否冷谦律也同样留

① 宋濂《孔子庙堂议》曰:"释奠有乐无尸,而释菜无乐,是二者之轻重,系乎乐之有无也。今则袭用魏汉津所制大晟之乐,乃先儒所谓乱世之音也,其可乎哉?"《宋濂全集》,人民文学出版社,2014年,第1865页。
② 朱载堉《律吕精义》,人民音乐出版社,1998年,第849页。
③ 同上书,第909页。

存,只是儒者失考呢?

晚明清初孙承泽《春明梦余录》卷 39"乐音"部分,有一段与朱载堉颇为相似的文字,亦持明代袭汉津律不变说,"自南宋及元以至于今,皆用大晟乐","今太常雅乐,与学宫所谓大晟乐者,皆汉津之遗而徽宗之指也";又自乐律及乐舞乐章,以为皆沿袭元乐不变,道"其百戏队舞,亦元声之遗,乐章又近浅,无尔雅之辞,太祖一革元政,而此事却谓金得之宋,先王之遗不复改创,而当时儒者亦愦然不知所自";并进一步指出直到嘉靖改制,亦未重考元声,"世宗制礼作乐而止于仪文之末,略其元声之本,亦张、夏诸人之过也"①。以下便征引元吴莱论大晟乐一篇文字,可以说,孙承泽的观点几乎完全绍继吴莱而来,只不过吴氏矛头批评的是大晟律之后的元乐皆是番俗之音,而孙氏进一步指实明乐都不过元声之遗。

然而,后来同卷却引用了一段考订,而持明用冷谦新律说,所谓"律正其元,曲袭其旧",意即其律实已一反汉津律,而归之正云云:"礼乐笺曰,说者论大晟乐为宋方士魏汉津所制,此未考本末,不知乐律者也。宋濂议汉津制乐为乱世之音,在洪武四年,而冷谦所定乐舞,为洪武之六年。乐章犹宋之旧,而乐音非宋之音矣。以何知之?以律而知之。盖谦所制者,为太簇之羽,中吕调也;汉津所制,其迎神初奏,为南吕之角,大吕变调也。与谦之乐如参辰黔晢之不相合矣。……又况汉津之律,即李照之律,下古乐二律……哀淫怨咽,此真亡国之音也,岂可与谦之乐同年而语哉。大抵乐律、乐章本为二道,由宋以降,乐章屡易,而所用者皆王朴之律也;政和以降,乐章屡易,而所用者皆汉津之律也。至冷谦定乐,乐章无改,而所用者则非宋元之律也。改其律而不变其章者,声音道微,政合严重;律正其元,曲袭其旧,此谦之所以为明哲也。谦旧有乐书在南太常。"②

如果说,《春明梦余录》荟萃文献还是两说并存,那么,后来持明用冷谦律者却始终不绝。譬如,嘉靖后期,高岱《鸿猷录》便道,有明一代

① 孙承泽《春明梦余录》,北京古籍出版社,1992 年,第 697 页。
② 孙承泽《春明梦余录》卷 39,北京古籍出版社,1992 年,第 699—700 页。

乐器乐舞,皆冷谦所定。① 明末李之藻《頖宫礼乐疏》更明确道"今太常律,乃国初冷谦所定";②清人多延此说。然而,待到清末,沈曾植《菌阁琐谈》绍继朱载堉,又重持明袭大晟律不变说,而论辨最详。大抵从《续通考》《明史·乐志》中所载十二月律名及其乐歌入手,道是"雅俗诸名,皆用宋世之旧。而中管五调,宋世俗乐所无,独太常雅乐有之。此明太常乐即宋大晟乐,最显证也"③。

　　那么,有明一代到底是沿袭大晟旧律,还是改用冷谦新律呢？就有明制作及当时文集来看,冷谦制律是事实,洪武帝数更其制,最终不重乐律也是事实,而永宣时期更以欢乐太平,也即雅颂为上,都重在仪文与乐章,因此,正统以来神乐观便渐次废弛；大约冷谦之律本限于神乐观所司雅乐,然而,随着神乐观日渐衰微,遂日益尘封,或者随着冷谦的离去便已渐次衰微。可以说,冷谦律的式微,一如冷谦其人的传奇化,也正体现了洪武一朝帝王与廷臣在制礼作乐上的矛盾所在,文人士夫锐复古乐而最终志向不伸,元末明初的复古乐思潮至洪武以后日益消解。这样,待到弘正时期复古乐思潮再次兴起时,对于冷谦律,却是知之者寥寥。如朱载堉所说,冷谦谱"至今神乐观人人皆能之,惟攻儒业者未暇考耳",仔细推论,这大概便是宋人所说,古乐不过尚存于乐工之手,只是工者执其艺而不知其理,这才有待于儒者发明乐理,以共襄成事。这才有了孙承泽所说,冷谦旧有乐书在南太常。也就是说,后来朱载堉等人,大约正是就神乐观所遗乐谱乐书等,来展开对冷谦律暨明初制作的重新考定,而朱载堉的著书立说,也正是嘉靖朝礼乐纷繁的一个结果,是弘正以来文人士夫考音定律的集大成者。至于后来的乐说,也多参详朱氏所说而来,并渐渐认同了明乐皆出于冷谦所制。

　　(二) 论何为冷谦律

　　弘正以来,随着复古乐思潮的兴起,冷谦律亦因此成为议论的中

① 《明清笔记丛书》,上海古籍出版社,1992年,第15页。
② 李之藻《頖宫礼乐疏》卷4,国家图书馆出版社,2013年,第197页。
③ 沈曾植《海日楼札丛》,中华书局,1962年,第296—298页。

心,但问题是,究竟什么是冷谦律呢?这期间,诸家态度对冷谦律的或褒或贬,也都饶有意味。

早在嘉万间,唐枢撰《国琛集》在为冷谦作传时①,便盛称冷谦改律意义。一是以为有明一代乐律皆出于冷谦之手,"太祖命为协律郎,考正乐器、乐舞,凡宗庙中和韶乐及朝廷大乐,以至迎膳等乐,琵琶、箜篌等器,悉是正之"。二是明确指出冷谦律是反对大晟府改制而来,而与南宋王处休、蔡元定一脉相传,而最大的发明便是恢复对四清声的运用,"其韶乐大抵因王处休、蔡氏新书,能究其辞意而加以四清声,音律尖高非昔比矣"。最后,传中称冷谦"官至礼部尚书,太祖问其八音之重,对曰闻磬声关系本朝大臣廉节云",却是推誉甚重。说冷谦官至礼部尚书,在其他传记中极少提及,而重磬声也正是士大夫倡复古乐思潮中重要的伦理内涵之一。

孙承泽在上引"礼乐笺曰"中,也极为推崇冷谦律,以为与汉津律大相径庭,前者为中吕调,后者为大吕变调,正可以修正宋乐之非,即所谓"律正其元",大抵视汉津律为亡国之音,而以冷谦律为治世之音。

唐枢盛称冷谦律"尖高非昔比矣",孙承泽也道汉津律其声下,哀淫幽咽,而冷谦律也迥非汉津律可比,其意正与唐氏所说暗合;然而,稍晚朱载堉却以更客观的态度探讨了冷谦律与宋以来诸家律数的区别,可以说,关于冷谦律具体,以朱载堉论述最详。朱氏《律吕精义》道:"汉刘歆、晋荀勗所造律管,皆用货泉尺。宋蔡元定著《律吕新书》,大率宗此尺,则其黄钟与歆勗之黄钟大同小异","依此尺法造律吹之,黄钟声中夹钟","比古律高三律";"宋李照、范镇、魏汉津所定律,大率依宋太府尺",其黄钟"声比古黄钟低二律,即无射倍律";"国初冷谦所定律,用今工部营造尺",其黄钟"比古黄钟低三律,即南吕倍律微高","谦及蔡元定十二律管算法皆同,惟尺不同"。②《律学新说》又道:"臣往年与善琴者,论古今雅乐高下。闻其说曰:冷谦之乐乃古无射调也,俗呼为清商调,以第二弦为宫音,少者歌之,则拽不出,失之太下,

① 唐枢《国琛集》,《丛书集成新编》第 101 册,第 504 页。
② 朱载堉《律吕精义》,人民音乐出版社,1998 年,第 165、167 页。

恐非中和也;蔡元定之乐,乃古夹钟调也,俗呼为清徵调,以第四弦为宫音,老者歌之,则揭不起,失之太高,亦非中和也。所谓中和者,古之正调是也,俗呼为清角调,轩辕氏之所造,以第三弦为宫音,比冷谦高一调,比蔡元定低一调,老者歌之不揭,少者歌之不拽,不高不下,是名为中和也。"又曰:"是故为黄钟之律者,失于短小,则乐均太高,刘歆、荀勖、王朴、蔡元定之律是已;失于长大,则乐均太下,李照、范镇、魏汉津、冷谦之乐是已。隋唐宋元之度量,较之累黍,则失于长大;汉魏南北朝之度量,校之累黍,则失于短小,皆非也。宋儒论乐律者,率舍高而取下,论度量者又舍大而取小,夫岂知适中之道哉。"①

由上可知,朱载堉以为宋魏汉津律比古黄钟低二律,即无射倍律;蔡元定律比古黄钟律高三律,是古夹钟律;明冷谦律比古黄钟律低三律,即南吕倍律微高。汉津律、冷谦律失之太下,元定律失之太高,皆非中和之音。② 又道:冷谦之乐乃古无射调也,俗呼为清商调;蔡元定之乐,乃古夹钟调也,俗呼为清徵调;所谓中和者,古之正调是也,俗呼为清角调。

清以来多称有明太常律皆冷谦所定,儒者考音,对冷谦律也渐为推重。譬如,清代《钦定续文献通考》卷106乐考中,也援引朱氏冷谦律失之太下说,却反复称誉冷谦律于十二律外,别增四清声的意义,"明太祖洪武初,命冷谦定律,谦议用四清声,故编钟编磬皆为十六,成一代完乐";又引《乐书》曰,"冷谦议用四清声,故编钟、编磬,皆为十六,岂非洞达音律者哉"③。

由此来看,唐国琛称誉冷谦律"尖高非昔比矣",正是将之绍继蔡元定律说而来,并将矛头直指汉津律,视前者为有明治世之音,而后者不过前朝亡国之音罢了。然而,朱载堉详考下来,却以更客观的态度指出,同是对汉津律的反动(实是对宋徽宗大晟府改制的反动),却是

① 朱载堉《乐律全书》,《景印文渊阁四库全书》第213册,第627、703页。后来清曹庭栋《琴学》外篇也作此说,道是"欲求轩辕之乐,当必由此,不拘老幼皆可歌也"。清乾隆刻本。
② 明末,前揭李之藻《頖宫礼乐疏》卷4亦道:"今太常律,乃国初冷谦所定,顾其黄钟类古南吕,倍声而微高,则较之李照之律,或恐无以相非,而所云声气之元,亦不在是也。"第197页。
③ 《钦定续文献通考》卷106,第629册,第94、96页。

蔡元定律律偏尖高,冷谦律律偏低缓,且冷谦律之低更在汉津律之下,皆非中和之音;待到清人,肯定冷谦律,却转而指向四清声的运用。实际上,有关四清声的考论,同样也是北宋时大晟府考音定律争议的焦点所在。

那么,金元明三代果然都因袭了北宋大晟府改制后的新乐么?进而言之,果然在乐律上都因袭了当时的汉津律么?其实,历史的实相要远为复杂。自唐明皇重教坊以来,俗乐大兴,北宋君臣锐复雅乐,一连六次改制,终以徽宗时期为大成。然而,自崇宁四年(1105)九月至宣和七年(1127),大晟府仅存二十多年。两年后,北宋灭亡。然而,大晟乐是否流传,或者当时汉津律是否遗存,又流传何方,大约便如明代冷谦律一般,并不分明。当时史载便有称大晟改制随着北宋灭亡而散佚,又有金灭北宋,括其乐器、乐工北上种种而已。明室所鼓吹的金得之于北宋,元得之于金说,实始于元。这一点元人吴澄便有详述。或许,历史的实相分明与否并不重要;更有意义的是,元明人为什么如此来追溯北宋末大晟乐的流衍。

所谓新朝甫立,百废待兴;而百制之中,礼乐为先。一代雅乐的制作,关键在于先定乐律。自北宋灭亡以来,金元与南宋南北对峙,礼乐一事自然也有南北之分,然而,孰为正统,却始终不定。一方面,金灭北宋,掠北宋礼乐之器及乐工等北上,在此基础上制礼作乐,此后,元蒙灭金,在金之基础上续有制作,而南宋朝廷苟安江南,素有惭德,往往在礼乐上清修无为,这也正是元明时主张礼乐一事,金得之北宋,元得之于金,是为正统的根本原因,而此正统实与治统密切关联。然而,同时南宋,却有在野朱熹、蔡元定等人慨然以礼乐自任,大力倡复古乐,诸位大儒反复讨论大晟律,无非寄寓了对北宋亡国的反思,也包括南宋朝廷礼乐不修的微词,遂锐意复古尚雅,这一复古尚雅,皆有意越宋以上(无论金元),借径汉唐,甚则直绍三代之治,如此方谓之正统;因此,于南宋而言,礼乐之事不在朝而在野,在野儒者以正(礼乐之)统而自任,如此也是其道统所在。待得元末明初,"治统在北、道统在南"说遂日益盛行。由此来看洪武时期的制作,以宋濂为首的浙东士夫慨

然以绍继道统为己任,遂锐意复三代之制,而朱元璋最初未尝不想绍继朱子,但因了诸种缘由最终舍弃,而处处以我本布衣自诩,以务实从今为旨,鼓吹金得之于北宋,元得之于金,遂以绍继金元为正统,一应制作遂杂唐宋金元于一体。也就是说,洪武时期,一代礼乐制作所隐寓的君师矛盾,实围绕着当时的治统与道统之争展开,若从治统而言,礼乐之事,金得之于北宋,元得之于金,明得之于元,即乐统在北;若从道统而言,元末以来宋濂等人的锐复古乐,意在上续元之吴澄、南宋之朱熹与蔡元定,而最终接续北宋的周敦颐,则乐统在南。朱元璋最终以绍继元统自居,一应制作莫不由此而出,这也是金元北曲杂出于宫廷礼乐、以北曲为主的弦索官腔更因此而流播天下教坊、一统南北音声的缘故;以至于当时,一代文臣刘基便因"座中尽北音""吴人更作北音",而怵然不已。

　　由此,可以想见,为什么元明儒者反复在讨论大晟乐,为什么后人屡屡指摘有明一代是袭用大晟律不变,而鼓吹复兴古(雅)乐,个中原因首先还是对其时官方制作或因俗或无为的不满,究其根本说,则是对官方制作隆君道而抑师道的反弹。一代儒臣宋濂与刘基等人陆续退出历史,一代协律郎冷谦的遁隐,更在民间渐渐流传为一则传奇,最终是,冷谦律的莫名冷落,标志了元一统以来复古乐思潮的衰微,所余不过若干感喟、若干文字明灭于史书记载罢了;待到隆万以来,冷谦的传奇日益从委巷播于文人墨客之手,朝野儒者更进一步重新鼓吹冷谦新律,不过是新一轮复古乐思潮的兴起罢了。

第三章
永宣以来的礼乐变化与成弘复古乐思潮的兴起

　　洪武初,朱元璋即设礼乐二局,儒臣以宋濂为首,协律以冷谦为首,广征耆儒,朝夕研讨,以迄三年,而成《大明集礼》一书;此后,又历数十年数次修订,终洪武一朝始渐具规模。然而,如前所说,后来的反复修订其实已经渐渐远离了最初君臣聚合的初衷,一本务实从今从简之法,遂从返三代之制最终至掺杂唐宋之制。这期间,吴元年,试登歌乐,朱元璋亲击石磬,指斥儒者朱升不辨五音;洪武五年,宋濂因议《孔子庙礼》被贬,是年,又因其孙牵连胡惟庸案而流放身亡;书写下《太古元音谱》的协律郎冷谦抱琴而遁,不知所终;二十一年,新举进士解缙上书指斥洪武礼乐之非;更有刘基等人慨然长叹北曲盛而南曲亡……当时,士林之首宋濂之后有方孝孺,以宋濂弟子方孝孺为代表的浙东士夫渐次聚集于东宫太子左右,隐然与洪武相抗;一旦建文继位,便重张复古精神,遂颇有以太祖之制为非而倡力破陈法之处,后来史家以为操之太急,以至于朝野动荡,仅四年,即为朱棣假靖难而起兵代之,而方孝孺也以史上最惨烈的夷十族的方式殉道而亡。由此可见,复古还是从今,其意义已远远不止于制度本身,也即,二者之争并非只是具体制度具体仪节的差异,而关键在于"君""师"之间的权力平衡。朱元璋的改制,最终是为隆君权而服务的,元末以来士大夫的礼乐自任,实以复古为表征,以师道为内核,这一精神至此备受折挫。

　　永乐后期,以三杨为代表的台阁制度的形成,实际标志着士大夫

权力的上升,君师之间相互妥协而共治之意因此而渐复,朝野鸣盛之音从诗文到演剧遂蔚然而兴。正统景泰天顺三朝,国家乃多事之秋,儒臣遂慨然而起,号令天下,而帝王因私欲误国皆有惭德,也不敢公然与外廷相抗;这样,君臣彼此相安,朝廷礼乐但取南宋故事,无为而已;所谓永宣时期教坊演剧的繁荣与正统以来的礼乐废弛(相应是文学的沉寂),其实正是以此为背景的。

成化以来却不然,以翰林四谏为开端的师道复兴,重张复古之旗帜,慨然以礼乐自任,论其实质,正是标志了自靖难之后抑郁不振的士气益见发抒,士大夫开始以更为激进的儒学传统公开指斥帝王。因此,成化以来儒臣与帝王的分庭抗礼,其要有三。第一,几乎都以尊洪武制度为口号,更往往以尊祖训来戒慎后世帝王,然而,这一洪武制度实指以宋濂为代表、以复三代之制为理想的洪武初制;并将矛头直指永乐,以为礼乐大变实肇始于靖难,则是深痛以宋濂弟子方孝孺为首的建文变法自此而断。也即,成化以来复古乐思潮的复兴,究其根本,在于有意接续远则以朱熹、吴澄,近则以宋濂、方孝孺为代表的宋明儒学之职志;因此,后来《明儒学案》为有明一代儒林列传,特置方孝孺为首,无他,尊之为有明师道第一人也,而置宋濂于宋元学案中,无他,以之绍继朱、吴等宋元大儒耳。第二,成化以来君师矛盾渐趋明朗,一方面,士大夫锐复古制,假此隆师道而抑君道,复古乐思潮因此而大炽;另一方面,帝王怠政,实质是开始倚近臣与内侍——体现在礼乐上,便是直接倚太常(道流)或钟鼓司(内宦)——而与外廷相抗,遂至雅俗混淆,俗乐也因此而日兴于内廷。君师相抗,这一局面在成化时期已经形成,只是最终未至激化,可以说,晚明诸种矛盾以及诸多迹象其实都发端于成化时期。第三,弘治时期,史称弘治中兴,这一中兴实即政治清明而言,也即在一群礼乐自任的士大夫督责下,君师之间最终再度携手,有意共治,第一件事便是议复古乐以行天下。然而,弘治末年的考音定律,只不过刚刚开始,便随着弘治的驾崩而结束,正德初年刘瑾用权后,前朝老臣也凋零殆尽。

第一节　永宣时期的礼乐升平与
正统以来的礼乐废弛

若论制度本身,朱元璋的礼乐制作,至洪武末不过初具规模,此后又政局屡易,其实践如何便颇难叙述了。然而,所谓礼乐不过与政与刑相辅相成而已;如此,假演剧为声教的礼乐系统一经建立,便在复杂的政治运作中开始以不同形式发挥其微妙的作用。譬如,亲王之国例赐乐户二十户,又云例赐杂剧曲本千余种,已兆藩府演剧繁盛之机;再则,乱世渐远,升平在即,虽则朱元璋仍反复以戒声色谕人并自警,种种逾礼越制之因素已渐次滋生,各级教坊演剧,尤其是藩府演剧,亦因此而日盛。当时,身居藩府的燕王朱棣广集曲家,如贾仲明、汤舜民辈入幕,择音作乐,在假娱乐以遁形迹的同时,也未尝没有悖礼生乱之心;洪武三十一年,时方青年的宁王朱权开始对北曲"依声定调、按名分谱",以效葛天之民,乐雍熙太平之治,似乎也别有寄托,这种种迹象也都寓示了一个新时期的来临。

永乐以靖难登基,有明历史制度种种变象,无不隐伏于此,而礼乐与演剧之变更因此成为最明显的一道风景。所谓盛极而必衰,宣德四年的禁官妓与正统初即位的大放乐工,最终标志了一个全盛时代的结束。正统景泰天顺三朝,国家开始进入多事之秋,而文人士大夫临危受命,君师共治之意由此进入一个新的阶段。相应,君臣相安,礼乐诸事效南宋故事,以无为相尚,教坊演剧也因此进入前所未有的冷落时期。

一　永宣时期的君师共治与鸣盛之音的大兴

当朱棣居燕府时,即上书指齐泰、黄子澄为奸臣,并援引祖训起兵靖难,最终取替建文帝登基,建号永乐。一应制度都慨然以拨乱反正为宗旨,斥建文君臣变法之非,而一遵祖制,诏称:"建文中更改成法,一复旧制。"[①]次年又道:"先朝定礼,审之精矣,后世子孙遵用旧

[①]《明史》卷5成祖一,第75页。

章,当自朕始。"①因此,永乐一朝,其礼乐制作,除修订乐章、乐舞外,基本沿袭洪武旧制,只是个中精神却迥然有别。洪武朝制作,其初衷犹在于假礼乐为声教,而永乐制作却颇杂几分功成作乐以粉饰太平之意。究其实质,所谓功成而作乐,永乐皇帝因靖难起兵而登大宝,其大肆制作,正是有意图饰武功,来鼓吹自己继统的正当性罢了。

朱元璋临朝一向不敢自居太平,而反复以居安思危来告诫臣下,其乐章制作上亦重讽谕而恶颂美,当时地方也有祥瑞呈报,但往往即行即止,并未成风。② 自永乐登基却不然,早在永乐二年,各种祥瑞便纷纷而出,更一一写入乐章之中,以为颂声。永乐中曾数次修订乐章,今存王景等人所撰朝会乐章十二首,载于王圻《续文献通考》。这十二首乐章记述的几乎全是祥瑞,分别命名为:"嘉禾进""野茧成""驺虞献""神龟呈""黄河清""四夷来",为《天命有德之舞》,"嘉禾成颖""庆云成彩""龙马来廷""甘露降祥""四夷来宾",为《明德新民之舞》。③ 永乐十八年迁都北京后,又定宴飨乐章。其中第五奏《天命有德之舞》所歌与《明德新民之舞》同,第七奏更有"集祯应"之曲,集种种祥瑞于一曲,道是"皇天眷大明,五星聚,兆太平;驺虞出现甘露零,野蚕成茧嘉禾生,醴泉涌地河水清。乾坤万万年,四海永宁"。④ 由此可见,当时地方报呈祥瑞几乎成风,而朱棣本人也乐此不疲,亲自召集词臣将这些祥瑞载入乐章(属杂剧曲辞)、配以歌舞,搬演

① 《明太宗实录》卷22,《明实录》第6册,第409页。
② 关于祥瑞一事,《洪武京城图志记》曾有记载:"冰天丹檄之域,雕题金齿断发文身之属,莫不重译而至,嘉禾灵草诸祥之物,史不绝书,天命之所系属如是。"南京出版社,2006年,第6页。
③ 王圻《续文献通考》卷88道:"永乐元年九月,成祖诏学士王景等拟撰乐章,竟未施行。"又曰:"永乐中命王景拟朝会乐章,凡十二首,天命有德之舞无词:嘉禾进、野茧成、驺虞献、神龟呈、黄河清、四夷来;明德新民之舞有嘉禾同颖、庆云成彩、龙马来廷、甘露降祥、四夷来宾。"第2430—2432页。但王景这十二首乐章,是否即是永乐元年所撰而未施行的,清人对此颇有疑虑,细考,道是"天命有德、明德新民二舞,一有词,在十二首之内,一无词,在十二首之外,标目相配,而词曲偏枯,且一舞似分领数曲,然又多寡不均,曲名亦仿佛相对,而皆以嘉禾始以四夷终,其时祥瑞甚多,铺张不尽,乃寒俭重复如此,此皆不可解也"。又道"查野茧、驺虞等瑞,多在永乐初,然元年亦尚寥寥,若嘉禾,至七年始见,龙马则十八年始进",如此,则撰作时间不可能在元年,"大抵拟撰亦在十八年,与重定宴享乐舞同时也。明德新民舞未用,天命有德舞则十八年重定宴乐用之,有曲二章,载在乐志,岂即是时所撰,缘已见施用,故不列于此处耶?"《钦定续文献通考》卷104,第57、58页。
④ 乐章中还有《天命有德舞曲》,也涉及祥瑞事。

于殿庭宴享之际。①

其实不仅仅是乐章中大书祥瑞事，而是整个永乐时期宴乐风气，较之洪武时期发生了很大的变化。以洪武三年与永乐十八年所定宴飨乐章为例，②洪武三年九奏，一奏《起临濠之曲》，名《飞龙引》；二奏《开太平之曲》，名《风云会》；三奏《安建业之曲》，名《庆皇都》；四奏《削群雄之曲》，名《喜升平》；五奏《平幽都之曲》，名《贺圣朝》；六奏《抚四夷之曲》，名《龙池宴》；七奏《定封赏之曲》，名《九重欢》；八奏《大一统之曲》，名《凤凰吟》；九奏《守承平之曲》，名《万年春》。永乐十八年宴飨乐舞也是九奏，一奏《上万寿之曲》，又《平定天下舞曲》，其一《四边静》，其二《刮地风》；二奏《仰天恩之曲》，又黄童白叟、鼓腹讴歌承应，曲曰《豆叶黄》，又《四夷舞曲》，其一《小将军》，其二《殿前欢》，其三《庆丰年》，其四《渤海令》，其五《过门子》；三奏《感地德之曲》，又《车书会同舞曲》，其一《新水令》，其二《水仙子》；四奏《民乐生之曲》，又《表正万邦舞曲》，其一《庆太平》，其二《舞士欢》，其三《滚绣球》，其四《阵阵赢》，其五《得胜回》，其六《小梁州》；五奏《感皇恩之曲》，又《天命有德舞曲》，其一《庆宣和》，其二《窄砖儿》；六奏《庆丰年之曲》；七奏《集祥应之曲》；八奏《永皇图之曲》；九奏《乐太平之曲》。虽然都是九奏，但后者明显繁复，一是洪武九奏一奏一曲，而永乐九奏一奏数曲，譬如，第四奏，洪武时是一曲《喜升平》，永乐时的《民乐生之曲》则一连用了《庆太平》《武士欢》《滚绣球》《阵阵赢》《得胜回》《小梁州》六曲，来写靖难之变如何响应民心，拨乱反正。更重要的是乐章内容大变，这一点单从舞曲名称就可以看出。洪武时期所歌颂者还是当初群豪并起、拓疆立国之事，在鼓吹平定天下的功业时，却也有警醒后人祖宗创业的不易；然而，永乐迁都后大定宴乐，所歌颂的都是当下，除却靖难事外，

① 王圻云永乐元年九月成祖曾诏学士王景等拟撰宗庙乐章，永乐中又撰十二朝会乐章，均未施行。据《钦定续文献通考》载，宗庙乐章清时已不传，唯此十二朝会乐章尚存，并考其撰作时间为十八年，与重定宴享乐舞等同时。所谓永乐元年乐章未施行，不知是指仅未用于朝会中，还是全然不曾使用过，但亦足见永乐帝制作礼乐的态度了。
② 《明史·乐志》称更定宴飨乐舞在永乐十八年，但实录并未见具体记载，清《钦定续文献通考》卷104则将更定时间列于永乐十七年之后、二十年之前。第59页。

全是拨乱反正后,如何帝王有德,受天命,振纪纲,立正统,抚万邦;如何兴礼作乐,四夷宾服,百鸟翔集,万兽来朝;如何风调雨顺,百谷丰登,臣民鼓舞,共乐雍熙,等等;几乎是将朱棣当作开国之主来歌颂的,每一支曲辞,都充斥着"圣主兴,圣主兴,显威灵,蛮夷静。至仁至德至圣明,万万年,帝业成""万万年皇基坚固,万万载江山定体,万万岁洪福天齐""佳期万万岁,圣明君,主华夷"一类的颂辞。由此来看,各种祥瑞不过是从此开太平盛世的天地祯应罢了。①

永乐时期,别有小宴乐章,也见《明史·乐志》记载。这九奏实是洪武四年所定。洪武三年定宴飨乐舞之制后,又有两次重订,其一为四年所定,其乐章乃吏部尚书詹同、礼部尚书陶凯所撰《宴享九奏乐章》;十五年又重订,一直沿用,洪武四年所定遂废。永乐间将之用于小宴。以洪武时大宴乐章为本朝小宴乐章,从这一点,也可侧面看出永乐间宴乐之风更趋奢靡,所谓"祥瑞甚多,铺张不尽"者是也。至永乐继位以来,朝野上下,谀颂之风,似乎已经愈刮愈烈了。

自永乐至宣德,献祥瑞之风始终不息,并直接刺激了杂剧与乐府的创作。例如,献祥瑞大约最早便始于周王朱橚,据傅维鳞《明书·乐律志》载,"永乐二年三月周王畋于钧州获驺虞献之,进颂九章,协之律吕,舞以八佾";②而其子朱有燉据此便撰有《献驺虞》一剧。另有记载,朱有燉自己也曾进献祥瑞,更为此撰写乐府,《诚斋乐府》卷2所载《南吕一枝花·咏白海青》便是其中之一,其小引道:"宣德八年,岁在癸丑,正月十七日,河南开封府尉氏县,得白海东青一联。十八日,校尉进于本府。且明日,值予初度,予喜珍异贵禽来此中原,乃即具奏,进献于朝。作此乐府,以自庆赏焉。"

杂剧乐府如此,诗文更盛。永宣时期,君臣之间往往宴集,以示优渥,应制作词,遂大为盛行,按查当时别集,祥瑞诗也比比皆是;可以说,如《献驺虞》这样的杂剧或乐府,实质也是为应制而作,可称作应制剧或应制乐府。永宣时期以礼乐文太平风气的起来,直接刺激了当时

① 《明史》卷63乐三,第1559页。
② 傅维鳞《明书》卷59乐律志一,第561页。

鸣盛之音的兴起,这也是台阁文学盛行的重要原因之一。

一片颂扬之声下面还有另一种声音,永乐九年朱棣下有一道演剧禁令:①

> 永乐九年七月初一日,该刑科署都给事中曹润等奏,乞敕下法司,今后人民倡优装扮杂剧,除依律神仙道扮、义夫节妇、孝子顺孙、劝人为善及欢乐太平者不禁外,但有亵渎帝王圣贤之词曲、驾头杂剧,非律所该载者,敢有收藏、传诵、印卖,一时拿送法司究治。奉旨:"但这等词曲,出榜后,限他五日,都要干净,将赴官烧毁了。敢有收藏的,全家杀了。"

这一禁令内容基本沿袭洪武时《大明律》而来②,用意只在两点:一是劝,劝演义夫节妇、孝子顺孙、劝人为善剧;一是惩,严禁亵渎帝王圣贤之词曲、驾头杂剧等,且惩治极严。实际上,重点还在惩,而之所以只严禁亵渎帝王圣贤之词曲和驾头杂剧,不过为帝王立威,而欲钳制天下议论。这样,永乐重颁时,特地在所允许的演剧内容添上一条"欢乐太平"者,由此可见当时的风气之变了。此外,洪武禁令重在"妆扮",而永乐禁令,除却装扮外,重点却在曲本的收藏、传诵与印卖上,这或者与《永乐大典》的编撰相关——由此也可以看出,《永乐大典》一方面收入大量杂剧戏文,固然体现了永乐一朝对俗乐的包容,让我们今天还有幸了解到早期戏文的面目;但另一方面,《大典》的编撰也是查禁、改篡、销毁杂剧戏文的过程。这无疑是对天下舆论的进一步钳制,只许欢乐太平而已,也即只许鸣盛之音而已。

史载,洪武定制,凡亲王之国例赐乐户二十七户③,相传更赐曲本

① 《客座赘语》卷6"国初榜文",南京出版社,2009年,第295页。
② 洪武六年令:"凡乐人搬做杂剧戏文,不许装扮历代帝王后妃、忠臣烈士、先圣先贤神像、违者杖一百。官民之家容令装扮者与同罪。其神仙道扮及义夫节妇、孝子顺孙、劝人为善者不在禁限。违者杖一百。官民之家容令妆扮者,与同罪。"《大明律》卷26刑律九"杂犯·搬做杂剧",辽沈书社,1990年,第202页。
③ 《大明会典》卷56,《续修四库全书》第790册,第148页。

千七百本。① 大概自洪武以来,即曾大量收集杂剧戏文等曲本,存之于内府,遂能赐之于各藩;永乐期间大修《永乐大典》,并严禁民间收藏种种,应该便曾大规模地搜集民间所藏,并加以著录。如前所说,在搜集旧曲本、整理旧曲本的同时,也伴随着删改、修订甚至弃毁的行为,以保证曲本思想内容与教化、鸣盛的主旨相合。同时,更为重要的是,明初以教坊司为核心,自宫廷到地方,共同制造了一种弦索新腔,以北曲为主兼采南曲,以此来适应以"宫(藩)廷"为中心的教坊演剧的需要,即为当时的升平乐服务,以体现礼乐太平的鸣盛意义。

由此来看,永宣时期以演剧文太平,始终实施的是一手鼓励、一手打压的方针,推至永乐时期对礼乐的整体态度莫不如此。一方面,帝王为示优容文武,鼓吹宴乐,以至于元宵节日前所未有地大放假,以示君臣(民)同欢,对演剧的态度颇为宽容,甚至颇加鼓励。永乐七年正月十一日,永乐帝特别下旨,赐元宵节放假十日,"后壬辰年正月,赐文武群臣宴。听臣民赴午门外观鳌山。岁以为常"。② 明初,援宋代旧制,元日(即春节)放假三天;而永乐时为了"永保富贵、共享太平",竟将元宵假放至十天,"从他饮酒作乐快活",并"永为定例"。③ 宣德二年正月十二日,又重申元宵放假事。宣德四年正月朔,特赐文武节假二十日。这一规定,极大地鼓励了当时的宴饮之风,以及戏剧的搬演,尤其是酒楼间的弦索弹唱。另一方面,于朱棣本人来说,鼓励宴乐、歌咏太平其实为表,不过假此鼓吹升平,以重建其继位的正当性;就根本而言,却是以节制甚至打压为里,假此赏功罚罪。譬如,靖难以来,悉指当时不附燕兵者为奸党,将其妻女尽没入乐籍,山西乐户因此更成为一个特殊的群落,而山西一带演剧的发达也因是而起。又如,以赐乐诸举或警示或消解地方藩王作乱之心,靖难前后,北则周王,南则宁

① 李开先《张小山小令后序》载:"洪武初年,亲王之国,必以词曲一千七百本赐之。"《李开先全集》,上海古籍出版社,2014 年。清梁清远曾这样解释朱元璋为什么赐词曲于亲王之国:"或亦教导不及,欲以声色感人,且俚俗之言易入乎?"《雕丘杂录》卷 15"晏如斋檠史",转引自王晓传辑录《元明清戏曲小说禁毁资料》,作家出版社,1958 年,第 4 页。
② 何良俊《四友斋丛说》,中华书局,1959 年,第 76 页。
③ 沈德符《万历野获编》补遗卷 3"元夕放灯",第 898 页。

王,史载都有异谋之心,终永宣之世却纷纷自放于词曲之中,假此以自韬晦罢了。也正是他们,或以撰辞演剧,或考音定律,遂将教坊演剧推至极盛。①

可以说,明初,尤其是永乐以来,京师以帝王为首,地方以藩王为首,他们会聚词臣与乐工,以官方的名义,或应制填曲、进呈新剧,或考定音律、制作新腔,行之于教坊,播之于天下,更有整理旧曲、著书立说以为天下定式者,最终促进了教坊演剧的繁荣,其实质是北杂剧在以宫廷、藩府为核心的上层文化圈中的兴盛,同时,南曲也开始进入这一文化圈。进而言之,是帝王、词臣、藩王、乐工,以不同身份,从不同角度,共同促进了永宣教坊演剧的繁荣。京师以帝王为首,地方以藩王为首,以各级教坊司乐工为承应,自上而下,又自下而上,相互影响,其间则为曲家。明初曲家,但声名稍显者,其撰辞度曲,又莫不与朝廷制作相关,与这一上施下效的教坊演剧相关;因此,朱权、朱有燉独以藩王而执当时曲坛之牛耳,并非偶然,而成为当时曲学隆升于庙堂的标志性象征。明初以来官方鼓励为表、钤束为里的演剧政策,实际上直接控制了各层次的演剧,最终影响了演剧的内容与形式。因此,以二朱为代表的教坊演剧的繁荣,与后来以三杨为代表台阁文学的兴盛,其性质正复相似,二者皆为在朝文(曲)学,并彼此呼应,共同构成了永宣时期的鸣盛之音。② 此所谓治世之音安以乐。推而衍之,如若单论二朱曲作(学),在文学史上称之为教坊曲学自是不伦;那么,不妨将"台阁"仅视为鸣盛之音的象征,而不仅仅囿于作者为台阁中人,则这一在朝曲学也可称作台阁文学的流脉——台阁曲学,或者统称之为庙堂文学、鸣盛文学,与山林文学相对。

由此来看,永宣时期教坊演剧的繁荣,同样是以宋濂、方孝孺为代表的浙东士人集团逐渐被打压为前提的,相应则是以三杨为代表的江

① 参李舜华《礼乐与明前中期演剧》,第 144—164 页。
② 关于鸣盛之音,如何评价尚是一个复杂的问题,历来对台阁文学贬词较多,然而,无论是三杨所代表的台阁文学,还是二朱所代表的在朝曲学,都不能简单地视为帝王有意营造的鸣盛之音。

西士人集团开始登上舞台。有明一代，洪武末年以来，文坛渐趋于沉寂，突出的代表便是以三杨为代表的台阁文学的盛行，究其实质，恰恰反映了帝王与儒臣相互为用，暂时携手共治的政治形势，理学遂以一种新的面目——官方新朱学而一统天下，而礼乐之变，教坊俗乐之兴，与台阁文学之兴，都是其结果之一。无他，帝王与儒臣相互为用，为示优渥天下文武，并更进一步掌控天下舆论，从朱元璋到朱棣都非常聪明地将眼光投向了四方俗乐，将之纳入朝廷的礼乐制作，而最终促使了以朱权、朱有燉为代表的教坊演剧的繁荣。

明中叶以来广为传说的朱元璋将《琵琶记》打入弦索事，已成为一个象征——这一入弦索不仅意味着用弦索伴奏，也意味着一尊中原为正，修饰文辞、协比音韵、采合宫调等一系列雅化与律化的举措，其核心则在考音定律。这一考音定律以金元以来的北曲为典范，而《琵琶记》的入弦索标志着南曲——因为官方对演剧的掌控——也开始被纳入弦索以声教天下。早在元代中叶，朝野文士便有人积极鼓吹将曲打入弦索（管）以嗣续风雅，成一代治世之音，《中原音韵》不过适逢其会罢了。明建伊始，朱明君臣锐意制作，将北曲引入庙堂重加修订，其实质正是以官方的名义认可了长期以来朝野士夫对考音定律的诉求，最终将南北曲纳入新朝的礼乐系统（至此方是真正的"入弦索""成乐府"）。这一礼乐系统最终以雅范北曲为主，而兼采南曲，大元一统以来四方诸调大兴的局面从此消歇，取代而起的是弦索官腔的一统天下；待到永宣之时，明代由官方一统的教坊演剧遂臻于极盛。确切而言，北杂剧在明初最终被确立为教坊正声的过程，也正是元大德以来南移之北杂剧重新北上并走向贵族化的过程。这一过程形成了北杂剧在明初的短暂辉煌，也肇示了金元北杂剧最终的衰亡，以及北曲如何与南曲相合，走向新生的开始。

从采征天下曲本到弦索官腔的一天下，这一系列曲学活动实质已是明廷礼乐制作的一环，集中体现了明初以雅乐规范俗乐的努力，这一努力在一定程度上认可了元末以来朝野士夫锐意复古乐的诉求；然而，这一尊北曲为今乐中的雅音，来雅范天下音声，或者说，以如此的

弦索官腔来一天下,这一举措与明廷在音韵上以中原雅音一天下互为表里,究其根本,二者又直接源于明廷最终弃南宋而标举绍续金元,进而绍续北宋的政(史)统意识;因此,它从一开始便远离元末明初以来士大夫,尤其是江南士夫的梦想,①也正是因此,文人士大夫反对以俗乐充雅乐的声音,无论朝野,便始终不曾断绝。

二　君师无为与正统以来的礼乐废弛

永宣时期教坊演剧的繁荣仅持续到宣德末年与正统初。教坊杂剧的衰落肇机于宣德四年官妓之禁。宣德三年,帝用杨荣、杨士奇之言,擢顾佐为右都御史,次年,榜禁官妓;宣德十年,英宗继位,三杨秉政,一次性放出内庭乐工达三千八百多人。大释乐工正式标志了衰落的开始,稍后,英宗正统四年,明初曲家之首朱有燉与世长辞。教坊杂剧的衰落,直接原因来自朝野上下一群以制作礼乐自任的文人士大夫。宣德三年顾佐的奏禁官妓,不过是帝王与文臣在礼乐问题上长期矛盾的一次激化,从次年的榜禁官妓到六年后的大释乐工,则标志着文人士大夫在这场较量中最终取得了暂时性的胜利;相应,明初以来的礼乐制度,尤其是以教坊司为核心、集权于君主的演剧制度开始处于一种失控(抑或被冷落)的状态。一个"全盛"时代自此开始衰落了,明初演剧的繁荣也随之黯淡下来。

当永宣时期教坊演剧日益繁荣之时,首先是太常乐舞的日益冷落。因此,三杨秉政,一方面释放乐工以放俗乐,另一方面便有意重复雅乐。史载,正统元年(1436)十二月,特命秦府典乐吴从达等五人,于神乐观教习乐舞生演奏。不过,这一举措固然有意于重建雅乐,但以藩府典乐入神乐观教习乐舞这一行为本身,却意味着神乐观的乐舞生因荒于肄习,已无力承担国家乐舞,更无论对王府乐舞生的教习职责,

① 其中宋濂与刘基可为典型。一代文臣之首宋濂力言"诗三百以下无诗",却欲复古音(乐)而不得,是有意锐复周制,跻汉唐以上,复三代之统;而同为开国功臣的刘基,则曲折表达了对南曲的追慕,其精神与元末杨维桢等人坚持治统在北道统在南一脉相传。有关元一统以来,曲学之变,及其与音韵学、文学、道学正统之争之间的关联,请参李舜华《从四方新声到弦索官腔——〈中原音韵〉与元季明初南北曲的消长》,《文学评论》2016 年第 2 期。

也就是说,处于中枢位置的神乐观已丧失了制作并传播礼乐的核心地位,而不得不求诸地方。以至于史臣慨然有疑:"王国赐乐之始,例选神乐观乐舞生五人往教习之,诚以其精习有素也。今乃反取王国之乐官以教习神乐观乎?"①当然,神乐观的乐舞生也并非完全不能教习。正统十四年,代王上疏,因乏乐师,乞赐通音律乐舞生一人往王府教习,以供祭祀;②由此来看,那么神乐观的乐舞生前往王国教习的也还是有的,只是代王此例是特奏始遣,由此又可看出旧例早已不行;不仅如此,洪武制度例遣五名乐舞生,而这里不过一人而已。同时,从京师到地方,乐舞生教习制度的久不例行,其本身已经说明神乐观礼乐意义的衰微。对三杨而言,请秦府乐舞生来京师神乐观来教习,完全出于不得已;然而,即便如此,这一举措的实际效果也并不理想,或者几乎没有任何影响。不过短短三年,太常寺卿徐初便上奏神乐观乐舞生朱崇妙等人,或恋俗私逃,或构讼求脱役之事;③而且,这种私逃脱役已渐成普遍现象,如《续文献通考》所论,"意所云赡给优厚者,必日渐胶削,是以多有去志,而勉强供役者,皆不复专心肄习,盖其废弛,固自有由也"。④ 景泰七年,御史阎鼎又上奏弹劾神乐观混乱无禁,以至于盗贼出没,"臣前至坛内,其乐舞生卖酒市肉,宛成贾区,往来驴马喧杂,无复禁忌,是致狎邪窥探于平日,乃能从容为盗于一时。究厥所由,咎当谁执",并请礼部为条约,榜示观内。⑤ 乐舞生在天地坛内无所事事,居然公然设市,卖酒买肉,把一个清净颛洁的祭祀场所变成了喧杂的市井区,这其实也正是长期以来太常礼官无为的结果。在阎的记载中,神乐观的闲散从容已到了令人瞠目的地步,倒颇有几分晚明南京礼乐职司的清闲,只不过前者闲得热闹,

① 《钦定续文献通考》卷104,《景印文渊阁四库全书》第629册,第60页。《明英宗实录》卷25载此事于正统元年十二月癸亥,《明实录》第13册,第491页。所说王朝赐乐旧例,见于《明太祖实录》卷165,"(洪武十七年九月)丁巳,命各王府乐舞生俱于所在儒学生员内选用,仍命神乐观选乐舞生五人,往教习之"。《明实录》第4册,第2544页。
② 《钦定续文献通考》卷104,第60页。
③ 《明英宗实录》卷57,《明实录》第14册,第1087—1088页。
④ 《钦定续文献通考》卷104,第61页。
⑤ 《明英宗实录》卷272,《明实录》第20册,第5760—5761页。

后者闲得清雅罢了。

 同样,教坊司也开始走向衰落。自大放乐工后,正统、景泰数年间教坊司均无大制作。直到英宗复位以后,天顺三年冬十月,教坊司方以承应不足为由,请求征引地方乐工入京补充,"恭遇大祝天地山川导驾迎引及正旦、冬至、圣节,合用乐工二千余人,今本司止存乐户八百余,乞行南京并顺天等府、陕西等布政司,乐户内选闲习乐艺者送京备用。上曰:'南京乐户不必取,第行山西、陕西精选,送来应役'"。① 按所奏而论,教坊司乐户将由八百骤至两千余人,几乎是前所未有的盛举;然而,仔细推衍,这一次大动作,大概是因英宗复位不久,也逐渐起意制作颂声来涂饰自己的正当性,仅此而已。不论原因如何,地方乐工的大量入京,一方面从反面揭示了长期以来教坊司职责的冷落,同时,也昭示了京师教坊司地位的下降。实际上,这一次征选也仍然没有多大影响,早在景泰元年七月,国子监助教刘翔就特地上疏,从各个角度历数当时礼乐之失,请敕增改,然而,"时以袭用既久,竟莫之改"。至三年九月,并天顺中,翔又两次上书,当时亦不过折衷行事,诏从者不过十之一二。② 由此可见,由于官方的不作为,教坊雅乐的肄习早已经日渐荒疏。

 朝廷雅乐的衰微,就根本而言,意味着礼乐制度原有的掌控功能逐渐弱化,于是,地方伎乐各种悖礼越制、不遵法度的现象开始浮现,地方俗乐也相应而起。其现象有四:

 第一,是教坊乐工的僭用服饰。如天顺元年七月,金吾右卫千户白琦便曾奏请有司出榜禁革教坊司乐工妇女僭用服饰,道:"正统年间已尝禁革,而犹不遵法度依然。僭服异色花样、纱罗、绫段等衣,内衬大红、织金,及戴金玉宝石、首饰珠环之类,街市往来,坐轿乘马,多端僭礼,不可胜计。请敕所司出榜禁革,如有仍前不悛、故违礼法者,令

① 《明英宗实录》卷308,《明实录》第21册,第6491页。
② 三年,刘翔以为春秋释奠,"所设乐器悉列于露台之上,使堂上堂下之乐,混于舞列,甚乖礼制",最后却以增广庙宇以容纳乐舞为准;天顺所诏从的也只是修订郊庙乐章。《钦定续文献通考》卷104,第62页。

五城兵马擒送法司,惩治其罪。庶使贵贱有别,服饰有等。从之。"①这里还提到正统年间已数次禁革,却屡禁不止,则僭越之风就更早更盛了。

第二,是地方乐户的渐次繁盛与地方官吏宿娼之风的不断。正统三年,当时还在巡抚河南、山西行在的兵部右侍郎于谦,发现"山西人民多有乐户,男不耕种,女不纺绩,淫嫚成风,游食度日,不才官吏往往呼使歌唱奸淫",于是"乞敕各处取勘,悉令为民,以给徭税;官吏宿娼者依律黜罢,不许赎罪还职","上悉从之"。② 值得注意的是,于谦主张遏止伎乐之风,显然首先着眼于对经济的考虑,因为乐户终日游食,这才令他们恢复良民的身份,各事生产,目的是"以给徭税"。早在宣德十年,正统初继位,杨士奇主张大释乐,便是因为"教坊司在外取来乐工甚多,虚费钱粮,无益于事,合无,量留供应外,其余放还乐籍,与民一体当差"。③ 于谦之举不过从京师移至山西地方罢了。当初朱元璋效宋制括天下乐工尽归教坊司,根本目的即在统一收取脂粉税,看来到宣正之时制度已然失控,乐籍大兴,不仅难以取利,而且供养不易。正统十三年,又有御史陈鉴上奏,道"今风俗浇浮,京师为甚""倡优为蠹,淫无极""前此未尝不禁,但禁之不严,齐之无礼,日滋月炽,害治非细",云云。④ 娼妓之盛,甚至窝藏盗贼,直接影响了当时的治安。成化四年,锦衣卫指挥朱骥因"近获强盗多系赌博宿娼之徒,无有家业,专在乐人之家寄赃宿歇",认为罪在教坊司官,因"见罪不累已,法不追赃,虽知盗贼,亦听容留",为禁盗安民,遂同巡城御史胡靖等一齐上疏,乞敕"一体追赃坐罪"等⑤。

第三,则是丧葬违制,好用戏剧即其一。正统七年,有奏报道:"各处故官多有不肖子孙,将父祖所遗纻丝、纱罗、锦绮衣服鬻与乐人,及假乡村报赛男妇妆饰作戏,古人虽贫,不鬻祭器,况父祖遗衣乎?"更有

① 《明英宗实录》卷280,《明实录》第20册,第6024—6025页。
② 《明英宗实录》卷43,《明实录》第14册,第838—839页。
③ 杨士奇《东里别集》卷3《论初即位事宜》,《景印文渊阁四库全书》第1239册,第647页。
④ 《明英宗实录》卷169,《明实录》第17册,第3267—3268页。
⑤ 《明宪宗实录》卷55,《明实录》第23册,第1113—1115页。

在"殓葬之期,宰牲延款吊祭姻朋,甚至歌唱以恣欢,乘丧以嫁娶者,伤风败俗,莫此之甚。乞敕该部严禁约之"。① 早在洪武元年,朱元璋便用监察御史高原侃之言,禁止循习蒙元旧俗,于丧葬之时设宴会亲友,作乐娱尸,②后来并将之收入《大明律》,所谓"十恶"之七"不孝"便包括"居父母丧,身自嫁娶,若作乐……"等;③然而,风俗之坏屡禁不止,以至于后来士大夫态度日益峻切,成化二年,丘弘重申"奸淫居"及"丧宴乐"之禁,指责当时"京师淫风颇盛,居丧之家张筵饮晏,歌唱戏剧,殊乖礼法",以至于"欲将奸妇枷号示众"来禁约居丧者不许非礼宴乐,因司法反对,只主张按律缉察方罢。④

第四,乐籍制度的松动与路歧南戏的起来。如前所说,宣德四年官妓之禁,既是乐籍繁盛的结果,也昭示了乐籍制度的松动。旧制,买卖良人入籍例有严禁,而乐籍中人也轻易不得脱籍;然而,至少在正统即位以来,无论在京师还是在地方,儒臣便不断鼓吹除放乐籍,而买卖良人入籍也屡有发生,以至于景泰七年明确下令,一者禁买卖入籍,二者许乐人自愿出籍,与民一体当差。⑤ 旧制,乐籍听候官方差遣,不得随意流动,这一现象自正统以来也已发生变化。进而言之,大量乐工被遣返从良,然而,所谓各事生产,恐怕常常流于虚言,对他们来说,最主要的谋生技能还是吹拉弹唱,何况游食已久,好逸恶劳已成本能;这样,一旦机会允可,自然便重操旧业。因此,无论是乐籍中人还是非乐籍中人,都逐渐汇聚到路歧艺人中来,而极大地促进了城市伎乐的发达,其实质是教坊正声与地方俗乐的交融,尤其是南北音声的交融,明中叶以来的音声大变革已经隐伏于此了。明代教坊正声以北音为主,四方新声而以南音为最,今存最早南戏的记载便发生于英宗天顺年间。都穆《都公谈纂》中记载:"吴优有为南戏于京师者,锦衣门达奏其以男装女,惑乱风俗。英宗亲逮问之。优具陈劝化风俗状,上令解缚,

① 《明英宗实录》卷96,《明实录》第15册,第1930—1931页。
② 《明太祖实录》卷37,《明实录》第2册,第709—710页。
③ 《大明律》卷1名例,辽沈书社,1990年,第4页。
④ 《明宪宗实录》卷33,《明实录》第22册,第656页。
⑤ 《大明会典》卷104,《续修四库全书》第791册,第73页。

面令演之……遂籍群优于教坊。"①锦衣卫将吴优演南戏的行为指斥为"以男装女,惑乱风俗",甚至引起了英宗的亲自逮问,却因其劝化风俗,意在太平,不但未曾降罪,竟将其籍入教坊司。这一条材料已是弘正间吴人自己的追忆,难免修饰,但是天顺间吴优搬演南戏于都下当是事实。吴优,自江南而北上,至于京师,甚至惊动天听,由此也可以想见因着路歧人的发达,自明初受打压而一直隐伏于江南,南宋遗音已然再次复兴,并颇有影响了。

如前所说,永乐以来,帝王与文臣之间彼此妥协,开始进入君师共治时期,永宣演剧也因此而大盛;宣德四年的官妓之禁与正统即位时的大释乐工,则标志着内阁日益制度化后外廷权力的进一步上升。此后,尽管正统五年至正统十一年,杨荣、杨士奇、杨溥已先后辞世,然而,内阁权力却始终不堕。个中原因,一方面是制度犹存,另一方面却与三朝朝政的变迁有关。朝廷自正统十四年"土木堡之变"以来,历经英宗失国、景帝即位、景帝僭立太子、夺门之变、英宗复位等一系列宫廷巨变,君主因此也都颇有惭德;在这种情况下,英宗及景帝无论是勤政还是沽名,多能听从廷臣的谏阻,这不仅保障了君师共治的存在,更进一步促进了外廷权力的上升,明初二祖所极力打造的君权独尊体制至此正式破产。既然君师共治,彼此熙和,自然也便礼乐相安,无须制作,再加上朝廷本多事之秋,也无暇制作,一应祀典宴仪、帝王观剧,但因循故事,便如南宋初年以清净无为相尚一般。前面所述,无论是神乐观或教坊司的疏于管理,还是雅乐的荒于肆习,其实都源于这一份清净无为,倒体现出一丝太平盛世不妨闲眠的图景来;也正是因为这一清净无为,从京师到地方,倡伎之风始终禁革不断,悖礼越制之风也渐次兴起,新的俗乐开始在民间悄然而兴。②

① 都穆作,陆粲编采《都公谈纂》,《明代笔记小说大观》,上海古籍出版社,2005年,第584页。
② 实际上,正统初年的大释乐工,已经意味着,一方面昭示了教坊演剧的逐渐冷落,另一方面也为地方声音的起来提供了契机。乐籍制度的松动,路歧的起来,尤其是良家子弟的兴起,这种种变化的迹象可能早在景泰年间就已经出现。景泰七年令就有禁止地方藩王私蓄女乐,包括将地方乐籍收归私有,或私自买卖良人,令其习乐等。

第二节　君师矛盾与成弘复古乐思潮的兴起

简言之,正统以来朝廷的礼乐制度渐趋于废弛,而文人士大夫复古乐思潮遂日益大炽。这一复古乐思潮大约可以分为三个阶段,其一,成化初年,"翰林四谏"的出现,标志着自靖难之后抑郁不振的士气益见发抒,士大夫开始以更为激进的儒学传统公开指斥帝王。此后,成化皇帝日沉湎于新剧,与廷臣在礼乐制作上的矛盾遂日益激化;其二,成化间丘濬撰《大学衍义补》,待弘治皇帝甫一继位,便上呈此书,敦促新帝改弦更张,重建礼乐,其实质是弘治朝士大夫积极重建君师共治、礼乐一统的开始;其三,正德初反刘瑾事件。此事以刘瑾由钟鼓司出掌司礼监,廷臣遂纷纷去位结束,从而宣告了君师共治之意的破产,诚可谓礼崩而乐坏。不过,本节仅述至成弘。所谓礼失而求诸野,文人士大夫纷纷以师道自任,复古乐思潮遂迅速席卷南北。简言之,明代礼乐大变,实肇始于正德初反刘瑾事件,且待后叙。

一　翰林四谏与成化时期君师矛盾的激化

天顺三朝以来,随着外廷的权力因内阁的逐渐制度化而不断提升,君主与外廷之间矛盾日趋尖锐,士大夫以道自任的精神也日益高涨;确切说,早在宪宗即位不久,在议礼作乐上与外廷的矛盾便开始激化,具有标志性意义的便是著名的"翰林四谏",亦称"成化四谏"。"四谏"指罗彝正(伦)、章枫山(懋)、黄未轩(潜)、庄定山(昶),四人皆成化二年榜进士,其中,罗伦为状元。其人有四,其事则二:一是罗伦谏李贤夺情事,二是章、黄、庄等谏元宵鳌山灯火事。成化二年五月,罗伦新中状元不久,当时阁臣李贤居父丧,宪宗用夺情故事诏令回京,罗伦即上疏反对,且陈辞激越。罗伦得中状元原是李贤所擢举,而其上疏也并非针对李贤本人,而是反对夺情本身,以为如此违制悖礼,

风气将因之而大坏,因此,主张"已起复者,悉令追丧;未起复者,悉许终制"。① 疏末,更慨然以当风气之先自任,望朝廷广开言路莫致士气不振;结果,疏入不出,次日即被黜为福建市舶司副提举。成化三年十一月,因元宵节将至,宪宗为举鳌山烟火命词臣撰诗词进奉。其实,自洪武以来,元宵设鳌山灯火、演剧娱戏已成惯例,永宣以来更盛,正统后虽教坊规模远不如初,然年节承应,祖宗定制,也并未废止。宪宗此举不过按故事而已。然而,当时的翰林章懋、黄潜、庄昶等人,大抵年少新进,意气风发,竟联名上书劝谏,措辞更极为凌厉,有"至翰林官以论思为职,鄙俚之言岂宜进于君上""张灯岂尧舜之道,诗词岂仁义之言"诸语。宪宗一读之下,大为恼怒,史称"以元夕张灯,祖宗故事,恶懋等妄言,并杖之阙下,左迁其官"。② 章懋三人谏灯火一疏出,时人多呼之为"三君子",或称之为"翰林三谏",③与罗伦合称"四谏"。翰林四谏不过是一个开始,迅速形成一系列连锁反应,一时廷臣纷纷为四谏请命。成化三年二月,商辂被召进京,入阁,首陈八事,其一言纳谏,便是请召复元年以后建言被斥者;④也正是因此,成化三年六月,罗伦即由福建起复,调往南京翰林院,章懋等三人原拟调往边瘴之地,也因毛弘上疏而中途改任南京。翰林四谏齐聚南京,南京士气也因此而日益发扬。翰林四谏出现,标志着自靖难之后抑郁不振之士气益见发抒,士大夫开始用更为激进的儒学传统对时政公开指斥。此后,宪宗专宠万贵妃,复宠太监汪直辈,一时阉宦与佞臣争相援进,朝政渐废,而逸乐渐纵;史称帝多好新声,令教坊日进院本,以新事为奇。当时阁臣万安因交结阉党,媚党万氏,逐渐掌握大权,其间便曾利用宪宗好演剧一事倾轧大臣,由此也可以想见宪宗对新声俗乐的沉溺及其与朝政变迁之间的关联了。⑤ 这里,宪宗先是打压,打压不能则闲置,但

① 《明史》卷 179,第 4749 页。
② 《明史》卷 179 章懋传,第 4751 页。关于章枫山等请禁元宵灯事,万历时已颇不以为然,参见《万历野获编》卷 20"章枫山对事",第 507 页。
③ "三君子"是时人对章懋三人的普遍定位。"翰林三谏"之称,仅见于沈德符《万历野获编》卷 10"翰林建言知名",第 260 页。
④ 《明史》卷 176 商辂传,第 4688 页。
⑤ 事见《明史》卷 168 刘珝传,第 4526 页。

于内廷之中,倚赖宦侍以自兴俗乐,甚至培养佞臣以冷观朝堂倾轧,这一作派实际已开后来武宗与神宗的先声,论其实质,也正是为外廷所制,遂以自放于俗乐的姿态,开始与外廷作消极对抗罢了。

一方面是宫廷俗乐的渐兴,①另一方面则是力禁俗乐的呼声,终成化一朝,自翰林四谏以来,外廷假礼乐以斥朝政、假师道以抑君道之声却始终不绝,以至于帝王倚内侍,初则相抗,次则避席,后来更于内廷之中,假宦侍而自设礼乐,君师之间的矛盾与妥协日益微妙。其要有五:第一是请节宴乐,第二是重修南京祀典,第三是尊隆孔庙乐舞,第四是请革正淫祠,第五是反遣派内侍代祀。以下依时序,举例以观:②

> (请节制宴乐戏剧)宪宗既倚宦侍而溺俗乐,因此,外廷屡有请节制宴乐疏奏上。继章懋等三人谏元宵灯火后,有成化四年四月户科给事中贺钦因春夏风旱成灾,请帝王"念天变之可畏,忧民命之将绝,省公责己,下诏求言",第一便是"绝游宴之乐",宪宗直接批复道"言路未尝沮塞,修省亦未尝改慢,朝廷凡事俱已从省矣",并斥言官"不可各执己见",贺钦等上章自劾,自求放归,亦不允;③成化八年,南京十三道御史陈变,也因彗星有异敦促帝王勤自修身,当"仰天意而内自讼""毋游于逸,毋淫于乐",若能修身自省,自然也不会怠于戏剧,也无可戒之事,并力谏"当为者速为之,当改者速改之""庶几天意可回,灾变可弭",这次,宪宗不过"御史所言俱有处置,所司其知之",便不了了之。④

由此来看,尽管有翰林四谏被贬在前,但言官措辞却日益锋利,甚至直

① 应该说,经过正统、景泰、天顺三朝的休养生息,地方俗乐已渐次起来,这才有成化皇帝好新戏和宫廷俗乐的兴起;不过,一旦上有所好,也必然会反过来促进坊间小说戏曲的进一步发达。可以说,中晚明小说戏曲文本的兴起,实滥觞于成化时期,譬如时有《成化年间说唱词话》16 种存。
② 以下数段引文,原是概括史事而成,并于段落前括弧内标注题目,特作引文格式,以为醒目计。
③ 《明宪宗实录》卷 53,《明实录》第 23 册,第 1087—1089 页。
④ 《明宪宗实录》卷 100,《明实录》第 24 册,第 1952—1953 页。

接以天变、以告归与朝廷对抗;面临外廷的指斥,宪宗内心其实颇有委屈,但这时大多只是或自辩,或申斥,或竟闲置不理,已很少像初即位时那样立贬言官,由此也可看出,翰林四谏,这一场帝王与外廷的较量终究是外廷略胜,天下士林并因此而士气大涨。一方面,在北京是宪宗开始怠政,内廷之中俗乐渐起。史载"是时帝怠于政,大臣希得见。万安同在阁,结中贵戚畹,上下壅隔",当时阁臣彭时在位,"每因灾变上言,或留中,或下所司,多阻隔,悒悒不得志",屡乞致仕,又不获允,直到十一年病故。① 另一方面,南北士林往来金陵,却酝酿出一种新的气象。由于得到士林清流的支持,成化二年罗伦被贬福建,次年六月即起复南京翰林院;十一月章懋等谏元宵灯火,俱贬边,中途即改任南京;同一年,周洪谟任南京国子监祭酒。由于明代的两京制度,作为留都的南京一直是一个特殊的存在;或许,以成化三年为界,南京的上空开始弥漫起前所未有的自由的空气。南京,成为士林南北往来与舆论的中心,而与以帝制为核心的北京矫然相抗。可以说,成化以来,文人士大夫的礼乐自任,与复古乐思潮的大炽,都是在南京不断酝酿的。

(复南京太庙与城隍庙祀典)成化九年九月,南京太常寺少卿刘宣疏称南京太庙祀典荒疏,礼制偏废,以至于宝座、冠服等缺而不备者凡一十有二,而南京都城隍庙春秋两祭也皆久废不行。宪宗最后批复,只修宝座,只于八月中祭城隍,其余允之。②

以上是南京祀典的重修。而尊隆孔庙祀典也自周洪谟由南京改任北京始,也即是复古乐思潮由南京向北京发展。

(整肃学规,更隆孔子乐如天子之制,以告天下)成化七年,周洪谟从南京改任北京,十一年复原职。周氏新任国子监祭酒,即因士风浇浮而请复洪武中学规,史称"帝嘉纳,命礼部榜谕",所谓

① 《明史》卷176彭时传,第4687页。
② 《明宪宗实录》卷120,《明实录》第24册,第2328—2331页。

复洪武学规,尤重学礼,以养士风,当时"崇信伯费淮入监习礼,久不至。洪谟劾之,夺冠带,以儒巾赴监,停岁禄之半,学政肃然"。① 同年,又因"天下府州县祭先师孔子,多有礼无乐",遂疏请礼部备乐歌佾舞行下有司,更置造乐器,以俾士子肄习;当时礼部覆奏,乐歌佾舞学生人数不足,只待丰稔之时补造乐器,宪宗从之。十二年六月,周洪谟又疏,以为唯孔子能称"圣神广运"、"贤于尧舜",且今日先圣像用冕旒十二,已用天子之礼,而舞佾豆笾数不称,遂请增祭孔笾豆佾舞之数如天子之制,又遵三代之制重议当时的堂上乐与堂下乐。而当时礼部尚书邹乾等对此疏一一驳斥,主张一切仍旧。三个月后,洪谟再上疏力争。最终,十三年春正月,宪宗"以增孔子笾豆乐舞之数。遣兵部尚书兼翰林院学士商辂告文庙,翰林院学士王献告于阙里"。②

(大同请制乐器以侑祭孔子)成化十五年春正月,巡抚大同右副都御史李敏特上疏道:"今天下学校,俱有乐以侑祭孔子。大同虽边方,实总镇之所,而孔庙春秋侑祭之乐独缺。乞照例颁降,或容臣制造,令本学生习演奏用,庶边方之远,得以观圣化之美;甲胄之士,亦得以习礼让之风。疏入,上曰:国家承平百有余年,文教洽于远迩,大同虽边,方用武之地,诸生诵法孔子,与内郡无异,文庙侑祭可独无乐乎?其亟令所司制造乐器,俾本学生习用之。"③

从以上诸例来看,成化初年,外廷请节制宴乐,宪宗尚颇有不满,有关奏疏也多置之不理;然而,九年以来,南京请复太庙祀典、周洪谟请隆孔子乐制,宪宗多能从之。而周氏请隆孔子用乐如天子之制,正是当时议礼第一要事,如周氏第一疏中所说"近日建言者或欲加孔子封号,或欲封孔子为帝,要见本朝尊崇先圣之意,以备一代之制",只是如何尊隆先

① 《明史》卷 183 周洪谟传,第 4874 页。
② 《明宪宗实录》卷 137,《明实录》第 25 册,第 2576—2577 页;卷 154,第 2834—2838 页;卷 157,第 2870—2872 页;卷 161,第 2593 页。
③ 《明宪宗实录》卷 186,《明实录》第 26 册,第 3337 页。

圣,当时儒林已颇有议论,而争执不下。周氏与当时礼部尚书邹幹之间发生争执正是因此,而争执的核心,首先在于孔子"贤于尧舜"是否妥当,其次才是祭孔用乐是否可以如天子之制。自翰林四谏以来,士林新锐纷纷以师道自任,鼓吹复古(乐),然而,谨慎持重者也每每质疑,君与师该如何自处,礼乐素来自天子出,儒者是否可以礼乐自任,这等切己之学问便是成化时期第一要讲明的。周洪谟请祭孔子如天子礼,可谓对师道尊隆至极;有意味的是,宪宗皇帝却在此时支持了自己在东宫时期的老师,如周洪谟所请,增孔子乐如天子之礼,并颁布天下,具体原因不明,大约于宪宗而言,也有一代之制自我而始的诩诩然。待到大同请疏,几乎就是一个完美的颂章,天下学校从此弦歌洋洋,宪宗似乎也沉醉在这一"国家承平百有余年,文教洽于远迩"的盛世图景中了。

这之间还需要插说另一件事情,便是革正淫祠。自翰林四谏以来,宪宗于内廷之中,倚赖内侍与近臣,在渐兴俗乐的同时,也渐设斋醮而开佛道之门。

(请停修大应法王塔,祭葬从简)据载,宪宗先后听信大应法王,尊崇过礼,修大慈法王塔,又修大应法王塔;因此,成化十年三月,礼科给事中王坦遂上疏,以为祭葬胡僧如此尊崇有违礼制,不应大兴土木,宪宗自以为"所费不多",指斥王坦滥言,不准。①

(请罢玉皇祠)成化十二年八月,因宪宗好道,在宫中兴建玉皇殿,"取郊祀所用祭服、祭器、乐舞之具,依式制造,并新编乐章,命内臣习之,欲于道家所言神降之日举行祀礼",并召当时太常寺丞吴道亮亲自教习;为此,户部尚书兼翰林院学士商辂亲自疏奏,以为第一不当于郊祀之外别祀玉皇;第二不当用内臣执事祀礼;第三凡内廷一应斋醮悉宜停止,"疏入,上命拆其祠,祭器等件送库收贮"②。

① 《明宪宗实录》卷126,《明实录》第24册,第2410—2411页。
② 《明宪宗实录》卷156,《明实录》第25册,第2849—2850页。吴道亮教习事,见卷271,《明实录》第27册,第4578页。

宪宗隆兴佛道,更在内廷之中兴建玉皇殿,用内臣执事,并用郊祀之礼乐,这与后来嘉靖在西苑兴建土谷坛、无逸殿等如出一辙,其实质是,宪宗以推广敬天为由,在旧有郊祀之外别祀玉皇,从而在内廷重新构建了一套天地祀典,而与外廷相抗,这一点商辂陈辞虽然委婉,却已经有所触及。最初,礼部请停修大应法王塔以为帝王尊佛太过时,宪宗多少还有些恼怒的,但这一次,他却立即听从了商辂建议,竟将玉皇殿拆除。这中间态度的转折,具体原因虽然不明,但从时间点来看,一个事在成化十年,一个事在成化十二年,后者正是周洪谟请孔子用乐如天子之制的同时。这样来看,宪宗和以周洪谟与商辂为首的廷臣,至少在表面上开始携手共治,这才有了成化十三年正月商辂一行的奉诏南下,为增孔子笾豆乐舞之数,而告于文庙,告于阙里,朝廷的气象似乎已大有变化。

然而,几乎在同时,宪宗却宠任汪直,成化十三年初于东厂外更设西厂,不多日,屡兴大狱,榜掠士夫,令人骇变。三月初商辂率诸阁臣条疏汪直十一条罪状,更不顾宪宗震怒,与上反复抗辩,宪宗不得已罢西厂,而宠遇汪直依旧,不过一月,又诏复西厂,最后,商辂辞官求去,"一时九卿劾罢者,尚书董方、薛远及侍郎滕昭、程万里等数十人",①此时距离正月间商辂奉诏告于文庙,不足百天。可以说,成化十三年围绕着汪直与西厂事,当时内阁与帝王矛盾迅速尖锐化,这与正德初年反刘瑾事件已颇有几分相似,只是后来局势更为激烈罢了。汪直重掌西厂后,倚重左右都御史王越与陈钺,先辽东,后大同,大兴边事,竟至权倾朝野;直至十七年秋,宪宗方渐生疑虑,再加上言官交章,遂罢设西厂,将汪直调任南南京御马监,后来并渐次降逐汪党。

成化十七年,进周洪谟为礼部尚书,似有意全面修复一朝礼乐。

先是,成化十七年四月,命修天地坛、太庙及社稷山川坛、国子监、神乐观乐器损坏者;至是太常寺复以岁久敝坏,请令所司修

① 《明史》卷176商辂传,第4690页。

治。帝曰："礼莫大于祀天,而乐器废坏不称,心甚缺然,其祀天中和乐特令御用监制造;其余乐器皆令工部造办如式,用副朕敬神之意。"①

然而,这则材料中却有一个细节,透露出新的迹象来。宪宗在与外廷携手修制礼乐的同时,却仍然选择了倚重内侍。这一年的全面修复乐器,宪宗除依制令工部制造外,②却将最重要的祀天中和乐,特令内廷衙门御用监制造。当时宪宗对御用监掌事陈喜宠遇非常。③ 万历十七年十月,又以道士邓常恩为太常寺卿。当时,东岳、东镇、西岳、西镇、中岳、中镇、北岳、北镇等祠庙,几乎都由御用监太监陈喜、太常寺卿邓常恩代祀,而据后人所载,宪宗遣陈、邓代祀却其与尊奉道教有关,譬如,祠祀有烧符魇镇等。④ 其实,早在成化十五年,宪宗命李孜省为太常寺寺丞,便一时"士论沸腾",御史杨守随等上疏力陈孜省曾以赃获罪,不宜典郊庙百神之祀,遂改上林苑监左监副,疏中有言:"如祭祀也,罪人不容供事,刑官不令省牲,疾病刑丧不容陪祀,皆有一定之典则,盖酌古准今,历万世而不可易者。"⑤然而,李孜省此次虽然改官,却宠遇不衰,后来竟官至礼部左侍郎,工部尚书,分献郊祀,骄恣异常,直到十九年,言官力争,方才降谪,后弘治初被劾下狱。⑥

十九年,为言官所困,宪宗不得已降谪李孜省;次年春正月,监察御史徐镛、何珖言因京师地震,更请暂停免庆成之宴。⑦ 即便是在成化初期,廷臣因灾异进言,宪宗虽有不满,也只是避席而让,这一次态度却变得极为强硬。徐何进言,援引的是祖制"先王之遇灾异,必减膳

① 《钦定续文献通考》卷104,第66页。
② 《大明会典》卷226"神乐观"记载:"凡乐舞生所用乐器,俱从工部成造,遇有损坏,随时修理。惟笙簧每年工部预期差拨匠赴观,逐一展视修理。"第662页。
③ (成化十六年二月)丁卯,河间府知府滕佐等以御用监太监陈喜公干,道其地而赈济于外不能供应,为喜所奏,命执赴京拟罪有差。《明宪宗实录》卷200,《明实录》第26册,第3511—3512页。
④ 陈子龙《明经世文编》卷62,中华书局,1962年,第1册,第514页。
⑤ 《明宪宗实录》卷189,《明实录》第26册,第3367—3368页。
⑥ 查继佐《罪惟录》卷30《李孜省继晓》,齐鲁社社,2014年,第2861—2862页。
⑦ 《明宪宗实录》卷248,《明实录》第27册,第4198页。

彻乐,用自贬抑",而宪宗却认为"庆成宴乃祖宗定制",厉斥徐何二人"不谙大体",并直接令锦衣卫执而讯之,不久俱调知县。成化二十一年,御史朱英再次上疏,请山川诸祀不得委之内臣。

> 其赍香帛赏赉等事,及岳镇山川等祭祀,宜从礼部差官,不必再差内臣,以烦道路。①

只是结果如何不甚了然。算来,十七年大议复礼乐器,最终也只是了了而已。

终成化一朝,朝野议礼之风大兴,然而,尽管有议孔子用乐如天子之制的初战告捷,且周洪谟也最终进为礼部尚书,但朝廷对乐却始终没有什么大制作;也正是因此,朝野士夫开始殷切地等待着一个新朝的到来。

二 弘治中兴:君师共治之意的渐复与幻灭

成化之后是弘治。弘治帝少受折挫,多赖师长保全,自即位以来,多能听从儒臣谏言,而有意修复政治,逐佞宦,起贤士,一时朝臣如丘濬、王恕、马文升、刘大夏等人皆在其位,而诸臣也积极引导弘治重订礼乐诸事,以成新政之美,史称"弘治中兴"。

成化二十三年八月,弘治即位;十一月,礼部侍郎兼国子监祭酒丘濬便将所撰《大学衍义补》一书呈上。是书首先发明礼乐之意义,"臣按人君为治之道,非止一端,而其最要者,莫善于礼与乐",②"礼乐之制……非但备其仪文协其声音,所以一天下之制度,同天下之风俗也";③次则发明复古乐之路径,"臣请明诏天下,求知音律者……用今世所奏之乐、今日所歌之辞,度其腔调,按其节拍,先求世之所谓正宫、越调之类,以就古人清宫、清商之调。依俗法之所移换,寻古调之所抑

① 《明宪宗实录》卷 260,第 4398—4399 页。
② 丘濬《大学衍义补》卷 37,海南书局,1931 年,第 1 页。
③ 同上书,卷 36,第 1 页。

扬,然后被之于丝、吹之以竹、宣之以金、收之以石",如此"因声以考律,正律以定器,三代之乐亦可复矣"。①

弘治间,致力礼乐最勤的大概要数马文升。马氏在成化时,久任兵部,累迁左右都御史、兵部尚书,先后为汪直、李孜省所倾轧,颇不得志;自孝宗召回拜左都御史后,大抵以为得遇明主,陈言遂唯恐不尽。②弘治元年正月,特呈《题为祛除邪术以崇正道事疏(岳镇碑函)》一疏,请求革正成化时期岳镇海渎祭之非礼处,指出历代故事,都是"朝廷命翰林院撰写祭文,分遣廷臣前去致祭",祭毕,"所在官司就将祭文刻于石碑,以昭盛典","并不曾有遣内臣,令在外官撰写朝廷祭文致祭五岳等神事例","亦未有于五岳等祠庙安置石函之理",指斥二者"俱属不经",都不过邓常恩等以道教邪术荧惑先帝所致,遂力请将陈喜、邓常恩所遗石函石碑全部折毁。③可以说,马文升之疏,正是承继成化十七年以来,廷臣对内臣与祀的弹劾而来,也是对前朝弊政的一次清算。

史书又载:

(弘治元年二月)帝耕籍田,教坊以杂戏进。文升正色曰:"新天子当使知稼穑艰难,此何为者?"即斥去。

《明史》所载,其实自有取舍。按此事不见实录,最早记载约为郑晓(1499—1566)《吾学编》所载,文字却大有不同。

弘治元年,入台为左都御史。是春,上籍田,杂剧出狎语。公厉色曰:"新天子当知稼穑艰难,岂宜以此渎乱宸聪?"即斥去。④

后来明代诸家记载皆与郑晓相似,其中雷礼的记载并添了四字,"时论

① 丘濬《大学衍义补》卷44,海南书局,1931年,第7—9页。
② 郑晓《吾学编》名臣记卷16,《续修四库全书》第424册,第511页。
③ 陈子龙《明经世文编》卷62,中华书局,1962年,第1册,第514页。
④ 郑晓《吾学编》名臣记卷16,《续修四库全书》第424册,第511页。

龌之"①；仅此四字,已可见当时舆论对马文升的言行是十分称许的,汲汲于以师道自任,遂不惧以厉色斥帝,正是当时士林本色。然而,清人笔下,却已有两处不同,一是仅云"教坊以杂戏进",去"出狎语",此句见明清礼乐观念之不同。儒者治生最重农事,因此,自洪武建制以来便极重耕籍田礼,帝王亲耕以劝农事,例有教坊乐承应,有大乐,亦有杂戏,允百姓子弟围观。② 是明代制度,耕籍礼中教坊原以杂戏承应,马文升所斥者不在杂戏,而在杂戏中"出狎语",有渎天听。清初制作尤致力于复古尚雅,每斥明廷礼乐雅俗混杂,所以,于清人而言教坊出杂戏已为不妥。二是将"厉声"改为"正声",并去"岂宜以此渎乱宸聪",只作"此何为者",则直接表达了对明人师道自任的不满。关于这一点,乾隆自己便明确指斥其非:

> 臣等谨按：史载是年耕籍礼毕,教坊以杂伎进,马文升厉色斥之云云。伏读《御批通鉴辑览》曰：……进言亦自有体,君父之侧,辄悍然征色发声,敬事之诚安在？明代恶习相沿,往往愤激沽名而不顾恪恭大义,岂可为训耶？③

在耕籍礼上"厉色"云云的马文升,于晚明儒林而言,实已成为师道自任的典范之一,其意义不亚于翰林四谏,后来嘉靖万历诸朝,廷臣皆汲汲于耕籍之礼,并对耕籍礼中教坊杂剧的承应屡有峻辞,都可以看到前贤礼乐精神的影响；也正是因此,乾隆皇帝才会忍耐不住地需要义正辞严地批驳一番。

弘治二年,马文升因谏耕籍礼进兵部尚书。史称"文升为兵部十三年,尽心戎务"；即便如此,于礼乐之事也多有建白。"国家事当言者,即非职守,亦言无不尽。尝以太子年及四龄,当早谕教。请择醇谨

① 雷礼《国朝列卿纪》卷72,《四库全书存目丛书》史部第94册,第26页。其他明人记载,还有明黄光升《昭代典则》卷22,《四库全书存目丛书》史部第13册,第603页；薛应旂《宪章录》卷39,凤凰出版社,2014年,第528页。
② 《大明会典》卷51《续修四库全书》第79册,第93—95页。
③ 《钦定续文献通考》卷78,《景印文渊阁四库全书》第628册,第217页。

老成知书史如卫圣杨夫人者,保抱扶持,凡言语动止悉导之以正。若内庭曲宴、钟鼓司承应、元宵鳌山、端午竞渡诸戏,皆勿令见。至于佛、老之教,尤宜屏绝,恐惑眩心志。"又每每因灾异建言,上疏请"节财用,停斋醮","减膳撤乐,修德省愆,御经筵,绝游宴"等。① 十五年六月,因治兵事而声誉大起的马文升,应众声呼吁,进吏部尚书,因灾异陈十事,其一即访名儒以正雅乐。当时,礼部即积极呼应,覆奏道:

> 我太祖高皇帝尝命儒臣考正八音,修造乐器,重定乐章,其乐歌之词,多自裁定。但迨今百三十余年,乐音不复校正,中间容有舛说当厘正者。近闻皇上命太常寺知音官于内府造大祀乐器,以纯金为钟,以西玉为磬,夫自尧舜作乐以来,钟必用青铜,磬必用灵璧石。若用纯金西玉为钟磬,恐其声不可合,众音不足以感格神明。且令太常寺官,恐其不足以当制器协律之任。请敕礼部移文天下诸司,博求中外臣工及山林有精晓器乐者,礼送赴京,本部仍会太常寺再加请论,以求主当。然后相与造乐器,正乐音,庶圣祖所定之乐可复于今日。……上从其议。②

这一段极言太祖以来礼乐渐疏,以至于第一乐器不备,第二乐音不复校正,第三太常寺官不足以当制器协律之任,而请敕礼部移文天下诸司博求中外臣工及山林畎亩有精晓音乐者,礼送赴京本部,仍会太常寺再加讲论,然后相与造乐器、正乐音。奏疏初上之时,弘治帝颇加称许,后来也即诏令南京及各王府选精通乐艺者诣京师。而必以灵璧石为磬,正是恢复洪武制度,恢复洪武初制乐法三代之意。由此可见成化以来复古乐思潮的大炽,至此,终于盼得君师相携,可以继洪武之后,重新一代制作。

马文升不过因其切直,遂成为当时士林思潮锐意礼乐的聚焦所在,在马氏之后其实是一代士林的呼声。其要有三:

① 《明史》卷182马文升传,第4842页。
② 《明孝宗实录》卷188,《明实录》第32册,第3479—3480页。

首先,禁游宴(教坊俗乐)等——廷臣与帝王的直接冲突。

弘治初即位,当时廷臣,如马文升般,皆汲汲于礼乐,希望帝王正心修省,戒游宴,去俗乐,更严庙观、禁淫祠、正祀典……①然而,弘治六年便有科臣指出,孝宗即位,初则从谏如流,不过两三年间已不如前,"如西番贡狮群论当却,今尚育禁中;如四方游食奸盗投充勇士等役,群论当汰,今延蔓愈众;又如日晏始听朝政,无故辄免经筵,西苑观游之乐,南城流连之戏,与夫别宫外宠之无名赏赉,释道杂流之夤缘传奉,群论已切,多未改革"。②弘治八年十一月,礼部尚书倪岳亲自率职属以灾异条陈三十二事,又及耽于宴乐一事,以至于孝宗颇为尴尬,只道"朕自有处置……游幸、进贡、乐戏,原无此事,何得辄为此言?今后会奏事情,务宜从实"。③反游宴之事是成化四谏以来第一突出之事,故不赘。

第二,反道流——太常寺欲自立为天子的直属机构,以致廷臣强烈反弹。

弘治十二月,当礼部尚书疏谏孝宗耽于宴乐不久——大约此次孝宗虽是口中恼怒,却不得不从谏,最终是外廷略胜——孝宗倚重太常寺卿,于内廷事斋醮,命内阁改补《三清乐章》,儒臣辞让,更以强硬的态度明确标举不务道家学说,更不制道家乐章。当时内阁大学士徐溥等,便在疏中直接将"三清"斥为道家邪说,将"三清乐章"斥为时俗词曲,亵渎神明;因此,"不宜以黩礼事天,臣等读儒书,穷圣道,道家邪妄之说未尝究心。至于鄙亵词曲,尤所不习"。④此事与成化十二年敕造玉皇祠,欲于西苑中重设郊祀之礼,并命新制乐章同,而儒臣请罢也相类似,却是态度强硬许多。然而,这不过是外廷与太常第一回合罢了。

九年二月,太常寺卿崔志端奏准祭孔乐器如天子之制,请大造乐器;同时,于太常内部,奏准两京坛陵奉祀祀丞、两京太常典簿协律、赞

① 其要者有礼科给事中王纶于弘治三年、五年、六年连上三疏,参《明孝宗实录》卷46,《明实录》第29册,第932—933、1204、1450—1451页。
② 《明孝宗实录》卷75,《明实录》第29册,第1409页。
③ 《明孝宗实录》卷106,《明实录》第30册,第1928—1935页。
④ 《孝宗实录》卷107,《明实录》第30册,第1950—1953页。

礼、司乐等官,并乐舞生有犯除奸盗诈伪、失误供祀,并一应赃私,俱照例黜罢,等等,而有意对正统以来太常制度的松散作一一清理,以重振太常;更重要的是,崔氏进一步提出太常寺与光禄寺、太仆寺不同,不系礼部统属。① 崔氏有意独尊太常,最终引起了外廷的强烈反弹。当时疏奏即为礼部所驳,上戒谕之而已。

是年十月,礼科给事中胡瑞有奏,敦敦以为,修明礼乐,此其时矣,然而,朝贺用教坊司伶人,祭神用神乐观乐舞生,二者俱伤大体;而主张岳渎等祭以缙绅从事,教坊中和韶乐则择民间子弟肄习,设官执掌。弘治以奏乐遣祭,乃国朝旧典,诏不从。② 胡瑞此疏直指当时以乐舞生而充太常寺卿的崔志端,并及出身监生的鸿胪寺卿贾斌,必欲放流之,以别选贤能。③ 当时如胡瑞这般反对崔志端以道流而司祭祀者颇众,自八年以来,并交章弹劾崔氏"职业不修,清议难容",以至于崔氏屡请辞呈,但孝宗皆温言挽留,十六年二月,进礼部尚书。十七年,卒于官。

就人就事而言,崔氏颇有才干,其有意整顿太常,革除弊政,甚至主张增修孔子用乐如天子之制,都与儒臣主张相合;也可以说,儒臣尊先师最终是在太常寺卿崔志端的推动下完成的。然而,廷臣的反弹,甚至直指崔氏的出身,并不能简单地归结为派系相争的官场故态,而在于维护制度本身。有明一代政治,儒臣欲立制度以节制帝王权力,帝王则往往倚重太常(道流)与内府(宦侍),以及武官(尤其是近卫),后来所谓厂卫大行也正是因此;这样,以礼部为首的外廷众臣交相弹劾崔志端也正源于此。太常卿者,执事部门而已,听命于礼部,如尚书徐琼所奏:"朝廷每大事九卿会议,未闻有太常寺。今欲与九卿齐,得乎? 况本寺乃祠部之一事,与光禄为膳部之一、太仆为驾部之一同。今太仆属兵部,光禄属礼部,独太常与礼部齐可乎?"④直到后来,王世贞著史,仍道,弘治一朝崔氏至于礼部尚书,实为异数。联想到嘉靖朝

① 雷礼《国朝列卿纪》卷 132 崔志端传《四库全书存目丛书》第 94 册,第 591 页。
② 《明史》卷 61 乐一,第 1508 页。
③ 《明孝宗实录》卷 118,《明实录》第 30 册,第 2123—2124 页。
④ 雷礼《国朝列卿纪》卷 132《四库全书存目丛书》第 94 册,第 591 页。

为大张君权,遂专隆太常,专宠道流,便可知弘治朝廷臣坚持弹劾崔氏的意义所在了。①

第三,崇先师——南北官师对隆孔子庙礼以隆师道的不懈努力,以及相应对孔庙为首的诸坛庙雅乐器服的检核。

其间大事如下。弘治五年四月,南京通政使司左通政郑纪请易孔子王名而加帝号;②弘治八年四月,太常寺以郊庙山川社稷坛及先师孔子庙祭服、乐器俱岁久敝坏,乞命所司修治之。弘治九年二月,太常寺卿崔志端请增文庙乐器、人数,为七十二人,如天子之制,与用天子八佾之舞相配,礼部因请行移所司,如数置造,仍通行天下并南京国子监,一体遵行。③弘治十二年六月,孔庙火;十月,刑科给事中吴世忠因之乞加封孔子帝号;十三年二月,重修孔庙。十七年正月,孔庙落成;三月十七日,遣太子太保、户部尚书兼谨身殿大学士李东阳往祭告,并立御制碑文。碑中盛称,当时孔庙"礼乐尽同于天子,褒崇之典,至是盖无以加。我朝百有余年之太平,端有自哉",并道"勒之庙碑"正用以昭明祖尊师重道,云云。④

戒游宴是帝王让步,反道流是太常退守,而尊先师尚雅乐更是师道大兴的标志;可以说,马文升请访名儒以修雅乐,和礼部所云大修乐器,正是以此为背景的。然而,现实与理想总是有着遥远的距离。马文升请访名儒,事在弘治十五年,帝王从之;但其间纷纷扰扰,大约只到十七年三月,也即孔庙勒碑之后,方下内旨行南京及各王府选精通技艺者进京师。廷臣意在请访天下名儒,而朝廷所为不过精选天下艺

① 笔者在《礼乐与明前中期演剧》一书中曾经指出,"三代之时,舜命夔典乐,以教胄子。后世儒者欲复三代之乐,往往以此为故事,强调礼乐者国之大事也,应委之儒生,而非伶人。其实,历代祀典多委之于伶人乐工,也是现实使然,朱元璋特地将教坊与神乐观分开,令伶人掌教坊乐,而别举道士或民人(包括各州府学生)承应祭祀,本意也在于对祭祀的特别重视。至于摒除乐籍,专以民间子弟肆亵、甚至用缙绅从事祭祀,大抵书生议论,不切于实际,弘治帝诏令不从也实属自然"。第187页。然而,当时儒臣亦并非不知道,太常用道流的源委,只是反道流有不得不然也。
② 《孝宗实录》卷62,《明实录》第29册,第1194—1196页。另据《(崇祯)闽书》卷114记载:"纪姿貌英特,气象方整,为文章条鬯,而尤以用世之学自许。其为提学时,正乐舞,行乡射……皆有裨风教,既调官南京,犹数言事。"《四库全书存目丛书》第207册,第75页。
③ 《明孝宗实录》卷109,《明实录》第30册,第1992—1993页。
④ 《明孝宗实录》卷211,《明实录》第32册,第3951页。

人;然而,这一举措最终却为廷官所沮。十七年三月,内旨行河南取乐工,当时巡抚都御史韩邦问抗旨不遣,并上疏请求收回旨意,"至引放声为戒,词甚剀切";①弘治十八年三月,礼科给事中倪义等言十三事,其一"近有旨取南京及各王府精通乐艺之人,乞暂停止"。②个中原因,其要有二:一方面,诏地方乐工入京,实有两重不同的伦理意义,当时议论难免聚讼,或持礼失而求之野,因朝廷雅乐衰微,遂求之于地方,访求名儒不能,遂求之于乐人;或一以庙堂之音为雅,以地方音声为郑,故而仍持放郑声之说,究之根本,固是雅音难求,遂各持其理;另一方面,弘治以来经济复苏,诸种乱象,如奔竞逐利、越法聚讼、私并土地等也渐次发生,再加上灾异流亡等,因此,诏地方乐工入京,一旦起动,弊端便生,或是大增人力物力财力之需,或是大开奔竞贪缘之实,因此,一两年间乞停之声不绝。

弘治末年,朝廷有意考求雅乐,行内旨于南京及各王府取乐工,当行于河南时为御史所沮,复为京师礼官所沮,似乎只有南京依然锐意制作,而所制者,亦唯大修乐器而已。弘治十七年夏四月,南京太常寺卿吕𬭎请重建南京郊庙大礼③,史称南都乐至此始复:

> 太祖初设神乐观,收度道士,充乐舞生习礼乐,以供祀事,各给廪饩,恩至渥也。自永乐迁都北平,郊庙大礼举行于北,居观者止习历代帝王及先师孔子二祀乐舞,郊庙社稷乐阙不讲。臣请于每年春秋二仲,率诸生以次肄习,仍专官提调。其不能供事者,呈部退为道士,庶人人有所劝进。制可。

初看来,永乐迁都北京,遂迁郊庙大礼于北,原属自然;然而,吕𬭎慨然请复南京郊庙社稷诸祀,却别有深意,细读来暗涛汹涌。疏中首先标举

① 雷礼《国朝列卿纪》卷59《四库全书存目丛书》史部第93册,第643页。另参徐学聚《国朝典汇》卷112礼部,书目文献出版社,1996年,第1416页。
② 《明孝宗实录》卷222,《明实录》第32册,第4185页。
③ 《明会要》卷21,《续修四库全书》第793册,第166页。

洪武制度,如何优渥乐舞生,在乎兴礼作乐;其次,将制度大变直至永乐即位,永乐迁都以来,郊庙大礼举行于北,遂废南京郊庙社稷诸祀,止行历代帝王及先师孔子二祀;其三,自请亲率乐舞生,每岁春秋,重加演习,仍专官提调。尤为重要的是,个中语气,一则曰鲁为侯国,尚知如何如何,一则曰"今……乃……谓祖训何",严正之气勃然,实不亚于马文升当年耕籍礼上的"厉声斥曰"云云。① 至少在成化以来,南京太常与北京太常渐有不同。在北京,帝王渐次倚任太常,与外廷相抗,往往委与道流,而南京,率天下士夫以抗朝廷,寺卿及属臣则多由科举出身,且多名臣。吕𣖾与杨一清,及后来汤显祖皆厕身其间,而吕氏掌南太常尤久。可以说,南太常与南雍(国子监)共同携手,是为成化以来作养士风的关键所在。因此,吕𣖾一疏,其意义实可与成化间原南京国子监祭酒周洪谟请孔子用乐如天子制同。如果说,尊先师用乐如天子之制,是帝王以外别尊一素王,师道之隆极矣;那么,复南京郊庙社稷诸祀,则是于京师以外别立一朝堂——而由儒臣亲率乐舞,更是于朝廷之外别制礼乐,更自正雅音,这一举措其实已隐含了易礼乐自天子出为自士大夫出,从而标志了成弘以来文人士大夫欲于体制之内礼乐自任的最强音。

早在弘治九年,吕𣖾即掌南太常,时北太常崔志端在位,也有志于礼乐。当时,以北京为核心,革变纷纷;相对而言,南太常却似乎颇有几分沉寂。史载,吕𣖾在南,因"太常掌祀事颇多更格,文移检阅,往往困塞,公集累朝更格故事为太常条例,事至按籍行之,故在官无谬误,而事亦易集",②由此可见,当天下革变翻覆之时,南京士夫已笃于实学与实行。吕𣖾是以史家之态度先考定累朝太常故事,然后遵制而行的;弘治十二年诏求直言,特上疏言立诚信、习礼乐、查署户、修祭器等一十二事,皆本寺弊政,欲加整肃。不过,也因此疏不见悦于当路,遂为科道以冒进论之,吕氏引以为耻,因乞致仕,不允。十四年丁忧,十六年重任寺卿,次年,方有了请复南京郊庙社稷诸祀疏,此时,离吕氏

① 万嗣同《明史》卷65"乐一"《续修四库全书》第325册,第165页。
② 文徵明《南京太常寺卿嘉禾吕公行状》,《甫田集》卷25,西冷印社出版社,2012年,第353页。

初掌太常已经八年。然而,吕氏在南京的锐意制作,遇到了与北京同样的困境。考音定律,必得自考定乐器之声始,而考定乐器又当以钟、磬为主,乐器成则乐成。然而,检点南京坛庙等乐器,都因年深日久,再加上南京历代帝王庙失火,久已声损,只得请行旨南京工部,督造送用。① 十八年三月,南京重造历代帝王庙祭器乐器。

弘治继位,朝野上下,纷纷议作,然而重建乐制终成空中楼阁。廷臣纷纷请访天下名儒,重定雅乐;然而,终弘治一朝,一应制作似乎只是刚刚开始,而所开始者,不过是诏选天下精通乐艺之人,以及制作乐器而已。早在弘治十三年五月,当各衙门以灾异请暂停造乐器,帝命仍旧成造;②十五年六月,吏部尚书马文升请访求名儒以重考雅乐,而礼部覆奏也道新造金钟玉磬音律不协,当先访求知音善乐者,于是修建乐器暂罢;十七年四月,吕㦤欲于南京重置郊庙社稷,因乐器久损,十八年三月南京工部始重造乐器;同在三月,北京议停诏南京及各王府精技艺者入京,四月,复命造太庙社稷坛及神乐观诸乐器。③ 傅维鳞《明书·乐律志》,特书马文升请访求名儒以正乐事与吕㦤请复南京郊庙社稷祀事,两者相互呼应,然后道:

 时上聪慧,精乐音,敬天事神,夙夜不息。每奏乐有误必知,辄诘问,欲兴复古制,博访通儒而未果行。时崔铣居翰林,号知乐。夕并西苑行,闻有乐声,烦促而哀,愀然意动。未几,上崩。铣之言曰:"器数名物,必也秦汉之诒乎?残编遗器,彼犹及见,其音尘,今无从质也。不形于器,不发于音,乌取乎辨博相高哉?"又曰:"今中原化而夷者,未之能革,则俗乐其尤也。隋在朝者,溺于淫放,万宝常处静而心一,故闻乐而知乱。予北人,颇谙俗乐,所以多审听而知其吉凶焉。"未几,国事大变。④

① 王圻《续文献通考》卷154,现代出版社,1986年,第2382页。
② 《明孝宗实录》卷163,《明实录》第31册,第2937页。
③ 查继佐《罪惟录》,浙江古籍出版社,1986年,第702页。
④ 《明书》卷59乐律志一,第562页。

这里,孝宗已经被塑造成一个知音善乐,且有志于古的帝王,只是博访通儒而未果行,也只能在内廷之中,"敬天事神,夙夜不怠",自勤诘问而已;崔铣以知乐称世,其内心却充满了对古乐可复的质疑,以及对当时种种聚讼的倦怠,器数名物必也秦汉之诒乎? 残篇遗器犹在,然而,当时之音尘声色已经渺然,又从何考订音律高低。不能形之于器,也不能发之于音,便无法取舍,诸家议论不过空以辨博相高耳。崔铣又自诩深谙当时的俗乐——北音——能闻乐而知乱,那一日,崔铣行过西苑,闻有乐声烦促而哀,不禁愀然意动。未几,驾崩,国事大变。这一乐音昭示了帝星的陨落、议复古乐的不果、最终国事的大变——现实是如此地无可阻挡,未来帝王的态度终将由难复古乐向不豫古乐倾斜,这本身实已隐含了政局的飘摇,帝王与有志之士彼此裂缝日巨。徘徊四顾,古乐是如斯之渺茫,新声是如斯之繁炽,随着孝宗——一带士林所嘱望者——的驾崩,所有的努力——所谓中兴之梦最终将付之于流水罢了,抚往昔、追来者,能不愀然乎!

弘治十八年五月,武宗即位,即颁大赦天下诏,道:"近日查选南京并各布政司及各王府额外多余精通乐艺乐工,诏书到日,即便停止,不必查选。"①马文升承遗诏请汰传奉官七百六十三人,命留太仆卿李纶等十七人,其余尽汰除。② 然而,正德元年御用监中官王瑞复请用新汰者七人,马文升拒不奉诏,遂与中官交恶。正德四年刘瑾乱政,坐朋党除名,次年卒。吕𫇭因弘治末为科道弹劾,已有去志,正德初遂决意辞官,不待报闻便驰驿先归,闲居乡里,但日以诗酒自乐,绝口不及时事,后来刘瑾用事,而益韬晦。正德四年,正当刘瑾擅权之时,这一年冬十一月诏选精通乐艺者八百户于乐院,这一举措昭示了又一次的俗乐大兴,一个礼崩乐坏的时代从此启幕。

自正统以来,颇有一些文臣力主重修雅乐,尤其是弘治一朝,建白尤多,但或者事与愿违,或者所议多不能行。个中原因,一在于文人儒

① 《明武宗实录》卷 1,《明实录》第 33 册, 第 24—25 页。
② 《明史》卷 182 马文升传, 第 4838—4843 页。

臣或操之太急,如章懋等谏元宵事、马文升之厉声斥帝;或不切实际,在体制中难以果行,如胡瑞之议、吕蕙之议。二在于帝王,其实有明一代统治之君,的确有好俗乐之一面,早在洪武初建制度中已可见端倪,而后来帝王倚内宦与近臣以抗外廷,也客观上促使了俗乐的兴起。随着时代的发展,古乐的消隐与今乐的繁兴已成为不可逆转的趋势;不过,众人之谏议在朝廷上仍然发挥着一定的作用,也在一定程度限制了俗乐的发展。大抵缘于当时朝政,帝王尚多能听从外廷,倚宦官以节制外廷尚未成大局。成化间虽渐荒政,却赖弘治间气象稍振。至正德朝,礼乐之事就不可闻矣。

遥忆当年,陕西参议贺钦,师事一代大儒陈献章,当年成化时期就曾力请帝王不溺宴乐,弘治改元,在丁母忧而辞职前仍不忘恳请行朱子法,第一是先经筵,博访真儒;第二是荐贤陈献章;第三,内官不得预政;第四是兴礼乐以化天下,"乞申明正礼,革去教坊俗乐,以广治化"。疏报闻而已。① 史载,贺氏子孙,始终隐于乡野,不再为官。

可以说,成化朝是明代中叶极为重要的一段时期,无他,首在风气渐开。一方面,由于新进士子开始采取更为激越的方式来指摘时政,同时,朝野清流,以南京为核心,纷纷以讲学为务,士风因此而日益高涨,相应,帝王与外廷矛盾也日益尖锐化;另一方面,宪宗以怠政的姿态,实质是倚内侍与武臣,以与外廷相抗,甚至别设礼乐,也渐见恣肆,朝政日益繁复而微妙,这一点与后来的正德、嘉靖、万历三朝实际十分相似。只是成化在位,当君师矛盾刚刚开始激化时,对初受挫折的士大夫而言,礼乐自天子出,还是礼乐自士大夫出——即士大夫也可以礼乐自任,仍然是一个有待争议的问题,因此,在君师首次交锋中退下来的朝野士夫,首先选择了归隐的姿态,以穷究性命之道,理学也因此渐次复兴,这方是翰林四谏之首"庄昶"与一代理学家陈白沙并提,最终为成化文坛代表的根本原因。同时,"归隐"本身也是一个等待的姿态,一旦成化弃世,弘治即位,抱乐而行的文人士大夫便迅速集结在弘

① 《明史》卷 283 儒林二,第 7264—7265 页。参郑晓《吾学编》卷 9:"弘治元年春正月……贺钦为陕西参议。"《续修四库全书》第 424 册,第 184 页。

治身边，积极以帝王师自任，以复古(礼)乐自任，共同期待着一场礼乐的大变革。可惜的是，弘治已逝，正德登台，一个礼崩乐坏的时代就此光降。而对正德的荒嬉，外廷的反弹始终激越，遂有正德逝后以阁臣杨廷为代表的嘉靖新政，只是这一新政新气象转瞬即逝。另一方面，已日益强势，嘉靖重申礼乐自天子出，此后至万历间朝政翻覆，已形同闹剧，士大夫始心灰意冷，自放于野，晚明演剧的繁荣恰恰是以此为前提的。

第四章
南京与吴中：弘正间第一次复古乐思潮的消长

自成化以来，士大夫以师道自任，开始以更为激越的方式指斥帝王的礼乐作为，遂为朝廷所驱放于野，帝王也日益自放于内廷俗乐之中；弘治即位，久期中兴的士大夫再次聚集帝王身边，以复古（乐）为旗帜，纷纷敦促新帝改弦更张，重构礼乐，其实质也正是谋求君师共治、礼乐天下的开始；然而，正德初年反刘瑾事件，最终以刘瑾由钟鼓司出掌司礼监，弘治旧臣纷纷去位结束，从而宣告了君师共治之意的破产，是谓"礼崩而乐坏"。

礼失而求诸野。明代师道精神的复兴，肇始于成化，大兴于弘治，而极盛于正德。成化以来，尤其是弘治以来，文人士大夫在上则以帝王师自期，纷纷敦促帝王重建礼乐；在下则以天下师为己任，开始在地方上重构礼乐秩序，复古乐思潮遂迅速流播。这一师道精神的复苏，体现在文学上，便是文学领域的复古思潮。一般说到复古思潮，几乎都会提及弘治后期起来的以李梦阳、何景明为代表的前七子复古运动。其实不然，戏曲领域同样也出现了复古思潮。确切而言，明中叶戏曲的复兴首先是以复古的面目出现的，一方面是以丘濬、王阳明等人的乐学思想为先导，即强调乐的教化作用，因而迅速认同今之乐犹古之乐也，而力图在戏曲精神（内容）上力行古道，文辞则以通俗易晓为本，由此来挽救官方乐教的失范，这一点直接影响了当时演剧，尤其是南曲戏文在民间的兴起；另一方面，则以康海、王九思等人的北曲创作为代表，二者在列为瑾党永不录用后，不得已隐遁乡里，亦将目光转

向当地之俗乐,初则也有意考音则律,以发明礼乐之道,然而,最终却或以精神或以文辞突破了乐教的范畴,但以发愤自放为辞,遂成为复古运动在戏曲领域真正的代言。北曲,作为俗乐中之正声,也因此在文人手中重焕异彩。这一点笔者早有论述,不赘。

值得提出的是,自成化至正德初年,第一次复古乐思潮大兴,南京是为焦点所在;而当时的乐王陈铎,史称南京文学复苏的代表人物——实际上陈氏早在李梦阳之前,便标举诗尚盛唐,词尚北宋,曲尚金元,而标志了江南复古思潮的滥觞。因此,本章特以陈铎为典型,详考其生平、家世,及其家世兴衰之根由,其实质在于由此发明南京复古文学思潮,或者说复古乐思潮,何以兴起的深层原因;并以武宗南巡来勾勒南都乐制的衰微与南教坊俗乐的兴起,以及南都诸子的礼乐自为,来彰显南京士林的精神演变——一边是朝廷礼乐不修,一边是在野士夫的礼乐自任,南京也因此成为士夫或议论或躬行的渊薮,隐隐与北京相抗。南京之外,更有吴中。如果说,李梦阳等人鼓吹复古,正是元末明初以来师道精神又一次强烈迸发,是欲有所为而不能,遂不得已假文章以抒愤;那么,吴中,王鏊与沈周等人虽亦标榜复古,却已渐趋通脱;而桑悦、祝允明诸子更率先以纵任性情的姿态开始了对师道的消解;继祝唐诸子纷纷谢世之后,文徵明不问南北,不废道学,独以清名长德主吴中词坛数十年。一代士林精神于消解师道之后,渐趋圆融会通,一时大江南北彼此呼应。

有明一代政治,南京两京制的存在是为关键;而有明一代文学,南北雅俗的嬗变亦为关键。前七子中除却吴中徐祯卿是南人外,其余皆是北人,这也是鼓吹文必秦汉、诗必盛唐的根本原因所在,无他,所尚者秦音也。然而,江南却自其文学统系,从推尚六朝,到关注词曲,从金陵到吴中,从复古到性灵,吴音的自觉逐渐成为不容忽视的存在。本章在论吴中曲学的兴起时,于复古与性灵外首次标举"会通"思潮,并发明这一会通精神对复古思潮的消解意义,而重新诠释了性灵一派。可以说,晚明之时,后七子之首王世贞,实以会通之精神重张复古之旗帜;继之遂有公安一派大兴,而曲坛也随之日新月异,而南曲之雅

化,即昆曲之兴,首先集于吴中,也殊非偶然。

第一节　陈铎:一代乐王与南京的礼乐军政之变

　　有关明代文学史的诸多研究几乎都是在讨论李梦阳复古运动的基础上,以诗文为核心,具体考察中晚明文学的嬗变历程。然而,早在李梦阳之前,留都南京的陈铎,已开始以山林的身份,毕其一生,致力于诗词曲的创作:其诗宗盛唐,词法北宋,曲尚金元。可以说,陈铎如此积极以复古自任,正不妨视为南京甚至吴越一带文学复古思潮的滥觞,陈氏也因此成为我们透视整个明代复古思潮雅俗嬗变与南北嬗变的标志性人物。与李梦阳相比,陈铎的身上尚有几点值得注意:一是其活动时间在成弘之时,早于李氏;二是其所在地域为留都南京,而李梦阳等复古思潮则肇始于北京,终明一朝,南北两京遥相呼应,其实是有明政治史、思想史中极为微妙的两支力量;[①]三是其身份为将家子,而有明文武矛盾亦同样是当时政治史、思想史中一个重要的事实,同时,明代武职与当时小说戏曲的兴起有着不可忽视的作用。简言之,陈、李二人,一南一北,一新中进士,一世袭武职。如将二者同观,或者正可以帮助我们进一步揭证明代中期文学复兴的复杂图景。然而,由于资料的缺乏,长期以来我们仅知陈铎为金陵将家子,其人究竟活跃于何时,是成弘,还是弘正,其身世究竟如何,却始终不明;前者直接涉及如何确定陈氏在文坛上的交游,及其在文学谱系中的位置;后者则有助于进一步揭示明中叶文学复古思潮何以兴起的某些历史性因素。因此,本节不惜笔墨,稽考其生卒年月及家世背景,由此,方可进一步考其生平、著述,进而发掘陈铎文学思想的隐微所在,而有裨于我们对明代文学史的重新思考。

　　君子之泽,五世而斩。当成弘之际,身在南京的陈铎何以走出世

[①] 参李舜华《南教坊、武宗南巡与金陵士风的变迁》,《文化遗产》2009年第2期。

代簪缨之家,何以弃金带指挥而不为,更以毕生之力折入诗词曲的创作,以复古自命,而最终肇始了明代中期南京文学的复苏?所谓"金陵将家子",这一身份究竟意味着什么?它如何参与了陈铎精神世界的建构?或许,身世的湮没与文学的彰显,这一消一长,本身即是一个极有意味的历史现象。

一 生当成弘之时——生卒年考

陈铎,字大声,号七一居士。长期以来,一般以陈氏为弘正间人,因此,诸家文学史多在陈铎名下,标其生活年代约在弘治元年(1488)至正德十六年(1521)间,或径云生卒年不详;①其中,唯谢伯阳《全明散曲》明确标其生卒年为景泰五年(1454)至正德二年(1507),只是未说明缘由;②近年复有研究者主张其卒年可能已在嘉靖中期之后。③要其原因,或因循前人,或追踪影响,或者出于揣测,而语焉不详。

其实,关于陈铎的卒年,嘉靖间李开先《西野春游词序》一文曾明确提及,是在正德丁卯年,即正德二年(1507)。④ 不妨由此进一步推考陈铎的生年。按陈氏《秋碧轩稿》中《北双调水仙子·因跌自嘲》二曲,有一句"涉险攀危过六十"。显然,陈氏年寿至少超过六十岁,则其生年最迟应在正统十三年(1448),即陈铎生年的下限为1448年。又按陈氏《草堂余意》卷下《秋意》"氐州第一"云:"小前程,何足问。且归

① 早期各家文学史及文学家辞典多作"1488?—1521?"或"约1488—1521",如游国恩等主编《中国文学史》第4册,人民文学出版社,1963年,第125页;中国社会科学院文学研究所撰《中国文学史》,人民文学出版社,1962年,第1046页;羊春秋《元明清散曲三百首》,岳麓书社,1992年,第335页。近来《全明词》也作"生卒年不详",此后又道"明正德间袭济州卫指挥",亦均有误,参下文。中华书局,2004年,第447页。
② 《全明散曲》,齐鲁书社,1994年,第446页。近按赵曼初《陈铎考证》一文,也注意到李开先这则材料,并引陈氏《草堂余意》卷下《秋意》"氐州第一",考为"1450?—1507",《吉首大学学报》(社会科学版)1985年第2期。
③ 张仲谋《明词史》最早主张此说,此书于陈氏卒年并未详作考订,仅云:从《草堂余意》题署来看,"毫无疑义地表明,陈铎所和的《草堂诗余》,不可能是任何别的版本,只能是武林逸史编次、明嘉靖二十九年顾汝(敬)所刊本《类编草堂诗余》",人民文学出版社,2002年,第152页。然而,自张氏书出后,嘉靖说似乎颇有影响。另,李昌集《中国散曲史》将陈铎在世定为1460—1521年,并以为陈铎创作如此之丰,很可能活到嘉靖年间,华东师范大学出版社,1991年,第653页。
④ 路工辑校《李开先集·闲居集之六》,中华书局上海编辑所,1959年,第335页。

去,仰天大笑。四十年来,一梦中,而今尽晓。"此一句"四十年来一梦中",可作两解。第一种解释乃虚指人生如梦,而前程也只是虚写一生抱负,那么,陈氏撰此词时约四十上下;第二种解释即陈氏已滞于仕途约四十年。不过,陈铎乃世袭指挥,入仕可以在二十岁以下,则去官之时也不会超过六十岁。只是仅就这两条材料,陈氏的生年还十分模糊。所幸笔者在卞荣(1418—1487)诗集中考得《赠别金陵陈大声挥使》一首,诗中称铎"年少胸中有五车",①以年少称,则当时陈铎至少在三十岁以下。卞氏全集仅此一首涉及陈铎,据钱谦益《列朝诗集小传》丙集"陈挥使铎"条云,成化中卞氏曾为陈铎《香月亭诗》作序,两者很可能同时。假设赠别诗写于成化元年(1465),那么陈铎的生年上限为1435年。此外,卞氏诗集为其门人无锡吴键所整理,历三年始成,刊于成化十六年。其体例以文体分卷,而各卷所录似以编年排序。②《赠别》一诗之前,有《生日》一首,注成化八年;紧续《赠别》之后,复有《成化十四年九日》一首。这样,或许我们可以进一步将此诗的写作时间定在成化八年(1472)至成化十四年(1478)之间;③相应,陈铎生年的上限也可进一步确定为1442至1448年间,1448年恰恰也是陈氏生年的下限。综上所述,陈铎约生于正统七年(1442)至十三年(1448)之间,卒于正德二年(1507),享年约在六十至六十六岁之间。其一生,少年袭职,历官四十余年,不过,晚年是否去官,是请辞还是被黜并不清楚。《氐州第一》一词语义不明,所谓"且归去,仰天大笑"并不排除只是作者觑破红尘的感慨。

李开先(1502—1568),嘉靖八年进士,与南北曲家颇有往来,所云陈氏卒于"正德丁卯"一说理应取信。而诸家文学史一直径取弘正(1488?—1521?)说,究其原因,固然是由于对该材料的忽略,更大程度上却来自明清人的误导。可以说,明清人所勾勒的陈氏小传便颇多

① 卞荣《卞郎中诗集》卷4,《四库全书存目丛书》第35册,第457页。
② 此书所收诗文小注多标有"元宵""春日""中秋""初度"等字样,或直接标明年份。
③ 当然,卞氏诗集是否以编年排序并不能完全确定。不过,如果我们说卞氏题写赠别诗时,陈铎方二十余岁,可能较合常理。这样,陈氏生年的上限也可定为1442年比较合适。

疑点,或含混不明,或以讹传讹。万历间汪廷讷精订《陈大声乐府全集》,陈氏之名遂大显,此书有曹学佺序,称陈铎"生当弘正升平之世"。此后,《千顷堂书目》《明史》《明诗综》《蕙风词话》诸要著更推波助澜,或称弘正,或题正德,遂成信说。其实,曹氏之说也只是影响之辞,不足为凭。与此同时,沈德符《万历野获编》便称陈氏为成弘中人,不过,文中又将陈铎与正嘉时沈青门(1488—1565)并提,视为同时代人,显然也都源于传闻,难免讹误。这一点沈氏也很清楚,故而感叹道:"今皆不知其为何代何方人。"①由此来看,早在万历时陈铎其人其事已是杳然如黄鹤了。也许,当明末黄虞稷撰写《千顷堂书目》时,只是信手将陈铎著作归入正德时期。待到清初,《明史·文苑传》在明确标举陈铎于南都文学复兴的意义时,却将陈铎与徐霖等人并提,定格于诸子谈艺"正德"时,南京风雅始稍稍振起;这实际上又抹去了陈铎吞吐风气之先的意义,而将整个南京文坛的变迁俱笼于李、何复古思潮之下,其后,便转入"璘主词坛"云云②——史家的叙述进一步误导了后人对陈铎生平的追述。

综上所述,陈铎当卒于正德二年(1507),但短短数十年后,人们已不知陈氏为何时何方人。万历间将陈铎广传为弘正间人,究其原因,不过由于其名经常与徐霖(1462—1538)并提的缘故,当时的南京曲坛,流传最广的便是陈铎与徐霖在富文堂联句的佚事。③ 然而,陈、徐二人,一为成弘间人、一为弘正间人,同为富文堂上客,不过是彼此生命轨迹的短暂交汇,二者于明中叶金陵词坛的意义其实已迥然属于不同的时代。

如此,我们不妨将陈铎置入当时整个南京的文坛中,考其影响,以进一步确证其卒年在正德初。《明史·文苑传》称南京词坛的兴起,以陈铎、徐霖、谢子象为先导,至顾璘领袖词坛遂大昌,这一叙述显然是

① 《万历野获编》卷25,第640页。
② 《明史》卷286"文苑二"第7356页。顾璘长期以来即被视为李何复古运动在南方的代表人物,或者,也正是因为当晚明清初人从李、何复古一脉来梳理文学的嬗变时,陈铎具体生于何时便不再重要,他不过与徐霖等人一样,都是为映衬顾璘入主词坛而存在的。
③ 《客座赘语》卷6"髯仙秋碧联句",南京出版社,2009年,第154—155页。

以整个明代文学复古思潮的嬗变为背景的。顾璘(1476—1545),字华玉,累官至南京刑部尚书,与陈沂、朱应登、王韦等人并称金陵四大家,而名位最显。顾氏自弘治丙辰举进士以来,即卷入当时以李梦阳、何景明为代表的复古运动。正德初,随着与刘瑾等人斗争的失败,诸子纷纷落职,复古思潮开始由京师向大江南北分散发展,形成不同的地域群,①可以说,顾璘正是这一复古运动后期在江南(不独南京)的中坚人物。正德八年(1513),时任开封知府的顾璘因忤钱宁等人而下狱,同年谪授广西全州。此后辗转江南,入江浙,转湖湘,终南京,延揽士流,唯恐不及。一时江南江北,但有声名者无不在其奖誉之列。晚岁家居,声名籍甚,构息园以待四方之客,希风问业者,户屦恒满。②南京词坛,亦因此而日盛。确切而言,顾氏在赴广西全州任时曾取道南京,此后亦常与南京诸子书信往来,声气相通,也即是说,顾璘领袖南京文坛实可以追溯到正德八年时。也正是这一年,顾氏在取道南京时特地拜访了徐霖,并为其写下了《晚晴阁记》。复古运动在备受挫折之后,各地文人士大夫声气往来,南北呼应,留下了大量酬唱应答的文字,而随着复古诸子的逐渐凋零,也留下了大量的悼念文字,包括史传的汇录。③ 当时的顾璘、王沂、王韦,包括后来的王慎中等人,无论是入籍金陵,还是任职金陵,均留下了与徐霖交往的文字,而顾璘更殷勤为徐氏撰写《墓志铭》,又有《哭徐九峰》诗,与《哭陈石亭》《哭金子有》等并置集中。④ 当时士林声气往来如此之盛,而顾氏与陈铎同处金陵,以顾氏领袖金陵文坛的身份,好结天下士的性情,如果陈铎亦如徐霖一般活跃于正德间,甚至直到嘉靖中,那么顾氏集中不可能不留下任何痕迹。不仅如此,我们在陈沂诸人文集中也未发现只字有关陈铎

① 廖可斌著《明代文学复古运动研究》一书,将正德六年到嘉靖初视为前七子复古运动的第三阶段,其特征便是复古思潮开始分头发展,而形成若干地域群,上海古籍出版社,1994年,第77页。
② 参《明史》卷286"顾璘",第7354—7355页;《列朝诗集小传》丙集"顾尚书璘",第339页。
③ 嘉靖间顾璘撰有《国宝新编》一种,共录李梦阳、何景明、徐祯卿、祝允明、孙一元等"亡友十三人""续亡二人",为之传赞,如四库馆臣所说,"盖感于知交凋谢而作,略缀数语以存其人,亦柳宗元《先友记》类也"。《四库全书总目》卷61"国宝新编",中华书局,1965年,第551页。
④ 顾璘《凭几集续编》卷1,《景印文渊阁四库全书》第1263册,第319页。

的记载,而陈铎的交游可以考知的也不过卞荣、徐霖、史忠、沈周、徐俌等寥寥数人。唯一的可能,只能是陈铎卒于正德初,遂已置身于这一声气之外了。由此来看,尽管我们也将陈铎与徐霖列为同时,视为明中叶南京文坛兴起第一阶段的代表人物,然而,陈铎成名早,去世亦早,徐霖寿至七十有七,晚年声名愈盛,二人在短暂交往后,彼此的人生取向与文学取向已发生了很大的差异。以陈铎受知于成化间卞荣,而徐霖受知于正德间顾璘,已可知两个人实际已代表了不同的时代。① 明乎此,在明中叶文坛上,陈铎领风气之先,其承前启后之意义方能进一步发明。

明中叶复古思潮首先在诗学领域爆发,并迅速席卷南北,其余势亦逐渐波及词学与曲学。此一点,今人很少提及。② 今存明代词话最早者为陈霆《渚山堂词话》,是书所录明代曲家,明初诸公有瞿佑、刘基等人,明中叶仅陈铎一人,凡三条。同时,《盛世新声》《词林摘艳》《雍熙乐府》等曲选也开始在正嘉间流传,三者也径将陈铎与明初诸子并录。③ 可见,在嘉靖间编选词曲之时,陈铎的词(曲)已广泛流传,后者更播于教坊之中,与金元及明初旧曲并行。由此可证,陈铎实为明中叶词曲复兴第一人,其生活时代理应早于《渚山堂词话》与《雍熙乐府》的编撰时代。《渚山堂词话》有嘉靖九年陈霆自序,三家曲选中《雍熙乐府》最为晚出,今存嘉靖四十五年重刊本,初刊本在嘉靖十年。如此,显然可以排除陈铎卒于嘉靖的可能性。进而言之,陈霆正德六年致仕,此后四十余载一心著述,其《词话》尤开风气之先,而为后人所推

① 陈铎年轻时即以著述见长,如前述成化中以诗见称于卞华伯,成化十九年又刊有《词林要韵》一种,而徐霖活跃于文坛的时间则主要在正德时期。徐氏虽以擅音律见长,但曲作甚少,仅有若干与陈铎富文堂联句及正德时应制曲保存下来,种种传为徐霖所撰的传奇也无法证实。从史料看来,徐霖正德之时最为艺林推赏的倒是他的篆书。另外,卞荣自天顺八年退隐后,啸咏山林,卖文为生,在当时影响极大,甚至被誉为吴越第一人,可以说,他在奖掖后进、鼓吹风气方面与后来的顾璘颇有相似之处。
② 关于"戏曲领域复古运动"的提出,其发生、发展、嬗变的历程,以及与诗文领域复古运动之关系等,可参李舜华《礼乐与明前中期演剧》"演剧史"第四章。
③ 按隋树森所考,《雍熙乐府》选陈铎曲作 77 首,其中 10 首见于《盛世新声》,23 首见于《词林摘艳》,有 18 首明确标注"明陈大声",隋树森《雍熙乐府曲文作者考》,书目文献出版社,1985 年,第 6—7 页。陈铎之外,也略及数名明中期曲家,然而,仅涉及一两曲作,且作者大都存在争议,暂无争议的有唐伯虎 1 首、王舜耕 2 首,又仅见于《雍熙乐府》。

重;顾璘正德八年谪授广西,其领袖南京文坛也可追溯于此年,二者在性命取向与文学取向的种种变化,显然都与当时时世的变迁密切相关,只是有显有隐罢了。① 我们说,明代中叶复古思潮由北而南形成不同的地域群,这之间显然存在与该地域原有文学的相互融合,其中南北融合尤为关键。作为当时政治与文学的重镇,南京自然具有风气之先的意义,这也是《明史·文苑传》特别标明南京文学复兴的原因所在。如果说,南京文学的复兴,诗歌一域以陈铎肇其始,以顾璘推其波;那么,整个江南的词学,陈铎于陈霆的意义也大可以作如此推论。

二 金陵将家子——家世考

关于陈铎的身世,目前尚无争议,一般沿袭旧籍,以为陈氏乃睢宁伯陈文曾孙,都督陈政之孙,邳州人,移家上元,世袭金陵指挥使。然而,如前所说,明清时人关于陈铎的种种记载不过辗转相袭,俱在影响之间,仔细索引,仍存在很大的疑问。

其实,最早关于陈氏的记载,不过笼统而云,如"金陵将家子"(曹学佺语)、"簪缨世家"(汪廷讷语)、"指挥陈铎"(周晖语)、"金陵人,官指挥使"(沈德符语)、"大声为武弁"(顾起元语)。至于将其家世坐实为邳州人或下邳人,某某侯伯之后,笔者寡陋,就所知材料而言,大约也始于明末清初。一是黄虞稷《千顷堂书目》,在将陈铎著作录入正德时期的同时,称其为"上元人,睢宁伯陈文曾孙,世袭济川指挥",②《明诗综》承其说。一是钱谦益《列朝诗集小传》,称陈氏为"邳州人,睢宁伯文之曾孙,都督政之孙。以世袭官指挥",③此后清人《邳州志》即援引此说。④

① 陈霆(约1477—1550),字声伯,浙江德清人。弘治十五年进士,官刑科给事中,正德元年因忤瑾党而谪判六安州。后累官至提学山西,年方壮盛,遽致仕,归隐渚山,嘉靖中屡征不起。
② 黄虞稷《千顷堂书目》卷22,《景印文渊阁四库全书》第676册,第553页。
③ 钱谦益《列朝诗集小传》丙集"陈指挥使铎",第351页。
④ 《邳州志》今存最早刊本为明嘉靖十六年十卷本。其中卷六为人物,卷七至卷十为词赋。依次而下,复有康熙三十二年刊本、乾隆十五刊本。俱为十卷。卷七为人物。参赵明奇《邳州地方志版本述略》,《徐州师范大学学报》(哲学社会科学版)1986年第4期。笔者所见为清咸丰元年刻(道光重刻)本,20卷,陈铎传见卷15"人物下",陈铎传见卷7"艺文附"。赵曼初《陈铎考》称明代官修《邳州志》载铎为邳州人,"文之曾孙,都督政之孙也",此条亦见《全明散曲》"陈铎"条附录,俱署卷七。而《全明散曲》又附《邳州志》卷15所载陈政小传,俱与咸丰本合,恐所据皆为清志。

钱氏记载陈铎事最详,说或有据。按,陈文、陈政传最早见于天顺间李贤等撰《明一统志》,而以正德间《皇明功臣录》所载最详。书载陈文乃合肥人,元季挈家从上,屡立战功,累官至都督佥事。洪武十七年十月壬申卒,寿六十。追赠"东海侯",谥孝勇。陈政,邳州人,当元末淮东大乱,集兵捍寇盗。丙午年,率所部归附明军,骁勇过人,所向有功,授指挥,累迁中军都督府都督。① 今人多以为此陈文、陈政即陈铎曾祖与祖父。陈文传记较多,《明史》有传,李贽《续藏书》卷 4、焦竑《国朝献征录》卷 85 等也有传,文字大致相似。唯陈政记载甚少,赵曼初并引《明史·应履平传》所及宣德七年都督陈政事,以为此陈政即洪武初陈政,即陈铎父。据考宣德间确有一陈政,官南京中军右都督,卒于正统十一年,追封睢宁伯,谥荣靖。惟不言何方人氏。② 然而,将各家材料相互比勘,却发现疑点甚多。第一,《一统志》与《功臣录》所载陈政为邳州人,明时邳州属淮安府,下有睢宁县。汉属东海郡,东汉为下邳国,晋宋梁隋为下邳郡;因此,明末以来称陈铎为下邳人、邳州人、睢宁伯子孙,均合。陈政累官南京中军都督,亦合。然而,所载陈文封东海侯,睢宁伯乃宣德间陈政死后追封,又皆不合,此中必有讹误。第二,陈文与陈政是否为父子颇为可疑。诸家记载均云陈文乃合肥人,赵曼初以为,陈文封东海侯,邳州古称东海郡,则陈文当籍属合肥,后复移居邳州。考陈文后来流寓宝应(属南直隶扬州府),嘉靖《宝应县志》载陈文墓在宝应,后来县志并云"后其裔孙守墓宝应,遂入邑籍以耕读世家"。③ 如此,则陈文及其子孙不曾移居、更不曾入籍邳州可知,那么,陈文也不可能是邳州人陈政之父,至于何以封东海侯也当另作解释。再者,陈文、陈政俱名位显赫,又同时从洪武征战,也并无一家明确记载二人为父子。第三,宣德间陈政与元末陈政恐怕年龄并不相当。据

① 传见《明一统志》卷 13、14,又见《皇明功臣录》卷 14、15。
② 参王世贞《弇山堂别集》卷 74 谥法五,中华书局,2006 年,第 1416 页。《明英宗实录》卷 139:"正统十一年三月……南京中军都督右都督陈政卒,遣官赐葬祭。"《明实录》第 16 册,第 2753 页。
③ 闻人诠等《(嘉靖)宝应县志略》卷 1,《天一阁藏明代方志选刊》第 15 册,上海古籍出版社,1962 年,第 19 页。《(民国)宝应县志》卷 17,《中国地方志集成·江苏府县志辑 49》,江苏古籍出版社,第 257 页。

《功臣录》所载,陈政丙午年(1366)年起兵归附朱元璋,即以陈氏起兵之时方十八岁计,至宣德末正统初已九十多岁。陈铎既袭世职,一般应为长子长孙,考其生于1442年至1448年间,则其时陈政已一百余岁,这样,除非陈铎父祖辈均是暮年得子方勉强可通,也有悖常理。第四,细想来,陈铎家世的种种疑团关键就起于《一统志》《功臣录》二书。关于陈政的传记仅见于此,后来记载都不过沿袭陈说。按《开国功臣录》为成弘间黄金所撰,黄金,字良贵。定远人。成化甲辰进士。是书有弘治甲子自序,复有正德二年序,署南京吏部右侍郎前国子监祭酒黄珣撰,实为顾璘所撰。① 如顾序所言,黄氏乃慨于开国故事日渐湮没,虽子孙不知其祖先事迹,遂起而撰之;可见《功臣录》的撰写颇有搜集遗佚之意,便难免存在传闻不实之处。② 噫,以陈文、陈政武功如此显赫,其事迹却不复可考。殆至清末,《蕙风词话》称陈铎"睢宁伯文曾孙,正德间,袭济州卫指挥"更是以讹传讹,不过十余字却一误再误:睢宁伯文曾孙误,济州卫亦误,正德间始袭指挥尤误。难道陈铎的家世也只能如早期人所云"金陵将家子、世袭指挥"而已?

欲考陈铎家世,我们不得不承认,一旦所谓睢宁伯文曾孙、都督政孙与《皇明功臣录》中的陈文、陈政联系起来,反而疑窦丛生;如此,正不妨从《明史》所载宣德间陈政入手,或可柳暗花明。

笔者在严嵩文集中,发现了一则关于宣德间陈政记载最明确的材料:

> 太夫人陈氏,赠太傅成国荣康朱公之配,今太傅兼太子太师成国公希忠、管锦衣卫事都督同知希孝之母也。……先世邳州睢宁人,曾祖讳政,以靖难功封睢宁伯,殁谥荣靖,赐第,家于金陵。父讳钺,母伍氏。荣康初配白、徐、杨,俱早世。太夫人入继其室,

① 今顾璘《顾华玉集·息园存稿文》卷1收有一篇《开国功臣录序》,署"代作",即此序。
② 此书在晚明影响甚大,而王世贞《弇山堂别集》在考辨国初史迹时,经常引用此书,或以此书证他书之讹误,或辨其自身之讹误。至于《一统志》,是书成于天顺五年,四库馆臣称其"杂有嘉靖、隆庆间建置,当是后来增补,已不复天顺旧貌",《四库全书总目》卷68"一统志",这之间不排除陈政的传记出现较晚,甚至有在《功臣录》之后的可能。

能以顺为妇,治家以谨以严。……卒嘉靖甲寅七月十三日,距生成化甲寅 月 日。享年六十有一。①

严嵩笔下的陈政与王世贞所载基本吻合,并透露了两条重要的信息。第一,这一陈政是以靖难功封睢宁伯,而非洪武间从征。那么,或者此陈政与洪武初陈政并非一人,或者洪武初陈政的记载有误。第二,这一陈政祖籍也是邳州,为睢宁人,其孙陈钺与陈铎俱单名,俱以"金"字排行,也似兄弟辈。那么,陈铎是否即是宣德间都督陈政之孙呢?

各家记载都称陈铎世袭指挥,不过,袭何方指挥又指说不一,凡"济川卫""济州卫""海川卫""济宁卫"四说,称"济川""济州"者最多,又以后者影响最大。按济宁卫在山东,明无海川卫,"海"当为"济"之讹,嘉靖间《百川书志》及后来《千顷堂书目》《明史》诸书俱载陈铎为济川卫指挥,惟清末《蕙风词话》称是济州卫,遂为今人所袭。② 然而,济州卫实在北京,南京为济川卫,③不过,《明史》中已有讹南京济川卫为济州者,④大约清人不能详辨,遂以讹传讹,陈铎所袭自当以济川卫为准。考《明实录》关于济川卫的袭替恰有两则材料:一是正统十二年,"命故……南京中军右都督陈攸子潴袭为指挥使";二是天顺五年,"命故……南京济川卫指挥使陈瑢子铎……俱袭职"。⑤ 此条材料陈政作陈攸,其子又作陈潴与陈瑢不同,当系误书,原因有三:其一,南京中军右都督、济川卫指挥使官职同;其二,广检资料,明代别无南京中军右都督陈攸的记载;其三,陈政卒于正统十一年,陈瑢(潴)袭职在正统十二年,时间相当,陈铎袭职在天顺五年(1461),以前考生年计,约在

① 严嵩《钤山堂集》卷40《成国太夫人陈氏墓志铭》,《四库全书存目丛书》第56册,第351页。
② 上引《景印文渊阁四库全书》本《千顷堂书目》卷22叙陈铎时,作"济川卫指挥";然而,今本《千顷堂书目》(上海古籍出版社1986年刊,其底本乃《适园丛书》1920年增订本)同卷却作"济州卫指挥",亦为今人所引。
③ 永乐初置济阳卫、济州卫、通州卫等北平都司七卫,为亲军,此七卫与永清左卫、永清右卫、彭城卫又称上十卫。参《明史》卷76、90。《明一统志》卷1并道京师"济阳卫在居贤坊,济州卫在金城坊"。南京所设卫所亲军,则有江淮卫、济川卫等,参《明史》卷76、90。《明一统志》卷6并道:南京济川卫在江东门外,江淮卫在大江北。
④ 《明史》卷90所载在外北平都司七卫已讹济州卫为济川卫,卷76又将南京济川卫讹为济州卫。此一错误在万斯同等撰《明史》中就存在。
⑤ 分别见《明英宗实录》卷152、330,《明实录》第16、21册,第2987、6796页。

十五岁至二十一岁时,时间也相应。其四,攽与政,璿与濬形似,误写的可能性很大。由此可证,《明实录》所载世袭济川卫指挥使陈铎,即本文传主陈铎,其祖为南京中军都督陈政,父陈璿(濬)。

陈政娶黔宁王沐英之孙女,定边伯沐昂之次女:

> 宣德辛亥十一月壬戌朔黔宁昭靖王夫人卒。……黔宁昭靖王继室。王姓沐,讳英……寿八十有七。王先夫人冯氏,一子曰春,袭侯爵而卒。夫人子男四人,曰晟,嗣封,积勋进爵黔国公,加封太傅,总戎镇云南。将卒感其诚,士民怀其德,而蛮夷亦莫不帖服。曰昂,右军都督同知,掌云南都司事,规画抚绥,咸适其宜。曰昶,早卒。曰昕,驸马都尉,尚常宁公主。太宗皇帝以昕肺腑之亲,屡任以事,皆称上意,令誉有闻。女四人亦贤淑,长适指挥戴玉,次适右府右都督、追封定国公徐增寿,次适营州卫指挥孙毅,次适朔州卫周忠……(孙)女八人,长寿昌王妃,次赵王妃,次适成国公朱勇,次适右府右都督陈政,次许嫁英武侯郭玹,余在室。①

此文因耿氏为黔宁王继室,故此将沐英子孙凡五子、四女、孙女八人多列于耿氏名下。其实,沐英五子,除昶早卒外,仅次子晟为耿氏所出,长子春为冯氏所出,昂为侧室方氏所出,昕为侧室颜氏所出。② 孙女八人,第一寿昌王妃,或为沐春之女,寿昌王即朱孟焯(1399—1440 在位),乃楚昭王朱桢庶五子。第二赵王妃为黔国公沐晟之女,赵王即朱棣嫡三子朱高燧(1404—1431),其母仁孝皇后即中山王徐达长女。第五适郭玹,亦为沐晟之女。③ 第三适朱勇,第四适陈政,均为沐昂女。可见,陈政所娶实为沐昂次女,昂为沐英三子,继兄春、晟后,代镇云

① 杨荣《文敏集》卷 21《黔宁昭靖王夫人耿氏墓志铭》,《景印文渊阁四库全书》第 1240 册,第 336 页。
② 据《明英宗实录》卷 73"正统五年十一月"载"己未,封驸马都尉沐昕母颜氏为夫人赐诰命,从昕奏请也",则昕实为沐英侧室颜氏所出,《明实录》第 14 册,第 1419 页。
③ 杨士奇《东里集》卷 21《太傅黔国公夫人程氏墓志铭》,《景印文渊阁四库全书》第 1238 册,第 246 页。

南,赠封定边伯。昂母方氏(1357—1439)为方国珍侄孙女,蔡国公方国馨孙女,正统四年卒,时陈政仍为南京右府右都督。①

陈政卒于1446年,生年无明确记载。考陈政岳丈沐昂生于1379年,卒于1445年,长女适平阴王朱勇,朱氏生于1391年,卒于1449年,小沐昂十二岁——朱勇初娶沐氏,继娶王氏,其二子仪、佶俱出王氏,则沐氏早卒可知——次女适陈政,则陈政年龄至多略长于沐昂,又以靖难功起家,以靖难时(1402)不低于二十岁论,则陈政约生1379年至1383年间,享年六十四至六十八岁。只是陈沐年龄相差较大,或为继娶,故陈璇(浚)生母是否沐氏无法确定,璇(浚)生卒年月亦不明。

上引严嵩文,成国太夫人即陈政曾孙女,其父讳钺,母伍氏。这一陈钺显非长子,只是与铎为兄弟,抑或叔伯兄弟不明。陈氏为平阴王朱勇曾孙朱凤继室,朱凤嘉靖八年袭爵,十三年春推南京守备,特诏掌中军都督府事。二子希忠、希孝,俱为陈氏所出,长子希忠袭爵,因得嘉靖宠遇而权势甚隆。

另据倪谦所述,中山王徐达五世孙、南京中军都督府都督徐显隆长子,世袭南京锦衣卫指挥佥事徐铎,初娶济川卫陈指挥女,②此一陈指挥当指璿(濬)而言,考徐铎妻年龄与陈铎相若,是姊是妹不明。中山王四子,长子辉祖袭魏国公,因靖难中力拒燕师,永乐继位,将之削爵,并幽于私第,五年卒;次子早卒;三子徐增寿,婚沐英次女,因支持朱棣为建文亲手所斩,永乐时追封,子景昌袭为定国公;永乐以后,唯四子徐膺绪尚存,亦因元舅而备受尊宠,累进中军都督佥事,世袭指挥使。徐显隆即徐膺绪孙,初袭授府军右卫指挥佥事,因其才干深得南京守备丰城候李贤器重,成化中累擢中都留守司正留守。徐铎事不可考。

正德二年,陈铎卒,然《明实录》并无子嗣袭职的记载,则此后陈氏

① 程敏政《明文衡》卷89《故沐夫人方氏墓志铭》,《景印文渊阁四库全书》第1374册,第688页。
② 倪谦《倪文僖集》卷29《中都留守司正留守徐公墓志铭》,《景印文渊阁四库全书》第1245册,第565页。

子孙暂不可考——或者因时事变换,陈铎遂弃职致仕;或者子孙袭职降等,名位不如从前,遂不入史册;或者竟无子嗣,陈氏一脉只余旁支而已。陈政父亦不可考,政因靖难功而追封睢宁伯,作为武职,其父或者也在元末从征,只是姓字不明,军功亦不明,是否即东海候陈文,更不确定。

综上可知,陈铎,约生于正统七年(1442)至十三年(1448)间,卒于正德二年(1507),邳州睢宁人,家金陵。天顺五年世袭南京济川卫指挥使,历四十余年。祖陈政,因靖难功,累进南京右府右都督、中军右都督,正统十一年卒,追封睢宁伯,谥荣靖,继娶沐氏,乃黔宁王沐英之孙女,定边伯沐昂之次女。父陈璿(濬),正统十二年袭济川卫指挥使。

三　英雄梦杳——陈氏之衰微与南京军政之积衰考略

一旦考明睢宁伯陈氏与徐、沐、朱三姓有如此盘根错节的关系,有关陈铎家世的意义便渐次浮现。可以说,说陈铎乃"金陵将家子",这短短五个字实际包含了两个重要的信息,一是世袭武职(确切说是世代簪缨),二是留都南京。世袭武职的兴衰直接折射了整个明代政局的变迁,而作为留都的南京在明代政局的变迁中扮演着极为微妙的角色。

陈氏一族以陈政之时(即永宣时期)最为显达,陈政娶黔宁王之孙女,与寿昌王朱孟焯、赵王朱高燧、平阴王朱勇、武定侯郭玹俱为连襟,又因沐、朱二氏,而与中山王徐氏及当时勋侯显贵多为姻眷。从徐铎与朱凤例来看,直到嘉靖年间,陈政孙辈与曾孙辈同徐、朱两姓仍互为婚姻,只是自陈璿(濬)以下皆湮没不彰。有明一代,实以中山王徐氏、黔宁王沐氏及平阴王朱氏最为显赫,徐氏更一门二公。明李贤即道:"我太祖高皇帝创业功臣不为少矣,子孙至今不衰者惟中山、黔宁两王家故存,洎夫太宗文皇帝靖难功臣尤盛,而元勋上公子孙能继者亦惟平阴王一门而已。"[1]陈氏得与三姓联姻,显然与陈政以靖难功起,并

[1] 李贤《古穰集》卷10《特进荣禄大夫右柱国太保成国公追封平阴王谥武愍神道碑铭》,《景印文渊阁四库全书》第1244册,第580页。

长期执掌南京都督府事有关。有明勋贵多萃于留都南京。当时,沐晟卒,沐昂代镇云南,其家眷俱在南京;因此,当其母方氏卒时,只能由其异母弟沐昕率昂子沐僖主持丧祭。朱勇永乐中受命掌都督府事,留守南京,永乐十八年召至京。至于陈政,目前仅知宣德七年已为右府右都督,何时开始执掌并不清楚,大约即在朱勇去后。大约也正是因此,陈政虽年长于朱勇,娶沐昂之女却在朱勇之后,遂奉朱勇为姊丈。此后,朱勇子仪、孙辅、曾孙凤俱守备南京,掌中军都督府。徐氏子孙,魏国公徐俌于正德间守备南京,中山王徐达四子徐膺绪一支,其子孙亦先后袭职于南京,又以徐显隆最为贵显,显隆因得南京守备丰城候李贤器重,遂脱颖而出。陈政孙女适显隆长子,曾孙女复适朱辅次子凤。而严嵩与朱希忠子女联姻,显然也因严氏曾长期居南京礼部的缘故,二人一文一武,并受嘉靖宠遇。

　　陈政以靖难功起家,累擢南京中军右都督,执掌南京军务达数十年,遂得与三姓联姻,其地位不可谓不尊隆;然而,其子陈璿(濬)却迅速湮没,其孙陈铎至万历间已不知何方何代人,其余子孙更不可考。这期间几乎充满了各种诡谲难明的因素。细察起来,陈氏的衰微,似乎早在宣德间陈政任右府右都督时,便已经风起萍末了。关于陈政,目前可以查考到的几条史料主要涉及两件事情,一是宣德七年,陈政被贵州按察使弹劾遣使不遵勘合故事而引罪。①

>　　应履平,奉化人,建文二年进士。授德化知县。历官吏部郎中,出为常德知府。宣宗初,擢贵州按察使。所至祛除奸蠹,数论时政。旧制,都督府遣使于外,必领内勘合,下都司,不敢辄下卫。至是军府寖横,使者挟关文四驰,历诸卫,朘军伍。宣德七年,应氏抗疏言:"勘合之设,所以防诈伪。今右军府遣发至黔者,不遵故事,小人凭势横求,诈冒何从省。"宣宗善其言,都督陈政引罪。帝令诸司永守之,军府为之戢。

① 《明史》卷 161 应履平传,第 4377 页。

二是宣德十年英宗敕命都督陈政操江：①

丁巳，南京守备内承运库大使袁诚奏请以各卫风快船四百艘作战船，令都督陈政总督操江，上敕守备太监王景弘及襄城伯李隆、少保兼户部尚书黄福等计议行之。

单单这两件事被载入史籍断非偶然，二者直接折射了永乐迁都之后，留都南京政治地位的变迁，尤其是军事地位的衰落；同时，隐喻了宣德朝政局的深刻变化，其核心的表征之一便是朝野上下一群以制作自任的文人士大夫的崛起，以及由此再次引发的文武矛盾。朱元璋以马上得天下，最初固然有意倚用文臣以遏制武臣势力，但立国根本仍在于右武抑文，因此，君臣之间，无论是帝王与文武臣、文臣与武臣，都存在着极为微妙的矛盾。此后，方孝孺等浙东士人欲依托建文帝以建构士大夫政治，却招致武将的离心，靖难之变不过是这一矛盾的激化。朱棣以靖难登基，有明历史制度的种种变相亦渐次肇兴。譬如，永乐时一改洪武朝以演剧为声教的姿态——这一姿态也是朝野文臣努力的结果，而鼓吹宴乐以文饰太平，一方面固然有消弭藩王勋贵之逆心的意图，另一方面却也有意右武抑文，而放纵武臣的骄奢。这样，宣德时期，一群以制作自任的文人纷纷起来指摘时政，一时间，朝野上下，直抗勋贵、权阉、外戚蔚然成风，南京，由于其留都的特殊地位，更成为当时舆论的浪尖。应履平弹劾陈政不遵故事，并请严格勘合制度，不过是其中代表性事例之一。② 勘合制度，主要用于对人物身份与行走事由的辨伪，是明代加强中央集权的重要制度之一。对军府的勘合始于洪武，永乐间重申，然而，至宣德时却几乎成为一纸空文。应履平的弹

① 《明英宗实录》卷6，此引文前尚有南京守备襄城伯李隆请修治守卫军盔甲兵器的记载，《明实录》第13册，第122页。
② 当时，一代名臣薛瑄、陈敬宗、顾佐、黄福等人俱曾往来南京，而宣德七年应履平弹劾陈政事，与宣德四年顾佐慨于南京宴乐之风、请禁官妓，其性质与意义亦复相似。文武矛盾与洪武以来政局之嬗变，及诸臣之事迹，相关考论参李舜华《礼乐与明前中期演剧》"演剧史"第一章及前揭《南教坊、武宗南巡与金陵士风的变迁》一文。

劾与陈政的引罪,标志了这一军府勘合制的最终确立,从而昭示了原有最高军事机构——南京五军都督府权力的全面衰落,长期以来的文武矛盾最终以文士的胜利而告一段落。接下来的"操江"一事,便是南京文武携手进一步整顿南京军政、加强南京军事力量的开始,当时襄城伯李隆守备南京,襄助者为当时的名臣黄福。黄福自明初以来,历仕六朝,素以直言谏上著称。宣德七年后,改官南京,次年,兼掌南京兵部,英宗继位,加少保,参赞南京机务。史称"留都文臣参机务,自福始。隆用福言,政肃民安"。① 襄城伯李隆守备南京十八年,声誉极隆,尤以礼遇黄福及当时国子监祭酒陈敬宗而广被传诵。然而,黄福卒于正统五年,次年,李隆离开南京。

> 襄城伯李隆丰资凝重,器宇宏远,守南京数十年,镇之以静,最识大体。富贵尊严,拟于王者。雅重斯文,接儒者之礼尤恭,以此上下官僚无不敬畏。若祭酒陈敬宗先生造宅,务欵留之,不醉无归。士林嘉之,仰慕丰采,三杨学士极重爱之。正统中,以得人心见疑,召来京师,始近声妓为自安,计数年,终于第,自后代者数易其人,终莫能继。②

襄城伯李隆因见疑于帝王,遂不得不离开南京,并以声妓自安,一时间南京的种种制作风流云散。③ 操江之事自然也不了了之,正统十一年陈政卒。颇有意味的是,《明实录》中只简单记录了陈政的离世,没有留下只字小传。

南京军备的废弛直接肇源于永乐迁都。当明建之时,朱元璋以南京为都,南京以长江为天堑,素以水师为重,因此特设济川、江淮二卫官军,专驾使马快船,操习水战,所谓战守之策,操江为上。然而,迁都

① 《明史》卷154黄福传,第4227页。
② 李贤《古穰集》卷29杂录,《景印文渊阁四库全书》第1244册,第784页。
③ 陈敬宗在景泰元年也引年致仕。南京制作的风流云散,与正统初整个政局的变迁——以三杨为代表的台阁重臣渐次退出舞台——其实是相互呼应的。

之后,南京的军事地位相应大为减弱,再加上承平日久,当年的马快船遂专以押运郊庙香币上供品物、军需器仗,及听差遣,并拨属南京兵部掌管轮流差拨。只是这一"押运"早在宣德九年便已弊病丛生,当时南京兵部便多有奏请,可以说,宣德十年敕命陈政操江正是以此为背景的。①

景泰初年,于谦等人有意图治,如何"操江"遂成为当时朝中反复讨论的重中之重。② 只是这一系列举措都收效甚微,操江之事有名无实,南京马快船迅速成为有明最大的弊政之一。对此,成弘间倪岳记载甚详:

> 窃见南京快船差使第一艰难,积年负累,甲余贫乏,每佥一人充当,展转哀告不已。一至领船,中人之产不久即破,盖缘每差押运官员需索帮钱数多,卫所又无余丁拨补,必须顾人撑驾,虽有附搭人货,所得不偿所费回还之日,别无所得。能事者得随有差内臣贩卖私盐,少思陪补,及至到此,被其算账扣除,依旧一空。生亲见一新佥小甲,初颇殷实,一年两差,房产随尽,遂为贫户,似此凤弊无力可除,诚可悯念。因循岁久,将成不可救药之病。③

倪氏主张减免差丁,增加俸粮,"亦照粮船事例,加与月粮一石,方可系留人心",然而,所虑者户部以费粮见阻,而"查江淮、济川二卫马船夫逃已万人以上,皆系食粮人数"。宣德年间的奏疏也是指责有差内臣半载私货,待到成弘间,显然差臣的走私与豪横已是日见嚣张,同时,服役的军丁更是日益贫窘,最终船朽军亡;由此可见,马快船之蔽来自制度本身,且积衰有年,它见证了南京军事地位的全面衰落,已远非一二有识者所能力挽。

① 《明英宗实录》卷6,《明实录》第13册,第122页。
② 于谦《忠肃集》卷9"杂行类",《景印文渊阁四库全书》第1244册,第297—299页。
③ 倪岳《青溪漫稿》卷20《与兵部论快船事宜书》,《景印文渊阁四库全书》第1251册,第272—273页。

遥想当时,正是陈璿(濬)与陈铎父子先后任济川卫指挥,一方面是由指挥水师、操兵江上日益沦为督管接运之差官,另一方面,又深陷于朝廷之指摘与军夫之疾苦之间,这已足可想见其尴尬了。所谓船朽军亡,当年操江水上、谈笑间樯橹灰飞烟灭的英雄豪情终究是一去不返了。

其实,衰微的何止是金陵陈氏一家。正如李贤所说,洪武时的创业功臣,永乐时的靖难功臣,数量众多,然而,终明一代,子孙袭爵不衰者,唯徐、沐、朱三姓而已。即便这三姓,大抵君恩难测,世态翻覆,其子孙十几代,亦是或浮或沉,几乎贯串了明代历史上的重要事件。譬如,洪武开国、永乐靖难(徐氏的凋零与一门二公的荣耀都始于此)、正统土木堡之变(朱勇死于是役,当时为于谦等人论罪削爵,天顺初始追封平阴王)、正德刘瑾擅权(朱凤兄朱麟因此而不获圣眷,后朱凤袭职)、嘉靖改制(朱希忠因救驾有功而地位大盛,并与严嵩联姻)等。或许金陵陈氏的兴衰,正可以与徐、沐、朱三姓的沉浮相参照——它几乎令人想起《红楼梦》中的金陵四大家——而直接折射了有明自洪武至嘉靖近二百年间历史的风云变幻。令笔者最感兴趣的是,在这一风云变幻中文学图景的嬗变。①

第二节 南教坊、武宗南巡与南京士林思潮的变迁

至正十六年(1356),朱元璋纳陶安议,下集庆路,改名应天府。二十六年秋,改筑应天城,作新宫于钟山之阳。次年,即吴元年,新宫成,于是召天下贤士,制礼作乐。一时间君臣契合,百年规划,俱起于金陵。洪武二十五年,特诏制《京城图志》,一应官署、街衢、坊市、门楼、

① 晚明广为流传着一则佚事,指挥陈铎偶因卫事谒魏国公,曾当场高歌一曲。徐公斥曰,身为金带指挥,不与朝廷做事,牙板随身,何其卑也,竟挥之去。这则佚事几乎成了一种隐喻。当李隆离开南京以声妓自安以后,南京军政迅速衰落;同为世袭武职,也许魏国公还怀抱着重振祖业的梦想,而陈铎却早已将自己放逐到了歌儿舞女之中。《金陵琐事》卷3"牙板随身",南京出版社,2007年,第110页。只是这一文学图景的变迁只能留待后叙了。

山川、形胜,俱在握中,而礼部以下,太常、神乐观、钟鼓司、教坊、勾栏、十六楼,以及无数文采风流、粉黛歌弦隐绰于其间,太平景象跃跃然呼之欲出。

金陵自古以来即为文章渊薮之地,明初建都于此;永乐十八年迁都北京,而以南京为留都,一些重要职司亦相应保存。综观有明士夫,科第以来,历官多经南京,亦有慕其风物,终官南京的;且京官获遣,又往往贬谪南京,或起复时跸迁南京,这一现象自成弘以来尤为突出。南京设司虽然与北京相似,职务却相对清闲,这些文人士夫留驻南京,往往以宴饮清谈为常事,或师道自任,或欲有为而不能,遂纵情适性。一时间,南京城似乎天然弥漫着一种自由的空气,士大夫彼此声气往来、横议天下,与朝廷南北互望,隐隐相抗。可以说,作为留都的南京,在有明一代的政局中,日益发挥着微妙的作用;而成弘以来,金陵一带士风的变迁,曲辞的大兴,亦正是与此相互作用的。

要了解南京士风的变迁,南教坊、十六楼、乐院、勾栏,以及往来于其间的乐人,其种种变迁——其实质是礼乐制度的变迁——无疑是最好的参照点。想当初,朱元璋籍天下乐工以为用,并循唐宋旧制为官妓侑酒,教坊司、勾栏以外,特建十六楼以处歌妓,一时奖文揄墨,蔚为太平韵致。自宣德以后,渐次零落。及至弘治间,缙绅士夫也只有按故典追想其风流了。一时记载有十四楼、十楼、十五楼等,纷纷不一。①

十六楼的衰落,直接源于官妓之禁。宣德四年,应京尹顾佐请,榜禁官妓;十年,英宗继位,大释乐工,二者实际标志着朝廷逐渐失去了制礼作乐的核心地位,②而以三杨为首的内阁权限日重。说来亦巧,这一顾佐恰恰是因任应天府尹而声誉鹊起的,史称"刚直不挠,吏民畏服,人比之包孝肃"。宣德三年(1428),亦是由三杨特荐,复召为京尹,擢右都御史。这一年,兰溪邵玘入为南京左副都御史,与顾佐齐名,史

① 洪武二十五年敕制《洪武京城图志》为十六楼,然永乐中晏铎《金陵元夕》(明姜明叔《蓉城诗话》))诗已有"花月春风十四楼"句,后来《雍熙乐府》卷4【仙吕·点绛唇】"洪武天开"、卷五【仙吕·点绛唇】"岁稔时丰",《正德·江宁县志》均作十楼,明沈德潜《万历野获编》补遗卷3"畿辅·建酒楼"则云十五楼。
② 参李舜华《礼乐与明前中期演剧》绪论及第二章第一节。

称"(南京)风纪大振"。① 不妨说,顾佐甫任京尹,即奏禁官妓,或者亦是由深慨南京官妓之盛而来。

顾、邵整顿风纪,持法甚深,不过只是一个开始罢了。于士大夫而言,真正成一代风气者,不徒在以法制正其表,而在于以儒学之至理作养天下,以培其本。有明一代,士大夫师道自任,以儒学预天下大事,亦始于宣德。一般以为,明代讲学之始起于曹端,其次薛瑄,后者名望尤重。② 不过,薛瑄讲学,名著于正统初为山东提学之时,景泰间任职于南京也时日甚短,影响不著。③ 值得一提的是慈溪陈敬宗。陈氏于宣德二年转南京国子监司业,九年,迁祭酒。此后,因傲视王振一行,屡不获迁,至景泰元年方引年致仕。如此,掌南京国子监祭酒长达二十三年,史称,陈氏"力以师道自任。立教条,革陋习。六馆士千余人,每升堂听讲,设馔会食,整肃如朝廷"。当时,李时勉为北京国子监祭酒,"终明世称贤祭酒者,曰南陈北李";④可以说,宣德以来,陈氏以师道自任,于作养南京一方士气,实有殊功。

正统、景泰、天顺三朝,内阁日隆,士气日张,又当国家多事之秋,于是乎,朝廷上下,礼乐一事就具体事宜而言,倒不甚讲明。⑤ 景泰七年六月,南京神乐观即奏供祀乐舞缺人,当时朝廷命择选道禄司无疾过道士补数,供祀者就令充乐舞生。由此来看,早在景泰间,南京雅乐已颇见荒怠。所谓太常、神乐观、钟鼓司,似乎仅仅成了一个铸造、收藏乐器之类以备必需的机构⑥,或者也引经据典,以备顾问。万历间

① 俱见《明史》卷158,第4311、4313页。
② 孟森《明史讲义》,上海古籍出版社,2002年,第137页。
③ 薛瑄正统初举为山东提学佥事,首揭白鹿洞学规开示学者,延见诸生,亲为讲授,皆呼为薛夫子。景泰二年推南京大理寺卿。参《明史》卷282薛瑄传。
④ 《明史》卷163陈敬宗传,第4425页。
⑤ 李舜华《礼乐与明前中期演剧》在分析此三朝礼乐之事时,曾道:"由于朝廷多事,无暇制作,帝王观剧也只是因循旧例,不曾大事更张;再则,君师共治之意渐复,帝王无论是勤政,还是沽名,亦多能听从廷臣谏阻,于宴乐上略加节制。"第37页。除此之外,尚需进一步点明的是,既然君师共治之意渐复,又当多事之秋,于是,君臣之间自然亦无须将礼乐之事日逐讲论,但因循旧制可矣。可以说,有明正统至天顺三朝在礼乐制作上简省,其实与渡江后的南宋юр以清净无为为尚,颇有几分相似。
⑥ 《钦定续文献通考》卷104、105在历述明代乐制时,便数次提到成、弘、正、嘉时命南京造新乐器,或取南京新乐器事。

李日华便有一段颇为形象的文字,追述当年太常的闲逸:

> 南京百司事简,若太常则尤闲寂。先辈有为是卿者,终日酣眠坐啸而已。一日传门柝甚急,询之,乃宣州入递公文。因春多风,园户诉所供太庙梨花被落尽,至秋恐难结实,求派他邑,有司故为申请也。因成一绝云:"印床高阁网尘沙,日听喧蜂两度衙。昨夜宣州文檄至,又嫌多事管梨花。"先辈风流亦可见矣。①

职事清闲,正不妨暂管风月,以遣逸兴耳。不过,自成化以来,南京职司依旧清闲,时势却渐渐发生了某种变化。宪宗甫继位,在宴乐与否上,与外廷矛盾便开始激化。当时,章枫山(懋)、黄未轩(潜)、庄定山(昶)等人谏元宵张灯,被杖遭贬,此之前,又有修撰罗一峰(伦)先以言事被黜,时称"翰林四谏",声名大震。四人皆为成化二年进士,亦几乎同时被贬,而且,或贬谪,或起复,又同聚于南京,致仕后,复以讲学著名,且屡征不起。其中,枫山先生章懋,史称"家居二十余年,中外交荐,部檄屡起之,以亲老坚不赴"。弘治中,众议两京国学当用名儒,遂以谢铎为北监祭酒,以罗钦顺为南监司业,而祭酒一职虚位以待章懋,而懋竟迟至十六年服阕之后方始莅位,真是千呼万唤始出来,一时间,"六馆士人自以为得师"。正德元年乞休,次年得请。此后,历起南京太常卿、南京礼部右侍郎,皆力辞不就。嘉靖时,家进南京礼部尚书,致仕。如果说,曹端、薛瑄、陈敬宗等人的师道自任尚是个别人的积极作为,属开风气之先者;那么,"翰林四谏"于进退之间所标举的姿态,已预兆了一个时代的来临——丘濬即论庄定山道:"率天下士背朝廷者,昶也。"②

南京的上空,似乎弥漫着一种独特的空气,而耐人寻绎。成化间,

① 李日华《紫桃轩杂缀》卷3"市井",凤凰出版社,2010年,第291页。
② 成化三年,罗伦复原职,改南京,居二年,引归。黄仲昭贬南京大理评事,弘治改元,始迁江西提学金事,久之乞休。庄定山谪南京行人司副,居三年,以母忧去。章枫山谪南京大理左评事,数年后,引归讲学二十余年。本传俱见《明史》卷179。

一代名臣马文升、王恕等也曾因忤宦官、佞臣贬官南京,至弘治在位,二人得一时际会,积极辅佐新政,其中,马文升于重正礼乐上用力最勤。① 有意味的是,当清修《钦定续文献通考》在感叹弘治一朝欲复古乐而不果时,紧接着却转入这样一段话:

> 南太常寺卿吕㦂尝言:"太祖兴礼作乐以成大典,设神乐观提督之。自迁都,而南之居观者多不谙糜廪饩,甚无谓也。乞敕下厘核之,使复祖制,祀神祇不能者黜之。"制曰:"可。"而南都乐乃渐复。②

这样一种微妙的对比,恰恰烘托出朝廷礼乐不修,在野之士夫遂慨然自任的图景——南京也因此成为士夫或议论或躬行的渊薮,隐隐与北京相抗。

然而,这一句"南都乐始复"其实际究竟如何,却颇值怀疑。从各种资料来看,尽管有顾佐官妓之禁,宣德以来,南教坊妓乐之风似乎始终不堕。即以正统初陈敬宗任南监祭酒而言,陈氏的方严,所谨守的恐怕也只是一己方寸地而已,推而衍之,影响所及亦不过南监之学风而已。例如,史传盛称,陈氏"性善饮酒,至数斗不乱。襄城伯李隆守备南京,每留饮,声伎满左右,竟日举杯,未尝一盼,其严重如此";③此事当时笔记亦多有记载,每每渲染南京守备如何盛张伎乐,以恣宴饮,而敬宗又如何终席守礼不乱,其意自在鼓吹陈氏之师道尊严,然而,字里行间,恰恰可以看出当时教坊伎乐的繁盛,甚至教坊伎乐不足,继之以家乐。④

其实,南京一地自来繁华,不仅是士夫议论的渊薮,亦是外戚、王

① 参李舜华《礼乐与明前中期演剧》,第186—187页。
② 《钦定续文献通考》卷104,《景印文渊阁四库全书》第629册,第68页。
③ 《明史》卷163陈敬宗传,第4425页。
④ 祝允明撰《野记》卷3便提及妓奏乐之语,不过祝氏用笔一贯恣肆,此条所记亦颇多小说家言,甚至误襄城伯李隆为丰城候李贞,尚公主云云。《四库全书存目丛书》第240册,第45页。这一点,早在王世贞《弇山堂别集》卷23"史乘考误四"中即有发明,不赘。中华书局,1985年,第410页。

孙、中官、勋贵，甚至武职横恣的所在。这些人在教坊演剧的发展中扮演着不可忽视的角色。如前所述，也正是他们，自正统以来，就渐次逾越朝廷制度，盛张伎乐，官妓不足敷用，代之以家妓。至嘉靖间，东南倭寇大起，胡宗宪等霸据一域，广招词客，其势雄炽，几与唐末藩镇相似，宴饮之风更是穷奢极欲。

再则，官妓之禁，所禁者，在职之官僚耳，士子平人及在家缙绅不论。南京，既为省会，复为留都，每年应试，往来士子彼此宴饮相契，往往招呼伎乐，教坊曲巷之中，恐怕是终日丝竹不绝。今存《琵琶记》《金钗记》《寒衣记》《金山记》诸戏文，都或隐或现地，涉及士子留连秦楼楚馆的记载。①

尽管有关资料颇为缺乏，然而，勾辑史料，字里行间，仍能发现南教坊较之于北教坊，伎乐之风更盛。例如，天顺三年，教坊司以朝廷礼乐不备，便请诏选南京并山西、陕西乐户赴京应役；而英宗下诏，仅调山陕二地，南京不用。弘治间，请南京及各王府精通乐乐者入京，亦不了了之。后正德时，诏选地方乐户入京，则以河间府最多。由此来看，北则山、陕、河间，南则金陵，实已成地方伎乐之重心；而英宗特诏不用南京，此后，南京在遴选乐工入都时也显得颇为冷淡，个中关系实颇为微妙。

吕𬭚除上疏南都神乐观雅乐外，另有一疏。当时，南京历代帝王庙旧有乐器尽毁于火，弘治十七年（1504），吕氏即上疏重新考定清浊，以重制乐器，然而，此事却不了了之。直到嘉靖时，世宗礼乐自任，又重提此议。② 如此来看，所谓"南都乐始复"，恐怕也仅限于一种姿态而已，实无力阻挡教坊俗乐的日益侵凌。

可以说，永宣之后南教坊伎乐一直兴盛不废，只是形式稍异；且成弘以来，随着乐籍制度的渐次松弛，地方俗乐也在南京一地日益繁炽，与教坊彼此争竞、相互融合——亦正是此时，陈铎、徐霖诸曲家，纷纷以柳三变自命，日益汇入急管繁弦之中，苏州祝枝山、唐伯虎等士子也

① 参李舜华《礼乐与明前中期演剧》，第481—486页。
② 《钦定续文献通考》卷105，第75页。

往来其间,俱以新声相鼓吹。可以说,一直为史界议论纷纷的武宗南游,正是以这一盛况为背景,反过来又进一步促进了南教坊伎乐的发展。

　　武宗初继位,宠任内宦刘瑾。大批士夫因忤刘瑾,或贬谪、或起复,纷纷落职南京,如崔铣、杨廷和、马中锡、王阳明等。刘瑾下台后,武宗终岁游冶北府,京中形势亦依然混乱,禁军、内寺、义子、伶人、僧道势力大张。① 正当王阳明等人在南京静观时局之时,武宗忽然心血来潮,大约宣府乐工尚不足观,执意要到南京来一领六朝金粉之风流。以状元舒芬为首,一时间交章谏阻,终至徒然。舒芬、王廷陈、马汝骥、张岳等纷纷被贬,②正德十四年十月,武宗施施然踏上了南下的旅途。

　　尽管在一些士夫笔下,着力描摹南京职官如何正气凛然,武宗一行,尤其是江彬辈,气焰如何为之大为折挫,然而无论如何,武宗纵情南游,于江南,尤其是金陵曲坛而言,几乎是一个盛举。简而论之,在金陵期间,武宗主要做了三件事。一是制作新乐,播之于南教坊。武宗就曾特制杀边乐播之教坊,大抵即是以此为军中鼓吹耳。③ 二是遍访知音善乐之文士,如杨循吉、徐霖辈,④北返时,又途经镇江杨一清府,观戏吟曲、诗酒往来。⑤ 三是率南教坊大批乐工,如顿仁、朱凤翔辈北上。⑥ 这三者直接促进了南教坊伎乐的发展,一是宴乐的繁荣,二是文人的参与,三是南北曲或雅俗乐的交融。而以南教坊为中心,金陵一带士风也迅速旋起一种微妙的变化。

① 参卞永誉《式古堂书画汇考》卷25《王阳明上父亲二札》之二,《景印文渊阁四库全书》第827册,第111页。
② 其中马、张二人后来也历官南京。
③ 据沈德符《万历野获编》卷25"俗乐有所本"载,武宗南巡时曾自造《靖边乐》,传授南教坊,晚明吴中颇为盛行的"十样锦"即是由此演变而来,第650页。《戒庵老人漫笔》卷一也有类似记载。
④ 参《皇明世说新语》卷8、李诩《戒庵老人漫笔》卷4、周晖《金陵琐事》(国学珍本文库本)卷4相关记载。
⑤ 据《尧山堂外纪》卷90载,武宗征宁王凯旋,驻金陵,复渡江幸杨一清第,君臣诗酒往来,王鏊有四绝句记之,一曰:"漫衍鱼龙看未了,梨园新部出西厢。"《续修四库书》第1195册,第111页。
⑥ 参《万历野获编》卷25"弦索入曲",第641页。田汝成《西湖游览志余》卷16"香奁艳语",中华书局,1958年,第315页。

正德十六年(1521),武宗北返,途中已觉身体不适,回京不久,便撒手尘寰,结束了他颇有争议的一生。是年四月,嘉靖帝即位,一时文人士夫纷纷起复,无不以礼乐为首务,以希用世。一时理学名家,如吕柟、何瑭、杨廉、魏校、潘府、崔铣、夏尚朴、湛若水、邹守益、王廷相等俱萃集南京,或任职礼部、或司掌国子监,彼此相与讲论,并慨然以移风易俗、兴礼作乐为己任。① 例如,当时南祭酒吕柟,曾特奏乞钦拨太常乐官转谕诸生古乐节奏。部议以为太常乐与古乐不同,难以遣拨,宜令诸生自行讲求习学古乐。柟于是选知音监生卫良相等,率其友百余人,取诗《周南·关雎》至于《商颂·元鸟》可歌者八十篇,被之八音,以为图谱而教习焉。② 何瑭,时晋南京太常少卿,便与湛甘泉、郭杏东等人修明古大学之法,③而湛若水,更积极践施,以古礼相倡率,为南京俗尚侈靡,而特定丧葬之制以行。尽管这些理学大家,在相与讲论中,理愈明、道益精;然而,所谓学者"翕然宗之"④,亦仅仅是学者而已,其种种具体作为,在现实中似乎影响甚微,且转瞬间即风流云散。吕氏教习古乐成,慨然叹曰:"可见圣明作人之深,而古乐亦不难复也。"然而,自其去任,该乐谱便迅速流佚。南京的自由,方便了理学家勾画种种理想,并为之展开种种荒诞而悲壮的实验;然而,一切都仿佛只是堂吉诃德搏风车式的一击,所余的不过是后人的饭后谈资、茶余追想而已。⑤

掌握政权以后的明世宗为重建继位的正当性,把目光转向了制礼作乐,因此自嘉靖七年大礼议胜利之后,从嘉靖九年开始,又把以祭祀

① 以上俱参《明史》有关本传或儒林一,其中在礼部(包括太常)者有吕柟、杨廉、潘府、魏校、何瑭、夏尚朴、湛若水、邹守益等,在国子监者有崔铣、魏校、湛若水、鲁铎、赵永、马汝骥、张岳等。如"夏尚朴"道"与魏校、湛若水辈时相讲习";"邹守益"道"日与吕柟等游"。
② 《钦定续文献通考》卷105"乐考·历代乐制"。第74页。姚之骃《元明事类钞》卷9又云,吕氏为太常少卿时,力革教坊俗乐。《景印文渊阁四库全书》第884册,第146页。
③ 孙奇逢《中州人物考》卷1"理学",《景印文渊阁四库全书》第458册,第9页。
④ 《明史》卷282儒林一,何瑭传云:"未几,晋南京太常少卿,与湛若水等修明古大学之法,学者翕然宗之。"第7256页。
⑤ 嘉靖帝积极更定祀典,其意本在重建继位的正当性,并由此重新彰显"礼乐征伐自天子出"之意,其精神实在于张扬君权,以抑师道;如此,天下士夫——有志图王者——也只能啸聚于南京,作种种梦中构画而已。参李舜华《礼乐与明前中期演剧》第三章余论"礼乐自天子出:嘉靖朝的礼乐纷争"。

天地(包括山川云雨风雷等)、宗庙、孔子为核心的礼乐制度重新加以损益,这就是所谓"更定祀典"。

然而,明世宗的本意是在通过夺取制礼作乐的主导权,也彰显"礼乐征伐自天子出"。其明确的政治取向决定了更定祀典的根本精神只能是张扬君权,贬抑师道,实际上也就是摧抑士大夫集团用以抗衡君道的精神资粮。因此嘉靖朝的礼乐改革,特别是对乐的更革而言,形式远远大于内容,所变者多在仪文及乐章,至于乐本身的雅俗与否倒是其次。

同时,一般士绅,尤其是文学之士,则在南京自由的空气里,开始以纵情任性自相标榜,以示矫然不群;南教坊伎乐之风在士人的揄扬下,日益张炽。据《皇明世说新语》载:

> 王维桢偶过何中丞栋。值其生辰……顾视两廊,绿窗朱户,坐而理丝调竹者皆家姬,外舍黛绿者二十余人,皆征妓。王托故而出,然未尝不心羡其乐。①

想当初,陈敬宗在守备襄城侯的宴席上,危然独坐,耳不听五音、目不近五色;同是国子监祭酒的王维桢,在极力自持时,内心却已是艳羡不已。不过,王氏毕竟身为国家师,当此之际,只能"中心痒痒";而顾璘,领袖金陵文坛,却俨然以马融绛帐自喻,日周旋于教坊伎乐之中。

> 顾东桥文誉籍盛,又处都会之地,都下后进皆来请业,与四方慕从而至者,户外之履常满。先生喜设客,每四五日即一张燕,余时在其坐。先生每燕必用乐,乃教坊乐工也,以筝琶佐觞。有小乐工名杨彬者,颇俊雅,先生甚喜之,常诧客曰:"蒋南泠诗所谓'消得杨郎一曲歌'者,正此子也。"先生每发一谈,则乐声中阕,谈竟,乐复作。议论英发,音吐如钟,每一发端,听者倾座,真可谓一

① 苏茂相辑、李绍文撰《皇明世说新语》卷8"汰侈",国家图书馆出版社,2013年,第530页。

代之伟人。①

顾氏自晚岁家居,声名籍甚,构息园以待四方之客,希风问业者,户屦恒满。遥想当初,宾客与生旦杂处,丝竹之音,清谈之声,此作彼伏,几疑为五代韩熙载夜宴图之重现矣,故后人慨云,"处承平全盛之世,享园林钟鼓之乐,江左风流,迄今犹推为领袖"。② 当时,南京士绅,以顾璘(东桥)、严嵩(介溪)为首,领袖风流,均留连于教坊伎乐之间,后者奢华更甚。

同样以古文名家,亦同样以啸歌纵情,较之康海,顾璘等却颇少了几分慷慨,更多的只是一种风流自赏罢了——前者是不得已而为之,故于慷慨之余而别生悲凉,而后者则大抵是适性自择,而于风流之中转添软媚。此一种风流软媚,亦正可以总括当时浸淫于金陵歌宴中的儒风士气。

当士夫纷纷荟萃南京,大讲礼乐之时;当时礼部一应费用,却日益倚重教坊司,一应酬酢,也俱由教坊承值。两相映照,实难免有几分荒诞:

> 又礼部到任、升转诸公费,俱出教坊司,似乎不雅,此项断宜亟革者。南京礼部堂属,俱轮教坊值茶,无论私寓游宴,日日皆然,隶人因而索诈,此亦敝规。北部却无之。兼有弦索等钱粮解内府,如此猥亵,似皆当速罢。③

由"北部(按:指北京礼部)却无之"一句,可知南京伎乐远盛于北京,沈德符一会说"似乎不雅",一会说"如此猥亵",但愿速罢,尴尬之状溢于言表。何良俊笔下也有类似记载,称"南京各衙门摆酒",各有夫役,"礼部六科是教坊司官俳……太常寺是神乐观道士",教坊司、甚至神乐观,不过成了太常、礼部日常饮宴的夫役;而且"衙门中官员既多,日

① 何良俊《四友斋丛说》卷15,第124页。
② 钱谦益《列朝诗集小传》丙集"顾尚书璘",上海古籍出版社,1983年,第339页。
③ 沈德符《万历野获编》卷13"礼部官房",第354页。

有宴席,人甚苦之",何氏亦曾敦促任官革除弊规,"然颇任众怨,卒不得行",亦只有无可如何了。①

如此,在礼部与教坊、士夫与乐工的日益交融中,湛若水等人追慕太祖制乐以节乐的种种改制终成泡影。于南京士子而言,朱元璋大建十六楼,恰恰是鼓吹风流之渊薮;而武宗南游,当北京百官纷纷跪辕死谏时,一直徘徊在边缘、翘首仰望的金陵士子反而氤蒸出一种微妙的想象来。譬如大举宴仪、广纳善音律之士,似乎成了君臣相契、礼乐将复的一种象征;尤其是徐霖,武宗的不世宠遇,使其去就之际,在后人的想象中竟成为谪仙一流,不溷尘俗;而金陵士夫以及南教坊乐工——后者无论北上随驾与否——从此往往追尚北音(雅乐)、以得教坊正声自矜,并彼此鼓吹,与当时日益兴起的南音(俗乐)相抗。其实,在后来史书,尤其是笔记杂史的记载中,武宗皇帝好礼崇文、知音善乐颇有几分梨园之祖唐玄宗的遗风流韵,与当时新兴士风亦颇相吻合;只是明末以来,士大夫积极反思有明衰亡之征象,于武宗种种荒诞悖礼的行为颇加指责,以为明之衰亡由此始耳,想象其放诞风流的一面遂往往为之所掩;②此种心态,即使金陵士夫亦有所难免。至于流传于野老俚俗之间的讲述,又往往流于市井趣味,于审美上甚为欠缺。不过,即使一些零星的记载,字里行间,亦仍然流溢着对当年繁华的缅想:

> 教坊梨园单传法部,乃威武南巡所遗也。然名妓仙娃深以登场演剧为耻,若知音密席,推奖再三,强而后可,歌喉扇影,一座尽倾。主之者,大增气色,缠头助采,遽加十倍,至顿老琵琶、妥娘词

① 何良俊《四友斋丛说》卷12,第100页。
② 世人对武宗放诞风流的想象远不如唐玄宗、宋徽宗的记忆,大抵也由此可知。唐玄宗有大量唐传奇,并后来种种诗词、戏文、杂剧为之描摹,宋徽宗也有《宣和遗事》《东京梦华录》诸部为之影迹。当时野史杂记,如《金陵琐事》,关于武宗的种种佚事,大都只是寥寥数笔,文辞更远不如前不过市井传奇而已。这一现象,恐怕只能由时代风气有异来解释——明季以来,世人无论狂欢纵欲、还是理性反思,均已很难如残唐五代,抑或南宋金元时人那样垂想盛世不再,繁华易逝,并因之沉淀出一种浓醇而苍凉的美感来。清初对秦淮遗事的追想差可近之,但是却很少有人提及武宗与南京繁华的联系,武宗的南游似乎只是一阵稍纵即逝的旋风,其影迹只影影绰绰地留在若干人的感喟里。

曲,则只应天下、难得人间矣。①

早在万历之时,追忆昔日繁华(始创则洪武、近则正德嘉靖初)的文字便不绝如缕。明清易代,一片欢场,尽为野蒿,所谓"楼馆劫灰、美人尘土,盛衰感慨岂复有过此者乎?"②自武宗南游以来,南教坊的美人名妓俱以梨园子弟自矜,然而帝踪已杳,正音不再,种种繁管歌吹、文采风流俱渐渐成了梦中影迹。

第三节　从复古到性灵到会通:明中叶吴中曲学的兴起

南京曲苑,以陈铎、徐霖③、史痴辈发其端,以顾璘辈张其翼,何良俊殿后,更溯其渊源、独崇北曲;而杨循吉、唐寅等苏州才俊也往来其间,相互鼓荡。一时艳冶风流,蔚为盛事。六朝古都金陵,自古以来即为烟粉荟萃之地,陈铎等人以柳三变自命,歌管弦索,鼓吹升平,大抵性情使然;顾璘羽翼李梦阳,以复古领袖金陵文坛,绛帐自设;何良俊鼓吹其间,抗俗之余,亦难免风流顾影;杨循吉等自逞其才,似乎沉湎戏曲亦有不得已处,然而,其人其曲亦都不免俗韵。较之北方曲家,其生平并未直接卷入政治之漩涡中,其内心冲突也远不及后者强烈。可以说,金陵,次之以苏州,曲风之软媚流俗,较之北地弦管之慷慨悲壮,实大相径庭;此一点亦与众曲家论南北曲风格之异正相吻合,既是地气使然,亦是人情所致。

以吴中而论,吴中一带自来繁华,亦为历代才俊鼓吹之地;明初之时,虽备受挫折,但景泰、天顺以来,已渐次复苏,成弘犹盛④。若论吴

① 余怀《板桥杂记》卷上"雅游",第11页。
② 余怀《板桥杂记》序,第3页。
③ 徐霖,原籍苏州,徙居南京,然其一生传奇,始于黄琳,极于武宗,终于顾璘,换言之,若无南都这一特殊地利,亦无徐霖。何良俊亦然。
④ 唐寅《阊门即事》云:"世间乐土是吴中,中有阊门更擅雄。翠袖三千楼上下,黄金百万水东流。"由此一诗已可想见矣。其余关于吴中经济变迁之史料甚多,兹不赘述。《唐伯虎先生外编续刻》卷7,《续修四库全书》第1335册,第27页。

中,原本介于南北二都之外,或者挫折之后,精神益趋新锐,故其士风往往有领天下之先者。笔者在旧著中曾提及新进士子李梦阳等人以复古自命,力洗台阁旧习,一时天下操觚之士靡然响应,有明文风至此大变,理学上程朱一统之局面也相应日渐冰释;①其实,沈周、桑悦、祝枝山、唐寅辈,于吴中已日渐活跃,论其性格则不拘礼法,论其思想则非周非孔,论其诗文则唯台阁是弃,其言行甚至流于偏激,往往有刻意惊世骇俗之处。如果说,北方诸子,如前七子辈是复古求新变,故虽有"真诗乃在民间"之慨叹,却取径甚曲;而吴中诸子,则似乎从一开始即以俗趣相尚。关于后者,一些研究者已有论述,②然而,仅及于此,亦只滞于表层而已。自元末明初以来,士夫学子莫不以师道自任,而汲汲于礼乐制作。礼失而求诸野,如果说,弘正之际,李梦阳之于文坛、王阳明之于讲席,率先而起,一时康海等人纷纷并出,正是时势变迁下师道精神又一次强烈迸发;③那么,早在成弘之时,吴中士子即率先以另一种姿态开始了对师道的消解,他们自觉疏离于政治之外,寄迹平康以销壮心,流连歌管以抒性情,虽见嗤于礼法之士而弗顾,从而直接影响了晚明士林——于文学则公安一脉,于讲席则泰州一派——的风气。进而言之,如果说,北方诸子高举复古之帜,其精神实以师道自任为内核,而吴中则以消解师道为实质,而渐开性灵之门。此后,大江南北彼此呼应,或寓性灵于复古,或饰道学于文章,而渐呈圆融会通之象,④晚明词坛遂因此而雅俗纷呈。同样,吴中曲坛亦可以作如是观。

一 复古:王鏊与沈周

《明史》云,吴中自吴宽、王鏊领袖馆阁以来,一时名士沈周、祝允明辈与并驱驰,文风极盛,徵明后出,而主风雅数十年。⑤ 笔者曾道,

① 参见李舜华《礼乐与明前中期演剧》,第225页。
② 近年文章可参罗宗强《弘治、嘉靖年间吴中士风的一个侧面》,《中国文化研究》2002年冬之卷。
③ 有关论述参前揭李舜华《礼乐与明前中期演剧》上篇第三、四章相关论述。
④ 有关师道、会通之义在思想史上的表述,可参邓志峰《王学与晚明的师道复兴运动》一书相关讨论,社会科学文献出版社,2004年。
⑤ 参见《明史》卷287文徵明传,第7363页。

有明一代，士夫缙绅标扬师道，莫不有志于史，弘正以来，风气犹盛，而北方诸子，如康海、韩邦靖，崇官师，兴礼乐，一生精神之寄托俱萃于《武功》《朝邑》二志。① 因此，论吴中士气之渐变，也不得从王鏊主撰《姑苏志》说起。

文恪公王鏊(1450—1524)，字济之，吴县人。成化二十一年进士，官户部尚书，武英殿大学士。正德四年，因刘瑾擅权，不得志而去。王鏊以文章名昭一代，史称，"取士尚经术，险诡者一切屏去，弘正间文体为一变"；②由此，亦可知王鏊所学及其志向所在。《全明散曲》存其小令一。

弘治末，苏州太守林世远以文定公吴宽遗稿嘱王鏊续为之，遂集郡人杜启、祝允明、蔡羽、文璧等共相讨论，成《姑苏志》六十卷。该志之修撰，实肇始于洪武年间，是书卷首有宋濂洪武十二年序，云："后之人览此书，治身居官，取前人之成宪以为法，将见道德兴而习俗美。句吴之区与邹鲁无异矣，则是书之为教不亦大哉。"又有成化十年刘昌序，备云时易世迁，"然盛则衰，醇则漓，转移之机厥有所寄矣"，故而"欲考求遗礼，订正古乐，以隆时祀，以表彰乡贤，齐整风俗"，遂殷勤寄望于郡志之修撰种种。这两篇序，一在洪武，有明百废初兴之时，李梦阳所谓时之"正者"也；一在成化，有明乱象渐萌之际，李梦阳所谓时之"变"者也。③ 士大夫或据朝廷，或处地方，并以重建礼乐相鼓吹，前序又恰为宋濂所撰，正可见两代士林精神所在。然而，至正德元年，酝酿数百年之久的《姑苏志》，或者众手成书，个中以道自任之精神，却远不及《武功》《朝邑》二志，徒以篇幅浩博，以备考资而已，并渐露考订故实，以逞才识的迹象，王鏊所谓"一代之文献不至无征焉，如斯而已者也"。④

① 有关康、韩撰此二志的精神解读，可参前揭《礼乐与明前中期演剧》，第251—253、263页。原书误将韩邦靖所撰《朝邑志》置于韩邦奇名下，特此更正。四库馆臣称关中舆志以《武功志》《朝邑志》最为著名，"论者谓《武功志》体例谨严，源出汉书；此志笔墨疏宕，源出《史记》。然后来志乘，多以康氏为宗，而此志莫能继轨。盖所谓不可无一，不容有二者也"。《四库全书总目》卷68"朝邑县志"，中华书局，2003年，第602页。
② 《明史》卷181王鏊传，第4827页。
③ 参前揭李舜华《礼乐与明前中期演剧》，第260页。
④ 以上诸序并见王鏊《姑苏志》卷首，《景印文渊阁四库全书》第493册，第4—6页。而四库馆臣亦不过称其"繁简得中，考核精当，在明人地志之中犹为近古"而已，《四库全书总目》卷68"姑苏志"，中华书局，2003年，第602页。卷首提要字句略异。

或者,王鏊内心也不免有所遗憾罢。

值得注意的是,该志在卷13"风俗"条,用较详篇幅论述了"吴音"自乐府吴歌以来的发展。吴歈"以音擅天下,它郡虽习之不及也",自矜之意溢于言表;又云,"吴音至后代渐缺,唐初歌者多失其清婉,议者求吴人习之,还得其本音"种种,字里行间慨然已有寻访吴音以复古乐之志。有明甫立,大抵朱元璋以崛起于南,恢复汉家衣冠,一时士夫欲绍宋统者,颇有寄望朱氏、重觅南音之意——有关议论往往将南曲追溯至开元旧谱,所谓清商曲者也;进而吴歌,亦商音也;再进而舜之南风。成弘之季丘濬有志议复古乐,即持南音始于舜一说;① 而同时之《姑苏志》,又特辨吴音,数十年后,文人乐士纷纷投入南曲声腔之考订,至有昆山腔大兴于吴中一带,于此已见端倪。

纂此姑苏一志,成化中,除参政刘昌外,又有中舍李应祯、训导陈颀;弘治中,初当吴宽总其事时,则有佥事张习、进士都穆辈,继而王鏊,更广招才俊,一时祝允明、文徵明、杨循吉(因故未与)俱在邀请之列。而同时或稍后,又有阎秀卿《吴郡二科志》,皇甫汸、张昶《吴中人物志》,杨循吉《苏州府纂修志略》等,大抵以传记为主,一时沈周、桑悦、唐寅、祝允明、文徵明、徐祯卿、张灵等俱在传写之列,至《总目》断其为"一时互相标榜之书"。② 由此可以想见,苏州士夫声气相应,其势颇盛,丝毫不逊色于北方诸子。只是,从《姑苏志》以来,其间的精神实质却已逐渐发生变化。譬如,祝枝山尚有《野记》一种,此书卷3所载宣德间苏州太守况伯律传,也有崇官师、兴礼乐之意,与康海《武功志》相似,只是该书多蒐集异文,大抵遣兴之作,于"师道"二字愈见疏离。而所谓"互相标榜",亦正是各恃才情,遂彼此相尚;于是乎,有吴

① 一般曲史往往予人错觉,以为南曲之复兴,在明中期以后;最多提到明初剧曲,虽以北剧为主,亦渐有南北交融之迹象,然而,亦不过将此一交融视为自然衍变之势而已。其实,在明初士夫的南北曲论中,南曲已渐次尊隆,甚至被尊为中原正声,而有明士夫也颇有意积极寻访南音,以重构一代礼乐,只是不能为世所用罢了。参前揭《礼乐与明前中期演剧》,第159—164、225—229页。

② 《四库全书总目》卷61"二科志",中华书局,1965年,第551页。文中所及《吴郡二科志》等书均收入《四库存目丛书》。另,张昶,字景春,张凤翼曾祖也。皇甫序其书云:"然国史不详,郡乘亦略,于是乎始求之野。"可见,当时私人纷纷起而修志,确实意在假此以为声气相应,即所谓"求之野"耳。

一地,吴宽、王鏊、文林辈与桑悦、祝允明、唐寅、文徵明辈共列,前者犹存台阁余习,后者则进一步非台阁、驱翰林、唯礼法之士是弃,虽然他们的主张仍以复古面目出现,却已用一种游戏的姿态渐次消解了个中的师道精神。

若论苏州世风之变,并曲风渐兴之机,沈周其人可谓承上启下的典型。沈周(1427—1509),字启南,号石田,晚更号白石翁。少时师从邑人陈嗣初之子孟贤,得入经学之门。年十五,游金陵,因《凤凰台》一赋而才名初显。及长,诗文字画,无所不精,其画尤为明世第一。所居有水竹亭馆之胜,图书彝鼎,充牣错列,四方名士过,评诗论画,从无虚日,风流文采,映照一时,百年来,东南之盛,盖莫有过之者。①

笔者在论家乐兴起时,曾特别提及地方粮长之意义,并以松江府何良俊祖父为例。② 其实,若以所蕴正德前江南士绅文化的特质而论,长洲沈氏较之松江何氏尤为典型。早在永乐间,沈周祖父沈孟瑶,曾以人才征招,称疾而归,处士终身,以诗名于江南士绅间。沈周父沈恒(恒吉)与其兄沈贞(贞吉)幼于家塾中师从翰林检讨陈嗣初,及长,兄弟偕隐,构有竹居,但假诗翰丹青以结宾客。正统间,沈恒并荐为粮长,慨然以励精图治为己任。吴文定公宽(1435—1504),字原博,号匏庵,长洲人。成化壬辰状元,官至礼部尚书,与杨士奇、李东阳并驾齐驱,卒于弘治十七年。其人于明初以来江南世家复礼尚乐,成一方风气备加揄扬,曾撰文称沈恒"日必具酒肴以须客,至则相与剧饮,虽甚醉不乱,特使诸子歌古诗章以为乐,其视市朝荣利事,真有漠然浮云之意"。③

在吴氏笔下,沈恒遵古礼,复古乐,俨然彬彬之君子,而聘乡贤名

① 参《明史》卷298隐逸传,第7630—7631页;钱谦益《列朝诗集小传》丙集"石田先生沈周",上海古籍出版社,1983年,第289—290页。
② 参前揭李舜华《礼乐与明前中期演剧》,第218—222页。另,明人语吴中,有宽狭二义,狭义者仅指苏州府,宽义,如晚明张国维《吴中水利书》,则与苏州、松江、常州、镇江四府。详参补记。
③ 吴宽《家藏集》卷70《隆池阡表》,《景印文渊阁四库全书》第1255册,第686页。吴氏集中留下大量为地方处士(包括曾任职粮长者)所作传记,其鼓吹地方礼乐之声亦正与王鏊所撰《姑苏志》相互呼应。

儒以授子侄经学,更可见其志。此处但云"歌古诗章"而不及习弦索,似与松江何氏不同,但沈贞尚有小令传世,则宾客之间或者亦不废除时曲。《无声史诗》卷 2 并云"贞吉兄弟诗亦相若,自相倡和,篇什甚众,下至其家人子亦能之,几若郑玄家婢",①或者其家人子亦识弦索耶?

长洲沈氏自明初以来即淡泊名利,以处士终身,一方面,犹可想见明前期处士与乡绅制礼作乐、作养一方的遗风;另一方面,则已经酝酿了一种新的人生选择。流风所及,成、弘间,沈周同样以处士自择,而赖诗画之著,遂成江南风流之领袖。上与吴宽、王鏊相往来,史称"吴人屈指先哲名贤,缙绅首称匏翁,布衣首推白石翁,其他或稍次矣"。②下则文徵明、唐寅、祝枝山、徐霖、陈铎辈俱师事之——前者久处台阁,难免以道自任之余习;后者则优游于江湖之间,渐开性情之门——实可说是承上启下,开一代风气。

二 性灵:桑悦、杨循吉与吴中四子之祝允明、唐伯虎

如上所云,成弘以来,苏州才俊,实可分为两类,一为吴宽、王鏊、文林、顾鼎臣等,③一则为桑悦、杨循吉、文徵明、祝枝山、唐寅、徐祯卿等。其中,顾鼎臣已晚于王鏊、吴宽辈二十余年,史称"性跅弛,好声酒,及内人或以风之意,殊弗屑也",④则虽居台阁,所谓"救时良相",也纵情自放,其行世已与金陵之顾璘、严嵩约略相通。再则徐祯卿,少与祝、唐、文游,号"吴中四才子";弘治乙丑进士后,幡然有悔,弃而从李梦阳以复古为任,而入前七子之列。论吴中世风,实以矫然抗俗为显征,于文则非台阁,于理则恶宋学,于行则唾礼法;而其中最著者,则

① 姜绍书《无声诗史》卷 2,《四库全书存目丛书》子部第 72 册,第 717 页。
② 钱谦益《列朝诗集小传》丙集"吴尚书宽",上海古籍出版社,2008 年,第 275 页。
③ 文林,并虞臣、赵宽等人,亦可列入此类。此数人均进士及第,只是居官不在台阁而已。其中,虞臣曲名最盛,人称之"柔肠度曲",大抵致仕之后,日唯以诗酒自娱,遂不妨度曲以遣兴也。然官声清肃如虞臣者,转以"柔肠"二字冠之,亦可见吴中之曲风矣。
④ 王兆云《皇明词林人物考》卷 5"顾文康"。顾氏为弘治十八年状元,与李梦阳、康海等同时,累迁礼部右侍郎,寻礼部尚书兼文渊阁学士,入参机务。《四库全书存目丛书》第 112 册,第 4 页。传又见《明史》卷 193。

数在野桑悦、杨循吉、祝枝山、唐寅诸子,此数人亦均以曲名(桑悦稍有例外)——在朝王鏊辈但偶一为之而已——以下不妨简而论之,以见吴中士气之大概。

导风气之先者为桑悦。桑悦(1447—1503),字民怿,号思玄居士。素以狂诞著称。为文章好奇涩,屡试不第,以乙榜授泰和训导,"时楚粤间皆为道学,悦抵掌为之笑,滑稽乱世,傍若无人"①,甚者,"敢为大言,更不量,尝铨次古人,以孟轲自况,班马屈宋而下,不论也。有问韩文,曰'此小儿号嘎之声';问翰林文学,曰'虚无人,举天下亦惟悦最高耳,其次祝允明,其次罗玘'。由是喜侠者多慕焉"。② 然而,四库馆臣提要却云:"史称悦为人怪妄,敢为大言以欺人。朱彝尊《静志居诗话》称悦在长沙著《庸言》,自诩穷究天人之际,非儒者所知;又自称其诗根于太极,则史所云怪妄不虚也。所作《两都赋》有名于时,然去班固、张衡实不可以道里计而夸诞如是,浅之乎,其为人也。"③此论未尝不当,然而,桑悦之意义原不在于立,但在于破而已——论其狂诞,在桑氏自身,或者只是不甘久屈人下,但于客观而言,其惊世骇俗之言行,已足以新天下之耳目。

桑氏曾云,时有盛衰,盛世饮天地之和以发声,至于乱日,但申情志,又何论其辞平不平也。以风雅正变论诗之变迁,而为诗不平则鸣张本,如此冲击台阁/翰林文学,欲新一代诗风,桑氏犹在李梦阳之先,只是终生偃蹇,未能有所立耳;而以孟轲自况,五百年始有圣人出,而欲举文论道,一扫天下萎靡,其狂尤在空同之上。《吴郡二科志》首列桑氏为狂简第一人,次为张灵,曰:"狂者未尝无人,至如民怿,可与进取者也。"④大抵欲进取而不能,中心实有种种郁愤不平,腾腾然不可名状,遂发之于异言异行。

① 杨循吉《苏州府纂修识略》卷4"人物下·府署三人",《四库全书存目丛书》史部第46册,第380页。
② 《吴郡二科志》"狂简·桑悦",《四库全书存目丛书》史部第90册,第136页。
③ 桑悦《思玄集》卷末附提要语,《四库全书存目丛书》集部第39册,第192页。
④ 意在进取而不能,遂以狂诞为表,阎氏此议亦未免当时标榜之风,于桑氏而言,实以狂诞为主,进取为次耳,遂贻四库馆臣之讥。

恰恰是这样一个桑悦,特别对南戏有一段议论:

> 桑先生爱观南戏,不论工拙,乐之终日不厌。或曰:先生大观今古,而于是戏之观何取焉?曰:吾取其升而不荣,黜而不辱,笑非真乐,哭非真哀而已。昔文惠君之养生得之于解牛,张旭之草书得之于舞剑,宋元君之画史得之于般砖,司马迁之《史记》得之于游览,是皆见之于彼而悟之于此者也。予于观戏得处世之道,顺逆之境交于前不为置休戚焉,谓非有得于戏哉?呜呼,今古能观戏者鲜矣。①

丘文庄欲假今乐(南曲/戏)以复古乐,王阳明以为古之乐犹今之戏子,但假之以为声教耳。桑悦爱观南戏,所注意者,红氍毹上人生之歌哭耳,以观戏悟道,所重在自得,更有惊世骇俗之处。如前所云,杨循吉传写桑悦,曾道"时楚粤间皆为道学,悦抵掌为之笑,滑稽乱世,傍若无人",桑悦爱观南戏论正可以为此一句作注,桑悦抵掌论戏剧,以为戏场不啻讲学之所。这一滑稽乱世,与万历间汤显祖独标"情"教——汤氏自言撰写《牡丹亭》诸传奇即是讲学,"公所讲者是性,吾所讲者是情"②——相比,虽具体内核不同,其精神却颇有相通之处。桑氏虽不以曲作名世,其议论之于曲界,其影响之巨岂可忽欤?

稍晚,又有杨循吉(1458—1546)。循吉,字君谦,吴县人。其文章骈俪多六朝风,而异于当时尚古之习,吴宽即因此而深为叹惋,以为不如此,则状元不难矣。进士入选后,得除礼部主事,于职司亦了不挂心,唯以读书是命,每当得意处,则手足踔掉不能禁,人呼为颠主事;甚者,称病不出,以至于长官生厌。遂赋诗而归,其诗极写一己之善病,忽顿悟功名之可舍,林野之逍遥,其时不过三十有一。此后,由好读书而好蓄书,尤好蓄异书,自以为沉疾在躬,性命不永,遂孜孜

① 桑悦《观戏说》,《明文海》卷102,《景印文渊阁四库全书》第1454册,第129页。
② 程允昌《南九宫十三调曲谱》卷首,明西爽堂刻本。

不及,每手自抄录。① 时人称其"于书无所不好,无所不窥,博览冥搜,饮食都废……雅不喜宋儒议论,而于考亭尤多掊击。又最恶近世学术,不然其说"。②

君谦以少壮之时,却以善病为由,自弃功名,③而归后好蓄异书,亦以沉疾为辞;更有传闻云,当时辞官,是有相者卜其当早卒,遂惧而归。仔细品度,杨氏一生实困于性命之思考,其行事貌似隐遁,却无隐者之从容恬淡,反颇有几分汲汲不可待之气象,所谓"不作长久计"者也。④ 武宗南行,召赋打虎曲,称旨,易武人装,日侍御前为乐府小令,帝以俳优蓄之,不授官,遂耻而归。以文臣而易武人装已见滑稽,论其私衷,不过为君者有所好,遂不得不曲意逢之;野史并云,杨氏以贫老援臧贤以进,"然赏无异伶伍,间谓曰:'若汝间乐,能为伶长乎?'循吉愧悔",⑤即复召上京,会帝崩,乃还。同样是因擅音律而受知于武宗,徐霖进退自如,飘飘然有谪仙之感,而杨循吉却进退失据,颇见尴尬。杨循吉有《南峰乐府》一卷,《全明散曲》收其小令廿四,套数七,复出小令一。十之七八为游宴应制之作,大抵咏节庆、四景一类,徒逞才藻,而不见性情,宜乎见诮于后人。⑥ 惟【北双调夜行船】"追和马东篱百岁光阴"一套,乃伤志之作,或者应制赋词,以希进用而不得,遂感慨良深。⑦

其实,杨循吉一生都进退失据。在赋曲应诏之前,杨氏初除仪制主事,即欲上疏请释放高墙建庶人子孙,吴宽夺其疏不得上,即日辞官

① 吴中藏书家多以秘册相尚,并手抄以传,其风实首倡于君谦。朱彝尊《明诗综》卷29,第745页。
② 钱府《合刻杨南峰先生全集序》,《明文海》卷252,中华书局,1987年,第792页。
③ 沈周有诗云:"都门祖帐百花飞,多见龙钟赋式微。较取柳条千万折,不曾送一少年归。"《石田诗选》卷7《闻杨君谦致政赋此以致健羡十五首·其十二》,《景印文渊阁四库全书》第1249册,第656页。
④ 杨循吉《抄书》,曹学佺编《石仓历代诗选》卷419,《景印文渊阁四库全书》第1392册,第574页。
⑤ 李绍文《皇明世说新语》卷8,《四库全书存目丛书》第244册,第134页。
⑥ 王世贞即以"不大佳"三字赠之。《弇州四部稿》卷152《艺苑卮言》附录一",《景印文渊阁四库全书》第1281册,第457页。王氏此段论杨循吉曲论文字不见于《中国古典戏曲论著集成》所收《曲藻》,唯注释有说明,中国戏剧出版社,1986年,第41页。
⑦ 梁乙真所谓"颓废",仅此一套近之,而引纪昀"任诞不羁,故其词往往近俳"语,尤为不当,此语盖论杨氏诗文,非论曲也。梁乙真《元明散曲小史》,商务印书馆,1998年,第301页。

归,径往小金山读书,所谓病者,殆不过托辞耳;嘉靖中,又献《九庙颂》及《华阳求嗣斋仪》,报闻而已。进亦不是,退亦不是,以至性情日形猖隘,于此,何良俊颇有良慨,以为少年结庐而读,即古人何远,而晚年希进不得,骚屑以终,"此正所谓血气既衰,戒在苟得耶"。①

桑民怿以狂诞著称,而杨君谦则以狷隘著称,一狂一狷,无他,亦都源于个体之不甘寂寞而已。

此后,以祝枝山(1461—1527)为长,次则徐祯卿(1479—1511)、唐寅(1470—1523)、文徵明(1470—1559)等翩翩而出,并称"吴中四才子",又有退徐氏而以张灵入选者。吴中诸子,自桑悦以下,或不与进士之列,如,桑悦以乙榜授训导,以柳州通判终;唐寅以解元归;祝枝山久试不第,以举人授广东兴宁知县,稍迁应天通判;文徵明以岁贡生诣吏部试,奏授翰林院待诏。或与进士之列,而其位不显,如杨循吉,举成化二十年进士,授仪制主事;徐祯卿,举弘治十八年进士,因貌寝不入馆选,授大理左寺副,坐失囚,贬国子博士。此其一。于吴中诸子而言,或终身不仕,以处士终,如唐寅,因为科场案所累,谪为吏,耻不就;或任官不永,即自乞归,如祝枝山、杨循吉俱以病辞,文徵明则因当时重科目,意不自得,亦连岁乞归,大抵不耐官场之琐琐,所谓以礼法羁人者耳。② 此其二。弃功名后,或以收藏为务,或以著书为娱,甚者,售字画以谋生涯,逐歌吹以放形骸,此其三。

由此三者来看,吴中诸子最终弃功名而不就,溷迹于世俗之中,既有客观之不得已,亦有主观之不容已,而迥异于北方曲家。继桑、杨之后,例如,祝、唐辈自少年始,即以放诞于歌场著称,放废之后,益为不羁,遂嘲名教,嗤礼法。据云:祝允明"好酒色六博,善度新声。少年习歌之,间传粉墨登场,梨园子弟相顾弗如也";③以至于吴人推誉之

① 何良俊《四友斋丛说》卷15,第131页。
② 例如,当时吴县袁翼,历十一试,仅举于乡,"盖其性跃弛,而意复逷荡,初未尝以功名为意。或劝之,则曰:'吾性不耐事,慵惰成习,今仕途以礼法羁人,视吾狂易,果堪为世用耶?'"文徵明《甫田集》卷32《袁飞卿墓志铭》,《景印文渊阁四库全书》第1273册,第261—262页。
③ 钱谦益《列朝诗集小传》丙集"祝京兆允明",上海古籍出版社,1983年,第299页。

时,亦甚叹惋,"惜乎不自厚,分才杂剧,此亦俳优工戏,何□已乎"。①唐寅素与张灵纵酒,不事诸生业,赖祝氏规箴始闭户读书;甚至在入京赴闱之时,富家子徐经有戏子数人,亦日与驰骋于都市中,②如此,其后受徐经之累,身陷科场案中而无从剖白,亦非全然无因。如此,屡试不售也罢,任官不永也罢,均根于性情。吴中诸子最终将自己放逐于世俗之中,"相与举杯歌啸,命童子拨弦度拍,以乐青春,桃雨落红,丽日将暮,此词足以发胸中之耿耿"。③ 功名之念,日益消退为世俗狂欢下无法排解的隐痛,即胸中耿耿者也。桃雨落红,丽日将暮,生命是如此短暂而美艳,忽忽有所求而不得,遂不得已举杯歌啸,以乐青春,是则吴中诸子实困于个体性命之思考——于传统功名与世俗欲望之间,所谓进退失据者,已不仅杨循吉一人,不过彼此显隐有别而已。④

以曲而论,吴中曲风亦深染俗趣,多咏叹闺情、四景、节令,近乎工者之辞,而流播于歌宴之上。其中,祝允明学务博杂,著述甚丰,撰曲不过余事耳,大抵游戏风尘,佻达自喜,故小令、套曲、杂剧无不渔猎,用笔恣放,时人以为其套曲富才情,而难免驳杂,小令亦翩翩有致,杂剧则颇饶风人之旨,或近于谐体。文徵明不以曲名,其曲虽饶闺情,而间涉雅趣,且多以景语写情,状刻景物句,益淡远如其画品,是工者之辞已渐染文人习气,与后来曲风约略相似。

当时曲坛,最著者自数唐寅。唐寅一生亦最具传奇色彩。唐寅因牵涉科场一案,竟终生放废,遂日优游于酒人之中,放流于名教之外,中心实感伤与慷慨兼而有之。钱谦益称其"外虽颓放,心实沉玄",又云,"其学务穷研造化,寻究律历,求扬马玄虚、邵氏声音之理而赞订之,旁及凤鸟壬遁太乙,出入天人之间。晚将成一家言,未竟而殁。其

① 阎秀卿《吴郡二科志》"文苑·祝允明",《四库全书存目丛书》史部第90册,第131页。
② 何良俊《四友斋丛说》卷15,第133页。
③ 祝允明著、孙宝点校《怀星堂集》卷24《潜庵游歌引》,西泠印社出版社,2012年,第531页。
④ 罗宗强先生亦提到吴中有一群文人"徘徊于士人的传统人生道路与世俗人生之间",并特别举例关于唐寅与文徵明失意科举的隐痛,及其卖诗画为生的商业倾向;亦笼统提及此类文人之"真",云"真,是任性自便,各从所好,而又互相包容,不强人从已"。惜此文所书者仅一侧面而已,且叙述未免大而概之。参上揭罗文。

于应世诗文,不甚措意,谓后世知不在是,见我一斑已矣"①。据钱氏所云,则子畏志在高远,诗文不过余事而已,曲子者自更等而下之;所谓志向,又偏偏云声音、律历、天人种种,似乎尚在康海之上。其实,钱氏所述未免粉饰,唐寅大言自诩,其行迹倒与桑悦相近,大抵穷于一己个体性命之思考,而进退失据罢了;因此,唐氏一生唯才子心性,较之康海实不可以道里计。其曲亦然。唐寅套曲,与传统曲辞不同,颇有拟书生口吻、以写思忆者,此一事固承《西厢》《琵琶》以来传奇中男女对唱之痕迹,而续有发展,实亦性情使然。大抵将一生之隐痛打入艳情,故其曲辞,同是闺情,字里行间,却别有一段凄凉悱恻、顾影彷徨之感,拂之不去,但伤于纤弱而已。即使是【对玉环带清江引】"叹世词"四阕,最为世人所赏,然而亦不似康海的慷慨激越,而流于消极颓唐。若以词家拟之,亦曲中之秦少游耳。②

三 会通:文徵明

桑悦以狂诞终,杨循吉以狷隘结,祝、唐二人亦狷亦狂,且日趋世俗,吴中士风,自桑悦以来日趋疏狂,祝、唐不过个中典型,其间唯文徵明性格似趋于端正方古。前章论吴中四子已略及徵明,此特辟一节,殆因衡山享年九十余,于诸子纷纷谢世后,犹主文坛数十年;如此,正可于衡山其人略见嘉靖间吴中风气。

徵明(1470—1559),名璧,别号衡山。其祖洪,以乡荐授涞水教谕。父文林,成化壬辰进士,除永嘉令,复知温州,俱有政声。志云:"郡多盗讼,俗尚鬼,好溺女,悉为科条处分,莫不备善,郡狱屡空,前后所毁淫祠殆尽,作旌范,训其民,禾生骈穗,凡连上七疏,皆赋役章程不可已之事。"③文林一生,慨然以礼乐自任,其于地方种种作为,正与馆阁中吴宽等人之议论相互呼应,因此亦每为吴宽所称誉。衡山少时即

① 钱谦益《列朝诗集小传》丙集"唐解元寅",上海古籍出版社,1983 年,第 297 页。
② 其余王鏊、杨循吉等,曲作不多,且雅颂之体,实出于应制者也;但一者未免台阁余习,一者则流于工者之辞耳。非曲坛之主流,略而不述。
③ 张昶《吴中人物志》卷 5"宦绩",《四库全书存目丛书》史部第 97 册,第 693 页。

游于吴宽、李应祯、沈周诸父执门下,后用尚书李允嗣荐,授翰林院待诏,得与诸词臣同列;然虽居清选,却忽忽不自得,遂连岁乞归,张璁、杨一清先后援之,皆傲然不与。衡山白眼权贵,与诸子正复相似,然其行止却每以端方古介见称,或者未免父执之遗风。然而,衡山性虽古介,却亦性情中人,别具一段风流。时人曾云,钱同爱每饮必用妓,衡山平生不见妓女,二公却一生交好;而衡山以"乐府新传桃叶渡,彩毫遍写薛涛笺"句特为徐霖传神;①又云:(衡山)"最喜童子唱曲,有曲则竟日亦不厌倦",②如此种种,已可见其风流不减。大抵性情自适,各有所择,放诞与否亦不过皮相而已。

尤可异者,于"文"与"道"之间,衡山之态度亦颇为优容。嘉靖九年,文徵明为钱元抑撰墓志铭,备述其正德末为太常寺典簿时,曾上言谏阻用羽流为太常卿,"秩宗之任,典司礼乐,统和神人,职重位尊,不宜以异端参列其中";又与道学者游,务治心养性之学,"每以文艺丧志讽余,而勖余以道。余笑曰:'人有能有不能,各从其志可也。'一时或有异同之论,而余与君实相好无间"。③ 洪武初,宋濂慨然以礼乐自任,主张文以载道,此径不能,遂终生怅怅,"吾岂文人忽哉";正德之时,李梦阳辈则以文人自命,试图复古文以证道,此径又不能,遂有终生折而游戏于笔墨间者;至嘉靖初,两京亦道学毕集,汲汲于礼乐之事,然而,其势已如螳臂挡车,是拘泥而不知圆通者矣,④正不妨淡然以处之——文也罢,道也罢,在文徵明看来,也只是性情自适,各有所择耳。

如此看来,衡山即与祝、唐辈同优游于江湖之中,又浸染文林、吴宽、沈周之流韵,寓风流于古介之中,宜乎继沈周之后领袖词坛。钱谦益有赞云:"其为人孝友恺悌,温温恭人,致身清华,未衰引退,当群公凋谢以后,以清名长德,主吴中风雅之盟者三十余年。"一代士林精神

① 《金陵琐事》卷 2"曲品",南京出版社,2007 年,第 82 页。
② 何良俊《四友斋丛说》卷 18,第 157 页。
③ 文徵明《甫田集》卷 30《明故鸿胪寺寺丞致仕钱君墓志铭》,西泠印社出版社,2012 年,第 245 页。
④ 参李舜华《南教坊、武宗南游与金陵士风的变迁》,《文化遗产》2009 年第二辑。

于消解师道之后,渐趋圆融会通,一时大江南北彼此呼应,而渐开晚明词坛之风气;文徵明得以主盟吴中词坛,其意义亦正在于此,且尤驾于金陵顾东桥之上。以曲而论,衡山词渐次脱却祝唐之俗趣,而渐趋雅淡,也正开后来散曲文人化一脉。

 师道自任,欲有所为而不能,则不得已假文以抒愤;而所谓会通者,无论"文""道"俱以游戏之心处之,于是文章之道只是适情怡性——古之乐也罢,今之乐也罢,种种诗、词、文、曲、杂剧,古体、近体,俱因性情而取择。于是乎,晚明之时,后七子之首王世贞,实以会通之精神重张复古之旗帜;①故此之后,继之遂有公安一派大兴,而曲坛也随之日新月异。个体性命之思考,自此渐趋优容,晚明士子在不堪承受师道之重负后,日趋于世俗之狂欢,所谓精神逃亡之旅自此而始。文徵明及其领袖下之吴中词坛,可谓得风气之先,而南曲之雅化,即昆曲之兴,首先集于吴中,亦非偶然。

 礼记:"吴中"释义:

 去岁冬,于某"江南"会议上,与会学者曾议及拙文中小注有关"吴中"概念种种,甚感雅意。此文系五年前旧作,当时撰写《礼乐与明前中期演剧》一书,并考有明中叶(成化至嘉靖)南京、吴中曲家曲风之变,后来以二地曲风实与晚明演剧关系更密,遂刊落未收。撰作期间,曾闲览四库所收明人著作,因集部而及子、史,至张国维《吴中水利书》一种,因其"吴中"一域所涉较广,遂随手著录。今重按张氏书,并及二三相关书籍,就"吴中"一义,所涉文献,略加整理,以飨四方君子,或有以教焉。

 宋时有单锷其人,嘉祐间进士,撰《吴中水利书》,所叙为苏州、常州、湖州三地,如此,以吴中称谓苏州府以外地域,在宋时已然。

① 王世贞,以吴中人而绍续李梦阳,此一会通,所会通者南与北,性灵与复古耳,同为复古,个中精神却日趋消解。自清桐城派以来,多称赏唐顺之、归有光若干文章,雅淡而情深。后人遂将唐宋派与前七子对峙,以为后者鼓吹复古,前者渐开性灵,后七子复起而矫之,是前后七子同,开公安派者,王、唐、归之子耳。实则不然,若以精神变迁之轨迹论,自前七子至公安派,消解之势一脉而下,并无回环曲折之迹,譬如,前七子与嘉靖诸子,实俱以师道自任,不过取径不同,晚年亦均呈消解之象,后七子、公安派继之而已。

嘉靖间无名氏所撰《吴中水利通志》,分叙苏松常镇并杭嘉湖七府,则"吴中"所括地域,实已包括整个东南水系。

至天启间,张国维《吴中水利书》叙东南水利,止及苏松常镇四府,而以"吴中"为名,并于凡例中略揭其命名源委:

> 东南水利曰集,曰录,曰书,曰考,种种繁伙,然言持一家,议主一时,惠偏一郡一邑,或师古而悖今,或详今而略古。兹纂自三代以还,凡关水利典故文章纤悉毕收,以备参核,故曰全书。又披往帙止叙苏松常镇四郡,径称三吴,称江南。夫建业、绥安、姑孰、宛陵、新安并在江南,吴兴、临安乃西吴,仅附见水源,遽以统呼,于义未称,今酌名吴中为当。

同时,开卷所列东南七府水利总图,则于苏松常镇之外,又及杭嘉湖三府。并道:

> 水利全书为苏、松、常、镇而作,乃总图兼杭嘉湖者何?吴中之水,繇杭湖发源,自西南而倾东北,嘉禾亦其流驶停泓之境,非合七郡,莫悉端委。①

由此可知,张氏于"吴中"二字,特有辨明,以为前人叙苏松常镇四郡,径称三吴,称江南,于义未称,而改名"吴中"。此一"吴中",已明确剔除杭嘉湖诸地,如凡例中道西吴吴兴、临安仅附见水源,遂不得以三吴统呼等等;②但由于吴中之水,源于杭湖,遂于总图中兼而叙之。

由此而言,水利书系列于"吴中"这一地理概念多系泛指,而所指称亦略异,或指苏常湖、或指苏松常镇,甚则统括苏松常镇杭嘉湖七府,按其原因,大抵即水系而言,如叙吴中之水,非合七郡,莫悉端委,其中,张国维曾则明确将吴中限定为苏松常镇四府。

① 张国维《吴中水利书》,《景印文渊阁四库全书》第 578 册,第 22、26 页。
② 万历间,明张内蕴、周大韶撰《三吴水考》,所述即苏松常镇四府,而以三吴为名。

亦正是因此,万历间沈子由《吴江水利考》,虽仅以"吴江"命名,然所录所考已波及七府,"是书大旨以吴江为太湖之委,三江之首,凡苏松常镇杭嘉湖七郡之水,其潴于湖、流于江而归于海者皆总汇于此,故述其源委之要,蓄泄之方,辑为一编"[1]。

[1] 《四库全书总目》卷75"吴江水利考",中华书局,2003年,第651页。

第五章
嘉靖万历初的礼乐变更与复古乐思潮的困境

明之亡,不亡于崇祯,而亡于万历,而一应衰亡之象皆肇始于嘉靖一朝。嘉靖初年大礼议一事,便成为这一折变的标志性事件,明史大家万斯同称之为"有明一代升降之会"。①

明代礼乐制度的建革,以洪武、嘉靖两朝最为繁盛,一则立国建置,一则大肆更张。明世宗标举"礼乐征伐自天子出",而锐意制作,是为明代礼乐制度一大变。然而,嘉靖更制,究其根本而言,不过以外藩入嗣大统,为追尊本生,张扬君权,遂倚托礼乐制度变革与廷臣角力。"明世宗的本意是在通过夺取制礼作乐的主导权,也即彰显'礼乐征伐自天子出',其明确的政治取向决定了更定祀典的根本精神只能是张扬君权,贬抑师道,实际上也就是摧抑士大夫集团用以抗衡君道的精神资粮。因此嘉靖朝的礼乐改革,特别是对乐的更革而言,形式远远大于内容,所变者多在仪文及乐章,至于乐本身的雅俗与否倒是其次。"②具体而言,嘉靖朝的礼乐改制过程具有明显的阶段性:前期廷臣握有更多的政治话语权,故世宗的变革显得温和且隐秘,主要体现在对比礼制更为松动的乐制的僭越上;大致以嘉靖三年左顺门事件为界,世宗完全掌握了朝政大权,乃开始大刀阔斧地进行改革,史称"帝

① 万斯同《石园文集》卷5《书杨文忠传后》,上海古籍出版社,2002年,第485页。
② 详参李舜华《礼乐与明前中期演剧》,书中并道:"庆成乐章如此,何况其余?更有甚者,世宗尊其父陵寝为显陵,嘉靖二十七年竟特设教坊执掌陵祀雅乐,此举虽可能有出于政治考虑的因素,但和朱元璋严太常与教坊之分,并以太常专司祭祀,尚存重雅乐之意相比,在当时的士大夫看来,雅俗混淆可谓极矣。"第244—245页。

自排廷议定'大礼',遂以制礼作乐自任";①嘉靖二十年后,转向道教玄修,竟至斋醮凌于礼乐之上,原来更制至此皆或易或废。

嘉靖更制,重彰礼乐征伐自天子出,而礼乐大变;最重要的是,从根本上打乱了洪武以来以礼部总太常与教坊、严太常与教坊(司)之别、退太常专司祭祀,而进教坊司以总天下乐籍与天下宴乐的职属设置。其种种乱象,可略举如下:其一,以天子直接凌驾于礼部暨百官之上;其二;太常与教坊直接听任于天子,甚至别立乐官;其三,于太常与教坊之间独重太常,不断增设太常乐官与乐舞生;其四,更诏太常乐官与乐舞生入内府教乐;其五,以教坊司掌陵祀雅乐,等等。从乐署而言,是各自功能紊乱,但总其职掌,听命于天子一人而已;从乐事而言,则是雅俗混淆,内外无别。待到后来,嘉靖帝耽溺玄修,不仅道士隆宠异常,廷臣也每每因青词见宠——洪武建制,以礼部总太常与教坊,正是保证了礼乐之司皆源儒臣之手,洪武时期以道士清净而任为太常乐官,后来儒者都颇有微词;然而,嘉靖十九年却任用道士陶仲文为礼部尚书,这一事件既标志着嘉靖更制的结束与耽溺玄修的开始,更标志着帝王假礼乐以隆君道抑师道的极致。

隆庆甫继位,时徐阶任首辅,便假遗诏以示革除嘉靖弊政之意;隆庆二年,徐阶还乡,李春芳继任首辅;次年,高拱复出,慨然以天下为己任,隆庆五年任首辅;隆庆六年万历皇帝继位,张居正取高拱而代之,在位十一年间,锐意革新,遂成一代新政。可以说,自隆庆继位至万历十年朱翊钧亲政,皆可视为新政时期。如何评价这一新政并非本文所要探讨的重心,所要着重发明的只是,隆万新政,正是出于对嘉靖帝礼乐征伐自天子出的反动,是台阁重臣慨然以天下为己任,而力将礼乐征伐收归已出的结果;然而,这一结果却并不意味着师道精神的发扬,个中原因根本就在于,嘉靖帝锐意隆君道以抑师道的结果,便是使朝廷日渐成为小人报复奔竞的场所②——晚明党争,尤其是内阁之争,实肇始于嘉靖而大张于隆庆时期——以至于即使才高志远如高拱、张居正等

① 《明史》卷 196 张璁传,第 5178 页。
② 参前揭李舜华《礼乐与明前中期演剧》,第 243—246 页。

人，无论自己进阶还是用人，以推行其革新，也往往用非常之手段，张居正最终集权于一身，不惜与天下清流相抗，正是以法家之手段裁抑儒家之精神。① 也正是因此，隆庆万历初年以阁臣为主推行的新政，不过如昙花一现，随着阁臣尤其是张居正的离世，无论是帝王还是士林，随之而起的反弹都相当激烈，迨至万历亲政后，朝政遂不可问。

自正德刘瑾之乱以来，文人士大夫备受折挫，慨然以复古乐自任，在野谈礼论乐之风始终不辍；当嘉靖锐意制作之时，遍访知音，在野者以著作自任，地方也以进献乐书自任，都试图借此以参与礼乐更制；只是，既然世宗改制意不在礼乐本身，也无意雅俗，具体的乐事，最终也不过沿袭明建以来纳"今乐"入雅乐的惯习，文人士大夫的愿望自然也随之落空；然而，卷入嘉靖更制讨论的群臣（儒）如此之众，影响如此之巨，客观上促发了谈礼论乐风气的大炽，乐书之著作也因此而大盛。同时，长期以来的复古乐思潮也在一定程度上影响了当时"今乐"的嬗变，笔者曾经指出明中期演剧的复兴，标志之一，便是正嘉间三家曲选的编纂与刊行，大抵是应当时教坊内外新声渐起，遂相继以复古、复雅相倡，以教坊正声来规范当时曲唱。② 万历时期，更进一步将三家曲选纳入宫廷曲唱之中，当然，这已是后话了。

第一节　嘉靖朝的锐意更制与
　　　　诸家乐书的蔚兴③

正德二年，武宗朱厚照于禁内作豹房，称之曰"新宅"，朝夕处其

① 关于这一点，详参李舜华《以词为隐：沈璟生平与嘉靖以来的政治》，《明清文学与文献》第三辑，2014 年，也即本书第六章第二节内容。
② 这三家曲选是指明无名氏《盛世新声》（或曰正德间教坊伶官臧贤所撰），有正德十二年序，今存通行本为文学古籍刊行社影印嘉靖本，1955 年；张禄辑《词林摘艳》，文学古籍刊行社影印嘉靖本，1955 年。郭勋辑《雍熙乐府》，《四部丛刊》影印嘉靖本。另外，尚有正嘉间曲选《风月锦囊》（嘉靖本）一种，也可视为明中期演剧复兴的标志之一，与三家曲选不同的是，此选多荟萃当时新声，故而不加赘述。有关研究参看李舜华《三家曲选——对宫廷（教坊）曲唱的追忆》一文，《古典文学知识》2007 年第 2 期。及《礼乐与明前中期演剧》下篇"弦索弹唱第三"第一章"从三家曲选看明前中期的弦索弹唱"。
③ 此节论述以《礼乐与明前中期演剧》演剧史第二·第三章余论"礼乐自天子出：嘉靖朝的礼乐纷更"为基本理路，具体不赘。

中,日召教坊乐人入内承应。乐工以承应不及,乃敕礼部取河间诸府乐户精技业者遣送教坊,据载:"有司遣官押送诸伶人,日以百计,皆乘传续食。"①三年,因选三院乐工年壮者教习庆成宴大乐,仍移各省司取艺精者赴京供应。既而河间等府奉诏送乐户居之新宅,乐工既得幸,时时言"居外者不宜独逸",又复移各省司所送技精者于教坊,于是乘传续食者又数百人,俳优之势遂大张。然教坊司"所隶益猥杂,筋斗百戏之类日盛于禁廷"②,此后武宗"临朝或至日晏,宫掖之戏,喧嚣达旦"③。十二年、十三年两度幸宣府,又以平宸濠反"南征",沿途皆备戏剧,更大阅诸妓女于扬州,并于南京遍召善乐文士如徐霖、杨循吉等,以及乐工顿仁、朱凤珍等,使之一同北上京师。一时间,自禁廷而京师而天下,俗乐大兴,是为有明乐制之一大变。④

一 "嘉靖新政"与嘉靖初年文臣的礼乐建白

正德十六年,武宗朱厚照崩于豹房,且并无子嗣可传位者留下,故以杨廷和为首的内阁廷臣据"兄终弟及"的《皇明祖训》议定迎立宪宗子兴献王朱佑杬长子朱厚熜,是为世宗。世宗亦成为继永乐帝之后,有明又一位以藩王入嗣大统的君主。当是时,朝中皇帝、内阁、宦官及外戚几大利益集团间存在着微妙的权力整合关系⑤,杨廷和趁此将政柄揽入手中,为内阁争取了政治上的话语主导权。在世宗未至京师的三十七日里,杨氏以颁发武宗遗诏和太后懿旨的形式,对正德弊政作了一系列清理,由此奠定了所谓"嘉靖新政"的基础。

新政的首务之一,即是放遣武宗时大规模扩张的教坊司乐工:

豹房番僧及少林僧、教坊乐人、南京快马船诸非常例者,一切

① 毛奇龄《武宗外纪》,《四库全书存目丛书》史部第 56 册,第 617 页。
② 《明史》卷 61 乐一,第 1509 页。
③ 《明武宗实录》卷 62,《明实录》第 34 册,第 1361 页。
④ 关于正德年间礼乐一事日益生变之事,详参李舜华《礼乐与明前中期演剧》,第 188—195 页。
⑤ 关于正嘉之际的政局转换,详参邓志峰《王学与晚明的师道复兴运动》,社会科学文献出版社,2004 年,第 55—75 页。

罢遣。又以遗诏释南京逮系囚,放遣四方进献女子。①

又据《实录》载,"以上数事虽奉上遗旨,实内阁辅臣请于太后而行者,皆中外素称不便,故厘革最先云"②。其后,当世宗入京,复通过颁发登极诏等方式延续内阁奠定的改革基调,继续针对豹房、教坊司、钟鼓司等俗乐荟萃之所进行清理:

> (正德十六年五月)壬申,钱宁伏诛。六月戊子,江彬伏诛。乙未,纵内苑禽兽,令天下毋得进献。丁酉,革锦衣卫冒滥军校三万余人。③
>
> (正德十六年六月丁未),裁革僧录司左善世、文明等一百八十二员,道录司真人高士柏、尚宽等、左正一、周得安等七十七员,教坊司官俳、奉銮等官苏祥等一百六员,皆正德间传乞升授者也。④

是时不仅放教坊乐工,也裁革了不少乐官,史称皆正德间"传乞升授者"。所谓"传乞升授者"即"传升官",传乞升授是自成化时期宪宗开启的帝王跳过吏部、兵部、礼部的推选,直接命中官以圣旨的形式特批来任命官员的一种形式,而所任命者,也多为儒生、工匠、剧作家、乐工、方士、道士、僧人等"非编人员"。正德时期的传升官以乐工伶人为主,据载:"武宗时被宠遇者亦称义子、勇士,教坊伶人多冒名其间,不可悉数。"⑤"嘉靖新政"首先清理的是豹房、教坊司,以及僧道二司等,以裁放乐官与乐工为始,与正统时英宗继位大放乐工相比,不仅同样有士大夫所倡行的摒宴乐以示天下之意,更内含一种以新政推翻武宗弊政的意味。不过,据《明鉴纲目》卷9载:

① 《明史》卷190杨廷和传,第5034页。
② 《明武宗实录》卷197,《明实录》第37册,第3682页。
③ 《明史》卷17世宗一,第216页。
④ 《明世宗实录》卷3,《明实录》第38册,第151页。
⑤ 皇甫录《皇明纪略》,《续修四库全书》第1167册,第658页。

> 纲:乙酉四年,夏五月,复传升官。目:初,王邦奇在武宗朝,夤缘入锦衣,构害甚众。帝即位,悉革传升官。至是,邦奇诡词求复,遂授锦衣卫试百户,同时复官者九十余人。兵部尚书金献民固争,不听。①

嘉靖四年,王邦奇等九十余位传升官复职;由此来看,裁革传升官这一举措,随着嘉靖三年新政的流产已迅速反复。当然,这是后话。值得一提的是,嘉靖初年的大放乐工,包括顿仁、刘淮等在内的一批名艺人亦随之由宫廷流落民间,虽则在其时是为新政之善举,但万历之后的文人笔记中每每提及,却直以李龟年事类之,则又是时移世易、代变新声之后对于世道生变的一种感慨了,此当别论。

世宗继位之初,承继以杨廷和为首的内阁,继续裁革正德弊政,以至当时群臣上下莫不鼓舞,欣然有实现"君师共治"之望,正如杨廷和疏中所言:"陛下嗣登大宝一月以来,用人无不当,行政无不宜,群小远斥,积弊一清,天下闻之,皆忻忻然有太平之望。又闻视朝之暇,端拱文华殿,以观书、写字为事,外廷闻之,亦皆举手相贺,尧舜之圣复见于今日。"②可以说,杨廷和的奏疏也并非完全吹捧,登基之初,嘉靖帝的确勤于政事,往往秉烛登殿处理国事;而此时朝臣也因此纷纷以典乐自任,于礼乐一事多有建白,其中代表以给事中李锡与御史汪珊为最。

嘉靖元年二月,世宗首行耕耤田礼,礼科给事中李锡请严禁大宴时教坊戏谑:

> 帝亲耕耤田讫,赐宴,教坊承应,有哄然喧笑者,礼科给事中李锡言:"耕耤大礼而教坊承应,哄然喧笑,殊为亵渎。古者伶人贱工,亦有因事纳忠之义,请自今凡遇庆成等宴例用教坊者,皆预行演习,必使事关国体,可为监戒,庶于戏谑之中亦寓箴规之益。"

① 印鸾章修订《明鉴纲目》卷9,世界书局,1936年,第353页。
② 《明世宗实录》卷3,《明实录》第38册,第115页。

命禁之。①

同样新王登极,同样是以耕耤田礼的教坊承应开始发难,李锡的做法实与弘治初马文升所为如出一辙,均在于引导帝王重建礼乐,以成新政之美。然而,对于李锡的建言,世宗"命禁之",这一请一从之间就感觉颇有形式的意味;这还是《清续文献通考》的记载,细按明《实录》记载,世宗的反应却只是"下所司知之",结果似乎不了了之,后来汪珊的上疏便是很好的证明。

嘉靖元年七月,御史汪珊便上疏,更严辞指斥嘉靖皇帝自登基以来,渐不如初,其疏略曰:

> 上初即位,天下忻然,庶几复见唐虞之治,迩乃渐不如初。……初,屏绝玩好,今教坊诸司或得以新声巧技进,四渐也。……②

疏中一连指出有"十渐",其中第四渐便是请屏绝玩好,教坊司毋得以新声巧技进。从疏中可知,距李锡请耕耤田礼禁教坊戏谑仅过去五个月,不仅教坊戏谑没有禁住,教坊司还进而"以新声巧技进"。同时,世宗对汪珊上疏的态度也颇可玩味:《明史·乐志》说"世宗嘉纳之"③,但《大清一统志》对此的描述却是"奏上,不报"④,而《江南通志》仅言"时皆服其(汪珊)敢言"⑤,并不及世宗态度。同是清人,对同一事件的记载,或语焉不详,或态度迥异;由此来看,世宗于是时儒臣种种建白的态度究竟如何,尤其是涉及落实情况,实在不是一句"嘉纳之"就可以简单概括得了的。

不仅如此,在廷臣群起反对之声里,世宗仍然以个人之意志强势地定下了两项乐舞之制。

① 《钦定续文献通考》卷105,第69页。
② 《明世宗实录》卷16,《明实录》第38册,第503页。
③ 《明史》卷61乐一,第1509页。
④ 《(嘉庆)大清一统志》卷119"池州府二",《续修四库全书》第615册,第149页。
⑤ 《(乾隆)江南通志》,《中国地方志集成》,凤凰出版社,2011年,第779页。

其一，嘉靖元年三月，追尊兴献王为兴献帝，王妃蒋氏为兴献后，次年四月，命兴献帝家庙享祀，乐用八佾。当时，礼部曾反复建议如凤阳例，用笾豆十二，不设乐奏，世宗皆不允；甚至礼部左侍郎贾咏明确进言，"近者言官论列，皆以献庙为过"，希望世宗收回成命，仍未果。

初，皇亲蒋荣奉命奉祀安陆，乃以祭器、乐舞为请。礼部议如凤阳例，用笾豆十二，无设乐奏。凡再上，不允。御史黎贯等言："古有七世之庙，无墓祭之文，庙祭当隆，墓祭当杀，今陵祀不用乐，凤阳诸陵皆然，何独安陆？"六科给事中底蕴等亦请集廷臣议定乐制，期于得中。于是礼部请下廷臣会议，至是，议奏："帝后尊称原于圣母之懿旨，安陆立祠成于皇上之独断，情孝已两尽矣。然正统本生，义宜有间，乐舞声容，岂可无别？八佾既用于太庙，则安陆庙祀自当有辨，以避二统之嫌。"时廷臣集议者数四，疏留中凡十余日，特旨竟用八佾。至七月，礼部左侍郎贾咏言："近者言官论列，皆以献庙八佾为过，似宜听纳，伏望收回成命，勿惮更改，使正统本生，两无所嫌；朝廷王国，等威有辨。"帝曰："乐舞已定，宜设官管理，其祭服、祭器、舞生、斋郎，各令所司备之。"

其二，嘉靖三年五月，定奉先殿西室名观德殿，并遣官诣安陆奉迎献皇帝神主，六月复定用乐舞于观德殿，祭器一如太庙：

茸奉慈殿，后为观德殿，以祀献皇帝，祭器如太庙。时，协律郎崔元析率乐舞生二十余人，将诣内府教乐，太常卿汪举以其不奉明诏，越例擅入，请按元析罪。帝命遣寺官一员同元析等入内府教习。礼部侍郎朱希周言："国朝设神乐观，其乐舞生有定额，自足备宗庙之用，似不必于内府更设。"帝命如前行。已而汪举复言："臣顷闻皇上命工部查太庙祭器之数及神乐观祭服之式，兹复有内府教乐之命，则是观德殿将有笾豆、乐舞之祭矣。我祖列圣崇报之礼，惟于太常设笾豆、乐舞，而奉先殿及诸陵寝未尝用。今

献皇帝既用之安陆家庙矣,复欲设于观德殿,未免隆杀失均,乞赐寝罢。"帝曰:"奉先殿不用乐舞,以见于太庙故也。朕皇考不得享于外廷,止于内殿奉祀,其乐舞之仪必不可阙。汪举等轻率妄奏,姑宥之。"①

佾者,乐舞之行数也。乐舞之时所用佾数代表着社会地位的等级,所谓"八佾舞于庭"(《论语·八佾篇》)者,乃天子之制,天子以下,诸侯用六佾,卿大夫用四佾,士用二佾。然而无论廷臣数次援引凤阳旧例、杀隆之数来谏言家庙正统之当辨、乐用八佾之不可,世宗仍坚持"特旨"安陆家庙用八佾乐。不仅如此,在定下乐舞之制后,还亲制改题家庙祭告乐章:迎神《太和》、初献《寿和》、亚献《豫和》、终献《宁和》、撤馔《雍和》、还宫《安和》,并设典乐官司之②,安陆家庙亦因此在性质上具备了与太庙同等的乐舞制度,则其用心就不可等闲视之。同样地,观德殿不论是祭器、祭服,或是乐舞、承应者,均要一如太庙之礼,亦属逾制。

然而,此事的重点还在于世宗因此于内府设笾豆、乐舞之祭,并引太常乐舞生入内府教习,就不仅仅是对礼制的僭越,更抹灭了太祖建制的深意。明初朱元璋设教坊、太常,使"祭祀用雅乐,太常领之;宴享朝会兼用俗乐,领于伶人"③,又命内府钟鼓司"掌管出朝钟鼓"④,正在于从设置上将乐署的职属严格分离,使朝堂之上用乐雅俗分明。则观德殿用乐舞无论是就承应者、承应内容还是承应机构而言,都已从根本上打乱了原本雅俗分明的乐署体系。

由是观之,以上两次创定乐舞之制,至少透露了三层意味:世宗深谙礼乐制度所蕴涵的政治意义,并有意识地将这种政治指向最大化,此是一;他并非无意礼乐制作,而是要引礼乐为己用,不仅是要借

① 以上俱参《钦定续文献通考》卷 105 "乐考·历代乐制",第 69—71 页。
② 范守己《皇明肃皇外史》卷 3,《四库全书存目丛书》第 52 册,第 30 页。
③ 王圻《续文献通考》卷 88,第 1325 页。
④ 《明史》卷 74 职官三,第 1820 页。

此尊私亲,更要夺取制礼作乐的主导权,即彰显"礼乐制度自天子出"①,此是二;只要能为己所用,礼制是否恰当,乐制雅俗与否,都在其次,亦即以达到目的为旨归,注重形式大于内容,此是三。如此再回过头去看当时儒臣于礼乐端的种种建白,则未免有种"我本将心向明月,奈何明月照沟渠"的无奈之感。正如其时邓继曾所言:"明诏虽颁,而废阁者太半;大狱已审,而迟留者尚多。……礼有当遵而不从其大,孝有所重而或泥于情。纳谏如流,施行者寡;矫枉似正,习染犹存。"②是以当大礼议兴起,杨廷和去位,朝政顿变,一度声势浩大,令群臣忻然想望的"嘉靖新政",也就此如镜花水月一般流于风云了。

二 自排廷议大礼:嘉靖帝的锐意复古

嘉靖三年七月,世宗正式议定去兴献帝后"本生"二字,时九卿、詹事、翰林、给事、御史、六部、大理、行人诸司各上章争之,皆留中不下,由此直接导致了君臣斗争最激烈的一幕:左顺门哭谏。左顺门事件作为一个转折点,是为嘉靖朝政局之一变。正如研究者所述,这其实是"一次由皇帝本人发动的小规模的宫廷政变。通过这次政变,明世宗告诉外廷的群臣,自己才是朝廷上真正的主人"③。当时士大夫之气骨固然大有可观,但左顺门事件之后,廷杖、下狱、贬谪者不可胜数,甚至杖死编修王相等十七人,士夫尊严堕地,衣冠气丧,此后除个别人之外,诸大臣多"依违顺旨"④,而张璁、桂萼以议礼骤贵,于是失职武夫、罢闲小吏皆望风希旨,抗论庙谟矣,所谓"诸希宠干进之徒,纷然而起"即也。⑤

掌握政权之后的世宗为重建继位的正当性⑥,以"非天子不议

① 《明世宗实录》卷109,《明实录》第41册,第2565页。
② 《明世宗实录》卷4,《明实录》第38册,第203页。
③ 邓志峰《王学与晚明的师道复兴运动》,社会科学文献出版社,2004年,第75页。
④ 《明史》卷191徐文华传,第5072页。
⑤ 《明史》卷197黄绾传,第5222页。
⑥ 事实上,洪武以来,凡有明制度大变,均与帝王入统不正意欲重建继位的正当性有着必然的联系,永乐靖难是一例,嘉靖入嗣则又是一例。

礼"①的独断专行拉开了嘉靖朝礼乐制度纷更的大幕，史称"帝自排廷议定'大礼'，遂以制礼作乐自任"②。

（一）更定祀典

据《明史·礼志》载："暨乎世宗，以制礼作乐自任。其更定之大者，如分祀天地、复朝日夕月于东西郊、罢二祖并配，以及祈谷、大雩、享先蚕、祭圣师、易至圣先师号，皆能折衷于古，独其排众议，祔睿宗太庙跻武宗上，徇本生而违大统，以明察始而以丰昵终矣。"③则嘉靖朝祀典更定之繁，实涵盖郊礼、庙礼、祀孔礼等各个方面，声势甚盛，然而具体到每一项更定的落实，是否确如其声势那般浩大？我们不妨择其要者稍作梳理。

1. 嘉靖九年正月，定亲蚕礼。三月，皇后亲蚕于北郊。十年三月，以皇后出郊亲蚕不便，移先蚕坛于西苑，不复行于北郊。十一年、十二年皇后皆亲蚕西苑，之后因事辄不举。十六年二月，诏罢亲蚕礼，但岁遣女官祭先蚕。至三十八年，并罢女官祭。四十一年二月，诏罢亲耕、蚕礼，并谕辅臣曰："耕、蚕二礼，昔自朕作，即亲耕亦虚渎耳，必有实焉为是。"④

2. 嘉靖九年二月，始祈谷于南郊⑤。寻亲制祝文，更定仪注，改用惊蛰节。十一年惊蛰节，以疾命郭勋代行礼。又于十八年改行于大内之玄极宝殿，亦不复行于南郊矣。后隆庆元年以玄极宝殿在禁地，百官陪祀出入非便，诏罢祈谷礼。

3. 嘉靖九年，改天地合祀为分祀，并复朝日、夕月于东、西郊，是年十一月亲祀圜丘于南郊，十年五月亲祀方丘于北郊。十二年即命郭勋代祀南郊，代祀天地自此始，是虽分建方、圜，而"中世以后，竟不亲行。"⑥

① 《明史》卷196 桂萼传，第5181页。
② 《明史》卷196 张璁传，第5178页。
③ 《明史》卷47 礼一，第1224页。
④ 《明世宗实录》卷506，《明实录》第48册，第8345页。
⑤ 此据《明史》卷61 礼一，然《明史》卷48 礼二，则言"嘉靖十年，始以孟春上辛日，行祈谷礼于大祀殿"，第1509、1256页。
⑥ 沈德符《万历野获编》补遗卷2"江陵议分祀天地"，第835—836页。

4. 嘉靖九年,欲行大雩礼,乃建崇雩坛于圜丘坛外,然"坛成,未经行礼而罢",又定雩祀仪注,却"仪注虽经拟定,实未用也"①。

5. 嘉靖九年十一月,更正孔庙祀典,并御制《正孔子祀典说》言:"成法固不可改,其于一切事务,未免法久弊生,不可不因时制宜,至于事关纲常者,又不可不急于正也。"②乃定祀孔但称至圣先师,而不称王,并减笾豆十二为十,降文舞八佾为六佾。

6. 嘉靖十年三月,改土谷坛为帝社、帝稷,建坛于西苑,躬行祈报礼。隆庆元年以"帝社稷之名,自古所无,嫌于烦数"③罢之。

7. 嘉靖十年进行祫祭改制,同时始行大禘礼,然大禘礼仅十年、十五年二行而已。二十四年庙礼复同堂异室之制时,二礼均废止。

8. 嘉靖十三年九月,改庙制为都宫之制,兴建七庙及世庙,并于十五年新庙成时更世庙曰献皇帝庙,复于十七年上献皇帝谥号为睿宗,使其与孝宗同庙而异室。二十年太庙火灾,二十四年重建成,复同堂异室之制,并诸礼仪、乐章、器物一如旧制,又创设性地以"既无昭穆,亦无世次,只序伦理"④的祔庙原则跻睿宗于武宗之上。

凡此种种,在当时无不轰动一时,然更定之大者要么在嘉靖后期就已或废或止或恢复旧制,要么在隆庆以后即令罢黜之,更定虽繁,所保留者,亦不过献皇帝称宗祔庙、孔庙降杀及天地分祀而已⑤。综合以上更定诸祀典的过程及结果,世宗大肆制礼作乐,最终达成的目的主要有三:一曰尊私亲,二曰贬师道,三曰扬君权,而归根结底是要扬君权。只要目的达成,那么礼制如何行、是否举都不重要,甚至连更定本身都不具意义。譬如天地分祀赖帝后亲耕、亲蚕于南北郊而发,而当分祀之制定,二者就失去了举行的必要,世宗本人甚至直以其"虚渎"而罢之。再如庙礼改制的终极目的就是将献皇帝称宗祔庙,一旦

① 《太常续考》卷8"崇雩坛",《景印文渊阁四库全书》第599册,第318页。
② 《明世宗宝训》卷5,《明实录》第99册,第397—398页。
③ 《明史》卷49礼三,第1268页。
④ 《明世宗实录》卷300,《明实录》第44册,第5712页。
⑤ 关于嘉靖时期礼制纷更的具体考述,详参赵克生《明朝嘉靖时期国家祭礼改制研究》,是书从郊礼、庙礼、祀孔礼等多方面详细考证了嘉靖时期礼制改革的具体过程及深层原因,社会科学文献出版社,2006年。

达成,那么一切礼仪制度恢复旧制也无所谓。无论是行与不行都在世宗一句话,还是"同堂异室"和"都宫之制"的轮回,种种荒诞之处都带有帝王本人浓重的改革嘴脸,而帝王不亲郊庙也自其始。正因为被附加了明确的政治取向,才使得嘉靖朝整个礼乐变更充满了虽声势浩大实虎头蛇尾的"闹剧性"。

(二) 乐律不易,乐章屡易

尤其在当时重礼远重于乐的改革背景下,礼制尚且如此,则于乐制一节,就可想而知了。我们亦择其要者列举一二。

1. 嘉靖五年七月,御制世庙乐章,命大学士费宏等更定曲名以别于太庙,并定世庙用文德之舞,其乐生及文舞生如太庙制。寻因张璁议"乐舞以佾数为降杀,未闻以文武为偏全"①增武舞。

2. 嘉靖八年,定祀太岁、月将乐章,止撰《迎神》一曲,奠帛以后俱用神祇坛旧曲。

3. 嘉靖九年二月,以"舞非女子事"罢亲蚕礼舞,止用女乐六奏。同月,帝亲制祈谷乐章,命太常协于音谱。②

4. 嘉靖九年五月,更建四郊,复定分祀圜丘、方丘、朝日、夕月、天神、地祇乐章。时方厘定南北郊,复朝日夕月之祭,命词臣取洪武时旧乐歌一切更改。

5. 嘉靖九年六月,命太常寺选补乐舞生,如数教习,又令将该寺协律郎先行考选,务得精通音律者,以典其事。同月,诏发内府所藏金、玉、铜、石钟磬,于神乐观考正音律,并令科道官各举所知谙晓音律之人以闻。③

6. 嘉靖九年十一月,命孔庙祀典用乐三奏,文舞六佾。

7. 嘉靖十年正月,以耕耤仪过烦更定之,命教坊司于御门观耕时承应,罢进膳乐及三舞队。帝犹以为烦,又命驾行不设卤簿,并罢百官

① 《明世宗实录》卷66,《明实录》第39册,第1527页。
② 亲制祈谷乐章事见《明史·乐志》,《实录》未载。
③ 《明会要》卷21乐上,第344页。

庆贺。① 同年罢亲蚕仪庆贺,命教坊司女乐止筵宴用,勿前导。

8. 嘉靖十一年三月,以"古者龙见而雩,命乐正习盛乐、舞皇舞"②,命儒臣括《云汉》诗词,制《云门》一曲,定雩祀乐章,使文武舞士并舞而合歌之。

9. 嘉靖十四年四月,以"各庙既以时建,则乐亦诚宜特设"③更定宗庙雅乐,又因原乐章乃国初所作,其所称扬止及德、懿、熙、仁四祖,乃命各庙特享、太庙祫享、大祫一应乐章由翰林院撰述,及一体乐器、舞器并照太庙原定规式,如法成造。五月,增设七庙乐官、乐舞生,各庙设司乐一员、举麾协律郎一员、乐生七十二人,文舞生、武舞生各六十六人④。二十四年六月,复命太庙乐章仍旧。

不难看出,虽则乐随礼变,是时乐方面的变化不可谓不可观,然其所变者多在仪文及乐章,亦即就乐的更革来说,形式远远大于内容。譬如当时慎而论之的雩祀乐舞,夏言等人一面拿古礼"习盛乐、舞皇舞、歌《云汉》"树起复古大旗,一面又以"后世此礼不传"折衷,最终仅括《云汉》诗词,制《云门》一曲乐章,实际亦不过达到形式上的复古礼、复古乐而已。至于后来雩祀未举,则又愈加荒而诞之矣。

其时乐制之不备,尚有一事可值一书。嘉靖九年,中允廖道南上《稽古乐以裨盛典疏》,其疏曰:

礼乐百年而后兴,信有由矣。恭惟皇上建中致和,体信达顺,光绍圣祖之丕图,载举隆古之盛典。礼崇三重,乐备四郊,近者宸翰飞洒,亲撰圜丘乐章,昭涣乾文,发挥道妙,比之弦管,协和律吕,真有以动天地而感神明矣。臣惟古帝王之乐,莫善于虞,莫盛于周。……臣请以"古乐可行于今",与夫"今乐有戾于古"者言之:乐律之制,阳律从乾,阴吕从坤,故奏黄钟、歌大吕以祀天神,

① 《钦定续文献通考》卷78,《景印文渊阁四库全书》第628册,第217—218页。
② 《明史》卷48礼二,第1257页。
③ 《明世宗实录》卷174,《明实录》第42册,第3783页。
④ 《明世宗实录》卷175,《明实录》第42册,第3790页。

奏太簇、歌应钟以祭地祇,奏姑洗、歌南吕以祀四望,奏蕤宾、歌函钟以祭山川,奏夷则、歌小吕以享先妣,奏无射、歌夹钟以享先祖,盖人声与乐声相比而疾徐高下各有其节。今之乐律则掌职于太常寺协律郎,传之既久,而浸失其初意,用之既殊,而不得乎元声,其阴阳配合之理,律吕子母之义,恐未必尽然也。古者乐舞之设,文舞羽籥,武舞干戚,故祀天神则舞《云门》,祭地祇则舞《咸池》,祀四望则舞《大磬》,祭山川则舞《大夏》,享先妣则舞《大濩》,享先祖则舞《大武》,盖乐舞与乐律相应,而缀兆疾徐,咸中其度;今之乐舞则隶籍于太常寺乐舞生,朱干玉戚,其会之于服冕帔靴,举弗辨之于佾,其于乐师六舞之仪、舞师四舞之节,恐未必尽然也。古者大享之礼,所以亲君臣也,《周礼》:王宫县九,享食,奏燕乐,歌工在上,舞位在下,琴瑟在堂,钟鼓在廷,各从其类,无相夺伦;今大祀庆成,设宴于奉天殿,教坊司承应,雅俗混淆,优侏儒獶,恐非所以祗承上天之余惠也。古者籍田之礼,所以重农事也,《周礼》:王出入则奏《大夏》,司空除坛,农正陈籍,郁人荐鬯,牺人荐醴,各司其事,无相越职;今躬耕籍田,设乐于先农坛,教坊司承应,群伶纷扰,众剧喧阗,恐非所以表率下民之先务也。凡此数者,虽载诸令甲,相沿有年,而关系匪轻,厘正宜急。①

廖氏此疏以古今乐之对比,指陈者三:一、"今之乐律掌职于太常寺协律郎",传之既久,其乐已失古意,是论乐;二、"今之乐舞则隶籍于太常寺乐舞生",其仪节亦未必尽然,是论舞;三、古者庆成宴飨,躬耕籍田,礼乐各从其类,无相夺伦,今者则群伶纷扰,雅俗混淆,是论承应。在廖氏看来,欲复古乐,则当考音定律,明分雅俗,故其最后建言者三:"一曰稽五声以正八音;二曰稽八音以正十二律;三曰稽十二律以正旋宫。"时上命礼部看详,礼部尚书李时等议覆其疏云:

① 廖道南《稽古乐以祢盛典》,选自陈子壮辑《昭代经济言》卷11,《丛书集成初编》第759册,第223—225页。

> 朱干玉戚,祗绘于服;皇帔旄舞,弗辨于俏,信非古人乐舞之义。但祖宗以来,遵行不变,或有深意,非臣等所能测识。其庆成、藉田乐章、乐舞,雅俗混淆,盖有《平定天下》《抚安四夷》《车书会同》《表正万邦》《天命大德》,而又有黄童白叟及蛮夷队舞二项承应。藉田有村田乐及感天地队舞,俱系承应。夫既谓之"承应",则为俗乐明矣。但祭祀专用雅乐,朝会兼用俗乐,自唐、宋以来皆然。惟庆成有《仰天恩》《感地德》之曲,今庆圜丘礼成,而仍用《感地德》,似为无谓。况各项乐章,率系乐工猥陋之语,不宜用之朝廷,传之后世。今宜因祖宗之制,稍加润色,默寓箴规警戒,不至于亵狎杂扰,于治体不为无补。①

疏请复古乐,礼部却言"其庆成、藉田乐章、乐舞,雅俗混淆……夫既谓之'承应',则为俗乐明矣。但祭祀专用雅乐,朝会兼用俗乐,自唐、宋以来皆然",甚而以"祖宗以来,遵行不变,或有深意"搪塞,已可看出其时朝堂之上实于乐之雅俗无甚拘泥。同时,亦可见从嘉靖元年即命禁教坊戏谑以来,无论是耕耤田礼还是朝堂宴飨,教坊戏谑实屡禁不绝。而对于廖氏关于定元声、考究音律之议,礼部甚至都没有回复,最终还是落足到对乐章名称及内容的更定上,则又不外乎重形式而已矣。无怪廖氏感慨曰:"古乐不复于今久矣。自元入中国,胡乐盛行。我圣祖扫除洗濯,悉崇古雅。观《大明集礼》所载,昭如日星。奈何浸淫日久,新声代变,俗声杂雅,胡乐杂俗,而怗漘噍杀之音、沈溺怪妄之伎作矣。"②事实上,于考音定律一端,其时虽有考正乐器、寻访谙晓音律之人等举措传达出一种看似积极的复雅乐信号,然钟、磬等器,本应由太常寺、神乐观收藏、保管并使用,却藏之于内府,须诏发乃出,而本应担负典乐之责的协律郎却不精通音律,种种行为——不论其落实情况——本身即意味着太常寺—神乐观体系的衰落和雅乐系统的衰微。

或者以为嘉靖时期一再增设太常寺乐官及乐舞生,甚至达到其人

① 《明会要》卷 22 乐下,第 362—363 页。
② 同上书,第 363 页。

数最高值,整个机构处于扩张状态,何以言其衰落?的确,据《太常续考》所载:

> (洪武)额设乐舞生六百名,内选声音洪亮、礼度娴熟者,分为典仪、通赞、掌乐、教师。
>
> 永乐十八年都燕,存留三百名于南京,三百名随驾,续添至五百二十七名。
>
> 嘉靖五年,世庙添二百一十五名。十年建太岁、神祇坛,添二百二十九名。十五年,建九庙,添一千二百二十九名,共二千二百名①。二十五年,礼部为去冗食,查革四百四十一名。二十九年,言官题革四百零六名。三十年,言官条陈革二百名,止存一千一百五十三名。②

从永乐时期到世宗更定祀典,乐舞生人数骤然扩张近三倍。其时一方面是增加了多项古礼,另一方面是宗庙数亦有所增加,虽所更定礼制多虎头蛇尾,但就算偶一行之,亦需要配备足够的乐舞生以供承应,是以太常寺机构的扩张确是客观之势。而当礼制或废或弛,言官不断请求查革冗杂的乐舞生也在情理之中。不过,虽经过嘉靖二十五年、二十九年、三十年的三次裁革,裁革将近一半人数,但余者视前代仍远远过之。而重点还在于即使拥有如此庞大的人员机构,在数次更定雅乐时,仍一再提到难以选出知音懂律之人,则其冒滥程度又可知矣。事实上,此期太常寺机构的膨胀,正如成化、正统时期教坊乐工的大肆增长一样,恰恰是其失控的表征,遂往往为后人所指摘。

(三)雅俗混淆

关于嘉靖朝的礼乐纷更,以往种种讨论多围绕祭祀典礼而发,亦即集中在祭祀雅乐系统,对教坊演剧殊少涉及。事实上,在郊礼、庙礼

① 《明史》卷65乐一,说是增至二千一百名,不过从具体人数记载的情况来看,还是当以《太常续考》所记为准。
② 《太常续考》卷7"神乐观",《景印文渊阁四库全书》第599册,第253页。

大致改定之后,嘉靖十五年,世宗即借端阳节宴之机提及宴礼、宴仪、宴乐诸事:

> 帝谕大学士李时曰:"端阳朕奉两宫赏节,昨有慈谕罢免,朕惟宴乐一节不可少,不可过,少则不见交欢之情,过则有伤耽乐之好。若夫君臣一赏,足寓交之意。卿其与郭勋、夏言一计之。"已复谕曰:"宴礼必得乐歌,今教坊不知备否?无论俚俗。我太祖、太宗屡有宴锡,其乐仪今存否?可同礼官拟上其仪,朕裁择焉。"

礼部尚书夏言等随后撰仪注奉上:"乐,一奏某曲,奏赞圣喜功臣庆贺之舞;二奏某曲,奏宾鸿翱翔之舞;三奏某曲,奏群仙朝圣队舞承应。"①诏如拟。其时礼臣言周时"有君歌《鹿鸣》、臣歌《天保》之诗",似乎颇有以古乐规范教坊宴乐之意。然而据《桂州文集》载,夏言拟端阳宴乐歌三阕:一奏《圣当阳之曲》,调【朝天子】;二奏《景炎明之曲》,调【殿前欢】;三奏《仰尧天之曲》,调【普天乐】,则所用曲目仍皆为俗乐明矣。② 虽然对其时前后宴乐究竟如何暂无考,但此条材料至少传达出两层意味:一者,节庆大典的冷清并教坊承应的衰微,乐歌不备,乐仪不存,恰恰映衬了当时朝堂对礼乐的冷落;二者,明初制作以雅范俗,试图将今之乐(主要是北曲)纳入礼乐体系,而世宗改制因意不在乐本身,秉持"无论俚俗"的态度,遂沿旧习。

如此来看世宗尊其父陵寝为显陵,并特设教坊执掌陵祀雅乐一事:

> 世宗入绍,报思所生,如尊兴邸旧园为显陵,此情也,亦礼也。至推恩蒋氏,命为世都督佥事,令专典祀事,以比魏国公徐氏世奉孝陵故事,已为滥典。至嘉靖二十七年,增设伶官左、右司乐以及

① 《钦定续文献通考》卷105"乐考·历代乐制",第80—81页。
② 夏言《恭拟端阳宴乐歌三阕》,《夏桂州先生文集》卷8,《四库全书存目丛书》集部第74册,第402页。

俳长、色长,铸给显陵供祀教坊司印,独异天寿山诸陵,不特祀丰于祢庙傅岩犹以为渎,且教坊何职,可与陵祀接称?不几于皇帝梨园子弟,贻讥后世乎?时严分宜为首揆,费文通为宗伯,宜其有此。①

则其于乐制上的意义就不仅仅在于造成了制度的雅俗混淆,更在于明示礼乐事彻底沦为帝王一己私用的政治工具,雅与俗都在其次。同此前引太常乐舞生入内府教习一样,显陵设教坊亦是从乐署设置上就抹灭了明初严太常与教坊之分,并以太常专司祭祀的重雅乐之意,不过性质更为严重罢了。世宗确实做到了"礼乐征伐自天子出",然其更定祀典终与修复雅乐相背离,雅乐系统就此开始全方位崩落。显陵教坊由此成为世道生变的某种征象,每为士大夫所指斥。

如果说正德时独重宦官、大兴俗乐是武宗与外廷相抗的不得不然,那么嘉靖时世宗废礼徇私、无意雅俗就是其明知不可为而为之的手腕。从这个意义上说,世宗与武宗一样,实皆为相对于士大夫政治理想而言的"离经叛道者",只是弄权有术的世宗显然离叛得更为直接和彻底。

(四)变事天为奉道

帝王崇事道教虽历代不鲜,具体到世宗本人也有多方面因素,然映射到其时的礼乐制度层面,却自有其独特的意味。

世宗之崇尚道教,"建醮宫中,日夜不绝,廷臣交章谏不听"②,祈皇嗣则建醮,祈母寿则建醮,以至春祈秋报,著为岁典,安神却敌,礼并郊禋。尤其是嘉靖二十一年壬寅宫变之后,方礼乐大制已定,朝中政权在握,便移居西苑,"日求长生,郊庙不亲,朝讲尽废,君臣不相接触"③,是可谓"事天变为奉道"者也。④

① 沈德符《万历野获编》卷14"园陵设教坊",第361页。
② 《钦定续文献通考》卷75,《景印文渊阁四库全书》第628册,第187页。
③ 《明史》卷307陶仲文传,第7896页。
④ 孟森《明史讲义》,第224页。

世宗之前，宪宗、孝宗均曾有意崇道教。成化十二年六月，宪宗命制祀玉皇乐器、乐章，意引道教入礼乐系统，然遭到时任户部尚书商辂的强烈反对，上疏力争"内廷一应斋醮，悉宜停止，勿为亵渎，庶几天心昭鉴，可以变灾为祥矣"①。疏入，帝命拆玉皇祠。至弘治八年十二月，孝宗又命内阁改撰三清乐章，大学士徐溥等奏："天子祀天地，天者至尊无对，汉祀五帝，儒者尚非之，以为天止一天，岂有五帝；况三清者乃道家邪妄之说，谓一天之上有三大帝，至以周柱下史李耳当之，是以人鬼而加于天之上，理所必无者也。若夫乐器之清浊、乐音之高下，有制度，有节奏，毫厘不容少差，差则反以召祸；况制为时俗词曲，以享神明，亵渎尤甚，以此获福，又岂有是理哉？我朝天地合祭，祭用正月，皆太祖所亲定，乐器、乐章，皆太祖所亲制，当此之时，岂有三清之祭、俗曲之音？"②疏入，帝亦嘉纳之。两相对照，则嘉靖时世宗日事玄修，以斋醮代祭祀，就不能等闲视之，而要以紊乱礼乐系统来看。

不仅如此，嘉靖好斋醮，一方面，"一时词臣，以青词得宠眷者甚众"③。嘉靖十三年，顾鼎臣为礼部尚书，十七年，以本官兼文渊阁大学士入参机务；十一年，严嵩任南京礼部尚书，十五年任礼部尚书，二十一年以本官兼武英殿大学士入阁，掌朝政几达二十年。顾、严二人皆以善青词而备受宠眷。另一方面，嘉靖好斋醮，往往宠任道士，一时邵元节、陶仲文等多受重用，十九年，更委任道士陶仲文为礼部尚书，特授少保，寻加少傅、少师，"一人兼领三孤，终明世，惟仲文而已"④，以道士侍斋醮，宠任异常，这与明代立国之时朱元璋特以道士清净乃命其掌祭祀雅乐以表重视的深意相比，变乱已极。更为重要的是，明初太常与教坊的职属严格分离，并一统于礼部，礼部之权由此冠于诸部，正是洪武君臣在建制上欲复三代之治的一次精心结构，史称"我太祖众建诸司最得周官精义，而尤垂神于礼"⑤。然而，嘉靖一朝，但以

① 《宪宗实录》卷156，第2850页。
② 《明孝宗宝训》卷2，第146—147页。
③ 沈德符《万历野获编》卷2"嘉靖青词"，第59页。
④ 《明史》卷307陶仲文传，第7897页。
⑤ 《礼部志稿》卷7"建官小序"，《景印文渊阁四库全书》第597册，第104页。

青词宠眷词臣(连礼部尚书也但以青词媚主),更因宠眷而进道士礼部尚书,遂成为洪武建制从根本上崩塌的显征之一,至此,太常与教坊的功能已全面紊乱,礼部亦实际去对礼乐系统的掌控权与话语权,都不过仰帝王鼻息而存罢了。《钦定续文献通考》乃评成化、弘治两事云:"此皆青词之萌芽也,前人尚能执正如此。"①言下对嘉靖君臣不无揶揄之意。

三 复古乐、进乐书的努力:以在朝张鹗与李文察为代表

嘉靖一朝,世宗在上大肆制礼作乐,然而在其一味以隆君权为务的文化政策下,礼乐之用被帝王彻底私人化,古乐难复,随之而来的是官方乐教的失范。礼失而求诸野,是以文人士大夫在下乃兴起了一股人人谈礼论乐的潮流。据研究者统计②,明代有乐书144部(包括现存52部,亡佚10部,存佚不明82部),成书于嘉靖时期的就有45部(其中现存25部,亡佚5部,存佚不明15部);如此,从现存乐书来看,嘉靖时期的乐书几乎是全明总数的一半,可谓明代乐书创作的高峰期。史载:"入明以来,黄佐著《乐典》,而卢宁全赐深然之。李文利与其兄为《律吕元声》,而学士杨廉爱其书,以为天授,副使范辂从而学焉。而尚书王廷相驳之,著为书。它如李璧、张允荐瞿九思、卫良相之徒,皆前后以知乐名,或著书及论,或为图解。而中允廖道南上世宗论乐书,颇悉乐理,咸以文多,不能悉载。为兵尚书韩邦奇博极群书,研律吕之学,至疡发背愈,剧不知也。苦心精思,悟若天启,于是作《乐志》。"③

万历三十四年,郑世子朱载堉上所著《乐律全书》,这一事件可以说标志着嘉靖以来乐学复兴的大成;而朱氏在其《乐律全书序》中也一一列举了嘉靖一朝历数与乐律之学的繁盛,以为乐书之兴始于嘉靖,并不无赞颂之意地将之归功于帝王的作养之功:"良由世庙中兴,礼乐

① 《钦定续文献通考》卷104,第65页。
② 统计数据来自潘大龙《明代乐书研究》,2017年华东师范大学博士学位论文,李舜华教授指导。其所参书目包括明清目录书籍33部,现当代目录书籍10部。
③ 傅维鳞《明书》卷59乐律志一,第565页。

咸新,文化远被,而朝野臣民靡然向风矣。当此之时,于历数则有若乐
護、华湘、唐顺之、赵贞吉、顾应祥等诸臣出焉,于乐律则有若张鹗、吕
柟、廖道南、王廷相、韩邦奇等诸臣出焉。如是诸臣,未能殚举,各有着
述,一时出者,皆赖世宗皇帝好学作养之所致也。"①一代乐书的繁兴,
似乎都来自上行下效,在上者世宗皇帝锐意制作,在下朝野士夫遂纷
纷谈礼论乐,因此所上乐书乐论大有可观。然而,实情果真如此吗?

嘉靖九年,张鹗受夏言举荐至京师,献上所着乐书两部:其一曰
《大成乐舞图谱》,自琴瑟以下诸乐,逐字作谱;其二曰《古雅心谈》,列
十二图以象十二律。二书皆佚,然据《明史·乐志》载,其书"图各有
说,又以琴为正声,乐之宗系。凡郊庙大乐,分注琴弦定徽,各有归旨。
且自谓心所独契,斫轮之妙有非口所能言者"②。又论请定元声、复古
乐③,并疏言乐律之制,礼部复云:

> 音律久废,太常诸官循习工尺谱,不复知有黄钟等调。臣等
> 近奉诏演习新定郊祀乐章,间问古人遗制,茫无以对。今鹗谓四
> 清声所以为旋宫,其注弦定徽,盖已深识近乐之弊。至欲取知历
> 者,互相参考,尤为探本穷源之论。似非目前司乐者所及。④

从这条材料来看,当时嘉靖皇帝大更祀典,然而,在招太常乐人演习
时,却茫然不知古制;礼部以为,这正是"音律久废,太常诸官循习工尺
谱,不复知有黄钟等调"的结果,遂特别肯定张锷重疏乐律之制以定雅
乐诸议论,以为正中当时音律之弊,只是其道艰难,不是当时司乐者所
能知晓者。当时太常寺乐官为沈居敬,生平无考,世宗立命法司将沈
居敬等人逮问,并令"乐音即为更定,勿误庙享之用"。⑤

然后,世宗授张鹗太常寺丞,令其诣太和殿较定乐舞,又命其更定

① 朱载堉《乐律全书·序》,《景印文渊阁四库全书》第 213 册,第 24 页。
② 《明史》卷 61 乐一,第 1513 页。
③ 《明世宗实录》卷 117,《明实录》第 41 册,第 2781 页。
④ 《明史》卷 61 乐一,第 1513 页。
⑤ 《明世宗实录》卷 117,《明实录》第 41 册,第 2787 页。

庙享乐音,乃因谱定帝社稷乐歌而晋太常寺少卿,掌教雅乐,一时似大有考音定律以复雅乐之象,那么,张氏究竟有什么作为,实际效果又如何呢？我们不妨来看一下张鹗调任太常寺丞后做的第一件事：

> 鹗遂上言：《周礼》有郊祀之乐,有宗祀之乐。尊亲分殊,声律自别。臣伏听世庙乐章,律起林钟,均殊太庙,臣窃异之。盖世庙与太庙同礼,而林钟与黄钟异乐。函钟主祀地祇,位寓坤方,星分井鬼,乐奏八变,以报资生之功,故用林钟起调,林钟毕调也；黄钟主祀宗庙,位分子野,星隶虚危,乐奏九成,以报本源之德,故用黄钟起调,黄钟毕调也。理义各有归旨,声数默相感通。①

世宗为其父立世庙于京师,本就是使"献皇帝昔称臣于外藩,今并祀于帝位"②的不得为而为之。其时虽言别立一庙,使出入不与太庙同门,座位不与太庙相并,祭用次日,避两庙一体之嫌,以便"尊尊亲亲,并行不悖"③,然其即太庙左隙地立,且前殿后寝一如太庙制,则世宗立庙之意不过司马昭之心而已,是以时人有书《十可笑》帖于朝者,开篇即曰："一可笑,一个皇城两个庙。"④张鹗于是时论世庙乐制,且其在应诏论乐时就已强调祭有定乐,林钟祭地祇,黄钟祭宗庙,不得不说有故意暗合世宗心理之嫌。所谓"世庙乐章,律起林钟,均殊太庙,臣窃异之""世庙与太庙同礼,而林钟与黄钟异乐"者,读来颇有些故作姿态。而张鹗之所以能升任太常寺卿,与其说是以知音故,毋宁说是在定雅乐一节上为世宗的尊私亲出了大力。

在其升任之后,复建白"设特钟、特磬以为乐节；复官悬以备古制；候元气以定钟律"三事⑤,却被世宗以"特磬难得巨石,且石声清眇,纵巨亦难及远"搪塞过去,于是夏言见风使舵,言"特钟、特磬之设,不过

① 《明史》卷61乐一,第1513页。
② 徐乾学《读礼通考》卷20,《景印文渊阁四库全书》第112册,第483页。
③ 《明史》卷197席书传,第5202页。
④ 李诩撰、魏连科点校《戒庵老人漫笔》卷2"十可笑",中华书局,1982年,第48页。
⑤ 涂山《明政统宗》卷24,《四库禁毁书丛刊》史部第2册,第655页。

取为乐节耳,似莫若揭灯于竿,以为乐之作止,则不动声色,望而可知,比之钟磬尤为静治",①鹗议遂作罢。

从嘉靖九年至十五年,处于其时作乐中心的张鹗最主要的乐学主张与作为有三项:"其一,候气以求元声;其二,用四清声复十六编钟;其三,定天地人三宫之调,并改林钟调为黄钟调以作世庙之乐,使与太庙同。"②三者中,候气渺茫不定;编钟难付实践;唯有以俗乐字谱复雅乐圜、函、黄三宫之乐为其实绩,然而作为其最大礼乐功绩的世庙与太庙同奏之黄钟却最终成了张鹗人生的凄凉脚注。嘉靖十五年四月,在其升任太常寺卿十个月之后,仅仅因在世宗幸天寿山的路上没有按臣子的礼节步行,就被锦衣卫下镇抚司,贬为庶民,最后落得发配的悲惨命运,瞬间从政治生涯的顶峰跌至人生谷底。《明史·乐志》用较长的篇幅完整收录了张鹗的两封论乐奏疏,然《明史》却不列其传记,甚至诸家记载中都只能寻到其生平的零星片段,一方面可见其乐论之于嘉靖乐制的重要性,另一方面却也流露出其人在这一改制中的尴尬地位。"狡兔死,走狗烹",回想他为世宗改世庙祭乐的诸般努力,或许可以更清醒认识士大夫在世宗控制下的礼乐改制中究竟能有何作为。

此后,嘉靖十七年六月,山西辽州同知李文察进所著乐书《四圣图解》二卷、《乐记补说》二卷、《律吕新书补注》一卷、《兴乐要论》三卷,因请兴正乐以荐上帝、祀祖考、教皇太子。诏授太常寺典簿,协同该寺官肄乐,俨然又有审音定律之象。③后又于嘉靖二十四年再进乐书两种:《古乐筌蹄》九卷、《皇明青宫乐调》三卷。如其所言:

> 因见虞周之乐可以发明圣乐之尽善尽美,乃敢上准《大司乐》之乐调,下采《史记》之律术,参以河图洛书先天后天卦图,质以元会运世、斗指日□历法编撰,积成玖卷,名为《古乐筌蹄》,以明近日郊庙朝廷祭宴之乐义。又本此理编撰《皇明青宫弹调》,积成叁

① 王圻《续文献通考》卷154,第2382页。
② 关于张鹗乐论,详参郑梦初《〈明史·乐志〉之嘉靖朝张鹗乐论笺证》一文(未刊)。
③ 《明世宗实录》卷213,《明实录》第43册,第4371页。

卷，以明圣朝东宫育德之乐理。①

则此二书当为郊庙朝廷祭宴所发，然按周中孚《郑堂读书记》："（《青宫乐调》）虽奏进于朝，未闻垂为令典。"②可知其说并未见采。甚者在二次进乐书后，李文察未知何故改知磁州③，而后未再任乐职，复雅乐事再次不了了之。恰如《明史·乐志》所述："世宗制作自任，张鹗、李文察以审音受知，终以无成。"④

以张鹗、李文察之受用于朝廷，其乐书、乐论尚不免不了了之，遑论其他。"与其说嘉靖朝礼乐研讨之兴盛乃是'赖世宗皇帝好学作养之所致'，尚不如说是出于对明世宗大肆制礼作乐的一种反动。"⑤虽则在这一人人谈礼论乐的高潮中确实出了一大批重要的学者及著作，然而奈何世宗画地为牢，士大夫欲有为而不能，种种议论，不过纸上谈兵、学究终老。从世宗掌握制礼作乐的主导权始，礼乐一事就再难以控制了。其后晚明文人士夫纷纷由诗而至于词、至于北曲、至于南曲，不过是在古乐难复的现实之下折而重今乐、重今体的一种转向罢了。

总而言之，"嘉靖一朝，始终以祀事为害政之枢纽"⑥。世宗以制礼作乐自任，而礼乐之用却愈加沦丧：其更定诸祀典，最终却祀事不举，郊庙不亲；而其有志于乐，最终却雅乐崩落，俗乐蔚兴。其愈锐意礼乐，愈加剧士大夫的离心，在其一味以隆君权为务的制作理念下，士大夫欲有为而不能，进而导致官方乐教的失范。是以其时于礼乐端的种种讨论和改制，都无异于"一场历史的闹剧"⑦，而士大夫高扬的师

① 李文察《后进奏疏》，选自《李氏乐书六种·古乐筌蹄》，《续修四库全书》第114册，第132页。
② 周中孚《郑堂读书记》卷7"乐类"，《续修四库全书》第924册，第75页。
③ 李文察事见于《钦定续文献通考》卷107"黄佐著《典乐》"："孙学古序曰：……岁庚子，先生在春坊，大常典簿李文察受业得所教。后先生出莅南雍，文察为书增天枢诸舞以进，学古时观部政，亲闻大宗伯嘉奖，令协律郎肄之，然辅臣夏公竟报罢，而文察亦知磁州。使待先生书成而后进则必大行矣。"第138页。
④ 《明史》卷61乐一，第1499页。
⑤ 李舜华《礼乐与明前中期演剧》，第244页。
⑥ 孟森《明史讲义》，第224页。
⑦ 李舜华《礼乐与明前中期演剧》，第109页。

道精神,也就此堕入一种尴尬而悲凉的境地。

第二节　隆庆、万历初年的礼乐新政

嘉靖四十五年,世宗崩,其子裕王朱载坖即皇帝位,是为穆宗,以明年为隆庆元年。当时徐阶为首辅,但凡先朝政令不便者,皆以遗诏的形式加以更改,凡斋醮、土木、珠宝、织作悉为罢除,大礼、大狱言事得罪诸臣也皆一一起复,并恤录死者,将方士付法司论罪。据载,诏下,朝野号恸感激。遥想世宗即位之初,杨廷和等人也以扫清武宗弊政为旨发遗诏、即位诏,遂成嘉靖新政,彼时朝野上下也都以尧舜之圣来称颂新帝,可惜的是,不过两三年,嘉靖皇帝便日益强势,大礼议事变,新政尽付流水。待到嘉靖崩,以徐阶为首的廷臣再矫发遗诏,力革嘉靖弊政,史书言徐阶此诏"比之杨廷和所拟登极诏书,为世宗始终盛事云"①,这种虚应故事的颂赞其实颇有反讽之意。论来,隆庆、万历初,当时之形势已远远不及杨廷和之时,历史如此轮回,不过令人陡生革新维艰的悲怆罢了。隆庆、万历初年的礼乐变更也正是由此拉开序幕,虽然种种新举措,却终究已挽救不了礼乐日趋失序的局面。

一　承前启后:隆庆朝对嘉靖更制的整肃与逸乐的滥觞

嘉靖朝祀典更定之繁,虽于后期已罢废亲蚕、大雩、大禘、特享诸礼,然仍有变动者存,隆庆改元,首务即当解决诸礼是否行、如何行的问题,是以在时任礼部尚书高仪的主持下,开始对嘉靖所更定祀典进行全面清整,所谓"穆宗即位,诸大典礼,皆仪所酌定。世宗遗命郊社及祔享、祔葬诸礼,悉稽祖制更定"。②

清整从隆庆元年始,至隆庆三年方告一段落,史载:

　　穆宗隆庆三年七月,裁省协律郎及乐舞生员数。

① 《明史》卷213 徐阶传,第5636 页。
② 《明史》卷193 高仪传,第5127 页。

> 时罢诸不急祀,其乐亦革,省协律郎十九员,裁乐舞生千四十七人,一切礼仪皆复祖宗之故。①

其时罢诸祀并乐,又裁革太常寺协律郎及乐舞生,然言"一切礼仪皆复祖宗之故"则又未必尽然。事实上,隆庆清整对嘉靖改制既有废止,又有保留,是时所议定者,大略如下。②

(1) 天地分祀不必改。

(2) 因"先农亲祭遂耕耤田,即祈谷遗意,今二祀并行于春,未免烦数,且元极宝殿在禁地,百官陪礼出入非便"罢祈谷,止先农坛行事。又新皇帝登极,则亲祀先农,并行耕耤礼,其耕耤礼如弘治中例。

(3) 以"天神地祇已从祀南北郊,其仲秋神祇之祭不宜复举"罢神祇坛之祀。

(4) 以"帝社稷之名,自古所无,嫌于烦数"罢西苑帝社、帝稷之祀。

(5) 睿宗明堂配天与玉芝宫专祀当废,太社、太稷之祀仍以句龙、后稷配。

(6) 太庙以世宗元配孝洁皇后祔享,而移奉孝烈皇后于别所。

如前所述,世宗大肆制礼作乐,务在隆君权,是以诸礼其后或废或止皆有之,朝令夕改颇为习常,至此方算厘定。隆庆建元于礼制端种种清整,其意义正在于总结嘉靖一朝礼乐改制,此后且不论诸祀典举行情况,其制皆以此次所定为准,终明世再无较大变化。

又据《太常续考》,经嘉靖二十五、二十九、三十年三次裁革,太常寺乐舞生余一千一百五十三名③,则在隆庆裁革之后,仅余乐舞生一百零六人。同年礼部又议革太常寺协律郎等官四十八员,存者仅二十九员④。太常寺机构在嘉靖、隆庆两朝如此震荡地膨胀和缩减,一则

① 《钦定续文献通考》卷105"乐考·历代乐制",第85页。
② 以下皆参《明史·高仪传》及《明史·礼制》,不赘。
③ 《太常续考》卷7"神乐观",《景印文渊阁四库全书》第599册,第253页。
④ 《礼部志稿》卷99"主议裁革员役",《景印文渊阁四库全书》第598册,第785页。

足可映证嘉靖改制的闹剧性,二则人多则冗杂,冒滥之数亦众,剧减则又过于大刀阔斧,短短数十年间如此,不仅无暇于职属、管理等务,更不利于音律、乐舞之肄习、传承,尤其是时雅乐已然式微,本该振之,反而挫之,是以终难免加剧太常雅乐系统的衰亡。

当礼部议革太常寺协律郎时,命其执事或兼摄、或参用乐舞生,其时太常寺卿陈庆上疏固争,以为郊坛典礼繁重,今概议裁革,未免缺人废事,请下礼部熟计。部议复持前说,上报可,吏部方奏革协律郎等官,悉如礼部奏,陈庆亦在被革之列。陈庆既议革,内益不能平,复上疏请申明部寺职掌:

> 谓:"本寺非部所属,何得擅主裁革,司官公移,安得不署名?"因指礼部护短饰说,无师师相让之风。礼部亦言:"国家设六部分理天下,诸务为政事根底,今以本部理太常寺之事为侵扰,则户部之于钱粮、兵部之于士马皆为侵扰矣,此说行其紊乱纲纪,为害不细,惟圣明独断,以一政体。"疏并下吏部,覆言:"太常所掌乃祠部中一事,固不可概谓部属,亦难谓全无统属,其公移往来,宜各仍旧。"上从之。①

明初立太常寺,命其"掌祭祀礼乐之事,总其官署,籍其政令,以听于礼部"②,正是洪武君臣在建制上的一次精心结构,如宣宗所言"国家祭祀,掌之礼部,而复置太常,尤重其事也"③,则太常之隶属于礼部明矣。然而嘉靖之时大肆制作,遂宠任太常以与外廷相抗,以至于太常渐次脱离礼部掌控,甚至往往僭越于礼部之外,所以才有了太常寺卿陈庆大言"本寺非部所属,何得擅主裁革",而礼部慨然陈辞,以为太常之事原本即在礼部职掌之内,"今以本部理太常寺之事为侵扰,则户部之于钱粮、兵部之于士马皆为侵扰矣",正是对当时太常越位的反拨。

① 《礼部志稿》卷 99"主议裁革员役",《景印文渊阁四库全书》第 598 册,第 785 页。
② 《明史》卷 74《职官志》,第 1796 页。
③ 《礼部志稿》卷 3"祭祀之训",《景印文渊阁四库全书》第 597 册,第 52 页。

然而，太常与吏部之争最后居然还要送到吏部决断，而吏部覆疏却道太常与礼部之间，"不可概谓部属，亦难谓全无统属"，这样和稀泥的做法，最终是"其公移往来，宜各仍旧"；由此可见，朱元璋以礼部统摄太常，这一建制之意至此已全部沦丧，又如何谈得上尤重祀事雅乐。大抵职掌的模糊不清，实为礼乐衰微的重要表征之一。

而礼乐衰微的另一重要表征，则是帝王疏于祭典，代祀之风大起。虽则前朝亦有帝王遣官代祀，不过偶一为之而已，且不及天地、宗庙等国之大礼，然自嘉靖废礼徇私始，情况就大为不同了：

> 嘉靖十一年二月惊蛰节，当祈谷于圜丘，上命武定侯郭勋代行。时张永嘉新召还，居首揆，夏贵溪新简命，拜宗伯，不闻一言匡正。独刑部主事赵文华上言，切责而宥之。……次年十一月，大祀天于南郊，又命郭勋代之，大小臣遂无一人敢谏者。时上四郊礼甫成，且亲定分祭新制，遂已倦勤如此，至中叶而高拱法官，臣下不得望清光，又何足异？盖代祀天地自癸巳始。①

故隆庆二年正月享太庙，穆宗亦将遣代，高仪偕僚属力谏，阁臣亦以为言，乃亲祀如礼，则穆宗怠于祀礼，不过效乃父为之而已，所赖其时臣下敢言，穆宗亦肯听，方不致不亲郊庙。然先河已开，至于万历时神宗之"不郊不庙不朝者三十年"，又何足异也？正如孟森所言："侥幸之门既开，但能设一说以导帝纵情以蔑礼，即富贵如操券，其变幻又何所不至矣。"②

伴随雅乐的衰亡，俗乐复萌于内廷。史称穆宗"端拱寡营，躬行俭约"③，孟森已详考过其纯为当时颂圣门面语，论据之一即是大兴鳌山灯会④。据载，隆庆二年正月：

① 沈德符《万历野获编》卷2"代祀"，第50—51页。
② 孟森《明史讲义》，第216页。
③ 《明史》卷19穆宗本纪，第258页。
④ 详参孟森《明史讲义》，第246—253页。

> 吏科给事中石星言："天下之治，不日进则日退；人君之心，不日强则日偷。臣窃见陛下入春以来，为鳌山之乐，纵长夜之饮，极声色之娱，朝讲久废，章奏遏抑，一二内臣，威福自恣，肆无忌惮，天下将不可救矣。用是条上六事：一曰养圣躬，二曰讲圣学，三曰勤视朝，四曰速俞允，五曰广听纳，六曰察谗谮。"疏入，上怒，以为恶言讪上，命廷杖六十，黜为民。①

元宵设鳌山灯火，演剧娱戏，自洪武即为惯例，而永宣时最盛，成化"翰林四谏"就是为此而发。其后至嘉靖朝，间或举之，已非常例也。穆宗当国，重为鳌山之乐，是时经嘉靖一朝营建，国库空虚，又倭寇不清，内忧外患，则可知其非厚重守礼之君，宜有务求好玩之事。

其时即有疏言道，穆宗取户部银，"尽以创鳌山、修宫苑、制秋千、造龙凤舰、治金柜玉盆"②，是内廷虽一扫世宗斋醮活动，然纵欲逸乐，实已启万历先声。隆庆元年，礼科左给事中王治疏陈四事，其二曰：

> 谨燕居之礼，以澄化源。人主深居禁掖，左右便佞，窥伺百出，或以燕饮声乐，或以游戏骑射，近则损敝精神，疾病所由生；久则妨累政事，危乱所由起。比者人言籍籍，谓陛下燕闲举动，有非谅暗所宜者。③

于其时内廷逸乐活动虽无具体文献可考，但既言"燕饮声乐""游戏骑射"，则当为俗乐百戏复兴于禁廷明矣。而至隆庆六年仍有疏言穆宗"嗣位以来，传旨取银不下数十万，求珍异之宝，作鳌山之灯，服御器用悉镂金雕玉"④，因其不久即崩，则终其一朝，竟不能改亦明矣。然穆宗尚能以中材之主居之，大抵一则享国日短，尚不至如武宗那般荒诞；

① 《御定资治通鉴纲目三编》卷25，《景印文渊阁四库全书》第340册，第475页。
② 《明史》卷215詹仰庇传，第5679页。
③ 《明史》卷215王治传，第5674页。
④ 《明史》卷215刘奋庸传，第5689页。

二则其人"宽恕有余,刚明不足"①,不似世宗之猛厉耳,但其嗜欲害政,实可见之。

此外,隆庆朝乐事,尚有一案不明。隆庆四年十一月,冬至郊祀毕,行庆成礼,乐九奏:

>一奏《上万寿之曲》《平成天下之舞》;二奏《仰天府字疑误之曲》、黄童白叟鼓腹讴歌承应;三奏《感昊德之曲》《抚安四夷之舞》;四奏《庆洪禧之曲》《车书会同之舞》;五奏《荷皇恩之曲》《呈瑞应之舞》;六奏《民乐生之曲》《赞圣喜之舞》;七奏《景祚隆之曲》《来四夷之舞》;八奏《永皇图之曲》《表正万邦之舞》;九奏《贺太平之曲》《天命有德之舞》。舞毕,奏《缨鞭得胜蛮夷队舞》承应。②

此九奏名目、节次与永乐嘉靖间宴乐俱有不同,未测所由,然囿于文献,其时是否于宴乐亦有所更定,尚难讨论,兹录之以待后考。

总言之,隆庆一朝礼乐,要者在总结嘉靖改制,然所重在礼制如何,亦不及论乐。又上承雅乐之衰,下启俗乐之兴,是为嘉万间一重要过渡也。

二 万历初年张居正的抑逸乐与正颓风

隆庆六年五月,穆宗崩,太子朱翊钧即位,是为神宗,以明年为万历元年。七月,尊皇后为仁圣皇太后,贵妃李氏为慈圣皇太后。时神宗仅十岁,朝政大柄悉委之内阁首辅张居正,故万历朝事,以张居正当朝与去政为限,前后政局大变,史谓:"神宗冲龄践阼,江陵秉政,综核名实,国势几于富强。继乃因循牵制,晏处深宫,纲纪废弛,君臣否隔。"③因此,万历在位,前十年实以张居正主政,这一时期,张居正积极抑逸乐、正颓风,正是隆庆以来,自徐阶、高拱以下,阁臣积极革新嘉

① 《明史》卷19 穆宗本纪,第258页。
② 《钦定续文献通考》卷105"乐考·历代乐制",第86页。
③ 《明史》卷21 神宗二,第294页。

靖礼乐弊政的继续。

万历初政赖张居正而振之,与杨廷和主持下的"嘉靖新政"颇类,所不同者在于,其时神宗尚幼,又太后主政,尊礼居正甚至,不若世宗之强势独断,政事虚己委之,"以尊主权、课吏职、信赏罚、一号令为主,虽万里外,朝下而夕奉行"①,以是得成十年之治,是又胜于廷和者也。故孟森有论:"张居正以一身成万历初政,其相业为明一代所仅有。"②

当是时,神宗顾张居正甚重,称其元辅张少师先生,待以师礼,而张居正亦教习帝颇勤。于礼乐制度上,张居正劝神宗"遵守祖宗旧制,不必纷更",惟于纵欲逸乐一事,管教帝甚严。

> (万历二年闰十二月)二十日庚寅,上御文华殿讲读。是日,上从容问辅臣张居正等:"元夕鳌山烟火,祖制乎?"对曰:"非也。始成化间,以奉母后;然当时谏者不独言官,即如翰林亦有三四人上疏者。嘉靖中,尝间举,亦以奉神,非为游观。隆庆以来,乃岁供元夕之娱,糜费无益。是在新政所当节省。"上曰:"然。夫鳌山者,聚灯为棚耳。第悬灯殿上,亦自足观,安用此?"太监冯保从旁言:"他日治平久,或可间一举,以彰盛事。"上曰:"朕观一度,即与千百观同。"居正曰:"明岁虽禫,继此上大婚、潞王出阁、诸公主厘降,大事尚多,每事率费数十万金。今天下民力殚诎,数括逋负,有司计无所出,仅得数十铢亦输京师,其窘可知。及今无事时,加意撙节,稍稍蓄以待用。不然,臣恐浚民脂膏不给也。"上曰:"朕极知民穷,如先生言。"居正曰:"即如圣节、元旦,旧例赏赐各十余万,无名之费太多。其他纵不得已,亦当量省。"上悉嘉纳。明年元夕,罢鳌山烟火。③

如前所述,隆庆时重举鳌山灯会,是穆宗之嗜欲惑溺,害政不小,故张

① 《明史》卷 213 张居正传,第 5645 页。
② 孟森《明史讲义》,第 259 页。
③ 南炳文撰、吴彦玲辑校《辑校万历起居注》,天津古籍出版社,2010 年,第 82 页。

居正严束神宗实为情理之必然,一则其时国空民穷,鳌山之乐确不胜举;二则亦代表了士大夫重建礼乐秩序的理想,可与成化"翰林四谏"对看。然其时神宗年幼,童心难革亦是客观事实,居正以师威强抑之,种种量省虽言"上悉嘉纳",但其心确"嘉纳"否,却又未必尽然。

事实上,即使有慈圣太后之严、张居正之威,有时也压不住神宗耽溺好玩的本性。万历八年十一月,神宗曲宴西苑,醉令两宫人歌新声,宫人辞不能,即取剑击之,左右劝止,遂戏截其发乃罢。翌日,慈圣太后闻,大怒,"传语阁臣居正,具状切谏,且令草罪己御札。又召上跪地,数其过,至云'必用汝作皇帝耶!'时宫中喧传太后令冯保向阁中取霍光传,将退上立潞王,上大惧,跪泣不起,久之方解"①。是可见神宗初期强抑逸乐之心,不过出于无法自主的"不敢"而已。

再看下则材料,神宗心态的变化就了然多了:

> 慈圣训帝严,每切责之,且曰:"使张先生闻,奈何?"于是帝甚惮居正。及帝渐长,心厌之。乾清小珰孙海、客用等导上游戏,皆爱幸。慈圣使(冯)保捕海、用,杖而逐之。居正复条其党罪恶,请斥逐,而令司礼及诸内侍自陈,上裁去留。因劝帝戒游宴以重起居,专精神以广圣嗣,节赏赉以省浮费,却珍玩以端好尚,亲万几以明庶政,勤讲学以资治理。帝迫于太后,不得已皆报可,而心颇嗛保、居正矣。②

是神宗天性好货耽乐,此其一;居正强抑之反使其暗生逆反心理,此其二。于是由尊而生怕,由怕而至惧,由惧而怀恨,实已埋下君臣决裂之祸根矣,此又与杨廷和之于世宗一也。而万历初政之赖于权臣,根基不稳,浮于表面而易摧,亦与"嘉靖新政"一也。

① 有诗云:"按歌曲调欲翻新,醉戏惊闻母后嗔。何至兢传师傅陆,数行罪己诏酸辛。"此为诗后小注。程嗣章《明宫词一百首》,收于《明宫词》,北京古籍出版社,1987年,第147—148页。
② 《明史》卷213张居正传,第5649页。

此外,在张居正掌控下,礼乐方面尚有两事可观:

> 万历七年二月,敕亲王谕诸宗室逐俳优。河南宗支繁衍,以侈侈相煽,民间转相仿效,优戏充斥闾巷,巡按御史张简具题,得旨通行。
>
> 万历九年十月,革衍圣公孔尚贤供应女乐二十六户,其大礼奏乐听于庙户内拨用。①

张居正命宗室逐俳优,并革女乐,用意与严束神宗大体一类,要在抑藩府逸乐及民间优戏,他所针对的,是当时"士习骄侈,风俗日坏"②之"颓风"③。但在俗乐已然大兴的背景下,试图以禁止的方式来控制地方势力并俗乐的发展,已为不切实际,"放眼四顾,繁管急弦,粉白黛绿早已在禁令之外,无论路歧、酒楼、祭赛,还是宗族演剧,甚至在文人雅集之间,也都异样蓬勃地发展着"④。而政令出自士夫,则又尤为不切实际。万历十年张居正卒,同年即令复诸王乐户,"以先年各府所退出者,给还二十七户备用"⑤,虽言"但不得狎近女乐,致有冒滥之弊",也不过形式之文罢了。

张居正之卒在万历十年,既没,言官攻击不已,适中神宗积忌,于是明年追夺官阶,又明年籍其家,一时大厦倾颓,其所改革令禁者,尽皆废黜,且终万历之世,无敢申白居正者。而神宗既亲政,再无张先生立于侧,昔日被压抑的欲望,加倍尽张,遂入醉梦期矣。张氏欲挽颓风之努力,终究是同万历初政一样,土崩瓦解了。

① 《钦定续文献通考》卷105"乐考·历代乐制",第86页。
② 张萱《西园闻见录》卷45"提学",《明代传记丛刊》第30册,明文书局,1940年,第387页。此为张居正所言。
③ 邓志峰《王学与晚明的师道复兴运动》详解此"颓风"云:"自明中叶以来随着社会经济的发展、中央集权的控制渐松,整个社会所出现的奢侈浮靡、越礼犯分的一派'颓风'。这种风尚的变迁,反映在人们的观念变化、衣食住行,反映在交往、求知、娱乐,反映在社会生活的各个领域中。由勤俭走向浮华,由质朴走向藻饰,由恪遵礼教走向肯定私欲,由遵从天理走向曲徇人情,无需敏锐的洞察力,人们便可感知,在明代社会的内部已经发生了深刻的巨变。"第378页。
④ 李舜华《礼乐与明前中期演剧》,第245—246页。
⑤ 《钦定续文献通考》卷105"乐考·历代乐制",第87页。

第六章
"典乐"梦醒与嘉万间第二次复古乐思潮的消长

太祖初克金陵,即立典乐官,大抵官制未备,设典乐一二员,以总其事而已。吴元年,设太常司并教坊司,其制渐备,有协律郎、司乐、奉銮等职,俱在正七品以下,无典乐一称。稍后又置国子监,设博士、助教、学正、学录、典乐、典书、典膳等官。定王府官制,其下奉祠所奉祠正一人,副一人,典乐一人(正九品)。即郡县,亦设乐正诸职,唯不知始于何时。①

典乐一职,源自《尚书》。舜命伯夷典礼,后夔典乐(《舜典》),夔曰:"於,予击石拊石,百兽率舞,庶尹允谐。"(《益稷》)舜之后,周又有大司乐。朱子谓周大司乐之教,即是夔典乐事;故《钦定历代职官表》卷 27 特录《舜典》系之周官大司乐之前,以明三代相承实本虞廷旧制。② 又曰:"谨案虞廷以伯夷典礼、后夔典乐,分为二职;然礼理乐和本相辅而行,故周官以大司乐以下二十职属之大宗伯也。详稽厥制,盖大司乐综领乐事,故又称乐正在诸侯为小乐正,而乐师即其副贰,皆当为今典乐大臣之职。"③周之后,复有太(奉)常,太常之后,复立礼部,并源自周春官大宗伯,故云,亦唐虞伯夷为秩宗兼夔典乐之任也。④

① 陈谟撰《赠乐正刘本和序》曾提及兰皋刘本和为郡庠乐正,陈谟《海桑集》卷 5,《景印文渊阁四库全书》第 1232 册,第 595 页。
② 《钦定历代职官表》卷 27,《景印文渊阁四库全书》第 601 册,第 519 页。
③ 《钦定历代职官表》卷 10,《景印文渊阁四库全书》第 601 册,第 198 页。
④ 富大用《古今事文类聚新集》卷 13 云:昔舜命伯夷典礼、后夔典乐,至周并为宗伯之任,今礼部尚书盖其任也。卷 26 又云:太常,实礼乐之司,非儒者勿履。舜命伯夷作秩宗、夔典乐,周春官大宗伯掌天神地祇人鬼之祀,即太常卿之任也。《景印文渊阁四库全书》第 928 册,第 210、458 页。富大用,字时可,约为晚元以后人。参杨士奇《东里续集》卷 18,《四库存目丛书》第 28 册,第 431 页。

又曰："西汉司乐者分为二官,太乐令丞属太常,盖如今之神乐署;乐府令丞属少府,盖如今之和声署。"①清之和声署源于教坊司,则后世太常与教坊司分,亦自有其渊源矣。

　　典乐一职,即源自舜之后夔、周之大司乐,自来为士夫所重,以为非儒者不能与之;然自雅乐与俗乐别,太常与教坊分,典乐之职品秩日降,屡为儒者所议,遂有种种变革。宋徽宗时,更改乐制,立大晟府,以大司乐为长,典乐为贰,次曰大乐令、主簿、协律郎一流,即俱以京朝官选人或白衣士人通乐律者为之②。辽、金、元三代典乐职在三品,然委之乐籍,时人以为礼乐之丧,无逾于此矣。有明代元,特重雅乐,以礼部(大宗伯也)总太常与教坊,严雅俗之分,③然太常典乐一职,犹有可议,《明书·乐律志》有云:"明太祖加意正乐,能绝繁音,规纯淡,坐朝叹息,力求元声,尽治外治内之心,而琴悲瑟泪,绝响庙庭,天章手发,清籁瘖怀,亦可谓嘉成,乐其有初,胜流戒于举措者矣。独惜其击拊寄诸黄冠,虞磬审诸俳色,而太学不悬之以为教耳。"④所指摘者有二:第一是寄诸黄冠,第二不传教于儒生。

　　太常与教坊分,雅乐与俗乐别,而以教坊掌天下乐籍;这样,一方面是典乐之职日付之于羽流俳色,另一方面却是俗乐遂日兴于朝廷之上。礼失而求诸野。早在元代中叶,周德清即撰《中原音韵》以规范元曲,虞集尝恨"世之儒者薄其事而不究心,俗工执其艺而不知理"⑤,故而于序中殷勤嘱望,直以朝廷典乐许之。盖自金元北曲大兴以来,由声辞二端规范其体,以纳入当时之礼乐系统,已渐成不可逆转之势。元末士夫,或汲汲以礼乐自任,典乐之职虽微,寄望犹殷,有明改制,正其然矣。洪武制作至永宣而大成,儒者与乐官相与究其理、协其律,遂

① 《钦定历代职官表》卷10,《景印文渊阁四库全书》第601册,第200页。
② 《宋史》卷164职官四,中华书局,1977年,第3886页。
③ 尚需要说明的是,这一严雅俗之分,第一是就乐署而言,第二,雅俗也是相对而言,即太常司掌祭祀,教坊司掌宴飨,前者为雅乐,后者则兼雅俗,只是教坊之雅,相对祭祀而言,又略次一筹罢了。同时,以太常掌考音定律,以教坊司掌天下乐籍,这其间也自然有雅俗之别。
④ 《钦定续文献通考》卷103,同上,第40页。
⑤ 周德清《中原音韵》,《中国古典戏曲论著集成》第1册,中国戏剧出版社,1959年,第174页。

有教坊北曲之繁兴,二藩朱权与朱有燉,不过乘其运者而已。

正德以来,礼乐日崩,一时儒者纷纷而起,以典乐自任,嘉靖之时尤盛,①流风鼓荡于曲界,遂有南词之雅化。例如,蒋孝《南词旧谱序》云:"余当铅椠之暇,因思大雅不作,而乐之所生,皆由人心。古之声诗,即今之歌曲也。……余遂辑南人所度曲数十家,其调与谱合,及乐府所载南小令者汇成一书,以备词林之阙。呜呼!世无伦旷,则古乐之兴废不可知。苟得其人,则由粗及精,固可以上求声气之元。又安有不神解心悟,因牛铎而得黄钟者耶?是集也,余实有俟于陈采,以充清庙明堂之荐。彼訾以为愲湮心耳之具者,斯下矣!"②万历间沈璟亦然。李鸿序其《南词全谱》云:"词隐先生少仕于朝,尝从礼官侍祠典乐,慨然有意于古明堂之奏,而自以居恒善病云。而隐于震泽之滨……(意吴歈)比之丝竹,终不足以谐五音而调律吕。果信念《阳春》之难,而叹世之为下里巴人者众也。于是,始益采摘新旧诸曲,不专以词为工,凡合于四声,中于七始,虽俚必录。大要本毗陵蒋氏旧刻而益广之。"③

不过,当沈璟之时,其时其势,其情其理却早已迥异于前代了。早在张居正入阁执政以来,言官与政府冲突便日益剧烈,而士林精神也日呈困局,谈玄论道之风因此而大炽。万历十年,张居正没,万历亲政;十二年,抄没张居正府,几至于断棺戮尸;十四年,万历帝引疾免朝,种种怠政由此而始;十七年,连元旦朝贺也罢;同年十二月,大理寺左评事雒于仁上著名的"酒色财气"疏,指斥万历帝溺于四病,溺而不返。今人孟森更愤然指斥:"居正卒后,帝亲操大柄,泄愤于居正之专,其后专用软熟之人为相,而怠于临政,勇于敛财,不郊不庙不朝者三十年,与外廷隔绝……是为醉梦之期。"④

① 罗洪先《念庵文集》卷22《程松溪司成清明日见访狮子山》云:"金陵风日正清明,忽听春山伐木声。岁月二毛空自数,云霄一羽竟谁成。虞廷典乐官仍重,汉室临雍礼更荣。为羡酬恩将道术,江湖蓑笠且逃名。"由此诗亦可见嘉靖之时,儒者思重建礼乐而志不遂矣。
② 沈自晋《南词新谱》,中国书店,1985年,第3页。
③ 笔者所见明末永新龙骧本沈璟撰《增定南九宫曲谱》(凡21卷,附录1卷),仅收录大沁山人题辞,而不见李鸿此序(《善本戏曲丛刊影印本》)。而顺治间沈自晋《重订南词新谱》则收有此序,《善本戏曲丛刊》影印顺治乙未(1655)刊本。
④ 孟森《明史讲义》,第255页。

刘凤致书于汤显祖论乐，事在万历十四年至十五年间，然而，时任南京太常博士的汤显祖其实已无意论乐；万历十七年，沈璟辞归，从此闭门著曲；万历十九年，汤显祖在南京礼部祠祭司主事任上，上《论辅臣科臣疏》，弹劾首辅申时行等人，遂被放徐闻为典史。满朝皆醉，一代有志之士，终于典乐梦醒，遂不得不愤然离去。

第一节　刘凤与汤显祖的论乐五书——从嘉万政治的复杂变局说起

晚明曲坛，在著名的汤(显祖)沈(璟)之争前，尚有一次刘汤之争。约在万历十四年至十五年间，①太仓文坛耆宿刘凤与初入仕途、时任南京太常博士的汤显祖书信往来，洋洋洒洒凡五封，就当时如何复古乐、复古文学颇有议论。今存《刘侍御集》卷50收录《寄汤博士》《复汤博士》《重与汤博士言乐》三篇，汤显祖《玉茗堂尺牍》收录《答刘子威侍御论乐书》《再答刘子威》两篇，皆为长文，②可见刘汤二人往来论乐甚详。这一场刘汤之争，明人极少论及，却是我们追溯嘉靖以来，以江南为中心，文坛种种变动的一个重要切口——而汤显祖文学取向的变迁，最终由诗学折向曲学，于此也初露端倪。

不过，迄今为止，现有研究只是零星地提及刘汤之争的存在，汤显祖回书所体现的曲学思想③，以及刘凤《词选序》的词学意义，④很少有专文论述汤显祖与刘凤乐律之争的，⑤于其历史意义的发明也终有一

① 刘凤与汤显祖第一封书为《寄汤博士》，汤显祖就任南京博士在万历十二年(1584)，则两人书信来往当在此之后；而第二封书《复汤太博书》又提及王世贞弟世懋亦正在南都任职，按世懋任南京太常寺少卿在万历十四年(1586)六月，次年十一月扶病归，十六年卒于任上，由此可知，《复汤太博书》的写作时间不会晚于万历十五年十一月。若以万历十四年计，则刘汤之争开始时，汤显祖三十七岁，刘凤七十岁。
② 徐朔方笺注《汤显祖集全编》"玉茗堂尺牍之一"，上海古籍出版社，2016年，第1752、1754页。
③ 黄天骥《汤显祖的文学思想——意、趣、神、色》，《中山大学学报》(社会科学版)1963年第1期。
④ 余意《明代词学之建构》，上海古籍出版社，2009年，第170、171页。
⑤ 唯郑志良有《论汤显祖和刘凤乐律之争》一文开始注意到刘汤之争，及其在汤显祖研究中的意义，涉及刘凤如何批评汤显祖《紫箫》一剧文辞丽靡、音律不谐，以及二者之间重"乐理"与重"乐意"的不同；同时，将刘汤之争视为"沈汤之争"的前奏。收入《九州学林》2010年秋季刊，上海人民出版社。

间。鉴于刘汤之争所涉实大,本节不揣鄙陋,先发明当时的历史背景与文学背景,或可有助于刘汤之争的进一步阐发。

一 刘汤论乐与嘉万时期的政治与文学

刘汤之争其实主要由刘凤发起,汤氏只是应对,而且对刘凤的第三封书汤氏也未加以回应。因此,有关叙述还得从刘凤说起。

刘凤(1517—1600)①,字子威,长洲人。嘉靖甲辰(1544)中进士,②与李攀龙同年,早于王世贞三年。初官中书舍人,奉使岭表,后拜南院御史,左迁广东签事,补河南按察使佥事,被论归,遂一意著述,老寿于家。当时文名与李攀龙、王世贞鼎足而三。③ 子威素好藏书,以博学著称,其文奥劲,自成一家。誉之者多称其音韵格调,暗与道合,得古音之旨,道是"苦心复古,所著乐府,动合古音"④;"铿鍧镗鎝声,金振玉动,辄数千万言"⑤;"甚矣,道之无穷,而子威先生宏览博雅之非人所及也"⑥。讥之者则以为文深古而远性情,殊非自然之音,道是:"文深古艰涩,惊心聱牙,文章如是,不妨自成一家,诗道必不可尔。所谓本性情,中宫商,被管弦,相距万里矣。"屠隆此语,尚不失公允。⑦

① 在其卒年问题上,郑志良一文没有直接得出结果,而是通过谢耳伯为其作贺寿诗来侧面证明刘凤寿至八十以上;《中国历代画学著作考录》则称刘凤卒于(1600),寿八十(谢巍《中国画学著作考录·画史序》,上海书画出版社,1998年,第332页),出处不详。今据《同治苏州府志》载刘凤八十四岁卒(《(同治)苏州府志》卷86,光绪九年刊本),暂可以此为是。关于刘凤卒年与同进士年的考订俱得之于博士生潘大龙课堂作业。
② 钱谦益《列朝诗集小传》作"嘉靖庚戌(1550)进士",后来著述多沿此说,如郑利华《王世贞年谱》中叙嘉靖四十三年介绍刘凤时,即引用钱氏说。复旦大学出版社,1993年,第147页。其实,刘凤自传便明确提及甲辰说,"至癸卯始获荐,甲辰叨一第,初官舍人奉使岭表"。见《刘子威别集·刘子威传》,《丛书集成三编》第49册,台北新文丰出版公司,1988年,第645页。另考《明清进士题名碑录》,则刘凤名列嘉靖甲辰年三甲第三名,朱保炯、谢沛霖《明清进士题名录》,上海古籍出版社,1980年,第2529页。
③ 熊明遇在《文直行书诗文》中所言:"文章与气运关,四十年而三变矣。万历中王元美、李于鳞、刘子威辈,沦谢天下,忽然学六朝人隽语,居无何,又忽然学苏氏兄弟。"(《文直行书诗文》诗部卷5,清顺治十七年熊人霖刻本),屠隆也曾将三人并提。徐𤊹《笔精》卷3"诗谈",《景印文渊阁四库全书》第856册,第488页。
④ 李光祚《乾隆长洲县志》卷24人物三,《中国地方志集成·江苏府县志辑》,江苏古籍出版社,1991年,第283页。
⑤ 梅鼎祚《鹿裘石室集》卷59《与刘子威侍御》,《续修四库全书》第1379册,第575页。
⑥ 江盈科《刘子威杂俎序》,《刘子威杂俎》卷1,《丛书集成三编》第48册,第651—653页。刘凤著作皆收录于《丛书集成三编》第47—50册,下文不逐一著明。
⑦ 徐𤊹《笔精》卷3"诗谈",第488页。

刘凤于如此批评之声,大抵不以为意,自矜曰:"彼自不学而患其奥僻。"①可见,当性灵之声未曾大炽之时,复古三子中,刘凤声名断不在李、王之下,而且,以李王为首论后七子仅指诗文复古而已,刘凤却显然是吴中雅好藏书,并大力倡复古学的代表人物之一,诗文不过余事而已;再者,刘凤小李攀龙三岁,长王世贞十岁,与李攀龙同年中进士,而早于王世贞三年,当李、王纷纷谢世之后,刘凤仍活跃于吴中,说是文坛耆宿,信不为过。因此,后来钱谦益反对王李复古,便专门标举刘凤,视之为"剽贼之最下者",而景休——作为性灵之声的代表——嘲讽刘凤的故事,也因钱谦益的记载而流传益广;然而,即便如此,钱谦益也不得不说,"刘子威以海内文章自负,吴人推服之,无敢后"。②

这样来看,刘凤与汤显祖之间对乐律的讨论,便颇有意味了。刘汤之间的书信往来基本可以确定撰于万历十四年至万历十五年间。当时,刘凤归隐已久,年寿已过七十,而汤显祖不足四十,刚刚步入仕途,一为文坛耆宿,一为文坛新锐;那么,这样一个刘凤,却为何殷勤写书,对比自己小三十三岁的汤显祖极尽追慕,更慨然将兴复古乐的梦想——实际是将力挽当时政治与文学之大弊的重任——寄于汤氏一身?更何况刘凤一般被视为复古巨子,归隐后与王世贞往来密切;至于汤显祖,一般却视之为性灵派,在行迹上与王世贞也颇为疏离。广为流传的汤显祖批点王世贞诗文的故事大约便发生于此时。③ 或者,这一场刘汤乐律之争,正可以揭开隆万间复古与新变之间复杂而隐秘的关联?

欲发明刘汤之争暨隆万以来的文学嬗变,我们不得不回到嘉靖以来,尤其是隆万间的政治局势,及其影响下士林思潮的变动,也即重溯第二次复古思潮兴衰异变的历史图景。

嘉靖三年大礼议事件,标志着帝王与士大夫之间彻底决裂,成化以来日渐高涨的师道精神至此备受挫折,第一次复古思潮也因此而彻

① 刘凤《刘侍御集》卷24《与季朗书》,《丛书集成三编》第48册,第159页。
② 钱谦益《列朝诗集小传》丁集"刘佥事凤",上海古籍出版社,1983年,第526页。
③ 徐朔方《汤显祖年谱》,《徐朔方集》第4卷,浙江古籍出版社,1993年,第288页

底消解。嘉靖帝在位四十八年,所事不过有二,以二十余年议礼,以二十余年崇道——其议礼根本在于张扬君权,贬抑师道,实际上也就是摧抑士大夫集团用以抗衡君道的精神食粮,以至于文人士夫进入庙堂,不过纷纷你方唱罢我登场,无所作为,甚至可以说,朝廷已日益成为小人报复奔竞的场所,①后来的崇道,更是一味怠政养奸,严嵩以揣摩帝意为是非,遂得以专国政十四年,为祸尤剧。嘉靖以来,君权的嚣张,阁权的更迭,其结果是一步步加剧了士大夫的离心。然而,仔细推论,当时士林,虽有大礼议之变,却是来自帝王的摧抑愈重,志气愈张,在野者,尤其是江南士夫,纷纷聚集起来,一时风气由北而趋南,而留都南京更为当时清流舆论的核心。最终导致士林精神幻灭的恰恰来自内部,初为严嵩,继而张居正。当刘瑾乱政之时,也即第一次复古思潮兴复之时,严嵩隐于故园十年,清誉大振;迨至嘉靖即位,任南京翰林院侍读,十一年升南京礼部尚书,继为南京吏部尚书,踞南京以交天下,声望益隆,一时清流望严嵩出如望甘霖,至以山中宰相喻之;不料,严嵩十五年至京任礼部尚书,二十一年入阁,至四十一年身败,二十年间权倾天下,却"一意媚上,窃权罔利",众望所归的严嵩最终成了王莽似的人物。隆庆六年(1572),万历登基,张居正任内阁首辅,积极改制,其治渐有起色,在士林的期待中,似乎尤在嘉靖初年杨廷和新政之上;然而,张氏为推行其改革而集权于一身,不惜以毁书院、禁讲学而公然与天下清流相抗,实以君权行其阁权,以法家之手段裁抑儒学之精神,以至于后来各方反弹日益激烈,一旦身死便立即被追夺官阶,子孙罹难。万历亲政后,愤居正专断,更恣意怠政,一任百官相互攻讦,门户之祸大起,一时朝臣之间此进彼退,往往党同伐异,恩怨相构,以至于政令反复,是非难明,②史书谓之"醉梦之局"(孟森语)。简言之,大礼议以来,政治之变,抑或士林精神之变,一变于严嵩上台,二变于张居正改制,三变于张氏身败与万历亲政。万历朝的政局,执政者与批评者,彼此冲突,其根本已不在于个人,而在于整个体制的崩坏,"昔

① 李舜华《礼乐与明前中期演剧》,第 244 页。
② 李舜华《以词为隐:沈璟生平与嘉靖以来的政治》,《明清文学与文献》第三辑,2014 年。

之专恣在权贵,今乃在下僚;昔颠倒是非在小人,今乃在君子。意气感激,偶成一二事,遂自负不世之节,号召浮薄喜事之人,党同伐异,罔上行私",①朝野上下,戾气大增,这一戾气也正是整个士林精神日陷于困境的表征;而一些清明之士,便日益以疏离的姿态来重省历史与性命之道。

以李、王为首的第二次复古思潮正是以此为背景发生的。嘉靖初年,当以前七子为代表的第一次复古思潮消隐时,有嘉靖八才子出。嘉靖八才子其实是一个非常松散的文学团体,各自文学观及其人生径路也渐次歧异。其中,李开先效白居易、苏东坡,标榜从众从俗,遂自诗文而词曲,自北曲而南曲,自南传奇而市井艳曲,而以曲自放;王慎中、唐顺之一变再变,而以理学为旨归,遂有后来唐宋派一说。② 大抵不同的人生取向滋生出不同的文学取向,八才子的出现恰恰体现了第一次复古思潮受挫后文人士大夫开始重新反省自身的性命问题,发之于文学,而成为两次复古思潮中的过渡阶段。嘉靖二十七年,王世贞与李攀龙相识;三十一年,王、李与徐中行、梁有誉、宗臣、谢榛等人结社唱和,正式提出文必秦汉、诗必盛唐的复古主张;三十二年,吴国伦入社,后七子最终会集,但谢榛此时已受排挤。一般以为,隆庆四年李攀龙之死遂判后七子复古运动为两个阶段,此后,王氏领袖文坛垂二十年,影响益远。其实,第二次复古思潮的兴起,根本仍在于师道精神的复兴;也即当政治衰变之时,后七子等仍然积极欲有所为,遂慨然以礼乐自任,以文章自任,欲新一代士林之风气,更期许政治上有所革变。然而,具体而言,时移世迁,当后七子之时与前七子之时终究是不同,嘉靖万历时期已是衰变之势不可追挽,文人士大夫在朝廷已无可望;因此,后七子复古旗帜貌似鲜明,却益偏于形式,且七子之间分分合合,恩怨相构,颇见戾气,大抵欲有所为而不得,遂意气相争,不能相下。再者,王世贞与李攀龙终究也是不同,正是王世贞自述,李有所待而王无所待,李如雪月相辉,王如风行水上,雪月相辉,千山皆一月也,

① 《明史》卷 229 赵用贤传,第 6001 页。
② 关于李开先、唐顺之新论,分别参李舜华《礼乐与明前中期演剧》,第 267—288、231—235 页。

而风行水上,则流动不一。① 因此,王世贞的复古思想并非李攀龙可以牢笼,是李氏将前七子对北音的推崇——文必秦汉、诗必盛唐——推向极致,而王氏却开始会通南北,而最终以治文史而著称。② 值得提出的还有刘凤,这一与王、李鼎足而三的复古巨子,却不在后七子之列,后来也逐渐淡出文史家视野。仔细推考,当嘉靖三十年前后,王、李相识,往来切磋,并陆续与徐中行等人在京师结社唱和时,刘凤一直辗转于岭南、南京、云南、福建等地,自四十二年方辞归故里,也是从次年开始,文集中方渐渐有了刘、王往来的记录。由此可见,刘凤一直便在后七子的声气圈之外;更为重要的是,刘凤性情亢直,锐意复古,其主张与王、李颇有不同,于李攀龙更颇有微词,两人一主秦汉,一主六朝,彼此更就"文"与"质"反复辩论。③ 尤其值得提出的是,一般以为,王世贞一生学术前后有变,并有"晚年定论"一说,而见证者即为刘凤,或者说,后人眼中的"晚年定论"说其实肇源于刘凤《弇州集序》。由此推想,刘凤的文学主张并非一般所谓"复古",更非后七子所能牢笼。

那么,汤显祖呢? 汤氏少负文名,十三岁从罗汝芳游。年二十一举于乡,事在隆庆四年。万历十一年进士。期间,万历五年与八年,因谢绝张居正的招揽,连连落第,而清誉大起。然而,当张氏死后,言官群起而攻之时,新中科甲的汤显祖却深感世事翻覆如棋局,④有诗道:"哀刘泣玉太淋漓,棋后何须更说棋。闻道辽阳生窜日,无人敢作送行诗。"⑤

① 王世贞《书与于鳞论诗事》道:"吾之为歌行也,句权而字衡之,不如子远矣。虽然,子有待也,吾无待也,兹其所以圬欤。子兮,雪之月也;吾,风之行水也。"《弇州山人四部稿》卷77,伟文图书出版公司,1976年。第3692页。
② 李舜华《复古、性灵与会通——明中叶吴中曲学的兴起》一文,已用"会通"来概述万历间吴中文学思潮,并由此界定王世贞的意义。《曲学》第一卷,上海古籍出版社,2013年。
③ 参刘凤撰《读李于鳞集》《重论于鳞》等文,收录于《刘侍御集》卷20。
④ 如邹元标所说"昔称伊吕,今异类唾之矣;昔称恩师,今仇敌视之矣"。黄宗羲《明儒学案》卷23《邹南皋先生传》,浙江古籍出版社,1985年,第620页。
⑤ 此诗作《题东光驿壁是刘侍御台绝命处》,见《列朝诗集》"汤遂昌显祖"。刘台,隆庆四年与汤显祖同举于乡,次年高中进士,入张居正门下。万历四年,因弹劾张氏不法而下狱,后革职回乡;九年,复被诬巡按辽东时得受赃银,遣戍广西浔州;十年六月二十日,张居正病死北京寓所,同日,刘台在戍所被戍长鞭死。张氏败后,各路官员在东光县驿壁题诗为刘讼冤者往来不绝,据闻,自汤氏题壁后,便无人敢再题诗壁上。

汤显祖同样谢绝了时宰张四维与申时行的延致,自请南博士,于万历十二年八月至南京,历太常博士、詹事府主簿、礼部主事,开始了任上闲淡的读书悟道生涯,①其间,与王世贞兄弟同在南京,且为世懋太常官属,却极少往来。万历十九年,南京任上的汤显祖上著名的《论辅臣科臣书》,慷慨论劾申时行、杨文举等人,因此而贬广东徐闻典史,专辟贵生书院,以讲学为务。可以说,汤显祖始终是以疏离的姿态游于文坛声气之外,一以读书悟道是求,其文章遂有钱谦益所谓三变之说,"义仍少熟《文选》,中攻声律,四十以后,诗变而之香山、眉山;文变而之南丰、临川",②无他,所悟性命之道有变,文章亦继之变化而已。由此可见,已届三十七岁的汤显祖,其文章将大变,少年时好六朝文章,虽然与吟咏情性的主张相契合,恐怕却更多的是耽于词藻之美;随着年岁的增长,也即体悟之功日长,便开始变化,一方面,是选择自放,如白居易、苏东坡那样,这一自放正是复古(师道)精神的消解,与性灵之声的肇始;另一方面,放弃外在的事功,转而折入内心的潜修,遂好曾巩、王安石文章,而当时人也纷纷推誉汤氏文章,几乎可与欧阳修、曾南丰、王临川维列而四,③视之为近代江右之宗。④ 二者皆可以看出李开先、唐顺之等嘉靖八才子的影响,由此可见,独抒性灵与今人所说的唐宋派其实颇有渊源,而汤显祖的悟道亦非今人所理解的"性灵"二字可以牢笼。⑤

如果说,刘凤于嘉靖四十二年辞归,不过是嘉靖朝士子最终离心的一个缩影而已,然而即使退居在野,也始终以礼乐自任,积极寄望于革变制度,重臻盛世;那么,汤显祖,作为新一代的青年士子,却从一开始便以疏离的姿态,自觉不自觉地卷入了当时与张居正相抗的士林风

① 汤显祖诗《怀戴四明先生并问屠长卿》:"八月十日到官寺,是日临斋多所思。"徐朔方笺注《汤显祖集全编》"玉茗堂诗之二",第 373 页。
② 钱谦益《列朝诗集小传》丁集"汤遂昌显祖",上海古籍出版社,1983 年,第 563 页。
③ 陆云龙《汤若士先生小品弁首》,徐朔方笺注《汤显祖集全编》"附录",第 3127—3128 页。
④ 岳元声《汤临川玉茗堂绝句序》,同上书,第 3127—3128 页。
⑤ 陈田《明诗纪事》中便屡屡将汤显祖与袁宏道、钱谦益等人并提,论其如何反王、李之流弊,又道:"义仍师古,较有程矩,尚能别派孤行。中郎师心自用,势不至舍正路而荆榛不止。"庚签卷二,商务印书馆,1936 年,第 2157 页。

潮中,又在张氏败后清醒地预见了后来的门户之祸,这方有了后来的临川四梦——皆不过一冷眼旁觑者对万历一朝醉梦之下士林精神种种执著与幻灭的深刻写照罢了。

二 刘汤论乐的三点原因

由此来看,刘汤论乐的发生,其关键因素有三。

第一是时间。这一场书信往来,发生在万历十四年至万历十五年间,正是万历十年张居正身败后,朝政乱象纷呈的时期。

早在张居正入阁执政以来,言官与政府冲突便日益剧烈,而士林精神也日呈困局,谈玄论道之风因此而大炽。著名的昙阳子事件——纷纷卷入的名士便有王世贞、屠隆等人——不过是时代的一个缩影罢了。① 待到万历亲政,朝事更无可望,当此之时,一命之微,何去何从?天下士林遂不得不重新思考如何安身立命的问题。刘凤辞归在野,却始终不忘御史服色,其实质是始终无法释怀士大夫修齐治平的政治梦想,后来之所以会殷勤敦促汤显祖,试图在体制内重新考音定律也在于此;然而,汤显祖,在南都太常这个闲散衙门里,但以读书自放罢了,于考音一事其实并不甚措意。

汤显祖在《复费文孙》中道:"亦以既不获在著作之庭,小文不足为也。因遂拓落为诗歌酬接,或以自娱,亦无取世修名之意。故王元美(世贞)、陈玉叔(文烛)同仕南都,身为敬美(世懋)官属,不与往还。敬美唱为公宴诗,未能仰答,虽坐才短,亦以意不在是也。"②这段材料往往用来说明汤显祖与王氏兄弟的疏离,言下之意便是一为复古、一为性灵,重在文学主张的不同。仔细推衍,当敬美唱公宴诗时,汤氏不答,其实根本更在于政治态度的不同,后者明显表现出对体制的疏离,所针对的并非王氏本人。当王世贞兄弟积极以文学自任,宴游唱和,

① 王锡爵女王焘贞(1558—1580),少寡后,居家论道,一时天下名士,如屠隆、王世贞、王世懋、沈懋学等皆称之为师,王世贞为作《昙阳大师传》等文字,见于《弇州山人四部稿续稿》,遂为御史所弹劾。
② 徐朔方笺校《汤显祖集全编》"玉茗堂尺牍之二",第1856—1857页。

奖掖后学不遗余力时,汤显祖却只是以文(曲)自放;自道不能为经世之大文章,索性不作文章,但以诗歌酬接,聊以自娱,想来词曲尤其是如此。当然,对汤显祖而言,这一以诗(曲)自放,也仍然是静观悟道的过程。① 因此,在南都不过七年,便激于时势,愤起上书,被贬以后,更以在野讲学与乡治为己任,直到辞职返乡,以词曲自写来排遣余生。可以说,汤氏始终与官方体制保持了一种疏离的态度。

简言之,不同的性命取向,最终直接影响了文学取向的不同——这一阶段,也正是王世贞人生的最后数年,复古思潮备受质疑而性灵思潮开始大张的时期。刘凤锐意复古,更矫然与李王立异,欲成古圣人之心,拯时济溺,终究是"气徒盖一世,而不得一日逞"②;万历十八年,也是刘凤见证了王氏的"晚年转向",所谓病中好读苏轼文章,也正是"求放"二字,这或许同时体现了王世贞与刘凤最后的心境;而汤显祖也是在这数年间文学大变,并与身为王世贞姻亲的沈璟先后开始了各自的词曲生涯。其中,沈璟静心息心,但以闭门考音来排遣有限生涯,遂成为晚明曲学第一人,而擘开曲学一门;汤显祖则始终不废悟道与讲学,积极求变,这一对文学取向的不断调整,都源于对性命的不断考问,遂成为晚明曲家第一人,而其人之精神暨一代之精神遂得以假借"临川四梦"而发抒光大。

第二是地点,刘汤往来论乐,发生在汤显祖任职南京时期。

笔者曾特别发明明代两京制的意义,指出,作为留都的南京,不仅是南方士子游学的所在,亦是南北士夫迁谪的中转地,自明中叶师道精神渐次发舒以来,更日益成为天下士林的舆论中心,矫然与北京相抗,③可以说,南京,作为士林思潮的漩涡所在,其实有力推动了成弘以来,尤其是嘉靖以来文化重心由北趋南的嬗变。汤显祖往来应试皆经由南京,并多次游学于南京国子监,时余丁、张位、戴洵相继任南国子监祭酒。其中,豫章人张位,正是因夺情事忤张居正,遂由翰林院侍

① 譬如,当时汤氏在南京还曾从罗汝芳往来讲学。
② 刘凤《刘子威传》,《刘子威别集》卷1,第645页。
③ 李舜华《南教坊、武宗南巡与金陵士风的变迁》,《文化遗产》2009年第2期。

讲左迁南司业,再署南祭酒;戴洵任南祭酒时,更以"千秋之客"嘉许汤氏,稍晚也被参劾外调,乞休而归。而汤显祖所撰《紫箫记》,虽未成全帙,也流播渐广,流入南都后更是因此"是非蜂起、讹言四方",道是有所讥托,遂"为部长吏抑止不行"①;可见,汤显祖始终处于南都舆论这一风口浪尖之上。

此外,迁客骚人南来北往,南京亦始终是当时文风南北嬗替的中心。刘汤论乐之时,王氏兄弟皆在南京。万历十一年,王世贞始任南京刑部右侍郎,十四年王世懋任南京礼部太常寺少卿。而且,万历八年单行的《曲藻》已明确提出南北异风的说法,道是"北曲不谐里耳而南曲兴";可以说,文学上会通思潮——会通南北即是其中之一——的兴起,正是以南京为中心。

第三是职署。刘凤慨然向汤显祖请乐,最直接的原因便是汤显祖当时所任为南京太常博士,而刘凤曾为南京陕西道监察御史。

太常,原是朝廷礼乐所在,而南京,自成弘以来礼乐不修,更成为士林积极议复古乐的渊薮。嘉靖帝制作自任,以张鹗、李文察等为太常寺丞、太常寺卿一流,大议礼乐,都不过为隆君权而虚设罢了;因此,一时理学名家如吕柟、何瑭、杨廉、魏校、潘府、崔铣、夏尚朴、湛若水、邹守益、王廷相等,纷纷萃集南京,或任职礼部、或司掌国子监,彼此相与讲论,并慨然以移风易俗、兴礼作乐为己任,而与北京的朝廷制作俨然相抗。②可惜的是,一应制作皆随着人去楼空而风流云散。相应,一般士绅,尤其是文学之士,则在南京自由的空气里,开始以纵情任性自相标榜,以示矫然不群,南教坊俗乐之风,或者说,聚集在南教坊的

① 见徐朔方笺校《汤显祖集全编》"玉茗堂文之六",《紫钗记题词》与《玉合记题词》,第1558、1550页。沈德符《顾曲杂言》道,"又闻汤义仍之《紫箫》,亦指当时秉国首揆。才成其半,即为人所议,因改为《紫钗》"云云,从而坐实了《紫箫记》是因政治风波而未完稿。徐朔方极力主张,将《紫箫记》改编成《紫钗记》的主要原因在于文学本身,是汤显祖自悔少作,与政治纠纷无关;政治纠纷,发生在《紫箫记》未成稿流传开来的过程中,时间在汤氏任南京太常博士以后。参《汤显祖年谱》附录丙《紫箫记考证》,徐先生又有《再论〈紫箫记〉未成与政治纠纷无关——答邓长风同志的批评》,《浙江学刊》1986年第4期。从刘凤书信也可以看出,当汤显祖为南太常时,《紫箫记》已经流传,且评价颇高,刘凤对其文章的质疑,以及对其有作乐的期望,便是从这部传奇开始的。
② 以上俱参《明史》有关本传或儒林传一,其中,杨廉早在弘治间任南京兵科时,即上疏申明祀典,此后正嘉间历任南京礼部侍郎、礼部尚书。

四方新声也因此而日益张炽。或许正是有憾于南教坊俗乐的大兴,尤其是对吴中新声的不满,刘凤便积极敦促汤显祖考音定律。刘凤嘉靖二十七年改任南京陕西道监察御史,道监察御史为正七品,虽品级不高,权力却重,是代天子巡狩地方,职在纠察、弹劾与建言,又称"巡按御史";也正是因此,后来刘凤虽然外放地方,左迁至河南按察佥使,但辞归以后,却始终以曾任御史为豪,甚至仍然穿御史服饰来拜谒地方官长,究其本意,恐怕正是不忘御史职责、以纠察天下为己任的缘故。① 太常职在典乐,御史职在纠察,这样,当朝廷礼崩乐坏,原御史刘凤写书批评现太常汤显祖耽于文辞,甚至耽于丽辞,而殷勤请乐,这一行为似乎极为自然;这不禁令人想起宣德初年,南京都御史顾佐,有感于南教坊俗乐大兴——与刘凤之时不同的是,当时教坊演剧以北音为主——而奏禁官妓的典故来。可惜的是,前者付诸实施,遂令天下风气为之一变,而后者却徒托于空想罢了。万历初年与宣德初年,历史毕竟已经大不相同。嘉靖年间的礼乐制作,原本就是一场荒诞的演剧;万历初年刘凤汲汲于考音定律,也不过螳臂挡车式的乌托邦梦想罢了。

　　以上三点,大抵只是刘汤之争兴起的前提,它解释的只是这一场乐律之争为什么发生于此时此地,发生刘凤与汤显祖之间,若要真正阐释刘汤之争兴起的深层原因,我们尚需联系刘汤之间争执的核心问题,来作进一步探讨。

三　刘汤论乐——关于复古与性灵的新解

　　刘凤与汤显祖关于乐律的往来讨论,主要涉及问题,均由刘凤一方提出,汤氏回应而已。所涉问题有二。一是南北问题。在复古乐上,刘凤从华夷之变的角度,对嘉靖以来韩邦奇尚北音,试图以金元北曲为径来追溯古乐的主张深表质疑,道是固然金元北曲有宫调,可入

① 沈德符《万历野获编》卷23道:"吴中有刘子威凤,文苑耆宿也。衣大红深衣,遍绣群鹤及獬豸,服之以谒守土者。盖刘曾为御史,迁外台以归,故不忘绣斧。诸使君以其老名士,亦任之而已,此皆可谓一时服妖。"第582页。

弦索,却毕竟还是胡乐;而且,自古南北异音,南音有其自身的发展轨迹,因此,古人发明中和之音,也不纯任北音。可以说,刘凤实质上是站在吴中的立场,将南曲之渊源,追溯到词,到六朝,遂极力主张以南音为主,来会通南北,考求中声。二是器数问题。韩邦奇考音,首先在于器数,这也是历来乐律学家考定音律的必然路径,然而,刘凤却彻底质疑了器数的意义,而主张以神解,即以圣人之心来体悟天地音声。韩邦奇与李梦阳同时,皆为陕人,韩氏在明代乐学上的影响,其意义不亚于李梦阳的文学史意义,可以说,韩李二人正是第一次复古思潮分别在不同领域的代表人物。因此,刘凤在乐学上对韩邦奇的质疑,体现在文学上,抑北音而尚南音,也正是对李攀龙辈继承李梦阳文必秦汉、诗必盛唐说的质疑;从某种意义上而言,其神解说也是将王阳明与唐顺之学说中的性灵倾向推向极致的一种体现。有意味的是,汤显祖在第一封信上,还是主张北音的,待到刘凤再次质疑时,方自承疏漏,道是南曲中也有古音,都源出自然,且南北异风,不妨各取其适种种;同时,在接受刘凤的"岁差说"后,更直接搁置了器数,直指人心,主张只需遵守"声依永"这一简单法门,便可以涵养中声,这一主张正是王阳明"元声只在心上求"的直接演绎。

那么,这就饶有意味了。作为后七子复古思潮中代表人物之一的刘凤,在南北音声上,明确抑北而尚南,遂自唐而上溯,重六朝;在器数问题上,其神解说——鼓吹以圣人之心来体会天地音声——又与阳明心说颇有渊源,这似乎都与晚明性灵思潮颇有相通之处;而一向被视为性灵一派的汤显祖,年轻时耽六朝文风,所尚却在北音,同时,我们还发现,汤显祖也认同刘凤的岁差说,也不主张器数,也主张元声但从心上求,而且,汤显祖与刘凤皆自六朝入,到后来认可南音,《紫钗记》也渐改《紫箫记》的秾艳文风,似乎都与刘凤的批评相合。这又是为什么呢?

如前所说,刘凤在当时享誉极高,至与李、王并称复古三子,但是自为性灵一派讥嘲以来,遂渐次淡出文坛,这一变化大约肇始于明末清初,一以钱谦益为代表,一以张廷玉等所撰《明史》刊落刘凤传记为

代表。然而,晚明却另有一种声音,对刘凤推誉极高。张岱在《石匮书》中道:

> 读书不辍,刻砺为古文辞,偏取汲冢篆籀之文,不拾西汉下一字。行文棘涩,几不能句,而鼎彝之色,郁郁苍苍,浮起纸上,无半点饾饤气烟火气。是时中原才子横行,而凤岳岳不肯下,海汰习气,自成一家,自谓当代昌黎,大有起衰济溺之意。王、李恶之,力为排挤,其名故不大著。
>
> ……
>
> 石匮书曰:归熙甫、刘子威、汤义仍、徐文长、袁中郎皆生当王、李之世,故诗文崛起,欲一扫近代芜秽之习。韩昌黎推孟子之功,故谓其不在禹下也。熙甫亲见王弇州主盟文坛,声华烜赫,奔走四海,熙甫一老举子,独抱遗经于荒江虚市之间,树牙颊相楷柱不少下,其骨力何似。而刘子威但为佶屈聱牙,不足以屈服王、李。文长、义仍各以激昂强项犄角其间,未能取胜。而中郎以通脱之姿,尖颖之句,使天下文人始知疏瀹心灵,搜剔慧性,以荡涤摹拟涂泽之病,其功则更在归、刘、汤、徐之上矣。①

张岱推誉刘凤有两点:第一,赏其复古,不拾西汉以下一字,自然郁苍,而自成一家,更以当代韩愈自命,志在起衰济溺;第二,将之与归有光、汤显祖、徐渭、袁宏道并提,都视为李、王的反动者。除却刘凤外,其余四人皆是后人所说性灵自放一派。由此来看,李、王、刘三人为同道,然而,刘凤却也是隆万之际力排李、王复古主张的一员,可以说,当第二次复古思潮兴起不久,便异声四起,而王世贞本人,其持心亦如风行水上,渐与李攀龙立异。正是复古之中有新变,新变之中有复古,论南音者不让北音,论北音者不废南音,隆万以来文学格局的变动远较

① 张岱《石匮书》卷 207 文苑列传,《续修四库全书》第 320 册,第 139、145 页。

我们所想象的复杂,这方是刘汤乐律之争的背景,也是我们理解刘汤之争的关键。

或许,判刘凤为复古,义仍为性灵,根本仍在于各自精神的不同,前者始终以师道自任,即自谓当代韩愈,志在起衰济溺,即使退居在野,也仍然寄望于体制之内的制度变革,故其论乐渐趋极端,一方面,对乐理的探讨已经日益接近客观化,这也是万历朝乐学发展的必然,另一方面,却以"神解说"来弥合个中的矛盾,其实质是将心学神秘化,由此鼓吹得圣人之心便可以通天地之音声;后者则从一开始便自觉疏离于体制之外,以悟道与践履为根本,从南京读书到徐闻讲学再到遂昌乡政,始终面向于野,故其论乐渐趋通脱,一方面,重在乐教,且是以情为教,另一方面,又以词曲自放,嘉靖以来重新高涨的师道精神至此渐开消解之门。① 同样是对历史上复古乐者有着强烈的质疑,同样是认同阳明元声但从心上求一说,但刘凤却始终坚持考音定律,以复三代之乐,来化成天下,最终却堕入神秘之道,他的自拟圣人,锐意复古,最终不过一场荒诞的梦想罢了;于汤显祖而言,最终却更进一层,北音也罢,南音也罢,器数也罢,神解也罢,其实都不在意,只于光象声响中体验并表达个体在宇宙中的性命之痛②——于他而言,只需遵循《虞书》"声依永"这一简单法门,今之乐与古之乐便已经相通了。汤氏论乐,从以情为教到以情写愤,二者之间的距离其实只不过一指之间罢了。不同的性命取向,滋生出不同的文学取向,刘凤志在乐学,而汤显祖最终却是以曲家著称,二者尽管在乐学主张上,其具体的观点颇有相通之处,最终却在精神志趣上分道扬镳。刘汤之争,最终成为隆万之际文人士大夫重新体认性命之道的重要变象之一。当然,这是后话,当另撰文详述。

① 汤显祖始终不忘馆阁建制之文,视其余文章不过是"小文"而已,同样,也未尝没有起衰拯溺之心,而时人也以起衰拯溺视之,只不过,其写愤于词曲,都源于明人所说情不容已罢了。
② 汤显祖撰《答刘子威侍御论乐书》开篇有一段著名的话,书写宇宙与文字的生成:"凡物气而生象,象而生画,画而生书,其激生乐。精其本,明其末,故气有微,声有类,象有则,书成其文,有质有风有光有响。"

第二节　一代典乐的归隐：沈璟生平与嘉靖以来的政治

嘉靖以来，君权的嚣张，阁权的更迭，其结果是一步步加剧了士大夫的离心；而万历朝的政局更为诡谲多变，以至于百官相互攻讦，门户之祸大起，可以说，当时言官与政府势同水火，其根本原因已不在于具体事件与具体个人，而在于整个体制的崩坏。相应，从沈汉因嘉靖初李福达之狱而断然弃官以来，至其子孙沈嘉谋与沈侃，三代人的出处选择直接影响了沈璟。沈璟在父辈期许下，少年登科，因立储疏而名满天下，又因卷入顺天府试案而弃官家居，在历尽宦途风波，深感才高受嫉、是非难明下，沈氏最终滋生出一种彻底的绝望。他的以词（曲）为隐，一方面，试图以重构曲学来重新接续诗文复古的精神；另一方面，却以寄遁曲学消解了复古诗文之道；最终，又以了断尘缘消解了曲学之道。从今天来看，沈氏考音定律的意义更在于学术本身，他的复古尚元实际上是用治史的方式，而且是考据（源）的方式来治曲，《南九宫十三调曲谱》的出现，也正是晚明博学考据之风渐次兴起的表征之一，而成为晚明曲学独立的标志之一。

汤显祖与沈璟无疑是晚明曲坛最引人瞩目的人物，无论王骥德所勾勒的汤沈之争，其事实真相如何，所谓一主"格律"一主"才情"，这其间所隐寓的曲学内涵及其衍变，直接成为我们重构晚明曲学的关键所在。长期以来，研究界扬汤而抑沈，因此，重新发明沈璟的曲学意义，进而重考汤沈之争，是为当务之急。问题在于，如果从一开始，王骥德等人对汤沈曲学的解读就已经有所偏差，那么，我们今天如何联系当时士林精神与文学思潮的大变局，重新抉发汤沈曲学意义及其所隐喻的精神内涵？或者，以沈璟为主体，发明汤沈时代，即嘉靖万历时期的政治变动，以进一步了解汤沈二人何以最终都选择了曲学作为精神寄遁的场所，并形成不同的曲学观念，是为第一步。

一 从沈璟诸传说起

沈璟(1553—1610),字伯英,号宁庵。吴江人。万历二年(1574),以弱冠登科,观政兵部,授该部职方司主事,后转礼部仪制司主事、员外郎,调吏部考功司、验封司员外郎。万历十四年疏请立储,降行人司正。旋复原职,升光禄寺丞,万历十六年因涉顺天府试,遂为清誉所困,次年,沈璟以疾乞归,从此开始了家居二十年的词曲生涯,自号词隐生,①四年后中京察罢官。②

沈璟一生最终以曲著名,尤以曲律著名,于此,评价最高的是与之同时而稍晚的王骥德。今人最熟知的沈璟小传及汤沈之争说便出自王氏笔下:

> 松陵词隐沈宁庵先生讳璟,其于曲学法律甚精,泛澜极博,斤斤返古,力障狂澜,中兴之功良不可没。先生能诗,工行、草书。弱冠魁南宫,风标白皙如画。仕由吏部郎转丞光禄,值有忌者,遂屏迹郊居,放情词曲,精心考索者垂三十年。雅善歌,与同里顾学宪道行先生并畜声伎,为香山、洛社之游。所著词曲甚富,有《红蕖》、《分钱》、《埋剑》、《十孝》、《双鱼》、《合衫》、《义侠》、《分柑》、《鸳衾》、《桃符》、《珠串》、《奇节》、《凿井》、《四异》、《结发》、《坠钗》、《博笑》等十七记。散曲曰《情痴呓语》、曰《词隐新词》二卷,取元人词易为南调,曰《曲海青冰》二卷。③

① 徐朔方先生《沈璟年谱》,以为沈璟即从此年开始创作戏曲,号词隐生可能也是自这一年开始。收入《晚明曲家年谱》第一卷,浙江古籍出版社,1993 年,第 307、308 页。
② 汤显祖(1550—1616)比沈璟长三岁,却迟至万历十一年方中进士,历任南京太常博士、詹事府主簿、礼部祠祭司诸职,万历十九年(1591),因上疏弹劾大学士申时行等,被降为广东徐闻县典史,后改任浙江遂昌知县。万历二十六年乞归,三年后罢。万历十五年,汤显祖将未完成的《紫箫记》(约作于万历五年秋至七年秋)改为《紫钗记》,也不妨将这一年视为其曲生涯的真正开始,与沈璟开始致力词曲生涯时间大致相当。不同的是,沈璟的词曲生涯是在万历十七年后觑破宦途生涯后开始的,是谓以词为隐,自号词隐生;而汤氏四梦,完成于万历十五年至万历二十九年之间,集中书写了他一生对宦情的执著与幻灭,是谓因情而生,亦因情而死。
③ 王骥德《曲律》卷 4,中国戏剧出版社,1983 年,第 164 页。汤沈之争也始见于是书,同书对沈璟曲学多有评论。吕天成因此在"新传奇品"中将沈、汤并列为上之上,并首沈而次汤。吕天成撰、吴书荫校《曲品校注》,中华书局,1990 年,第 37 页。

在这一小传中,王骥德突出地肯定了沈璟在曲学领域的中兴之功,称其曲学法律甚精,并一一细数其相关的词曲创作,其宦途生涯及其能诗、工行草只是一笔带过而已。另外,吕天成《义侠记序》也特别称颂词隐先生如何"表章词学,直剖千古之谜","一时吴越词流……遵功令唯谨"等,同样历数自己与半野主人如何乞得沈氏曲作,手授副墨或梓行天下。

然而,我们发现,沈璟曲名的日益彰显,以及其曲作与曲谱的广泛流传,恰恰得力于以王、吕为代表的吴越曲家的积极推许,有意味的是,"汤沈之争"的最早传诵者也是王骥德与吕天成。王、吕二人与沈璟同时,然而,他们关于"汤沈之争"的叙述与事实却颇有出入,个中原因,很可能就源于王、吕有意无意的虚构。王、吕等吴越曲家对沈璟的曲作有着特别的热情,然而,沈璟本人于其曲名却似乎并不甚措意,譬如,《义侠记》等的刊行,大半倒是为人强索而去的,沈氏自己对其曲作的流传其实并不是完全赞同的。①

那么,真实的沈璟其面目究竟如何呢?不妨从沈氏诸传说起。我们发现,那些由师友与后人所撰写的传记祭文,却勾勒出一个与王、吕笔下迥然不同的沈璟形象。《家传》中道:

> 公性善读书,闭门手一编,悠然自得,一日不亲缥湘,若无所寄命者。公不善饮,又少交游。晚年产益落,户外之履几绝,乃以其兼长余勇,尽寄于词……公之文企班马,诗宗少陵,书则行楷,久珍于世,乃一不以自炫,而徒以词隐名,此其意,岂浅夫所能窥哉!壮年犹不废山水花月之游,晚则屏居深念,与世缘渐疏,意默默不自得矣。②

姜士昌在应沈璟之子沈自铨为沈璟作传时,末云:

① 吕天成《义侠记序》道:"始先生闻梓《义侠传》,'此非盛世事,亟止勿传'。"徐朔方校注《沈璟集》附录,上海古籍出版社,1991年,第923页。
② 沈始树《吴江沈氏家传·宁庵公传》,《江苏人物传记丛刊》第42册,广陵书社,2011年,第95页。

公里居，绝无当世志，第以其感慨牢骚之气发抒于诗歌及古文辞。然郁郁不自得，竟卒。姜生曰：沈公高志节，恬进取人也。既被推择居铨衡地，遭遇天子明圣，偕诸君子发抒其忠义慷慨，谪散秩小官，有洛阳少年风，九牧之士多慕称之。沈公恒用肮脏自快，长者为行，殊不使人疑，乃不幸为柄文者累，人亦竟疑沈公，沈公能无怏怏齐志长逝哉！①

家传与姜传尽管详细不同，却均是史笔，不过叙列沈氏一生事迹，而寄慨于传末而已。而沈懋孝《祭宁庵沈尚宝文》却是一段声情并茂的文字：

嗟乎，人生暮晚，正如寒林坠叶，满目萧疏。迥盼四十年前海内知交，百无一二者矣。……忆昔甲戌南宫校士，首得雄文而裁之。君魁天下于妙年，美姿杰格，举朝望之以为玉树琪花也，谁不赏余之藻拔者。②

此文从嗟叹暮景萧条始，续写沈璟入梦，梦醒闻讣，于是追叙沈氏大魁以来，如何精吏治、肃朝章，又如何建竑议，正纲常，一朝被贬，鸿名鹊起：

入仕不十年，贤声满天下，岂不与贾长沙伯仲者哉？盛德宜人，才高得忌，两者互为伸屈，亦吾道消长之常耳。爱之者不能扶于前，而忌之者遂得操其末。夫孰非天之为也！

此后，复叙归田之后，相与作山水之游，啸歌于吴越之间，"师友之乐，亦足以忘其老矣"；末了，方转入对沈璟一生的慨叹：

① 姜士昌《雪柏堂稿·明故光禄寺丞沈公伯英传》，前揭《沈璟集》附录，第909页。
② 沈懋孝《长水先生文钞》，《四库禁毁书丛刊》第159册，第366—367页。

余所惜君有淹通练达之才,用不满其才;有中正清华之望,官不副其望,天之琢磨君亦良薄矣。谓宜与之上寿,偿所不足,而寿复仅仅若斯者,此何解也!然使君当日周旋乎三吴东越诸相知间,稍一濡足,今亦化作从风之叶,人人且吐之矣。今君超然评论,矫矫风节,早退善藏,为当世重,乃天所为厚与之德,饶与之名,所得者不既多乎!

……诗礼世传,田园芜落。高标厚谊,久乃见真。乡人信焉,国史记焉,足称不朽于士君子之林矣。呜呼,修短数也。若以论于千古,直云霄一毛耳。长言送君,再作来生之案。爱君怀君,音响仆绝。思之不得,哽咽气绝。余老矣,不能复言矣。一生交谊,如此已矣。

这三篇文字,叙述体裁不同,叙述者也各异,然而,与王骥德所撰不同的是,这三篇都将笔墨的重心放在沈璟一生的政治际遇及其精神世界上;同时,这三篇文字的立意又各有不同,恰恰涉及三个层次,而隐喻了嘉靖以来文人士夫性命思考的变迁。第一,《家传》强调沈璟虽然"文企班马""诗宗少陵""书则行楷",皆久珍于世,却一不以自炫,但以"词隐"名,"此其意,岂浅夫所能窥哉";也正是因为内心款曲非常人所知,以至于晚年与世缘渐疏,默默不自得。第二,姜传简劲,仅云"第以其感慨牢骚之气发抒于诗歌及古文辞。然郁郁不自得,竟卒",并不曾提及沈氏如何寄情词曲。第三,沈懋孝祭文更一字不及沈氏文学,只是慷慨其生平,初以为才高见忌,不用于时,是为大痛;次以为如若周旋于士林,汲汲于剖白是非,稍一不慎,只怕便如从风之叶,为世所轻;像沈氏那样,早退善藏,德化乡里,方能乡人信焉,国史记焉,足称不朽;末了却又道,生死荣枯,修短数也,"若以论于千古,直云霄一毛耳"。行文至此,便有万缘俱空之意,如此已矣,如此已矣,所余者,惟满纸呜咽、一往情深罢了。这三篇文章,当以祭文最早,姜传次之,家传最晚。①

① 这三篇文章,沈懋孝祭文是在接到讣告后所写;姜传是姜氏遇到沈璟之子自铨后所撰,当时沈璟已卒;而《家传》中沈璟传文的撰作已在天启之后。

其间所隐寓的性命思考大抵有三：第一，宦途险恶，积极用世而不得，遂以才高见嫉之贾谊作喻；第二，以复古文辞自任；第三，弃文辞而寄情词曲。由此来看，《家传》特别标榜沈璟以词隐名，即称道其擅曲，倒是后来的故事了。

值得注意的是，姜、沈二人在文章中都将沈璟与汉初被贬逐长沙的"洛阳才子"贾谊——后者因此曾写下著名的《吊屈原赋》与《鹏鸟赋》，最终抑郁而亡，而成为才高见嫉的典型——联系起来，以为天下之士亦皆因此而称慕沈氏。或许只有理解到这一层，方能真正理解沈氏何以折入曲学之门。可以说，沈璟正是在才高遭嫉后，一方面，试图以重构曲学来重新接续诗文复古的精神；另一方面，却以寄遁曲学消解了复古诗文之道；最终，又以了断尘缘消解了曲学之道。不管沈氏主观意愿如何，他的曲学已拓开了一代风气。

问题在于，如果仅仅说到寄遁词曲，自以嘉靖间康海与李开先等人为典型；①那么，沈璟的意义又是什么呢？譬如，说词曲只是沈璟历尽宦途风波后的遁身之所，这一层并不难以理解，康海如此，李开先也如此；那么，第一，为什么沈璟散尽了诗文、书法，所存皆不过曲作及曲学而已？这已迥然不同于康海，笔者曾经指出，康海只是以曲抒愤，其一生精神所贯实为一部《武功县志》；第二，为什么沈璟晚年又与世缘渐疏，于其曲作曲学流传似乎也并非真正措意？这又不同于李开先，李开先是以曲自放，自北曲而南曲，自杂剧而传奇而小曲，皆极力揄扬，而积极鼓吹"真诗乃在民间"。那么沈璟呢，沈璟的以词（曲）为隐，究竟昭示了什么？

二　沈璟的生平、家世与思想

欲发明沈氏思想之曲折，恐怕还得联系其家世与生平，从嘉靖以来的政治说起。正德十六年，兴献王世子朱厚熜继位，是为嘉靖皇帝。嘉靖帝在位四十八年，主要事件有二，一是议礼，二是崇道。笔者曾经

① 关于正嘉时期康海与李开先等人的曲史意义，参李舜华《礼乐与明前中期演剧》，第247—288页。

指出,嘉靖帝为重建继位的正当性,以尊崇本生为号,大肆制作,究其根本原因而言,在于彰显"礼乐征伐自天子出",其明确的政治取向决定了更定祀典的根本精神,只能是张扬君权,贬抑师道,实际上也就是摧抑士大夫集团用以抗衡君道的精神食粮,朝廷遂日益成为小人报复奔竞的场所。① 此后,嘉靖由事天变为奉道,怠政养奸,严嵩以进青词进阶,但以揣摩帝意为是非,遂得以专国政十四年,为祸尤剧。可以说,嘉靖以来,君权的嚣张,阁权的更迭,其结果是一步步加剧了士大夫的离心。沈璟曾祖沈汉的际遇便是嘉靖历史的一个缩影。

吴江沈氏仕宦自沈汉开始。沈汉乃沈璟曾祖,字宗海,号水西,明史有传,今存《水西奏疏》,附沈璟《谏立储书》(有目无文)。正德十六年(1521)进士,以谏诤著称,屡忤权贵。嘉靖初年李福达狱起,事关永定侯郭勋,郭勋因此而极力曲护,沈汉即上疏抗言道"祖宗之法不可坏,权幸之渐不可长,国之大臣不可辱,贼之妖妄不可赦",最后受廷杖,削籍为民,居家二十年卒。晚岁郭勋败,尚书毛伯温有意推举沈汉返朝,沈汉上书请辞,始终未出。书云:"……始仆少时自负颇重,初在谏垣,与闻政事,即欲乘时有所建白,以佐天子维新之治,然不审机宜,不识忌讳,首劾张桂,继弹席霍,末言张寅,触犯武定。之数臣者,皆天子之肱股,所亲任而信之者也。仆以疏远小臣,一旦深言若此,得无犯疏间亲之戒哉。则虽投之荒裔,置之重典,自人言之,孰不为固当然者,然赖主上明圣,止于落职,生还故乡,实出意外。而此数人怨之骨髓,则未尝一日忘情于不肖也。以故得罪以来,食不甘味,眠不安席,忧惶交集,唯恐再罹法网,以无自解于天下。此明公之所熟闻者也。向使不肖冥顽不悛,则当道之人承望风旨而下石者有之矣,安能笑傲园池竹石之间,有此今日也哉? 古之仕者有二,大者行道,小者为贫。仆自受恩,首违孔子信而后谏之义,继此东归,戮力耕艺,家有余财可以自给。上之不能行道于是时而取高位,次之无所贫乏以待禄资。仆于二仕无一可者,优哉游哉,为圣世之逸民,足矣。……"②书中明确

① 参前揭李舜华《礼乐与明前中期演剧》,第243—246页。
② 沈始树《吴江沈氏家传·太常公传》,第22页。

标榜,古之仕者有二,大者行道,小者为贫;既然天子不明,忠贞不能见信,则其道不行,不如退而以耕艺自济,优游天下,帝力何有于我哉!沈汉在觑破种种政治险恶后,最终以决绝的态度摒弃了仕途经济的道路,而以在野逸民的姿态与朝廷矫然相抗。嘉靖初年,以李福达狱牵连最广,而沈汉始终处于风浪之尖上,因此,沈氏的知机而退及其对出处的重新思考便成为一种典型。《上伯温书》正不妨视为嘉靖以来天下士夫离心朝廷的一道檄文。

沈汉在狱时,一应俱是三子嘉谋照料。嘉谋,即沈璟祖父,从此一生以治产业为务,晚年请为乡饮祭酒,也坚拒不赴。《家传》对他的叙写特别强调了两点。一是仁孝廉直,是之为"隐德"。以孝事亲,以仁行世,以廉直正身,"文学虽逊伯仲两兄,而质行过之"。二是知休咎而好黄冠养身之术。"为国子生时,年近五十谒京师,每以许负相法言人休咎,多奇中,名大噪","好习静,见黄冠辈辄倒屐下榻,客之累月不倦,亦稍能守其术,以故年齿独迈……临终神识了了不乱"。① 在《家传》的叙述中,曾经亲历父亲狱事的沈嘉谋,几乎是一个勘破政治风波的智者。

然而,历史是如此的曲折与往复,待到沈璟的父亲沈侃之时,世事便颇有不同了。据《家传》记载,大约沈嘉谋于家政不甚措意,多委任于沈侃。侃"弱冠始知力学,当其下帷刺股时,日夕伊吾至忘寝食,殴血羸瘠不为辍功",却数试而不第,"长子璟成进士数年,犹以青衿赴北雍,率次子瓒蓬首青衣,鳖躄棘闱中,以冀一遇,而竟不售,其志亦足悲矣"。从《家传》的记载中,我们无法确证沈侃弱冠始知力学,以及后来执著于功名,是否来自主持家政的压力;传中只是明白说道,沈侃因为致力举业,不善治生,晚年家产渐次中落,且族中争竞之事日多,一介书生,唯以义勇自任,而又不善于斡旋,最后病脾而死——这一病脾其实也就是今天所说的抑郁成疾。②

从沈汉、沈嘉谋到沈侃,这三代人的出处选择极为典型,对沈璟的

① 沈始树《吴江沈氏家传·守西公传》,第38页。
② 沈始树《吴江沈氏家传·瀛山公传》,第69—70页。

影响应该是极为深远的。沈汉家居二十年卒,死后又二十年,至隆庆三年,方褒赠太常寺少卿,其子嘉谋大约也在此时方荫得上林苑监嘉蔬署署丞一职,这时,沈璟已经十七岁,遵父命师从归安唐枢与吴兴陆稳。其中,唐枢,乃湛若水弟子,嘉靖五年进士。他和沈汉一样也因李福达事被谪为民,至隆庆初方复官,以年老加秩致仕。《家传》称唐陆二公皆十分器重沈璟,时人多以国士待之,以为异日庙堂瑚琏之器。也许三代人的期待已经太久,沈侃一生都生活在一种极度的焦虑之中,所以他督课子弟极严。① 万历二年,他在送沈璟赴京应试前,特别写下一首诗,道是:"春光渐觉闲中老……此去燕台须努力,莫教汗血后鸣珂。"② 这一年,年方二十二岁的沈璟高中二甲五名,赐进士出身,授兵部职方司主事。万历八年,沈嘉谋卒;十年,沈侃卒。嘉谋父子一生活在沈汉被贬,也即嘉靖一朝政治风波的阴影下,二人的弃世可以说标志了一个时代的结束;在三代师长的厚望下,年轻的沈璟开始登上他新的历史舞台。

然而,这时的政局较之于嘉靖却更为诡谲多变。万历十年,也即沈侃去世的那一年,张居正死亡,万历亲政,朝事大变。其酿祸之源恰在张居正本人。当居正执政时期尚能守嘉隆之旧,甚或胜之。然而,张居正明于治国,昧于治身,为推行其改革而集权于一身,不惜以毁书院、禁讲学而公然与天下清流相抗,实以法家之手段裁抑儒学之精神;③ 因

① "居常叹曰:'古人有出万死一生,起微贱立功名者。今吾属徒以一编历三冬占毕帖括,雍容以取科第,其劳逸难易为何如。'故训督诸子严急,不遗余力,长子璟考绩封章下日,次子瓒京兆得隽之报狎至,公已病脾不起矣。"前揭《吴江沈氏家传·瀛山公传》,第69页。
② 沈侃《春日焦山与璟儿言别兼勖瓒儿》,转引自徐朔方《沈璟年谱》,收入前揭《晚明曲家年谱》第一卷,第299页。
③ 耿定向称张居正"左袒韩商、弁髦孔孟",《耿天台先生文集》卷11《奉贺元辅存斋先生八十寿序》,《四库全书存目丛书》第131册,第292—293页;王世贞也道张氏"天资刻薄,好申韩法,以智术驭天下",《嘉靖以来内阁首辅传》卷7《张居正传(上)》,《丛书集成初编》第3662册,中华书局,1991年,第103页。这一姿态便是"在皇帝一元化统治下,为天下万民补救和强化明朝专制体制"。[日]沟口雄三《中国前近代思想的演变》,索介然、龚颖译,中华书局,2005年,第336页。邓志峰进一步指出,清流对张居正的反抗实际上表明张居正已经不再被认可为外廷的领袖,相反却是皇帝与宦官集团的代言人,张居正不是君主,却推行"君道",而推抑当时江南渐次兴起的"师道"运动为首务。参其《王学与晚明的师道复兴运动》,社会科学文献出版社,2004年,第377、394页。由此来看,既然张居正是以强硬手段打压异己来推行改革,那么,他与士林对立势在必然,至于改革的具体成效如何并不重要。

此，尽管张居正成功地打压了夺情论中的异己力量，但后来的反弹也更为激烈，以至于张氏一旦身死便立即被追夺官阶，子孙罹难。此后，言官与政府之间日相水火。万历帝自亲政以来，愤居正专断，更恣意怠政，一任百官相互攻讦，门户之祸大起，一时朝臣之间此进彼退，往往党同伐异，恩怨相构，以至于政令反复，是非难明：

> 万历间言官封奏，抗直之声满天下，实则不达御前，矫激以取名者，于执政列卿诋毁无所不至，而并不得祸，徒腾布于听闻之间，使被论者愧愤求去，而无真是非可言，此醉梦之局所由成也。①

积极欲有所为的沈璟，在入仕不久后便不由自主地卷进了这一场醉梦之局中。

沈璟仕途生涯的转折，其要有二。第一是疏请立储事。万历十四年，宠妃郑氏因生皇子常洵进为皇贵妃，此前王恭妃生皇子常洛（即后来光宗）不加封，朝廷内外谓万历将废长立爱，而议论哗然。时任吏部员外郎的沈璟疏请立储，并议及进封郑氏，不封王氏，有独进之嫌。万历大怒，命降三级，贬行人司司正，旋复官。前后有姜应麟、孙如法俱因此被贬。其时，首辅申时行等率同列数请册立东宫以重国本，帝皆不听，贬谪沈璟等人不过略示惩戒而已。当时适逢旱霾，帝诏直言，当时郎官上疏，语涉郑妃，帝不堪扰。时行请帝下诏，令诸曹建言止及所司职掌，听其长择而献之，不得专达。帝大悦。于是，一方面，言者蜂起，皆指斥宫闱，攻击执政；另一方面，万历帝却一概置之不理，以此门户之祸愈烈，后人也多以此论时行之非。第二是顺天乡试案。万历十六年，沈璟为顺天府试同考官，升光禄寺丞。次年，言官高桂指摘科场情弊，词连首辅申时行婿李鸿及大学士王锡爵子王衡，弹劾主考官黄洪宪，饶伸更上疏要求罢斥王、申。黄洪宪辨疏则诿过于下，道李鸿、屠大壮等人系沈璟所取云云。一时廷臣互讦。王、申、黄等人一再辞

① 孟森《明史讲义》，中华书局，2002 年，第 267 页。

职,乞归省,俱不允,最后,饶伸革职,高桂调边。沈璟也于是年告病返乡,《家传》道,"疾愈而林泉之兴甚浓。虽无癸巳之察,固亦不出矣",居家二十年而卒。天启初,追录国本建言诸臣,赠光禄寺卿。

其实,顺天府试一案,其根本不在于有无科场情弊,而在于攻击时政本身,因此矛头直指申、王二人。高桂初上疏时,即明确说道:"自故相(张居正)之子先后并进,一时大臣之子遂无有能见信于天下者。今辅臣王锡爵之子素号多才,岂其不能致青云之上,而人疑信相半,亦乞并将榜首王衡与茅一桂等一同覆试,庶大臣之心迹益明。"①饶伸言辞尤为激烈:"自舒鳌、何洛文中张居正之子,人犹以为骇也。及三子连占科名,而辅臣乃遂成故事,于是戴光启、沈自邠并收二相子,而恬不知怪。一时用事大臣乘此而得所欲者不可胜数也,然未有大通关节肆无忌惮如黄洪宪之为者,以为一第不足以为重,则居然举首矣。势高者无子则录其壻,利重者非子则及其孙矣。……臣又见大学士王锡爵之辩疏……字字剑戟……巧护其私以凌轹正直,欺诳皇上,其势又将为居正之续矣。"②万历五年、八年两场科考,大学士张居正子嗣修、懋修先后得中榜眼、状元,天下哗然,当时汤显祖才名已显,却也因不肯趋附张氏而连连落第。顺天乡试案的兴起,科场不能见信于天下,是为直接原因;同时,执政者不能见信于天下,则为根本原因。自居正以来,阁权积重,因此,时行自上台以来务为宽大,以矫居正之非,史称一时"召收老成,布列庶位,朝论多称之";也正是因为时行务为宽大,旧时"言路为居正所遏,至是方发舒"。③ 然而,言路既开,指摘者也日众,尤其是年轻一辈,往往指责时行但为宽大,却不能有所作为,譬如在立储一事上长期未有结果,甚至指摘时行逆揣帝意,济其怠荒,不一而足。申时行虽然外示博大有容,心中未免不善。细察万历时期士林对申时行的指摘,其实与正德时期对李东阳的指摘颇有几分

① 高桂《科场大坏欺罔成风乞清积蔽以快人心疏》,收入吴亮辑《万历疏钞》卷 34 制科类,《四库禁毁书丛刊》第 59 册,第 486 页。
② 王世贞撰、魏连科校《弇山堂别集》卷 84《科试考四》,中华书局,1985 年,第 1610 页。
③ 《明史》卷 218 申时行传,第 5747—5749 页。

相似。然而,廷臣之间彼此攻讦,"昔之专恣在权贵,今乃在下僚;昔颠倒是非在小人,今乃在君子。意气感激,偶成一二事,遂自负不世之节,号召浮薄喜事之人,党同伐异,罔上行私"①,甚则朝是而暮非,尤为荒诞。

撇开申时行不论,当时同样处于舆论之尖上的王锡爵、王衡父子,与申婿李鸿,他们一生的遭遇更让人滋生出一种人情反复无常的感慨来。王锡爵在张居正夺情一事中,慨然为当时清流之首,力救吴中行、赵用贤等,与张居正交恶,当时年方十七的王衡即赋《归去来兮辞》,名动京师。锡爵道:"吾不归,将无为孺子所笑。"②次年遂以省觐告归,声望日隆,待居正败后,方始还朝。然而,顺天府一试,王衡高居榜首,却为言官所劾。锡爵性刚负气,以为大辱,连章辨评,出语忿激,遂与廷论相忤。锡爵也曾数次请辞,俱慰留不遣,万历十九年,因偕同列争册立不得,乞疾告归,事在汤显祖上疏后。万历二十一年,时行死,帝诏还朝,七辞不允,遂为首辅。然而,锡爵与言官之间的矛盾却始终不能缓解,才一年即因赵南星、赵用贤被斥诸事,不能自明,又一次引疾乞休,后来再有诏请,皆阖门养重,不复再出。王衡自恨"披以至丑之名,至辱之行",③作《郁轮袍》诸剧以抒愤;自称九年不就礼部试,直到其父致仕六年后,即万历二十九年,方才应试,得中榜眼,其年已四十一岁。当时,"房师温太史(纯)语之曰:余读兄戊子乡卷时,甫能文耳,不谓今日结衣钵之缘。王为悯然掩袂"④。不久,即请终养归里,不复再出。如果说顺天府试后,王衡的人生充满了一种悲剧色彩,那么,李鸿的结局却颇有几分悲壮。李鸿在万历二十三年得中进士后,任上饶知县七年,万历三十年因抗税使被诬削籍,归后五年卒,声誉鹊起。⑤姜士昌为沈璟作传,便特别道:"于是柄文者偶举执政子婿,致群哗。公殊不自意以同考被疑,然公不置一语辩也。公升光禄寺丞,

① 《明史》卷229赵用贤传,第6001页。
② 《缑山先生集》陈继儒序,《四库全书存目丛书》集部第179册,第555页。
③ 王衡《屠赤水遗部》,《缑山先生集》卷22,齐鲁书社,1997年,第198页。
④ 沈德符《万历野获编》卷16"王李晚成",第425页。
⑤ 《(同治)苏州府志》卷87,光绪九年刊本。

谒告归,所谓执政子婿者,竟举于南宫,谒选得令,以抗税使罢,于是人往往有谅公者矣。"①

然而,万历时期政治的复杂,人情的翻覆,是非的不明,远远不止于此。譬如,当时抗言执政的典型,除高桂、饶伸外,还有汤显祖。万历十九年,时任南京礼部祠祭司主事的汤显祖上《论辅臣科臣疏》,弹劾申时行及亲申派杨文举、胡汝宁等,道:"前十年之政,张居正刚而有欲,以群私人嚣然坏之。后十年之政,时行柔而有欲,又以群私人靡然坏之。"②顺天乡试案中,高、饶最终因胡汝宁弹劾披罪,汤氏疏中直斥胡氏乃"虾蟆给事",为饶鸣不平。疏上,批道:"汤显祖以南部为散局,不遂已志,敢假借国事攻击元辅。本当重究,姑从轻处了。"③不久,降徐闻县典史。沈璟少年登科,为申时行弟子,身为顺天府同考官;而汤显祖一开始即不党附执政者,以至于科场连年不利,后来他对申时行的弹劾也正是弹劾张居正的继续。可以说,汤沈二人在一开始就站在了完全相反的立场上。不过,这只是具体政治态度的不同,论及私交,二人却并未因此而交恶。譬如,汤显祖被谪,沈璟弟沈瓒专门有诗饯行,道是"直道无忧行路难,古来虚语徒相宽。……何处相期觅远音,云中鸣雁多归翼"④。而沈璟归后,以词曲消遣,对汤显祖的《牡丹亭》也始终推崇,这倒令人联想起杜甫对李白的思忆来。万历十九年,沈璟因疏请立储被贬而名满天下,才数年,便因牵连顺天府试而为清誉所困。万历二十一年,复中察典,大约以闲居不谨罢官。当时掌察典者为赵南星,赵氏也因此忤执政,黜为民,与邹元标、顾宪成号为海内三君。然而,赵南星本人在重新忆及这场京察时,却颇为痛悔:"癸巳之私见,冒昧出山,为人所挟。同门之友,肺腑之亲,俱不得免,而身亦随之。由今观之,天下竟未太平,亦有何益。生子勿作考功郎也。事已往矣,因老师道及,伯英辄复戚戚于心。夫伯英得无以星为恶人乎?

① 参前揭姜士昌《雪柏堂稿·明故光禄寺丞沈公伯英传》。
② 徐朔方笺校《汤显祖集全编》"玉茗堂文之十六",第1705页。
③ 《明神宗实录》卷236,《明实录》第56册,第4374页。
④ 沈瓒《汤祠部义仍上书被遣长句送之》,沈祖禹、沈彤辑《吴江沈氏诗集录》卷3,清乾隆五年刻本,转引自徐朔方撰《汤显祖年谱》,前揭《晚明曲家年谱》第一卷,第308页。

星今者须发白十之七,衰矣。正似当今之世,何弓招之敢望乎?"①由此可见,万历朝的政局,执政者与批评者,彼此冲突,其根本已不在于个人,而在于整个体制的崩坏,无论是申时行、王锡爵,还是李鸿、王衡、沈璟、汤显祖,朝野上下,几乎都不由自主地卷进了这一场醉梦之中,无数地挣扎与呐喊,均归于徒劳。

"畏人间轻薄纷纷","朝同兰蕙,暮变荆榛"(《埋剑记》第一出《提纲》【行香子】),终朝醉梦,一旦梦醒,从此后,"袖手风云,蒙头日月,一片闲心休再热"(《红蕖记》第一出【千秋岁引】)②。沈璟一生,因父亲沈侃寄望殷殷,积极进取,自垂髫起便游于祖父辈之间,不久文名大张,少年登科,因疏请立储而名满天下,又因卷入顺天府试而自请还乡,其仕途曲折颇似曾祖沈汉之境遇;居家复因于人情纷扰,家产益落,而一以仁德待人,虽有恶意相加、以怨报德之事,也一笑遣之,并改字聘和以自况,如此行世又大有祖父沈嘉谋之风。只是沈璟重新将祖上三代心境一一历尽之后,其醒世之念也越发殷切了:

 万事几时足,日月自西东。无穷宇宙,人如粒米太仓中。一裘一葛经岁,一钵一瓶终日,违者旧家风。更着一杯酒,梦觉大槐宫。又何须,吓腐鼠,叹冥鸿。神奇臭腐,从来造物也儿童。休说须弥芥子,看取鹍鹏斥鷃,小大若为同。但问红牙在,顾曲擅江东。③

可以说,在历经正德嘉靖之变局后,万历时的沈璟已远非正德间前七子——譬如康海——那样热情与天真,也不如嘉靖间李开先那样,能在觑破尘障后,迅速以另一种热情投入到世俗的歌唱中;从一开始,沈璟便深谙明哲保身之道,他虽欲有所为,却是如履薄冰般登上历史舞台,"沈公恒用肮脏自快,长者为行,殊不使人疑",但最终却不由

① 赵南星《赵忠毅公诗文集》卷23,崇祯十一年范景文等刻本。
② 分别见前揭《沈璟集》,第5、155页。
③ 沈璟《水调歌头·警悟》,收入前揭《沈璟集》,第895页。

自主卷入了是非之中,姜士昌所谓"为柄文者所累",实际直指当时万历朝的政局,如上所云,万历朝政局之昏聩根本在于整个政治体制的崩坏,也正是因此,沈璟等人在数度浮沉后,最终滋生的是一种彻底的绝望。① 他的以词(曲)为隐,既不同于康海的以曲抒愤,也不同于李开先的以曲自放,却是以一种寂寞萧条的姿态渐渐与世俗隔绝。因此,对沈璟来说,创作词曲只是一种闲消遣,尽管那其中对朝政的不满极为隐忍,他也以为非盛世事,不宜刊行传世;他更多地将精力放在曲律上,试图复宋元之雅音以律当下之俗唱,然而,对于自己的定谱是否合时,又始终心存疑虑。② 实际上,王骥德、吕天成等人对沈氏的推崇,以及世俗曲坛的鼓吹始终无法消释沈璟内心的寂寞。沈璟最终以消解尘缘消解了自己的曲学,而以杜门谢客的方式固守了一种不见知于世俗,亦不肯流于世俗的姿态。从今天来看,沈氏考音定律的意义更在于学术本身,他的复古尚元实际上是用治史的方式,而且是考据(源)的方式来治曲,《南九宫十三调曲谱》的出现,也正是晚明博学考据之风渐次兴起的表征之一,从而成为晚明曲学独立的标志之一;同时,从理论上与精神上引领了当时考音定律的风气,晚明的曲坛也因之而日新月异。

万历十七年,沈璟乞疾归,将二十年岁月寄于词曲之间;万历二十二年,沈璟之弟沈瓒也落职还家。万历二十五年,《家传》道:"岁在丁酉,公以宁庵公从事音律,二子未免失学,因躬为塾师以课之。一门之内,一征歌度曲,一索句寻章,论者比之顾东桥兄弟云。"③正德时期,顾璘(东桥)曾官至尚书,后退居南京,构息园以终老,成为前七子复古运动备受挫折后,进一步向江南发展的典型,这一向江南发展的过程同时也是复古思潮渐次消解的过程;沈璟一生仕途的曲折,与顾璘颇

① 沈璟的绝望不仅来自仕途本身,更重要的是,来自对仕途风波中人情反复、是非难明、不能自解于天下的心理创伤;同时,居家之时,家族乡里的种种矛盾也进一步加深了这种对世俗人情反复、是非难明的创伤体验。后者本节不加详论。
② 沈璟《答王骥德》道:"所寄《南曲全谱》,鄙意僻好本色,殊恐不称先生们意指,何至慨焉辱许叙首简耶!"前揭《沈璟集》附录,第900页。
③ 沈始树《吴江沈氏家传·定庵公传》,第98页。

有相似之处,其于文学史的转折意义其实也与顾璘相似。也只有将沈璟置入整个晚明复古思潮消长的背景中,其词曲创作及其曲学思想方可能得到进一步的了解。当然,这是后话。

第七章
万历十年后的礼乐失修与复古乐思潮的苍凉

万历十年六月,张居正没,朱翊钧亲政,时年二十岁。年轻的神宗在亲政之初,其实也颇有励精图治之意;而居正没后,朝廷也自有人,一代典礼——时任礼部尚书的沈鲤,但以讲礼学为急务,慨然以议复古制,抑奢禁浮,力振颓风为己任;晚岁入阁更极陈矿税害民,万历时期最大的弊政矿税因此最终得以遏止。沈鲤一生历嘉靖隆庆万历三朝,当神宗为太子时,即为东宫侍讲,而神宗于沈鲤也宠遇异常,沈鲤没后,更是下疏,盛称其"乾坤正气,伊洛真儒""系四海苍生之望",而痛悼硕德逝矣,亲谥为文端。① 史称"万历中称贤相者,推两文端""皆不愧易名之典云"。② 饶有意味的是,万历如此推重沈鲤,君臣遇合原是不易;然而,沈鲤任春官,自万历十二年冬至万历十六年,不过四年;晚岁入内阁也不过四年,其志在典礼,却终不得行。时人对此尤为嗟叹:"夫归德沈公没矣,海内苍生之所属望于公者,今亦已矣。公于上,为旧学之甘盘,为梦赉之良弼。上之所以知公信公无所不至,而公卒不得尽展其用,此岂天为之耶,抑人耶?"③一言以蔽之,不得其时而已矣。

从锐意复古到不得其时,沈鲤与朱翊钧君臣之间的遇合,也正是万历朝局纷繁复杂的一个缩影,个中关键或即在立储事件,而我们的一代典礼沈鲤与一代典乐沈璟恰恰也因这一事件而交集。万历十四

① 朱翊钧《又赠少保兼太子太保礼部尚书文渊阁大学士沈鲤谥文端文》,《康熙商丘县志》卷12,民国二十一年石印本。
② 前揭《康熙商丘县志》卷8沈鲤传。
③ 叶向高《苍霞续草》卷14《光禄大夫柱国少保兼太子太保礼部尚书赠太保谥龙江沈公神道道碑》,《四库禁毁书丛刊》第125册,第210页。

年春,郑贵妃生子,晋封皇贵妃,沈鲤率僚属疏请册封皇长子,并晋封其母恭妃,沈璟、姜应麟、孙如法等人措辞尤为峻切,俱因此而被贬;沈鲤复上疏,并请宥沈姜等人,虽被问责,却始终不让。万历十六年,沈璟返朝,同年,沈鲤辞归,次年,沈璟因卷入顺天府案,也辞官返乡。于沈鲤而言,朝堂典礼,复古自任,最终不过修得一部《大明会典》;于沈璟而言,辞官后却开始以典乐自任,遂于南曲锐意复古,以考宋元旧曲为式,最终撰就《南词新谱》一种。

明不亡于崇祯而亡于万历,不亡于万历而亡于嘉靖。自嘉靖以来,尤其是万历亲政后,雅乐衰而俗乐大兴,一个全面礼崩乐坏的末世时代就此来临。自万历帝亲政以来,欲有所为而不能,不过数年便朝局大变,万历帝开始前所未有的荒礼怠乐,史称"怠于临政,勇于敛财,不郊不庙不朝者三十年"[①],不郊不庙不朝,即一应祭祀、朝会、宴享雅乐也都不举。所谓"至万历间,内外交讧,武事兴而不暇议乐矣"[②],论其实质,固然是国家乃多事之秋,然而,就礼乐本身而言,不过是由于帝王的不合作,以礼部统摄太常与教坊而礼乐天下,这一制度的运转遂完全停滞;相应,帝王开始日益沉溺于内廷演剧之中,万历帝在内廷重置演剧机构,以四斋、玉熙宫为核心,各种宫戏、外戏日益繁炽,迨崇祯即位,虽有意重建礼乐,然亡国有日,却已是无暇制作了。

第一节　一代典礼的焦灼:沈鲤的锐复古制与不得其时

张居正没后,围绕其身后事,言官谤伤太过,已成党同伐异、罔上行私之局,又神宗欲废长立爱,成"争国本"案,遂与廷臣不睦,于是一时言者蜂起,帝皆概置不问,门户之祸遂因此而大起,即孟森所谓"止有朋党而无政府之状"者也。而神宗之怠政,也古来无有。万历十四年九月,神宗以试马伤额,恐为臣子见,故引疾免朝。此后怠政之习愈

① 孟森《明史讲义》,第 255 页。
② 傅维鳞《明书》卷 59 乐律志一,第 565 页。

演愈烈,一切事务传免,政事不亲,讲筵久辍,四方章疏不予批答,中外缺官亦不加候补,甚者郊祀、庙享皆遣官代行。君臣如是,制作不行,则礼乐不存于庙堂,也是自然。只是为何神宗怠政会如此旷日持久,又如何评价其后纷繁复杂的历史,明亡不亡于崇祯而亡于万历又如何理解,数百年来聚讼不已。本节无意于就此裁决,但需说明的,万历朝局之变无不聚焦于礼乐诸事上;万历帝最终走向荒礼怠乐,这一切还得从一代典礼沈鲤说起,得从沈鲤与万历的君臣遇合说起。

我们说,万历亲政之初,也颇有志于天下,于礼乐诸事一开始也颇为勤勉。万历十年六月,张居正没;十一年三月,追夺张居正官阶;十二年四月,籍张居正家,八月榜张居正罪于天下,家属戍边。也是这年八月开始,迄十三年春,京师数月不雨。自二月起,一连三次举行大雩礼,四月中,更亲自头顶烈日,步行至南郊祭天祈雨,又步行而归,《明史》道:"(帝)面谕大学士等曰:'天旱虽由朕不德,亦天下有司贪婪,剥害小民,以致上干天和,今后宜慎选有司。'蠲天下被灾田租一年。五月丙戌,雨。"①《明神宗实录》道:"是行也,往返几二十里,群下虑劳圣躬,而上亲举玉趾无难色,圣容俨然若思,穆然若深省,百官万姓无不举首加额,欢呼颂圣德焉。"②万历十三年四月的南郊祈雨,神宗一众浩浩荡荡,行于烈日之下,百姓夹道而观,这一场景可以说是极为鼓舞人心的。由此来看,亲政伊始,年轻的朱翊钧几乎是以疾风暴雨般的形式,打压张居正的势力,大抵也是久愤约束而欲一朝自显,十三年的大旱与亲祀不过正给了年轻的帝王一次机会,于百官万民前展露一己勤政爱民——第一是有意清肃贪腐、整顿吏治的决心,或者姿态。

而张居正初没之后,朝纲之中也未尝无人。当时礼部尚书沈鲤便汲汲于礼乐之事,试图重振朝政衰败之局。沈鲤,字仲化。河南商丘人。嘉靖四十四年进士,万历在东宫时,曾为讲官,后连续丁忧,至万历九年方才返朝;次年秋,擢侍讲学士,再迁礼部右侍郎。寻改吏部,进左侍郎;万历十一年,以吏部左侍郎兼翰林院侍读学士充《大明会

① 《明史》卷 20 神宗一,第 270 页。
② 《神宗实录》卷 160,《明实录》第 54 册,第 2934 页。

第七章　万历十年后的礼乐失修与复古乐思潮的苍凉 / 263

典》副总裁;万历十二年十月,累迁礼部尚书兼翰林院学士①。史称:"鲤素鲠亮。其在部持典礼,多所建白。念时俗侈靡,稽先朝典制,自丧祭、冠婚、宫室、器服率定为中制,颁天下。……诸帝陵祀,请各遣官,毋兼摄。诸王及妃坟祝版称谓未协者,率请裁定。帝忧旱,步祷郊坛,议分遣大臣祷天下名山大川。鲤言使臣往来驿骚,恐重困民,请斋三日,以告文授太常属致之,罢寺观勿祷,帝多可其奏。"②这一"多所建白"与"帝多可其奏",似乎也可见万历有心图治,因此当时帝王与廷臣之间也颇能彼此相安。

然而,这一帝王与廷臣相合、锐意制作却似乎从一开始便波折重重。沈鲤万历十二年十月方才拜礼部尚书,十一月《实录》便有了"礼部尚书沈鲤因御史龚一清言乞休,慰留不允"的记载③,此后,十二月、十三年正月、二月、十五年五月、七月、九月、十六年闰六月、七月,《实录》都留下了沈鲤乞休的记载,至九月正式去职。即本传所说,最后,当九月沈鲤再次乞休时,万历帝不得不准允,却仍然强调"调理痊可具奏起用"云云④,然而,沈氏却去意已决,以后数次起用,均辞不就。其间,不见乞休记载的是万历十三年二月至万历十五年五月之间,前者正是万历皇帝因大旱而祈雨的开始,而万历十五年二月间,沈鲤受命祭孔,《大明会典》成,加太子太保,万历并赐衣冠于其祖墓,以示恩赏,这大约也是沈鲤典礼最大的荣耀罢。由此来看,沈鲤任礼部尚书,不过四年,而主持典礼事又集中于万历十三年行大雩礼之后,至万历十五年春夏之间,则"多所建白"与"多可其奏"也不过二年有余罢了。

沈鲤屡次乞休,其志不得行,其间委曲,《明史》本传也略有记载:第一是立储事件,万历后期风波不断的争国本案实肇源于此。"十四年春,贵妃郑氏生子,进封皇贵妃。鲤率僚属请册建皇长子,进封其母,不许。未几,复以为言,且请宥建储贬官姜应麟等。忤旨谯让。帝

① 《明神宗实录》卷154,《明实录》第54册,第2858页。又据《明神宗实录》卷183载,万历十五年二月丁卯遣礼部尚书沈鲤祭先师孔子,《实录》第55册,第3414页。
② 《明史》卷217沈鲤传,第5734页。
③ 《神宗实录》卷155,《明实录》第54册,第2872页。
④ 《神宗实录》卷203,《明实录》第55册,第3794页。

既却群臣请,因诏谕少俟二三年。至十六年,期已届,鲤执前旨固请,帝复不从。"身为礼部春官,在立储事上,沈鲤实已成为外廷,以至士林主张的代言人,遂与帝王当庭抗礼,而立储,这一万历朝最大的君师冲突,应该是沈鲤求去最重要的契机。① 第二是藩贵对沈氏的构怨。沈鲤典礼,每每依制谢却藩贵奏请,"中贵皆大怨,数以事间于帝。帝渐不能无疑,累加诘责,且夺其俸。鲤自是有去志"。第三则为与廷臣,尤其是当时首辅申时行之间的矛盾。本传道:"时行衔鲤不附己,亦忌之……其私人给事中陈与郊为人求考官不得,怨鲤,属其同官陈尚象劾之。与郊复危言撼鲤,鲤求去益力。"沈鲤力图政事,自一开始便以"屏绝私交,好推毂贤士"而著称,实以"孤臣""直臣"而受知于帝王,然而,也正是他的这份孤直,使其主持礼乐政事时,每每遵制度而拒人情:第一与帝王私欲相忤;第二与藩贵(皇族)私欲相忤;第三与廷臣私欲相忤。而沈鲤其人,不顾帝王再三挽留,反复求去,也是其性刚直、矫然不肯相让所致,据载万历皇帝原是有意大用这位少年时期的老师的,当沈鲤反复求去时,挽留不止,曾十分懊丧,只道"沈尚书不晓人意",当时宫人与司礼皆遣人将这话密告沈鲤,原是希望他体贴帝王的意思,结果,沈鲤峻然相拒,"禁中语,非所敢闻",不近人情如此。万历皇帝却不过沈鲤的坚决请辞,但最后也只是暂允而已,嘱其"调理痊可"再具奏起用。这期间累推内阁及吏部尚书皆不用,二十二年起南京礼部尚书也辞不就,直到万历三十年,沈鲤方才应诏入阁参预机务,只是已经时异世迁罢了。②

沈鲤求去的同时,也是神宗对朝臣纷争日生倦心并有意疏远的开始,也即史家所称"万历怠政"开始渐露端倪。十七年十二月二十一日,大理寺左评事雒于仁上疏,指斥神宗之所以"圣体违和,一切传免,

① 郑贵妃因诞子而进封皇贵妃事在万历十四年春,当时沈鲤已任礼部尚书。明高汝栻等辑《皇明续纪三朝法传全录》16卷,书"礼部侍郎沈鲤奏言既封郑氏为皇贵妃宜并封恭妃王氏"有误。上海古籍出版社,1996年,第55页。
② 沈鲤入阁已经七十一岁,在阁期间,最重要的政事便是整顿当时最大弊政——矿税;后来又与首辅沈一贯不相能,被卷入妖书案,万历三十三年乙巳京察的次年,与沈一贯一同致仕。

郊祀庙享遣官代行,政事不亲,讲筵久辍",不过是溺于"酒""色""财""气"四病罢了,并痛下箴言,道"怀忠守义者,即鼎锯何避焉!臣今敢以四箴献。若陛下肯用臣言,即立诛臣身,臣虽死犹生也"。万历帝因之震怒,留中十日,于十八年元旦召申时行等人,手授此疏,史载"帝自辨甚悉,将置之重典"①,最后在申时行等人的委曲劝解下,于仁引疾,被斥为民。这便是著名的"酒色财气"疏,雒氏因此一疏而名震士林,也因此一疏而厕身正史。这一疏最终标志了万历朝帝王与廷臣矛盾的空前尖锐化。而立储之事旷日绵长,成为万历时期帝王与外廷之间冲突的根源,其实也并非神宗必得立谁为储子,不过,愤而与外廷相抗,并有意效世宗当年,假此以树立亲信罢了。同样,整个万历怠政,都不过是帝王与外廷冲突的结果,反过来,又进一步激发了二者之间的矛盾与冲突。

自居正没后,万历亲政,因何迅速从最初的积极礼乐、甚至积极昭示天下的姿态,最终变成免朝废讲、荒礼怠乐的拒绝姿态,个中委曲,一代典礼沈鲤与神宗的遇合或许正是聚焦所在。不过,无论是《明史》本传所述,还是《实录》所述,其实都十分简略,不过略志事迹而已,沈鲤一生志向及其一生委曲却尚不得见。

沈鲤别有《典礼疏》,时在万历十四年,洋洋数万言,疏陈一十二事,"一曰郊社之礼,二曰宗庙之礼,三曰常祭杂祭之礼,四曰宫闱之礼,五曰朝廷之礼,六曰预教皇子之礼,七曰公主下嫁之礼,八曰遣官听狱之礼,九曰京师搢绅往来之礼,十曰各省郡县有司士夫往来之礼,十一曰议处宗藩之礼,十二阙"②,欲有所斟酌变通,以维风教。

一封《典礼疏》,洋洋数万言,可以说,是沈氏一生志向所在,也是其一生精神所贯注。因此,《典礼疏》开篇,便发明唯礼乐可以治天下;同时,当衰世之时,伤世风之浇漓,痛师道之不存,有志之士遂慨然以礼乐自任,以复古自期——字里行间,并处处流露出不得其时的焦灼感:

① 《明史》卷 234 雒于仁传,第 6102 页。
② 沈鲤《亦玉堂稿》卷 4,《景印文渊阁四库全书》第 1288 册,第 245—267 页。以下不做特别说明,皆出此疏。

臣闻古昔帝王法天出治，置天下于礼乐教化之中，而其效至于格天配地，后世治多苟简，徒以法术把持天下，而大化不可复睹，是岂不知礼之可以为国哉。非运际亨嘉则不暇，非道合明良则不暇，非灼见乎？流弊之已极，颓风之当反，若不可一日而苟安则不暇，然则礼其有待于时乎？恭惟我国家中天起运，比迹陶唐列圣，继承重熙累洽，盖二百余年于兹矣。试观汉唐宋之盛，有足以当此者乎。我高皇帝再辟混沌，经纶草昧，其时痛扫元俗之秽，意常患其不文，及其既也，递增递损，又不免文而太过，所有大经大典，微仪微节有未尽合于古及有反失其初者，有志之士每每咨嗟叹惜，谓当此圣代，际此明主，不及反正，一洗衰世之陋，以复隆古之风，则是有司之过，而后世尚论者必曰"今日有是君，无是臣也"，岂非臣辈之耻哉？夫难持而易懈者志也，难得而易失者时也，及此之时，修其礼乐，一其制度，寓刑政于教化之中，使天下不言而信，不令而行，不赏罚而劝威者，此时君世主见谓迂缓，而大有为之君所为皇皇汲汲，必责其成于三公九卿百执事而后即安者，则皇上今日是也。

这段文字，以后世之人追溯有明一代立国根本——礼乐教化的变更，也正可以帮助我们理解明建以来士大夫复古乐自任的精神历程。有明一代，文人士大夫慨然欲复三代之治，由此跻乎唐宋、汉唐之上，重构三代盛世，所谓"郁郁乎文哉，吾从周"，而且，这一渴慕愈到晚明衰世愈为强烈，几乎已成为一种乌托邦情结；而以宋濂等为首的儒臣与朱元璋的风云际会，更开一代制度，也逐渐沉淀作晚明士林追慕开辟的英雄情结。① 因此，嘉靖以来种种变革，文人儒士皆以追慕洪武制度为旗帜，而将矛头直指靖难之乱与嘉靖即位后的更易祖制，论其实质，除却托

① 晚明小说戏曲大兴，大量的乱世传奇、开辟演义，都不过是这一英雄情结的寄托罢了。如李开先撰写《宝剑记》，不过"古来才士，不得乘时炳用，非以乐事系其心，往往发狂病死。今借此以坐消岁月，黯老豪杰耳"。嘉靖间姜大成《林冲宝剑记后序》，《古本戏曲丛刊》初集影印明嘉靖原刻本。有关叙述可参李舜华《明代章回小说的兴起》，上海古籍出版社，2012年，第41—43页。

祖宗之制以针砭时弊外，更在于对明初儒臣师道精神的追慕。譬如沈鲤，开篇即推崇洪武制度，如何革除元俗、文化天下，并将有明开国气象喻作陶唐之世，以为即使汉唐宋盛世也无可比拟。有此等铺垫，方才叙述后世递增递减，法令渐繁（所谓文而太过者），而有意返初归朴（所谓大化至简者）等等。不过，既然沈鲤已将隆万以来视为隆冬时节，更何况又是张居正没后，万历反复无常之性情已渐露端倪的时候，议复古礼，以返颓风，便颇有身当典礼，重任所在，知其不可为而为之的悲壮了。当其反复讲述"是礼待其时耶""夫难持而易懈者志也，难得而易失者时也"，其实都不过显露了不得其时的焦灼感。也正是因此，沈氏的以礼乐自任，首先是以虚构一段"当此圣代""际此明主"的君臣遇合的姿态呈现出来的；或者说，沈氏是有意将帝王推向了"圣代""明主"的位置，促其改制，自居辅臣身份，却已隐然再现了帝王师的姿态。

沈鲤以帝王师自任，力促帝王，以遵制度，首先是以锐复祖制为号召的，即强调明太祖朱元璋开国，立有明一代制度以典则天下，后代帝王均当以遵祖宗之制为成法。自嘉隆以来，追忆国初，推尊洪武，几乎成为时代思潮的焦点，而有志维新者纷纷以效法洪武制度为号召，可以说，沈鲤及其时代人标榜锐复祖制，绝不仅仅出于对帝王以绍继祖先为职志的劝勉，而别有微意存焉。

第一，所谓锐复祖制，根本在于锐复古制，尤其是锐复周制；进而言之，这一对洪武制度的鼓吹，论其实质，则是对明初宋濂等儒臣锐复古礼之精神的绍继。为什么如此说呢？明建伊始，宋濂等人积极以帝师为己任，锐意复古，因此，洪武初制实以法效周制为根本；只是古制久远，又不得已随时而变，洪武定制遂最终多效唐宋之制——从洪武初制到洪武定制，实际已昭示了朱元璋与以宋濂为首的浙东儒臣之间微妙的矛盾：宋濂力持三代以下不足为法，不过是以更为焦灼的心态，试图重构儒家的清明政治，更以此规范帝王；而朱元璋复古不能，迅速折向随时务实，却已体现了对儒臣的疏离。也正是因此，宋濂、刘基等人往往对洪武制度颇有不满，以为朱元璋其实无意礼乐，以至于朝廷之上雅俗杂陈。清人修《明史》更以此为史断。洪武没而建文即位，以宋濂弟

子方孝孺为首的廷臣复古之志益坚,力求革新,以救洪武弊政,最终致靖难变起,也是因此缘故。当年朱棣以清君侧起兵,便指斥建文更异太过,而鼓吹重新恢复洪武制度;不过,隆万以来,文人士大夫再次抬出洪武制度来指斥当下,这一姿态却与朱棣有着根本的差异。后者往往声称洪武制度所遵者乃周制——沈鲤笔下盛称将洪武制度超迈于汉唐之上,便同样有着视洪武制度可以直接绍续周制的意思在——无他,所谓尊洪武制度,真正尊的恰恰是国初儒臣锐复三代(以为当下帝王之鉴)的礼乐精神。也正是因此,沈鲤的锐复祖制,所征资料也往往以洪武初制为准,而非洪武定制,这是要辨明的。例如,万历十四年太常论诸王不宜从祖祔食、在享功臣不宜同座一堂时,沈鲤便援引洪武四年朱元璋语,主张仍依初制将诸王功臣分列东西两庑,遣官分献云云。① 更值得注意的是,《大明会典》的编纂始于弘治间,当时凡例明确标举"本朝设官大抵用周制",又解释编纂体例,"洪武初,草创未定,及吴元年以前者,则总书曰国初。"②由此来看,沈鲤疏中经常提到初制、洪武初制、国初制,这一"初"字恐怕指的并非与明后期相对的明初期,而是与洪武后期相对的洪武初期;也即是说,弘治以来恢复祖制,根本在于恢复一遵周制的洪武初制。此是当时士林精神之所在,至于囿于时势,在具体建策中有所折衷(或者,这一点沈鲤尤其明显),则另当别论。

第二,以洪武制度为尊,是直接将矛头对准了靖难以来,尤其嘉靖以来的帝王更制,以重续史学之正统为职志。沈鲤积极考定诸礼,以恢复洪武旧制为职志,矛头更直指嘉靖更制,《典礼疏》中明确道,"迨世宗肃皇帝入继大统,锐于更化善治,偶信大学士张璁等八十四人之言,而不用尚书方献夫等二百余人之说,遂使皇祖之深意不明,而孔壁所传郊社事上帝之明文日晦"云云。沈鲤别有议建文位号与景帝分祔疏,影响

① "礼官宗伯沈鲤议曰:臣考仪礼诸书,与前代故事,无亲王祔享之仪,是太祖以义起者也。宗庙之祭,祫为重,故礼称弥远而迩尊,时享不可预,而预于祫,其无,乃未安欤……但考洪武四年初享十五王之文曰,朕念亲亲之道无间存殁,凡我伯考兄侄悉追封为王,伯妣先嫂皆为王妃,大夫列祀家庙着为常典,臣不敢议罢,其仍遵初制序列东庑,功臣列西庑,惟上裁择。上曰,可。于是诸王功臣列两庑,遣官分献如国初制矣。"《太常续考》,《景印文渊阁四库全书》第599册,第58页。
② 《大明会典》"凡例·弘治间凡例",《续修四库全书》第789册,第14页。

也极深远,究其实质,一方面体现了当时士人慨然以修史匡正帝王的志向,另一方面则也隐曲地将乱象之始一直追溯到靖难之变,继之以英宗宫变。万历十六年二月,国子监司业王祖嫡"为循史职而修阙典",上疏请议建文与景泰事;①沈鲤议覆道"建文以革除而概称洪武,景泰以分附而并系英宗,则皆为我朝阙典矣","自古至今,未有以兴亡隆替而革夺其间者"。② 明初,朱棣以靖难起兵,即位后,为强化其正统意义,党禁极严,③更两度重修《明太祖实录》,编纂《奉天靖难记》等,有意隐没建文史事,而建文年号也因此被革除,诸家修史,或以洪武纪年,或以革除纪年④;而英宗复辟,废景帝为郕王,加谥曰戾;成化元年修《明英庙实录》,遂以景泰七年事皆附于正统天顺之间,仅注曰"郕戾王"。自成化以来,宪宗始敕恢复景帝王位号,改修寝陵等,只是《实录》仍称"郕戾王";而弘治以来,朝臣也不断上疏,陆续请求褒扬建文朝死难诸臣,重修国史——这方是万历朝沈鲤等人上疏的背景。沈鲤疏上,万历帝许重录景皇帝事,而建文君事则暂为搁置。⑤ 直到万历二十三年,礼科给事中杨天民再次上疏,神宗遂下诏恢复建文年号,长期以来文人士大夫恢复建文朝的努力至此最终得到了初步的胜利。⑥ 可以

① 王祖嫡上书事,参《明神宗实录》卷195,《明实录》第55册,第3673页。"为循史职而修阙典"是沈鲤奏疏中语,参下。
② 清初王士祯深慨沈鲤"经术闳深、议论正大,真一代伟人",遂"节录其议建文位号、景泰实录一疏,以见梗概云",此疏收入《古夫于亭杂录》,题作《沈鲤奏疏》,中华书局,1988年,第131—133页。以下有关文字与史实描述,若无特别注释者,皆可参考此疏。沈鲤此疏亦收入陈子龙《明经世文编》,题作《请复建文年号立景泰实录疏》,上海古籍出版社,2002年,第4522—4524页。
③ 万历中屠叔方道:"文皇帝入继大统,党禁严迫。凡系诸臣手迹,即零星片札悉投水火中,惟恐告忤、搜捕之踵及。故其事十无一存。"屠叔方《建文朝野汇编》,《四库全书存目丛书》第51册,第2页。
④ 朱棣于隐没建文年号,仅以洪武纪年,私家著史,"口传笔记,或称革除朝,或称革除君,所谓名以义起者耳",潘柽章《国史考异》卷4,《续修四库全书》第452册,第75页。官方弘治年间修会典时,于建文朝,方正式以"革除年间"纪年。
⑤ 三月间,首辅申时行议道:"今景皇帝位号已复,不过于实录内改正,其理顺而事亦易。惟建文年号自靖难以来,未有请复位号、修实录者。事系创举,未经会议,臣等擅难定拟,伏乞圣断施行。上谕:景皇帝位号已复,实录候纂修改正,建文年号仍已。"《明神宗实录》卷196,《明实录》第55册,第3693—3694页。
⑥ 不过,万历时所恢复的只是建文年号,建文帝仍未有庙号,不得与明诸帝同列享祀;崇祯年间,陈献策等人为此再次上疏,但崇祯始终无暇顾及;南明福王朱由崧定建文庙号为"惠宗",谥号"让皇帝",只是福王享国不足一年,其位及敕令一直未被清廷所认可,直到清乾隆时,敕封建文帝为"恭愍惠皇帝",此事方才尘埃落定。

说,复建文位号与反景帝分祔实是士大夫正统之争的关键,而这一切皆从修史开始,也最终以修史结:万历二十一年,礼官上奏效宋制修本朝史,万历二十二年,遂开史馆,也正是这一争议最重要的成果,它标志着文人士大夫最终以修一代史完成了自己成一代史鉴、开一代新政的志向。此外,尚需说明的是,嘉靖更制,也以恢复周制为号召,所复多与洪武初制同,如洪武初制天地分祀,洪武定制天地合祀,嘉靖更制,复天地分祀,等等,然而,如前所说,嘉靖更制,意不在礼乐,而在政治手段——假此以隆君道抑师道,并培植帝党而已,遂致天下士林反弹,这也是万历朝以锐意复古为精神所在,却以务实简省为行事之风的根本原因所在,于礼乐诸事,崇尚务实,以经济天下为本,以虚礼为繁,正是对嘉靖大肆更张的反动。也可见,其时,文人士大夫锐意复古,又以洪武制度为尚,实在乎礼乐精神之承继,所慕者更在于古人之精神,古时之风气,而非具体仪文。

 第三,锐复祖(古)制,更明确以绍继成化四谏以来一代又一代士林以复古节制帝王的礼乐精神(即以师道抑君道)为己任。早在朱翊钧初即位时,与张居正讨论元宵灯火,便论及成化四谏事,因此,万历三年与六年皆有革元宵灯火的记载;稍晚,张居正夺情事,时论沸腾,以成化时首辅李贤作比,而罗伦(成化四谏之首)当时谏李贤夺情疏,更迅速流播,京师传抄以至一时纸贵;①同时,张朝瑞更特别标举罗伦榜(成化二年丙戌科),道:"王氏鏊曰:自有科第以来,唐以韩愈榜为盛,宋以寇准榜得人为多。瑞谓明以罗伦榜为最。"②其实,张朝瑞及其同时人对罗伦榜的推重,不仅在于名臣众多,更在于该科士气的高涨,不只是成化四谏而已;早在成弘年间,同为罗伦榜的陆容便道:"然

① 据沈德符记载:"江陵公(笔者按:即张居正)之夺情,为五贤所纠,且引故相李文达贤为比,一时京师传写罗彝正旧疏为之纸贵。江陵恚甚,追置罗伦小子彼何所知? 寻以葬父,归过南阳,檄彼中抚按,为文达建坊,表其宅里,亦犹秦桧之屡用有官者为状元以明其子熺之非幸,同一心事也。"《万历野获编》卷9"为李南阳建坊",第231页。
② 张朝瑞《皇明贡举考》卷4,鲁小俊、江俊伟校注《贡举志五种》,武汉大学出版社,2015年,第277页。后来,黄景昉也道:"成化丙戌榜最号得人,会元章懋、状元罗伦外,韩文、许进、林瀚、熊绣、贺钦、庄昶、黄仲昭、王继皆名臣,论者比之唐韩愈、宋寇准二榜云。"由此可见,张朝瑞的评价在当时影响甚大。见黄景昉著,陈世楷、熊德基点校《国史唯疑》卷4,上海古籍出版社,2002年,第93页。

其间如罗伦上疏,论李文达夺情起复之非,卒着为令,章懋、黄仲昭、庄 昶谏鳌山烟火之戏,陆渊之论陈文谥庄靖之不当,贺钦、胡智、郑已、张 进禄辈之劾商文毅、姚文敏、强珍之劾汪直、陈钺,皆气节凛然,表表出 色,后来各科,多无此风,此丙戌之科所以为尤盛也。"①可以说,万历 间誉罗伦榜为明代第一榜,论其实质,正是晚明士林对罗伦等人以礼 乐自任、以师道自任,以复古求革新,力挽颓风之精神的推重。而议复 建文年号及景帝附录事,也同样是成化以来,一代又一代史臣与礼臣 的推动;论其实质,成弘以来的师道精神,或者复古(乐)精神也正是对 明初宋濂、方孝孺师道精神与复古(乐)精神的重新接续。明末清初, 黄宗羲撰《明儒学案》遂明确标举方孝孺为有明师道第一人。②

第四,尽管沈鲤是如此焦灼地以恢复古制为己任,但是在具体斟 酌典礼时,还是十分清醒而务实的,这也透露出晚明重实学的倾向来。 疏中自陈,"上之必稽乎祖训,而下之必顺乎舆情,虽不敢尽流俗之徇, 而亦不敢为过高之论",所谓稽乎祖训,即以史家的态度考辨制度古今 之变迁;顺乎舆情,即主张简省可行,不劳民伤财,要在礼顺人情、诚敬 为上。例如,论郊社之礼,于详考文献后道,"自古礼残缺,后儒穿凿, 而五帝六天分祀合祀之说,迄无定论",而主张一遵洪武合祀之礼,以 顺人情,若过拘于古礼之繁琐,而事实不行,反不如简省而按时祭祀, 则"去古未远也","与其再举而惮烦,孰若一行而存礼,况原出于高皇 帝之更定,而远符于古帝王之制作","此虽古礼,而今亦毋用太拘也"。 又如,论常祭杂祭之礼,道"夫山陵之祭非古也,以义起者也,而其道不 可废,则仁人孝子之心也""礼当祭则当敬,礼当杀则当略,义也";正是 因此,沈氏特辨山陵之祭,"以今日山陵言之,乃圣驾当亲行者也,而不 得不遣官者,势也"。同时,考虑到兼祀各陵种种不易,以至于难免失 礼不当处,而主张各陵各设主祭官,由此来体现皇上委官祭祀的精诚。 另据沈鲤碑铭载,"岁大旱,上步祷郊坛,欲分遣大臣祷名山大川,公言 民已困矣,而益以乘传之使,是重困也,不如上斋三日以告文廷授太常

① 陆容《菽园杂记》卷 13,中华书局,1985 年,第 151 页。
② 黄宗羲撰、沈芝盈点校《明儒学案(修订本)》,中华书局,2008 年,第 1 页。

之属致之便,上从之";①则具体实施中,沈鲤为保证民生,连遣官告祭也是主张减免的。此外,反对兴建佛道庵院,也是从重民生出发,道"奈何不以节财法祖为孝,而以劳民谀佛为孝乎""岂非剥膏脂以媚神,不如修实政以格天哉"。可以说,沈鲤首先以史家的态度稽考古今制度,在发现古制难考时,方折衷取洪武制度,以为洪武制度去古不远;然而,主张因势变通,礼尚诚敬方是其始终根本所在,这一点与当年洪武君臣制作礼乐的态度倒是一致的。既然以因势变通,礼尚诚敬为根本,因此,沈鲤反复申论,用古而不必太拘,礼以义起,并提出"势"这一概念,实肯定了具体的礼仪可以因"时"因"势"而变——其变则以简省不繁、修实政、重民生为目的——所遵者惟"理",不变者也唯"理",这方是"稽乎祖训""顺乎舆情"的关键所在。

沈鲤这封《典礼疏》,上疏时间不见史载,按其内容,自是沈鲤任职礼部尚书之时所献策,且其四论"宫闱之礼",提到"且如近日皇贵妃之封",则可以确定是在万历十四年春郑氏晋封皇贵妃之后。而万历十五年二月,《大明会典》已进呈上表,因此,可以断定,此疏当作于万历十四年,而且是郑氏新封皇贵妃不久,当时万历帝尚能克己复礼,君臣之间也暂为相得,因此,沈氏方能踌躇满志,而有如此详尽之勾画。

然而,如前所说,争立储事件已经隐伏了万历与廷臣之间的矛盾,而不过一年余,沈鲤便萌生归志。理想之阔大与现实之逼仄,在沈鲤心中盘旋日久,最终形成了极为强烈的焦灼感。疏中曾历数明建以来士风之变,而痛陈生不逢古,所处之时,"世教衰,古礼废"。

> 惟我国初时,俗最近古。士大夫崇德而尚齿,以道义名节表仪,后进朋友之间,相呼以字,相称以官,片纸可以通书,方帕可以执贽,庶几庞朴之风,盖至于成弘之间,犹有存者。迨正嘉以来则渐漓矣,然未甚也,隆万以来则漓甚矣,然犹未若今日也。其在今

① 前揭沈鲤神道碑,叶向高《苍霞续草》卷14,第211页。

日何如哉？富贵有可求则叛礼以随俗，势利有可倚则违心而竞进，座主门生故事也隆以老师之号，而举主观风、有司提调皆得以效尤，则师道丧……今之为士者亦太劳矣，今之风俗亦至于甚漓而不得不反矣。夫士者民之倡，而京师者四方之极也。今纵不能复古礼，岂可坐视其日渝而不救也。说者谓国初之时如春，成弘之间如夏，正嘉之际如秋，今其隆冬之候矣。及今不返，日落乌沉，万古如长夜，不亦可深痛哉？

这段文字将明建以来划分为四个时期：一，国初之时；二，成弘以来；三，正嘉以来；四，隆万以来。这四个时期，恰好对应着我们今天对明代历史的分期，而沈氏在叙述有明一代士风如何由最初的淳朴到今日的浇漓大甚时，直接以春夏秋冬作喻。所谓师道沦丧，语辞之间，已经带有强烈的末世感，"及今不返，日落乌沉，万古如长夜，不亦可深痛哉"，"是以冒昧为皇上言之。夫易俗移风，使天下回心而向道，道岂远乎哉"。这段文字也是《典礼疏》中最精彩的一段文字，数百年后读来，仍仿佛得见满纸的椎心泣血，号哭不已。

不过，这段长歌当哭的激情只是掩映在正文之中，大约也是书至后来的情不得已。身当衰世，而欲排除万难，有所作为，也只一生唯谨慎罢了。因此，沈鲤改制，以恢复洪武祖制取代恢复三代古制说，以"稽乎祖训""顺乎舆情"为原则，以务实为目的，试图由此来典一代大礼；也因此，沈鲤一生自甘清苦，斤斤重名，行守法度，不事交接，但以孤直自期，自觉不合于时，便即告归。里居多年，不过杜门养重罢了。

沈鲤积极以典礼自任，最终所成不过是一部《大明会典》罢了。《大明会典》始修于弘治年间，初成于弘治十五年；嘉靖间续纂，续至嘉靖二十八年；万历四年，重修《会典》，初稿成于万历十三年，十五年二月定稿进呈。《会典》初以首辅张居正为总裁，后以首辅申时行等三人为总裁，以礼部尚书沈鲤等7人为副总裁，沈鲤居首。当时史臣，继弘治正德初纂、嘉靖续纂以来，大开史局，重修有明一代典制，

其志却不仅仅是补录嘉靖二十八年以后事例而已,而是有意直接绍继弘治本,①以修史为据,考源正流,慨然欲匡正一代制度、以成新政之美:

> 会典一书,于昭代之典章法度纲目毕举。经列圣之因革损益、美善兼该。比之周官唐典信为超轶矣。顾其书创修于弘治之壬戌,后乃阙如。续编于嘉靖之己酉,未经颁布。又近年以来,好事者喜于纷更,建议者鲜谙国体,条例纷纭,自相抵牾,耳目淆惑,莫知适从,我祖宗之良法美意几于沦失矣。今幸圣明御极、百度维新,委宜及今编辑成书,以定一代之章程,垂万世之典则。

这里,鼓吹明会典胜于周官唐典,痛悼祖宗之法几于沦失,指斥好事纷更者鲜谙国体,后者更直接将矛头指向嘉靖更制;遂寄望于当今圣明,百度维新,更期待在此基础上成一代章程,以典则万世,其志不可不谓深远。可惜的是,时不遇也。由此来看,这一汲汲于师道,力倡古制以振衰世之风,却不得其时的焦灼感,几乎席卷了一代士林思潮,身为典礼的沈鲤不过风云所会罢了。

如果说,万历十七年,沈璟去职,从此以典乐自任,闭门考律,实是以治学的方式研治南曲,因此,所成《南词新谱》实际标志着晚明曲学的独立;那么,沈鲤,一代典礼,当其在位,所成者不过一部《大明会典》罢了,也即沈鲤素讲礼学,最终成全他的是以治学的方式治礼,典礼不能,遂以史家名世。治世经国,乱世著书,成弘以来礼崩乐坏,士大夫经世不能,最终却是晚明学术的起来。

① 仅从修史而言,万历间重修《会典》,其意已在绍续弘治本。万历二年五月,礼部给事中林景旸上书,便直接请弘治十五年以后事,显然是对嘉靖更制别有微意,而主张重修;万历批复后,张居正等道,弘治以古已经四朝,变化繁滋;又道,嘉靖已有续纂,未曾刊布,嘉靖隆庆两朝实录也在修纂之中,也是重视重修两朝史的缘故;到万历四年六月,两朝实录初成,方正式开馆,重修会典。参《大明会典》卷首张居正《重修题本》,《续修四库全书》第789册,第18—19页。第766页。

第二节　从万历荒礼怠乐到崇祯欲重建而不能

明不亡于崇祯,而亡于万历,在史家笔下,这一"亡",便直指向万历怠政,而朝廷雅乐之不举,也自此而极。在万历时期备受挫折的外廷儒臣,辗转历光宗、熹宗,至思宗,欲有所革变,却已是日薄西山了。

一　万历时期：祀事不举与雅乐不修

万历亲政,大约积极于礼乐之事,以万历十三年为最。万历十四年春,因郑贵妃生子、论国本事,君臣之间渐生不虞。如前所说,当沈鲤有意求去之时,也是神宗对朝臣纷争日生倦心并有意疏远的开始,也即所谓"万历怠政"由此渐启端倪。

万历十四年九月,神宗以试马伤额,恐为臣子见,引疾自讳,竟连日免朝;十月,又诏头眩体虚,暂罢朝讲,时享太庙也遣官恭代,更传谕"非朕敢偷逸,恐弗成礼"云云。礼部主事卢洪春忧愤之下,立即上疏,措辞甚厉,道"陛下岂以遣臣恭代为不废礼乎",而直斥万历引疾自讳,"果如人言,则偶以一时驰骋之乐,而昧周身之防,其为患也浅。果如圣谕,则似以目前衽席之娱,而忘保身之术,其为患也深。若乃为圣德之累,则均焉而已";又道"且陛下毋谓深居九重,凡有举动外人无由知也……人主之举动,近则天下视之,远则后世传之,诚于中必形于外,要有难于终掩者,今日诸臣即使尽惮陛下威严,莫敢明目张胆以臣□君过,万一有稗家野史掇拾道听,私托笔札,垂之后世,陛下岂能尽禁之,而又何以自解乎?故臣愚以为陛下真疾也,则当以宗社为重,毋务豫乐以基祸,非疾也,则当以诏旨为重,毋务为矫饰以起疑,力制此心,明示天下,检饬于大廷广众,而亦不放纵于深宫燕闲",疏末,卢氏言辞益为峻切,竟不惜一死,请神宗诏旨谢天下,明示已过,前此引疾不过"挟数用术,文过饰非,以聋瞶

天下之耳目"耳。① 这等奏疏一上,自然神宗暴怒,坚持不听内阁之说,立命锦衣卫廷杖六十,斥为民,永不叙用,诸御史交章申救,皆夺俸。②

此后,神宗怠政益甚:十五年二月,神宗引疾暂罢朝讲。③ 十二月,申时行上疏,道"今岁自开讲一次之后未蒙再御",又举嘉靖皇帝为例,道是世宗"经筵日讲之外复讲大学衍义,盖临御二十余年,圣龄几四十未尝间也",言下之意,嘉靖皇帝罢朝讲也不过四十以后事,由此可见,万历皇帝怠政从所未有。而万历却只是称疾,且待新春云云,可见,万历十五年这一年间讲习不过一次而已。④

十六年二月,继元旦朝贺外,复免朝讲;祭社稷,遣定国公徐文璧恭代。闰六月,申时行等不得已,奏请令讲读官虽遇免讲仍进讲章,使皇帝可以暇中阅取不至因循岁月,待秋凉后再开讲。⑤

十七年正月,免元旦朝贺,嗣后每元旦皆不视朝。⑥ 元旦如此,更无论平时。

十七年三月,因"奏对数多,不耐劳剧",免升授官面谢,自是临御益稀。⑦

十八年二月,其实自十七年以来,以内阁大学士申时行为首,外廷诸臣纷纷上疏请神宗朝讲,如礼部侍郎李长春、河南道御史董子行、南京御史李自谦等,或不报或报闻,而已;于是,这一日,大学士申时行等因皇帝再次请进所撰讲章以备省览,从之。由这一次再请,也可知,进讲章以代面授也不过虚应故事罢了。史称"自后讲筵遂永罢"。⑧

① 卢洪春《慎起居明诏旨以重祭典以光圣德疏》,吴亮《万历疏钞》卷 2,《续修四库全书》第 468 册,第 169—170 页。
② 史载,卢洪春几乎因受杖而死,此后,遂废于家数十年,卒。天启初年,追赠光禄寺少卿,崇祯十年复赐敕褒奖,加赠奉政大夫。但后人对卢氏却推誉极高,将之与宪宗时章懋谏元宵灯火、武宗陆震谏止游幸并提,以为"皆朝阳鸣凤也,信足后光竹帛、前翼盛典谟,可谓盛矣"。另,陆震为章懋弟子,《金华征献略》卷 3"卢洪春",《续修四库全书》第 547 册,第 59 页。
③ 《明神宗实录》卷 183,《明实录》第 55 册,第 3419 页。
④ 《明神宗实录》卷 193,《明实录》第 55 册,第 3634 页。
⑤ 《明神宗实录》卷 200,《明实录》第 55 册,第 3746 页。
⑥ 《明神宗实录》卷 207,《明实录》第 56 册,第 3863 页。
⑦ 《明神宗实录》卷 209,《明实录》第 56 册,第 3913 页。
⑧ 夏燮《明通鉴》卷 69,中华书局,2013 年,第 2453 页。

万历十九年四月,享大庙,史称"是后庙祀皆遣代"。①

万历二十年正月,孟春享太庙,遣公徐文璧恭代。②

至万历二十三年十二月,云南道御史区大伦复谏郊祀代遣一事,其疏略云:"陛下嗣统御极,钦明文思,上帝属心,乃冬至大祀,复遣公徐文璧恭代,臣不知其可矣。臣闻之郊则报本而反始,仁之至也;郊则尊祖以配天,孝之至也。《礼》称唯圣人为能飨帝,此岂臣工之任耶?……王者祀天之道,唯仪与诚,遣官恭代,仪则具矣,诚于何有?"并论不合以定国公徐文璧代祭勤勉,加衔太师,"郊祀重典不宜遣代,缘此加恩,尤不可训,愿收回文璧恩命,自今南北郊祀庙享时祭必烦躬荐,则上下格而休征应矣"③。诏革职返乡。当时,因谏徐文璧事,被革职者还有张同德等。④

史料种种所传达的信息,不外两点。其一,郊礼、庙礼尚且如此,是时各祀典之徒具其仪可推想之。进而论之,祭祀雅乐本就赖典礼而存者,其荒废程度当更甚于礼,势必会使隆庆以来雅乐衰亡的趋势一发不可收拾;其二,神宗拒与外廷合作的态度昭然若揭,在上者无意礼乐,而外廷重建雅乐的期望亦最终成空。尚需指出的是,当万历一朝,朝廷之上积极重建雅乐的声音其实并不高涨,外廷诸臣的批评指向始终只在万历的怠政——即帝王的不与礼乐,是在礼乐之践履,而非礼乐之制作。作为嘉靖制作自任的反动,万历以来,廷臣于具体礼乐制作也多务实,而渐趋于无为。沈鲤主持春官期间,便是典型。当时,原任广西浔州府桂平县知县何予方进献乐书,沈氏覆疏,便明确道,乐学失传已久,今太常所用与何氏所著都不过器数制度之末,至于元声、元气之所以异同者,已无从考共,唯待真正学有传授、穷年究心者,方能洞察精微;因是知乐者难求,遂迅速折向务实,道是五帝三王不相沿乐也其来已久,何氏至欲取《虞书》之文节为乐舞,不过胶柱鼓瑟,但使朝

① 《明史》卷 20 神宗一,第 274 页。
② 《明神宗实录》卷 244,《明实录》第 56 册,第 4547 页。
③ 《明神宗实录》卷 292,《明实录》第 58 册,第 5401—5402 页。
④ 沈国元《两朝从信录》卷 14,道"张同德,河南人。任工科。万历二十三年,论定国公徐文璧以代祭,加衔太师,革职为民",华文书局,1968 年,第 1578 页。

政有三代美善之实,今之乐犹古之乐,但人和而乐自和。因此,"方今水旱时闻,民多怳瘁",并非议乐之时,但请人主和德修政云云。何氏之书,但"留备采择"而已。① 这一主张,与洪武时鼓吹人和而乐和的务实精神颇有相似之处;也与南宋因恢复中原之业未成,遂罢教坊,但尚清净无为,也有相似之处。

万历二十三年六月,朱载堉上历算岁差之法,万历三十四年,上所著《乐律全书》。朱氏自承其乐(历)学渊源,源出家学,载堉得之于其父厚烷,厚烷得之于何瑭,壮岁又得诵何瑭、韩邦奇、王廷相等人著述。何瑭(1474—1543)为朱氏外舅祖,与王廷相、崔铣、何景明等皆为中州人,而韩邦奇与李梦阳、康海、王九思等人皆为陕人,弘治以来复古乐与复古文学中坚,其间崔铣与何瑭、韩邦奇、王廷相更号称知乐,知雅乐,也深谙当时之俗乐(北音),因此,都有意借径今之北音,以议复雅乐;也即是说,成弘以来,复古乐思潮大兴,外廷诸臣纷纷反对将礼乐之事付与羽流与教坊,弘治一十五年马文升疏更明确标举访名儒以定雅乐,同时便有崔铣、何瑭、韩邦奇等一干人有志考音定律。韩邦奇《苑洛志乐》一种便撰写于弘治末年,与之相应,也正是文学领域前七子的兴起。此后,嘉靖皇帝锐意制作,乐书的著作更进入高潮,朱载堉一书,也可以说是弘治以来至嘉靖一朝乐学大兴的一次总结,也即是三朝乐学的集大成者。其于乐律考核甚详,以为冷谦律失之太下,蔡元定律失之太高,所谓中和者,当为"清角调",以第三弦为宫音,比冷谦高一调,比蔡元定低一调。《明会要》道:"时典乐尤世贤亦知音者,以所带来神乐观笙,吹其所习旧乐章谱,与琴谱相较,所论不虚也。"② 如此,朱载堉正是沈鲤所说学有传授、穷年究心,遂能洞察精微的知乐者,然而,最终朱载堉的著作也只是奖谕之后,便束之高阁、以备采择而已。

当万历日益怠政之时,也正是内廷俗乐渐兴之时。一自怠政以来,日益转向的神宗以奉养两宫为由,于内廷别设四斋与玉熙

① 沈鲤《乐律疏》,收于陈子龙《明经世文编》卷417,中华书局,1962年,第4531页。
② 《明会要》卷22"论乐",第368页。

宫,广近侍以习宫戏、外戏,内廷俗乐因此而大兴。相应,则是雅乐益为衰微。

> 万历三十七年二月,修坛庙乐器。
>> 太常寺少卿倪思蕙言:"两郊殿庑、墙垣、顶帐、帏幞之属,以至陵坛、祠庙、袍服、乐器供用之类,无不圮坏,请命工部修理。"①

万历皇帝久已无意于雅乐,坛庙宫殿、祭器、乐器之类,已至"无不圮坏"的境地。器不存,乐何存焉? 遥想之,不免凄凉之感油然而生矣。此情此景,于廷臣而言,所能为者,不过修乐器以虚待耳。只是这一请修,事在万历三十七年,次年初,倪氏卒。②

二 天启崇祯:末世重建而不能

万历四十八年,神宗崩,太子朱常洛即位,是为光宗。不到一月,光宗亦崩,史谓"嗣服一月,天不假年。措施未展,三案构争,党祸益炽"③。是其在位于朝事无所补裨,但"为当时党局造成红丸、移宫两案,作反复祸国之资"④。其后,熹宗即位,时年十六岁,在位七年,大抵年轻佻达,好机巧,好游嬉,外廷之门户遂渐移其柄于内廷。门户之祸,虽起自万历,然至天启,"尽泯诸党,而集为阉党;其不能附阉者,亦不问其向近何党,皆为阉党之敌,于是君子小人判然分矣"⑤。一时朝政,以阉为主,趋利者归于一途,"虽有刚明英武之君已难复振,而重以帝之昏庸,妇寺窃柄,滥赏淫刑,忠良惨祸,亿兆离心"⑥,君臣失道,大

① 倪斯蕙,万历三十一年四月始任太常寺少卿。《明神宗实录》卷 383,《明实录》第 60 册,第 7219 页。《钦定续文献通考》卷 105"乐考·历代乐制",作"倪思兼"误,第 87 页。
② 谈迁《国榷》卷 63 道:"万历三十八年二月,辛酉通政司使倪斯蕙卒,斯蕙,字尔澹,应州人。万历甲戌进士知蒲城累迁今官,提躬谨厚,予祭葬。"上海古籍出版社,2008 年,第 5 册,第 600 页。
③ 《明史》卷 21 光宗本纪,第 295 页。
④ 孟森《明史讲义》,第 288 页。当然,三案之祸也不能归罪于光宗,不过是万历时期积下的矛盾,借新皇登基,一时猝发罢了。
⑤ 同上书,第 305 页。
⑥ 《明史》卷 22 熹宗本纪,第 306 页。

厦将倾。如此,思宗承神、熹之后,即位之初虽沉机独断,刈除奸逆,天下想望治平,然大势已倾,积习难挽,"在廷则门户纠纷,疆场则将骄卒惰,兵荒四告,流寇蔓延,遂至溃烂而莫可救"①。朝政如此,具体到礼乐制度亦如此,无不充满勉力为之终不继的悲壮意味。

其实,在万历朝备受挫折的文人士大夫,在天启时期,便已渐渐开始期待新的制作。

天启元年二月庚戌,太常寺少卿李宗延奏乞修明礼乐:

> 太常寺少卿李宗延奏乞修明礼乐,条陈十款:一,乐章宜正。谓文庙歌章尚沿元人之旧,宜亟行改订,以光大典。一,音乐宜审。谓乐舞道流不谙大雅之音,宜审定声律,以谐节奏。一,八音宜备。谓八音之中,丝属琴瑟,革属挎拊,今二音俱失其传,查先臣礼部尚书韩邦奇及郑府世子载堉等注为乐书,谱法具在,宜令乐官潜心学习,以备全音。一,舞位宜定。谓六经所载钟、磬、琴、瑟陈堂上,干、戚、羽、翟列堂下,今武生或混列殿内,如孟春时享及祭太岁之神相沿已久,宜仍归两阶以遵古制。一,香蜡宜慎。谓香蜡多系低伪,慢神殊甚,乞敕本寺验收官员务期精洁,如遇时享,先期宫中特发以虔对越。一,封号宜重。谓近睹汉寿亭侯改封大帝,然本寺职掌未有遵承,倘果系皇祖加恩,不妨命阁臣撰制,颁之本寺,然后通行天下。一,大祫宜详。谓建文、景泰二帝,未沾庙享,恐列圣会聚之时,必有不安者,窃谓既膺一代帝王之统,亦宜享一体黍稷之馨。一,祧庙宜议。谓睿宗之入庙,世宗无穷之孝思也,然以皇上视之则远矣,俟光宗发引升庙之时,或从旧祧,或从新议,在孝子固以恩事亲,而在仁人当以义率祖。一,亲属宜祧。谓四祖尚以亲远议祧,岂十五王可云百世不迁。一,东庑宜实。谓前代文臣俱有从祀,岂我朝东庑独称阙典。得旨,礼乐大典关系甚重。②

① 《明史》卷24庄烈帝二,第335页。
② 《明熹宗实录》卷6,《明实录》第65册,第286—287页。

大凡修明礼乐,多自修复乐器始,四月,工部请造承应婚礼各殿陈设乐器,似乎也可看作有意修复礼乐的开始;而着意修复礼乐也是初登基少年天子尚能听从外廷之意,留心勤政的表示。然而,朝局事情的发展却颇为微妙。同时,天启元年,礼部主事刘宗周却上疏指出,尚在年少的帝王,朝讲之时勤留心治道,还宫之后却耽溺宴游,"或优人杂剧不离左右,或射击走马驰骋后苑",并将矛头直指魏忠贤导帝戏剧,把持朝政:

> 魏进忠导皇上驰射戏剧,奉圣夫人出入自由。一举逐谏臣三人,罚一人,皆出中旨,势将指鹿为马,生杀予夺,制国家大命。今东西方用兵,奈何以天下委阉竖乎?①

疏上,忠贤大怒,将宗周罚俸半年。后来再进言,也屡遭切责,遂移疾而归。

天启三年十一月丁巳朔冬至,熹宗亲祀天于圜丘:

> 大学士叶向高、韩爌、何宗彦、朱国祯、顾秉谦、朱延禧、魏广微疏言:"今岁肇举郊祀,乃数十年之旷典,皇上登极以来第一重大之礼仪也。"②

神宗久已不亲祀郊庙,以至于天启三年,熹宗亲自祀天于圜丘,廷臣几乎是竞相额庆,誉之为"数十年之旷典""皇上登极以来第一重大之礼仪也",由此也可想见,因万历帝的怠政,祀典久废,在廷臣心里,已经烙下了难以言说的伤痛,以至于熹宗一次亲祀,便萌生了无限的希望,可惜的是,终天启一朝,在魏忠贤的把持朝政下,亲祀亦仅此一次而已。天启四年,左都御史杨涟上疏弹劾魏忠贤二十四宗罪,次年被诬,

① 《明史》卷 255 刘宗周传,第 6574 页。
② 《明熹宗实录》卷 41,《明实录》第 68 册,第 2109 页。

惨死狱中。① 而刘宗周也于四年重起为右通政,至京时,正值朝堂大变,魏忠贤将东林党人几乎尽驱逐于外,遂坚决辞官,魏忠贤斥其矫情厌世,削职为民。

天启之后为崇祯。崇祯一自继位后,励精图治,第一便是重举祀典,凡天地、宗庙等,无不亲祀,"凡遇郊祀大典,上斋戒三日,祭品必亲视,裸献、秉圭,夔栗渊默,诚所谓小心翼翼昭事上帝者矣"。② 仅这一点,已足可想见思宗欲重建礼乐秩序的心志所在。③ 也正是因此,当时文臣,也往往效前代贤臣,纷纷谏疏。

崇祯二年五月,左都御使曹于汴即上疏指出,帝王重举祀典,可惜乐事不备,并明确请敕修雅乐、禁淫声:

> 世有谈及若缓而关系实为重大者,音乐是也。盖乐之为道,幽可以格鬼神,明可以和邦国,故曰声音之道与政通焉。皇上励精兴治,时御殿庭,躬祼宗庙,释奠先师,去冬祀天于圜丘,今夏祭地于方泽,臣等备员班行,窃用窥听,则或虚器徒陈,不能抚异;或虽有吹击,未必协于六律。盖久失传受,无怪其然。乞皇上敕令礼部及太常寺修举乐事,如原任南京大理寺寺丞马从龙授以太常职衔,俾之专理,并听其引用才智之士,训诲乐生,务合天地之元音,用于朝廷、郊庙,格神人而和上下。我皇上于宫闱闲燕,令一奏以怡圣神之性情而建中和之标准。仍制雅乐一部,可使士民通用者颁于天下。凡间阎末俗相沿淫乐亵曲、导欲增悲之声,悉行禁止,亦急务也。

崇祯帝得疏,即下旨道"祀典乐律自宜审正,所司看议以闻"。④ 只是祀典废弛乐律不讲已久,况逢多事之秋,所以曹于汴此议也只是下所

① 《明史》卷 244 杨涟传,第 6324—6328 页。
② 王世德《崇祯遗录》,《四库禁毁书丛刊》史部第 72 册,第 13 页。
③ 仅据实录所载,便有二十余次,如崇祯元年(1628)五月辛巳日祷雨,十一月祀天于南郊等。
④ 《崇祯长编》,《明实录》第 92 册,第 1378—1379 页。

司看议以闻而已。而此年，曹于汴因京察，力除忠贤余党，史称"仕路为清"，却迅速陷于朝臣相互攻讦之中，甚则被目为"西党"，遂谢事而去，崇祯七年卒。①

崇祯四年春，上耕籍田毕，御斋宫，宴群臣，教坊司设乐，承应杂剧。上谕："典礼甚隆，何得谐戏为乐？"于是永0②。有明一代，自洪武以来，即重农事，而春来行耕籍田礼便是劝农根本；因此，大凡欲成新政而有志于礼乐者，往往重耕耤仪，而指斥教坊俗乐承应不合种种，譬如弘治、嘉靖两朝，都是如此。所不同者在于，前两次是儒臣建白，此次却是由帝王本人亲自提出，也可以想见崇祯思治之心，颇为拳拳。譬如，崇祯七年二月，又曾亲祭先农，耕籍田。十年以后，虽然国家多事，节庆宴礼多废，但秋收时于无逸殿观打稻戏，却始终不废，以示重农之心——重农为立国之本，所以始终在心耳。③

第一是国家本多事之秋，第二是廷臣每相互攻讦，有志之士立朝未稳，言犹在耳，便往往为朝政所倾，或衰老谢世，这样，一直到崇祯十五年（1642）二月，方着意全面更制礼乐，这一着意仍自耕籍田礼始。

崇祯十五年二月，亲祭先农，行籍田礼。史载时有科臣沈迅因教坊承应歌词俚俗宜改正上疏，即下礼部，是月二十四日，又亲谕阁臣及礼部"以后耕耤，宜歌《豳风》《无逸》之诗。教坊俚俗之词，斥令改正"云云。④ 当时又有诸臣奏太常乐诸事，皆帝王亲谕，下礼部议。礼部覆道：

时礼部言该内阁传臣等到阁恭述皇上面谕耕耤事，如《豳风》《无逸》之诗俟别议外，其教坊所扮黄童白叟鼓腹讴歌，为佯醉状，

① 《明史》卷254曹于汴传，第6556页。
② 王世德《崇祯遗录》，《四库禁毁书丛刊》史部第72册，第12—13页。
③ 饶智元《明宫杂咏·崇祯宫词》其七："凉风香熟玉山禾，西苑秋成乐事多。旋磨台连无逸殿，年年蓑笠唱农歌。"自注引《甲申小纪》云："旧例，秋收时，钟鼓司有打稻之戏。驾幸旋磨台、无逸殿……十年后，凡时节游幸多废，此独举行，重农事也。"收录于《明宫词》，第308页。
④ 《明会要》卷8"先农"，第124页。

委为俚俗。又蒙谕感天地之舞,不宜扮天神亵渎,及禾词宜颂,不忘规谏,令词臣另行撰拟,俱即行令改正。

又蒙谕太常寺有神乐观,及给赐净衣,取其精洁。今郊庙祭乐亦多疏涩,如琴瑟并无指法,舞容尤乖古制,宜访求知乐之人,细加参究。因及郑世子所进乐书及原任礼部尚书黄汝良乐制考,大要以黄钟为主,臣等谨察得黄钟候气,实为律历之本。仰见皇上留心上理,于礼乐精微无不洞悉。臣等谨察得黄钟气实为律历之本,而自汉唐以来,或为三寸九分,或为九寸,其说不同。前议历法时,臣等以古葭灰气之法,令钦天监与新局并试,皆不甚晓,至乐舞生则琴瑟搏拊尚未能辨,矧黄钟乎?周时以舞教国子,令大胥正舞位,小胥正舞列,节八音而行八风,盖五行之义皆寓于其中,至汉大乐律则卑者之子不得舞宗庙之酎,凡除吏二千石至六百石关内侯至大夫之适子取为舞生,其教之豫而选之精如此,以能发扬功德,孚格天人。而今皆伶人下贱为之,去古实远,宜令太常寺仿周、汉意选舞士,不得仍以倡优充数,仍将《律吕正声》所纂舞图、舞节重加翻习,庶足复三代之旧。

又辅臣奏庙堂上不宜用教坊乐,查《会典》:"凡祭祀用太常寺乐舞,凡朝会宴享等礼用教坊奉銮",而相沿既久,疏舛成习,所当严行申饬者也。至古者房中之乐歌《关雎》诸诗,燕射之乐歌《鹿鸣》诸诗,笙奏《由庚》诸诗,即汉人乐府亦特为古雅,当时音容必有可观。自唐分太常与教坊为二,实郑声乱雅之始。惜古乐残缺,未易顿议,亦宜访求知乐之士,徐加订定。①

由此来看,当时朝堂所议实涉三事:一是耕籍礼用乐,明初以来例用教坊杂剧承应;弘治时,马文升只是因教坊杂剧间出狎语而厉声斥之;崇祯四年已明令裁夺杂剧,并永着为令;至本年,更因沈讯语亲谕歌《豳风》《无逸》之诗,并更正俗词。二是重考太常乐,令访求知乐之

① 《续文献通考》卷105"乐考·历代乐制",第87—88页。

人,并提及朱载堉乐律书,及原任礼部尚书黄汝良乐律考二种,大要以黄钟为主;同时令太常寺仿周、汉意选舞士,不用倡优,仍取朱载堉乐书中舞节舞图加以效习,以复三代之旧。三是直接指斥明制宴享用教坊乐不合,亦当访求知乐之士以图复古乐歌古诗,即便歌汉乐府也自古雅。

凡此种种可见,崇祯十五年的大议礼乐,已基本体现了明以来士大夫重续宋元诸儒的旧志(元末明初则以宋濂等为代表)、锐复三代的主张;也就是说,自成化以来,随着师道的复兴,复古乐思潮也渐次复兴,然而,历成化至崇祯,凡八朝,近二百年来君师力量相互制衡,此消彼长,复古乐思潮也因此而波折百端,至此,终于盼到了君臣携手,有望新一代制作。屈指算来,这一年议乐特别提到朱载堉与黄汝良所撰乐书,实际上,朱载堉进乐书在万历三十四年,进历书更早在二十三年,黄汝良进《乐律考》在崇祯六年;然而,朱氏是在七疏让爵后方才版印乐书进献,进乐书后便迁居怀庆府,自号道人,黄汝良也在崇祯八年八疏乞休。等到崇祯十五年,朱载堉早已辞世,黄汝良犹在,史载"十五年,特撰敕书,遣官赍彩币羊酒至家,存问盖异数也",①或许,这也是崇祯有意访求知乐之人,一新制作,遂在这一年赍彩币羊酒访求汝良于陋巷之中么?只是这一年,距明室亡不过两年,故纵有心于乐制改革、重修古乐,却已是无力制作了。《明史·乐志》末言:"礼部尚书黄汝良进《昭代乐律志》,宣付史馆,以备稽考,未及施行。"可以说,终崇祯一朝,君臣种种努力,无不伴随内忧外患的政局,终不免欲挽狂澜而不能的徒劳,但只是"未及施行"四字而已。

总而述之,"明自世宗而后,纲纪日以陵夷,至神宗末年废坏极矣"②,礼乐一事亦随之。世宗以"礼乐出自天子"制礼作乐,引礼乐以尊君权,礼乐之用遂为帝王私有,是为明中叶一大变。其后穆宗无为、神宗荒怠,雅乐亡俗乐盛已是不可挽回之势,故至万历末礼崩乐坏极矣。而此期空前繁荣的内廷演剧则已从礼乐系统中独立出来,成为单

① 怀荫布《(乾隆)泉州府志》卷44《黄汝良传》,光绪八年补刻本。
② 《明史》卷22熹宗本纪,第306页。

纯满足帝王兴趣的娱乐活动。其后思宗虽有重振礼乐之心,然一则失传既久,续之何其难也;二则国亡在即,确也无暇制作,是终以无成,但不失义烈而已。

第八章
明教坊制度的解体与宫廷俗乐的大兴

万历十四年,神宗开始借口不上朝,万历十七年雒于仁上著名的酒色财气疏:

> 皇上之恙,病在酒色财气者也。夫纵酒则溃胃,好色则耗精,贪利则乱神,尚气则损肝。以皇上八珍在御,宜思德将无醉也,夫何浓味是耽,昼饮不足,继之长夜,甚则沉醉之后,持刀舞剑,举动不安,此其病在嗜酒者也。以皇上妃嫔在侧,宜思戒之在色也,夫何宠十俊以开幸门,宠郑妃册封遍加,即王妃有育皇冢嗣之功,不得并封,甚则溺爱郑妃,而惟言是从,储位应建而久不建,此其病在恋色者也。以皇上富有四海,宜思慎乃俭德也,夫何取银两动支几十万,索潞绸至几千匹,略不知节慎,甚则拷宦官得银则喜,无银则不喜……此其病在贪财者也。以皇上不怒而威,宜思有忿速惩也,夫何今日杖官女矣,明日杖宦官矣……其病在尚气者也。夫君犹表也,表端则影正;君犹源也,源洁则流清。皇上诚嗜酒矣,何以禁臣下之宴会?皇上诚恋色矣,何以正臣下之淫荡?皇上诚贪财矣,何以惩臣下之饕餮?皇上诚尚气矣,何以劝臣下之和衷?……①

此疏一上,万历震怒,雒于仁引疾辞朝。这一疏标志了万历君臣之间

① 雒于仁《进四勿箴疏》,见贺复征编《文章辨体汇选》卷118,《景印文渊阁四库全书》第1403册,第387—388页。

彻底不合作的开始,而万历的怠政,论其实质,只在于君臣间的不合作,逐渐长成的万历皇帝开始以自己的方式与整个士林清流相抗。

雒氏此疏与成化初年章懋等人谏元宵灯火疏、正德初年刘健等人谏刘瑾等引帝游宴诸疏颇有相似之处,一方面是廷臣以礼乐自任,而对帝王的私欲严厉斥责;另一方面却是帝王在内廷的礼乐自为,俗乐也因此而渐炽于内廷。也就是说,由于帝王与廷臣之间矛盾激化,形成了内廷与外廷的不合作,帝王在事实上放弃了对外廷礼乐系统的控制。外廷礼乐诸事不过依违而已,此即荒礼怠乐;却于内廷中别设机构自张宴乐,正是矫然相抗之意。具体而言,成化皇帝大好新声,广征地方乐工入京,以至于教坊新声大炽;正德时更以钟鼓司驭于教坊司之上,又专设豹房以处地方乐工,遂为娱乐渊薮;嘉靖时大扩西苑,自立社稷,自建无逸殿以观耕讲学,雅俗乐遂日益混淆;神宗更于钟鼓司外,于四斋与玉熙宫新设演剧,选近侍演习,宫中俗乐遂日新月异。

由此来看,一方面是礼乐机构的日益内廷化,另一方面则是礼乐人,或者演剧人的日益内廷化,即由教坊乐工变成内廷近侍。明建以来,以教坊司为核心的礼乐宣化结构,至此彻底崩溃。可以说,成化以来,四朝帝王别设乐署,这一假内廷以自张礼乐,终致俗乐大兴的局面,正与当时假内侍以与外廷相抗,终至朝政不可闻的局面互为表里;由此也可以明了,为什么朝堂之上,一代又一代士大夫慨然以复古乐、反俗乐为号召,复古不能,遂弃朝堂而去。最终,帝王在宫廷自放于俗乐,文人士大夫在市井(山林)自放于俗乐,最终构成了晚明教坊内外演剧的趋同,以及晚明演剧的大兴。

第一节　礼乐机构的日益内廷化与 皇家梨园的兴起

自正统以来,以神乐观、教坊司为代表的雅乐日趋衰落,相应的则是钟鼓司及其俗乐的兴起。这一变化应当渐起于成化,而正德初年反刘瑾事件的戏剧性转变,则标志了钟鼓司势力大炽的开始,钟鼓司开

始取代教坊司而号令天下；相应，教坊司的礼乐职能也日益削弱，也即在实际上渐沦为演剧机构，逐渐与钟鼓司合流。

一 钟鼓司的兴起与内廷乐署的一天下

钟鼓司之名不知起于何时，为宦官二十四衙门之一。明初，钟鼓司为司天监之辅，"(洪武)四年辛亥……凡定时以漏，更时以牌，报更以鼓，警晨以钟，皆钟鼓司佐之，玄象图书非其职者不得预"；①洪武二十八年九月，复定钟鼓司职责为"掌祭乐及御乐，并宫内宴乐与更漏、早朝钟鼓诸事"。② 大约新朝甫立，礼乐犹简，所以初不过定时报时、出入钟鼓罢了，后来方预祭乐与宴乐等，都属雅乐；兼掌内廷杂戏，应是后来的事情。如《明史》所载："钟鼓司，掌印太监一员，佥书、司房、学艺官无定员，掌管出朝钟鼓及内乐、传奇、过锦、打稻诸杂戏。"③显然，较洪武时已多出"传奇、过锦、打稻"等。至晚明，刘若愚于钟鼓司的执掌记述尤详，"掌管出朝钟鼓，凡圣驾朝圣母回，及万寿圣节、冬至、年节升殿回宫……在圣驾前作乐，迎导宫中升座承应。凡遇九月登高，圣驾幸万寿山；端午斗龙舟、插柳；岁暮宫中驱傩；及日食、月蚀救护打鼓，皆本司职掌。西内秋收之时，有打稻之戏……又过锦之戏……皆可承应……又木傀儡戏……"④文中于何为打稻戏、过锦戏、木傀儡戏等叙述颇详。这样，《明史》中所说"传奇、过锦、打稻"等，显系后来所增，而且显然也受刘若愚一书影响。实际到晚明，钟鼓司所掌戏剧远不止刘若愚笔下所书。譬如，宋懋澄《九籥集》卷10所录钟鼓司诸伎便有狻猊舞、掷索、垒七卓、齿跳板、杂伎、御戏等，除却御戏是院本杂剧南九宫外，其余都是杂戏。

那么，钟鼓司究竟是何时，又是如何发展起来的，并渐次凌驾于教坊司之上呢？

① 王圻《续文献通考》卷215"象纬考·历法"，第3224页。
② 《明太祖实录》卷241，《明实录》第5册，第3511—3512页。
③ 《明史》卷74职官三，第1509页。
④ 刘若愚《酌中志》卷16，北京古籍出版社，1994年，第107页。

钟鼓司,具体何时开始兼掌内府杂戏,史载不明,又称御戏监,大概也是杂戏渐盛后的俗称。然而,从礼乐机构的设制来说,朱元璋以教坊司统天下乐署,教坊司属于外廷机构,隶属礼部;因此,内廷之中,必然设一机构,掌管内廷诸乐,毕竟外廷教坊司不得随意入内,何况洪武时期即严禁女乐。如此说来,钟鼓司初不掌杂剧,或者说明初有关钟鼓司搬演戏剧的记载甚少,根本的原因还在于由于洪武制度的约束,也由于文臣对帝王的约束,帝王多以勤政的姿态出现,内廷演剧并不发达的缘故。无论洪武朝假演剧以为声教,还是永宣朝以演剧文太平,并优渥文武,演剧都是面向天下,也必然以外廷乐署——教坊司为主,①教坊演剧也因此在永宣时期达到鼎盛。这一鼎盛,论其实质,却正是帝王与外廷携手——所谓君师共治——共同礼乐天下的结果。

相应,细按有关钟鼓司伶人戏剧的记载,实与帝王耽溺俗乐的记载同时出现;其发展轨迹,一应兴衰异变,也与宫廷俗乐的兴起息息相关。进而言之,无论是钟鼓司的起来,还是宫廷俗乐的兴起,直接导源于帝王与廷臣之间的矛盾日益尖锐化——也即君师共治的局面逐渐失衡——一方面是帝王日益以复古乐制衡帝王;另一方面,则是帝王倚内侍与近臣,与外廷相抗,遂日益沉溺于内廷俗乐之中。

如前所说,成化初年,翰林四谏的集体被贬标志着帝王与廷臣在礼乐制作上的矛盾开始激化。同样,也是在成化年间,我们开始看到宪宗好曲本好新声的记载,关于钟鼓司承应院本的记载也相应增多,最著名的便是优人阿丑:

> 中官阿丑善诙谐,于上前作院本,颇有东方朔谲谏之风。汪直用事,势倾中外。一日,丑作醉人酗酒,一人佯曰:"某官至。"酗骂如故。又曰:"驾至。"酗亦如故。又曰:"汪太监来矣。"醉者惊迫帖然。旁一人曰:"驾至不惧,而惧汪太监,何也?"曰:"吾知有

① 譬如,相传洪武时搬演高明《琵琶记》,所命者也是"教坊奉銮史忠"。而正统间《吴中畏内》剧的出现,搬演者也不能能遽认为是钟鼓司。吴中(1372—1442)系永乐、宣德、正统三朝的大臣,因其畏内,禁中遂敷演其事,以为笑乐。

汪太监，不知有天子。"时王越、陈钺媚直，丑复作直，持双斧趋跄而行。或问故，答曰："吾将兵惟仗此两钺耳。"问："钺何名？"曰："王钺、陈钺也。"上微哂焉。①

关于阿丑此类即事搬演、驾前谐谑的院本，记载尚多，而最著名的便是此条。当成化之时，宦官汪直用权，武人王越与陈钺为之羽翼，势倾天下，文官交相弹劾；成化十八年陈钺免职，十九年汪直由镇守大同调南京御马监，稍后威宁伯王越除爵。这样一场朝政大动荡，然而，在各家史传笔记的记载中，却往往有阿丑驾前搬演院本、嬉笑诙谐的影子在。谈迁《国榷》在书成化十八年三月乙酉"兵部尚书陈钺免"一段后，亦记此事，道"初，上曲宴，有阉阿丑，优也"云云。② 优人阿丑也因此颇得声誉。何良俊道，"阿丑，乃钟鼓司装戏者，颇机警，善谐谑。亦优旃、敬新磨之流也"；③沈德符道，"成化间阿丑之属，以故恃上宠颇干外事"；④焦竑《国朝献征录》，更为之做《阿丑传》⑤；便是刘若愚记钟鼓司事，也在慨叹天启间钟鼓司佥书王进朝御前插科打诨，如何谀承魏阉忠贤时，油然忆及成化间阿丑，慨然叹道："回想宪庙时，汪直擅权，尚有怀恩之流，居帝左右，所以阿丑敢讽谏也。"⑥当时汪直领西厂，其势日炽，却因怀恩掌司礼监，位在宦官之首，"性忠鲠无所挠，诸阉咸敬惮之"，⑦终能把持局面。这也是刘若愚感慨阿丑敢于帝前讽谏的真正原因。

其实，这里刘若愚说得还不透。怀恩，究竟何许人耶？《明史》有传，高密人，宣德间兵部侍郎戴纶族弟。戴纶素称直言，因忤上被杀，怀恩家也因此被牵连，当时的怀恩尚自年幼，遂被宫为小黄门，赐名怀恩。也就是说，怀恩虽是宦侍，却出身士大夫，诸父皆贤臣；可以说，怀

① 饶智元《明宫杂咏·成化宫词四首》，注引《貂踏史鉴》，参见《明宫词》，第244页。
② 谈迁《国榷》卷39，《续修四库全书》史部，第360册，第351页。
③ 何良俊《四友斋丛说》卷10，第89页。
④ 沈德符《万历野获编》补遗卷1"禁中演戏"，第798页。
⑤ 焦竑《国朝献征录》卷117，广陵书社，2013年，第8册，第5139页。
⑥ 《酌中志》卷16，第109页。
⑦ 怀恩传见《明史》卷304宦官一，第7777页。

恩始终秉承家风,于帝前往往直言相谏。史载,宪宗最终没有易太子是怀恩力争之功,怀恩也因此被斥居凤阳;后来弘治即位,召归,仍掌司礼监,力劝帝逐万安,用王恕,一时正人汇进也是怀恩之力。由此可见,成化一朝最终拨乱反正实是廷臣与内侍携手之功,而怀恩对外廷贤臣也往往极为向慕,"当是时,尚书王恕以直谏名,每每慨叹,'天下忠义,斯人而已'",这也是后来力荐王恕领阁的原因所在。当内侍与廷臣联手,帝王倚内侍以抗外廷的局面,最终未能成形。

迨至正德时期,却是不然。正德时钟鼓司势力大炽,实以正德初年廷臣与以八虎为代表的内官之间一场权力博弈密切相关。少年天子朱厚照,自东宫起便好骑射与戏剧,当时东宫内侍刘瑾便以俳优见幸。瑾,陕西兴平人,早在成化时,因武宗好教坊戏剧,便以领其事而见幸。① 弘治初,坐法几死,后来得侍东宫。太子即位后,出掌钟鼓司,与同时东宫旧侍马永成、谷大用等人,朝夕导帝嬉游,遂日受宠幸,并称"八虎"。不过数月,正德元年春正月,刘瑾进内官监,总督团营,"孝宗遗诏罢中官监枪及各城门监局,瑾皆格不行,而劝帝令内臣镇守者各贡万金。又奏置皇庄,渐增至三百余所,畿内大扰",② 而百官忧惧。当时,户部尚书韩文用郎中李梦阳言,道是"与其退而泣叹,不若昧死进言",遂以李梦阳草疏,会合九卿诸大臣,上书弹劾"太监马永成、谷大用、张永、罗祥、魏彬、刘瑾、丘聚、高凤等,置造巧伪,淫荡上心。或击球走马,或放鹰逐兔,或俳优杂剧错陈于前,或导万乘之尊与人交易,狎昵媟亵,无复礼体。日游不足,夜以继之,劳耗精神,亏损圣德",请"将永成等缚送法司,以消祸萌"。史载"疏入,上惊泣不食,诸阉大惧。先是,科道交章请除群奸,阁议持章不肯下,诸阁已窘,相对涕泣"。次日,自请安置南京,阁议仍不从。"时王岳与司礼太监范亨、

① 王鏊《震泽纪闻》卷下:"刘瑾,陕西兴平……少狡狯……特利口伤人,称为利嘴刘。成化中,好教坊戏剧,瑾领其事得幸。"《续修四库全书》第1167册,第494页。因文献不足,成化一朝叙述最多的内廷优人只是中官阿丑,其余但知成化好小说杂剧,令中官购求,王鏊此处所记又甚含糊,因此,刘瑾是职役钟鼓司,遂领教坊杂剧入内廷,还是仅仅是成化近侍,导帝游于教坊戏剧,并不清楚,姑存疑。
② 《明史》卷304宦官一,第7786页。

徐智等亦助文等，密奏上，上不得已允之，待明旦发旨，捕瑾等下狱。"其实，刘瑾侍成化、正德，都不过以领杂剧而受宠，正德即位，瑾掌钟鼓司，而钟鼓司于内廷衙门中其实最是低微，且当时在廷臣眼中，也不是八虎之首，如奏章中但云"永成等"，刘瑾不过序在第六。然而，在危机时刻，却充分体现了他机辨的一面。遂率众虎夜趋上前，环跪痛泣，以头抢地，矛头直指王岳，"今左班官敢哗无忌者，司礼监无人也；有则惟上所欲为，谁敢言者"。① 上怒，是夜立命刘瑾入掌司礼监兼提督团营，丘聚提督东厂，谷大用提督西厂，张永等并司营务，分据要地，瑾等并立逐王岳等中官三人，后来又中途捕杀，刘健等廷臣见事不可为，遂纷纷求去。

明代内府衙门，钟鼓司最微，司礼监最尊。后者有代天子拟票、牵制廷臣之权，刘瑾以钟鼓司伶官入掌司礼监，实为有明第一人。② 然而，个中原因也不是全无踪迹可寻。刘瑾微时，素慕王振之为人，早有发达之心；初不过领教坊戏剧而得幸于宪宗，孝宗时又受法，遂愤郁不得志，每切齿文臣，史载："与同类屡在上前言弘治年间朝权俱为内阁文臣所掌，朝廷虚名而已，每形诸戏剧。"③由此可见，刘瑾从一开始便擅于利用职权之便，利用戏剧，以干政事，左右视听；后来能一夜倾覆阁议，也正是长期浸润的结果。此后，刘瑾得权，往往矫诏行事，帝皆不问，以焦芳为首的台阁也仰其意而决，一人专权至于极矣，坊间传闻，称瑾作"立皇帝"，而以武宗为"坐皇帝"。正德五年，为杨一清计败。

一个人的际遇其实也是一个时代的际遇。成化以来，帝王与廷臣矛盾渐趋尖锐化，而帝王大好俗乐也自此始，刘瑾也在此时因领教坊杂剧而渐次登上历史舞台。弘治中兴，君师共治之意渐复，刘瑾因此受法而处于边缘。正德元年十月，一场内官与外廷的大较量戏剧性地改变

① 谷应泰《明史纪事本末》卷43"刘瑾用事"，《景印文渊阁四库全书》第122册，第539—540页。
② 王世贞《弇山堂别集》卷95道："由钟鼓司而入司礼监，瑾以前盖未有也。"中华书局，1985年，第1805页。
③ 陈洪谟《继世纪闻》卷1，见陈洪谟等《治世余闻继世纪闻松窗梦语》，中华书局，1985年，第70页。

了历史：首先是素以礼乐自任、以帝王师自居的弘治旧臣退出政治舞台，标志着成化末年以来君师共治之意的再次破产；另一方面，朝堂内外形势迅速发生逆转，帝王开始倚重内侍与近臣同外廷相抗，而内侍近臣，以刘瑾为始，则纷纷交结君宠以争揽朝权。相应，是钟鼓司的大兴。个中关键便是原钟鼓司伶官刘瑾出掌司礼监，而有意假钟鼓司以直接干预天下礼乐。从此，正德朝礼乐的变迁遂日益与钟鼓司相关联。

正德三年七月，武宗因大成宴举乐事，特谕内钟鼓司康能等，诏移各省司取艺精者赴京供应：

（正德三年七月）壬子上谕钟鼓司太监康能等曰：庆成大宴，华夷臣工所视，当举大乐。近来音乐废缺，非所以重朝廷也。于是礼部议请选三院乐工年力精壮者，严督教习，从之。仍令礼部移文各省，选有精通艺业者送京供应，自是筋斗百戏之类，盛于禁掖矣。①

（正德四年夏四月）河间等府奉诏送乐户至京，命以其艺业之精者留应役，给与口粮，工部仍相地为之居室。时教坊乐工得幸于新宅，诉朝夕承应为劳，外郡乐工不宜独逸，请诏礼部移文天下，取精于诸伎者送教坊，于是有司遣官押送，乘传续食者数百人，俳优自此益进矣。②

自来帝王登基，必制礼作乐，以告天地祖先，第一便是行郊礼宴庆成。正德三年，正是朝堂内外纷争暂告段落，以刘瑾为代表的以正德为核心的新势力集团渐次上升之时，无论是正德，还是刘瑾，有意制礼作乐以诏告天下，正是应然之义。这便是正德三年谕钟鼓司康能的背景与意义所在。然而，礼乐之损益，原应由教坊司奏请，下礼部议，或由帝王亲谕礼部，诏教坊司承办，如天顺间诏地方乐工入京重订雅乐即是如此，何况庆成大宴原是朝廷祭享大礼，素由教坊司承应；然而，正德时皇帝却特谕内钟鼓司康能，由钟鼓司达礼部，以钟鼓司而议礼

① 《明武宗实录》卷40，《明实录》第34册，第941—942页。
② 《明武宗实录》卷49，《明实录》第34册，第1119页。

乐事实属僭越,当时礼部但请选京师三院乐工,可是,最终上命仍是移地方乐工入京供应。由此可见,礼乐一事,武宗所倚重者实在钟鼓司,不在教坊司,更不在礼部。遥忆当年,廷臣对朝廷将礼乐之事,尤其是大宴享委之于教坊已数有不满,早在景泰元年刘翔就上疏道,"庆成宴独用教坊供应,有乖雅道。请敕儒臣,推演道德教化之意,君臣相与之乐,作为诗章……时以袭用既久,卒莫能改"云云。① 然而,到正德时期,竟连教坊也弃而不用,但付之于内廷最贱之钟鼓司,礼乐之变,可谓极矣。

问题是,关于庆成大乐事,正德为什么要付与钟鼓司? 其意义又如何? 我们说,刘瑾上台,标志着帝王开始倚内侍以与外廷相抗,那么,帝王具体又是如何倚内侍抗外廷,欲自树功业呢?② 这种种问题,或许首先便聚焦于钟鼓司。

其实,正德初年以钟鼓司征选天下乐工,这一过程恰与刘瑾当权相始终;或者说,钟鼓司正是在刘瑾当政时期,其权力上升至顶峰,得以内廷乐署的身份而号令天下。个中演变,还得从刘瑾改制说起。刘瑾自当政以来,大肆更张,早在初进内官监总督团营时,便于孝宗遗诏罢中官监枪及各城门监局等,皆格不行;后来入司礼监后,革变易繁,内外哗然。据载,刘瑾伏诛后,"廷臣奏瑾所变法,吏部二十四事,户部三十余事,兵部十八事,工部十三事,诏悉厘正如旧制",所涉凡八十五事。③ 其实廷臣所奏远远不足,以钟鼓司广征地方乐工,同样也是刘瑾新政之一,亦随刘瑾伏诛而止。确切说,百制以礼乐为先,隆钟鼓司以掌天下乐事,最是刘瑾改制的关键。何以见得? 不妨先来看内廷衙门的建制。内廷衙门,十二监四司八局,内官素称二十四衙门④。其中:

① 《明会要》卷 21"乐上·乐器",《续修四库全书》第 793 册,第 168 页。
② 这一帝王概而论之,既可指"坐皇帝"正德,也可指"立皇帝"刘瑾,以及后来效刘瑾的种种佞臣。
③ 《明史》卷 304 宦官一,第 7792 页。
④ 洪武宦官制度,历五次而始有成规,时在二十八年大成,后来略有增补。凡十二监,曰神宫、尚宝、尚膳、尚衣、司设、内官、司礼、御马、印绶、直殿、御用监、都知监,"以太监为之长,秩正四品";八局,曰兵仗、内织染、针工、巾帽、司苑、酒醋面、银作、宝钞八局);二司,钟鼓、惜薪。万历时,八局中无宝钞局,而有浣衣局;钟鼓、惜薪之外又增宝钞、混堂,作四司,这十二监四司八局,便是中官例称的二十四衙门。见《万历野获编》补编卷 1"内官定制",第 814—815 页。

司礼今为十二监中第一署，其长与首揆对柄机要，佥书秉笔与管文书房，则职同次相。其僚佐及小内使，俱以内翰自命，若外之词林，且常服亦稍异。其宦官在别署者，见之必叩头称为上司，虽童稚亦以清流自居，晏然不为礼也。

　　内官监视吏部掌升选差遣之事，今虽称清要，而其权俱归司礼矣。

　　御马监虽最后设，然所掌乃御厩兵符等项，与兵部相关，近日内臣用事稍关兵柄者，辄改御马衔以出，如督抚之兼司马中丞，亦僭拟甚矣。

　　内职惟钟鼓司最贱，至不齿于内廷，呼曰东衙门。闻入此司者，例不他迁，如外藩王官。然而正德初刘瑾乃以钟鼓司入司礼者，又传先朝曾召教坊司幼童入侍，因阉之为此司之长，以故其侪鄙为倡优之窟，不屑列班行，未知然否。

由此来看，内廷以宦官为主体，所构衙门自成系统，虽品秩低下，却皆规模外廷而来。司礼监最隆，其长即内相，与台阁外相对，有内翰，与外廷翰林对，于内廷诸衙门中也以"清流"自居，一如外廷故事。司礼监以下内衙门，则又规模六部，如内官监形同吏部，御马监形同兵部；那么，以此相推，钟鼓司已形同礼部。教坊俳优本是贱业，钟鼓司以俳优兼阉人，其实又在教坊之下，既操俳优，因此，连内廷也多不齿。可以说，钟鼓司原不过倡优之属，仅供内廷御前承应，生杀可以立夺，在内衙门中最贱。然而，在出身于钟鼓司的刘瑾眼中，擢升钟鼓司以行礼部之权，是应然之义，将至贱视同为至尊，固然是尊隆，更重要的是，便于通过钟鼓司将礼乐之权牢牢掌握在一己手中。如此推想，那么正德三年庆成大乐事，武宗特谕钟鼓司康能如何便不难理解了。当斯时，刘瑾擅权，其秉掌司礼监是以内相凌驾于外相之上；钟鼓司遂以内廷乐署凌驾于外廷乐署甚至礼部之上，而直接号令天下礼乐之事。正德一朝，礼乐遂为之而大变。

　　从上引材料来看，正德三年七月因庆成大乐不修，诏令各省司取艺精者赴京；河间等府奉诏送乐户至，事在正德四年四月；这些教坊乐

工得幸于新宅时,又再请移文天下,选技精者于教坊,其时或在本年十二月,《石匮书》载"(正德四年十二月)命选精通乐艺者八百户于乐院",①大约即是指此。这里,首先要说明的是,广征地方乐工入京,说是为庆成大乐而起,实际上却源于武宗的好教坊戏剧,以及豹房新宅的兴建。当时,武宗自大内移居豹房,日召教坊乐工往来承应。因此,正德四年再次移文征选天下乐工,如《实录》所说,便是源于这些见宠于新宅的乐工们的申诉。②也就是说这一征选,意不在雅乐(即所谓庆成大乐)而在俗乐,以供御前日常承应而已。

自正德三年七月以来,地方乐工入京,遂络绎不绝;直到正德五年,刘瑾伏诛,方才停止。③然而,仅仅数年间,大量地方乐工的入京,却直接导致:一是教坊制度的大乱,以地方而据京师,"乘传续食者又数百人";二是地方俗乐大兴,"自是筋斗百戏之类,盛于禁掖矣",三是俳优之势大张,乐工受宠而僭越、乱政之事比比皆然,例如,诉请移文天下。更不用说征选地方入京沿途所造成的困扰。弘治时期也曾下诏选乐工入京,终为礼部所止;与此相较,正德时期礼部已无力与刘瑾相抗,以至于钟鼓司竟能号令天下,其俳优之势自然也就不可控了。

尽管正德五年刘瑾伏诛,广征乐工之事也因此而停顿。然而,乱象既生,却已经无法改变了。更重要的是,刘瑾擅权,帝王倚内廷以抗外廷之势已成,诸佞揣摩上好、角宠窃权之势已成,相应,礼乐大变,宫廷俗乐——无论是胡乐还是散乐——大兴之势已成。后来的钱宁、江彬、臧贤等,都不过刘瑾第二、第三、第四,只是由于外廷的牵掣,又不据司礼之要津,其势遂远远不及,不过承其余波罢了。

二 教坊司的逾制及其与钟鼓司的合流

《明史》在大书正德三年武宗谕内钟鼓司康能种种,如何大征天下

① 张岱《石匮书·石匮书后集》,上海古籍出版社,2008年,第124页。
② 到后来,毛奇龄《武宗外纪》更完全不提康能与庆成大乐的事情,而将武宗新宅传召教坊乐工事,视为征选地方乐工入京的直接原因。毛奇龄《武宗外纪》,第617页。
③ 皇甫录《皇明纪略》道:"瑾诛,乃移檄止之。"中华书局,1985年,第15页。

乐工时,在"俳优之势大张"下,特别点出一句,"臧贤以伶人进,与诸佞幸角宠窃权矣"。①其实,早在正德三年四月便有臧贤的记载。当时,武宗应伶官臧贤之请敕令增造御乐库房,史载,"时乐官臧贤交结权奸钱宁,为上所喜,故特允其请"。其实不然,当时钱宁附刘瑾,臧贤附钱宁,不过都是瑾党而已。既然以刘瑾为代表的以正德为核心的新势力集团有意制礼作乐,增造御乐库房,便是筹备工作之一;因此,对臧贤而言,请造库房只是一个开始。此后,随着大量地方乐工入京师,并选入教坊,帝王又日召教坊乐工往来于新宅,臧贤的存在便日益彰显,可以说,臧贤的弄权,本身即是俳优之势大张的一个极致。

臧贤在位,正德时期教坊司有两个突出的特点:一是教坊伶官臧贤的以朝士自命,更角逐朝堂,大张权势;二是教坊司原有礼乐宣化的职能渐次崩解,并与钟鼓司日趋合流,成为俗乐之渊薮。

(一)教坊伶官臧贤以朝士自命

如果说,刘瑾的意义在于对原有礼乐制度的革变,尊隆钟鼓司使之凌驾于教坊司、甚至礼部之上;那么,臧贤的意义则在于因为他自己个人的存在,及其与正德私人的相契,而一步步突破了旧有制度的束缚。简言之,即臧贤自身的文人化及其对教坊官制的逾越,即以朝臣(士)自居而日益自矜。

臧贤,字良之,号雪樵。据载:

> 伶官臧贤,颇解音律,能作小词,为武宗所眷,得赐殊服优宠,尝奉敕祠于泰山,摄卿而行。后乞骸归西山,自号雪樵。寻被召用,特赐堂名曰"勉起"。中外于□者争以奇货赂之,得所愿者,贤报以名香,目曰"雪中春信",为朱宁中伤杖死。贤父亦以技受宠,于宪庙任为中书舍人。②

> 丈夫始冠则字之,后来遂有字说,重男子美称也。惟伶人最贱,谓之娼夫,亘古无字。如伶官之盛,莫过于唐……黄幡绰、雷

① 《明史》卷 61,第 1509 页。
② 皇甫录《皇明纪略》,中华书局,1985 年,第 16 页。

海青、李龟年……敬新磨、尚玉楼之属,俱以优名相呼,虽至与人主狎,终不敢立字。后世此辈侪于四民,既有字且有号,然不过施于市廛游冶儿,不闻称于士人也。惟正德间教坊奉銮臧贤者,承武宗异宠,扈从行幸至于金陵,处士吴霖、吴郡礼部郎杨循吉,并侍左右,时宁王宸濠,妄窥神器,潜与通书札,呼为良之契厚,令伺上举动。良之,贤字也,盖贤之婿司钺者,以罪戍南昌,故宁庶借以通贤。逆藩之巧,乐工之横,至此极矣。贤至赐一品蟒玉,终不改伶官故卫,上两幸霖家,亦赐以一品服。①

由此可见,臧贤出生在伶官世家,解音律,而善小词,遂为武宗所眷,至赐一品服色;而后来乞赅归西山,自号雪樵;又说但以名香报信,称作"雪中春信";这种种背后的故事且不论,却能够看出,臧贤其人其实颇有几分才情与风雅。再如沈德符所说,伶官有字有号,更闻称于士人,自臧贤始,更可见臧贤其人实以文士自居,宁王正是深知这一点,遂以文士视之,"呼为良之契厚"。这方是他能够进退文学词臣,得宁王以字相称,并代宁王交接群臣的资本所在,而这一点实在不是正德身边的其他近臣,如刘瑾、张永等内官与钱宁、江彬等武官可以比拟的。

正德好武事,更好音律,以性情所近而眷信左右。刘瑾等辈导帝戏剧,然而,钟鼓司所掌多不过杂戏院本而已,与教坊弦索多南北正声,雅俗高下,迥然有别,正德皇帝宠遇臧贤实在情理之中。可以说,臧贤为正德打开了另外一扇通往文学词臣的窗口。也正是因此,有关正德与臧贤的记载,往往与南巡、与江南、与文学、与考音有关。例如,臧贤向正德举荐江南知音能词之士,如当时名士杨循吉、徐霖等人,宠遇异常;②李开先又道"武宗南幸,好听新剧及散词,有进词本者即蒙

① 沈德符《万历野获编》卷21"伶人称字",第545页。此处"吴霖"当作"徐霖"。
② 杨循吉事详见明人蒋一葵《尧山堂外纪》卷91,《续修四库全书》第1194册,第122页。徐霖事又见路鸿修撰《帝里明代人文略》(道光三十年甘煦津逮楼活字印本)卷15等,具体细节不免有所渲染。

厚赏,如徐霖与杨循吉、陈符所进,不止数千本焉",①凡此都在影响之间,却愈传愈烈。

如此来看,无论是真风雅,还是附庸风雅,臧贤的才情与性情其实都迥异于一般伶人,而呈现出文人化的倾向。而于臧贤而言,自恃才情,向慕风雅,或许正是因此,积极改变教坊伶官之地位,谋求与朝士同列,与缙绅颉颃,揖让于文学词臣之间,几乎便成了一个无法拒绝的心结,以至于不惜交结宁王,图谋叛乱,终至身败名裂,这不过是各种宋元话本及早期章回小说所叙述的发迹变泰的市井传奇之一罢了。而于外廷及天下士林来看,臧贤的种种作为,便极大地扰乱了原有社会秩序,即所谓"悖礼乱政"。

各家记载说到臧贤如何权倾朝野,其事约略有五:第一,尝奉命祀碧霞元君,所过州县倨坐受偈,呵用礼部牌,官吏迎候,皆望尘拜,场面种种尴尬,遂使有志之士,皆避而不见;第二,伶官素无养疾例,而臧贤两次以疾乞闲,竟下礼部覆奏,帝王更温旨挽留,后来又勉起复职,其间程序完全与朝官无异,甚至"其礼视朝士有加",以至中外异之;第三,冠带与朝士无异,与百官同出入于朝会之间,更恩赐一品服色,贤犹以为不足,常欲改教坊司为方印,改所悬牙牌如朝官;第四,操文学词臣进退之权,以至士林哗然;第五,交通宁王宸濠,最终势败。②

由第一条可知,成化时期,以内官与太常道士代祀天下,已常为外廷所劾,然而,正德时期,竟以教坊司伶官代为祭祀,悖礼已极;而于臧贤而言,更是直接呵用礼部牌,将自己视同于礼官,所过之处倨坐受谒;甚至特以疾乞闲,必待帝王温旨勉起始出;这些其实都是一种姿态,而难免有刻意的成分在。而第三、四、五条,极度彰显了臧贤强烈欲跻万人之上的个人意志,终致身败而名裂。

① 《金陵琐事剩录》"进词本",转引自《中华大典·文学典·明清文学分典》,凤凰出版社,2006年,第236页。
② 以上参沈德符《万历野获编》卷1"伶官干政",中华书局,1959年,第33—34页;《明武宗实录》卷163,《明实录》第37册,第3127—3128页。陈洪谟《继世纪闻》卷5,中华书局,1985年,第102页。

第八章 明教坊制度的解体与宫廷俗乐的大兴 / 301

尚需提出的是,正德朝臧贤作为教坊伶人(官),在制度上的种种逾矩,除却源于强烈的个人意志外,还有两点:一,这种逾矩在一定程度上是恢复金元制度,即臧贤的逾矩也是有制度可循的;二,对臧贤的逾礼越制,外廷的反弹力量始终存在,因此,臧贤的逾越,基本还限制在个人的姿态以及帝王的态度上,制度的更变并不明显。

沈德符曾经感慨元明教坊制度的不同:

> 教坊官:在前元最为尊显,秩至三品,阶曰云韶大夫,以至和声郎,盖亦与士人绝不相侔。我朝教坊之长,曰奉銮,虽止正九品,然而,御前供役,亦得用幞头公服,望之俨然朝士也。按祖制,乐工俱戴青卍字巾,系红绿搭膊,常服则绿头巾,以别于士庶,此《会典》所载也。又有穿带毛猪皮靴之制,今进贤冠束带,竟与百官无异,且得与朝会之列,吁可异哉!①

沈德符特别标举,教坊官在前元最显,官至三品,却"亦与士人绝不相侔";又道,按祖制伶人服饰如何如何,有别于士庶;最后才慨叹,"今进贤冠束带,竟与百官无异,且得与朝会之列,吁可异哉"! 然而,早在金时,教坊乐官便具有品阶,并与百官同朝请,史称遂得列于乐官。至元时,教坊官尤为尊显,在当时便屡为朝野所议,②所谓"与士人绝不相侔"只是沈氏想象之词;沈氏笔下祖制也只说得伶人服饰,伶官则不同,"洪武三年定:凡教坊司官,常服冠带,与百官同。至御前供奉,执粉漆笏,服黑漆幞头……"③,所以臧贤的服饰本身并不逾制。然而,明初教坊官服饰与百官同,不过沿金元旧制,但品秩较之前元却大为降低,止九品,后来种种对伶人在礼法上的限制,也足以说明教坊的地位的确有别于士庶;因此,臧贤至赐一品服色,腰蟒玉,代天子祀地方,

① 沈德符《万历野获编》卷14"教坊官",第367页。
② 有关考订参李舜华《礼乐与明前中期演剧》,第76—81页。
③ 《大明会典》卷61,《续修四库全书》第790册,第251页。

以礼部牌呵道种种,方才是逾制之极——但这一逾制,在一定程度上,则是向金元制度的回归,或更在金元之上。同时,于臧贤的逾礼越制,外廷始终弹压,譬如,臧贤欲改教坊司为方印,改所悬牙牌如朝官,便为礼部尚书傅珪所沮,①尽管傅珪最终被矫诏去职,不足六十而早逝,但傅氏任宗伯期间,于朝堂礼乐之事,始终抗言力辨。或许外廷的反弹,也正是臧氏与钱宁联手,共同与宁王交接,谋求逆乱、以求隆权的原因之一。

(二)教坊司与钟鼓司的合流——以剧本与人事的互通为代表

一方面是钟鼓司日益凌驾于教坊司甚至礼部之上,另一方面则是教坊司伶官的种种悖礼越制。然而,我们说,臧贤的逾越,更多出于个人意志与帝王的宠遇,遂致暂时无视或突破现有的制度,这与刘瑾更制及钟鼓司的起来是完全不一样的。因此,尽管钟鼓司在刘瑾之后风光不再,但随着内廷俗乐的大兴,却已取代教坊司成为宫廷演剧最主要的承应者,并随着俗乐的大兴,而日益壮大;同时,臧贤的逾越本身已象征了教坊制度原有礼乐功能的混乱,遂渐次与钟鼓司合流,所搬演戏剧也同样以帝王的日常娱乐为旨归。总之,至正德时期,教坊司与钟鼓司渐无大界限,二者一同承应宫中乐舞,一同择选天下乐人(妓)入宫(景泰间偶一故事,至此已成惯例矣)②,为其首者因武宗宠幸也一同左右朝政。

关于教坊司与钟鼓司的合流,大概可以体现在两方面:一方面是剧本的往来,另一方面则是人事的往来。

首先,不妨从今人关于宫廷演剧的教坊本与内府本之考订说起。

如前所说,明制,例由教坊承应往来杂剧,永宣时最盛;内廷虽有钟鼓司,然而,演剧之兴约始于成化。就演剧文本的流通而言,既以教坊司统摄天下教坊,则两京教坊及地方教坊之间,所编演之剧本往往可以自下而上或又自上而下互为流通;同时,无论是地方教坊所呈剧

① 《明史》卷 184 傅珪传,第 4885 页。
② 景泰间,教坊司左司乐晋荣谄事钟鼓司掌事陈义,先后献伎女李惜儿等入宫,天顺间教坊司发其事,两人俱伏诛。参见《明英宗实录》卷 274,《明实录》第 20 册,第 5811—5812 页。

本,还是京师教坊所撰剧本,都必得经礼部所校定,方才搬演于御前,或赐之藩府等各级教坊。然而,自成化以来,帝王已经开始通过钟鼓司采纳民间新声,搬演于内廷;而正德以来,随着钟鼓司地位的大隆,不仅所掌内廷演剧日益繁炽,同时,教坊演剧也往往听命于钟鼓司,这便极大地方便了教坊演剧与内廷演剧的合流,相应地,剧本也互为流通。同时,因为帝王好曲本,并日益耽溺于内廷演剧中,各级教坊所编演之剧本最终会上呈钟鼓司;而钟鼓司在收贮以供阅览的同时,也会对所需剧本作出更改以供御前搬演,这才是今人对明代宫廷演剧剧本渊源颇多歧义的原因所在。

万历间,臧懋循编《元曲选》云:"予家藏杂剧多秘本。顷过黄从刘延伯借得二百种,云录之御戏监,与今坊本不同。"①"御戏监"之名,他处不见,然据孙楷第先生的考证,当指钟鼓司无疑。② 内官衙门十二监八局四司,钟鼓司原为四司之一,地位最下,即内官也多不耻,刘瑾专政时期,将之归入司礼监,意在辖之以号令天下礼乐,其实仍然为世所轻。颇疑御戏监一说即源于此,称之为监,一则为其已(曾)隶属司礼监,一则钟鼓司说不过沿袭旧名,明代后期不仅仅司钟鼓而已,多御前搬演戏剧,称之为监,并标明御戏,正是内官之间互为尊隆的缘故。

现存明万历赵琦美脉望馆所藏古今杂剧 173 种抄校本中,有 95 种因有赵氏题识或附有演出所用穿关,被孙楷第归为"内(府)本",③其余为"于小谷本"和"不知来历钞本"。并考明所谓"内(府)本",与臧氏所说"录自御戏监"相同,当指钟鼓司所藏(演)本。颇可注意的是,在赵氏所藏抄本杂剧中,有 22 种被清初钱曾《也是园书目》著录为"教

① 臧懋循《元曲选》自序,隋树森点校,中华书局,1958 年,第 3 页。
② 孙氏据宋懋澄《九籥集》文集卷 10 有"御戏"条述内廷戏剧,认为御戏监即钟鼓司俗称,道:"国家设官虽有别,而流俗称谓,于其性质相近者,往往视同一例,不加分别。刘承禧非不知钟鼓司者,其以钟鼓司为御戏监,亦循俗称之耳。"具体考辨详参孙楷第《也是园古今杂剧考》,上杂出版社,1953 年,第 97—100 页。
③ "内府本"之名在赵氏跋语中已有之,如"万历四十三年乙卯春二十有八日清常道人校内府本"(《战吕布》),有时亦简称"内本"。

坊编演",其中4种现已散失,剩下18种。① 现存18种中,根据剧末赵琦美识语或穿关可判定为内府本的有13种。也就是说"教坊编演"本与钟鼓司的"内府本"是存在一定重合的。其间不免存有诸多疑窦:教坊司创作的剧本为何由钟鼓司收藏？教坊编演本是否曾由钟鼓司承应？对此,孙楷第亦曾专门论及:

> 或曰:"今本《古今杂剧》不有教坊编演杂剧若干种乎？其剧大部分系教坊所编,其剧本亦安知不录自教坊司,何以必云钟鼓司乎？"余曰:"此易辨。明教坊司隶礼部,系外庭,教坊纵有剧本不得谓之内府本。今本《古今杂剧》有教坊编演剧本,盖教坊编演之本为钟鼓司采用耳,非其本属教坊司也。"②

按孙氏之意,今"内(府)本"有教坊编演本,是教坊编演本为钟鼓司所采用,遂为钟鼓司所有,如此方可称作"内(府)本",教坊纵有剧本不得谓之内府本;③而且,孙氏除却按赵氏题识外,多以所附穿关来判分内本,则所谓内本,实为演出本,而教坊编演本多近底本。这一结论略有几分模糊,但解释何以教坊编演本进入钟鼓司却是清楚的。确切而言,教坊本与钟鼓司本的互通,可能有三:首先,自成化以来,帝王好曲本,故而从京师到地方往往有各处所献及内官征收得来的曲本,也当收贮入内(府)以供稽览,因此,较之于坊本,也多有古本;其次,钟鼓司采纳教坊编演本并加以编改,搬演于内廷,其曲本也收藏于内府;再次,从臧懋循只将御戏监本与坊本相对,则宫廷承应剧本,无论是教坊司搬演还是钟鼓司搬演,也都有可能收藏于内府,一如太常之钟磬

① 钱曾《述古堂书目》著录为"教坊编演"本的有11种,黄丕烈手抄目录"本朝教坊编演"下著录18种。参见赵铁铮《赵琦美及"脉望馆古今杂剧"研究》,中山大学2017年博士学位论文。需要注意的是,脉望馆所藏抄本杂剧中,未被钱曾著录为"教坊编演"本的其他杂剧,也有可能属教坊编演本。见[日]长松纯子《明代内府本杂剧研究》,中山大学2009年博士学位论文。
② 孙楷第《也是园古今杂剧考》,第100—101页。
③ 尽管钱曾所说"教坊搬演本",也颇杂自己的判断,但孙楷第推衍理路却是正确的。

等乐器藏之于内府。

当然,版本问题极为复杂,但不论如何,"内(府)本"中有所谓教坊编演本,这已足以证明钟鼓司与教坊司在剧本上的往来互通,同时,钟鼓司所藏本数量尤夥。如臧懋循所说,录自御戏监者有200余种,赵琦美所藏173种,孙楷第断95种为内(府)本,后来研究又考定"不明来历本"中尚有内(府)本23种;①以上也只是大概而言,却已足以证明内府(演出)本远远超过纯粹的教坊编演本。无他,正如孙楷第所言:"明时剧本多聚于钟鼓司,其故无他:当亦缘内庭不时演剧,所须剧本至多,故所藏丰溢,非外庭所及耳。"②大抵演剧承应内移,教坊系统衰微,并与钟鼓司渐次合流,钟鼓司最终取代教坊司成为宫廷演剧的主要承应人,所需所藏剧本自然就远远多于外廷。另外,据长松纯子考订,于小谷与不知来历本这两类中的宫廷演剧本的搬演时间大致在正统到正德之间甚至可能持续到嘉靖朝;而内府本则大约在隆庆到万历间,由此也可以看出宫廷承应逐渐从教坊司转归钟鼓司的时间点,同时,就具体的演剧而言,还可能存在一个更为真实的递变过程——即钟鼓司最初承应,采用的基本是未加改易的教坊编演本;嗣后随着内廷演剧日盛,钟鼓司介入曲本的编改或审订,并最终形成独具内府演出特色的本子。

其次,则考教坊司与钟鼓司的人事往来。

从人事上来看,钟鼓司在弘治年间,尚自不盛,据《明孝宗实录》卷68载:

> (弘治五年十月)司设监太监许诚奏:钟鼓司缺人,乞将本司闲住官王贯及革职官刘玘、郑豫、张贵、刘杰、臧贤应役,礼部议不可许。得旨:刘玘、郑豫、张贵、刘杰给兴冠带,并王贵月食米一石,令在钟鼓司教习乐艺。臧贤既系有罪,革退。人数其已之。③

① [日]长松纯子《明代内府本杂剧研究》,中山大学2009年博士学位论文。
② 孙楷第《也是园古今杂剧考》,第101页。
③ 《明孝宗实录》卷68,《明实录》第29册,第1288—1289页。

如此来看，当时钟鼓司缺人，司设监有意将本司闲住官与革职官，也即犯事在身者，重新补缺，初被礼部所沮，其意自是抑制钟鼓司承应的意思；然而，最后皇帝下旨除臧贤外，令其余人等习乐于钟鼓司。由此来看，正德皇帝即位以来，钟鼓司大炽，也必然广征内官充役。这其间，便包括不少来自两京及地方教坊的乐人。譬如，《皇明纪略》道：

> 正德己巳，诏问教坊童孺百人，送钟鼓司习技，又诏天下择其技，倡优以进。时广平进筋斗色，数人技巧绝甚，瑾诛，乃移橄止之。①

正德己巳，即正德四年，正是武宗面谕康能，为庆成大乐事广征地方乐工的次年，也是教坊乐工受宠于豹房，又进而移文天下、广征乐工的那年。看来在第二次广征地方倡优之前，还曾先诏问教坊童孺百人，送钟鼓司习技。这一事件可作两种解释，第一，这些孩子只是送进宫来学艺，将来还返回到教坊司；那么，按明制，素来教坊司司掌教习天下乐人之责，这里教习之责便已经移至钟鼓司，果然，则是乐制一大变，与康能以钟鼓司而号令天下，大选地方乐工正复相似。第二，不过，还存在一个可能，因为都是童孺，那么，他们也可能从此接受宫刑，进入钟鼓司学艺承应；由此可见，正德年间钟鼓司大盛，往往是阉割教坊司幼童来扩大乐工规模的。《万历野获编》也有类似记载：②

> 又传先朝曾召教坊司幼童入侍，因阉之为此司之长，以故其侪鄙为倡优之窟，不屑列班行。未知然否。

只是不知沈德符笔下这一"先朝"指的是何时，但从他鄙薄的口吻来看，似乎是帝王宠幸娈童，方阉之，并进为一司之长，与前述阉群童习艺不同。

① 皇甫录《皇明纪略》，中华书局，1985 年，第 15 页。
② 沈德符《万历野获编》补遗卷 1"内官定制"，第 814 页。

又有正德皇帝阉宠伶入钟鼓司的记载，不过是已成年之伶人：①

> 正德中，乐长臧贤甚被宠遇。曾给一品服色，然官名、体秩则不易也。相传本司门曾改方向，形家相之，曰："此当出玉带数条。"闻者愕而笑之。未几，上有所幸伶儿入内，不便诏，尽官□之，使入为钟鼓司官，后皆赐玉。

明制，外廷建教坊司，以司掌天下礼乐，并一应乐人之入籍、除籍、教习、承应及人员调配等；至正德以来，钟鼓司兴起，皆规模外廷制度，一应内廷乐人，都由钟鼓司专一统领，也由钟鼓司统一教习，万历间，随着教坊演剧的日益衰微，和内廷演剧的日益繁炽，钟鼓司司掌内廷乐的职能也越发彰显：②

> 内臣钟鼓司，专一统领俳优，如古梨园令官之职。成化中，阿丑以谲谏，知名于后。旧止有打稻、过锦诸宫戏。……神庙时，始特设玉熙宫，近侍三百余员，兼学外戏。外戏，吴歙曲本戏也。光庙喜看曲本戏，于宫中教习戏曲者有近侍何明、钟鼓司官郑隐山等。

由此来看，万历年间新设的玉熙宫演剧，虽不隶钟鼓司，却也同样是由宫中近侍或钟鼓司官来教习的。

钟鼓司始设于洪武，然而，其真正起来，或者说，其演剧职能的大变却始于正德初，而大兴于万历。至此，教坊司日益衰微。在明人眼中，以钟鼓司执掌戏剧，已相当于唐玄宗时设中官以领教坊，以掌俗乐。如此，教坊司和钟鼓司此消彼长，历史似乎走了一个轮回。不妨再看两则材料：③

① 于慎行《穀山笔尘》卷6"阉伶"，中华书局，1984年，第67页。
② 史玄《旧京遗事》卷2，《四库禁毁书丛刊》第33册，第320页。
③ 《明内廷规制考》卷3，《丛书集成新编》第29册，第264页。

崇祯五年三月二十八日,皇后千秋节,命妇例当朝贺,以久不行,阁拟二票,一免一是,上用是字,而是时京官以驿递禁用夫马,罕携家眷,多携妾媵,即闲有之,亦颇不习礼仪。是日,惟勋臣成国公朱绚臣夫人韦氏等七人,文臣礼部侍郎姜逢元、詹事何吾驺两淑人而已,然何淑人尚云候封,未竟封也。又鸿胪寺等三人,武职都督十五人,共命妇二十七人耳。教坊司奉銮等官妻李氏四名口,女乐来定三十六名口。其日甫明,中宫已御仁智殿,行礼毕,命妇即归,亦无颁赏例也。

每年十月初六日,为熹庙懿安皇后圣节,许命妇朝贺。辛巳(崇祯十四年)十月,行贺礼,文官命妇无一至者,惟武职命妇十八人耳。上令司礼监呼仪制司诘问,时道路寇警,又杨司马嗣昌严申驿禁官至八座,仅用夫二十名,以次递减,仅至数名,势难携家也。教坊司女乐旧用一百十五人,后惟三十余人。

自神宗怠政始,朝贺、宴享皆免,教坊承应久不行,至于崇祯年间,已是文武懈怠、礼仪不习、乐工锐减,个中发展轨迹,实与太常之衰微一脉也。

简言之,正德朝的种种悖礼越制,多缘于帝王的纵情任性,也正是因此,武宗虽然倚内侍近臣与外廷相抗,也不过日耽溺于剧乐而已。最终,钟鼓司的起来,并没有真正成为朝廷雅乐宣化的所在,反而成为俗乐的渊薮;同样,教坊司也日益放弃了原本朝廷雅乐宣化的职能,而与钟鼓司日益合流,这便极大地促进了南北音声的相互交流。一个彻底礼崩而乐坏的时代就此来临。

第二节 从豹房、无逸殿到四斋、玉熙宫:
内廷天下与皇家梨园

礼乐之变,肇始于成化;演剧之变,也肇始于成化。然而,宪宗好曲本,也只是个人所好,谕教坊司广征地方乐工,也只在教坊内部。且种种变象,皆有赖弘治中兴所重新扶正,斯时也正是明中叶复古乐思

潮渐次复兴。迨弘治崩,正德立,一开始便是反刘瑾事件,礼乐遂大变,其标志有二:其一是钟鼓司地位的隆升,已如上节所说;其二是西苑豹房的修建。反刘瑾事件后,前七子等大半去朝,复古乐思朝遂席卷南北,大炽于野。迨至嘉靖即位作为正德朝悖礼逾制的反弹,正德去位后,复古乐思潮遂重振于朝堂;然而,嘉靖时期,为尊本生,锐意制作,更大肆扩建西苑,另立社稷,虽锐意复古,却意不在雅俗,但隆君道以抑师道,最终从根本打压了以复古(乐)为己任的士林清流,从而隐伏了俗乐兴起的契机。万历时期,怠政至极,神宗又于四斋、玉熙宫,选近侍演习宫戏、外戏,宫廷俗乐遂因此而大兴。天启、崇祯承其绪余,朝堂之上复古乐思潮欲有所重振而不能,最后只剩一片易代的苍凉。

豹房在西苑,无逸殿在西苑,四斋地址不明,玉熙宫亦在西苑,西苑原不过是紫禁城畔供皇室与百官游憩之所;然而,自正德起,却成为帝王重要的起居处,一应日常、理政、练兵、演乐,甚则祭祀,皆在其间;论其实质,都不过帝王有意与外廷相抗,遂于紫禁城外别设朝堂,自制礼乐,而自述功业,也即有意倚内侍与近臣重构一权力中心,或远离,或制衡,甚至打压外廷的文臣集团。可以说,西苑也因此而独立于朝野之外,另辟出一片内廷天下,万历时期的皇家梨园也正是以此为背景悄然而兴的。

一 正德:豹房新宅的政治戏剧

正德皇帝一直是有明一代最为特立独行的帝王,或许,也正是因此吻合了晚明纵情任性之风,其故事也成为小说戏曲中最流行的市井传奇之一。他一生精力充沛,好武事,好番教,好教坊戏剧,好市井喧哗,君臣往来一任性情,不合则避而不见,合则终日同卧起,信则任你权倾朝野,疑则由他逐杀无论,全然市井豪杰之风,生杀喜怒一任于心。察其内心,却是异样孤独,遂至性情乖张,纵酒嗜欲。一生不居于乾清宫,自筑豹房新宅,以将帅自命,南游北狩,不知何处是家,也不知何处可止,终因落水成疾,呕血而亡。谥曰武宗。正德皇帝的一生如戏剧,并始终与豹房相关联。

豹房之名,始于元,初不过蓄豹之所。明室尚有虎房、鹰房、象房等;然而,正德时期的豹房,却远非蓄豹而已。确切讲,所谓豹房,实有两地。一是传统蓄豹之所;一是武宗所在宫苑,一应日常与政事皆在其间,原作豹房公廨。关于豹房所在地,有学者考订甚详,(蓄)豹房与虎城同在西苑,虎城在太液池之西北隅,北有百兽房,(蓄)豹房为百兽房之一,又在虎城西北隅,即今太液池西北岸牲口房南、清馥殿北。而豹房公廨在"腾禧宫北、赃罚库以南、畜豹豹房与百兽房以西及皇城西墙南至西安门之十库以东一带之地以南"。① 后来一般所说豹房,实即都是指称豹房公廨,②然而,按其规模与性质,实宜称作"豹宫(殿)"才是。下文所说豹房也指公廨,若蓄豹之所则称(蓄)豹房。既称豹房,自当与豹有关,据考,正德时蓄豹达九十多头,③自然,所蓄豹应在(蓄)豹房,至于豹房是否有一二豹守门护苑,已不得而知。但武宗好武事,校场演猎,南海子围猎,纵豹出入,是应然之事;而武宗构新宅于(蓄)豹房之畔,武宗称之为"新宅",俗谓之为豹房,当是状其好豹(猎)好武事,更以豹象其武威的缘故。至于护卫出入皆以豹牌为令,也可以看作是正德君臣好豹好武的象征。

豹房的兴建,始于正德二年八月。《明史·武宗本纪》道,(正德二年)秋八月丙戌,作豹房。④ 此说源于《实录》,同日有云:"盖造豹房公廨,前后厅房,并左右厢房歇房。时上为群奸蛊惑,朝夕处此,不复入大内矣。"⑤而毛奇龄《武宗外纪》记载尤详:⑥

① 盖杰明(Ames Geis)《明武宗与豹房》,《故宫博物院院刊》1988 年第 3 期。英文原文参: The Leopard Quarter during the Cheng—te Reign, *Ming Studies* 24,1987,pp.1-3。
② 《万历野获编》补遗卷 3"内府畜豹",第 899 页。曾经提到嘉靖十年,西苑豹房蓄土豹一只,至役勇士二百四十名;朱国桢《涌幢小品》道"豹房土豹七只……西苑豹房蓄文豹一支,役勇士二百四十名"。中华书局上海编辑所,1959 年,第 39 页。不知这一西苑豹房是否即是正德时期的豹房或(蓄)豹房,"豹房"与"西苑豹房"同时出现,似是不同处所,却不知具体何指。
③ 马顺平《豹与明代宫廷》,《历史研究》2014 年第 3 期。
④ 《明史》卷 16 武宗本纪,第 201 页。
⑤ 《明武宗实录》卷 29,《明实录》第 34 册,第 743 页。
⑥ 毛奇龄《武宗外纪》,第 617 页。此书,时人皆以为近信史,后张廷玉等奉敕撰《御定资治通鉴纲目三编》卷 18 关于兴建豹房事,即由此书所载概括而来。

> 乃大起营建,兴造太素殿及天鹅房船坞诸工。又别构院籞,筑宫殿数层,而造密室于两厢,勾连栉比,名曰豹房。初,日幸其处,既则歇宿比大内,令内侍环值,名豹房祗候,群小见幸者,皆集于此。

豹房自正德二年八月开始兴建,至七年犹未完工,据《实录》记载,"所费价银已二十四万余两,今又添修房屋二百余间,国之民贫何从措办,乞即停止或量减其半,不听"①;由此来看,豹房规模是非常之大的,实质上是正德皇帝在紫禁城外,西苑之中,又别建一所宫苑。自正德三年以来,武宗便开始自乾清宫移居于豹房,直至驾崩,如实录所说,从此不复入大内矣,可见,这一豹房的存在实际已与正德一朝政治相始终。时至今日,学者已经开始认同这样一种观点:豹房其实是正德皇帝为与外廷相抗,而于内廷借助内侍与近臣所重构的一个政治权力中心。只是对于正德皇帝这一举措的评价,存在分歧。②

豹房的兴建,根本原因即在于正德初年的反刘瑾事件。如前所说,此一事件,是形成正德朝政治力量重组的关键,也是有明一代礼乐政治的转捩点。当年刘瑾力陈当时的权力全为台阁文臣所掌,全无朝廷;或许正是受此暗示,正德皇帝开始远离外廷,悖礼纵性,大兴豹房以构建私(内)朝廷,更以将帅自居,欲功业天下。而对外廷来说,豹房的存在,便是正德皇帝为群奸所惑,"群小见幸者,皆集于此"。聚集在武宗身边的,大略有以下数家势力。

其一,以刘瑾等八虎为代表的内侍,标志着钟鼓司的兴起与礼乐大变的开始——即宫廷杂剧的大兴,并成为正德大修豹房新宅的前提。

正德二年三月,刘瑾召群臣跪金水桥南,将阁臣刘健、谢迁等56人宣示为"奸党",标志了正德元年十月以来反刘瑾事件的结束,刘瑾由此权倾朝野,焦芳等新兴阁臣俱附其下。五个月之后,正德二年八

① 《明武宗实录》卷93,《明实录》第35册,第1981页。
② 盖杰明(Ames Geis)《明武宗与豹房》一文,便立意翻案,认为"武宗之建筑豹房殿廯,是为了设立可以推行其重振明朝武力和抑制文臣权力计划的基地"。

月,豹房开始兴建;正德三年,豹房成,正德皇帝日居其中,不复入大内;是年七月,谕钟鼓司康能为庆成乐广征地方乐工。年轻气盛的正德皇帝,以"移居豹房"的行动,强烈地表达了对外廷的拒绝,试图由此缔构一个不受廷臣约束、唯我独尊的权力中心,来施展他礼乐天下的帝王事业。也正是因此,教坊司作外廷职司之一,其礼乐职能必然受限,在豹房这一武宗的私朝廷里,钟鼓司,原本为帝王内廷戏剧的机构所在,遂逐渐凌驾于教坊司、甚至礼部之上,代天子司掌天下乐事。

帝王好戏剧,执掌钟鼓司的刘瑾日导帝于戏剧,遂因此而得宠,而极权,而诛杀。如此戏剧人生是如何开启的,或者说,与戏剧之间究竟如何关联,当时戏剧如何,皆不得而详。倒是八虎之下,钟鼓司另有一人于喜,因武宗好戏剧而开启了戏剧性的人生,笔记对此记载甚详:①

> 正德初,内臣于喜以钟鼓司选入。旧入此者,例无他选,谓之东衙门,诸监局所不齿。于以长躯伟貌,偶得选,改为伞扇长随,但日侍雉尾间,亦贱役也。……于还内,正值午节。武宗射柳,命诸珰校猎苑中,设高丽阵,仍设莫离支为夷将。比立御营,则上自坐下,亲申号令,以唐兵破之,败者行军令,能入者与蟒玉。诸内侍雄健者,策马以往,屡冲不得入。左右曰:"如于喜长大,或可任此。"上回顾领之,畀擐甲胄,带假髯,作小秦王装束,仪形颇伟岸可观,甚惬上意,命以所御龙驹借之。喜据鞍挥策,马顾见喜状,素所不习,大惊狂骛,直突莫离支中军,各营披靡解散。天颜大怡,即赏蟒玉如约。……自是日为上所宠眷,出镇宣府大同,入掌各监局,稔恶者十年。而武宗升遐,肃皇入继,素知其罪,仅在八党之下……即剥其蟒玉,收系治罪,得诸不法,谪为孝陵净军,尽籍其家。至嘉靖四年,复入京自辨,仍加榜掠遣归伍,冻馁死。

这条材料的意义,还在于提到了端午节的射柳戏。驰马射柳,自来便

① 沈德符《万历野获编》卷6"二中贵命相",第165页。

有,辽金元尤盛。例如,辽时便有端午祈雨射柳的记载。不过武宗午节射柳之戏却远为复杂,"武宗射柳,命诸珰校猎苑中,设高丽阵,仍设莫离支为夷将。比立御营,则上自坐下,亲申号令,以唐兵破之,败者行军令,能入者与蟒玉",有故事,有演兵,直是一场寓骑射与队舞于一体的大戏剧,而这一年偶然以伞扇长随于喜为小秦王,可见搬演的主要是小秦王的故事。而于喜也因此而戏剧性地改变了自己的人生。①

其二,以钱宁为代表的锦衣卫,标志着厂卫的横行与司法的大变,以及番僧番乐番舞在豹房的繁兴。

正德五年,刘瑾诛。钱宁,此前因附刘瑾而得幸于帝王,后来累迁左都督,掌锦衣卫事,典诏狱。大抵典诏狱,便成为帝王打击异己、进一步控制文人集团的爪牙;因此,其人于豹房之中,与武宗关系最密,其势力也最炽,甚至以"皇庶子"自居,②其他如江彬、臧贤辈皆由钱宁而进。钱宁之所为,最突出的一点便是,他几乎左右了正德皇帝所有与外界交往,包括异族异国往来,如援引番僧番教、番乐番舞进入豹房,而满足了正德八方同庆,四海归一的盛世想象。

首先是番僧番教。嘉靖间王世贞有云:"引乐工臧贤、回回人于永(笔者按:即太监张永)及番僧等相比昵为奸,请于禁内建豹房新寺,日侍毅皇帝畋游为娱乐。"③这里提到钱宁援引回回人张永及番僧,并请建豹房新寺,意即在豹房兴建新寺以扩大番教的影响。按《实录》载,建豹房新寺在正德六年。当时李东阳等人交相上奏,不听。④ 正德皇帝素习番教,"后乃造新寺于内群聚诵经,日与之狎昵矣"。⑤ 毛

① 唐教坊曲有《小秦王破阵乐》,明代宫中有此戏剧,或者也是由此渊源而来。
② 对此,御史周广上疏弹劾,并建议立储,指斥甚严,道是:"义子钱宁宦竖苍头,滥宠已极,乃复攘夺货贿,轻蔑王章,甚至投刺于人,自称皇庶子,僭越之罪,所不忍言。陛下何不慎选宗室之贤者置诸左右,以待皇嗣之生,诸义儿养子俱夺其名爵,乃所以远佞人也。"《明史》卷188 周广传,第5001页。
③ 王世贞撰,吕浩校点、郑利华审订《弇山堂别集》卷97,上海古籍出版社,2017年,第2375页。其实,钱宁援引番僧入豹房,所建白的只是在豹房内兴建寺观,谓之"豹房新寺",有研究大抵误断作"豹房、新寺",遂误以为是指钱宁怂恿武宗兴建豹房。
④ 正德六年春正月,李东阳有疏谏,"盖自去年夏秋以来,外间传闻豹房内添盖房屋,又闻竖立幡竿,似有创立寺宇之意",并道,"寺观乃异端之教,圣王之所必禁",且"自古及今并无禁中创造寺观事例",耗费财力,云云。不报。《明武宗实录》卷72,《明实录》第35册,第1591—1592页。
⑤ 《明武宗实录》卷24"正德二年三月"注,《明实录》第33册,第659页。

奇龄也称武宗"于佛经梵语,无不通晓",遂诸寺番僧为国师、禅师、左觉、都纲等,"以后累有升授",以为异典;并特别记载武宗宠幸乌思藏大德法王绰吉我些儿,"是时上诵习番经,心皈其教。尝被番僧服,演法内厂,绰吉我些儿并左右侍作沙门弟子";听闻"乌思藏有西竺胡僧能言人三世事者,国人谓之活佛。上久欲召之,未能也",遂斥巨资办厚礼赍送乌思藏作番供,等等。① 正德皇帝好番教,通梵语,能演经法,也能做梵唱,"亲习西番梵呗,与番僧辈演唱于禁中,至自称大庆法王"。②

其次,番乐番舞的引入。清修《明史》,实据王世贞所载,唯王世贞于"番僧"下但云"比昵为奸",《明史》却改作"以秘戏进",于建新寺下并添出"恣声伎为乐"五字,突出了武宗沉湎声色的一面。关于以秘戏进,《实录》有载,殆指锦衣卫都督同知于永(即张永),原回回人,善阴道秘术,"矫旨索佐家回女善西域舞者,得十二人以进。歌舞达昼夜,犹以为不足",更"请召诸侯伯中故色目籍家妇人入内,驾言教舞,而择其美者留之,不令出"。③ 而正德十一年召入豹房的马昂妹,也为回回人,"能骑射,解外国语"。④ 一时豹房之内,西域歌舞大兴。王世贞有《正德宫词》道:"窄衫盘凤称身裁,玉靶雕弓月样开。红粉别依回鹘队,君王亲自虎城来。"⑤

其三,以江彬为代表的边军,直接促成了武宗的内廷操练与北上宣府,更以征伐自期的自我膨胀,其结果必然导致军中戏剧的变迁,同时,也扩大了宣大等地北曲的影响。正德间以康王为代表的北曲复兴,正是以此为背景的。

宣府边将江彬,因正德六年在护卫京师的淮上一役中勇武过人,遂受赏于武宗,留京不发。当时钱宁势炽,江彬固宠,其法有二,一是籍边兵自固,迎合武宗好武事,近豹房设内教场,调辽东、宣府、大同、

① 毛奇龄《武宗外纪》,第617、618页。
② 沈德符《万历野获编》卷27"僧道异恩",第684页。
③ 《明武宗实录》卷33,《明实录》第34册,第814页。
④ 《明史》卷307佞幸传,第7888页。
⑤ 朱权等《明宫词》,第12页。

延绥四镇军入京师,①号外四家,由江彬总统。② 据《实录》载:③

> 上好武,特设东西两官厅,于禁中视团营。……四镇兵号外四家,彬兼统之。上又自领阉人善骑射者为一营,谓之中军,晨夕操练,呼噪火炮之声,达于九门。浴铁文组,照耀宫苑,上亲阅之,其名曰过锦,言望之如锦也。诸军悉衣黄罴甲,中外化之,虽金绯盛服者,亦必加此于上,下至市井细民,亦皆披化之。……其后巡狩所经,虽督饷侍郎,巡抚都御史无不衣罴甲见上者。

看惯明代演剧的人,一眼便可以看出,这里的操练,其实更有阅兵的仪式感,也即颇类似于乐舞,宋懋澄论御戏条道"至战争处,两队相角,旗杖数千",便是如此。④ 这一段文字最突出的意思有两层:一是言操练有如(武)队舞。帝王端坐官厅,看军士一队队往来,又极重服饰,"悉衣黄罴甲",料得当时太阳底下,熠熠生辉,所谓"望之如(过)锦也"。一场演兵,命之曰"过锦"。过锦原本是明代宫廷盛行的戏剧,对正德皇帝而言,内廷演练,不过自己新创新排的一场"过

① 明代设有"九边镇",计辽东镇(治广宁,今辽宁北镇)、蓟州镇(治三屯营,今河北迁西县西北)、宣府镇(治宣府,今河北宣化)、大同镇(治所在今山西大同)、山西镇(治所在今山西宁武)、延绥镇(治所在今陕西榆林)、宁夏镇(治所在今银川)、固原镇(治所在今宁夏固原)、甘肃镇(治所在今甘肃张掖)。"外四家"即其中四镇,宣府为九镇之首。
② 近来也有文章为正德皇帝翻案,以为正德兴建豹房,是想重建军事力量,并举应州之役为例,其实,北方应州之役的胜利,自有将帅在,并不算是正德之功,而南方平宁王之乱,更是王阳明之力,武宗及其近臣张永辈不过攘功而已。进而言之,明建以来,文武矛盾影响政局颇为深远,而教坊演剧之类的娱乐也往往与武职有关,自唐立教坊以来即是如此,从这一点来说,正德皇帝向慕武事,未尝没有想将兵权掌握于一己之手,并由此重组军事力量;然而,武宗不耐深宫,不做帝王,而以将帅自期,却是出于性情之不容已,实有好大喜功一面,所谓以将帅自期,是不甘做守成之主,而欲为开辟之主,只是错生时代,因此,他的种种作为,形式性远远高于实际内容,也即具有更多的戏剧色彩。后来世宗,执著于本生,不肯绍承帝位,而将自己自藩国入主朝堂喻为殷周时的文武伐纣,其心理与武宗也有相似之处,只是武宗但纵情任性,远不如世宗阴鸷善谋罢了。这也是笔者认为他内教场操兵,实有戏剧因素的原因所在。
③ 《明武宗实录》卷134,《明实录》第36册,第2663页。
④ 宋懋澄《九籥集》卷10,中国社会科学出版社,1984年,第218页。譬如,如此场面,在朱有燉杂剧中就经常可见。

锦"大戏罢了。① 反观上文午节射柳,正德皇帝在校猎苑射柳,布阵排演小秦王平高丽故事,也可看出校场演兵的仪式化与戏剧化。二是服饰的影响。这里只说,诸军俱服黄罬甲——大有满城皆带黄金甲的意味,以至于上下同好,虽金绯盛服者,亦必加此于上,连市井细民,也纷纷仿效,号曰"时世装"。② 这一对服饰的偏好,同样反衬出内教场演兵的戏剧化。③ 此外,《明史》又道,"每团练大内,间以角抵戏",则校场之中,除却演练兵阵还间以兵士相互角抵为戏。④ 由此来看,正德的内廷操练,正如史家所云:"大要以恣驰骋,供嬉戏,非有实也。"⑤

二是导帝微行,数至教坊司,更北上宣府,以远离钱宁势力。先是,"彬导帝微行,数至教坊司;进铺花毡幄百六十二间,制与离宫等,帝出行幸皆御之"。正德十二年八月,江彬游说武宗北上宣府。史载:"彬既心忌宁,欲导帝巡幸远宁。因数言宣府乐工多美妇人,且可观边衅,瞬息驰千里,何郁郁居大内,为廷臣所制。帝然之。"瞬息驰千里,何郁郁居大内?武宗因江彬一句话,遂翘然向往。史载正德北上情形,首先是急装微服出行,在居庸关为御史所拦,又悄然夜行,复令太监断后,截挡廷臣,过关之后,还得戒守关者不得放京官出关,这才施施然幸宣府。"因度居庸,幸宣府。彬为建镇国府第,悉辇豹房珍玩、女御实其中。彬从帝,数夜入人家,索妇女。帝大乐之,忘归,称曰家里";⑥"还京后,数数念之不置。彬亦欲专宠,俾诸幸臣不得近,数导上出。及再度居庸关,仍戒守者毋令京朝官出关。盖上厌大内,初以

① 后人对此"过锦"之戏颇有疑虑,道"又有所谓过锦之戏,闻之中官,必须浓淡相间,雅俗并陈,全在结局有趣,如人说笑话,只要末语令人解颐。盖即教坊所称要乐院本意也。今《实录》中谓武宗好武,遇内操时,组练成群,五色眩目,亦谓之过锦。似又是八虎及许泰、江彬辈营伍中事,即王恭襄(琼)亦在其中,非剧也"。《万历野获编》补遗卷 1"禁中演戏",第 798—799 页。
② 毛奇龄《武宗外纪》,第 618 页。
③ 史玄撰《旧京遗事》卷 2 有载:"太抵京师前头诸色人,供时以奉,是少明净新妆,但欲好取襄王之意。而士女不识所由,争为东家之效……"是京师士女节令多效教坊新妆,而京师男子效穿"黄罬甲"与此同。第 329 页。
④ 《明史》卷 307 江彬传,第 7886 页。
⑤ 《明史》卷 92 兵四,第 2260 页。
⑥ 《明史》卷 307 江彬传,第 7886—7887 页。

豹房为家,至是更以宣府为家矣"。① 这数次北上,便包括在太原大索女乐,其中最有名的便是原晋府乐工杨腾妻刘美人。②

内教场操练,俨然成为一部新创过锦,更穿插种种角抵戏,可以想见当时军中娱戏的繁盛。正德皇帝更制有靖边乐,番鼓齐发,播之于教坊,料得也是从军中得来,武宗以将帅征伐靖边自期,遂有此作。③更值得注意的是,江彬原是宣府边将,所统外四家,除却辽东是金元旧部,国乐所在外,其他三镇自金元以来都是北曲发生发展的渊薮;④这样,外四镇兵士也必然会将原来的娱戏方式带进京师,这是一。正德三年广征地方乐工,《实录》特书河间等府,河间府与宣府,以及后来进筋斗色的广平府都属北直隶,即直属京师,而此处早在蒙元大都时期便是新兴北曲发展的重心。这是二。江彬又导帝数过宣府大同,广征乐工(女),这是三。由此可以想见,这种种行为必然导致北曲在京师的繁炽,由此可见,我们戏曲史上所说正德间以康海、王九思为代表的北曲复兴也正是以此为背景的。⑤ 康、王二人在刘瑾败后被列为瑾党,永不录用,遂不得已退居陕西乡里,将一腔郁愤寄托于北曲之中。

其四,以伶官臧贤为代表的教坊,或曰江南曲家。以武宗南巡为契机,直接影响了两京教坊的往来交通,或者说,构成了北曲与南曲、教坊正声与地方新声的交流。

① 毛奇龄《武宗外纪》,第 621 页。
② 《明武宗实录》卷 169,《明实录》第 37 册,第 3271 页。或有以为《实录》诬,刘氏非杨腾之妻,并引毛奇龄《胜朝彤史拾遗记》云"杨腾名下妓"为证。其实不然,明制乐户相互为婚,刘氏为杨腾名下妓,若为杨腾妻,也在情理之中;若刘氏为杨腾妻,则按法度,必为杨腾名(户)下妓。另查毛氏所撰《武宗外纪》,便载刘氏为杨腾妻。盖杰民一文,刻意为武宗翻案,仅此一节,已见疏漏。
③ 据沈德符《万历野获编》卷 25"俗乐有所本"载,武宗南巡时曾自造《靖边乐》,传授南教坊,晚明吴中颇为盛行的"十样锦"即是由此演变而来,第 650 页。
④ 沈德符曾道,山西旧有四绝,其一即"大同婆娘","大同府为太祖第十三子代简王封国,又纳中山王徐达之女为妃,于太宗为僚婿,当时事力繁盛,又在极边,与燕辽二国鼎峙,故所蓄乐户较他藩多数倍,今以渐衰落,在花籍者尚二千人,歌舞管弦,昼夜不绝,今京师城内外不隶三院者,大抵皆大同籍中溢出流离,宋所谓路岐散乐者是也。此四绝在宋世俱弃之契丹,真可痛惜"。沈德符《万历野获编》卷 24"口外四绝",第 612 页。
⑤ "又《山坡羊》者李、何二公所喜,今南北词俱有此名,但北方惟盛,爰《数落山坡羊》,其曲自宣、大、辽东三镇传来",此李、何二公即前七子李梦阳与何景明。不过,此处《数落山坡羊》却是当时北方新声。沈德符《万历野获编》卷 25"时尚小令",第 647 页。

如上节所说,臧贤身为教坊司奉銮,然而,其人深受宠遇,却并不仅仅体现在礼乐制作本身,而是日益走向伶官越权干政的极致;而其人其事,最根本的一点,则在于臧贤的以文士自命,以知音律自命。也正是因此,有关正德与臧贤的记载,往往与南巡、与江南、与文学、与考音有关。譬如,关于杨循吉与徐霖,如何宠遇异常,便反复见于笔记,并与臧贤的举荐关联在一起。杨、徐二人俱善南北曲,史载纷繁,姑录一二则以见大概。先说杨循吉:

> 正德末,循吉老且贫,尝识伶臧贤,为上所幸爱。上一日问:"谁为善词者?与偕来。"贤顿首曰:"故主事杨循吉,吴人也,善词。"上辄为诏起循吉。郡邑守令心知故,强前为循吉治装,见循吉冠武人冠,鞯韂戎锦,已怪之。又乘势语多侵守令。已见上毕,上每有所游燕,令循吉应制为新声,咸称旨受赏,然赏亡异伶伍。又不授循吉官与秩,间谓曰:"若娴乐,能为伶长乎?"循吉愧悔,汗洽背,谋于贤,乃以他语恳上放归。归益不自怿,诸后进少年非薄之,亡礼问者。而其文亦渐落,不复进。卒穷老以死,所著《奚囊杂纂》,未成书。①

再说徐霖:

> 武宗召徐霖在临清谒见,欲授霖教坊司官。霖泣谢曰:"臣虽不才,世家清白。教坊者倡优之司,臣死不敢拜。"乃授锦衣镇抚。久渐宠幸,至以子仁呼之。②
> 武宗皇帝南巡,近侍上其词翰,诏见行宫,爱之,两幸其宅,赐一品服及杂器,并扈从还京,将授美官,会武皇崩,竟复还。不可

① 王世贞《艺苑卮言》卷5,《续修四库全书》第1695册,第489页。
② 李诩《戒庵老人漫笔》卷4"徐子仁宠幸",中华书局,1982年,第133页。王世贞《艺苑卮言》附录一,同时记载臧贤举荐徐、杨事,欲赐伶官,而愧悔云云。

谓非命也。①

对比有关杨、徐二人的记载，便颇有意味。关于杨循吉，如记载中言，大抵因老且贫，希冀有所进，遂勉托臧贤引荐，更迎合上好，着武人装种种，即披宠遇，又以为帝王不过俳优处之，遂心生愧悔，归乡之后，益发抑郁不舒，以至门前冷落，为里中后进所轻。王氏笔下颇为冷峻，而嘲讽悲悯俱在。同样，沈德符也颇有微词，遂将杨氏之事记入"佞幸·文人无赖"条下。② 徐霖却是不然。譬如，顾璘在为徐霖作墓志铭时，已对徐霖将授美官而不得，深感遗憾；李翊一开始叙述徐霖不肯与倡优同列，还与杨循吉相似，似有微词，然后来却大书霖安于锦衣卫镇抚一职（以文人而冠武职不可不谓滑稽，如杨循吉然冠武人冠然）如何如何。其他记载也多书写君臣之间如何相欢，如正德亲至霖家，霖但以四果进茶，正德呼酒，"命霖歌，帝亦自歌。群乐并不得和。从容欢燕，四鼓乃罢"。③ 至于《金陵琐事》等所载，便更有传奇色彩。同样是因音律词曲受知于帝王，大约是一曾为礼部主事，一为处士，一贫且老，一优容金陵，于是，舆论不同，心态亦复不同，杨循吉瞻前顾后，进退失据，而徐霖却进退自如，飘飘然演绎了一场布衣与天子宾主相得的传奇。

杨循吉与徐霖的确晋见过正德，④然而，若说都是臧贤举荐，却有待商榷。尤其是杨循吉，旧与臧贤相善，大约彼此之间，也曾词曲往来。臧贤援钱宁而见幸，并附钱宁与宁王交结，正德十四年，因宁王起兵事败，而被杖流放，为钱宁暗杀于途中，灭口云云。被杖事在八月二十四日，正德南巡在八月二十六日。由此可见，臧贤并未随帝南巡，也不可能在南巡期间引荐杨徐二人。⑤ 不过，这并不排除臧贤与杨循吉

① 顾璘《隐君徐子仁霖墓志铭》，焦竑《国朝献征录》卷115，广陵书社，2013年，第5064页。
② 沈德符《万历野获编》卷21"士人无赖"，第541页。
③ 《戒庵老人漫笔》卷4"徐子仁宠幸"，中华书局，1982年，第133—134页。
④ 徐霖晋见事，参上引顾璘所撰墓志铭；而杨循吉也曾自撰圹碑，志录进曲事。参杨循吉《礼部郎中杨循吉生圹碑》，焦竑《国朝献征录》卷35，第1450—1451页。
⑤ 参王钢、王永宽《〈盛世新声〉与臧贤——附说〈雍熙乐府〉与郭勋》，《文学遗产》1991年第4期。

曾经相交,以及臧贤曾在正德面前称誉过杨、徐擅曲。更有意味的是,仅隔数十年,臧贤、正德与杨、徐的故事便流播甚广,连王世贞这样的史家也记录在册,或许正可以观世相了。杨徐故事,一方面折射出江南士林进退失据的尴尬心态,另一方面也折射出天子近臣教坊伶官臧贤的心态。命为伶长,如臧贤;赐一品服,亦如臧贤。杨、徐既以为耻,臧贤虽负才情,却世代伶官,更以为耻;因此,向慕风雅,积极以文士自命,揖让于缙绅与文学之间,也便成了臧贤的心结。可以想象,这也是臧贤能为当时文风所浸染的重要原因。《盛世新声》的编撰,或许就是因此而起意的。

无论如何,臧贤与曲选《盛世新声》的关系,仍然是一个不容忽视的存在。成弘以来教坊正声渐次衰微,南北新声渐炽,至正德嘉靖间变动日益剧烈,曲界始成一新局面;我们说,《盛世新声》等三家曲选实际引领了嘉靖以来编撰与刊刻曲选的风潮,也是当时曲坛复古思潮的标志之一。① 三家曲选以《盛世新声》最早,有正德十二年作者自序,序中明确视南北曲为乐府之遗声,遂标举风雅与音律,以雅正场上。该书作者自署为"梨园中人",也即"教坊中人",书又题作"樵仙戴贤愚之",与"雪樵臧贤良之"极为相似,考虑到臧贤后来被诛,坊间对有关题署加以挖改,含糊其词,甚至掩去踪迹,都十分正常。② 更重要的是,如上所说,臧贤有编撰此书的动机,也有自己编撰,或召慕词客编撰的条件,一如嘉靖间郭勋进《雍熙乐府》和《水浒传》于御前。

总之,臧贤的逾制,原出于个人意志,而其所行,也必然导致教坊演剧的不受约束,日趋自由,初则以帝王好尚为风向,再则以天下好尚为风向,而这之间,一则由于两京教坊原是金元正声所在,二则由于臧贤以文士自居,好慕风雅,因此,复古思潮也开始弥漫于两京教坊。

① 有关考述参李舜华《礼乐与明前中期演剧》,第314—321页。
② 《盛世新声》有福州龚氏大通楼本,龚氏即疑"戴"乃"臧"挖改。1935年郑振铎在《盛世新声与词林摘艳》(《暨南学报》第2卷第2期),1961年汪蔚林在《〈盛世新声〉的辑者问题》(《光明日报》9月24日),都对这一说法表示认同。参王钢、王永宽《〈盛世新声〉与臧贤——附说〈雍熙乐府〉与郭勋》,《文学遗产》1991年第4期。

武宗于紫禁城外西苑之中新构豹房以自处,以刘瑾为始,钱宁、江彬、臧贤辈皆角宠争权,张扬至极。其间,无论是刘瑾时期隆钟鼓司于礼部之上,还是臧贤的以文士以礼部官自居,都是对明初以来礼乐演剧制度的彻底颠覆;同时,江彬与钱宁的导帝于游嬉,一则使宣大北音竞炽于京师,一则使番乐番舞大炽于内廷,这也是胡风与北音在明中叶重新繁盛的重要契机。从此之后,钟鼓司与教坊司日趋合流并日以帝王好尚为转移,宫廷内外,京师上下,互为影响,曲坛亦日新而月异。然而,外廷的反弹始终存在。可以说,当正德时期,帝王倚内侍与近卫以与外廷相抗,其力量尚有不足,或许,其本意也只在远离外廷、自求恣放而已。这也是刘瑾擅权不过四年,臧贤始终未能真正朝士化,并最终与钱宁一起,随宁王事败而败,江彬则随正德崩而败,正德驾崩之后,杨廷和能迅速重整政治势力,推行嘉靖新政的原因所在。《明史·武宗本纪》赞曰:"明自正统以来,国势浸弱。毅皇手除逆瑾,躬御边寇,奋然欲以武功自雄。然耽乐嬉游,昵近群小,至自署官号,冠履之分荡然矣。犹幸用人之柄躬自操持,而秉钧诸臣补苴匡救,是以朝纲紊乱,而不底于危亡。假使承孝宗之遗泽,制节谨度,有中主之操,则国泰而名完,岂至重后人之訾议哉。"①这段赞语说得有些含蓄,说"犹幸用人之柄躬自操持,而秉钧诸臣补苴匡救,是以朝纲紊乱,而不底于危亡",实际是说,正德纵然荒嬉,但百官进退——无论是正德尚自清明,还是廷臣矫然相抗——仍然掌握在外廷手中,因此,整个官僚系统,朝野政治尚能正常运转。

遥想当年,正德宠遇杨、徐,赏其能音律,便有意命为伶长,杨、徐皆以为辱,或赐锦衣卫职,着武装侍上左右,则众以为滑稽;然而,在正德而言,却是真心,彼性之所昵,不过近侍而已,能为其近侍者,不过伶长锦卫,其所能赐予者,不过伶长锦卫,都在外廷官僚系统之外。正德所能周旋者,不过一豹房、一宣府而已。武宗的豹房政治,在其极端纵情任性的映照下,终不过如一场戏剧、一棚烟火罢了。

① 《明史》卷 16 武宗本纪,第 213 页。

二　嘉靖：西苑无逸殿的农桑社稷

如果说,武宗大兴豹房,不过给自己的纵情任情构建了绝大的舞台——钟鼓司地位日隆,最终却并没有真正成为朝廷雅乐宣化的所在,反而成为俗乐的渊薮；相应,教坊司也日益放弃了原有朝廷雅乐宣化的职能,而与钟鼓司日趋合流。故而,杨廷和等外臣能在武宗驾崩后迅速重整局面,将礼乐制作之权移掌于台阁,是谓"嘉靖新政"——那么,由藩王入继的明世宗便不一样了。"世宗御极之初,力除一切弊政,天下翕然称治。顾迭议大礼,舆论沸腾,幸臣假托,寻兴大狱。"①也就是说,从一开始嘉靖皇帝便展现出积极勤政的姿态,同时,却以尊本生为由,迭兴大礼,最终借嘉靖三年七月左顺门哭谏事,尽逐廷臣,"所谓自排廷议定大礼,遂以制礼作乐自任",从而重新彰显了"礼乐征伐自天子出"。嘉靖七年,大礼议告成。嘉靖九年始,又开始一系列的礼乐损益,史称"更定祀典"——大扩西苑,建帝社稷,兴无逸殿、豳风亭,正是其中的关键环节。据此,世宗开始积极笼络新兴的政治势力,并一展勤政天下的帝王形象,其实质不过是于内廷重新建构一政治中心,以打压外廷罢了。

因此,欲明嘉靖皇帝设西苑无逸殿的意义,还须从大礼议的尊本生说起。世宗即位,力尊本生,便是从内廷开始的,先是祭献皇帝于安陆家庙,然后,在内廷特辟奉先殿西室,后命作观德殿,祀献皇帝,祭器如太庙,如此于内廷兴庙祀,也可称作是私宗庙；嘉靖十年在西苑私社稷,不过是更进一层罢了。这一尊本生、私太庙,一开始便召集太常协律郎等入内廷主持祭仪,并入内府教习,当时礼部谏诤,皆不听,更斥廷臣轻率妄奏,道,"朕皇考不得享于外廷,止于内殿奉祀,其乐舞之仪必不可阙"。② 可以说,世宗于内廷自树天下,以打压外廷,正是从此而始。而太常原为外廷机构,至此出入内廷,成为帝王用以抗衡外廷的重要势力,也是从此而始。因此,世宗与武宗不同的是,武宗于内廷自设礼乐,是倚钟鼓司与隆钟鼓司,而钟鼓司终成俗乐渊薮,只在个体

① 《明史》卷18世宗二,第250页。
② 《钦定续文献通考》卷105,第71页。

的荒诞放达,是谓放俗;世宗于内廷自设礼乐,是倚太常与隆太常,以恢复周礼为口号,大更祀典,是为复古,其实质却是步步为营,以打压外廷,最终将权力收归天子一人所有。嘉靖九年的种种祀典更制,不过是私宗庙这一"私"字的全面展开罢了。

嘉靖十年,世宗稽古考文,锐意制作,命垦西苑隙地为田,建无逸殿,翼以豳风亭。亭殿具体的落成时间,《皇明通纪集要》《皇明法传录嘉隆纪》均称"九月无逸殿、豳风亭成",而《皇明肃皇外史》则将"无逸殿、豳风亭成"一事系于嘉靖八月之后、九月之前。核之《明世宗实录》,八月二十六日载"上谕尚书李时曰:'西苑工俱告完,朕今日往视收获以观农事之终',又道"上御豳风亭召见诸臣""上御无逸殿之东室",可知无逸殿、豳风亭具体的落成时间应以八月为是。亭殿名分别取自《尚书·无逸》与《诗经·豳风》,而以农桑稼穑为本。程文德在《无逸殿讲章》中,特书世宗"不役耳目之好,克知稼穑之艰,乃者既举耕籍之礼于郊外,复肇土谷之坛于苑中,建无逸殿以励忧勤,创豳风亭以课耕敛",云云。① 这里所说"既举耕籍之礼于效外,复肇土谷之坛于苑中",实有互文之意。土谷之坛,即是奉土神与谷神之坛,是谓社稷,则西苑无逸殿与豳风亭原是为社稷祭与耕籍礼而设。

国之大事在于祀与农。社稷祭与耕籍礼两两相辅,古已有之。籍田乃天子亲耕之田,帝王身亲农事,目的在于"用供郊庙齍盛,躬劝天下之农",春行耕籍礼以示劝农,秋则将籍田所获,报于社稷,以行祭祀。汉时,籍田之日复祭先农。后世虽具体祭仪有变,却始终相沿。只是蒙元之时,虽也议及耕籍,终未亲行,但命有司摄管而已。明建,以重农务本、复古礼制为先。早在洪武元年(1368)冬,朱元璋便议来春恢复耕籍田礼,谕告廷臣:"古者天子藉田千亩,所以供粢盛、备馈饩。自经丧乱,其礼已废,上无以教,下无以劝。朕莅祚以来,悉修先王之典,而藉田为先,故首欲举而行之,以为天下劝。"② 太祖承袭宋制,诏开籍田,并特辨籍田之日所祭乃先农,先农非社,遂于次年二月,建先农坛

① 《程文恭公遗稿》卷1,《四库全书存目丛书》集部第90册,第126页。
② 郭正域《皇明典礼志》卷11,《四库全书存目丛书》史部第270册,第638页。

于南郊籍田北,遂为定制。永乐中,建坛京师,如南京制。弘治元年,君臣鼓舞,力革成化弊政,以新一代礼乐,去俗乐、复古制,遂定耕籍仪:先祭先农,然后如《月令》《周官》所说,行帝三推、三公五推、尚书九卿九推之礼,并与诸耆老会宴,更力革籍田中教坊杂剧以戏谑承应。

嘉靖九年二月,礼部上耕籍仪,世宗以其过烦命来岁再议。次年春,史载:

> 至是礼部尚书李时更拟迎神送神止二拜。先二日,顺天府官以耒耜种种置彩舆上,送至耕耤所。驾行,设卤簿,耕毕。还具服殿,顺天府官率耆老行礼,百官进词庆贺,赐酒饭。教坊司于御门观耕时承应,罢进膳乐及三舞队。帝犹以为烦,命驾行不设卤簿,罢百官庆贺。教坊司拟定三舞队,于进膳时承应,门外止观从耕。礼毕,入斋宫赐宴,著为令。①

当时天子耕籍祭祀均须亲赴郊外,礼仪整肃,世宗不堪其烦,至一改再改,仍有不足,遂扩西苑,别立社稷:

> 命垦西苑隙地为田,建帝社、帝稷坛。于坛东北建,殿曰无逸,亭曰豳风。又建亭曰省耕、省敛。每岁耕获,帝亲临观以重农事。置仓曰恒裕,贮田之所入,以供祀事。②

帝社稷始名西苑土谷坛:

> 嘉靖十年,帝谓土谷坛亦社稷耳,何以别于太社稷?张璁等言:"古者天子称王,今若称王社、王稷,与王府社稷名同。前定神牌曰五土谷之神,名义至当。"帝采帝耤之义,改为帝社、帝稷,以上戊明日祭。后改次戊,次戊在望后,则仍用上巳。春告秋报为

① 《钦定续文献通考》卷78,第628册,第218页。
② 《明史》卷49礼三,第1272页。

定制。隆庆元年,礼部言:"帝社稷之名,自古所无,嫌于烦数,宜罢。"从之。①

我们说,垦西苑隙地为田,立帝社稷,并非孤立之事,是嘉靖皇帝更定祀典的重要一环。皇帝力尊本生,遂有大礼议,并于嘉靖三年借左顺门哭谏事件尽驱异臣。为诏告天下,嘉靖四年成《大礼集议》,嘉靖七年成《明伦大典》,二书毕,更锐意制作,一以革除洪武旧制、恢复周制为鼓吹,有关更制自嘉靖九年起全面铺开。洪武初年天地分祀,洪武十年改天地合祀,遂为定制;嘉靖九年,世宗重主天地分祀,遂于南北郊建天地坛。洪武十年祭祀日月,二十一年取消;嘉靖九年,复日月祀,遂建朝日坛与夕月坛。社稷之坛,原在宫城西南,洪武初年分坛分祭,洪武十年定合坛合祭。先农坛原在南郊,嘉靖九年又于北郊新设先蚕坛,与先农坛对峙,所谓天子亲耕,皇后亲蚕,以劝天下。然而,仅仅数月间,嘉靖即不耐烦剧,视亲祀四郊为劳,遂扩建西苑,于苑中另立社稷,辟农田;同时,亲蚕礼也以皇后出入不便移入西苑。由此亦可看出,于世宗而言,更定祀典仍然只是一次政治行为罢了。

因此,于嘉靖帝而言,西苑无逸殿的兴建也绝不仅仅是为重农而设。

十年八月,上于西苑作无逸、豳风亭,落成。上御豳风亭,召大学士翟銮、礼部尚书李时、都御史汪铉,谕曰:"兹当秋成之期,与卿等同观收获。"时曰:"皇上重农务本,自足以风天下。"因命赐诸臣宴。宴毕,复御无逸殿之东室曰:无逸殿之作,虽以劝农而讲学亦在其中,经筵日讲官仍各进讲《七月》诗、《无逸》书各一篇,既而命儒臣书《无逸》篇于无逸殿壁,自为文记之。②

嘉靖帝特辟无逸殿为讲学之所,召九卿侍讲,并定讲仪与乐章,一时无逸殿上,君师往来讲谈,吟诗作赋,弦歌洋洋;更"命未讲并不与讲文臣

① 《明史》卷 49 礼三,第 1268 页。
② 徐学聚《国朝典汇》卷 192,书目文献出版社,1996 年,第 2494 页。

部官亦各进讲章一篇",这一广征讲章更给了外廷众臣对帝王勤政更大的想象,时任礼部左侍郎的湛若水即慨然陈辞,并有《奉诏进讲章疏》,道,"夫以勤农必勤学以为之本,深契《无逸》一书之指矣";又道"夫野人食芹而美,矾日而暄,犹思上献;卞和献璞,至三刖其足而不悔。何则?爱君之心激于中而不能自已也"。① 取自典谟的"无逸"二字,本身即迎合了群臣对君王旰食宵衣、勤于政事的期待。对嘉靖帝而言,建无逸殿豳风亭,第一是以为观耕之所,劝农之外,更以示与百姓同乐;第二是以为讲学之所,以示勤政;第三则以为游宴之所,以示君臣同欢。而对廷臣而言,侍天子左右,观耕、讲学、游宴、赋诗,都成了不世宠遇。② 如果说,嘉靖即位以来,与外廷矛盾日益尖锐,最终大礼议事件以杨廷和等廷臣的惨败收场,这一事件也成为嘉靖打击异己、培植亲信,进而隆君道、抑师道的典型事件;那么,扩建西苑,设帝社稷、无逸殿等,则是大议礼后嘉靖帝笼络新臣,并积极自我营造明君形象与君臣相得的一种政治姿态。

然而如此君臣相得的图景持续不久,嘉靖十五年正月,世宗即以偶冒风寒暂辍亲耕之礼。也是在这一年端午,嘉靖帝召辅臣李时、礼官夏言及武定候郭勋泛舟西苑,并赐宴无逸殿,时人比作是宣宗与杨荣同游西苑的再现云云,不过,这大约是嘉靖君臣最后的一次盛会了。③ 十六年,命廷臣代祭先农,止行三推礼。嘉靖二十一年,嘉靖帝于西苑建永寿宫,一应起居、理政皆在宫中,后来更终日沉湎醮事,夏言、严嵩等近臣因此长期值宿于无逸殿。王世贞《弇山堂别集》"直庐应制年久"条载:"世宗于西苑躬醮事,一时文武大臣后先赐直庐于无逸殿庑,俾供应青词、门联、表疏之类庶务。"④由此可见,耕籍之礼在嘉靖朝中后期已日渐式微,最初作为观耕之所的无逸殿,最终成为世

① 湛若水《湛甘泉先生文集》卷19,《四库全书存目丛书》第57册,齐鲁书社,1996年,第42—43页。
② 譬如,严嵩说及顾鼎臣当年在无逸殿讲学时,便有此语。参《明故光禄大夫柱国少保兼太子太傅礼部尚书武英殿大学士赠太保谥文康顾公神道碑》,严嵩《钤山堂集》卷34,《四库全书存目丛书》第56册,第291页。
③ 雷礼《皇明大政纪》卷23,《四库全书存目丛书》第8册,第679页。
④ 王世贞《弇山堂别集》卷4"直庐应制年久",中华书局,1985年,第76页。

宗怠政、终日斋醮时大臣的值庐所在。如时人所云,"其后日事玄修,即于其地营永寿宫。虽设官如故,而所创春祈秋报大典,悉遣官代行"。① 四十一年二月,诏罢亲耕、蚕礼,并回应辅臣曰:"耤、蚕二礼,昔自朕作,即亲耕亦虚渎耳,必有实意为是。"遂俱罢之。②

至今说来,嘉靖帝更定祀典,重建四郊,北京城遂有今日之规制,而西苑亦大扩于嘉靖之时,今日之三海始成规模。然而,当年嘉靖帝大兴土木,其实不过自居开国帝王,遂自我做古,大事兴建,以昭宣天下而已。其中西苑的大扩,更是所谓嘉靖怠政的结果。关于无逸殿事盛衰始末,沈德符记载最详,其议论也最为的当:

> 嘉靖十年,上于西苑隙地,立帝社、帝稷之坛,用仲春仲秋次戊日,上躬行祈报礼,盖以上戊为祖制社稷祭期,故抑为次戊。内设豳风亭,无逸殿,其后,添设户部尚书或侍郎,专督西苑农务,又立恒裕仓,收其所获,以备内殿及世庙荐新、先蚕等祀,盖又天子私社稷也。此亘古史册所未有。自西苑肇兴,寻营永寿宫于其地,未几而元极、高元等宝殿继起,以元极为拜天之所,当正朝之奉天殿,以大高元为内朝之所,当正朝之文华殿,又建清馥殿为行香之所,每建金箓大醮坛,则上必日躬至焉。凡入直撰元诸幸臣皆附丽其旁,即阁臣亦昼夜供事,不复至文渊阁,盖君臣上下朝真醮斗几三十年,与帝社稷相终始。③

沈德符明确指出,嘉靖于西苑立帝社稷、设无逸殿、行耕籍礼等,是"天子私社稷也。此亘古史册所未有",更道,后来嘉靖溺道,大扩西苑,诸殿并起,"君臣上下朝真醮斗几三十年,与帝社稷相终始"。帝王只在内廷奉道,连阁臣也沦为为帝王供事,如太常道士一般,不复至文渊阁。如果说,正德荒政,还有赖廷臣主张朝政,以至未生大乱;那么,嘉

① 沈德符《万历野获编》卷2"无逸殿",第49页。
② 《明世宗实录》卷506,《明实录》第48册,第8344页。
③ 沈德符《万历野获编》卷2"帝社稷",第41页。

靖怠政，却不过表象而已，其实质已将廷臣牢牢掌握于一己手中。谈迁在《国榷》卷64里谈及世宗"晚年虽不御殿，而批决顾问，日无停晷。虽深居渊默，而张弛操纵，威柄不移"。可知世宗大扩西苑，建无逸殿，更移居于西苑永寿宫，所谓君臣相得、弦歌（醮斗）为欢，都不过是一个私字，从嘉靖初年大礼议的私宗庙以来，更私社稷、私礼乐、私讲学、私君臣、私朝堂，其实际是远离外廷，而于紫禁城外之西苑，独辟一天下而已——居此内廷，大享我天子独尊、睥睨朝野的威武。

先农亲蚕之祀在嘉靖四十一年已经停罢，惟西苑农务终世宗一朝；待穆宗继位，即以为帝社稷荒唐无稽，诏罢除，西苑宫殿在嘉靖死后一月便已被毁，如沈德符所说，"不特永寿宫夷为牧场，并西苑督农大臣亦立裁去"，①惟无逸、豳风尚存，仍为至尊亲稼之所，大概也是明廷独重农事的缘故，只是其间又在万历甲申、乙酉两次遭遇火吻，经辅臣申时行奏请方得以修复。

从晚明记载来看，原为观耕之所的无逸殿，悄然成为后来帝王秋收驾幸时，"内臣各率其曹作打稻之戏"的场所，"凡播种、收获以及野馌、农歌、征粮诸事，无不入御览，盖较上耕耤田时尤详云"，②这一打稻戏至崇祯时犹兴盛不衰，当是当年无逸殿帝社稷祀礼的遗存。历来春行耕籍礼、秋收祈报，都有教坊杂剧承应。虽然不知嘉靖之时无逸殿承应杂剧如何，然而，嘉靖皇帝大肆制作，其意原不在礼乐本身，于乐也不论雅俗。譬如，无逸殿讲学乐章便全由南北俗曲构成。另外，又有记载道，嘉靖十年世宗于无逸殿宴请群臣时，曾歌"花底黄鹂"曲，此曲今《雍熙乐府》卷十六"南曲"有录，③实为当时仍然流传的弦索南

① 《万历野获编》卷2"帝社稷"，第41页。
② 沈德符《万历野获编》卷3"无逸殿"，第49页。
③ 《雍熙乐府》卷16"南曲"录【夜行船】"花底黄鹂"，凡七支，无注。《盛世新声》酉集、《词林摘艳》卷2收录，注"《玩江楼》戏文游春，无名氏"。《群音类选》清腔类卷5亦收入此套，题"《夜行船序》一套，戴善甫"，注："春游，近偷入《梁山伯》及《玩江楼记》，亦入弦索。"同书诸腔类卷4收入《访友记》"山伯送别"一折，即此套前四支，注"[夜行船]一套，系古曲，偷入于此，不全"。另，此套也见于锦囊本《祝英台记》送别登途一折，惟去原【尾声】，而续添【忆多娇】、【尾声】二支。《正始》册八录首二曲及尾声，题"柳耆卿"，注"元传奇"。钱南扬《宋元戏文辑佚》据《正始》及《雍熙》，将此套辑入《玩江楼》。参李舜华《礼乐与明前中期演剧》，第329页。

曲,或者由此也可想见无逸殿上的音声如何了。另外,从前述定南郊耕籍礼,礼臣议罢宴乐与乐舞队,而嘉靖帝大省礼仪,而独定宴时乐舞队承应,已可见嘉靖与外廷相抗独重宴乐的一面。因此,无逸殿在嘉靖朝为示君臣相得,教坊宴乐必然不少,也不拘俗乐。

自弘治以来,南郊耕籍礼每为儒臣所重,并往往奏禁教坊杂剧不得出戏谑之辞,崇祯时更禁教坊以杂剧承应;而嘉靖于内廷之中大肆更张,却已渐次混淆雅俗,最终导致了俗乐渐盈于前。待到后来,西苑虽帝社稷已罢,无逸殿农务犹存,因此上承嘉靖余风,秋收之时仍以打稻戏等俗乐承应,且这打稻戏因了没有嘉靖时帝社稷礼的束缚,更转归钟鼓司由内侍承应,自然是日益发达起来。

(三)万历以来:四斋与玉熙宫的俗乐大兴

关于四斋、玉熙宫与内庭演剧,目前经常被提及的便是刘若愚《酌中志》的记载:①

> 神庙孝养圣母,设有四斋,近侍二百余员,以习官戏、外戏。……神庙又自设玉熙宫,近侍三百余员,习官戏、外戏,凡圣驾升座,则承应之。……此二处不隶钟鼓司,而时道有宠,与暖殿相亚焉。②

有关记载简明而明确,然而,却仍有两个问题需要加以辨析。第一,关于四斋与玉熙宫的设立时间存在歧义,是指兴建时间还是指成为演剧机构的时间。刘若愚的记载,只道"神庙……设有四斋""神庙又自设玉熙宫",已难免歧义,后来记载,更说"始设四斋""始设玉熙宫",则歧义更生。③ 因此,今人在考定此条材料的时间时,往往说成是四斋设立的具体时间,其实不然。四斋兴建时间目前不详,但玉熙宫已知兴建于嘉靖时期,同理,四斋也可能早就存在,说"神庙自(始)设"的意

① 同时,经常被征引的是吕毖的《明宫史》,此书实截《酌中志》(原24卷)卷16—20而来。
② 刘若愚《酌中志》卷16"内府衙门职掌·钟鼓司",第109页。
③ 沈德符《万历野获编》补遗卷1"禁中演戏",第798页。此书补遗,是清康熙间沈辰(德符后人)所辑。

思,是指神宗开始将四斋、玉熙宫设为教习演剧的场所。第二,现有研究多以为四斋与玉熙宫为演剧场所,也有误。这两个场所首先是内侍教戏与学戏的场所,而非实际表演的场所,刘氏所载,但称"习宫戏、外戏"而已,以供承应而已,而在玉熙宫观剧大概还是后来的事情。以下分别考述。

1. 先说四斋。

四斋具体地址在何处,尚自不明,其始建于何时也不明,不过,神宗何时将四斋设为近侍演习戏剧的场所尚有踪迹可考。关于四斋,主要被大家征引的材料有三:最早记录的是晚明刘若愚(1584—?)《酌中志》卷16"内府衙门执掌",是书成于崇祯二年至十四年间:

> 神庙孝养圣母,设有四斋,近侍二百余员,以习宫戏、外戏。凡慈圣老娘娘升座,则不时承应。外边新编戏文,如《华岳赐环记》,亦曾演唱。①

稍晚,明末清初蒋之翘(1596—1659)《天启宫词》有"歌彻咸安分外妍,白翎青鹠入冰弦。四斋供奉先朝事,《华岳》新编可尚传",诗后自注云:

> 神庙孝养两宫,设有四斋。近侍二百余名,习戏承应。一日,两宫升座,神宗侍侧,演新编《华岳赐环记》,中有'权臣骄横,宁宗不振',云'政归宁氏,祭则寡人'。神庙瞩目不言久之。②

又清人饶智元《万历宫词》其七有云:"四斋清乐慰慈颜,过锦连番夜色阑。宣进玉堂双白燕,君王长奉两宫欢。"③并诗后自注引《彤史拾遗记》曰:④

① 刘若愚《酌中志》卷16"内府衙门职掌·钟鼓司",第109页。
② 蒋之翘《天启宫词》,录于《明宫词》,第50页。
③ 饶智元《明宫杂咏·万历宫词》,录于《明宫词》,第271页。
④ 毛奇龄《胜朝彤史拾遗记》,《四库全书存目丛书》史部第122册,第391页。

神宗既嗣,后称仁圣,贵妃称慈圣。两宫既同尊,而后与慈圣皆贤,素无嫌猜,至是益亲谧。神宗又孝事两宫,尝设四斋,近侍二百余人,陈百戏,为两宫欢。每遇令节,先于乾清宫大殿设两宫座,使贵嫔请导,上预俟云台门下,拱而立,北向久之。仁圣舆至景运门,慈圣舆至隆宗门。上居中北向跪。少顷,两舆齐来前,已,复齐至乾清门,上起。于是中宫王皇后扶仁圣舆,皇贵妃郑氏扶慈圣舆,导而入。少憩,请升座。自捧觞安几,以及献馔更衣,必膝行稽首,皆从来仪注所未有。于是始陈戏,剧欢乃罢,凡大飨多此类。

诸家记载都指出神宗设四斋意在孝养。神宗生母李氏原系嫡母陈氏侍女,大约两宫相厚,而神宗自幼也事嫡母至孝,因此,即位后,两宫并立,设四斋以娱两宫太后,也在情理之中。因此,内侍的记载,特别突出了孝思的一面,称颂万历帝奉养两宫节令观剧,整个过程礼仪肃然,如何"下气怡声,膝行叩拜,周旋中礼,倾心孺慕,从来古今帝王圣孝所希觏"。[①]既言"奉两宫欢",则设立四斋演习戏剧必在两宫太后俱在时。史载:"万历二十四年秋七月戊寅,仁圣皇太后崩"[②],"万历四十二年二月辛卯,慈圣皇太后崩"[③],是其时至少当在万历二十四年之前。

至于设立上限,则至少当在万历十年亲政以后,更可能是在亲政数年之后,也即在万历与外廷经历短暂的合作时期,而矛盾开始激化之后。何以见得?据载万历八年十一月,"帝尝在西城曲宴被酒,令内侍歌新声,辞不能,取剑击之。左右劝解,乃戏割其发。翼日,太后闻,传语居正具疏切谏,令为帝草罪己御札。又召帝长跪,数其过。帝涕泣请改乃已"[④]。这里所说"新声",即与原教坊正声不同,而属于民间

① 刘若愚《酌中志》卷16,第108页。
② 《明史》卷20 神宗一,第277页。
③ 《明史》卷21 神宗二,第289页。
④ 《明史》卷114 后妃传,第3535页。

新声,或即刘若愚所说外戏。更重要的是,从这条材料可以看出,当时神宗令宫人唱新声,宫人辞之曰不能,一方面说明这时新声在宫廷演唱不广,另一方面当张居正在位,自然是不允许少年帝王在宫中耽溺新声的。而说万历帝取剑击两宫人,显然是大怒欲击杀的意思,只是经人劝解,方才截其发(以代截其首),令其退下。这一事件,正与万历十七年雒于仁疏中所指斥的"今日杖宫女矣,明日杖宦官矣……其病在尚气者"同一性质;从心理学的角度来看,万历处处受制,不免积攒种种乖张戾气,遂发泄于宫人内侍身上,"醉使歌新声"不过早期事例之一而已。因此,万历皇帝于西苑别设四斋,令近侍演习戏剧,并以奉两宫为名,显然是受激于外廷所致。如此,四斋设立的时间放在万历十五年之后较为妥当。

然而,关于设立时间的下限,一般所说万历二十四年貌似确凿,却仍然存在问题。最早《酌中志》所载,只说孝养"圣母",观戏者也只说得"慈圣"一人,说"奉养两宫",倒是蒋之翘、毛奇龄等人。《酌中志》陆续撰于崇祯二年至十四年间,蒋之翘《天启宫词》则撰于崇祯十五年,不过晚上几年;然而,前者是宫中人记宫中事,后者则已是宫外人的追忆,且当大明将亡之时,"稽事揣情",难免有影响之词,毛奇龄《胜朝彤史遗篇》更在入清以后,其他诸家记载又往往转述毛奇龄语,终究令人生疑。这一问题的浮现更与《华岳赐环记》的搬演有关。因受"奉养两宫"的影响,一般研究者往往将《赐环记》进入内廷搬演的时间,定在二十四年之前,甚至更早。其实不然,关于《赐环记》的创作时间,目前较为确凿的材料是梅鼎祚《答佘聿云》一信,信中道"《赐环》风气凛凛,亦自谈谐。华子西堀生,而韩平原之徒真亡矣",[①]从语意揣测,应是佘翘在《赐环记》完稿之后曾寄予梅鼎祚,方有梅氏的作书答复。信写于万历三十三年,则佘作亦当作于此年或之前不久[②],至于进呈宫廷自然应是在流播渐广之后;因此,此剧在宫中演出的时间当定在三十三

[①] 梅鼎祚《鹿裘石室集》书牍卷11,《原国立北平图书馆甲库善本丛书》第893册,第2530页。
[②] 程华平《明清传奇编年史稿》亦将《赐环记》的创作系于万历三十三年下,齐鲁书社,2008年,第140页。

年之后至四十二年慈圣太后驾崩之前。由此可见,刘若愚只说慈圣一人观剧更合乎事实;进而言之,究竟是四斋早已传习演剧供奉两宫,后来慈圣一人在时,外戏增多,还是四斋在二十四年仁圣驾崩之后只为慈圣一人而设,目前仍不分明。

我们说,刘若愚笔下,四斋只是教习戏剧的场所,那么,哪里是演剧场所呢?上引《彤史拾遗记》记载得分明,"每遇令节,先于乾清宫大殿设两宫座",上预先立于云台门下等候,由妃嫔等导引两宫太后而来,"请升座……于是始陈戏,剧欢乃罢"。清史梦兰《全史宫词》卷20也道,"龙楼弦管一时鸣,令节承欢奉辇行。初命四斋陈百戏,君王先已候乾清",①则全据《彤史》所载,也直接点明四斋(乐人)陈百戏的场所是在乾清殿,即皇帝起居之处。当然,乾清殿只是演剧场所之一,这也说明,四斋只是教习场所,而非演剧场所。迄今为止,尚未发现在四斋演剧的材料。

2. 次论玉熙宫。

如果说设四斋教习戏剧,尚是以颐养两宫为初衷,出乎孝思;而设玉熙宫教习戏剧,则已纯属于帝王宴乐。玉熙宫之名始见于嘉靖朝,史载,嘉靖二十九年九月三日,玉熙宫成;嘉靖二十一年壬寅宫变,嘉靖皇帝遂移御于西苑永寿宫,不复居住大内;嘉靖四十年十一月永寿宫火灾,暂御于玉熙宫②。当时工部尚书雷礼还上疏道:"玉熙宫殿湫隘,且地旷近水,非可久御,请及时营缮永寿宫。"③据清于敏中《日下旧闻考》,万历时玉熙宫即嘉靖时玉熙宫,其址或曰"金海桥之北",或曰"金鳌玉蝀桥之西",其实,"金海桥即玉蝀桥,玉熙宫久废。本朝改为内厩,蓄养御马,今阳泽门内小马圈即其地也"。④ 由此来看,玉熙宫在嘉靖时期,不过西苑内一宫殿,至万历时,始诏近侍学剧于此。

不过,与四斋不同,玉熙宫同时还是演剧场所。仍据于敏中所

① 史梦兰《全史宫词》卷20,中国戏剧出版社,2002年,第171页。
② 《明世宗实录》卷503,《明实录》第48册,第8316页。
③ 《明世宗实录》卷504,《明实录》第48册,第8319页。何乔远《名山藏》卷27作"上复自玉熙宫徙居玄都殿",江苏广陵古籍刻印社,1993年,第1612页。
④ 于敏中《日下旧闻考》卷41,《景印文渊阁四库全书》第497册,第580页。

载,"原玉熙宫二坊曰熙祥熙瑞,后殿曰清仙宫,东寿祺斋,西禄祺斋,又有凤和居,鸾鸣居,仙辉馆,仙朗馆,明宫殿额名",则玉熙宫已是规模不小的宫殿群落,或者原来也是游憩之所,相当于别苑,所以当年嘉靖皇帝才暂居于此;而且,地旷近水,西苑以金鳌玉蛛桥为界,桥北是北海,桥南是中海,桥南新扩建的部分是南海,三海水面统称太液池,玉熙宫在桥北,当是临水而建。想来,神宗最终选择玉熙宫来供近侍学戏,后来玉熙宫又变成宫中最盛的一处演剧场所,大概也跟它的别苑性质——遂成为帝王的娱乐之所,与"地旷近水"——便宜演出的地利之势有关罢。明曹静照《宫词》,"口敕传宣幸玉熙,乐工先候九龙池。妆成傀儡新番戏,尽日开帘看水嬉",写的便是当年观水上剧的情景。①

万历自设玉熙宫以习演剧,不知始于何时。据刘若愚载,是在设四斋之后,大概万历初好戏剧,尚以孝养为辞,后来,因四斋不足用,更设玉熙宫以自娱。同时,程嗣章《明宫词》道:"玉熙宫女细腰肢,舞态能含灯影随。身是大梁儒士配,忽传懿旨得佳期。"及其诗后自注:"玉熙宫女妓能戴灯舞,自言家大梁,曾许里中人儒生。慈圣遣还其家,使配焉。"②据此也可知,玉熙宫承应演剧,最晚也在万历四十二年慈圣皇太后驾崩之前。联系四斋的设立时间,其时当更早。

不过,此条材料的重点还在于玉熙宫承应者不仅有宦侍,还有女妓。洪武立制,严禁女乐,其后武宗破祖宗旧制,以女乐入内廷承应,也是出于其极端之任情纵性,蓄意破例。然而,至万历时期,女伎至于如此规模,而且,其中还有"曾许里中人儒生"的女伎,其意味就颇可玩味了。宋懋澄在论及御戏时道"别有女伎,亦几千人,特设内侍领其职",应该说的便是万历间事。如此看来,于钟鼓司外别设四斋、玉熙宫,选近侍以习演剧,很重要的一点便是蓄女乐。从程氏宫词来看,洪武祖制不存,女乐大张于内廷,此其一;乐籍制度松动,疏于管理,征选良人入宫为伎,此其二。此两点,又皆与其时制度的

① 《明诗综》卷 82,《景印文渊阁四库全书》第 399 册,第 755 页。
② 程嗣章《明宫词一百首》,录于《明宫词》,第 148—149 页。

变化息息相关。①

那么,四斋、玉熙宫的性质,或者说其设立的意义,又如何呢? 有记载道:作为内廷的习剧机构,四斋与玉熙宫并不隶属钟鼓司,同时,又最得帝王专宠,如《酌中志》所说,"而时道有宠,与暖殿相亚焉"。笔者曾撰文论及钟鼓司的兴起,就其内侍身份,以及内廷承应职责,溯及汉之黄门乐,及后来唐宋时云韶院部;不过,若就正德时期,钟鼓司已取代教坊分付中和韶乐,召地方乐工等而论,那么,其于礼乐史或演剧史之意义而言,武宗于教坊之外独重钟鼓司,则已相当于唐玄宗时于太常之外别设教坊。"朝廷于官方司乐机构之外,别设乐院以司宫中宴乐,后者相对前者,因其私人化性质较浓,所承应乐舞也相对自由,而多以俗乐为主。"②进而言之,如果说,正德时期以钟鼓司取代教坊司是内廷乐署开始介入对天下演剧的掌控,是为礼乐之大变;那么,万历时期钟鼓司之外又有四斋与玉熙宫兴起,则是演剧的进一步内廷化与私人化——所谓选近侍习剧,岁时承应,实际已完全脱离朝廷的礼乐系统,而仅供帝王内廷自娱,这些近侍也不过是帝王的一班家乐罢了——也即,四斋与玉熙宫,已带有浓厚的皇家梨园色彩,是礼乐又一大变。正德时于教坊司外别重钟鼓司,万历时又于钟鼓司别兴四斋与玉熙宫,一如唐玄宗于太常之外别设教坊,于教坊之外又别设梨园,梨园弟子三千,帝亲教习云云。因此,一方面可以引女乐(乃至戏班)而入,另一方面也可以引外戏新声而入。继成化、正德之后,俗乐再次勃发于内廷,成为明代宫廷演剧最后的辉煌时期。天启崇祯都不过承其绪余罢了。

小　　结

一般说及明代的宫廷演剧,特别会提到万历朝宫廷演剧,又都会

① 以上参陈惠卿《晚明礼乐与教坊演剧考——自嘉靖改制说起》,硕士论文,指导老师李舜华,华东师范大学,2016 年。
② 李舜华《礼乐与明前中期演剧》,同上,第 190 页。

提到明神宗新设四斋与玉熙宫,作为宫廷演剧机构,如何习宫戏外戏,而落足于讨论南曲,尤其是昆曲进入宫廷的时间;然而,于外戏声腔如何,何以进入宫廷,明神宗何以设四斋与玉熙宫,以及设四斋与玉熙宫的礼乐意义,却甚少讲明,因此,于其演剧史意义也并不分明。如上所说,明神宗设四斋与玉熙宫,实已标志了皇家梨园的兴起;而这一皇家梨园何以在万历时期兴起,还得从有明以教坊司为核心的礼乐机构的变迁,以及宫廷俗乐的兴起说起。简言之,明廷俗乐兴起,肇始于成化,此后,这一宫廷俗乐发展的过程,更确切地说,明代礼乐机构的内廷化,大约可以分为四个阶段,其标志也有四:

第一,成化时期教坊俗乐大兴,相应,是大量地方乐工的征选入京。我们说,成化四谏的出现,实际标志着自靖难之后郁舒的士气,以更为激进的儒学传统对时政公开指斥,而章懋等人谏鳌山灯火,更标志着帝王与廷臣之间矛盾的激化,首先聚焦于礼乐故事,或者说,教坊承应之上;而成化皇帝对外廷制约反弹的结果,首先便是教坊演剧的渐次繁荣。史载帝王"好新声,教坊日进院本,以新事为奇",[1]甚至有说他"搜罗海内词本殆尽"[2];同时,则是教坊雅乐的日益衰落,以至于成化二十一年,因为中和韶乐的衰微,诏教坊征选乐工子弟三倍有余以演习大乐。[3]

第二,正德时期钟鼓司大兴并广建豹房("新宅"),以至俗乐大炽。如果说,宪宗所好新声仍是由教坊承应,所扩张的也仍然是教坊;那么,迨至正德时期,随着刘瑾对钟鼓司的司掌权力日重,钟鼓司逐渐取代教坊司的司乐功能,又别设豹房(谓之"新宅")以居乐工,恣戏乐,以至于俳优之势大张。同时,武宗以钟鼓司驭教坊司之上,征天下乐工,出入于豹房;也可以看作是对外廷牵制的反弹,而有意别构新宅,自设朝堂,并别构一礼乐系统,以自述功业。[4]

[1] 王鏊《震泽纪闻》卷下"万安",中华书局,1991年,第21页。
[2] 李开先《张小山小令后序》,《李开先全集》,第644页。
[3] 《钦定续文献通考》卷104"乐考·历代乐制",第66页。
[4] 有关研究参李舜华《礼乐与明前中期演剧》演剧史第二·第二章"正德朝与钟鼓司的兴起"。

第三，嘉靖时期锐意制作，以复古复雅为尚，然而，西苑的扩建，实际也隐伏了俗乐兴起内府的契机，例如，其间无逸殿的兴建，后世打稻等诸戏的大兴实肇始于此，而万历以后成为演剧机构的玉熙宫也是当时新建的西苑工程之一。嘉靖皇帝从一开始扩建西苑起，便是意在与外廷相抗，以方便自己在礼乐上的大肆更张，如沈德符所说，是别立社稷；壬寅宫变后，更是退居西苑，几二十年不上朝，台阁诸臣也往往宿直于苑内，是世宗又于西苑中自立朝廷，试图假此一步步将外廷掌控于一己之手。

第四，万历时期，新设演剧于四斋与玉熙宫，不隶钟鼓司，宫廷俗乐，随着外戏的侵入，遂日益繁荣。如果说嘉靖时期，无逸殿暨整个西苑的扩建，别立礼乐，所重在礼制的更张，相应，乐，无论是讲筵之乐舞，还是耕籍田礼的教坊承应，也都属于雅乐而兼俗乐的范畴，且廷臣也往往反对耕籍田礼教坊以俗乐承应，因此，无逸殿的打稻之戏尚不发达。隆万以后却是不然，不仅原有钟鼓司所掌打稻等杂戏日益繁杂，而且，于钟鼓司之外，另设四斋与玉熙宫以习宫戏、外戏，外戏的进入，标志着明代宫廷演剧开始进入一个全盛的时代。

由此可见，成化以来，一方面是文人士大夫日益以激越的态度来反对宴乐或俗乐，而锐意以复古相号召；另一方面，却是帝王开始与外廷相抗，以至于内廷俗乐日益繁炽。从宪宗沉溺于教坊新声，到武宗新构豹房，并以钟鼓司驭于教坊司之上；再到世宗扩建西苑别立社稷，以至雅俗混淆，俗乐遂大张于祀典；最后方是神宗于钟鼓司外，别设四斋、玉熙宫以教近侍习宫戏与外戏，这种种其实都是帝王，为与外廷相抗，而不断将礼乐私有化的结果。可以说，至万历后期，随着四斋与玉熙宫的大张伎乐，原有以教坊司为核心宣化天下的礼乐系统，在制度上彻底崩溃，而内廷演剧也与宫外演剧渐次趋同，这方是真正的俗乐新声大炽于(宫)庭。

主要征引文献

一 古代典籍(大致按时代排序)

《明实录》,台北:"中央研究院"历史语言研究所校勘本,1962年。
《中国古典戏曲论著集成》,北京:中国戏剧出版社,1959年。
〔唐〕白居易《白香山诗集》,上海:世界书局,1935年。
〔宋〕陈旸《乐书》,《中国古代音乐文献集成》第2辑第4册,北京:国家图书馆出版社,2011年。
〔宋〕孟元老《东京梦华录》,上海:古典文学出版社,1956年。
〔宋〕钱时《融堂书解》,上海:商务印书馆,1936年。
〔宋〕吴自牧《梦粱录》,上海:商务印书馆,1937年。
〔南宋〕潜说友《咸淳临安志》,《景印文渊阁四库全书》,第490册,台北:商务印书馆,1986年。
〔宋〕周密《武林旧事》,济南:山东友谊出版社,2001年。
〔元〕杨维桢《东维子集》,《景印文渊阁四库全书》,第1221册,台北:商务印书馆,1986年。
〔元〕夏庭芝撰,孙崇涛、徐宏图笺注《青楼集笺注》,北京:中国戏剧出版社,1990年。
〔明〕高启《凫藻集》,《四部丛刊初编》,第1543—1544册,上海:上海书店,1989年。
〔明〕刘基《覆瓿集》,北京:书目出版社,2012年。
〔明〕宋濂等《元史》,北京:中华书局,1974年。
〔明〕宋濂《文宪集》,《景印文渊阁四库全书》,第1223册,台北:商务印书馆,1986年。

〔明〕陈谟《海桑集》,《景印文渊阁四库全书》,第 1232 册,台北:商务印书馆,1986 年。

〔明〕王俊华《洪武京城图志》,《南京稀见文献丛刊》,南京:南京出版社,2006 年。

〔明〕张宇初《岘泉集》,《道藏》,第 33 册,北京:文物出版社,上海:上海书店,天津:天津古籍出版社,1988 年。

〔明〕刘辰《国初事迹》,《四库存目丛书》,第 46 册,济南:齐鲁书社,1996 年。

〔明〕朱权等《明宫词》,北京:北京古籍出版社,1987 年。

〔明〕李贤等《明一统志》,《景印文渊阁四库全书》,第 472 册,台北:商务印书馆,1986 年。

〔明〕李贤《古穰集》,《景印文渊阁四库全书》,第 1244 册,台北:商务印书馆,1986 年。

〔明〕倪谦《倪文僖集》,《景印文渊阁四库全书》,第 1245 册,台北:商务印书馆,1986 年。

〔明〕杨荣《文敏集》,《景印文渊阁四库全书》,第 1240 册,台北:商务印书馆,1986 年。

〔明〕杨士奇《东里集》,《景印文渊阁四库全书》,第 1238 册,台北:商务印书馆,1986 年。

〔明〕于谦《忠肃集》,《景印文渊阁四库全书》,第 1244 册,台北:商务印书馆,1986 年。

〔明〕卞荣《卞郎中诗集》,《四库全书存目丛书》,集部第 35 册,济南:齐鲁书社,1997 年。

〔明〕程敏政编《明文衡》,《景印文渊阁四库全书》,第 1373 册,台北:商务印书馆,1986 年。

〔明〕倪岳《青溪漫稿》,上海:上海古籍出版社,1991 年。

〔明〕娄性《皇明政要》,《四库全书存目丛书》,史部第 46 册,济南:齐鲁书社,1997 年。

〔明〕马文升《端肃奏议》,《景印文渊阁四库全书》,第 427 册,台

北：商务印书馆,1983年。

〔明〕林希元《同安林次崖先生文集》,《四库全书存目丛书》,集部第75册,济南：齐鲁书社,1996年。

〔明〕刘凤《刘子威集》,《四库全书存目丛书》,集部第119册,济南：齐鲁书社,1996年。

〔明〕张禄辑《词林摘艳》,《续修四库全书》,第1740册,上海：上海古籍出版社,2002年。

〔明〕闻人诠修,陈沂纂《南畿志序》,《中国史学丛书》第三编第四辑,台北：学生书局,1987年。

〔明〕闻人诠等《(嘉靖)宝应县志略》,《天一阁藏明代方志选刊》,第15册,上海：上海古籍出版社,1962年。

〔明〕皇甫录《皇明纪略》,《续修四库全书》,第1167册,上海：上海古籍出版社,2002年。

〔明〕吕柟《泾野子内篇》,《景印文渊阁四库全书》,第714册,台北：商务印书馆,1983年。

〔明〕黄佐《南雍志》,民国景明嘉靖二十三年刻增修本。

〔明〕顾璘《国宝新编》,《四库全书存目丛书》,史部第89册,济南：齐鲁书社,1997年。

〔明〕夏言《夏桂州先生文集》,《四库全书存目丛书》,集部第74—75册,济南：齐鲁书社,1996年。

〔明〕沈朝宣《(嘉靖)仁和县志》,台北：成文出版社,1975年。

〔明〕徐文昭辑,孙崇涛、黄仕忠笺校《风月锦囊笺校》,北京：中华书局,2000年。

〔明〕韩邦奇《苑洛志乐》,《中国古代音乐文献集成》第三辑,第3册,北京：国家图书馆出版社,2014年。

〔明〕李文察《李氏乐书六种》,《续修四库全书》,第114册,上海：上海古籍出版社,2002年。

〔明〕王圻《续文献通考》,北京：现代出版社,1991年。

〔明〕严嵩《钤山堂集》,《续修四库全书》,第1336册,上海：上海

古籍出版社,2002年。

〔明〕李开先著,路工辑校《李开先集》,上海:中华书局上海编辑所,1959年。

〔明〕何良俊《四友斋丛说》,北京:中华书局,1959年。

〔明〕何良俊《何翰林集》,《四库全书存目丛书》,集部第142册,济南:齐鲁书社,1996年。

〔明〕范守己《皇明肃皇外史》,《四库全书存目丛书》,史部第52册,济南:齐鲁书社,1996年。

〔明〕朱吾弼等《皇明留台奏议》,明万历三十三年刻本。

〔明〕王世贞《弇山堂别集》,北京:中华书局,1985年。

〔明〕王世贞《弇州四部稿·弇州续稿》,《景印文渊阁四库全书》,第1279—1284册,台北:商务印书馆,1986年。

〔明〕谢肇淛《五杂俎》,北京:中华书局,1959年。

〔明〕李诩《戒庵老人漫笔》,北京:中华书局,1982年。

〔明〕程明善《啸余谱》,《续修四库全书》,第1736册,上海:上海古籍出版社,2002年。

〔明〕耿定向《耿天台先生文集》,《四库全书存目丛书》,集部第131册,济南:齐鲁出版社,1997年。

〔明〕王士性著,吕景琳点校《广志绎》,北京:中华书局,1997年。

〔明〕冯梦祯《快雪堂集》,《四库全书存目丛书》,集部第164—165册,济南:齐鲁书社,1996年。

〔明〕葛寅亮《金陵梵刹志》,南京:南京出版社,2011年。

〔明〕吴亮辑《万历疏钞》,《四库禁毁书丛刊》,史部第468册,北京:北京出版社,1997年。

〔明〕朱载堉著,冯文慈点注《律吕精义》,北京:人民音乐出版社,1998年。

〔明〕朱载堉《乐律全书》,《景印文渊阁四库全书》,第213—214册,台北:商务印书馆,1986年。

〔明〕雷礼《国朝列卿纪》《四库全书存目丛书》,第94册,济南:齐

鲁书社,1996年。

〔明〕沈懋孝《长水先生文钞》,《四库禁毁书丛刊》,集部第159册,北京:北京出版社,1997年。

〔明〕申时行等《明会典》,《续修四库全书》,第789册,上海:上海古籍出版社,2002年。

〔明〕南炳文著,吴彦玲辑校《辑校万历起居注》,天津:天津古籍出版社,2010年。

〔明〕涂山《明政统宗》,《四库禁毁书丛刊》,史部第2—3册,北京:北京出版社,1997年。

〔明〕汤显祖著,徐朔方笺校《汤显祖集全编》,上海:上海古籍出版社,2016年。

〔明〕顾起元《客座赘语》,北京:中华书局,1959年。

〔明〕李逢申《(天启)慈溪县志》,天启四年刊本。

〔明〕焦竑《玉堂丛语》,北京:中华书局,2007年。

〔明〕林尧俞纂修,俞汝楫编《礼部志稿》,《景印文渊阁四库全书》,第597—598册,台北:商务印书馆,1983年。

〔明〕潘之恒著,汪效倚辑注《潘之恒曲话》,北京:中国戏剧出版社,1988年。

〔明〕潘之恒《亘史钞》,《四库全书存目丛书》,子部第193册,济南:齐鲁书社,1997年。

〔明〕宋懋澄《九籥集》,《续修四库全书》,第1373—1374册,上海:上海古籍出版社,2002年。

〔明〕姚旅《露书》,福州:福建人民出版社,2008年。

〔明〕贺复征《文章辨体汇选》,《景印文渊阁四库全书》,第1402册,台北:商务印书馆,1983年。

〔明〕周晖撰,张增泰点校《金陵琐事·续金陵琐事·二续金陵琐事》,收入《南京稀见文献丛刊》第2辑,南京:南京出版社,2007年。

〔明〕赵南星《赵忠毅公诗文集》,明崇祯十一年范景文等刻本。

〔明〕李之藻《頖宫礼乐疏》,《原国立北平图书馆甲库善本丛书》,

第 440 册,北京:国家图书馆出版社,2013 年。

〔明〕徐必达领修,施沛等协纂《南京都察院志》,《四库存目丛书补编》,济南:齐鲁书社,2001 年。

〔明〕张萱《西园闻见录》,《明代传记丛刊》,台北:明文书局,1940 年。

〔明〕刘若愚《酌中志》,《续修四库全书》,第 437 册,上海:上海古籍出版社,2002 年。

〔明〕沈德符《万历野获编》,北京:中华书局,1959 年。

〔明〕佚名《太常续考》,《景印文渊阁四库全书》,第 599 册,台北:商务印书馆,1983 年。

〔明〕史玄《旧京遗事》,《四库禁毁书丛刊》,史部第 33 册,北京:北京出版社,1986 年。

〔明〕王世德《崇祯遗录》,《四库禁毁书丛刊》,史部第 72 册,北京:北京出版社,1997 年。

〔明〕陈子龙等《明经世文编》,《续修四库全书》,第 1655 册,上海:上海古籍出版社,2002 年。

〔明〕张潮《虞初新志》,北京:文学古籍刊行社,1954 年。

〔明〕徐树丕《识小录》,《丛书集成续编》,第 89 册,上海:上海书店出版社,1994 年。

〔清〕宋直《琐闻录》,民国二十三年(1934)圣泽园景印本。

〔清〕钱谦益《列朝诗集小传》,上海:上海古籍出版社,1983 年。

〔清〕余宾硕《金陵览古》,南京:南京出版社,2009 年。

〔清〕傅维鳞《明书》,《四库全书存目丛书》,史部第 38—40 册,济南:齐鲁书社,1996 年。

〔清〕张廷玉等《明史》,北京:中华书局,1974 年。

〔清〕张廷玉《御定资治通鉴纲目三编》,《景印文渊阁四库全书》,第 340 册,台北:商务印书馆,1986 年。

〔清〕孙奇逢《中州人物考》,《景印文渊阁四库全书》,第 458 册,台北:商务印书馆,1986 年。

〔清〕顾炎武《顾炎武全集》,上海:上海古籍出版社,2011年。

〔清〕应㧑谦《古乐书》,《景印文渊阁四库全书》,第220册,台北:商务印书馆,1986年。

〔清〕高士奇《金鳌退食笔记》,《景印文渊阁四库全书》,第588册,台北:商务印书馆,1986年。

〔清〕黄虞稷《千顷堂书目》,上海:上海古籍出版社,2001年。

〔清〕余怀著,李金堂校注《板桥杂记》,上海:上海古籍出版社,2000年。

〔清〕徐乾学《读礼通考》,《景印文渊阁四库全书》,第112册,台北:商务印书馆,1986年。

〔清〕沈季友《㩟李诗系》,《景印文渊阁四库全书》,第1475册,台北:商务印书馆,1986年。

〔清〕钱曾著,孔宪易校注《如梦录》,郑州:中州古籍出版社,1984年。

〔清〕万斯同《石园文集》,上海:上海古籍出版社,1995年。

〔清〕胡渭著,邹毅麟整理《禹贡锥指》,上海:上海古籍出版社,2006年。

〔清〕朱彝尊著,黄君坦校点《静志居诗话》,北京:人民文学出版社,1990年。

〔清〕卞永誉《书画汇考》,《景印文渊阁四库全书》,第827册,台北:商务印书馆,1986年。

〔清〕允禄等《御制律吕正义后编》,《故宫珍本集刊》,第4册,海口:海南出版,2010年。

〔清〕毛奇龄《武宗外纪》,《四库全书存目丛书》,第56册,济南:齐鲁书社,1996年。

〔清〕佚名《明内廷规制考》,北京:中华书局,1991年。

〔清〕尹继善、赵国麟修,黄之隽、章士凤纂《(乾隆)江南通志》,《中国地方志集成》,南京:凤凰出版社,2011年。

〔清〕沈始树《吴江沈氏家传》,《江苏人物传记丛刊》,第42册,扬

州：广陵书社,2011年。

〔清〕穆彰阿、潘锡恩等《(嘉庆)大清一统志》,《续修四库全书》,第613—624册,上海：上海古籍出版社,2002年。

〔清〕谢锡伯《(乾隆)贵池县志续编》,乾隆十年刻本。

〔清〕陈和志等《(乾隆)震泽县志》,清光绪十九年刻本。

〔清〕厉鹗《玉台书史》,北京：教育科学出版社,2013年。

〔清〕秦蕙田《五礼通考》,《中国古代祭祀礼仪集成》,第13册,合肥：黄山书社,2013年。

〔清〕嵇璜等《钦定续通典》,《景印文渊阁四库全书》,第639册,台北：商务印书馆,1986年。

〔清〕曹庭栋《琴学》,清乾隆刻本。

〔清〕赵翼《廿二史札记》,北京：中国书店,1987年。

〔清〕王朝《甲申朝事小纪》,北京：书目文献出版社,1989年。

〔清〕姚莹著,刘建丽校笺《康䡝纪行校笺》,上海：上海古籍出版社,2017年。

〔清〕吴振棫著,童正伦点校《养吉斋丛录》,北京：中华书局,2005年。

〔清〕冯桂芬《(同治)苏州府志》,清光绪九年刊本。

〔清〕陈田《明诗纪事》,上海：上海古籍出版社,1993年。

〔清〕龙文彬《明会要》,《续修四库全书》,第769—793册。

〔清〕《大清会典则例》,《景印文渊阁四库全书》,第378册,台北：商务印书馆,1986年。

〔清〕薛允升《唐明律合编》,台北：商务印书馆,1977年。

〔清〕赵尔巽等《清史稿》,北京：中华书局,1976年。

二 今人研究(按作者姓名音序排列)

(一) 专著

陈广宏《文学史的文化叙事——中国文学演变论集》,上海：复旦大学出版社,2012年。

陈戍国《中国礼制史》,长沙：湖南教育出版社,2011年。

程炳达、王卫民编《中国历代曲论释评》,北京：民族出版社,2000年。

程华平《明清传奇编年史稿》,济南：齐鲁书社,2008年。

邓志峰《王学与晚明的师道复兴运动》,北京：社会科学文献出版社,2004年。

丁淑梅《中国古代禁毁戏剧编年史》,重庆：重庆大学出版社,2015年。

杜桂萍《文献与文心：元明清文学论考》,北京：中华书局,2009年。

范邦瑾《美国国会图书馆藏中文善本书续录》,上海：上海古籍出版社,2011年。

傅璇琮、蒋寅《中国古代文学通论·明代卷》,沈阳：辽宁人民出版社,2010年。

高志忠《明代宦官文学与宫廷文艺》,北京：商务印书馆,2012年。

[日]沟口雄三著,索介然、龚颖译《中国前近代思想的演变》,北京：中华书局,2005年。

郭绍虞《中国文学批评史》,北京：商务印书馆,2010年。

郭英德《明清传奇史》,杭州：江苏古籍出版社,1999年。

郭英德《明清文人传奇研究》,北京：北京师范大学出版社,1992年。

胡忌、刘致中《昆剧发展史》,北京：中国戏剧出版社,1989年。

胡忌《菊花新曲破——胡忌学术论文集》,北京：中华书局,2008年。

黄仕忠《中国戏曲史研究》,广州：中山大学出版社,1997年。

江巨荣《古代戏曲思想艺术论》,上海：学林出版社,1995年。

黎国韬《古代乐官与古代戏剧》,广州：广东高等教育出版社,2004年。

李昌集《中国古代散曲史》,上海：华东师范大学出版社,1991年。

李华瑞《唐宋变革论的由来与发展》，天津：天津古籍出版社，2010年。

李舜华《礼乐与明前中期演剧》，上海：上海古籍出版社，2006年。

李舜华《明代章回小说的兴起》，上海：上海古籍出版社，2012年。

李真瑜《明代宫廷戏剧史》，北京：紫禁城出版社，2010年。

廖奔《中国古代剧场史》，郑州：中州古籍出版社，1997年。

廖可斌《明代文学复古运动研究》，上海：上海古籍出版社，1994年。

刘水云《明清家乐研究》，上海：上海古籍出版社，2005年。

陆萼庭《昆剧演出史稿》，上海：上海文艺出版社，1980年。

罗宗强《明代后期士人心态研究》，天津：南开大学出版社，2006年。

毛效同《汤显祖研究资料汇编》，上海：上海古籍出版社，1986年。

孟森《明史讲义》，上海：上海古籍出版社，2002年。

宁忌浮《汉语韵书史·明代卷》，上海：上海人民出版社，2009年。

[日] 平田昌司著《文化制度和汉语史》，北京：北京大学出版社，2016年。

钱基博《中国文学史》，上海：上海古籍出版社，2011年。

钱南扬《戏文概论》，上海：上海古籍出版社，1981年。

饶宗颐《中国史学上之正统论》，上海：上海远东出版社，1996年。

商传《走进晚明》，北京：商务印书馆，2014年。

沈燮元《周贻白小说戏曲论集》，济南：齐鲁书社，1986年。

隋树森《〈雍熙乐府〉曲文作者考》，北京：书目文献出版社，1985年。

孙楷第《也是园古今杂剧考》，上海：上杂出版社，1953年。

谭帆、陆炜《中国古典戏剧理论史》，北京：中国社会科学出版社，1993年。

谭其骧《中国历史地图集》，北京：地图出版社，1982年。

汤纲、南炳文《明史》，上海：上海人民出版社，1985年。

田澍《嘉靖革新研究》,北京:中国社会科学出版社,2002年。

[日]田仲一成著,布和译,吴真校译《中国戏剧史》,北京:北京大学出版社,2011年。

汪超宏《明清曲家考》,北京:中国社会科学出版社,2006年。

王光祈《中国音乐史》,北京:音乐出版社,1957年。

王书奴《中国娼妓史》,上海:上海三联书店,1988年。

王永宽、王钢《中国戏曲史编年》,郑州:中州古籍出版社,1994年。

王运熙、顾易生主编《中国文学批评史》,上海:上海古籍出版社,1979年。

吴梅《中国戏曲概论》,上海:大东书局,1926年。

吴晟《瓦舍文化与宋元戏剧》,北京:中国社会科学出版社,2001年。

项阳《山西乐户研究》,北京:中国艺术出版社,2002年。

谢无量《中国大文学史》,上海:中华书局,1940年。

徐朔方《晚明曲家年谱》,杭州:浙江古籍出版社,1993年。

徐子方《明杂剧史》,北京:中华书局,2003年。

严绍璗《汉籍在日本的流布研究》,南京:江苏古籍出版社,1992年。

阎步克《士大夫政治演生史稿》,北京:北京大学出版社,1996年。

杨惠玲《戏曲班社研究:明清家班》,厦门:厦门大学出版社,2006年。

杨荫浏《中国古代音乐史稿》,北京:人民音乐出版社,2004年。

么书仪《晚清戏曲的变革》,北京:人民文学出版社,2006年。

袁行霈等《中国文学史》,北京:高等教育出版社,2005年。

袁震宇、刘明今《明代文学批评史》,上海:上海古籍出版社,1991年。

章培恒、骆玉明主编《中国文学史新著》(第二版增订本),上海:复旦大学出版社,2011年。

章培恒等《明代文学研究》,南昌:江西人民出版社,1990年。

赵克生《明代国家礼制与社会生活》,北京:中华书局,2012年。

赵克生《明嘉靖时期国家祭礼改革》,北京:社会科学文献出版社,2006年。

郑振铎《插图本中国文学史》,北京:北京出版社,1999年。

郑振铎《郑振铎文集》,北京:人民文学出版社,1988年。

朱保炯、谢沛霖《明清进士题名碑录》,上海:上海古籍出版社,1980年。

左东岭《王学与中晚明士人心态》,北京:人民文学出版社,2000年。

(二) 论文类

陈维昭《何良俊的戏曲批评与其"文统观"》,《文学遗产》2013年第3期。

陈维昭《何良俊与明代戏曲学命题》,《戏剧艺术》2007年第3期。

邓志峰《"谁与青天扫旧尘"——"大礼议"思想背景新探》,《学术月刊》1997年第7期。

邓志峰《嘉靖初年的政治格局》,《复旦学报(社会科学版)》1999年第1期。

方建军《乾隆特磬、编磬与中和韶乐》,《黄钟》2008年第1期。

[美] 盖杰明(Ames Geis)《明武宗与豹房》,《故宫博物院院刊》1988年第3期。英文原文参:The Leopard Quarter during the Cheng-te Reign, *Ming Studies* 24,1987。

郭福祥《臧贤与明武宗时期伶官干政局面的形成》,《东南文化》2003年第5期。

郭英德《传奇戏曲的兴起与文化权力的下移》,《中国社会科学》1997年第2期。

华玮《马湘兰与明代后期的曲坛》,《中华戏曲》2008年第1期。

黄进兴《道统与治统之间:从明嘉靖九年(1530)孔庙改制谈起》,《历史语言研究所集刊》第61本第4分册。

黄敏学、叶键《明代宫廷音乐管理体制及其时代特征》，《黄钟》2011年第3期。

黄天骥《汤显祖的文学思想——意、趣、神、色》，《中山大学学报（社会科学版）》1963年第1期。

黄毅《何良俊与明代中期文学思潮》，《中国文学研究》第十五辑，2010年。

黄振林《海盐腔传奇的兴起与明中晚期曲学观念的迁移》，《云南艺术学院学报》2010年第4期。

荆清珍《明代禁廷与戏曲刍议》，《长江学术》2008年第3期。

李华瑞《20世纪中日"唐宋变革"观研究述评》，《史学理论研究》2003年第4期。

李舜华《关于〈风月锦囊〉性质的几点考述》，《中国典籍与文化》2004年第4期。

李舜华、陈惠卿《明初教坊制度考略》，《文化遗产》2014年第4期。

李舜华《传统曲学研究》"主持人语"，《文艺理论研究》2014年第2期。

李舜华《从诗学到曲学：陈铎与明中期文学复古思潮的滥觞》，《文学遗产》2014年第3期。

刘世义《教坊、钟鼓司、乐户与青楼》，《船山学刊》2012年第1期。

刘世义《明代演乐文化脉落考》，《戏剧》2012年第1期。

刘晓东《"晚明"与晚明史研究》，《学术研究》2014年第7期。

罗宗强《弘治、嘉靖年间吴中士风的一个侧面》，《中国文化研究》2002年冬之卷。

马顺平《豹与明代宫廷》，《历史研究》2014年第3期。

[日]内藤湖南撰，黄约瑟译《概括的唐宋时代观》，《日本学者研究中国史论著选译》第1卷，中华书局，1992年。

欧阳江琳《明代南戏宫廷教坊演剧考论》，《戏曲研究》2005年第1期。

田澍《大礼仪与杨廷和阁权的畸变——明代阁权个案研究之一》，《西北师大学报(社会科学版)》2000年第1期。

田澍《明代嘉靖至万历时期政治变革的走向》，《兰州大学学报(社会科学版)》2008年第2期。

王钢、王永宽《〈盛世新声〉与臧贤——附说〈雍熙乐府〉与郭勋》，《文学遗产》1991年第4期。

王健《明代中叶吴中士人居官"毁淫祠"现象探析》，《史林》2015年第3期。

王健《十五世纪末江南毁淫祠运动与地方社会》，《社会科学》2015年第6期。

温显贵《对明代宫廷音乐状况的几点认识》，《音乐艺术》2008年第4期。

徐朔方《再论〈紫箫记〉未成与政治纠纷无关——答邓长风同志的批评》，《浙江学刊》1986年第4期。

严敦易《论"行院"》，《国文月刊》1948年总第71期。

[日]岩城秀夫《明代的宫廷和演剧》，《中国文学报》1954年第1册。

叶晔《明代礼乐制度与乐章体词曲》，《浙江大学学报》(人文社会科学版)2010年第5期。

[荷兰]伊维德撰，赖瑞和译《中国的戏台与宫廷——洪武御勾栏考》，收入王秋桂主编《中国文学论著译丛》，台北：学生书局，1985年。

俞为民《魏良辅与〈南词引正〉》，《东南文化》1990年第3期。

战继发《万历初政格局探析》，《学习与探索》1999年第6期。

张琏《明代嘉靖朝宗庙礼制变革与思想冲突之讨论》，《"国立"政治大学历史学报》2005年第24期。

张显清《明嘉靖"大礼议"的起因、性质和后果》，《史学集刊》1988年第4期。

张影、韦春喜《论明教坊与内府编演本杂剧》，《戏剧文学》2006年第4期。

章培恒《李梦阳与晚明思潮》,《安徽师范大学学报》1986 年第 3 期。

赵曼初《陈铎考证》,《吉首大学学报》1985 年第 2 期。

赵晓红《从朱有燉杂剧看明初皇家戏剧的舞台艺术》,《戏剧艺术》2004 年第 4 期。

郑利华《论中国近世文学的开端问题》,《复旦学报(社会科学版)》2002 年第 2 期。

郑志良《论汤显祖和刘凤乐律之争》,《九州学林》,上海:上海人民出版社,2010 年。

朱万曙《论朱权的戏曲创作与理论贡献》,《安徽大学学报(哲学社会科学版)》2000 年第 4 期。

(五)学位论文(按毕业年份排序)

张世宏《中国古代宫廷戏剧史论》[博士],广州:中山大学,2002 年。

刘化兵《明代成化至正德前期士人与诗派研究》[博士],济南:山东大学,2005 年。

刘竞《明中期戏曲研究》[博士],杭州:浙江大学,2006 年。

程晖晖《秦淮乐籍研究》[博士],北京:中国艺术研究院,2007 年。

夏太娣《晚明南京剧坛研究》[博士],上海:华东师范大学,2007 年。

杨丽丽《明代的乐户》[硕士],大连:辽宁师范大学,2009 年。

[日]长松纯子《明代内府本杂剧研究》[博士],广州:中山大学,2009 年。

史冰如《"元曲四大家"作品在明代曲学(谱)的收录情况及其曲学意义》[硕士],上海:华东师范大学,2010 年。

翟勇《何良俊研究》[博士],上海:上海大学,2011 年。

任娟《明清〈中原音韵〉的流传及其曲学意义研究》[硕士],上海:华东师范大学,2012 年。

王斌《明朝禁戏政策与明代戏剧研究》[博士],南京:南京大学,2013年。

刘唯维《明清综合性书目中曲学文献的著录研究》[硕士],上海:华东师范大学,2013年。

郑莉《明代宫廷戏剧编年要录(1367—1645)》[博士],上海:华东师范大学,2014年。

刘姝洁《张綖及其文学思想研究》[硕士],上海:华东师范大学,2014年。

陈惠卿《晚明礼乐与教坊演剧考——自嘉靖改制说起》[硕士],上海:华东师范大学,2015年。

郑梦初《晚明清初吴中弦索研究》[硕士],上海:华东师范大学,2016年。

潘大龙《明代乐书研究》[博士],上海:华东师范大学,2017年。

方媛《沈仕生平、交游及文学考论》[硕士],上海:华东师范大学,2017年。

董熙良《王世贞的文章论与乐府说》[硕士],上海:华东师范大学,2017年。

赵铁锌《赵琦美及"脉望馆古今杂剧"研究》,[博士],广州:中山大学2017年。

刘薇《礼乐与清前中期演剧考》[博士],上海:华东师范大学,2018年。

陈朦朦《成化至正德:礼乐与演剧考》[硕士],上海:华东师范大学,2018年。

后　记

又是一年栀子花开。我只是偶然在清晨暗夜里，闻到了那久违的芬芳。

这是我继《礼乐与明前中期演剧》（上海古籍出版社，2006年）、《明代章回小说的兴起》（上海古籍出版社，2012年）后的第三本著作，自我博士毕业以来，恰巧是六年一本，仿佛有冥冥中的昭示。不过，这本书原本不在我的学术规划之中。

自读博以来，笔者始终对晚明文学复兴的精神意义、对中国历史"近世"的转折情有独钟，遂有意自文本至历史，自政治至制度，由此观照一代文学史的文体嬗变及其所蕴含的精神内涵。也正是因此，笔者的研究兴趣也迅速由小说史与演剧史，一直拓至曲学、诗学、音韵学与乐学，试图由此发明曲学究竟是如何脱离乐学与诗学而渐次独立的。也许，我始终无法释怀的是晚明学术大变下，那一代人重新体认性命之道的喜怒歌哭。

不过，以乐学来发明曲学，这一研究路径所涉实大，亦不易解。因此，当初出于郑重，遂有意从笺证《明史·乐志》及相关音乐文献入手，考其制度，写其政治，并将之作为指导学生入门的基本路径；而具体对乐学、音韵学、曲学与诗学的考察，以及理论建构，也一一自相关文献的整理与注疏开始。十余年来，或许因为积累已久，在整理与注疏的过程中，不断发现新问题、新思考，并将考察的对象拓至明代的诗学、词学、音韵学等，而开始对元明曲学的兴变有了较为清晰的思考，2014年，最终明确提出"从乐学到曲学：传统曲学研究的新路径"。

然而，跋涉千里，于元明曲学的兴变，所窥也不过二三而已。一是

诗(词)学与曲学,有《从诗学到曲学：陈铎与明中期文学复古思潮的滥觞》存；二是音韵学与曲学,有《从四方新声到弦索官腔："中原音韵"与元季明初南北曲的消长》《魏良辅的曲统说与北宋末以来音声的南北流变——从〈南词引正〉与〈曲律〉之异文说起》存；三是乐学与曲学,有《试论刘凤与汤显祖乐律之争暨隆万间的文学嬗变》(未发表)存。实际三者皆涉元明文学复古思潮的嬗变,大抵自乐学切入,以音韵学为介,而落足于文学,只是各有侧重罢了。

因此,本书原本不曾在我的规划之中,最初于我,不过是跋涉于乐学与诗(曲)学途中不忍自弃的履迹而已。如前所说,有关传统曲学新路径新理论的提出,始终基于对文献、制度、人物的详细考辨,后者也是我能给予学生帮助的主要路径。简言之,本书最初来源有四：一是《礼乐与明前中期演剧》一书的余文,如"明初教坊制度考"、"南教坊与武宗南巡"、"吴中曲学"；二是笺证《明史·乐志》所得,如"灵璧磬考"、"冷谦律考"；三是指导学生所撰,如"南教坊考"、"嘉靖万历初的礼乐变更"；四是与乐学、曲学研究相关之考订,如"陈铎"一节实为陈铎的生平与家世考,"论乐五书"实为刘汤往来论乐的背景考,"沈璟生平"实为重审汤沈之争与沈璟曲学而考。因此,一年前交付出版社时只随手命为《明代礼乐与演剧考》,并撰写了一篇绪论,来发明复古乐思潮与师道精神的文学史意义,以告祭往来。

我的心思游移在书稿外。这两年来我异样地忙碌,也从未曾如此真切地体会到,天地只是一座大舞台——我能做的,只是认真完成所有赋予我的角色,而烟波深处,那所有灵魂的悸动都可以不再。直到今年三月初开始最后审稿,莫明所以,或许是执著于完美,或者只是穷根溯源的积习,我决定大改。首先,大刀阔斧地砍掉了原稿的楔子和最后两章,而在短短的两个多月间,新增了第三、七、八章,凡八万余字；其次,补撰或重撰其他章节的所有前言(或小结),并重新增补资料、调整结构、润色文字；①最后,改定绪论及章节题目。最后呈现在

① 当然,我自己已发表的文章,在书稿中基本保持原貌。

眼前的书稿,于我而言,已是全新的面目。如果说,原有属已发表文章的章节是花叶,是多年来发散性思考的聚焦所在;那么,新增的三章恰恰是有明一代礼乐制度大变的骨干。两者相合,我最终从史的角度,理清了从礼乐到演剧的发展轨迹,以及其后文人精神的消长。尤其是第八章,实际上追溯了成化以来帝王("君")与外廷("师")之间如何相携相抗,以至于礼乐大变,尤其是内廷演剧兴起的过程。需要说明的是,书稿最后定名为《从礼乐到演剧:明代复古乐思潮的消长》,在本书中,我所关注的是"消长",而不是"复古乐思潮"本身,也即这一"消长"所书写的"从礼乐到演剧"的历史轨迹,及其历史意义。至于"复古乐思潮",所涉具体的人物、流派、内容与意义,自是将来乐学与曲学研究的思考所在。

大抵为红尘所困,我发现自己近年写文章也如写诗,是长期的忙碌与倦怠,在不知所终的拖延中,突然如神鬼附体;而一旦完稿,又是一片苍茫,我几乎记不起自己写过什么。因是如此,我不得已将自己的学生也卷进了和我一样的废寝忘食。这两月来,妙丹和鹏程分担了全部书稿的校核;而新撰章节,也全部依赖静雅和妙丹帮我查找并搜集资料;刘薇、朦朦和燕燕也参与了一二章节的校核工作,或输录工作。我的书稿,自来文献繁多,最是费时;再者,一来部分章节撰写已久,二来一些古籍不易借阅,在短期内,查核文献,统一注释,尤为不易。而我近来记忆锐减,不耐繁剧,诸弟子校核之用心实在我之上;然而,校核一事,原本如秋风扫落叶,时扫时有,其中疏漏之处,自当由我一力负责。另外,本书第五章源出陈惠卿硕士论文《晚明礼乐与教坊演剧考——自嘉靖改制说起》,惠卿一心读博,却最终错失机缘,遂剪裁此篇,以为纪念。遥忆当年,初作读书会,姝洁、惠卿、梦初、方媛、熙良诸弟子在,莺叱燕咤,倒似大观园内春光宛在,只是都成了过眼烟云;而今日读书之盛会,他日又何尝不是如此。书此文字,但作雪踪鸿影看。

翩然来谑,梦里年光灼。舞断天风何处,蕊灯远,紫影烁。

长愕,今去昨。三万流花蕚。中夜清歌如鸠,空林下,春衫薄。

——调寄《霜天晓角》

谨以此书
献给我至爱的孩子
献给所有已逝的、现在的、未来的青春
献给芍药花开,所有梦里的年光

戊戌年五月下浣书于嘉怡水岸

图书在版编目(CIP)数据

从礼乐到演剧:明代复古乐思潮的消长/李舜华著.—上海:复旦大学出版社,2018.9
(新世纪戏曲研究文库/江巨荣主编)
ISBN 978-7-309-13798-9

Ⅰ.①从… Ⅱ.①李… Ⅲ.①戏剧史-研究-中国-明代 Ⅳ.①J809.248

中国版本图书馆 CIP 数据核字(2018)第 160674 号

从礼乐到演剧:明代复古乐思潮的消长
李舜华 著
责任编辑/王汝娟

复旦大学出版社有限公司出版发行
上海市国权路 579 号 邮编:200433
网址:fupnet@fudanpress.com http://www.fudanpress.com
门市零售:86-21-65642857 团体订购:86-21-65118853
外埠邮购:86-21-65109143 出版部电话:86-21-65642845
浙江新华数码印务有限公司

开本 787×960 1/16 印张 22.75 字数 291 千
2018 年 9 月第 1 版第 1 次印刷

ISBN 978-7-309-13798-9/J·369
定价:82.00 元

如有印装质量问题,请向复旦大学出版社有限公司出版部调换。
版权所有 侵权必究